artistas

SU VIDA Y SUS OBRAS

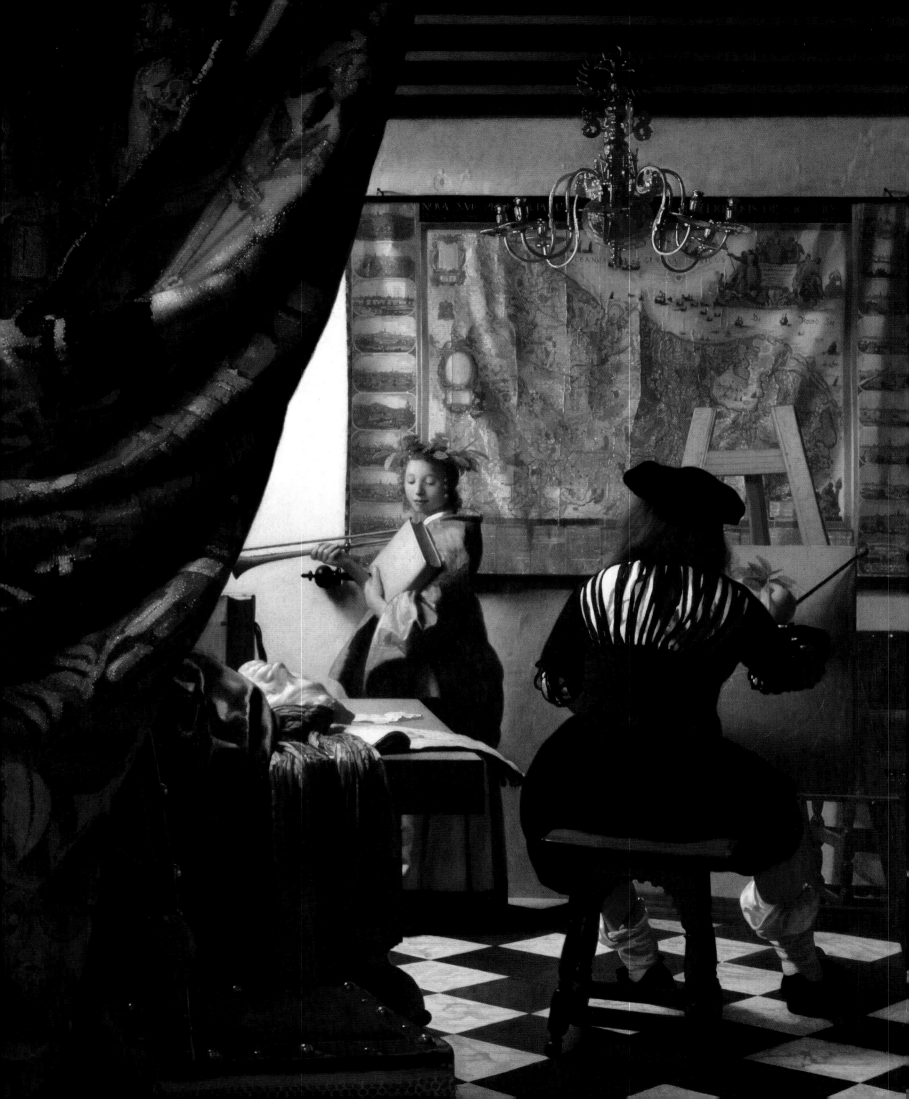

artistas
SU VIDA Y SUS OBRAS

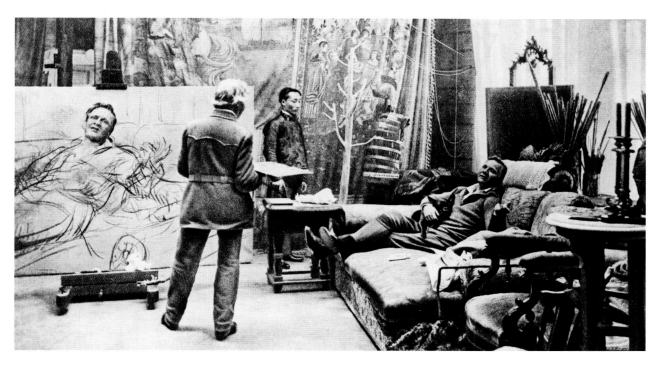

DK LONDRES

Edición sénior Angela Wilkes
Edición de arte sénior Helen Spencer
Edición ejecutiva Gareth Jones
Edición ejecutiva de arte sénior Lee Griffiths
Diseño de cubierta Surabhi Wadhwa, Juhi Sheth
Dirección de desarrollo del diseño de cubierta
Sophie MTT
Edición de cubierta Claire Gell
Producción (Preproducción)
Nikoleta Parasaki, Catherine Williams
Producción sénior Mandy Inness
Subdirección editorial Liz Wheeler
Dirección editorial Jonathan Metcalf
Dirección de arte Karen Self

Servicios editoriales: Tinta Simpàtica
Traducción: Eva Jiménez Julià

Producido para DK por

cobaltid

www.cobaltid.co.uk

Edición de arte
Paul Tilby, Darren Bland, Paul Reid

Edición
Marek Walisiewicz, Diana Loxley,
Johnny Murray, Martin Donahue,
Kirsty Seymour-Ure

Publicado originalmente en Gran Bretaña en 2016
por Dorling Kindersley Limited, 80 Strand,
London WC2R 0RL
Parte de Penguin Random House

Título original: *Artists. Their Lives and Works*
Primera edición: 2018

Copyright © 2017 Dorling Kindersley Limited
© Traducción al español: 2018
Dorling Kindersley Limited

ISBN: 978-1-4654-7876-4

Impreso y encuadernado en China.

Todas las imágenes © Dorling Kindersley Limited
Para más información, ver:
www.dkimages.com

www.dkespañol.com

COLABORADORES

George Bray
es escritor y artista. Tras completar sus
estudios en el Central Saint Martins
College of Art, ha colaborado en varias
publicaciones, en las que ha escrito
sobre historia del arte y cultura visual
contemporánea. Vive y trabaja en Londres.

Caroline Bugler
es licenciada en Historia del Arte por
la Universidad de Cambridge y cuenta
con un máster en el Courtauld Institute
de Londres. Ha escrito distintos libros
y un buen número de artículos. Ha
trabajado como editora en la National
Gallery, Londres, y en el Art Fund.

Nick Harris
se graduó en Oxford y ha trabajado
como profesor y editor. Ha escrito
numerosos libros sobre arte e historia,
destinados tanto a adultos como a los
lectores más jóvenes.

Diana Loxley
es editora *freelance* y escritora y fue
directora de ediciones en Londres.
Ha editado y colaborado en un gran
número de libros de teoría cultural y
arte, así como en distintos títulos de
la serie Big Ideas, de DK, y se ha
doctorado en Literatura por la
Universidad de Essex.

Kirsty Seymour-Ure
es graduada por la Universidad de
Durham. Es una editora y escritora
freelance de amplia experiencia, y
está especializada en arte, diseño,
arquitectura y temas culturales.

Jude Welton
es graduada en Historia del Arte y
Lengua y Literatura Inglesas. Ha sido
autora y colaboradora de un gran
número de obras sobre la historia
del arte que han alcanzado una gran
popularidad. Entre sus libros para
DK destacan *Impressionism*, *Monet*,
y *Looking at Paintings*.

Iain Zaczek
estudió en la Universidad de Oxford y
en el Courtauld Institute de Londres.
Es un reconocido experto en arte celta
y prerrafaelita, y autor de más de
treinta libros.

PRÓLOGO
Andrew Graham-Dixon
es un prestigioso crítico y divulgador
del arte. Ha presentado numerosas
series de gran éxito en la BBC, entre
las que destacan las aclamadas
A History of British Art, *Renaissance*
y *Art of Eternity*, así como numerosos
documentales sobre arte y artistas.

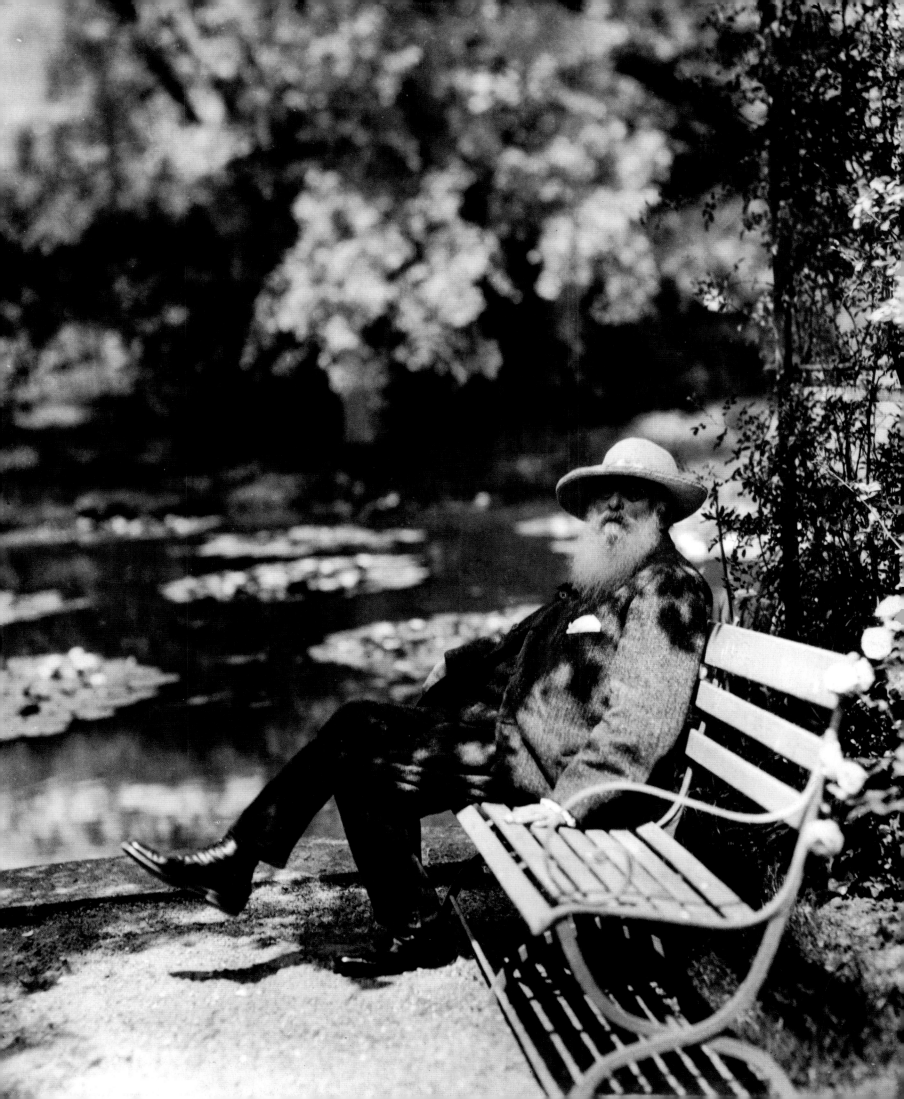

CONTENIDOS

Prólogo

Visito con frecuencia el museo de mi barrio, que resulta ser uno de los mejores: la National Gallery de Londres. Tengo allí la sensación de que muchos, si no la mayoría, de los visitantes no sienten los cuadros que les rodean y menos aún se detienen a pensar en ellos. ¿Y qué hacen? Selfis. El proceso es sencillo: ponerse de espalda a un cuadro famoso; comprobar en la pantalla del móvil el encuadre de la persona con el cuadro, tomar una foto y seguir. En ningún momento de esta maniobra, la persona que saca la selfi siente la necesidad de ponerse ante el cuadro. Al observar la coreografía de su acción, me sorprende que, en cierto sentido, la pintura en sí apenas importa, ya sea de Leonardo, de Rafael, de Miguel Ángel o de cualquier otro. La obra de arte se ha convertido tan solo en una Cosa Famosa, en general, y la selfi existe nada más que para demostrar que la persona que la ha tomado se encontraba, aunque fuera brevemente, en el mismo espacio físico que la Cosa Famosa. Por lo tanto, la selfi es a la vez una prueba y un trofeo. Pero también delata una absoluta falta de comprensión de por qué las grandes obras de arte merecen la pena. No se trata de cosas para que te vean *con* ellas. Son cosas para *observarlas* y para reflexionar sobre ellas. Merecen algo más que convertirse en meros fragmentos de información visual, difundidos en el calidoscopio del narcisismo moderno.

Este libro tiene como finalidad, entre otras cosas, recordarnos todo esto. Puede definirse como una especie de museo portátil dedicado a la vida y la obra de una selección de grandes pintores y escultores de la historia universal. Cada entrada ofrece un relato conciso pero instructivo de un determinado artista, situado en el contexto de su época y junto a ilustraciones cuidadosamente seleccionadas para demostrar la variedad y genialidad de sus obras. El libro podría quedarse aquí, pero esa no es su finalidad. Depende del lector completar el escenario y acudir personalmente a contemplar cualquiera de las obras a su alcance: buscándolas, comprometiéndose con ellas, encontrando su propio significado y tal vez inspirándose en ellas. Cada vez que se contempla, toda obra de arte vuelve a crearse en la mente y los ojos del espectador. Así, cada apartado de este libro es tanto una guía para principiantes de la obra de un artista en concreto como una puerta que espera a ser abierta. Al otro lado de cada puerta hay un mundo por descubrir. Este mundo puede ser la sangrienta Roma del barroco, la Roma de Caravaggio o de Bernini; el mundo sutil de Japón durante el período Edo... o la soleada Provenza recreada por la brillante tragedia de los últimos años de Vincent van Gogh.

El diseño del libro puede ser novedoso, pero su estructura básica no es original, ya que, en realidad se remonta a quinientos años atrás, a la primera obra de la historia del arte escrita en los tiempos posclásicos: *Las vidas de pintores, escultores y arquitectos* de Giorgio Vasari, cuya segunda y última edición fue publicada en 1568. El libro de Vasari, justamente considerado la Biblia de la historia del arte, está dividido en múltiples capítulos, cada uno de los cuales cuenta la vida de un artista en particular y describe sus obras más importantes, a menudo de forma muy detallada (al fin y al cabo, por aquel entonces no existían aún las fotografías). Cabe decir que, en tiempos de Vasari, era mucho más difícil que ahora conseguir información. Pese a que la obra trataba solo sobre artistas italianos (en su mayoría toscanos)

y únicamente los que habían vivido y trabajado desde principios del siglo XIV hasta su tiempo, Vasari tardó treinta años en recopilar toda la información. Viajó por toda Italia visitando talleres de artistas, copiando los contratos de aprendizaje y hablando, hablando con cualquiera que pudiera ayudarle en su investigación. ¿Alguien sabe algo de Piero della Francesca? ¿Quién puede decirme algo de esta mujer de sonrisa misteriosa pintada por Leonardo da Vinci? ¿Cada cuánto se cambiaba los calcetines Miguel Ángel? ¿Nunca? ¿De verdad? Cuéntame algo más...

Ninguna pregunta era irrelevante para Vasari, un hombre de curiosidad ilimitada. La ambición que se esconde tras su compendio de las vidas de artistas era inmensa. Su deseo era instituir las artes visuales, sobre todo la pintura y la escultura, como tema serio de interés y debate. Hasta los tiempos de Vasari, solo se consideraban artes liberales la poesía, el teatro y la filosofía. Quienes pintaban y esculpían eran considerados meros artesanos, gente que hacía un trabajo manual y que se ensuciaba con su labor. Vasari opinaba, con razón, que la pintura y la escultura eran en sí mismas formas de filosofía, poesía y teatro, profundas expresiones del pensamiento y la sensibilidad. A partir de ahí, argumentaba que los grandes artistas merecían un lugar entre los héroes intelectuales de la civilización.

Muchos contemporáneos de Vasari le consideraban un excéntrico, pero el tiempo le ha dado la razón y le ha reservado un lugar en la historia. A veces pienso que nosotros en nuestra época hemos ido demasiado lejos en nuestra concepción del artista como héroe, especialmente cuando veo que una obra de un artista vivo cambia de manos por una cantidad de dinero suficiente como para comprar una calle entera con todas sus casas. Quizá Vasari es el responsable en la distancia, ya que su culto por el arte y los artistas ha producido el auge del fenómeno de la selfi con los Grandes Maestros. Aunque esto no significa que debamos echarle la culpa.

El libro que tienes en las manos es sin duda un descendiente de las *Vidas* de Vasari, aunque es mucho menos partidista que esa obra (Vasari solía inventar historias para desacreditar a pintores a quienes guardaba rencor) y tiene un alcance considerablemente más amplio. Se centra sobre todo en el arte occidental, pero sin dejar de prestar atención al de muchos otros lugares. Así, además de equivaler a un museo portátil, es también un museo del mundo. Es, sobre todo, un camino hacia el arte, y por tanto, creo, un pasaporte a la tolerancia, algo que parece lamentablemente escaso en nuestros días. Cuando observamos el arte creado por personas de lugares y tiempos distintos a los nuestros, escapamos de nuestra propia cultura, o al menos nos colocamos a cierta distancia. Nos situamos por encima de los obsesivos tomadores de selfis. Dejamos de lado nuestros prejuicios y nos damos cuenta, con renovada humildad, de la cantidad de caminos existentes para contemplar artes distintos de los nuestros.

Andrew Graham-Dixon

HASTA EL
SIGLO XV

CAPÍTULO 1

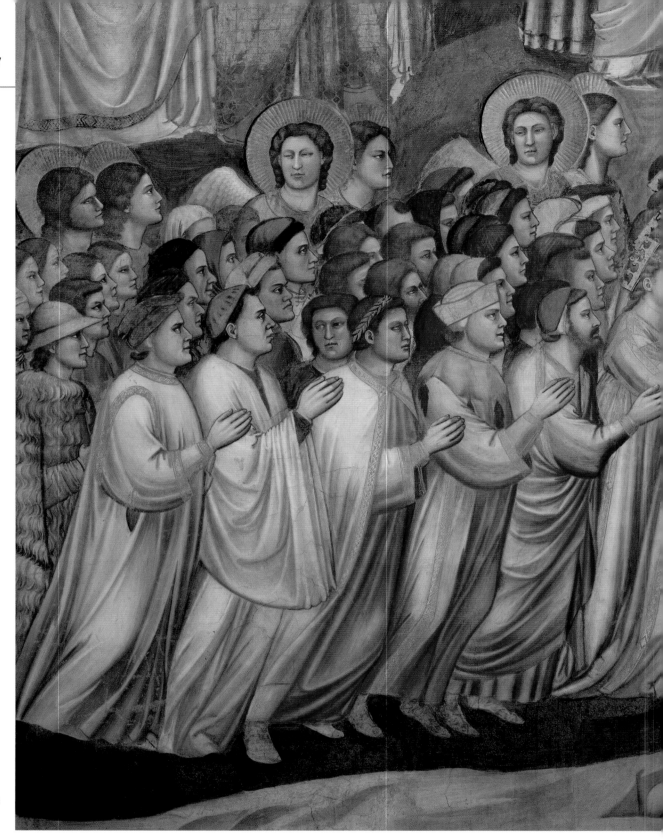

Giotto

c. 1270-1337, ITALIANO

Figura cumbre de la gloriosa tradición pictórica de Italia, Giotto, con su
visión naturalista y riqueza de sentimientos humanos, llevó el arte por
nuevos caminos.

Giotto fue el primer artista desde los días de la antigua Grecia en alcanzar la fama en vida. Trabajó sobre todo en Florencia, aunque la demanda de sus servicios le llevó a muchos otros lugares de Italia y quizá a Aviñón, en Francia. Sus contemporáneos lo reconocieron como el pintor más grande del momento. Sin embargo, no fue hasta mucho más tarde cuando hubo quien intentara escribir un relato detallado sobre sus logros.

Orígenes inciertos

El primer biógrafo de Giotto fue Giorgio Vasari. Su célebre obra *Las vidas de los más excelentes pintores, escultores y arquitectos* se publicó en 1550, más de dos siglos después de la muerte del artista. Gran parte de la información de Vasari es cuestionable, y nuestro conocimiento de la vida y la obra de Giotto sigue siendo fragmentario. Por ejemplo, Vasari escribe que «este gran hombre» nació en 1276, pero una fuente mucho más cercana a los tiempos de Giotto afirma que tenía 70 años cuando murió en 1337, lo que sugiere que podría haber nacido en 1266 o 1267. Estudios recientes se inclinan por 1270.

Descubrimiento de Cimabue

El lugar de nacimiento de Giotto es también incierto; quizá fue Colle Di Vespignano, un pueblo a unos 24 km al noreste de Florencia. Al parecer su padre fue un granjero llamado Bondone, y según Vasari, el joven Giotto le ayudaba a cuidar las ovejas. Vasari cuenta una curiosa historia sobre cómo se descubrió el talento artístico del muchacho. Un día, cuando tenía 10 años, estaba esbozando una oveja sobre una piedra y pasó por allí Cimabue, un renombrado pintor de Florencia. Se quedó tan asombrado por la habilidad del niño que preguntó de inmediato al padre si se lo podía llevar como pupilo.

Construcción de una carrera

Son frecuentes este tipo de relatos biográficos conmovedores sobre la niñez de los artistas, y sin duda son en gran parte ficticios. De hecho, nuevas pruebas documentales publicadas en 1999 sugieren que el padre de Giotto no era granjero sino un herrero que vivía en Florencia. Sin embargo, el punto esencial de esta historia (que Giotto aprendió de Cimabue) es plausible. Cimabue era sin duda el pintor más importante de la Italia de entonces; por ello no es de extrañar que numerosos jóvenes con talento de la época acudieran a su taller, y que sus contemporáneos consideraran a Giotto como su sucesor directo. Así queda demostrado en un pasaje de *La divina comedia*, la célebre obra de Dante (concluida c.1320): «Cimabue creyó ser el señor de la pintura, pero hoy domina Giotto y la fama de aquel es oscura».

Giotto probablemente pasó la mayor parte de la década de 1280 dedicado a su formación, que solía empezar cuando un niño tenía entre 12 y 14 años, y que duraba seis años o más. Poco se sabe de la vida de Giotto hasta que su nombre aparece en un registro de 1301 en el que se le menciona como dueño de una casa en Florencia. Documentos posteriores también hacen referencia a sus propiedades e inversiones, y aunque revelan poco acerca de su carácter, dan testimonio de que poseía una notable riqueza, corroborando la versión de que era un hombre de negocios astuto.

La capilla de los Scrovegni

La primera obra que puede atribuirse a Giotto con seguridad (y que puede fecharse con cierta precisión) es la serie de frescos que cubren todo el interior de la capilla de los Scrovegni (o Arena) en Padua. La capilla fue construida para Enrico Scrovegni, uno de los ciudadanos más ricos de la ciudad, en un terreno ocupado anteriormente por un anfiteatro romano o arena, de ahí el nombre del edificio. Scrovegni compró el terreno en 1300 y la capilla fue consagrada cinco años después; por aquel entonces, Giotto probablemente tenía muy avanzado su trabajo sobre los frescos que suelen fecharse c. 1303-6.

> « **Reveló un arte** caído en el abandono **durante siglos**, y por ello merece ser considerado una de las luminarias de la **gloria florentina**. »
>
> GIOVANNI BOCCACCIO, *EL DECAMERÓN*, c.1350

SEMBLANZA
Giorgio Vasari

Nacido en Arezzo, Italia, Giorgio Vasari (1511-74) fue un exitoso pintor y arquitecto, que diseñó la galería de los Uffizi (originalmente las oficinas de la magistratura) en Florencia para Cosme de Médici, el padre de la dinastía política que iba a gobernar la ciudad durante gran parte del Renacimiento. Vasari es famoso por su obra sobre la historia del arte titulada *Las vidas de artistas*, publicada en 1550. Una segunda edición ampliada de 1568 incluía su propia biografía. Este trabajo le valió el ser considerado como el «padre de la historia del arte» e inspiró obras biográficas similares en otros países.

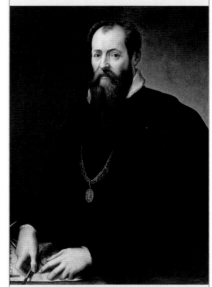

AUTORRETRATO, GIORGIO VASARI, c. 1566-68

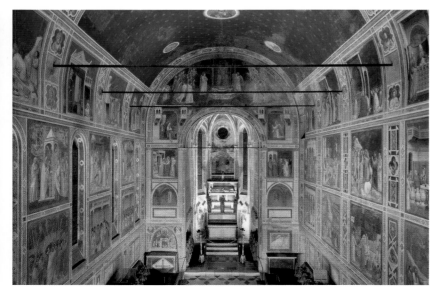

◁ **CICLO DE FRESCOS**
El interior de la capilla de los Scrovegni está cubierto con los magistrales frescos de Giotto, que llegan hasta el techo. Las imágenes de los tres principales niveles narran las vidas de María y Jesús.

△ *LA MADONA DE OGNISSANTI,* c. 1310
Giotto sitúa las figuras de la Virgen y el Niño en un espacio tridimensional, realzando el sentido de realidad creado por sus refinadas figuras humanas.

SOBRE LA TÉCNICA
Pintura al fresco

Giotto fue el primer gran exponente de la pintura al fresco, aspecto clave de su reputación como «padre» de la pintura italiana. Siglos después de su muerte, muchos artistas italianos consideraron esta técnica como una prueba suprema de talento. Un fresco se realiza sobre las paredes y techos con colores disueltos en agua de cal y extendidos sobre una capa de estuco fresco. A medida que el yeso se seca, la pintura se convierte en parte integrante del muro, produciendo un acabado duradero. Esta técnica exige una mano muy segura, ya que resulta difícil hacer modificaciones una vez aplicada la pintura.

FRAGMENTO DE UN FRESCO DE LA BASÍLICA DE SAN FRANCISCO EN ASÍS

Cubiertos por un techo abovedado decorado con un cielo estrellado, los frescos de la capilla de los Scrovegni están dedicados a los principales acontecimientos de las vidas de Cristo, la Virgen María y sus padres, santa Ana y san Joaquín. Las escenas expresan distintos sentimientos y, a través de su dominio del gesto y la expresión facial, Giotto muestra una capacidad sin precedentes para representar las emociones apropiadas a cada historia, desde la ternura de la Natividad hasta el dolor de los dolientes alrededor del cuerpo de Cristo.

Las figuras de Giotto tienen un nuevo sentido del volumen y del peso, y están situadas en entornos que dan una sensación convincente de profundidad en contraste con el estilo plano, el bizantino, dominante hasta entonces. El artista combinó su sentido de la perspectiva con representaciones plausibles del cuerpo y los gestos, y un enfoque más realista en la representación de los pliegues de las telas de los ropajes para crear unos personajes tangibles.

Sus contemporáneos reconocieron que su naturalismo y sentido del espacio tridimensional habían significado una revolución en la pintura. Su logro fue resumido por el pintor florentino Cennino Cennini, quien escribió, hacia 1400, que Giotto «cambió el arte de pintar de bizantino a latino para hacerlo más moderno».

Controversia
Se dice que Giotto trabajó, además de en Padua, en unos diez centros artísticos más de Italia, incluyendo Lucca, Milán, Rímini, Roma y Urbino. Pero las primeras referencias a su trabajo en estos lugares son vagas y ninguna pintura existente puede confirmarlas. Los historiadores debaten en concreto sobre su participación en los famosos frescos de la basílica superior de San Francisco en Asís.

El trabajo en esta iglesia, situada cerca del sepulcro de san Francisco, se inició poco después de la muerte y canonización de este. La iglesia fue consagrada en 1253, y entre c. 1260-1320 fue decorada con frescos por algunos de los mejores artistas de la época. Giotto fue probablemente uno de ellos, y según algunos expertos pintó los frescos más impresionantes de la basílica (una serie de escenas

« No solo **superó** a los **maestros de su época,** sino **también** a los de **no pocos** siglos **anteriores.** »

LEONARDO DA VINCI, *CÓDICE ATLÁNTICO,* c.1500

de la vida de san Francisco), aunque otros estudiosos creen que son obra de otra u otras manos. La iglesia y sus frescos resultaron muy dañados por los terremotos de 1997, y la restauración fue muy criticada por su tosquedad. Según Vasari, Giotto también trabajó en Aviñón para el papa francés Clemente V, que trasladó su corte allí desde Roma en 1309, pero esta afirmación también carece de fundamento. Además de la capilla de los Scrovegni, solo dos obras son universalmente aceptadas como realizaciones de Giotto: los dañados pero aún impresionantes frescos de la basílica de la Santa Cruz, en Florencia, y el magnífico panel que representa la *Madona de Ognissanti*, ahora en la Galería Uffizi de Florencia.

Pintor y arquitecto

Se cree que Giotto se casó dos veces y que tuvo al menos ocho hijos. Poco se sabe acerca de su carácter, aunque en el siglo XIV Giovanni Boccaccio (autor de *El Decamerón*) afirmaba que fue de «excelso ingenio».

El período mejor documentado de la vida de Giotto es el que pasó en Nápoles de 1328 a 1333 trabajando para el rey de la ciudad, Roberto de Anjou. Ocupó un lugar de honor en la corte, pero solo quedan fragmentos de las obras realizadas allí. Hacia 1334 estaba de regreso en Florencia, donde fue nombrado arquitecto de la ciudad, y como tal proyectó el campanario (*campanile*, en italiano) de la catedral. A su muerte en 1337 solo se había terminado la primera planta y el diseño fue posteriormente modificado, aunque el edificio sigue siendo conocido como Campanile de Giotto.

La ciudad de Florencia le ofreció un funeral público y fue enterrado en la catedral, siendo la primera vez que un artista recibía tal honor. A través de su trabajo y su personalidad abrió una nueva era: después de Giotto la historia del arte se convirtió en la historia de grandes artistas.

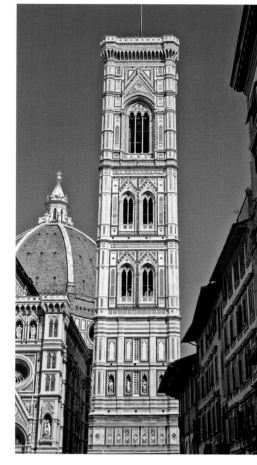

△ **CAMPANILE DE GIOTTO**
A finales de su vida, Giotto se hizo cargo del diseño del campanario de la catedral de Florencia. Su superficie de mármol coloreado da a los 85 metros de la torre la apariencia de haber sido pintada.

◁ **ESCENAS DE LA VIDA DE SAN FRANCISCO, 1325-28**
Los frescos de la capilla Bardi, en la iglesia de la Santa Croce, contribuyeron a convertir a Giotto en una de las primeras personalidades del arte florentino.

MOMENTOS CLAVE

c. 1303-06	c. 1309-14	c. 1310	c. 1320-30
Pinta su obra maestra, el ciclo de frescos de la capilla de los Scrovegni, Padua.	Posiblemente trabaja en Aviñón para el papa Clemente V, aunque no nos ha llegado ninguna de sus pinturas de aquella época.	Pinta la *Madona de Ognissanti* para el altar mayor de la iglesia de Ognissanti, de Florencia.	Pinta frescos en las capillas de los Bardi y los Peruzzi (dos familias de banqueros) en la Santa Cruz, Florencia.

Jan van Eyck

c. 1385-1441, FLAMENCO

Muy influyente y reconocido en toda Europa, Jan van Eyck mostró cómo la pintura al óleo podía representar los colores y texturas de la naturaleza con extraordinaria riqueza y sutileza.

Jan van Eyck fue el pintor más ilustre de la Europa del norte en el siglo xv, siendo incluso muy apreciado en Italia (donde los artistas no italianos solían ser menospreciados). En *De viris illustribus* («De los hombres ilustres»), escrito hacia 1455, el erudito italiano Bartolomeo Facio llegó a afirmar que «Jan van Eyck es considerado el mayor pintor de nuestro tiempo». Un siglo más tarde, en *Las vidas...*, Giorgio Vasari le atribuía la invención de la pintura al óleo. Ahora sabemos que esta afirmación es falsa (los orígenes de esta técnica son oscuros), pero Van Eyck elevó la pintura al óleo a unas cotas de refinamiento nunca vistas hasta entonces. La habilidad ilusionista con la que usaba esta técnica estuvo siempre en la base de su fama.

Inicios e influencias

Aunque alcanzó la fama en vida, poco sabemos sobre los primeros años de Van Eyck; incluso su fecha de nacimiento solo puede estimarse. Los primeros datos registrados son de 1422, cuando era ya un artista bien establecido, por lo que es poco probable que tuviera menos de 30 años. Un matrimonio, una familia y dos décadas de actividad acreditan que quizá no tuviera más de 40 años cuando se realizó este primer registro, lo que situaría el nacimiento entre 1380 y 1390. Su ciudad natal tampoco está documentada, pero, según una tradición que data del siglo XVI, procedía de la ciudad de Maaseik, actualmente en Bélgica.

Se dice que Van Eyck tuvo dos hermanos pintores, Hubert y Lambert, y una hermana, Margaret, también pintora. Nada se sabe de su etapa escolar ni

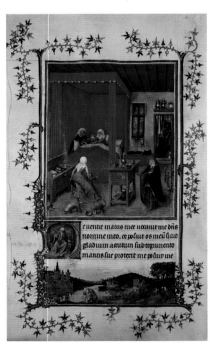

△ **LIBRO DE HORAS DE TURÍN**
El nacimiento de san Juan Bautista (arriba) es una de las pocas ilustraciones conservadas del *Libro de horas de Turín*. Por su calidad, algunos estudiosos creen que puede ser obra de Jan van Eyck o su hermano Hubert.

de su formación artística, aunque la delicadeza miniaturista de su pincelada sugiere que pudo haber comenzado su carrera como ilustrador de manuscritos. El *Libro de horas de Turín*, un notable volumen concluido hacia 1447 y más tarde dañado por el fuego, contiene ilustraciones atribuibles plausiblemente a este artista.

Van Eyck debió de ser un hombre muy inteligente y socialmente exitoso, porque se le tenía en alta estima y estaba bien pagado por su principal empleador, Felipe el Bueno, duque de Borgoña. Felipe valoró a Van Eyck no solo por sus aptitudes artísticas, sino también como diplomático al que enviaba a muchas misiones en el extranjero.

Artista y diplomático

El primer patrono conocido de Jan van Eyck fue Juan de Baviera, conde de Holanda, para quien consta que trabajaba en 1422 en La Haya. Juan murió en enero de 1425 y poco después Van Eyck se trasladó al sur, a Brujas, donde entró al servicio de Felipe el Bueno (ver a la derecha). Trabajó para Felipe el resto de su vida, principalmente en Brujas, pero también en sus otras residencias. Su misión diplomática más importante fue en Portugal en 1428-29, para negociar el matrimonio de Felipe con la princesa Isabel, hija de Juan I de Portugal.

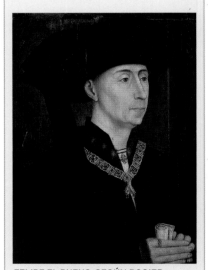
▷ **RETRATO DE HOMBRE CON TURBANTE, 1433**
En una inscripción en el marco de esta obra de Jan van Eyck se lee «Als Ich Can» («Como puedo»), expresión homófona de «Als Eyck Can». Es, pues, un juego de palabras que sugiere un autorretrato y una afirmación de su propia capacidad («Lo hago así porque puedo»).

« El **rey** de los pintores, cuyas obras, **perfectas** y **precisas**, no caerán **nunca** en el **olvido**. »

JEAN LEMAIRE DE BELGES, *LA CORONA MARGARÍTICA*, c. 1505

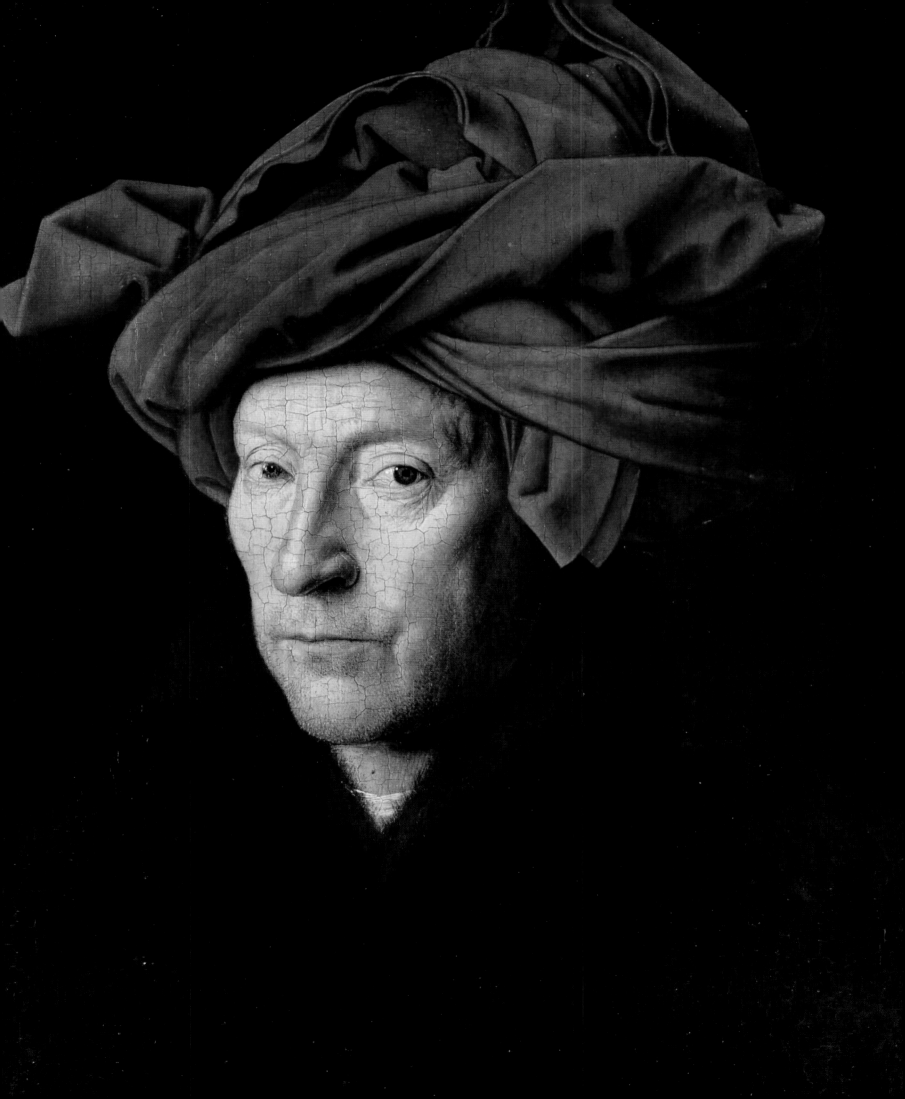

MOMENTOS CLAVE

1429
Pinta el retrato de la princesa Isabel de Portugal (futura esposa de Felipe el Bueno).

1432
Termina el retablo de Gante, que había comenzado unos años antes su hermano Hubert.

1434
Pinta el doble retrato del mercader italiano Giovanni di Nicolao Arnolfini y su esposa.

1439
Pinta el retrato de su esposa, Margaret, su última obra conocida fechada.

Los Van Eyck en Gante

Van Eyck tuvo otros mecenas además de Felipe, incluyendo la Iglesia y los comerciantes de Brujas (entonces un centro comercial internacional). Su trabajo más famoso lo creó para la catedral de Gante, a unos cincuenta kilómetros de Brujas, por encargo de un rico hombre de negocios, Jodocus Vyd, quien más tarde se convertiría en alcalde de Gante. Se trata de un enorme y complejo retablo compuesto por doce paneles de roble, ocho de los cuales están pintados por ambos lados, con veinte imágenes en total. El panel principal representa la Adoración del Cordero, y muestra al Cordero de Dios derramando su sangre en un cáliz, simbolizando el sacrificio de Cristo en la cruz. El retablo de Gante no solo es una de las obras más célebres de la historia del arte, sino también una de las que ha generado más debates sobre el papel preciso de Van Eyck en su creación. Según una inscripción en el marco, fue iniciado por su hermano Hubert y terminado por Jan en 1432.

▷ **POLÍPTICO DE GANTE, 1432**
Este gran retablo mide 4,6 x 3,5 metros. Se dice que se usaban unos mecanismos de relojería para mover las bisagras de sus paneles.

SOBRE LA TÉCNICA
Pintura al óleo

El óleo mantiene el color de manera más eficaz que la témpera al huevo, el material que había prevalecido durante el siglo xv. También se seca más lentamente, lo que permite disponer de tiempo para hacer combinaciones y retoques. Van Eyck usaba una mezcla de aceites de linaza y de nuez. Superponiendo capas de pintura y pintando detalles sobre ellas con pinceles finos, creó imágenes táctiles tridimensionales con lujosas texturas o superficies pulidas. Esto es evidente en su famoso *Retrato de Arnolfini y su esposa*.

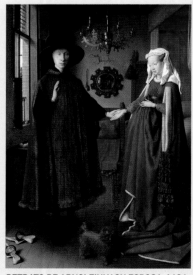

RETRATO DE ARNOLFINI Y SU ESPOSA, 1434

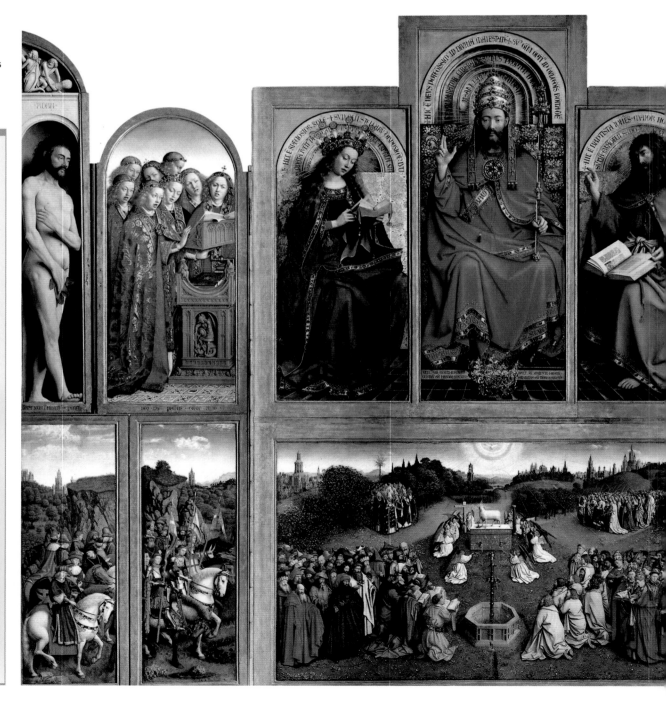

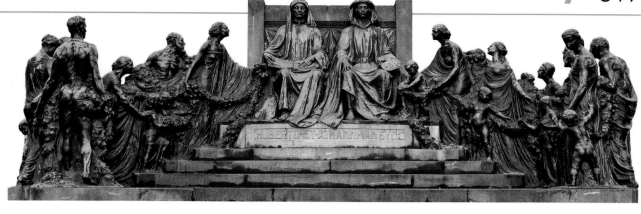

Se cree que Hubert murió en 1426 y se desconoce cuán avanzado estaba el trabajo en esa fecha. Hubert pudo haber sido el responsable del diseño general y Jan su ejecutor.

Sin embargo, no cabe duda de la importancia histórica del políptico, que es la primera demostración de las cualidades de la pintura al óleo para la representación de la naturaleza y para obtener un efecto de claridad y luminosidad. Al parecer, Van Eyck desarrolló un aglutinante (el líquido en el que se diluyen los pigmentos, los

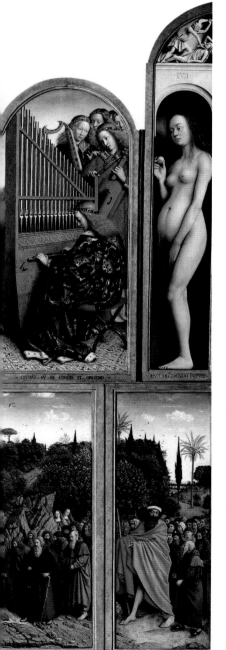

colores en polvo) que era más fino que los utilizados anteriormente y por lo tanto de secado más rápido, haciendo posible la superposición de varias capas de pintura. La realización de una pintura con este método puede producir unos efectos notablemente ricos y sutiles. Las capas superpuestas de pintura modificaban el efecto de las capas de pintura semitransparentes, conocidas como veladuras, colocadas encima creando una profundidad y dando una brillantez imposibles de obtener con la simple mezcla física de varios colores.

Detalle y simbolismo

La mejora de los materiales fue solo una parte de los logros de Van Eyck, y no hubiera sido una gran aportación sin su incomparable capacidad de observación y su enorme destreza. Desde una barba incipiente hasta pequeños detalles de un paisaje lejano, lo representó todo con la misma exactitud. Pero no solo le preocupaba la representación de los aspectos externos. Sus pinturas son ricas en significados simbólicos y presentan distintos lenguajes, ya que estaban destinadas a ser ponderadas y no solo admiradas. Aun así, la riqueza de detalles nunca invade sus pinturas, que logran un equilibrio entre grandeza y delicadeza. Durero resumió la gran fuerza de Van Eyck cuando describió el políptico de Gante como «una pintura extraordinaria y llena de inteligencia».

La mayor parte de las dos docenas de obras conocidas de Van Eyck fueron realizadas hacia el final de su vida; todas sus obras datadas pertenecen al período 1432-39. Solo unas pocas obras sin fecha (pinturas religiosas o retratos) pueden ser anteriores. A veces, Van Eyck combinaba ambas temáticas, mostrando, por ejemplo, a un eminente cortesano adorando a la Virgen y al Niño. Se sabe que representó otros temas, así como vestimentas y decoraciones, en su papel de pintor de la corte de Felipe el Bueno, pero estas obras no han sobrevivido en el tiempo.

Jan van Eyck murió en Brujas en junio de 1441. Felipe mostró su admiración por el artista concediéndole a su viuda una sustanciosa cantidad de dinero «en consideración a los servicios prestados por su marido y por compasión hacia ella y sus hijos». Su fama pervivió y tuvo una gran influencia tanto en los artistas contemporáneos como en los posteriores. Su aguda capacidad de observación de la naturaleza influyó en el trabajo de la escuela holandesa del siglo XVII.

△ **UNA CIUDAD AGRADECIDA**
Un conjunto escultórico de bronce para la Exposición Universal de Gante de 1913 muestra a unos ciudadanos rindiendo homenaje a Hubert (con una Biblia en el regazo) y Jan van Eyck mirando al frente y sosteniendo una paleta. El conjunto se halla en el exterior de la catedral donde se encuentra su famoso retablo.

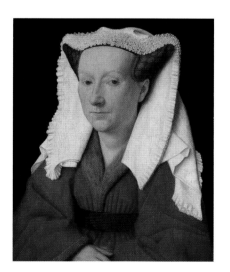

▷ **MARGARET VAN EYCK, 1439**
El retrato intimista que hizo Van Eyck de su esposa pudo ser tal vez un regalo de cumpleaños, pues la inscripción reza: «Mi esposo Jan me completó el 15 de junio de 1439 / tenía treinta y tres años».

« En poco tiempo la **fama** de su **inventiva** se extendió no solo **por Flandes**, sino que llegó incluso **hasta Italia**. »

GIORGIO VASARI, *LAS VIDAS DE LOS MÁS EXCELENTES PINTORES, ESCULTORES Y ARQUITECTOS*, 1568

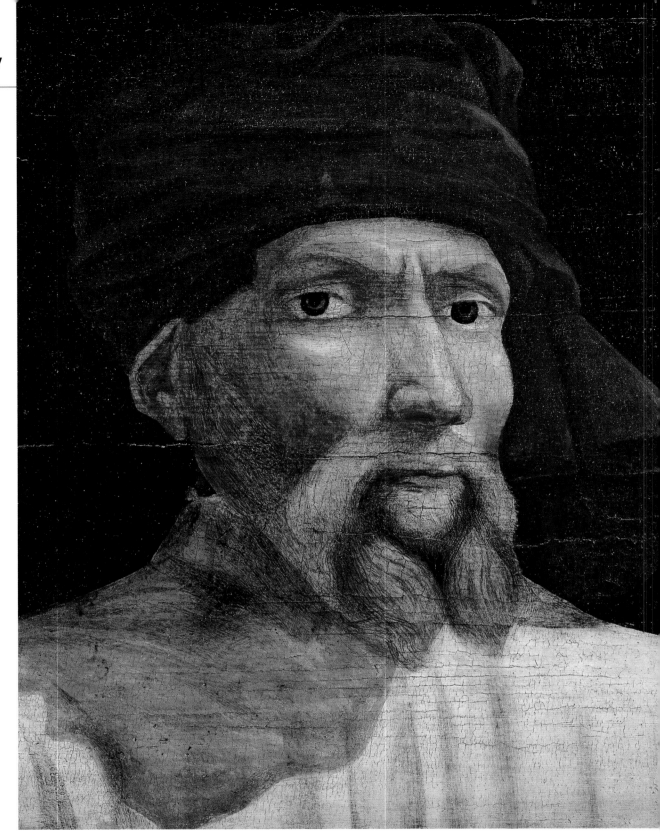

▷ **UN RETRATO INCIERTO**
No existe un retrato seguro de Donatello, aunque algunos estudiosos creen que la pintura *Cinco maestros del Renacimiento florentino* (siglos xv / xvi), probablemente iniciada por Paolo Uccello, incluye una imagen del artista (en este detalle).

Donatello

c. 1386-1466, ITALIANO

Donatello, el mayor escultor del siglo xv, tuvo una carrera larga, diversa y fructífera. Su trabajo incluye algunas de las obras más destacadas del Renacimiento italiano.

Donatello se encuentra a la cabeza de los escultores europeos del siglo xv. Ninguno de sus contemporáneos se acercó a su nivel en versatilidad, inventiva o fuerza emocional. Era igualmente experto trabajando a pequeña o a gran escala, y con escultura de bulto redondo o en relieve. Tallaba mármol y otras piedras, y también la madera, que a veces coloreaba. Modelaba cera, arcilla y yeso, y trabajaba el bronce de forma magistral; incluso experimentó con fundición de esculturas en vidrio, aunque no se conservan muestras de este trabajo. Era muy solicitado y prestaba sus servicios en su Florencia natal y en otros centros artísticos de Italia, sobre todo Padua, Pisa, Roma y Siena.

Carácter

La larga trayectoria de Donatello ha quedado registrada en numerosos documentos de la época. Las pocas evidencias existentes sobre su vida

personal indican que estaba volcado en su trabajo y tenía algo de bohemio (avanzándose a su tiempo), de gustos sencillos, orgulloso, impulsivo, agreste y generoso con su dinero.

Trabajo con Ghiberti

Donato di Niccolò, conocido como Donatello (el pequeño Donato), nació en Florencia hacia 1386. Su padre trabajaba como cardador de lana, un oficio común en Florencia donde había una próspera industria textil.

Es posible que Donatello adquiriera un interés artístico temprano tras una visita a Roma hacia 1402 con su amigo Filippo Brunelleschi, el gran pionero de la arquitectura del Renacimiento (aunque el viaje no está documentado). Se sabe que entre 1403 y 1407 se encontraba entre los aprendices y ayudantes que trabajaban con Lorenzo Ghiberti en los dos primeros conjuntos de bronce de las puertas del baptisterio de la catedral de Florencia, encargo de gran complejidad y enorme prestigio que atraía a muchos artistas jóvenes al taller. Ghiberti era un experto orfebre y trabajaba el bronce, pero no la piedra, por lo que es probable que Donatello aprendiera a tallarla en algún otro taller.

Desarrollo estilístico

A partir de 1407, con unos veinte años, Donatello empezó a trabajar por su cuenta tallando conjuntos escultóricos de mármol para la catedral. Su primer encargo importante fue una estatua de mármol de tamaño natural de David (1408-09), destinada originalmente a decorar uno de los

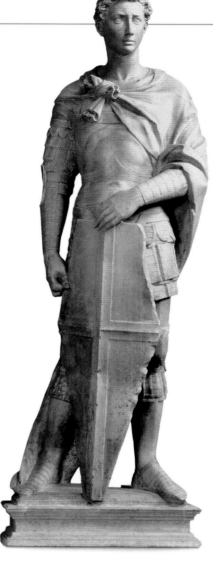

◁ **DAVID**, 1408-9
Los primeros trabajos de Donatello deben mucho al estilo gótico internacional de Ghiberti, marcado por una elegancia cortesana y delicados detalles.

◁ **SAN JORGE**, c. 1415-17
Alejándose del artificio gótico, Donatello impregnó la figura de san Jorge de carácter y realismo. La postura del santo y el ceño fruncido contribuyen a transmitir su determinación.

contrafuertes de la catedral, aunque nunca fue colocada en su lugar. Fue comprada por la municipalidad y exhibida en el ayuntamiento (el actual Palazzo Vecchio), lo que indica que Donatello tenía ya una cierta fama. La escultura tiene una elegancia de influjo gótico heredada de Ghiberti, pero Donatello se deshizo pronto de esta influencia y su estilo se volvió más pesado, más naturalista y más individual, cualidades típicas del arte renacentista.

La escultura temprana más famosa de Donatello es la figura en mármol de san Jorge (c. 1415-17), que hizo para Orsanmichele, uno de los edificios más importantes de Florencia, con

SOBRE LA TÉCNICA
Dibujo sobre piedra

En algunas de sus esculturas, especialmente las destinadas a ser vistas desde una cierta distancia, Donatello era muy imaginativo en la creación de formas, y sus últimos trabajos tienen a menudo una tosquedad expresionista. Sin embargo, también podía ser muy delicado e ideó una técnica llamada *rilievo schiacciato* (relieve aplanado) en la que el mármol está tallado tan sutilmente que parece un dibujo sobre piedra. La primera escultura conocida de Miguel Ángel, *Virgen de la escalera*, fue realizada con esta técnica como homenaje a Donatello.

**VIRGEN DE LA ESCALERA,
MIGUEL ÁNGEL, c. 1490**

« Por la **grandiosidad** de sus obras, reintrodujo la **perfección** en la **escultura**. »

GIORGIO VASARI, *LAS VIDAS DE LOS MÁS EXCELENTES PINTORES, ESCULTORES Y ARQUITECTOS*, 1568

« Punto **culminante** de su obra... no solo por su **grandeza**, sino como **logro** de una maravillosa técnica. »

MAUD CRUTWELL SOBRE LA ESTATUA DE *GATTAMELATA*, EN *DONATELLO*, 1911

▷ *SAN LUIS DE TOLOSA*, c. 1423

Esta estatua de bronce, mayor que de tamaño natural, fue un notable logro técnico en su tiempo. Donatello muestra a san Luis como una figura amable y muy humana, llevando su báculo pastoral.

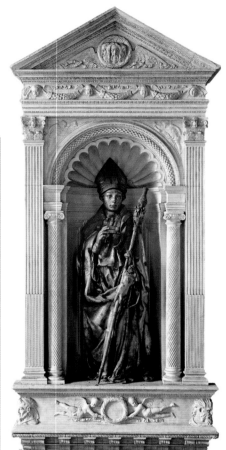

funciones de iglesia y mercado de granos. Era un foco de orgullo cívico y los diversos gremios de Florencia competían entre sí para erigir estatuas de sus santos patronos para las hornacinas que adornaban el exterior del edificio. San Jorge fue realizado para el gremio de armeros y la estatua estaba originalmente adornada con accesorios reales, incluyendo un casco y una espada o lanza que se proyectaba hacia la calle. La figura destaca por la intensidad y la sutileza con la que el joven héroe está representado: se erige orgulloso y decidido, y su expresión presenta cierta tensión nerviosa mientras espera el próximo combate.

Donatello hizo otras varias estatuas imponentes para Orsanmichele y la catedral, incluyendo su primera gran estatua en bronce, *San Luis de Tolosa* (c. 1423). El bronce es un material mucho más caro que el mármol y usarlo para realizar una gran estatua requiere una gran pericia técnica. Para ayudarle en la tarea, Donatello reclutó a Michelozzo di Bartolomeo, experto en trabajar los metales que también colaboró con Ghiberti. Michelozzo era arquitecto y escultor, y probablemente fue el responsable de la arquitectura del entorno de la estatua.

En colaboración

Entre 1424 y 1433, Donatello y Michelozzo colaboraron en varias obras importantes, entre ellas la tumba del antipapa Juan XXIII (1424-28) situada en el baptisterio. Además de su taller en Florencia, tuvieron durante un tiempo unos locales en Pisa, cerca de las canteras de mármol de Carrara, y en 1430-33 trabajaron juntos en Roma. Tras el regreso de Donatello a Florencia, la influencia del arte antiguo que había visto en Roma se hizo patente en sus nuevos encargos. Así, por ejemplo, la cantoría para la catedral realizada en 1433-39 muestra la riqueza ornamental característica de la arquitectura clásica, y en un friso aparecen bailando grupos de ángeles jóvenes, llamados *putti* (niños alados), tan frecuentes en el arte antiguo. El bronce de Donatello que representa a David (primera estatua de un desnudo del Renacimiento) estuvo probablemente inspirado en su visita a Roma, ya que recuerda las antiguas estatuas de atletas (aunque algunos estudiosos creen que es muy posterior).

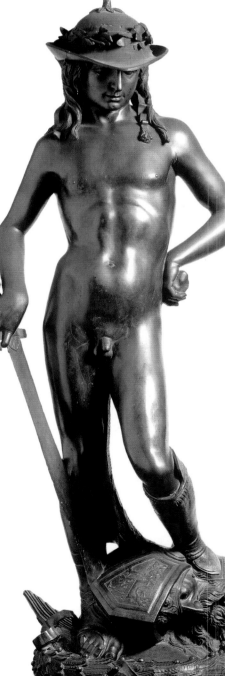

▷ *DAVID*, c. 1440-60

La pose de *contrapposto* (con el peso sobre una pierna y un ligero giro del cuerpo y la cabeza) parece dar vida al bronce de David. Esta estatua fue adoptada como símbolo de la república florentina y del estatus de los Médicis.

◁ **GATTAMELATA, 1443-53**
Los rasgos naturalistas de la obra de Donatello remiten a la estatua del emperador Marco Aurelio en Roma, pero el hecho de honrar a un ciudadano y no a un gobernante refleja las prácticas humanistas del Renacimiento.

Trabajo en Padua

Entre 1443 y 1453, Donatello trabajó en Padua, ciudad del norte de Italia que estaba gobernada entonces por Venecia. Allí llevó a cabo tres encargos importantes, todos ellos realizados en bronce, su material preferido en las últimas etapas de su carrera. Dos de estos encargos estuvieron destinados a la iglesia principal de la ciudad, dedicada a San Antonio: un crucifijo de tamaño natural y el altar mayor (una muy elaborada obra con esculturas, paneles en relieve y otros elementos). El tercero fue la estatua ecuestre de *Gattamelata*, una de las obras maestras supremas del arte renacentista. Gattamelata era el apodo de Erasmo de Narni, un notable *condotiero* (jefe de mercenarios) que luchó en nombre de Venecia y murió en Padua en 1443; el nombre significa literalmente «gato meloso» aunque a veces se traduce como «gato astuto».

La enorme estatua fue financiada por la viuda de Erasmo de Narni y aprobada por el gobierno veneciano. Fue la primera gran estatua ecuestre de bronce desde la Antigüedad y una hazaña técnica de gran influencia mundial; aunque inspiró muchas otras obras, ninguna superó el *Gattamelata* en grandeza y dignidad.

Cuando salió de Padua en 1453, Donatello tenía casi setenta años y todavía estaba en activo. En 1457-59, trabajó en Siena, pero sus últimos años los pasó sobre todo en Florencia, donde fue el artista favorito de la familia Médici. Sus últimas obras fueron para la iglesia parroquial de los Médicis, San Lorenzo, obras que quedaron inacabadas a su muerte y fueron completadas por sus ayudantes. Se trata de dos púlpitos decorados con paneles de bronce en relieve que representan escenas de la vida de Cristo y que muestran la extraordinaria intensidad emocional y la libertad de expresión presentes en el estilo tardío de Donatello.

Muerte y legado

Donatello murió el 13 de diciembre de 1466 y fue sepultado en San Lorenzo, cerca de la tumba de Cosme de Médici. Tuvo una gran influencia en los artistas italianos de su época, tanto en los escultores como en los pintores, que se sintieron enormemente impresionados por el dominio de la perspectiva que se muestra en sus relieves, y por la gran fuerza y naturalismo de sus estatuas. Su fama ha ido fluctuando a lo largo del tiempo, en función de los cambios experimentados en los gustos.

▽ **PÚLPITO SUR, c. 1460-66**
Este púlpito, uno de los dos realizados para la iglesia de San Lorenzo de Florencia, muestra la pasión de Cristo. Fue colocado sobre columnas de mármol de color mucho después de la muerte de Donatello.

MOMENTOS CLAVE

c. 1415-17
Realiza *San Jorge*, la más famosa de sus primeras obras, notable por su sentido de la vida.

1433-39
La cantoría para la catedral de Florencia muestra la influencia del arte antiguo en su trabajo.

1453
Completa *Gattamelata*, primera gran estatua ecuestre en bronce desde la antigua Roma.

c. 1460-66
Realiza dos púlpitos para San Lorenzo, notables por su fuerte poder emocional.

Masaccio

1401-1428, ITALIANO

En una carrera que duró apenas unos pocos años, Masaccio revolucionó la pintura utilizando su dominio de la perspectiva y la luz para crear un sentido coherente de las tres dimensiones.

En su obra *Las vidas...* (1568), Giorgio Vasari dividió la pintura italiana en tres grandes períodos, con los nombres de Giotto, Masaccio y Leonardo da Vinci como sus respectivos fundadores. La posteridad ha reconocido la importancia de Masaccio y su papel como una figura clave del arte del Renacimiento italiano, en realidad de todo el arte europeo.

Masaccio era un apodo, pues su nombre real era Tommaso di Ser Giovanni di Mone Cassai. Nació el 21 de diciembre de 1401 (fiesta de Santo Tomás, de quien tomó el nombre) en Castel San Giovanni, una población situada al sur de Florencia. Según lo describe Vasari, estaba siempre tan absorto en el arte que cuidaba más bien poco de sí mismo y menos aún de quienes estaban a su alrededor.

Innovación temprana

El padre de Masaccio era notario y la familia era próspera, pero poco más se sabe acerca de los primeros años de la vida del artista. En 1422, se convirtió en miembro del gremio de pintores de Florencia y su primera obra conocida fue realizada ese año: el tríptico *Virgen con el Niño en el trono con ángeles y santos*, que pone de manifiesto que, a los 20 años, Masaccio tenía un espíritu sumamente independiente. En un momento en que la mayoría de la pintura florentina mostraba colores bonitos y detalles decorativos, revivió la noble grandeza de Giotto. Seguramente era más maduro de lo que correspondería a su edad, como sugiere su amistad con los ya mayores Brunelleschi y Donatello, el gran arquitecto y el afamado escultor, respectivamente, de la época.

Obras clave

En los siguientes cinco o seis años, Masaccio creó tres grandes obras: un políptico para una iglesia de Pisa (solo se conservan partes de él) y frescos para Florencia: el de la capilla Brancacci en Santa María del Carmine (con Masolino) y *La Trinidad*, para Santa Maria Novella. En estas obras, Masaccio desarrolló una forma coherente y lógica para representar el volumen y el espacio sobre una superficie plana. Empleó su dominio de la perspectiva y el uso de una única fuente de luz. Aunque se basó en rigurosas observaciones y cálculos, sus pinturas no son ejercicios meramente técnicos, sino que tienen una dignidad y una fuerza espiritual inmensas.

En 1427-1428, Masaccio estuvo en Roma y en aquella ciudad moriría poco después por causas que son aún desconocidas. Sus obras tuvieron poco impacto inmediato, pero con el tiempo resultó enormemente influyente: Vasari menciona a veinticinco artistas que estudiaron sus frescos de la capilla Brancacci, entre ellos Leonardo, Miguel Ángel y Rafael.

◁ **LA TRINIDAD**, c. 1427-28
La pintura muestra a Jesús crucificado, flanqueado por María y Juan y con el apoyo de Dios padre. Los elementos arquitectónicos de la bóveda parecen converger, dando sensación de profundidad.

SOBRE LA TÉCNICA
Perspectiva lineal

Masaccio aplicó los principios de la perspectiva para crear un aspecto tridimensional sobre un plano de dos dimensiones. Estos principios habían sido desarrollados por el arquitecto Filippo Brunelleschi, amigo de Masaccio. Se centraron en el uso de un punto de fuga, un único punto de la imagen en el que convergen las líneas paralelas. El éxito de su técnica puede verse abajo, donde aparece un contraste deliberado entre los halos planos de los ángeles y el halo elíptico tridimensional (así como el cuerpo realista) del niño.

LA VIRGEN Y EL NIÑO, 1426. PANEL CENTRAL DEL POLÍPTICO DE PISA

▷ **EL PAGO DEL TRIBUTO**, c. 1425-28
Se cree que este detalle del fresco de Masaccio en la capilla Brancacci incluye un autorretrato del artista, de pie en el extremo derecho del grupo (en el papel del apóstol Tomás).

« Realizó **por sí solo** la mayor **revolución** que **la pintura** haya conocido. »

EUGÈNE DELACROIX, *REVUE DE PARIS*, 1830

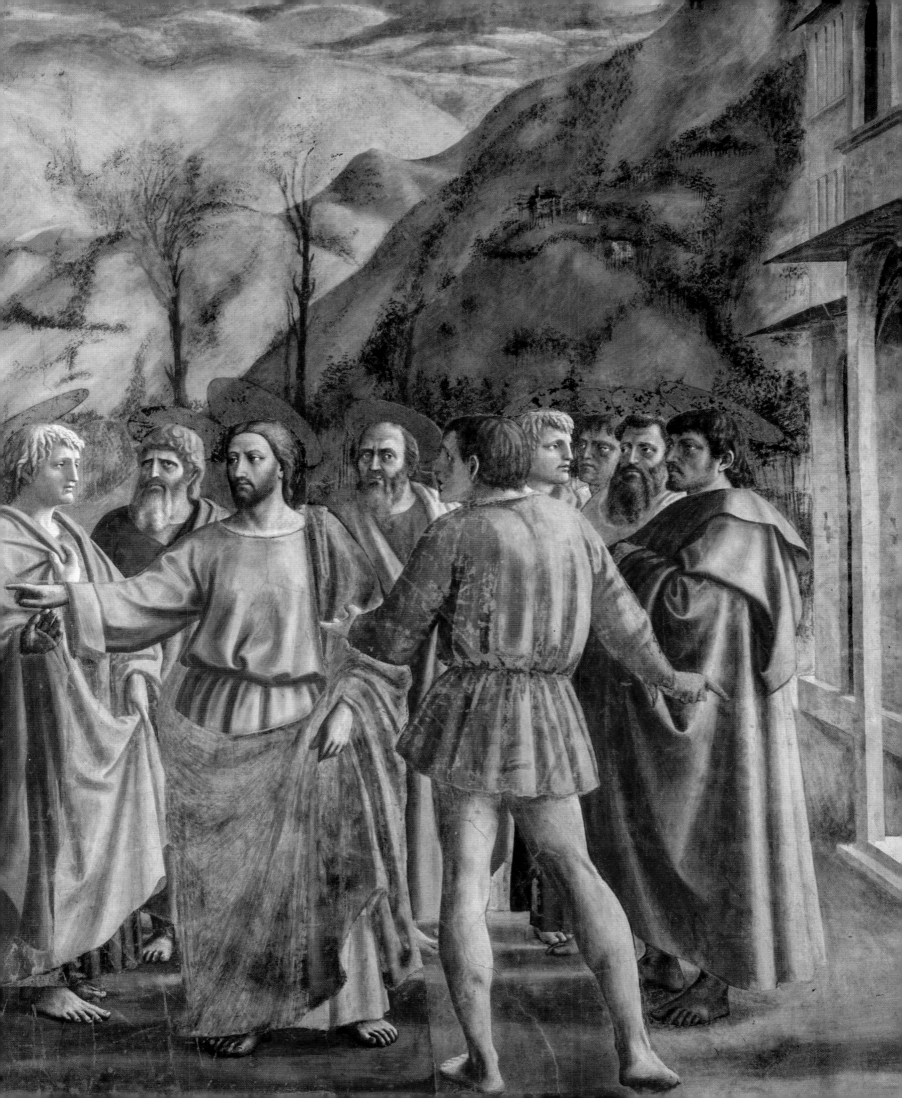

Piero della Francesca

c. 1412/15-1492, ITALIANO

Uno de los pintores italianos más admirados del siglo xv, Piero della Francesca fue también un matemático muy dotado. Su fascinación por la geometría y la proporción subyace en la solemne belleza de su arte.

Piero della Francesca es ahora considerado uno de los más grandes pintores del Renacimiento, aunque se conocen muy pocos detalles de su vida. El interés por su arte disminuyó después de su muerte, en parte porque no solía trabajar en los principales centros artísticos de Italia, y la mayoría de sus pinturas estaban en lugares apartados. Recordado como matemático, su obra artística cayó en el olvido durante siglos hasta que renació el interés a finales del siglo XIX.

Primeros años

Piero nació en la pequeña localidad de Borgo San Sepolcro (ahora Sansepolcro), situada a unos 110 km al sureste de Florencia, probablemente entre 1412 y 1420. Se cree que era el mayor de seis hermanos. Sus antepasados eran artesanos y comerciantes que trabajaban y vendían artículos de cuero. Al parecer, el padre de Piero se preocupó de elevar el estatus de la familia añadiendo a sus empresas la recaudación de impuestos.

Piero probablemente asistió a una escuela local durante unos años y, según Vasari en *Las vidas...* (1568), «se dedicó a las matemáticas» en su juventud (quizá a la contabilidad

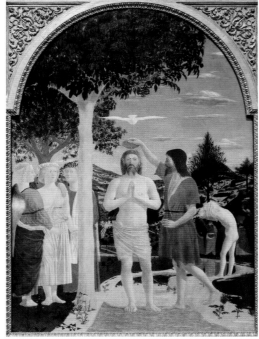

△ **EL BAUTISMO DE CRISTO, c. 1436-39**
Esta obra maestra temprana tiene una cualidad casi hipnótica de quietud y tranquila dignidad. Su sentido del equilibrio y el orden deriva de las formas geométricas que subyacen en la composición.

comercial). A pesar de que habría aprendido algo de latín en la escuela, no está claro cómo se introdujo en las matemáticas y la geometría, pero es posible que conociera la obra de Euclides gracias a Niccolò Tignosi,

que trabajó como médico en Sansepolcro durante la década de 1430.

Artesano y artista

Piero habría decidido tomar el camino de la pintura en su adolescencia. En la década de 1430 ayudó a Antonio d'Anghiari, un artista local que pintaba en iglesias. El pintor ganó dinero extra con trabajos artesanales, como la elaboración de estandartes, y fue empleado brevemente por funcionarios de su ciudad natal para pintar en las paredes y las torres la insignia del papa Eugenio IV, cuyas fuerzas habían retomado Sansepolcro.

Aunque la cronología exacta de sus actividades no está clara, parece que hacia finales de los años 1430, Piero había comenzado a dedicarse a proyectos más ambiciosos. Se sabe que vivió durante períodos en Florencia, donde asistió a Domenico Veneziano en la pintura de una serie de frescos y se encontró con el trabajo de los maestros del primer Renacimiento, incluyendo a Fra Angelico, Brunelleschi y Masaccio (ver pp. 24-25), cuyas formas esculturales y el uso riguroso de la perspectiva matemática para construir la ilusión de profundidad influyeron en su arte.

(ver pp. 24-25)

SOBRE LA TÉCNICA
Los tratados de Piero

Piero estaba dotado de un notable intelecto, combinado con una aguda sensibilidad visual. A pesar de su limitada educación formal, escribió tres importantes tratados matemáticos: *Tratado del ábaco*, *Sobre la perspectiva para la pintura* y *Librito de los cinco sólidos regulares*, sobre la geometría euclidiana. A menudo se ha sugerido que las proporciones matemáticas del arte de Piero pretendían reflejar la proporción áurea. Pero sus escritos muestran su poco interés en tales ideas metafísicas, lo que sugiere que su mente brillante veía el mundo más bien en términos de relaciones numéricas y formas geométricas.

PERSPECTIVA DE UNA CABEZA DE SU OBRA *SOBRE LA PERSPECTIVA PARA LA PINTURA*

◁ **LA RESURRECCIÓN, c. 1460-62**
Este impresionante fresco fue pintado para el Ayuntamiento de Sansepolcro. En *Las vidas...*, Giorgio Vasari afirma que el soldado dormido que aparece segundo por la izquierda es un autorretrato de Piero.

« Debo demostrar hasta qué punto esta **ciencia** es **necesaria** para la pintura... la **perspectiva** **distingue** los objetos de forma **proporcional**. »

PIERO DELLA FRANCESCA, *SOBRE LA PERSPECTIVA PARA LA PINTURA*, C. 1470

▷ *LA ADORACIÓN DEL ÁRBOL SAGRADO POR LA REINA DE SABA Y EL ENCUENTRO ENTRE SALOMÓN Y LA REINA DE SABA,* c. 1452-60
Esta solemne doble escena muestra a la reina de Saba reconociendo la Vera Cruz e informando a Salomón. Para crear continuidad y narrativa visuales, Piero reutilizó e invirtió sus cartones (de tamaño natural), de manera que la misma figura aparece más de una vez como una imagen especular.

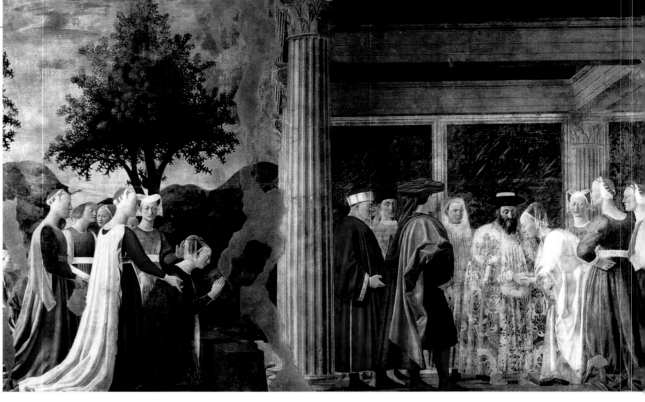

CONTEXTO
La corte de Urbino

La pequeña ciudad de Urbino era la sede de la corte del mentor de Piero della Francesca, Federico da Montefeltro (1422-1482). Este alcanzó fama como *condotiero*, y patrono mayor de las artes. Puso especial interés en la enseñanza. Encabezó uno de los más importantes tribunales seculares de la Italia del siglo xv. Polo de atracción para artistas y estudiosos, Urbino inspiró el famoso libro *El cortesano*, de Baltasar Castiglione, que describe el estilo de vida ideal para un cortesano. El palacio ducal contaba con la mejor biblioteca de Italia, y fue un ambiente intelectual ideal para un artista como Piero della Francesca.

PALACIO DUCAL DE URBINO

Aunque su trabajo le obligó a salir a menudo de Sansepolcro, Piero siempre mantuvo fuertes vínculos con su ciudad natal. Allí realizó una serie de encargos, y se incorporó al consejo ciudadano.

El arte de la geometría
La imagen de su lugar de nacimiento aparece en el paisaje de fondo de varias pinturas, incluyendo *El bautismo de Cristo*, que fue quizá su primer encargo importante, posiblemente comenzado entre 1436 y 1439. *El bautismo de Cristo* muestra muchos de los elementos distintivos que caracterizan el estilo de Piero: diseño equilibrado, calidad límpida de la luz y solemne grandeza de los personajes, con sus miradas tranquilas e impasibles. Sin embargo, presenta muchas diferencias en relación con su obra tardía. Para trabajar con temple (pigmento mezclado con yema de huevo) sobre panel de madera, Piero aplicaba una primera capa de color verde tradicional (terra verde) debajo de tonos carne, una técnica que no

utilizó hasta pasados los años 1450. Creó la sensación de profundidad de manera intuitiva, y no aplicando un sistema matemático determinado de la perspectiva, como hizo en trabajos posteriores. Aun así, su composición se basa en proporciones matemáticas precisas, utilizando mitades y tercios, y la disposición sigue formas geométricas puras, incluyendo círculos y triángulos, todo lo cual pone de manifiesto la fascinación de Piero por la geometría euclidiana.

Fuera de Sansepolcro
En 1445, Piero recibió el encargo de pintar un políptico para la Compañía de la Misericordia de Sansepolcro. El contrato estipulaba que el trabajo se llevara a cabo en tres años. Sin embargo, Piero era un trabajador muy lento y no lo terminó hasta 1462. Gran parte de este tiempo estuvo ocupado en encargos fuera de su localidad natal. Se cree que trabajó en Ferrara, en la corte de Leonello de Este, y sin duda pintó en Roma, Rímini y Urbino

(ver recuadro, izquierda), trabajando para Segismundo Malatesta y Federico da Montefeltro. En estos ambientes cortesanos habría visto óleos de artistas flamencos, y aplicó sus técnicas en sus últimas obras aumentando la luminosidad de las superficies mediante el uso de la pintura al óleo, a veces en combinación con temple al huevo.

Frescos y cartones
En los años 1450, Piero pasó largos períodos en Arezzo, una ciudad cercana a Sansepolcro. Allí pintó en la iglesia de San Francisco un magnífico ciclo de frescos que muestran la historia de la Vera Cruz, una obra que tardó unos ocho años en completar. Ahora considerada una de las obras maestras del Renacimiento, el ciclo de frescos revela la extraordinaria capacidad de Piero para organizar una narrativa compleja, y para adoptar las técnicas tradicionales que se adaptasen a su lento método de trabajo. Para pintar frescos (ver p. 14), la práctica habitual

« **La pintura** es solo una **representación** de **superficies y formas** reducidas o ampliadas sobre el **plano de la imagen**. »

PIERO DELLA FRANCESCA, *SOBRE LA PERSPECTIVA PARA LA PINTURA,* C. 1470

consistía en aplicar solo la cantidad de yeso que podía pintarse en ese día, pero Piero a veces aplicaba paños húmedos al yeso para mantenerlo viable durante más tiempo.

Fue uno de los primeros artistas en adoptar la técnica de los cartones para transferir un diseño sobre la pared. Realizaba dibujos a tamaño natural y practicaba pequeños agujeros en los contornos de las figuras dibujadas; a continuación sacaba el polvo de carbón que llevaba en una bolsa de tela y lo aplicaba espolvoreándolo a través de los agujeritos del cartón sobre la superficie mojada del yeso, de manera que quedaba el contorno de la imagen marcado en la pared.

Últimos años

Durante las décadas de 1460 y 1470, Piero probablemente vivió y trabajó en Urbino, donde pintó algunas de sus más célebres obras, entre ellas la enigmática *La flagelación de Cristo*, el doble retrato de Battista Sforza y Federico da Montefeltro y la *Virgen con el Niño y cuatro ángeles* en el que el uso de la perspectiva crea la ilusión de un espacio matemáticamente preciso.

El clima intelectual de Urbino y los recursos de la gran biblioteca de Federico le habrían dado a Piero la oportunidad de desarrollar ideas para

MOMENTOS CLAVE

1445
Acepta el encargo del políptico de la Misericordia en la ciudad de Sansepolcro. No lo termina hasta 1462

c. 1450-72
Pinta *La flagelación de Cristo*, una enigmática obra maestra con un significado que desconcierta a los estudiosos.

1451
Pinta el fresco *Segismundo Malatesta* ante su santo patrón san Segismundo. Fue la obra más importante que pintó en Rímini.

1452-60
Crea su trabajo más grande, el ciclo de frescos *La leyenda de la Vera Cruz*, en Arezzo.

años 1480
Pinta su obra final, *Natividad*, que perteneció a la familia Della Francesca hasta el siglo XIX.

sus tratados de matemáticas, a lo que se dedicó plenamente a partir de mediados de la década de 1470, tal vez porque le fallaba la vista (aunque pintó su obra maestra, *Natividad*, durante la década de 1480). Su tratado final, *Librito de los cinco sólidos regulares*, se abre con una dedicatoria al hijo de Federico, Guidobaldo da Montefeltro, que se había convertido en duque de Urbino en 1482 tras la muerte de Federico. El anciano Piero escribe con afecto al joven duque, ofreciéndole «este pequeño trabajo en el último ejercicio matemático de mi vejez», libro que había acometido «por temor a que la mente se aletargue con la inactividad».

Durante los últimos seis años de su vida, Piero permaneció en la casa familiar de Sansepolcro, donde finalmente murió en octubre de 1492.

En una ocasión, escribió que estaba «celoso» por la fama que se derivaría de su arte. Sin embargo, su obra cayó en el olvido durante siglos y no fue hasta la segunda mitad del XIX cuando resurgió el interés por ella, y más tarde, en el siglo XX, se reconoció plenamente su grandeza.

▽ **VIRGEN CON EL NIÑO Y CUATRO ÁNGELES**, c. 1475-77
Federico da Montefeltro, que encargó esta pintura, se arrodilla ante la Virgen con el Niño. La desconexión emocional de las figuras, junto con la geometría pura de las formas y la simetría de la pintura, crean una calidad atemporal.

▷ **MATEMÁTICAS Y SIMBOLISMO**
La ilustración de Piero muestra su dominio de la revolucionaria herramienta de la perspectiva lineal. Utilizó esta técnica en la *Virgen con el Niño y cuatro ángeles* para producir la sensación de profundidad. En esta pintura tambien hizo uso del simbolismo religioso tradicional pintando un huevo de avestruz sobre la cabeza de la Virgen, símbolo de su nacimiento.

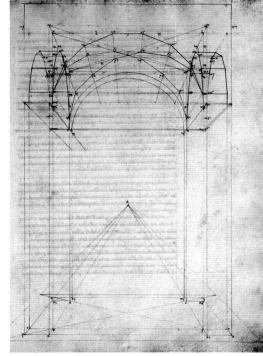

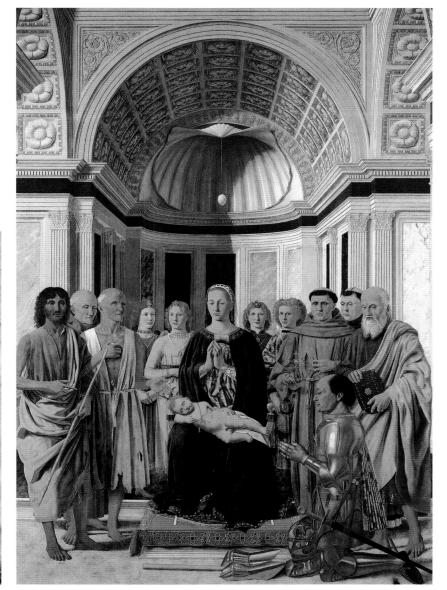

Giovanni Bellini

c. 1430/35-1516, ITALIANO

A lo largo de su extensa carrera, Bellini transformó la pintura veneciana y le otorgó una nueva identidad y reputación. Fue pionero en la técnica de la pintura al óleo y formó a muchos discípulos, entre los que destaca Tiziano.

Al comienzo de la carrera de Bellini, Venecia no podía competir en el campo de la pintura con el centro neurálgico artístico de Florencia. En el momento de su muerte, gozaba de una reputación internacional y esta transformación radical fue en gran medida gracias a Bellini. No solo ganó prominencia la pintura veneciana, sino que le otorgó unas características distintivas, que hacían hincapié en la importancia del color y la creación de una atmósfera en contraste con el énfasis en el dibujo, que eran típicas del arte florentino.

El historiador del arte Kenneth Clark resumió el papel de Bellini en la historia del arte veneciano afirmando que «Ningún otro hombre ha influido tanto en la aparición de una escuela de pintura». Además, durante su extensa carrera, que abarcó más de 60 años, Bellini inspiró a la siguiente generación de pintores venecianos.

Hijo de Venecia

Pese a los grandes logros de Bellini, se conocen muy pocos detalles de su vida. Solo se puede seguir su carrera a grandes rasgos, en parte porque rara vez fechaba sus obras, en particular las primeras, y pocas de ellas pueden datarse de manera fiable con otros datos. Su vida parece haber transcurrido sin complicaciones, principalmente dedicada a su arte. Su éxito y estatus parecen haber aumentado de forma constante. Su nombramiento como pintor oficial de la República de Venecia en 1483 fue un momento destacado en su biografía, pero por lo que se sabe, rara vez se alejó de su ciudad natal y fue reacio a trabajar lejos de ella, incluso si quien le requería era un personaje rico, eminente e insistente.

El nacimiento de Bellini no está documentado, pero quizá fuera en Venecia en la primera mitad de los años 1430. Su padre, Jacopo Bellini (c. 1400-70/71), fue el principal pintor veneciano de su tiempo y tuvo otros tres hijos. El hermano mayor de Giovanni, Gentile (c. 1430-1507), se convirtió en un distinguido artista, y su hermana, Niccolosia, se casó con Andrea Mantegna (c. 1431-1506), un joven pintor de Padua que ya había logrado un éxito considerable. Es casi seguro que Gentile y Giovanni trabajaron inicialmente en el taller de Jacopo, y que los tres colaboraron conjuntamente por lo menos en un encargo.

△ **CORONACIÓN DE LA VIRGEN,** c. 1472-75
Bellini creó un retablo para la iglesia de San Francesco en Pésaro, uno de sus principales y escasos encargos fuera de Venecia.

△ **SAN JUAN Y SAN PABLO**
Giovanni y Gentile Bellini fueron enterrados en esta iglesia veneciana, que también contiene las tumbas de muchos de los dogos (gobernantes) de la ciudad.

SEMBLANZA
Jacopo Bellini

Jacopo ejerció una fuerte influencia sobre el trabajo de sus hijos. Han sobrevivido pocas de sus pinturas, pero se conservan casi 300 dibujos en dos álbumes del Museo Británico y el Louvre. Fueron heredados por sus hijos Gentile y Giovanni, quienes los usaron como fuentes de ideas y motivos para su propio trabajo. En general, se trata de composiciones terminadas, exclusivamente sobre temas religiosos, la mayoría en plumilla y tinta marrón.

LA CRUCIFIXIÓN, PLUMA Y TINTA, JACOPO BELLINI, C. 1450

« Sus **sentimientos**... están guiados por un juicio **exquisito** e **instintivo**. »

ROGER FRY, *GIOVANNI BELLINI,* 1899

▷ *RETRATO DE HOMBRE (GIOVANNI BELLINI)* 1505-15
Este delicado retrato de Bellini es obra de su alumno Vittore di Matteo. Adoptó el nombre *Belliniano* en honor a su maestro, cuyo estilo siguió de cerca.

Influencias estilísticas

A finales de la década de 1450, Bellini vivía en su propia casa en Venecia y presumiblemente se encontraba embarcado en una carrera independiente. Sus obras más tempranas estaban muy influenciadas por la elegancia lineal de su padre y por la claridad incisiva de su cuñado, Mantegna. Sin embargo, su estilo se volvió gradualmente más amplio y delicado, y en él brillaba una maravillosa sensación de luz cálida. A este respecto tuvo una influencia significativa sobre él el artista siciliano Antonello da Messina, que visitó Venecia en 1475-76. Antonello era el pionero de la pintura al óleo en Italia, y aunque Bellini probablemente ya había comenzado a experimentar con óleos antes de su visita, es a partir de este momento cuando empieza a utilizarlos con mayor asiduidad, y crea atmósferas cada vez más ricas que no eran posibles con la pintura al temple tradicional.

MOMENTOS CLAVE

c. 1472-75
Pinta *Coronación de la Virgen*, uno de sus escasos encargos fuera del Véneto.

c. 1501-4
Pinta su más conocido retrato, *El dux Leonardo Loredano*.

1505
Pinta el *Retablo de san Zacarías*, su retablo más esplendoroso.

1514
Pinta *El festín de los dioses* (más tarde retocada por Tiziano) para Alfonso de Este, duque de Ferrara.

Explorar la textura

Bellini comenzó a combinar pintura al temple y al óleo, por lo general empezando en temple y acabando en óleo. En sus últimos años, sin embargo, parece haber trabajado exclusivamente con óleos, lo que le permitía crear variaciones de tonalidad de una extraordinaria sutileza.

Al mismo tiempo, fue cambiando el material con el cual pintaba sus cuadros; mientras que la mayoría de sus anteriores obras estaban realizadas sobre paneles de madera, en sus últimos años a veces usaba telas. Así, su carrera abarcó el período en el que se cambió el soporte sobre el cual se realizaban las pinturas, desde el uso de la témpera sobre panel hasta el óleo sobre tela.

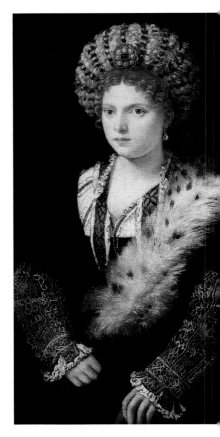

△ *ISABEL DE ESTE*, 1534-36
Este retrato fue pintado por Tiziano, alumno de Bellini. Isabel tuvo una gran importancia política en la Italia renacentista y fue una exigente mecenas de las artes. Deseaba adquirir una gran obra de Bellini, pero él se resistió y finalmente solo le proporcionó una pequeña escena de la Natividad.

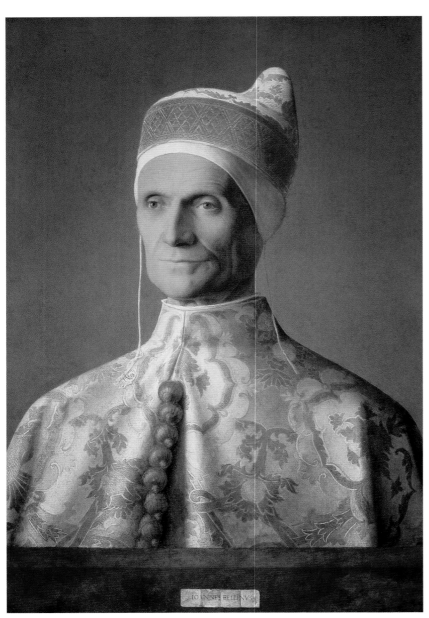

◁ *EL DUX LEONARDO LOREDANO*, c. 1501-04
Retrato de Bellini que muestra al dogo de Venecia con su vestimenta oficial. El pintor contribuyó a popularizar el arte del retrato en Venecia.

Bellini fue uno de los primeros artistas en explorar las posibilidades de textura del óleo para pintar, sobre todo en su retrato del Dux Leonardo Loredano, en el que utilizó una pintura ligeramente irregular para sugerir la luz capturada por el hilo de oro del suntuoso traje. Su alumno Tiziano llevó su interés por la textura incluso más lejos (ver pp. 66-71), una de las formas en que persistió la influencia de Bellini.

Cualidades personales

Bellini fue querido y respetado por sus muchos discípulos, que probablemente incluían a Giorgione y Sebastiano del Piombo, así como a Tiziano. El artista alemán Alberto Durero, que visitó Venecia en 1505-07, describió calurosamente el talento de Bellini al escribir que Giovanni era «muy mayor, pero el mejor pintor de todos», y el buen temperamento de su profesor. Mientras la mayoría de los artistas venecianos fueron hostiles a Durero, y a otros extranjeros porque les veían como competidores, Bellini fue cortés y amable con él, alabando su trabajo y recomendándolo ante potenciales mecenas.

Además de este pequeño resumen, se sabe poco de la vida personal de Bellini, aparte de que tenía una esposa (que murió en 1498) y un hijo (que parece haber muerto joven). Es posible que se casara de nuevo, pero no existen evidencias concluyentes.

Preferencias de género

Bellini fue sobre todo un autor de temas religiosos, calmados y contemplativos, en especial pintó la Virgen y el Niño. Trató este tema repetidas veces de distintas formas que van desde la intimidad melancólica hasta una elevada solemnidad. Situaba las figuras en majestuosos entornos arquitectónicos, en hermosos paisajes que realzaban la atmósfera creada en la pintura, otra de las características de su obra que fue adoptada por sus discípulos.

En otros campos, Bellini fue uno de los mejores retratistas de su época, y pintó grandes escenas históricas en el palacio ducal de Venecia, aunque en 1577 fueron destruidas por el fuego. Al final de su carrera, también produjo cuadros de temas mitológicos, pero tenía poco gusto por las elaboradas alegorías que interesaban a algunos

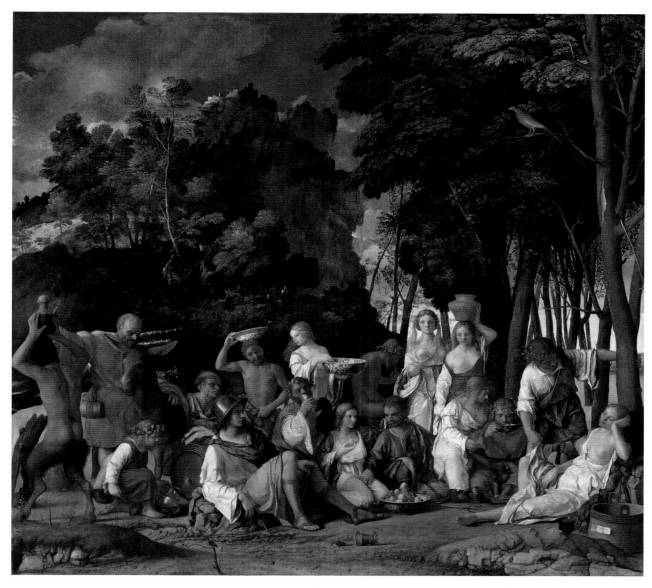

de los intelectuales mecenas de la época. Uno de ellos, Isabel de Este, duquesa de Mantua, intentó conseguir durante años que Bellini pintara en su estudio una alegoría, pero finalmente tuvo que conformarse con una imagen religiosa. Se sabe porque ha sobrevivido la correspondencia entre Isabel y sus agentes en Venecia; en 1496 se dirigió por primera vez a Bellini y finalmente en 1504 recibió la pintura religiosa.

Muerte y entierro

Bellini murió en noviembre de 1516, cuando tenía entre 80 y 85 años, y fue enterrado en San Juan y San Pablo, en Venecia, junto a su hermano Gentile, que había muerto en 1507. Marin Sanudo, un noble veneciano, escribió en su diario: «Esta mañana nos hemos enterado de la muerte de Giovanni Bellini, el mejor de los pintores. Su fama es conocida en todo el mundo, y a pesar de su vejez seguía pintando de manera excelente».

△ *EL FESTÍN DE LOS DIOSES*, **1514 Y 1529**

Pintura mitológica que ilustra una escena del poema de Ovidio «Fastos», en el cual los dioses se divierten en un claro del bosque. Pintado por Bellini dos años antes de su muerte, fue retocado por su discípulo Tiziano para que armonizara con las otras obras de Tiziano colgadas en la misma sala.

« El **único hombre** que me parece que ha **unido** un **sentimiento muy intenso** con todo lo que es **grande en un artista**. »

JOHN RUSKIN, CARTA A HENRY LIDDELL, 1844

Sandro Botticelli

c. 1445-1510, ITALIANO

Botticelli fue un pintor florentino y uno de los más grandes artistas del Renacimiento italiano. Disfrutó del mecenazgo de los Médicis, pero su fama declinó hasta que fue redescubierto en el siglo XIX.

Botticelli era natural de Florencia y trabajó allí durante uno de los más gloriosos períodos de la historia de la ciudad. Su nombre era Alessandro Filipepi. Sandro es la abreviatura de Alessandro, mientras Botticelli (pequeño barril) era originalmente el apodo de su hermano mayor, que debía de ser algo gordo. Sandro usaba también este nombre hacia 1470 y más tarde fue adoptado como apellido.

Su padre, Mariano, fue curtidor y trabajaba en Ognissanti, un barrio obrero habitado por tejedores y curtidores. Sandro vivió allí durante casi toda su vida y fue finalmente enterrado en la iglesia local.

Formación e independencia

En su libro *Las vidas...* (1550) Giorgio Vasari afirmó que Botticelli fue primero aprendiz de orfebre, pero esto no puede asegurarse. Hacia la década de 1460, entró en el taller de Fra Filippo Lippi (c. 1406-69), un fascinante maestro. Huérfano a temprana edad, Lippi fue criado en un convento y tomó sus votos a los 16 años. Más tarde se convirtió en un pintor y ganó notoriedad cuando tuvo una escandalosa relación con una monja. La pareja tuvo dos hijos, uno de los cuales, Filippino, se convirtió en el principal discípulo de Botticelli. Al margen de la controversia, Lippi

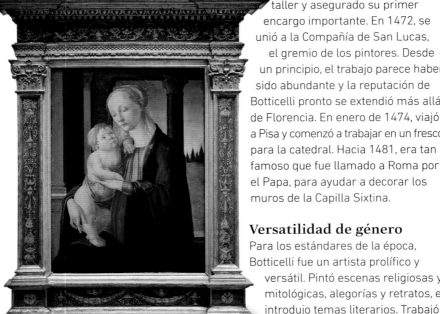

△ *LA VIRGEN Y EL NIÑO*, c. 1470
Como su maestro, Filippo Lippi, Botticelli pintó muchas versiones de esta escena a lo largo de toda su vida, tratando de representar el ideal de gracia femenina.

era un buen profesor. Su estilo era lineal y decorativo, y le gustaba pintar vírgenes melancólicas. Todos estos factores tuvieron una gran influencia en el joven Botticelli.

Botticelli probablemente permaneció con Lippi hasta alrededor de 1467. Hacia 1470 había establecido su propio

taller y asegurado su primer encargo importante. En 1472, se unió a la Compañía de San Lucas, el gremio de los pintores. Desde un principio, el trabajo parece haber sido abundante y la reputación de Botticelli pronto se extendió más allá de Florencia. En enero de 1474, viajó a Pisa y comenzó a trabajar en un fresco para la catedral. Hacia 1481, era tan famoso que fue llamado a Roma por el Papa, para ayudar a decorar los muros de la Capilla Sixtina.

Versatilidad de género

Para los estándares de la época, Botticelli fue un artista prolífico y versátil. Pintó escenas religiosas y mitológicas, alegorías y retratos, e introdujo temas literarios. Trabajó para la Iglesia, las autoridades civiles y las principales familias de la época, la mayor de las cuales fue la de los Médicis, que, en el siglo XV, gobernaron Florencia. Figuras como Cosme (1389-1464) y Lorenzo el Magnífico (1449-1492) ejercieron un inmenso poder e influencia. Fueron también importantes mecenas de todos los grandes artistas de su tiempo.

Botticelli llamó pronto la atención de los Médicis. Su primer encargo documentado –un panel, *La fortaleza* (1470)– provino de una persona

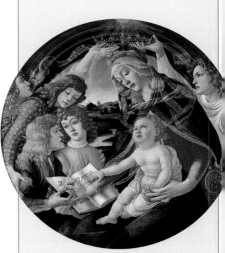
« Si Botticelli **viviera hoy, trabajaría** para *Vogue*. »

PETER USTINOV, CITADO POR *THE OBSERVER*, 1968

▷ ***ADORACIÓN DE LOS MAGOS (DETALLE)*, c. 1475**
Se cree que Botticelli incluyó un autorretrato en esta pintura para Giovanni del Lami, que era miembro del Gremio de Cambistas. El artista, vestido de amarillo, mira hacia el espectador.

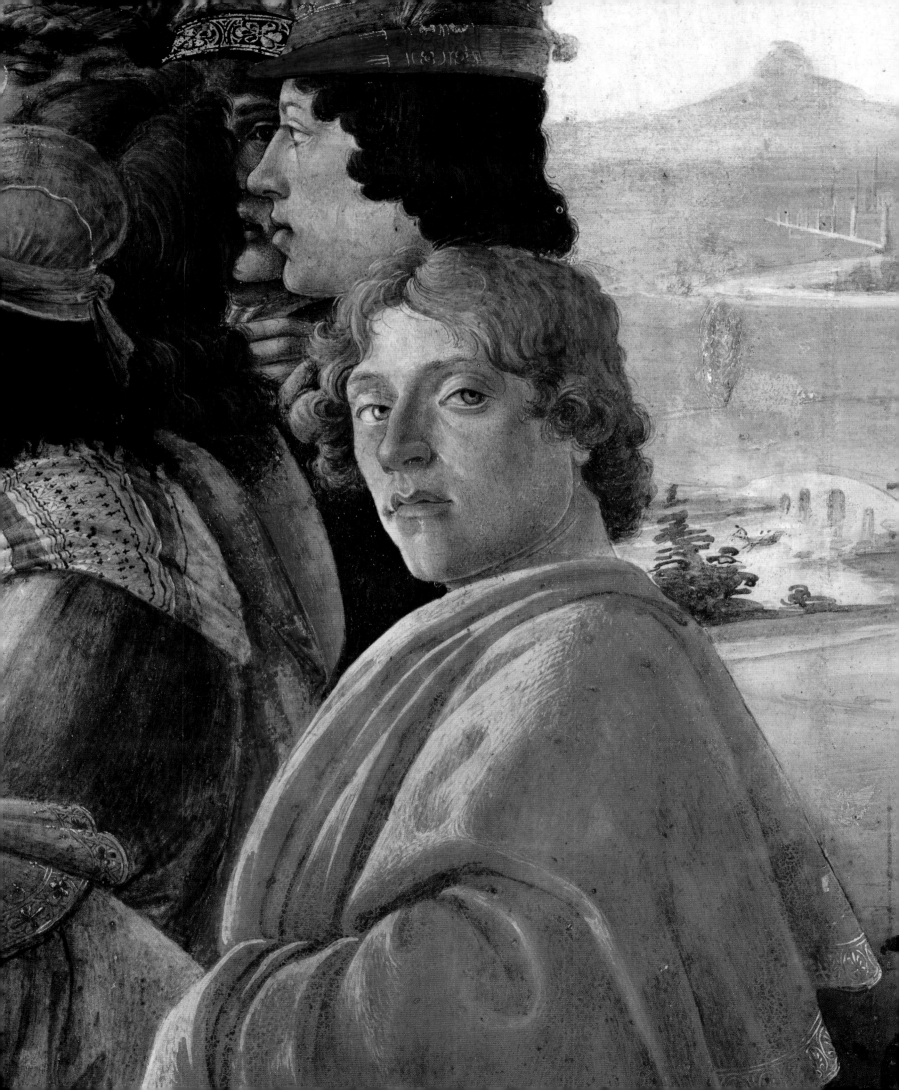

▷ *LA PRIMAVERA*, c. 1477-82
Esta pintura de Botticelli muestra a Venus, diosa del amor (centro). A su derecha, las tres Gracias (personificación de la belleza y el encanto) bailan en un círculo eterno; a su izquierda, Flora, diosa de la primavera, esparce flores.

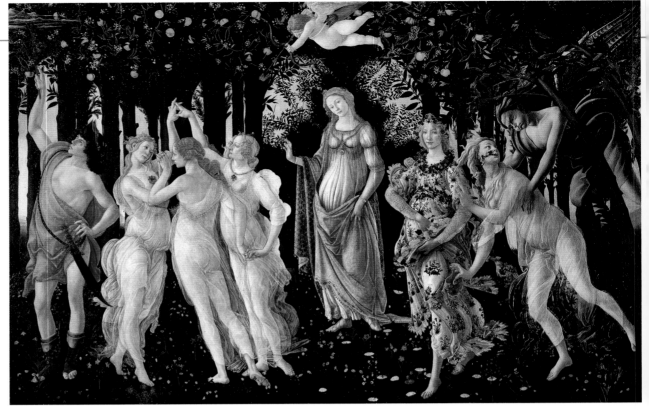

CONTEXTO
Girolamo Savonarola

Se cree que Botticelli recibió la influencia del predicador dominico Savonarola, que creó un gran revuelo cuando llegó a Florencia en 1490, y se convirtió en prior del monasterio de San Marco. Gran orador, atrajo a grandes multitudes con sus sermones incendiarios y aciagos sobre los Médicis y sus seguidores corruptos. Florencia, gritaba, se dirigía a la destrucción: sus profecías parecieron confirmarse cuando las tropas francesas invadieron el norte de Italia. En 1497 convocó una espectacular «hoguera de las vanidades», en la que animaba a los ciudadanos a quemar sus cartas, dados, joyas, cosméticos, e incluso pinturas en una hoguera en la plaza mayor. Fue demasiado lejos al denunciar al Papa como anticristo. En 1498 fue detenido y quemado en la hoguera por hereje.

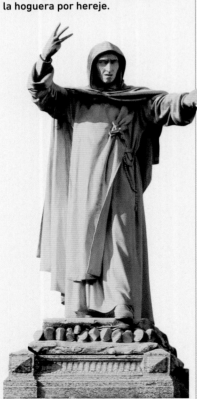

MONUMENTO A GIROLAMO SAVONAROLA EN FERRARA, NORTE DE ITALIA

próxima a ellos, que le dio el trabajo, a pesar de que se lo había prometido a otro pintor.

Fue el comienzo de una larga relación con los Médicis, y a lo largo de los veinte años siguientes, Botticelli produjo una gran variedad de obras para distintos miembros de la familia. Así, en 1475, Giuliano (hermano de Lorenzo) le pidió que pintara un estandarte para un torneo que se iba a celebrar en la ciudad. Al cabo de tres años, Giuliano murió durante la conspiración de Pazzi, cuando una familia rival trató de usurpar el poder a los Médicis. Los conspiradores fueron rápidamente capturados y ejecutados, y, como parte de las sangrientas consecuencias, Botticelli fue contratado para pintar los cuerpos de los ahorcados a las puertas de un edificio público, como advertencia a otros potenciales enemigos. Lorenzo di Pierfrancesco de Médici (primo segundo de Lorenzo el Magnífico) fue el principal mecenas de Botticelli. Se cree que fue él quien le encargó las escenas mitológicas (*La primavera*, *Palas y el Centauro* y *El nacimiento de Venus*), que desde entonces se han convertido en las obras más populares de Botticelli.

La alegoría y el neoplatonismo
Se han escrito decenas de artículos sobre estos cuadros mitológicos y su significado. Es cierto que no son representaciones directas de antiguos mitos, sino alegorías complejas pensadas para mostrar la sofisticación y la cultura del mecenas. Los principales elementos de las composiciones no fueron escogidos por el artista, sino por los asesores de Lorenzo.

En el nivel más básico, los símbolos a menudo eran referencias que favorecían a la familia. El nombre griego de la diosa de la sabiduría (Palas Atenea) fue seleccionado, en lugar del romano (Minerva), como referencia a los *palleschi*, partidarios de los Médicis. Además, el símbolo de esta familia, tres anillos entrelazados, fue utilizado como un tema decorativo en el vestido de la diosa.

Las pinturas mitológicas también reflejan la tendencia que el tutor de Lorenzo, Marsilio Ficino, tenía hacia las enseñanzas neoplatónicas. Reinterpretó los antiguos mitos como lecciones de moral para su tiempo. Para él, Venus representaba *humanitas*, la perfecta unión entre el amor sensual y espiritual (Ficino inventó el término «amor platónico»). En *El nacimiento de Venus*, la parte sensual está representada por las figuras entrelazadas de Céfiro (el viento del oeste) y Cloris (la diosa de las flores), que soplan hacia Venus para acercarla a la orilla, donde la casta personificación de la primavera está esperando para cubrir su desnudez.

Poesía de la forma
Trabajó en un momento clave del Renacimiento, cuando el estudio científico de la anatomía y la perspectiva permitieron que los artistas produjeran imágenes de gran realismo del mundo real. Aunque sin duda era consciente de estos avances, a veces optó por ignorarlos. Cuando pintaba edificios,

« ... en cierto sentido, similares a **ángeles**, pero envueltos de... la **tristeza de los exiliados**... con un sentimiento de **inefable melancolía**. »

WALTER PATER (SOBRE LAS FIGURAS DE BOTTICELLI), *STUDIES IN THE HISTORY OF THE RENAISSANCE*, 1873

Botticelli demostraba tener un gran sentido de la perspectiva, pero en *El nacimiento de Venus*, los personajes son casi tan grandes como los árboles y no hay nada que les haga parecer sólidos; flotan en el espacio. Venus se basa en una estatua de la Antigüedad. Sin embargo, Botticelli ignoró las proporciones clásicas, prefiriendo alargar el torso y con brazos de la misma longitud que las piernas. En un momento en que los pintores producían elaborados y fantasiosos paisajes, se contentó con transmitir la espuma del mar con una serie de delicadas y rítmicas marcas en el mar.

Botticelli fue un dibujante excelente. Sin embargo, todo en su arte estaba subordinado a su gusto por las gráciles y elegantes formas poéticas.

Últimos años de su vida

Su estilo cayó en desgracia en la década de 1490, ya que parecía arcaico en comparación con el de otros contemporáneos, como, por ejemplo, Leonardo da Vinci. Vasari atribuye el declive de Botticelli a que cayó bajo la influencia del exaltado predicador Savonarola (ver el recuadro de la izquierda): si bien no hay evidencias directas de que Botticelli fuera uno de sus seguidores, esto podría explicar que diera mayor intensidad a algunas de sus obras religiosas posteriores, así como las extrañas imágenes apocalípticas en su *Natividad mística*. En cualquier caso, parece que tuvo que afrontar algunas dificultades para encontrar trabajo en sus últimos años de vida. Vasari dice que, antes de morir en 1510, se convirtió en un inválido que se movía ayudado por unas muletas. Su reputación declinó pronto después de su muerte, en parte porque sus obras maestras pertenecían a colecciones privadas y por tanto no eran accesibles, aunque revivió en el siglo XIX, cuando los prerrafaelitas llegaron a apreciar la belleza de su obra.

MOMENTOS CLAVE

1470
Completa su primera obra documentada, *La fortaleza*, un panel que representa una de las Siete Virtudes en la doctrina católica.

c. 1475
Pinta *Adoración de los Magos*, en el que varias figuras son retratos de los Médicis; la de la derecha es el mismo Botticelli.

1481
Produce una serie de frescos para la recién terminada Capilla Sixtina, junto con otros varios artistas famosos.

c. 1485-86
Pinta *El nacimiento de Venus*, para los Médicis, que se expone, junto con *La primavera* y *Palas y el Centauro*, en Villa di Castello.

1500
Natividad mística es su única pintura firmada y fechada. Por esta época, su estilo empieza a resultar anticuado.

▽ *EL NACIMIENTO DE VENUS*, c. 1485-86
Según la mitología clásica, que Botticelli interpreta en esta pintura, Venus nació de la espuma del mar y fue llevada a la orilla en una concha gigante.

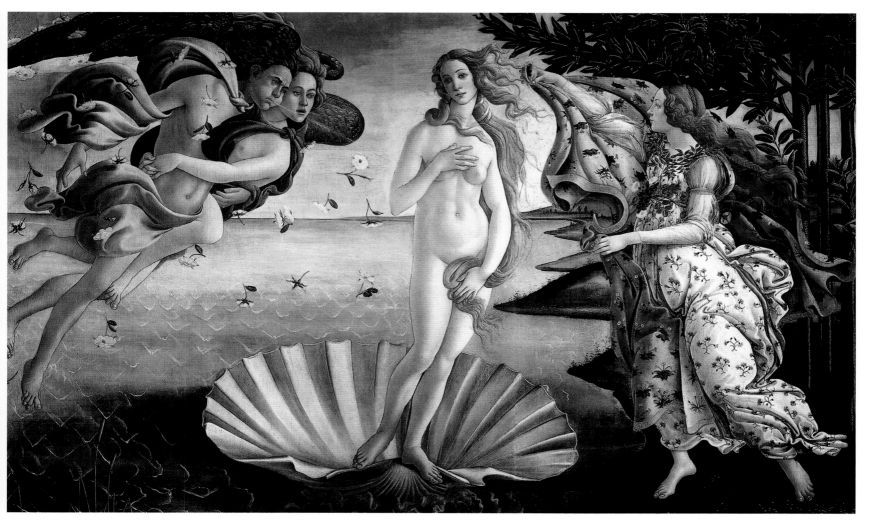

El Bosco

c. 1450-1516, FLAMENCO

Tal vez el mayor pintor de lo fantástico, El Bosco creó obras inolvidables que siguen fascinando y sorprendiendo a los espectadores quinientos años después de su muerte.

Hieronymus Bosch, conocido como El Bosco, es uno de los grandes pintores más inmediatamente reconocibles. Sus paisajes y criaturas monstruosas, que parecen pesadillas, forman parte tanto de la alta cultura como de la popular, y se han convertido en un referente universal. Su carácter y los motivos de su obra han sido objeto de una intensa especulación desde su redescubrimiento a finales del siglo xIx, ya que su obra sorprende e impacta. Su carrera, además, es poco conocida

y fue prácticamente olvidado durante siglos. Por un lado se le ha presentado como un loco, un adorador del diablo, o un drogadicto y por otra parte se le ha caracterizado como un artista-sabio que utiliza su trabajo para explorar reinos esotéricos del pensamiento cristiano. Al margen de estas originales teorías, hay claras evidencias de que sostuvo una visión bastante ortodoxa de las creencias religiosas y era un miembro respetado de la sociedad, pero no un excéntrico, un ermitaño o un hereje.

Por lo que se sabe, El Bosco pasó toda su vida en Bolduque ('s-Hertogenbosch, en su nombre oficial), ciudad de la que adoptó el nombre con el que firmaba sus obras. Su verdadero nombre era Jerome van Aken: Hieronymus es la forma latina de Jerónimo, y Bosch, la abreviatura del nombre de su ciudad, actualmente en el sur de los Países Bajos, cerca de la frontera con Bélgica, y entonces una de las principales ciudades del ducado de Brabante, parte de los territorios de los duques

⊲ *EL JARDÍN DE LAS DELICIAS*, c. 1495-1505
En este tríptico El Bosco se sirve de la fantasía para mostrar los peligros de la indulgencia terrenal y sus aterradoras consecuencias en la fe cristiana.

△ **CIUDAD NATAL**
Estatua de El Bosco, paleta en mano, que se erige en 's-Hertogenbosch, frente a la casa, ahora pintada de verde y muy reformada, donde aquel viviera.

« Arduo sería describir las **sorprendentes** y **fantasiosas** imágenes que El Bosco concibió en su mente y **expresó** con el pincel. »

KAREL VAN MANDER, *SCHILDER-BOECK* («LIBRO DE PINTORES»), 1604

▷ **ROSTRO DEL ARTISTA**
Algunos historiadores del arte creen que el rostro del hombre árbol del tercer panel de *El jardín de las delicias*, que representa el infierno, es un autorretrato.

Se han conservado una veintena de dibujos de El Bosco, que muestran que era un dibujante excepcional. Además de los estudios preparatorios de sus pinturas, sus dibujos incluyen composiciones imaginativas destinadas a ser obras en sí mismas. Normalmente, El Bosco usaba un pincel o una pluma de ave con tinta o bistre (pigmento marrón producido al hervir el hollín obtenido por la combustión de la madera). Bruegel y Rembrandt fueron algunos de los artistas que continuaron la tradición del dibujo a pluma y tinta que había iniciado El Bosco en los Países Bajos.

ESTUDIOS GROTESCOS, c. 1490

▷ *ECCE HOMO*, c. 1500
El Bosco muestra a Poncio Pilato al presentar a Jesús ante la turba. El título significa «Este es el hombre». Las figuras fantasmales de la izquierda son los mecenas del artista, que ocultó repintando esa zona pero quedaron a la vista tras la restauración del cuadro en los años 1980.

de Borgoña. Era un centro próspero y albergaba muchas instituciones religiosas, como la gran iglesia gótica de San Juan, que fue elevada a catedral en 1559 y que aún domina la ciudad.

No hay registros de su nacimiento y el primer documento en que se hace referencia a él es de 1474 por lo que debió de nacer a mediados de siglo. Su padre, abuelo, bisabuelo y otros parientes fueron pintores, pero casi ninguna de sus obras se ha conservado, así que es imposible decir qué aprendió de ellos. Apenas hay documentación sobre su vida, aunque se sabe que hacia 1480 se casó con una mujer de una rica familia local que era bastante mayor que él.

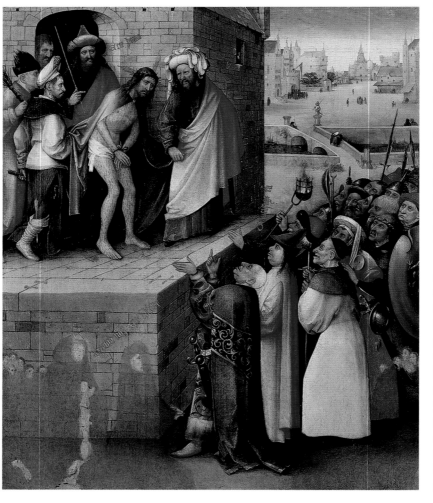

Riqueza y estatus
El matrimonio le hizo un hombre rico y probablemente no necesitaba pintar para vivir. Los archivos municipales de Bolduque muestran que él y su esposa poseían importantes propiedades, y los registros fiscales indican que estaban entre el diez por ciento de los ciudadanos más ricos de la ciudad. La otra principal fuente de documentación sobre el pintor proviene de su larga pertenencia (desde 1486 hasta su muerte) a una organización religiosa en Bolduque, la Hermandad de Nuestra Señora, que veneraba a la Virgen, en la iglesia de San Juan. Los registros de la Hermandad no dan detalles personales sobre el pintor, pero muestran que disfrutaba de un estatus social alto. Era el único artista que formaba parte de la élite de la Hermandad. También es sabido que esta pagó su elaborado funeral en la iglesia de San Juan en agosto de 1516; se desconoce la fecha exacta de su muerte.

Iconografía cristiana
El Bosco produjo varias obras para la Hermandad, pero ninguna de ellas ha sobrevivido, y la mayoría de las otras pinturas mencionadas por fuentes contemporáneas o cercanas también han desaparecido. Pese a nuestro conocimiento fragmentario, es evidente que El Bosco fue un admirado pintor de éxito.

Hacia el final de su vida, su reputación se había extendido a Italia y España. La reina Isabel la Católica, que murió en 1504, poseía tres de sus obras. Más tarde, se convirtió en uno de los pintores favoritos de Felipe II de España. La admiración de este rey por El Bosco es en sí misma suficiente para desechar cualquier idea de que su obra iba en contra de las enseñanzas ortodoxas cristianas, ya que el rey era un riguroso devoto de la fe católica.

Algunas de las pinturas de El Bosco son representaciones bastante sencillas de temas religiosos tradicionales, como la Crucifixión. Otras guardan relación con cuestiones morales generales, incluyendo la codicia y la depravación. Casi todas sus obras incluyen aspectos grotescos, pero solo en algunas domina el estilo de las pesadillas que más tarde le hicieron famoso. Aunque son ingeniosas y están llenas de simbolismo, incluso sus pinturas más complejas contienen temas generales bastante fáciles de entender. *El jardín de las delicias*, por

« Sus cuadros son como libros de gran **sabiduría** y **valor** artístico. Si en sus obras hay absurdidades, **son nuestras**, no suyas. »

JOSÉ DE SIGÜENZA, *HISTORIA DE LA ORDEN DE SAN JERÓNIMO*, 1605

ejemplo, es una obra de considerables dimensiones en la que encontramos representados una multitud de personajes repartidos por sus tres grandes paneles, pero la idea principal que quiere transmitir parece estar bastante clara: los pecados de la carne han alejado a los hombres y las mujeres de su paraíso terrenal y han terminado por abocarles a los horrores del infierno.

Inspiración y aislamiento

El Bosco trabajó en una ciudad bastante alejada de los principales centros de arte flamenco, y gran parte de sus imágenes están más relacionadas con el folklore y la cultura popular que con las corrientes artísticas de la época. Habría visto manuscritos ilustrados, así como procesiones y obras de teatro religiosas con escenas en que se tentaba a los santos o eran atormentados por demonios, y en las que aparecían personajes con máscaras grotescas.

Las pinturas de El Bosco presentan también una técnica particular. No utilizó la típica pincelada de la época (inspirada en Jan van Eyck), sino que su manejo del pincel es más animado y variado: en algunos lugares aplica una fina y delicada capa y en otros su pincelada es más gruesa. Su relativo aislamiento explicaría por qué sus pinturas son difíciles de datar; no hay artistas locales contemporáneos con los que pueda ser comparado. Ninguna de sus muchas pinturas lleva fecha, y existen pocas pistas para ayudar al respecto. De 2010 a 2015, el Proyecto de Investigación y Conservación de El Bosco usó tecnología sofisticada para examinar la mayoría de la obras plausiblemente atribuidas a él o a su estudio, pero incluso este proyecto de investigación dejó muchas de las preguntas sin respuesta.

Legado surrealista

Sus obras fueron copiadas, imitadas y reproducidas en grabados del siglo XVI, e influyó en artistas como Bruegel, pero después fue casi olvidado durante casi 300 años, aunque su fama sobrevivió más tiempo en España. Fue redescubierto a finales del siglo XIX, y desde los años 1920 llamó la atención de los surrealistas, que vieron en él un espíritu afín. Su popularidad actual se puede medir a través del éxito de la exposición de su ciudad natal en 2016 para conmemorar el 500 aniversario de su muerte, ya que atrajo a más de 400 000 visitantes en tres meses y el horario de apertura se tuvo que extender cuatro veces, hasta llegar a las veinticuatro horas al día.

◁ **LA HERMANDAD DE EL BOSCO**
El Bosco gozaba de una posición privilegiada en la sociedad, en parte, por su pertenencia a la Ilustre Hermandad de Nuestra Señora, que veneraba una imagen de madera de la Virgen María en la iglesia de San Juan, 's-Hertogenbosch.

▽ *EL VENDEDOR AMBULANTE,* **c. 1510**
Pintura rica en simbolismo cristiano cuyo significado ha sido objeto de debate, algunos creen que el personaje representa al hijo pródigo, y otros, la elección del hombre entre el bien y el mal.

◁ **INSPIRACIÓN GROTESCA**
Las horribles criaturas de las obras de El Bosco son parecidas a las extrañas bestias que habría visto en las gárgolas de las iglesias góticas.

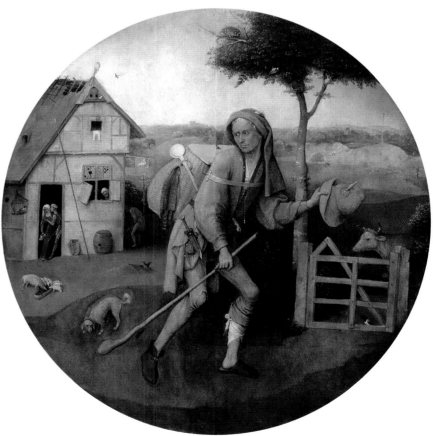

Directorio

Duccio di Buoninsegna

c. 1250/60-1318/19, ITALIANO

Fue el más importante pintor de Siena de su tiempo y pasó toda su carrera en esta ciudad, aunque algunos estudiosos creen que también trabajó en Asís y en Florencia.

El lugar que ocupa en la pintura de Siena es comparable al que tuvo su contemporáneo Giotto en Florencia, ya que rompió con las austeras convenciones bizantinas para crear un mundo más humano, de lenguaje naturalista. Sin embargo, mientras las obras más importantes de Giotto fueron frescos y destacó por la grandeza de la forma y la intensidad de la emoción, Duccio se concentró en la pintura sobre tabla y su estilo se caracterizó por la sensibilidad de la línea, la intimidad de los sentimientos y la belleza de los colores. Su trabajo fue muy influyente en Siena a lo largo de los siglos XIV y XV.

OBRAS CLAVE: *Madonna Rucellai*, 1285; *Maestà*, 1308-11; *Madonna y Niño con santos*, c. 1310-15

Claus Sluter

c. 1350-1405/06, FLAMENCO

Fue el principal escultor de Europa, fuera de Italia, de su tiempo. Nació en Haarlem, Holanda, y pasó parte de los primeros años de su temprana carrera en Bruselas, pero su obra más conocida es de Dijon; hoy en día al este de Francia, pero en aquel momento capital de Borgoña, un poderoso estado gobernado por el duque Felipe II, su principal mecenas. Al igual que Jan van Eyck, cuya obra apareció algo más tarde, se apartó de las convenciones medievales y creó un estilo más realista. Sus figuras, a menudo envueltas en ropajes

majestuosos, tienen una fuerte presencia física. Originalmente, sus esculturas estaban pintadas en colores naturalistas, pero estos apenas han sobrevivido. Su trabajo no solo influyó en otros escultores, sino también pintores de la generación de Jan van Eyck.

OBRAS CLAVE: Portal de la Cartuja de Champmol, c. 1390-1406; *El Pozo de Moisés*, 1395-1403; Sepulcro de Felipe II de Borgoña, comenzado en 1404 pero terminado tras la muerte del escultor

Andréi Rubliov

c. 1360/70-1430, RUSO

Andréi Rubliov es, con gran diferencia, el pintor ruso temprano más famoso, pero se sabe bastante poco sobre su vida. La primera referencia documental de la que disponemos es de 1405 en Moscú, ciudad en la que parece haber desarrollado la mayor parte de su carrera. Es conocido por sus pinturas murales en colaboración con otros artistas, pero sobre todo es famoso por sus iconos (pinturas religiosas, especialmente sobre tabla, de santos y otras figuras sagradas), y muy especialmente por la célebre *Trinidad* del Antiguo Testamento.

En este trabajo, Dios se presenta ante Abraham en la forma de tres figuras sobrenaturales, que representan el Padre, el Hijo y el Espíritu Santo. Se encuentran alrededor de un altar, en el que destaca un cáliz lleno, que representa la Eucaristía. Esta obra es considerada el principal icono ruso por la gracia de su línea lírica, la ternura de sentimientos y su color exquisito. Rubliov, que era monje, fue canonizado por la Iglesia ortodoxa rusa en 1988.

OBRAS CLAVE: *Trinidad del Antiguo Testamento*, c. 1411; *Cristo Redentor*, c. 1410-20

▽ Lorenzo Ghiberti

c. 1380-1455, ITALIANO

Escultor, orfebre, diseñador y escritor, fue una de las figuras clave del arte florentino de principios del siglo XIV, período de transición del gótico al Renacimiento. Es principalmente conocido por los dos conjuntos en bronce que realizó para las puertas del baptisterio de la catedral de Florencia. Son de tal complejidad y el trabajo de artesanía es tan exquisito que tardó medio siglo en realizarlas. Cada puerta se divide en paneles con figuras en alto relieve que ilustran escenas bíblicas. En la primera puerta, cada una de las veintiocho escenas, con figuras de gran elegancia, está enmarcada por un quadrilóbulo gótico. En la segunda, las escenas, que son más grandes (solo hay diez de ellas), muestran en un ambiente realista un uso sofisticado de la perspectiva. Varios distinguidos artistas, como Donatello y Uccello, recibieron parte de su formación en el taller de Ghiberti.

OBRAS CLAVE: puerta norte del baptisterio de Florencia, 1402-24; Estatua de san Juan Bautista, 1413-17; puerta este del baptisterio de Florencia, 1425-52

Pisanello

c. 1394-1455, ITALIANO

Pisanello es un apodo, que significa «el pequeño pisano», con el que se conoce al artista Antonio Pisano. Probablemente indica que nació en Pisa, pero comenzó su carrera en Verona. Posteriormente trabajó en otros grandes centros artísticos, principalmente en el norte de Italia,

△ **AUTORRETRATO EN UN MEDALLÓN DE LA PUERTA DEL PARAÍSO (PUERTA ESTE) DEL BAPTISTERIO DE LA CATEDRAL DE FLORENCIA, LORENZO GHIBERTI, 1425-52**

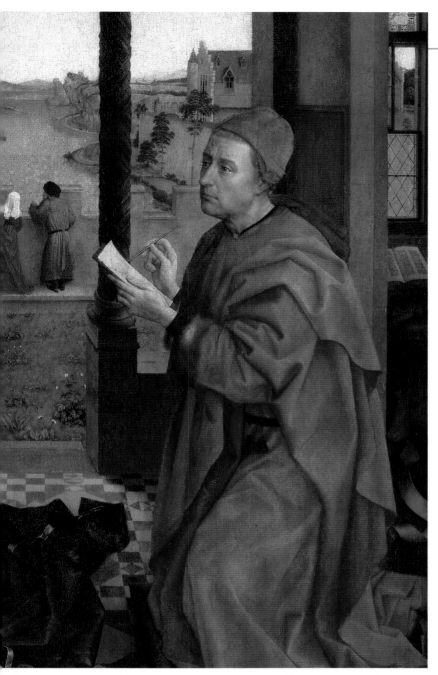

△ SUPUESTO AUTORRETRATO EN *SAN LUCAS DIBUJANDO A LA VIRGEN* (DETALLE),
ROGIER VAN DER WEYDEN, c. 1435-40

pero también en el sur, en Nápoles. Fue uno de los grandes exponentes del gótico y sus muchos viajes reflejan la demanda de sus servicios en las cortes de su tiempo. Gran parte de su obra de gran formato ha desaparecido, pero sobreviven varias pinturas sobre tabla y numerosos dibujos, así como un par de docenas de medallas con retratos. Pisanello fue el inventor y máximo exponente de este tipo de arte, moda que rápidamente se extendió por toda Italia y luego a otros países.

OBRAS CLAVE: *San Jorge y la princesa*, c. 1433-38; *Medalla del emperador Juan VIII*, c. 1438-39; *Visión de san Eustaquio*, c. 1450

△ **Rogier van der Weyden**

c. 1399-1464, FLAMENCO

Nacido y formado en Tournai, Países Bajos, pasó la mayor parte de su carrera en Bruselas, que ayudó a convertir en uno de los principales centros culturales del norte de Europa. Fue el mayor pintor flamenco de su tiempo y digno sucesor de Jan van Eyck. A pesar de ser un destacado retratista, se le conoce principalmente como pintor religioso. Mostró un trabajo de una extraordinaria intensidad emocional, especialmente en las escenas que representan la pasión de Cristo. Dirigió un taller cuyos ayudantes

produjeron numerosas versiones de sus pinturas, muchas de las cuales se llevaron a Francia, Alemania, Italia y España. Así se convirtió en uno de los pintores más influyentes de su tiempo, y su obra fue copiada y adaptada hasta el siglo XVI.

OBRAS CLAVE: *El Descendimiento*, c. 1440; *Políptico del Juicio Final*, c. 1445-50; *Tríptico de los Siete Sacramentos*, c. 1450-55

Jean Fouquet

c. 1420-c. 1481, FRANCÉS

Destacado pintor francés del siglo XV, sobresalió tanto en las pinturas sobre tabla como en su faceta como iluminador de manuscritos. Es posible que se formara en París, pero pasó la mayor parte de su carrera en su ciudad natal, Tours, que en este momento era la sede de la corte francesa. Sus clientes fueron Carlos VII y su sucesor Luis XI. En 1446-48 visitó Roma y llevó a Francia la influencia del Renacimiento italiano, mostrando particular interés por la perspectiva y los detalles de la arquitectura clásica. Sin embargo, en su búsqueda de realismo y de la precisión de los detalles, permaneció fiel a su herencia del norte. Destaca principalmente en los temas religiosos e históricos, pero fue también un excelente retratista.

OBRAS CLAVE: *Autorretrato* c. 1450; *Libro de horas de Étienne Chevalier* c. 1450-60; *Díptico de Melun*, c. 1452

Andrea Mantegna

c. 1431-1506, ITALIANO

Realmente precoz, produjo ya algunas obras excepcionales cuando todavía era un adolescente y durante más de medio siglo fue uno de los mayores artistas del norte de Italia. Pasó los primeros años de su carrera en la ciudad de Padua, donde fue adoptado por el pintor Francesco Squarcione. En 1460 se trasladó a Mantua, donde

trabajó como pintor de la corte de los Gonzaga durante el resto de su vida. Ensalzó a sus clientes en escenas que combinan la grandeza con detalles domésticos; también pintó temas religiosos y mitológicos tradicionales, y retratos. Era un gran apasionado de la Antigüedad y como consecuencia de ello estuvo fuertemente influido por el arte romano. A pesar de que su obra tiene una dignidad imponente, presenta también una enorme viveza dramática, además de un gran ingenio imaginativo. Tuvo una gran influencia en un buen número de los artistas contemporáneos, incluyendo a su cuñado, Giovanni Bellini.

OBRAS CLAVE: Retablo de la basílica de San Zenón, c. 1457-60; *La oración en el Huerto de los Olivos*, c. 1460-65; *Los triunfos del César*, c. 1460-80

Martin Schongauer

c. 1440-1491, ALEMÁN

Fue uno de los principales pintores alemanes de su época, y destacó como grabador. Fue el primer artista importante en trabajar principalmente el grabado en cobre, inventado a mediados del siglo XV. Es reconocido como máximo exponente de esta técnica antes de Durero.

Hay bastantes dudas sobre si las pinturas que se conservan son verdaderamente suyas, pero existen más de un centenar de sus grabados. Tratan principalmente temática religiosa, aunque también produjo escenas de la vida cotidiana. Son más imaginativos y técnicamente más inventivos que los grabados anteriores, creando una rica variedad de tonos y texturas. Pasó la mayor parte de su carrera en Colmar, Alsacia. El joven Durero visitó la ciudad en 1492, con la esperanza de poder encontrarse con el maestro, pero este había muerto el año anterior a causa, probablemente, de la peste.

OBRAS CLAVE: *Muerte de la Virgen*, c. 1470-75; *La tentación de San Antonio*, c. 1470-80; *Virgen del rosal*, 1473

SIGLO
XVI

CAPÍTULO 2

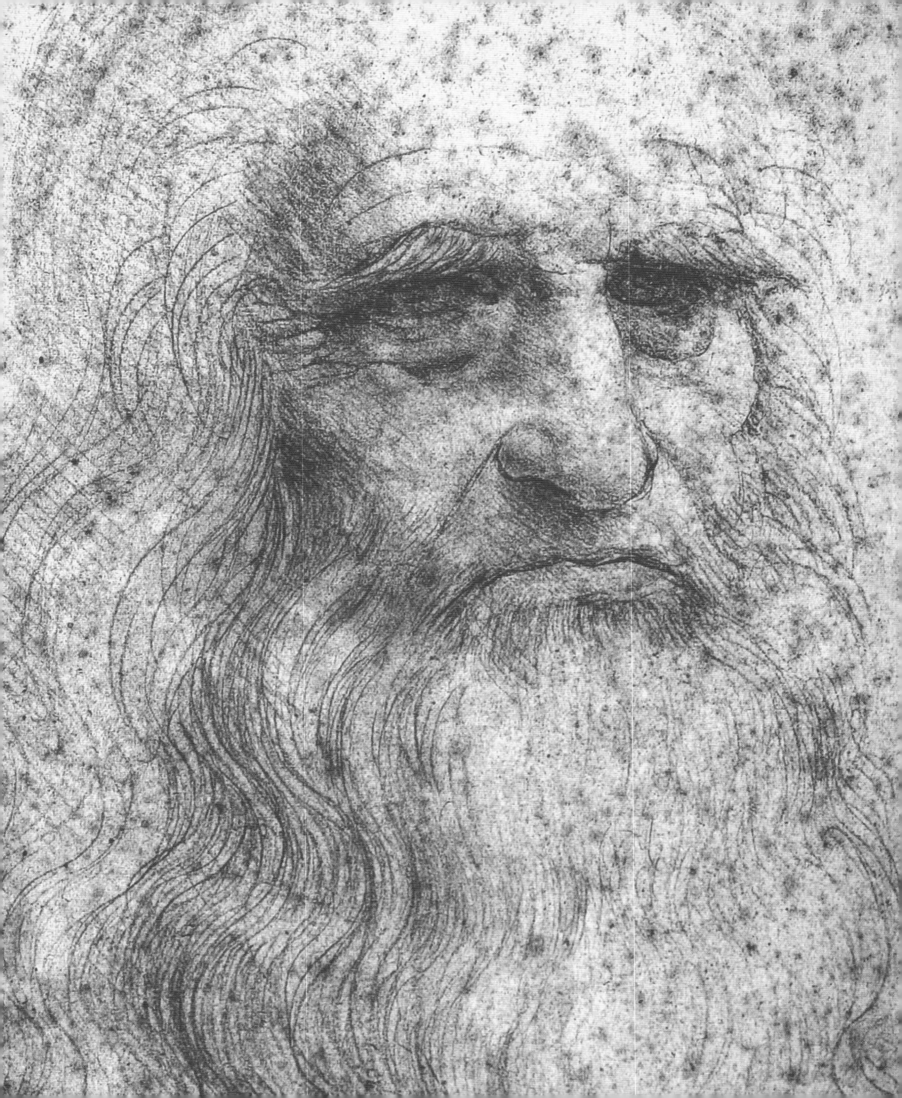

Leonardo da Vinci

1452-1519, ITALIANO

Tan dotado para las artes como para las ciencias, Leonardo fue un brillante erudito, un genio de su tiempo. La belleza y majestuosidad de sus obras asombraron a sus contemporáneos y llevaron el arte a una nueva era.

Leonardo nació en el pueblo de Vinci, a unos 40 km de Florencia, o muy cerca de allí. Su padre era notario y su madre una joven campesina, y Leonardo fue un hijo ilegítimo. Poco se sabe de sus primeros años de vida hasta que entra como aprendiz en el taller de Andrea del Verrocchio, en Florencia. A los 20 años fue inscrito en el gremio de pintores locales como maestro, pero se quedó en el taller de Verrocchio otros cuatro años, hasta que se estableció por su cuenta en 1476.

Primeras obras maestras

La actividad de Leonardo en la década de 1470 no se puede datar con certeza. Quizá pintó una temprana *Anunciación* en colaboración con Verrocchio, y cuando ambos artistas pintaron un ángel cada uno en el *Bautismo de Cristo* de Verrocchio (1472-75), la figura de Leornardo destacaba por encima de la de su mentor.

El retrato de *Ginevra Benci* es la única pintura terminada de esta época que se conserva en el estado en que la dejó el pintor. La primera obra maestra

característica que nos ha llegado, *La Adoración de los Magos*, data de 1481-82. El cuadro muestra a la Madre y el Niño entre una multitud tumultuosa, pero su difícil y ambiciosa composición es tratada con un control absoluto. Esta fascinante pintura está inacabada, al igual que un desgarrador *San Jerónimo* que puede datar del mismo período.

Un arte febril

Muchos proyectos de Leonardo compartieron el destino de estas obras. El perfeccionismo y la diversidad de sus intereses le llevaron a trabajar en sus proyectos durante tanto tiempo (a menudo incluso años) que se hicieron especialmente vulnerables a los efectos y los avatares del paso del tiempo.

DETALLE DE *LA VIRGEN Y EL NIÑO CON SANTA ANA*, 1508-13

◁ *LA ADORACIÓN DE LOS MAGOS*, **1481-82**
La Adoración, por lo general representada más bien como una escena íntima, aparece aquí como un evento público tumultuoso, lleno de personajes cuidadosamente individualizados y en acción animada.

« Al margen de una **belleza física** que no puede **elogiarse demasiado**, mostró una **gracia infinita** en todo cuanto hizo. »

GIORGIO VASARI, *LA VIDA DE LEONARDO*, 1560

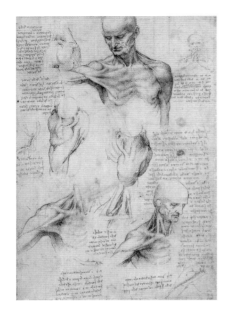

△ **DIBUJO ANATÓMICO**
Estos meticulosos estudios del cuello y los hombros son típicos de los muchos dibujos anatómicos de los cuadernos de Leonardo, a menudo basados en disecciones que él mismo realizó.

▽ **VUELO TRIPULADO**
Bosquejos de máquinas voladoras de Leonardo han inspirado a algunos entusiastas, que los han convertido en modelos, como el de abajo. Es un artilugio con alas batientes (un ornitóptero) tripulado por un piloto. Sabiamente, Leonardo diseñó también un paracaídas.

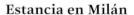

Para consternación de sus mentores, muchas obras quedaron inacabadas, se perdieron o se destruyeron; otras se deterioraron debido a los problemas surgidos en el curso de sus numerosos experimentos técnicos. Ningún otro gran artista tiene tan pocas obras completamente terminadas.

Al parecer, Leonardo trataba con frialdad las quejas de sus mecenas y se limitaba a seguir sus propios impulsos. Su perseverancia, su sorprendente capacidad y su fama sin precedentes contribuyeron a elevar el perfil del artista en la sociedad; y Leonardo fue considerado por sus contemporáneos no solo un artesano entregado, sino también un individuo formidable y único, un genio.

Cuadernos

En 1482 dejó Florencia para trabajar para Ludovico Sforza (ver recuadro, derecha). Por entonces inició una práctica que duraría toda su vida: el uso de cuadernos que llenaba con estudios, bocetos, experimentos e inventos. Con el tiempo rellenó miles de páginas sobre temas de lo más diverso, como anatomía, botánica, ingeniería militar y civil, arquitectura, óptica, hidráulica, topografía y, por supuesto, pintura y escultura.

También ideó una serie de inventos tales como tanques y máquinas voladoras, visiones apocalípticas de catástrofes mundiales e incluso chistes y adivinanzas. Las páginas están repletas de dibujos y notas que Leonardo, que era zurdo, escribió de derecha a izquierda con las letras

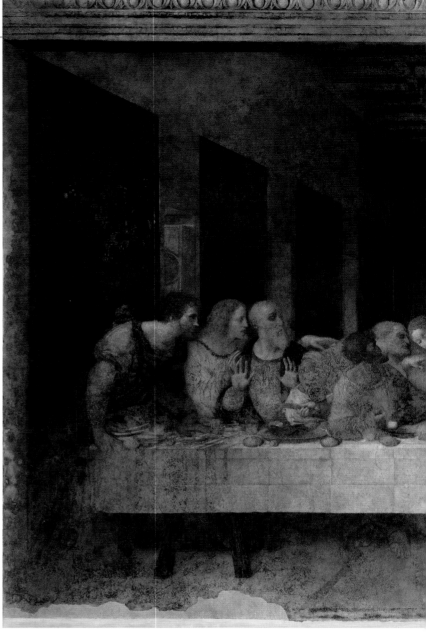

invertidas. Esta «escritura especular» quizá contribuyera también en parte a mantener los escritos para su uso particular. Los cuadernos representan en su mayoría un extraordinario y continuo esfuerzo para entender el funcionamiento de la naturaleza a través de la observación directa y la experimentación científica.

Estancia en Milán

Leonardo pasó 17 años en Milán. Ocupó gran parte de su tiempo trabajando para Ludovico y su corte, ya fuera imaginando coloridas fiestas, diseñando edificios o inspeccionando las defensas de la ciudad. Poco tiempo después de su llegada, pintó un hermoso retrato de la amante de Ludovico, *La dama*

« Puedo **hacer** en pintura **cualquier cosa que pueda hacerse**, tan bien como **cualquiera**. »
LEONARDO EN UNA CARTA A LUDOVICO SFORZA

◁ *LA ÚLTIMA CENA*, 1496-98
La pintura muestra el momento en que Jesús dice a los apóstoles que uno de ellos le traicionará. Sus reacciones de conmoción, incredulidad, dolor y (en un caso) tensión culpable nos acercan a la naturaleza devastadora de la revelación.

SEMBLANZA
Ludovico Sforza

Ludovico (1451-1508), mecenas de Leonardo durante 17 años, fue el segundo hijo de un soldado mercenario que se había autoerigido como duque de Milán. En 1476 Ludovico se hizo cargo del poder, gobernando como regente para su sobrino y más tarde como duque. Hombre culto, Ludovico transformó Milán en un gran centro cultural. Durante las luchas entre los estados italianos, alentó a los franceses a entrar en Italia, iniciando así una era de intervenciones extranjeras de las que él mismo fue víctima. En 1499 Luis XII de Francia tomó Milán, y Ludovico estuvo prisionero el resto de su vida.

del armiño (1483-85). Otros proyectos tardaron más en terminarse. Uno era el de crear la escultura de un gigante caballo en bronce para un monumento al padre de Ludovico. Leonardo realizó un modelo en arcilla de tamaño real, pero a la hora de fundirlo en bronce, Milán estaba amenazada por las tropas francesas y Ludovico necesitaba todo el metal disponible para las armas. Descrito por los contemporáneos como una maravilla, el «gran caballo» de Leonardo fue usado para prácticas de tiro por los arqueros del ejército francés que ocupó la ciudad en 1499, y pronto quedó hecho añicos.

La pintura a la vez más sublime y desgraciada de los años milaneses de Leonardo fue *La última cena*, un encargo para la pared del refectorio del convento dominico de Santa Maria delle Grazie. Después de tres años de trabajo, Leonardo lo tuvo terminado para satisfacción general. Pero había desechado el método tradicional de pintura al fresco sobre pared, que suponía más un trabajo rápido y con grandes efectos que una elaboración largamente meditada y con detalles sutiles. En su lugar, ideó un método experimental que tuvo unos resultados desastrosos. *La última cena* comenzó a deteriorarse ya en vida de Leonardo. A lo largo de los siglos, fue sometida a una serie de torpes reparaciones y restauraciones (la más reciente y polémica en 1999). Pese a ello, la magnífica composición y geometría de la obra, su sentido de la tensión y

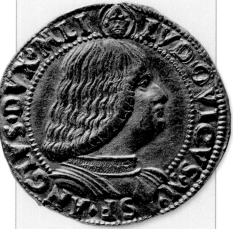

DUCADO DE ORO CON LA CABEZA DE LUDOVICO SFORZA

« No hay **trabajo** que pueda **cansarme**. »

LEONARDO, CUADERNOS

▷ **VIRGEN Y EL NIÑO CON SANTA ANA Y SAN JUAN BAUTISTA**, c. **1500-01**
Dibujo preparatorio de tamaño natural (cartón) para una pintura que no se sabe si Leonardo llegó a ejecutar. Los cartones se utilizaban como «transportadores»: se practicaban pequeños agujeros sobre las líneas dibujadas que luego se espolvoreaban con carbón vegetal, dejando así una guía de puntos sobre el panel o el lienzo. Este cartón sobrevivió porque nunca llegó a ser utilizado.

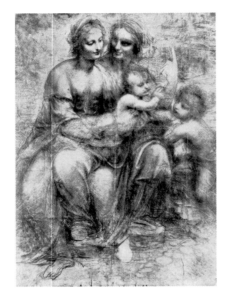

el drama, y el total dominio del gesto y del movimiento hacen que sea uno de los más celebrados ejemplos de pintura religiosa.

Regreso a Florencia
La ocupación francesa de Milán dejó a Leonardo sin mecenas y pronto se marchó de la ciudad. Pasó algún tiempo en Mantua, Venecia y Florencia, trabajó en la Italia central como ingeniero para el príncipe guerrero César Borgia. A su regreso a Florencia, diseñó un proyecto para desviar el río

Arno (ver abajo). El proyecto fracasó, pero Florencia siguió siendo el centro de la creatividad de Leonardo durante los primeros años del siglo XVI.

Composiciones con figuras
Hacia 1500-01 realizó el cartón *Virgen y el Niño con santa Ana y san Juan Bautista*, en el que muestra su interés creciente por agrupar personajes grandiosos y de rostros de sonrisa enigmática, características cada vez más pronunciadas de su trabajo. Se dice que este y otros cartones fueron expuestos en Florencia durante dos días, y que se formaron largas colas para verlos.

Leonardo estaba tan fascinado por las posibilidades del tema y la composición de personajes agrupados, que estos reaparecieron en *La Virgen y el Niño con santa Ana* pintura que terminó algunos años más tarde en Milán. En esta obra, san Juan ha sido sustituido por un cordero que Jesús se esfuerza en abrazar. El sentido del movimiento de la escena queda patente en la Virgen, sentada en el regazo de su madre, santa Ana, y con el cuerpo inclinado hacia adelante en un ángulo oblicuo, creando una osada composición que introduce al espectador en la escena.

Grandes proyectos
En Florencia, Leonardo comenzó su obra más famosa, *Mona Lisa* (también conocida como *La Gioconda*). La pose relajada y la enigmática sonrisa de esta mujer han hipnotizado a generaciones durante siglos. Es probable que Leonardo sintiera lo mismo. El marido de la modelo no reclamó nunca el cuadro que había encargado y Leonardo lo conservó el resto de su vida.

En 1503 Leonardo recibió un encargo importante: la representación de la victoria florentina en la batalla de Anghiari sobre una pared de la sala del Gran Consejo del Palazzo Vecchio florentino. La tarea se convirtió en una desagradable competición cuando una joven estrella emergente de la ciudad, Miguel Ángel, fue invitado a pintar otra escena de la batalla en la pared opuesta. Ambos artistas terminaron abandonando sus proyectos por diferentes razones y ambas obras se perdieron en una posterior renovación de la sala.

Trabajos inconclusos
Leonardo retomó entonces algunos encargos que habían quedado sin acabar. En 1483, al principio de su primera estancia en Milán, se había comprometido a pintar un retablo para la cofradía de la Inmaculada Concepción. Nunca llegó a realizarlo, y ello le valió un enfrentamiento legal que se prolongó durante 23 años. La disputa se zanjó cuando el pintor se estableció en Milán y completó el cuadro, ahora conocido como *La Virgen de las rocas* (1506-08). Ya existía una versión anterior de la obra, pero no se sabe cuándo la pintó. La comparación entre ambas obras revela mucho

CONTEXTO
Un proyecto visionario

Uno de los contactos más útiles de Leonardo en Florencia fue Nicolás Maquiavelo, un importante funcionario y autor de *El Príncipe*, en que se definen los medios despiadados necesarios para conseguir y mantener el poder. En 1503, cuando todavía ocupaba su cargo, Maquiavelo encargó a Leonardo planificar un proyecto para desviar el río Arno, de manera que Florencia tuviera acceso directo al mar evitando así a su rival, Pisa. Entre una serie de propuestas, Leonardo dibujó un fascinante mapa de la región y marcó la ruta sugerida para el desvío.

MAPA DE LEONARDO DEL NOROESTE DE LA TOSCANA, 1503

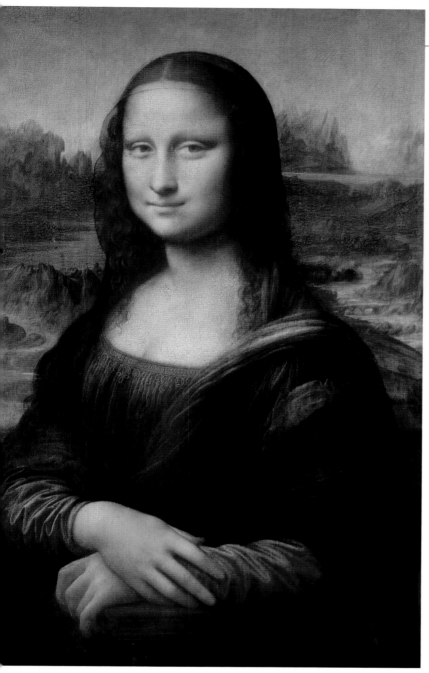

◁ **MONA LISA**, c. 1503-08
La modelo es casi con seguridad Madonna Lisa Gherardini, esposa del mercader de telas florentino Francesco del Giocondo. «Mona» es la contracción de «madonna», que significa «señora».

△ **CASTILLO DE CLOS LUCÉ**
En sus últimos años, Leonardo vivió y trabajó en esta casa del siglo xv (llamada entonces castillo de Cloux), cerca de Tours, en Francia. Ahora alberga un museo dedicado a la vida del artista.

que, representado normalmente como un asceta, aparece aquí como un hombre joven, corpulento y sonriente.

Prematuramente envejecido pero todavía activo, Leonardo viajó a Francia invitado por el rey, Francisco I. Allí fue tratado como un auténtico icono cultural y alojado lujosamente en Cloux, donde murió dos años más tarde, en 1519, según Vasari, «en los brazos del rey». Fue enterrado en la cercana iglesia de Saint Florentin, en Amboise.

Se conocen pocas cosas sobre la vida privada del artista, pero se sabe que permaneció soltero, y se supone que era homosexual. Al parecer, sus amigos más cercanos fueron sus discípulos Melzi y Salaí, ambos beneficiarios de su testamento. Melzi era el heredero y ejecutor principal, y fue a él a quien Leonardo legó sus pinturas, junto con dinero y otras pertenencias personales.

sobre el desarrollo artístico del pintor. La primera versión tiene una mayor calidez y humanidad; la pintura de 1506-08, como muchas obras de la etapa final de Leonardo, anticipa las grandes y solemnes composiciones del arte del Alto Renacimiento, en el que predominaron las figuras de

Leonardo, Miguel Ángel y Rafael. Dejando aparte la finalización de *La Virgen y el Niño con santa Ana*, la segunda estancia de Leonardo en Milán fue decepcionante, mientras que en su posterior residencia en Roma realizó una obra notable, en especial un curioso *San Juan Bautista*,

MOMENTOS CLAVE

c. 1475
Pinta un ángel del *Bautismo de Cristo* de Verrocchio, su mentor, que lo revela como una gran promesa.

1481-82
Pinta *La adoración de los Magos*, que no termina al marcharse de Florencia a Milán.

1496-98
Pasa tres años creando *La última cena*, una obra conmovedora aún pese a las numerosas restauraciones.

1499
Los soldados destrozan su modelo en arcilla de un «gran caballo» antes de ser fundido en bronce.

c. 1500-01
Dibuja con tiza y carbón *Virgen y el Niño con santa Ana* y *san Juan Bautista*.

c. 1503-08
Pinta el famoso retrato de *Mona Lisa* (*La Gioconda*), que se llevará a Francia cuando se establece en este país.

1503-06
Pinta un gran mural, *La batalla de Anghiari*, que deja inacabado y posteriormente queda destruido.

1506-08
Completa *La Virgen de las rocas*, que se conserva en la National Gallery de Londres.

▷ LA PRIMAVERA DE LA FLOR DEL MELOCOTONERO, 1524
Este detalle de un trabajo basado en un poema del siglo VIII de Wang Wei muestra cómo Wen Zhengming combina montañas y árboles definidos en líneas claras y gruesas con una aguada delicadamente difuminada que aumenta la sensación de profundidad y distancia.

Wen Zhengming

1470-1559, CHINO

Wen Zhengming fue uno de los Cuatro Grandes Maestros, los mejores artistas de la dinastía china Ming (1368-1644). Era conocido por sus paisajes en tinta, a veces con aguadas de colores atmosféricos.

◁ **DESPEDIDA DEL AMANTE**
Wen colaboró con el artista Qiu Ying en esta ilustración a tinta sobre seda (c. 1540). Representa una escena de la obra *Romance de la Cámara occidental* y muestra a un estudiante despidiéndose de su amante.

Wen Zhengming nació cerca de Suzhou, al este de China, en 1470. Fue el segundo hijo de Wen Lin, un funcionario y magistrado cuyos pasos profesionales se esperaba que siguiera. Pero no tuvo suerte en los exámenes y solo ejerció esta función brevemente antes de retirarse y regresar a casa.

Wen se habría parecido a su madre, una artista consumada que murió cuando su hijo tenía apenas seis años. En 1489 comenzó a estudiar con Shen Zhou, miembro fundador de la escuela Wu de pintura establecida en Suzhou; su nombre proviene del Reino de Wu, el poder gobernante en el sureste de China en el siglo III. No era una escuela formal, sino un grupo de «caballeros estudiantes» de ideas afines y de familias adineradas, cuyos miembros solían ser poetas, artistas y calígrafos. Rechazaron el patrocinio oficial y buscaron mecenas privados; destacaron en la pintura de paisajes refinados utilizando tinta aplicada con pincel.

Naturaleza y jardines
Wen Zhengming se convirtió en uno de los pintores más famosos de la escuela Wu. Estaba muy influenciado por su maestro, pero no lo copió exactamente, sino que produjo imágenes de una variedad de temas y estilos utilizando solo tinta negra o combinada con aguada azul o verde. Sus temas favoritos eran escenas y paisajes naturales, jardines y plantas, como el bambú y el epidendrum. Es probable que el estilo de Wen estuviera influido por la obra de Xia Chang, tío de su esposa, famoso y respetado artista por sus representaciones de bambúes con tinta. En la China Ming, los jardines eran considerados microcosmos del mundo natural, y el diseño de jardines era un arte de gran prestigio. El Jardín del Administrador Humilde, iniciado en 1509, fue el más famoso de Suzhou. Su diseñador, Wang Xianchen,

concedió a Wen Zhengming un taller en ese sitio, y en 1535, el artista completó un álbum de 35 aguadas con vistas del jardín; en 1551 finalizó otras ocho vistas, cada una acompañada de un poema y una inscripción explicativa.

Trabajo posterior
En su obra posterior, Wen cayó bajo la influencia de los artistas de principios de la dinastía Yuan (1271-1368). Sus imágenes se volvieron entonces bastante más austeras, con rocas escarpadas y árboles nudosos en paisajes minimalistas o colocados directamente sobre fondos en blanco. El alcance de su trabajo, desde los exuberantes paisajes tempranos hasta estos austeros estudios tardíos, junto con su reputación como el artista más refinado del período de los estudiantes-artistas hicieron que Wen fuera uno de los más admirados pintores de China en el momento de su muerte en 1559.

SOBRE LA TÉCNICA
Las Tres Perfecciones

Los artistas de la escuela Wu abarcaron tres artes relacionadas (poesía, pintura y caligrafía), conocidas en China como «Las Tres Perfecciones». Valoraban cada una de ellas por igual y las combinaban para producir una sola y unificada obra de arte, escribiendo un poema en el mismo rollo de papel que una pintura, de manera que la pintura ilustraba la escritura y el poema complementaba la imagen. La pintura se consideraba «poesía silenciosa», y la poesía, «pintura sonora». Los estudiantes practicaban caligrafía a edad temprana. Ya desde la dinastía Tang (618-907) se creaban trabajos que combinaban estas formas.

ESCENA DE MONTAÑA, WEN ZHENGMING

◁ **ABANICOS PINTADOS, c.1550**
Desde mediados de la dinastía Ming, hombres y mujeres llevaban abanicos de papel decorados con pinturas y poemas, que eran elegantes formas de expresión, como este ejemplo de Wen Zhengming.

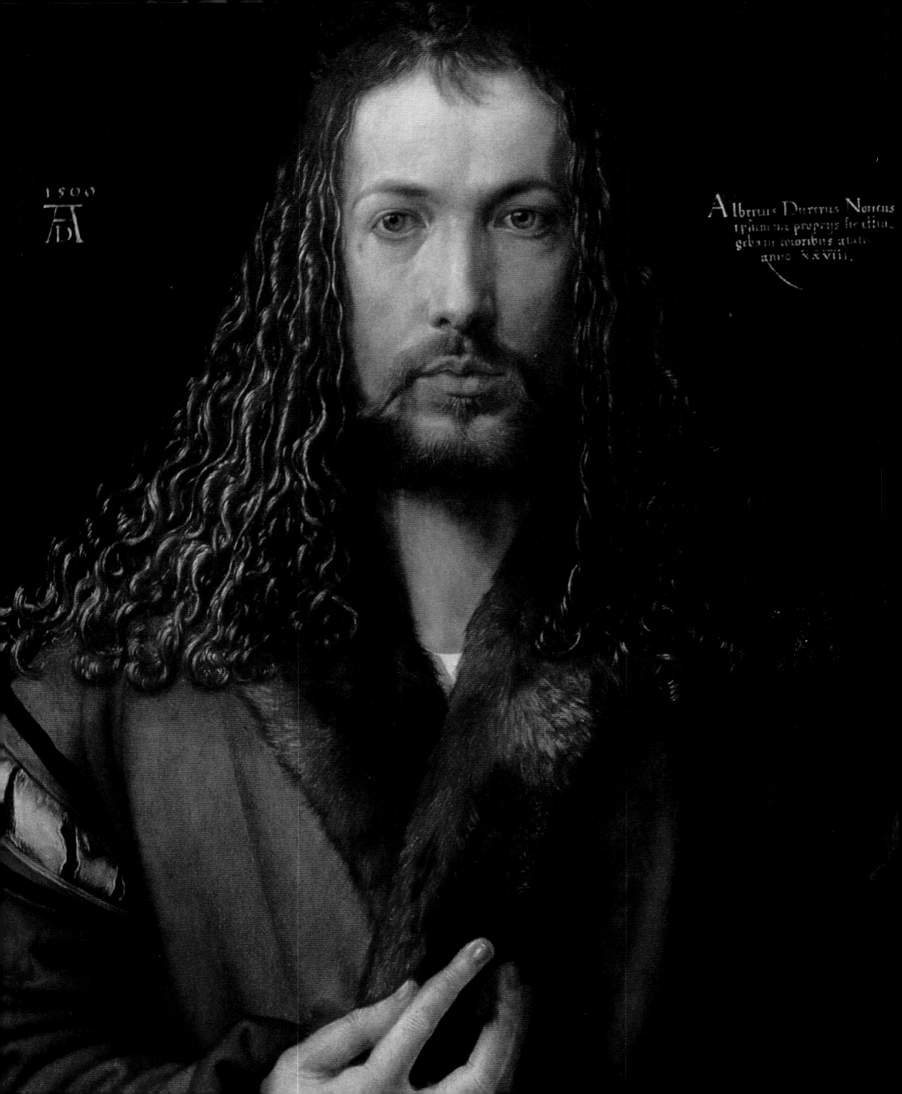

1500

ᗛ

ALbertus Durerus Noricus
ipsum me propriis sic effin
gebam coloribus aetatis
anno XXVIII

Alberto Durero

1471-1528, ALEMÁN

Principal artista de su tiempo en el norte de Europa, Durero combinó unas soberbias habilidades técnicas con un poderoso intelecto, que plasmó en cuadros, grabados, dibujos y tratados.

Alberto Durero destacó en diversos campos artísticos. Era el pintor alemán más famoso de su época, pero lo era incluso más por sus grabados, ya que fue el primer artista de su nivel en trabajar con esta técnica. Realizó dos visitas a Italia y tuvo un papel importante en la llegada al norte de Europa de las ideas del Renacimiento, no solo en cuanto al estilo, sino también por su deseo de elevar el nivel intelectual y el estatus social del artista. Su fama perduró tras su muerte siendo uno de los primeros artistas en convertirse en héroe nacional.

Aprendizaje y viajes

Durero nació en Núremberg el 21 de mayo de 1471, siendo el tercero de 18 hijos. Su padre, llamado como él, era orfebre y su madre era también hija de un orfebre, así que llevaba la artesanía en la sangre. Empezó como aprendiz de orfebre con su padre, pero en 1486, con 15 años, era ya aprendiz de Michael Wolgemut, uno de los principales pintores de la ciudad. Este era también un prolífico ilustrador de libros, y es de suponer que enseñó a

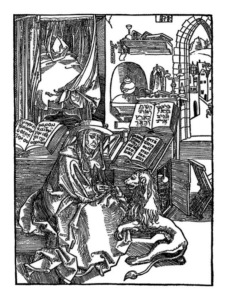

◁ **AUTORRETRATO, 1500**
En este imponente trabajo, pintado a los 28 años, Durero se representa de frente, transmitiendo un sentimiento de gran seriedad y solemnidad.

Durero cómo hacer grabados en madera, el sistema estándar usado para estas ilustraciones a finales del siglo xv y principios del xvi.

En 1490, una vez terminado su aprendizaje, Durero dejó Núremberg y emprendió un período de viajes que duró cuatro años. Estos *Wanderjahre* («años de vagabundeo») eran bastante frecuentes entre los artistas (y los artesanos) jóvenes de la época; les daban la oportunidad de ver mundo y demostrar su talento antes de establecerse.

Durero visitó varios lugares de Alemania y países vecinos, entre ellos Basilea, en Suiza, importante centro

◁ ***SAN JERÓNIMO CURA UN LEÓN***, 1492
Este grabado de Durero muestra a san Jerónimo en su estudio sacando una espina de la pata de un león. Era el frontispicio de una colección de cartas de este santo.

editorial, donde consiguió numerosos encargos para ilustrar libros.

Un matrimonio mediocre

En mayo de 1494, Durero estaba de regreso en Núremberg, y unas pocas semanas después, el 7 de julio, se casó, en un matrimonio de conveniencia, con Agnes Frey, hija de un rico herrero, que aportó una sustanciosa dote. Ella tenía unos 19 años, y él, 22. La unión duró hasta la muerte del artista, pero no tuvieron hijos, y parece que se tenían poco afecto. El amigo de Durero Willibald Pirckheimer describió a Agnes como una persona «irritable, malhumorada y codiciosa». Según una interpretación más amable, era una mujer corriente que tenía poco en común con su esposo. Ayudó a vender sus grabados por mercados y ferias, pero no compartía las inquietudes intelectuales de su marido, que abarcaban desde temas artísticos y científicos hasta, al final de su vida, debates religiosos sobre la Reforma (admiraba a Martín Lutero pero era moderado). Tras su matrimonio, Durero dejó Núremberg para una visita de

CONTEXTO
Núremberg

Durero pasó la mayor parte de su vida en Núremberg, Alemania, una floreciente ciudad con una población de unos 50 000 habitantes. Formaba parte del Sacro Imperio Romano y pagaba impuestos al emperador, pero en la práctica era una ciudad estado autónoma. Su situación geográfica en el centro de Europa contribuyó a que se convirtiera en un importante centro comercial, con una gran vida cultural. El padrino de Durero, Anton Koberger, dirigía la editorial más importante de la ciudad, un establecimiento que enviaba libros a toda Europa.

CASA Y LUGAR DE TRABAJO DE DURERO
EN NÚREMBERG, ALEMANIA

« Es un **artista** digno de la **fama eterna**. »

ERASMO DE ROTTERDAM, CARTA A WILLIBALD PIRCKHEIMER, 19 DE JULIO DE 1523

estudios al norte de Italia, que duró desde el otoño de 1494 hasta la primavera de 1495. Pasó la mayor parte del tiempo en Venecia, un importante centro artístico con fuertes vínculos comerciales con Alemania.

Poco después de regresar a Núremberg, Durero inició una exitosa carrera. Así, por ejemplo, en 1496 completó un retrato de Federico el Sabio, elector de Sajonia, que fue su primer mentor aristocrático y uno de los más leales, y que le encargó varias pinturas a lo largo de los años.

Forjarse un nombre

Durero se hizo famoso no como pintor sino como grabador. El hecho de que pudieran imprimirse múltiples copias, fáciles de transportar, llevó su nombre por toda Europa. Fue aclamado incluso en Italia, donde los artistas extranjeros solían ser poco considerados.

Su primer triunfo como impresor fue un conjunto de 15 grabados en madera sobre el Apocalipsis, publicado en 1498 (el tema era muy popular, pues mucha gente temía que el fin del mundo llegara en 1500). Estos grabados contienen símbolos e imágenes jamás vistos hasta entonces en xilografías. En los primeros años de su carrera, Durero probablemente grabó él mismo los bloques de madera, pero a medida que estaba más ocupado, se limitó a hacer los diseños, dejando el proceso de grabado (con cuchillos, gubias y cinceles) a sus ayudantes o a especialistas que contrataba.

La mayoría de las impresiones de Durero eran xilografías, pero alcanzó cotas más altas con el grabado en cobre. Era una técnica más difícil que grabar en madera, ya que el metal es más duro. Pero tenía la ventaja de producir detalles más delicados y efectos más variados y sutiles. Hacia finales del siglo XVI, había

△ **IMPRENTA PARA XILOGRAFÍAS**
Esta imprenta para xilografías fue reconstruida a partir de unos dibujos de Durero. Se exhibe en su casa de Núremberg.

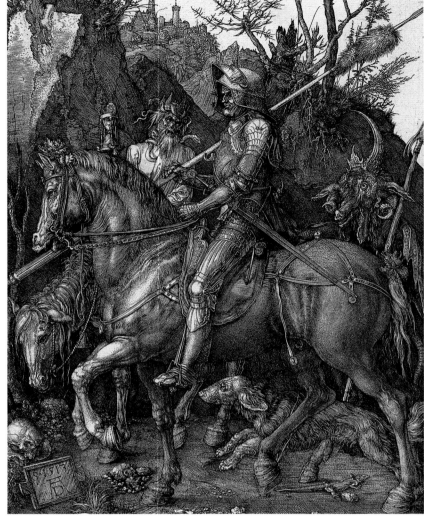

△ *EL CABALLERO, LA MUERTE Y EL DIABLO*, 1513
Obra magnífica y compleja, llena de un gran simbolismo, es uno de sus grabados más logrados. Sus iniciales son visibles en la placa abajo a la izquierda.

reemplazado la xilografía en la mayoría de los trabajos. Durero era el maestro supremo de este proceso tanto en lo que se refiere a la técnica como a la imaginación. Creó efectos de luces, sombras y texturas muy ricos, y a veces utilizaba temas de

su propia invención, por ejemplo en *El caballero, la muerte y el diablo* (1513), una asombrosa alegoría de la fuerza de la fe cristiana, que representa un guerrero imponiéndose sobre las fuerzas de la oscuridad.

Hombre del Renacimiento

La obra de Durero muestra hasta qué punto se había alejado de la idea medieval del artista como mero artesano que cumplía las instrucciones de su mecenas y se había acercado a los preceptos del Renacimiento sobre el artista considerado como alguien

« Sin las justas **proporciones**, ningún **cuadro** puede ser perfecto, por más que su realización revele el **máximo cuidado**. »

ALBERTO DURERO, *CUATRO LIBROS SOBRE LAS PROPORCIONES HUMANAS*, 1528

MOMENTOS CLAVE

1484
Dibuja un exquisito autorretrato en punta de plata, asombroso logro para un niño de 13 años.

1498
Publica 15 xilografías sobre el Apocalipsis. Esta serie marca su primer éxito como impresor.

1502
Pinta *Liebre joven*, que se convertirá en una de sus acuarelas más famosas.

1506
Pinta el cuadro *Fiesta del Rosario* para la iglesia de San Bartolomeo, Venecia.

1513
Graba *El caballero, la muerte y el diablo*, una de las obras maestras del grabado.

1526
Presenta al Ayuntamiento de Núremberg *Los cuatro apóstoles*, posiblemente su mejor pintura.

que trabaja tanto con las manos como con la mente. Durero comparte esta cualidad con Leonardo da Vinci, con quien se le compara a menudo. Ambos iban mucho más allá de los temas artísticos habituales, y utilizaban sus dibujos para explorar diferentes aspectos del mundo que los rodeaba.

Silenciar la competencia

Del verano de 1505 a principios de 1507, Durero estuvo de nuevo en Italia. Pasó la mayor parte del tiempo en Venecia, donde fue elogiado por el gran Bellini, pero se encontró con la hostilidad de otros artistas locales, recelosos de la competencia extranjera. Para la iglesia de San

Bartolomeo, administrada por la comunidad alemana de Venecia, pintó uno de sus más ambiciosos retablos, *Fiesta del Rosario* (1506). Sabía que los pintores venecianos se enorgullecían de su sentido del color, y en este resplandeciente trabajo se propuso batirlos en su propio campo, «para silenciar a aquellos que dicen que

BORRADOR DE DEDICATORIA A PIRCKHEIMER PARA *CUATRO LIBROS SOBRE LA PROPORCIÓN HUMANA* (1528)

◁ *FIESTA DEL ROSARIO*, 1506
Esta magnífica pintura al óleo muestra a la Virgen entronizada sosteniendo al niño Jesús que distribuye guirnaldas de rosas a los devotos. El niño pone una guirnalda sobre la cabeza del papa Julio, mientras María corona al emperador Federico III.

soy un buen grabador, pero que no sé manejar los colores en la pintura». A su regreso a Núremberg, consolidó su posición como el principal artista de Alemania, y el año1509 marcó la cima de su éxito, al comprar una gran casa (ahora un museo dedicado a él).

▽ *LOS CUATRO APÓSTOLES*, 1526
Este monumental díptico fue la última gran obra de Durero. Muestra, de izquierda a derecha, a san Juan (libro), san Pedro (llaves), san Marcos (pergamino) y san Pablo (libro y espada).

En 1512 el emperador Maximiliano I visitó la ciudad y quedó impresionado por su obra. Le hizo varios encargos, que no solía pagar, debido a sus dificultades financieras. Sin embargo, Maximiliano le recompensó ordenando a las autoridades de Núremberg el pago al artista de una asignación anual. Cuando Maximiliano murió en 1519, los pagos se interrumpieron, por lo que Durero decidió encontrarse con su sucesor, Carlos V, con la esperanza de renovar el subsidio. Durero asistió

a la coronación de Carlos en Aquisgrán en 1520, y el nuevo emperador aceptó restablecer el pago. Esta visita a Aquisgrán formaba parte de un recorrido por distintas ciudades de Alemania y los Países Bajos que Durero realizó desde mediados de 1520 hasta mediados de 1521.

Una reputación creciente
Durante su viaje, Durero cogió fiebre y a su regreso en Núremberg estuvo a menudo enfermo y débil. Aunque

SOBRE LA TÉCNICA
Acuarela

La acuarela no llegó a ser plenamente popular hasta el siglo XVIII, cuando fue muy usada por los paisajistas. Durero fue el primer gran artista en darse cuenta de su potencial. A veces usaba acuarela solo para dar un delicado toque de color a un dibujo a tinta, aunque también la aplicó de forma más profusa, como en su famosa *Liebre joven*. En este trabajo utiliza tanto la acuarela transparente como la opaca, conocida como *gouache*. La suave textura de la piel de la liebre es representada con una consumada habilidad.

LIEBRE JOVEN, 1502

« Gozaba **representando seres humanos** tal como **existían** a su alrededor. »

WILHELM WACKENRODER, *EFUSIONES SENTIMENTALES DE UN MONJE ENAMORADO DEL ARTE*, 1797

redujo la cantidad de trabajo, su calidad continuó siendo la misma, y en 1526 pintó un par de paneles de los cuatro apóstoles que se encuentran entre sus obras maestras.

Al principio de su carrera, sus obras estaban llenas de numerosos detalles exquisitamente plasmados. Sin embargo, bajo la influencia del arte renacentista, su obra fue adquiriendo formas más grandiosas y sencillas, de emoción más contenida. En *Los cuatro apóstoles* consiguió una majestuosa dignidad, comparable a la del arte italiano contemporáneo.

Artista y escritor

Aunque durante sus últimos años trabajaba menos como artista, Durero estaba ocupado como escritor. A principios de su carrera, había comenzado un manual de instrucciones para artistas, pero no lo había terminado. En 1525, sin embargo, publicó su primer libro, *Tratado sobre la medición*, que incluye una reflexión sobre la perspectiva. Fue el primer libro sobre teoría del arte en alemán. Le siguieron un libro sobre fortificaciones en 1527 y *Cuatro libros sobre las proporciones humanas*,

que fue publicado seis meses después de su muerte, a los 56 años, en abril de 1528. En él escribió que había «muchas formas de belleza relativa» y dibujó muchos tipos de cuerpos con la intención de ayudar a los artistas a representar «los más amplios límites de la naturaleza humana y... todo tipo de figuras posibles».

Un legado perdurable

Alberto Durero tuvo una enorme influencia sobre sus contemporáneos. Era un excelente maestro y sus muchos alumnos ayudaron a difundir el conocimiento de su estilo. Sus grabados, firmados a menudo con el monograma AD,

△ **DIBUJO EN PERSPECTIVA DE UN LAÚD, 1525**
Este grabado pertenece al *Tratado sobre la medición*, de Durero, que trata de la aplicación de la geometría al arte.

fueron muy imitados y copiados en su vida (a veces con intención fraudulenta) y continuaron siendo reproducidos y adaptados durante generaciones después de su muerte. A principios del siglo XIX se convirtió en un héroe nacional de Alemania.

El 6 de abril de 1828 (el 300 aniversario de su muerte) se colocó en Núremberg la primera piedra de una estatua a Durero. Inaugurado en 1840, fue el primer monumento público erigido en honor de un artista.

▷ **EMPERADOR CARLOS V, 1521**
Durero grabó esta medalla de plata para conmemorar el primer Parlamento reunido en Núremberg bajo el recién coronado emperador del Sacro Imperio Romano, Carlos V.

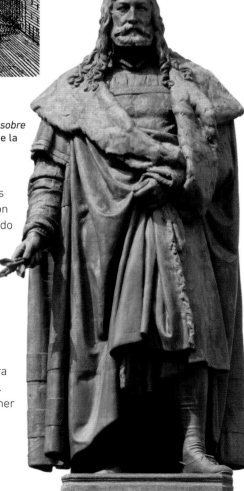

△ **ESTATUA DE DURERO, 1840**
Más de tres siglos después de su muerte se erigió esta estatua en Núremberg, lugar de nacimiento de Durero y donde pasó la mayor parte de su vida.

Miguel Ángel

1475-1564, ITALIANO

El más grande artista de su época, Miguel Ángel brillo sobre el resto como escultor, pintor y arquitecto, y tuvo una enorme influencia tanto sobre sus contemporáneos como sobre las generaciones posteriores.

La formidable carrera de Miguel Ángel duró casi tres cuartos de siglo, desde el primer dibujo que nos ha llegado, realizado en su adolescencia, hasta el grupo escultórico que dejó inconcluso a su muerte a los 88 años. En todo este tiempo no tuvo rival alguno como el más famoso y consumado artista de Europa. Sus coetáneos le miraban con asombro, y sin duda parece que esta es la manera adecuada de considerar a un artista cuyas obras maestras en los campos de la pintura, la escultura y la arquitectura se cuentan entre los puntos de referencia indiscutibles del mundo del arte.

Primeros años

Miguel Ángel Buonarroti nació el 6 de marzo de 1475 en la pequeña localidad de Caprese (actualmente llamada, en su honor, Caprese Michelangelo), en la Toscana. Por entonces, su padre, Ludovico, era alcalde de la ciudad, aunque, unas semanas después del nacimiento de Miguel Ángel, la familia volvió a su casa de Florencia, a unos 100 kilómetros. Ludovico era un hombre mediocre que creía tener sangre aristocrática en sus venas, lo que le llevó a tratar de reprimir la temprana inclinación artística de su hijo. Se consideraba que la pintura y la escultura eran oficios manuales y, por lo tanto, no adecuados para un caballero. Sin embargo, Ludovico tuvo que ceder ante la tenacidad del muchacho, que en 1488 era ya aprendiz de Domenico Ghirlandaio, uno de los principales pintores de Florencia.

De Florencia a Roma

Al año siguiente, Miguel Ángel se trasladó a una academia informal de escultura patrocinada por Lorenzo de Médici (Lorenzo el Magnífico), quien gobernaba de hecho Florencia. La Academia era supervisada por Bertoldo di Giovanni, antiguo alumno y asistente de Donatello, y especialista en bronce. Miguel Ángel prefirió el mármol sobre otros materiales y no está claro dónde aprendió a tallarlo. En su madurez le gustaba dar a entender que su talento era un don divino. Tal vez fuera en gran parte autodidacta en escultura, pero en pintura probablemente aprendió al menos los conceptos básicos de Ghirlandaio, un excelente artesano y un eficaz administrador del taller.

Miguel Ángel se convirtió en el favorito de Lorenzo, quien lo alojó en el Palacio Médici. Lorenzo murió en 1492, y la situación política inestable de Florencia obligó a Miguel Ángel a abandonar la ciudad en 1494 y a pasar la mayor parte del año siguiente en Bolonia. Volvió a Florencia a finales de 1495, pero a los problemas de la

◁ *LA TENTACIÓN DE SAN ANTONIO*, c.1488
Con base en un grabado de Martin Schongauer, algunos historiadores del arte creen que esta pequeña pintura es la primera de Miguel Ángel que ha sobrevivido.

△ *BACO*, 1496-97
El cuerpo flexible de Baco parece inestable sobre sus pies en esta visión de inspiración clásica del dios romano, obra de Miguel Ángel.

▷ **MIGUEL ÁNGEL, c.1550**
Daniele de Volterra, un amigo y seguidor de Miguel Ángel, dibujó esta imagen de su maestro; su propia obra se basó a menudo en los dibujos suministrados por el artista.

« **Mientras** perdure el mundo, la **fama de sus obras** sobrevivirá **gloriosamente**. »

GIORGIO VASARI, *LAS VIDAS DE LOS ARTISTAS*, 1550

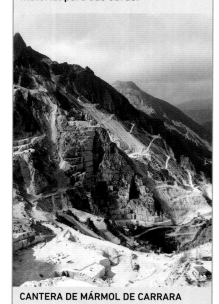

CANTERA DE MÁRMOL DE CARRARA

ciudad ahora se sumaban el hambre y la peste, por lo que en 1496 se fue a Roma en busca de mejores perspectivas de trabajo. Tenía 21 años.

El trabajo realizado por Miguel Ángel hasta entonces era en general de pequeña escala, pero durante su estancia en Roma se hizo famoso por dos grandes esculturas de mármol, cada una encargada por un cardenal: una estatua de Baco (el dios romano del vino, la fertilidad y la diversión) y la famosa *Pietà* (María llorando la muerte de Jesús), que fue aclamada de inmediato como una obra maestra. En 1501 volvió a Florencia (ahora bajo un gobierno republicano más estable) y comenzó una enorme estatua del héroe bíblico David. Con cinco metros de altura y tallado en un solo bloque de mármol de Carrara (ver recuadro, izquierda), la pieza se completó en 1504 y fue considerada un triunfo por su asombrosa belleza y detalles, y por la gracia y elegancia de la pose.

Aunque estaba destinada a la catedral, fue colocada fuera del ayuntamiento como orgulloso símbolo de la nueva república.

Rivalidad entre los grandes

El siguiente gran encargo de Miguel Ángel fue para la sala del consistorio del Palazzo Vecchio. Tenía que pintar un gran mural sobre la batalla de Cascina (victoria de Florencia sobre Pisa) para acompañar a la pintura de idénticas dimensiones de la batalla de Anghiari (victoria de Florencia sobre Milán), en la que trabajaba Leonardo da Vinci.

Leonardo era el artista más famoso de la época y Miguel Ángel se perfilaba como un serio rival. Los dos creadores no se cayeron bien, así que todo hacía prever un choque artístico de titanes. Sin embargo, ninguno de los dos terminó su mural. Leonardo abandonó el trabajo tras el fracaso de una técnica experimental (pintura al óleo sobre

una capa de preparación gruesa). Miguel Ángel produjo un cartón (dibujo preparatorio) de tamaño natural para esta escena, pero en 1505, antes de comenzar la pintura, fue llamado a Roma por el papa Julio II (ver a la derecha) para realizar su sepulcro, destinado a ser el más esplendoroso jamás creado en la era cristiana.

El proyecto terminó por convertirse en lo que uno de los discípulos de Miguel Ángel calificó como «la tragedia del sepulcro»: Julio se desentendió del trabajo, y a su muerte en 1513, las negociaciones con sus herederos duraron tres décadas. En 1545 se terminó una versión reducida del monumento, que finalmente fue tallado por sus ayudantes.

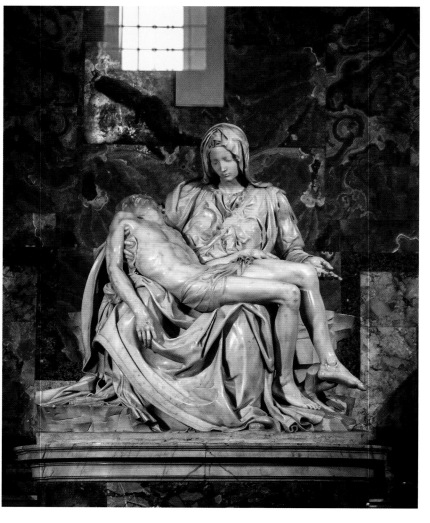

▷ *PIETÀ*, 1497-1500
Los pliegues realistas del atuendo de la Virgen y su rostro intensamente expresivo introdujeron un naturalismo que no tenía precedentes en la escultura del Renacimiento.

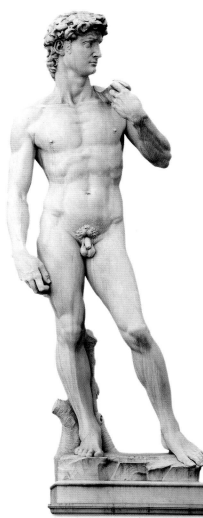

▽ *DAVID*, 1501-04
Muchos artistas anteriores mostraban a David de pie sobre Goliat muerto. Miguel Ángel lo muestra antes de la batalla, con la honda al hombro.

MOMENTOS CLAVE

c. 1490
Realiza sus primeros dibujos (conocidos), copias de personajes de Giotto y Masaccio.

1497-1500
Esculpe la *Pietà*, el trabajo que consolida su reputación.

1501-04
Esculpe una gigantesca estatua de *David*, que se convierte en su primer triunfo público en Florencia.

1508-12
Pinta el techo de la Capilla Sixtina, en Roma, con escenas del Génesis y otros temas.

1519
Comienza a trabajar en la Capilla Médici. Queda inacabada cuando se instala en Roma en 1534.

1536-41
Pinta *El Juicio Final* sobre la pared del altar de la Capilla Sixtina.

1546
Es nombrado arquitecto de San Pedro.

c. 1555
Comienza la *Piedad Rondanini* (por el nombre de la familia propietaria), inacabada a su muerte en 1564.

La Capilla Sixtina

Otro gran encargo de Julio II a Miguel Ángel se convertiría en el logro supremo del artista. El techo de la Capilla Sixtina (1508-12) fue aclamado como una obra de sublime belleza y grandeza, y elevó a Miguel Ángel (con apenas 37 años) al estatus de mayor artista del mundo. Las docenas de personajes del techo demuestran la destreza de Miguel Ángel para representar el cuerpo humano, en particular el desnudo masculino. Su biógrafo y amigo, Giorgio Vasari, escribió que «se negó a pintar nada que no fuera el cuerpo humano en sus más bellas formas proporcionadas y en la mayor variedad de posturas, a fin de expresar la amplia gama de movimientos del alma». Su sentido heroico y su rechazo de los detalles innecesarios se inspiraron en sus grandes predecesores Giotto y Masaccio; también fue influido por la dignidad y el dominio anatómico de

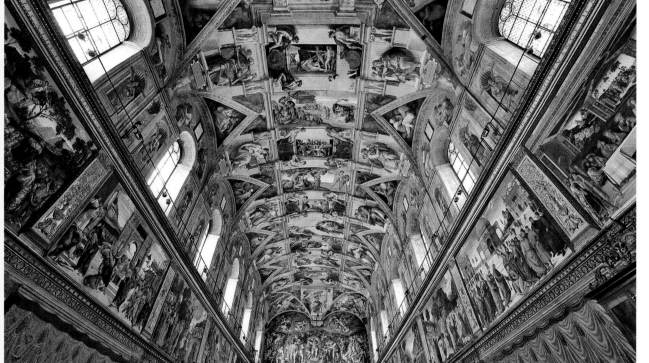

◁ **TECHO DE LA CAPILLA SIXTINA, 1508-12**
Miguel Ángel aceptó de mala gana el encargo de pintar el techo de la Capilla Sixtina, porque se consideraba más un escultor que un pintor.

« El **divino** Miguel Ángel Buonarroti, príncipe de **escultores** y **pintores**. »

BENVENUTO CELLINI, *AUTOBIOGRAFÍA*, c. 1560.

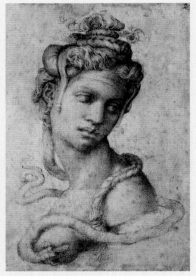
la escultura romana. Sin embargo, los personajes de Miguel Ángel tenían una energía, una gracia y una espiritualidad nuevas y esplendorosas.

Su impacto en los artistas de la época fue inmenso y tuvieron una gran influencia también sobre las generaciones siguientes. Un buen número de grandes artistas los utilizaron como fuente de inspiración (así, los musculosos personajes de Miguel Ángel se dejan traslucir en la obra de Rubens un siglo más tarde), pero artistas de segunda fila se limitaron a intentar imitarlo.

Continuo mecenazgo

Al papa Julio II le sucedió León X, hijo de Lorenzo de Médici. Miguel Ángel siguió recibiendo encargos de los Médicis en Florencia, en particular la capilla de la familia (comenzada en 1519) en la iglesia de San Lorenzo, y una biblioteca (comenzada en 1525) situada en los claustros de esta iglesia y destinada a albergar la famosa colección familiar de libros y manuscritos. En 1527, los Médicis fueron expulsados de Florencia, pero la reconquistaron en 1530. Miguel Ángel se había encargado de las fortificaciones de la ciudad sitiada y ahora temía por su vida, pero el papa Clemente VII (otro Médici, un sobrino de Lorenzo el Magnífico) ordenó que no se tomaran represalias.

En 1534 Miguel Ángel se estableció de manera permanente en Roma, donde Clemente le había encargado pintar un fresco de la Resurrección en la pared del altar de la Capilla Sixtina. Pero Clemente murió unos días después de su llegada y su sucesor, Pablo III, cambió el tema inicial por el del Juicio Final. Con más de 13 metros de altura, era la pintura más grande de la época, y concentró la mayoría de los esfuerzos de Miguel Ángel hasta que

▷ **SEPULCRO DE LORENZO DE MÉDICI, 1520-34**
Miguel Ángel esculpió este sepulcro para la capilla de los Médicis en la iglesia de San Lorenzo, Florencia. Muestra a un reflexivo Lorenzo, situado por encima de las figuras reclinadas del Crepúsculo y la Aurora.

se dio a conocer en 1541. La obra muestra a Cristo como el juez de las almas humanas, presidiendo la separación entre las almas benditas y las condenadas. Se dice que el Papa cayó de rodillas en cuanto lo vio, y Vasari escribió que fue recibido con «sorpresa y asombro» por «el conjunto de Roma, o más bien por todo el mundo en su conjunto».

Pintó otros dos frescos para Pablo III en su capilla del Vaticano: *La conversión de san Pablo* (1542-45) y *La crucifixión de san Pedro* (1546-50). Al igual que *El Juicio Final*, el estilo de estas obras difiere notablemente del de la Capilla Sixtina, pues presenta personajes serios que transmiten sentimientos interiores más que limitarse a mostrar su belleza exterior. Eran las últimas pinturas de Miguel Ángel, que fueron realizadas, en palabras de Vasari, «con gran esfuerzo y fatiga».

El arquitecto de San Pedro

En sus últimos años, Miguel Ángel trabajó sobre todo como arquitecto, y en 1546 se le encargó el nuevo San Pedro de Roma, el proyecto de construcción más importante de la cristiandad, iniciado por Julio II en 1506. Miguel Ángel siempre había insistido en que era ante todo escultor, y asumió el trabajo de arquitecto de San Pedro «totalmente en contra de su voluntad», según Vasari.

A pesar de esta resistencia inicial y de su avanzada edad, abordó la obra con su habitual energía, y reactivó el proyecto, cuyos avances habían sido lentos. Sustituyó algunos de los diseños menos acertados de sus predecesores con gran osadía y vigor. El edificio estaba todavía lejos de terminarse cuando Miguel Ángel murió en 1564, pero debe más a él que a cualquier otro arquitecto. Hasta unos pocos días

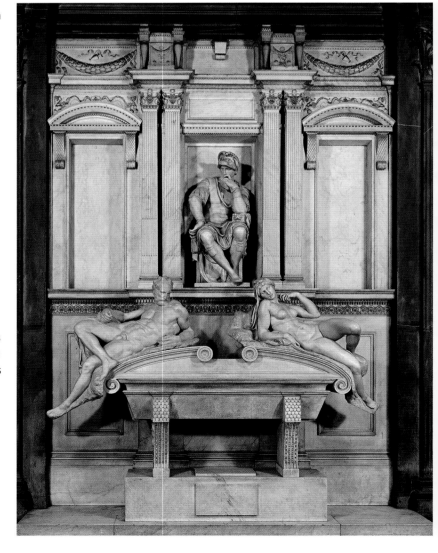

▷ **EL JUICIO FINAL, 1536-41**
Llena de ángeles, demonios y personajes amenazantes, la obra transmite la fuerza del cuerpo y un sentimiento de gran desolación espiritual.

antes de su muerte, el 18 de febrero de 1564, Miguel Ángel continuó trabajando en su última e inacabada escultura, el austero grupo de mármol intensamente espiritual de la *Piedad*. Dejó instrucciones para que Florencia fuera su última morada, en cuya iglesia de la Santa Croce fue enterrado el 10 de marzo; cuatro meses más tarde se celebró un funeral al que asistieron líderes ciudadanos y más de ochenta artistas. El monumento que alberga su tumba fue diseñado por Vasari y está adornado con personajes que representan la Pintura, la Escultura y la Arquitectura que lamentan la muerte del gran maestro.

△ **MODELO DE LA CÚPULA DE SAN PEDRO, c. 1560**
Miguel Ángel realizó numerosos bocetos para la cúpula de la basílica a partir de los cuales se hizo un modelo de madera a escala. La cúpula es considerada uno de los hitos de la arquitectura universal.

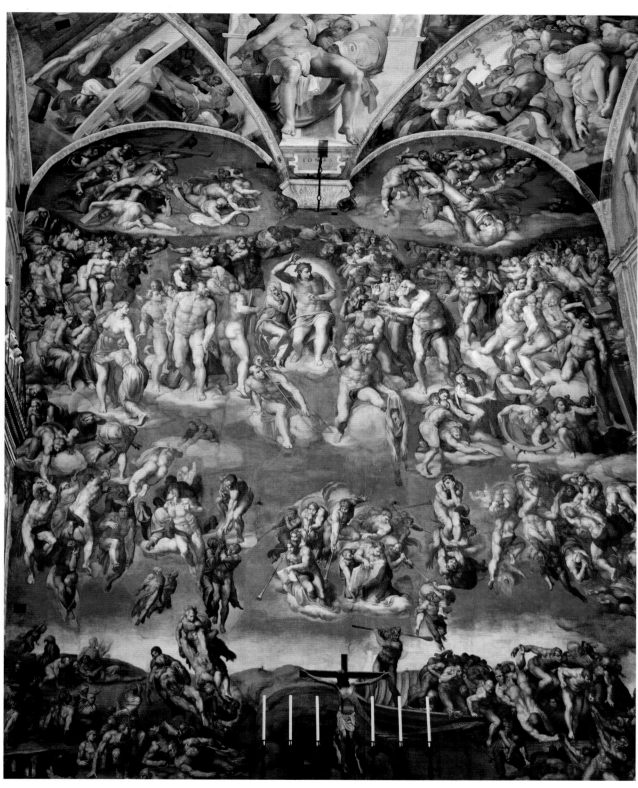

« Pintores de **todas las generaciones** han sentido una **pasión y exaltación máximas** al estudiar a Miguel Ángel. »

EUGÈNE DELACROIX, *DIARIO*, 1850

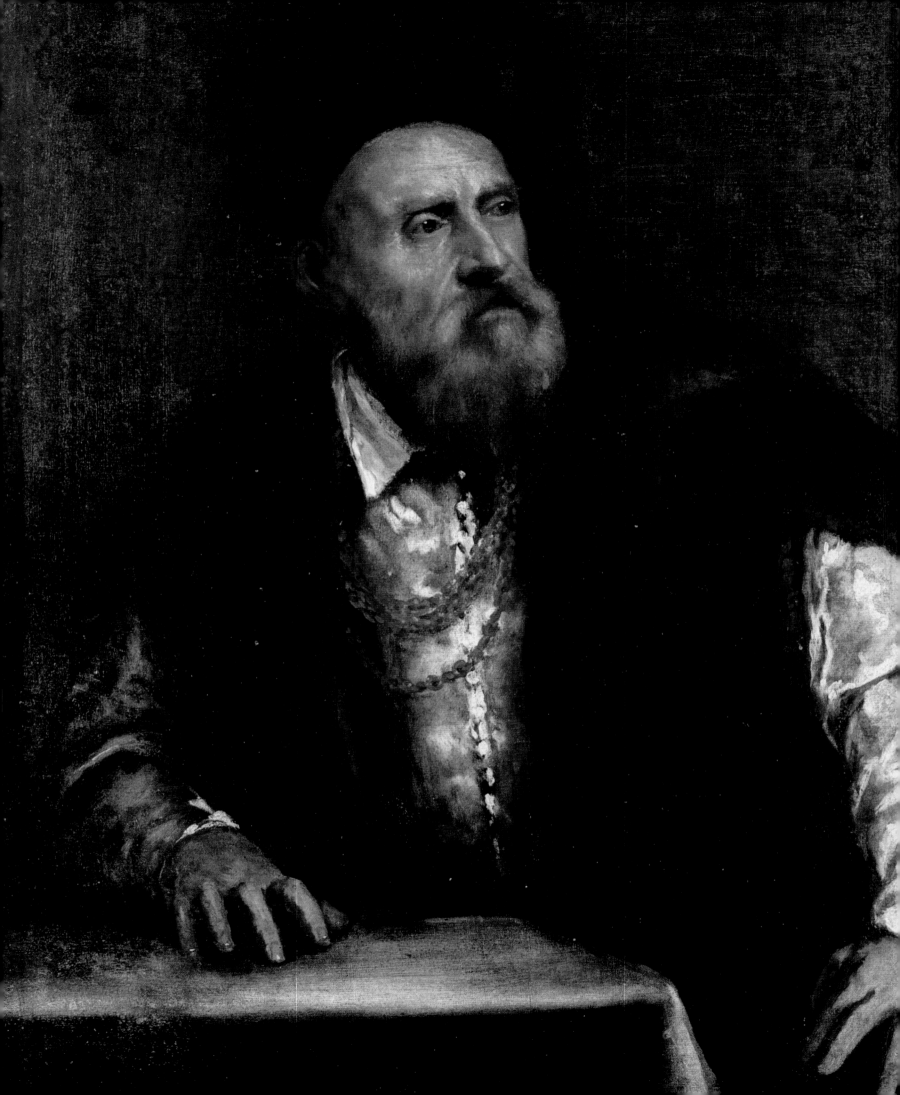

Tiziano

c. 1485-1576, ITALIANO

Prolífico, versátil y de una enorme influencia, Tiziano dominó el arte veneciano durante su período más glorioso y revolucionó la técnica de la pintura al óleo con su expresiva pincelada.

Reconocido por sus contemporáneos como un pintor excelso, la fama de Tiziano ha perdurado hasta el presente. Su prestigio se basa sobre todo en sus retratos, pero no fue menos deslumbrante como pintor de temas mitológicos y religiosos, en los que se mueve con la misma convicción desde el erotismo voluptuoso hasta las profundidades de la tragedia. Su influencia ha sido intensa y amplia, y entre sus admiradores se incluyen artistas de la talla de Rubens, Poussin, Van Dyck, Velázquez y Rembrandt.

Primeros años

Tiziano Vecellio nació en Pieve di Cadore, a unos 110 km al norte de Venecia. Poco se sabe de sus primeros años de vida, y su fecha de nacimiento, que ha sido muy discutida por los especialistas, se sitúa hacia 1485, pero puede haber sido tan tardía como 1490. Parece haber pertenecido a una familia próspera y respetada localmente, pues su padre desempeñó varios cargos municipales. Nada se sabe acerca de la educación del niño, pero es probable que fuera bastante básica porque no sabía leer

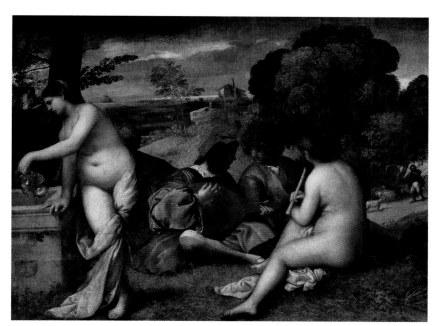

◁ **CONCIERTO CAMPESTRE**, c.1509
Una de las pinturas en disputa entre Tiziano y Giorgione (los estudiosos se inclinan ahora por Tiziano), este trabajo es quizá una alegoría de la poesía.

SOBRE LA TÉCNICA
Dibujos

Son bastante escasos los dibujos de Tiziano, pero los que se sabe que son de su propia mano revelan que fue un dibujante excelente. Utilizó diversas técnicas, todas ellas con gran vigor: carboncillo (como en el estudio de san Bernardino, abajo), tiza, y pluma y tinta. Algunos de sus dibujos son estudios preparatorios para pinturas, aunque por lo general trabajó directamente sobre el lienzo, sin preliminares. Entre los dibujos que se le atribuyen hay algunos paisajes, que están mucho más acabados que los dibujos de personajes y que eran concebidos como obras de arte independientes.

latín, que era la base de toda educación seria en la época. Sin embargo, en la madurez fue amigo de alguno de los principales escritores de su tiempo (en particular, el poeta y destacado satírico Pietro Aretino), por lo que es muy probable que fuera inteligente y estuviera cómodo en un ambiente culto.

No existía tradición artística alguna en la familia Vecellio, pero Tiziano y su hermano Francesco fueron enviados a Venecia para estudiar pintura a una edad muy temprana. Se cree que el pintor estudió inicialmente con un artista menor llamado Sebastiano

Zuccato, a continuación con Gentile Bellini (ver pp. 30-33) y finalmente con el hermano de este, Giovanni. No tenemos evidencia de ello, pero no existen razones para dudar de la opinión tradicional de que Tiziano fuera alumno de Giovanni Bellini, no solo el pintor veneciano más reconocido de la época sino un maestro de renombre. Fue entonces, probablemente, cuando Tiziano conoció y trabó amistad con otro seguidor de Bellini, Giorgio da Castelfranco (conocido más adelante como Giorgione).

◁ **AUTORRETRATO**, c. 1560-62
En este digno autorretrato, Tiziano lleva la cadena de oro que significa el título de caballero que le otorgó Carlos V.

ESTUDIO PARA LA FIGURA DE SAN BERNARDINO, c. 1525

« Tiene una especie de
dignidad señorial. »

SIR JOSHUA REYNOLDS, *DISCURSO CUATRO*, 1771

◁ *LA ASUNCIÓN DE LA VIRGEN*, 1516-18
Pintada para la iglesia de Santa María Gloriosa de Venecia, esta enorme obra de Tiziano está llena de movimiento, lo que le confiere un impresionante sentido de dramatismo.

Trabajo con Giorgione
En 1508, Tiziano comenzó a trabajar con Giorgione en el que sería el primer hito conocido de su carrera. La colaboración suponía pintar unos frescos en el exterior del Fondaco dei Tedeschi, sede de los comerciantes alemanes en Venecia. Por desgracia, las pinturas, que representaban personajes clásicos, no eran adecuadas para resistir el clima húmedo de la ciudad, por lo que apenas quedan fragmentos en mal estado.

Giorgione murió de la peste con poco más de 30 años, pero su estilo soñador y enigmático tuvo una fuerte influencia en Tiziano, de quien se dice que completó varias pinturas que aquel había dejado sin terminar. De hecho, los estilos de ambos pintores eran tan similares que la autoría de algunas obras sigue aún en discusión.

Ascenso a la cumbre
En 1511, Tiziano pintó su primera obra fechada que se conserva: tres murales que representan episodios de la vida de san Antonio de Padua en la Escuela del Santo, Padua. Se trata de grandes e impresionantes obras con imágenes intensas, majestuosas y llenas de vida.

△ **EL EMPERADOR CARLOS V**
Tiziano fue «pintor primero» de Carlos V. Esta moneda, diseñada por Durero y acuñada en 1521, muestra la cabeza del emperador; en el reverso aparece el águila del Sacro Imperio Romano.

« Es este **carácter personal intenso** lo que, en mi opinión, da **superioridad** a los retratos de Tiziano frente a **todos los demás**. »

WILLIAM HAZLITT, *THE PLAIN SPEAKER*, 1826

Sin embargo, no son típicas de Tiziano porque están pintadas al fresco, una técnica que rara vez volvió a utilizar.

En 1511 tuvo lugar un acontecimiento de gran importancia en la carrera de Tiziano. Sebastiano del Piombo, el otro pintor joven de Venecia que podía rivalizar con él, abandonó la ciudad y se estableció de forma permanente en Roma. Con Giorgione muerto y Sebastiano ausente, solo Giovanni Bellini (que seguía trabajando en su vejez) era un obstáculo para alcanzar la cumbre, y cuando Bellini murió en 1516, Tiziano vio asegurada su supremacía en Venecia. Se mantuvo prácticamente sin oposición hasta su muerte 60 años después.

Tiziano dejó patente su autoridad artística con un inmenso retablo, *La Asunción de la Virgen*. La dinámica de la composición de esta pintura y sus elocuentes y gloriosos colores muestran que Tiziano se había alejado de la expresión íntima de Giorgione.

A esta obra le siguieron otros grandes retablos en los años 1520, en que también ejecutó importantes encargos seculares, como una serie de temas mitológicos (entre ellos el célebre *Baco y Ariadna*) para Alfonso de Este, duque de Ferrara. Además, pintó un retrato de Alfonso, y el arte de retratar aristócratas se convirtió en una faceta importante de su actividad según crecía su círculo de clientes eminentes.

Retratos imperiales

Tiziano se convirtió en el gran retratista de su tiempo, no solo por la calidad de su trabajo y la importancia de sus modelos, sino también por el papel que desempeñó en la evolución del arte del retrato al llevarlo más allá de la simple representación de bustos que dominaba hasta principios del siglo XVI (ver recuadro, derecha).

Su modelo más eminente fue el emperador Carlos V. Se conocieron en 1530, cuando Carlos estaba de visita por Italia, y, en 1533, nombró a Tiziano conde palatino y caballero de la Espuela de Oro, un honor sin precedentes para un artista. Según cuenta Carlo Ridolfi en *Maravillas del arte* (1648), una vez se le cayó un pincel a Tiziano cuando pintaba a Carlos, y este se lo recogió. Parece un incidente trivial, pero en un momento en que los gobernantes eran considerados casi divinos, la anécdota estaba destinada a mostrar el gran respeto de que gozaba Tiziano.

SOBRE LA TÉCNICA
Evolución del retrato

Tiziano no fue el primer artista que pintó retratos de medio cuerpo, de tres cuartos o de cuerpo entero, pero contribuyó más que nadie a popularizarlos. Solía utilizar algunos accesorios, como una columna clásica, un instrumento musical o un perro (pintaba magníficamente los animales), y hacía posar a su modelo en una actitud natural, por ejemplo una mano apoyada de forma casual en una silla o en la empuñadura de una espada, o sosteniendo un libro o un guante. Este recurso, que ayudaba a animar los retratos, y a veces sugería los intereses del modelo, tuvo una enorme influencia en sus contemporáneos y sucesores.

RETRATO DE UNA DAMA, TIZIANO, c. 1510-12

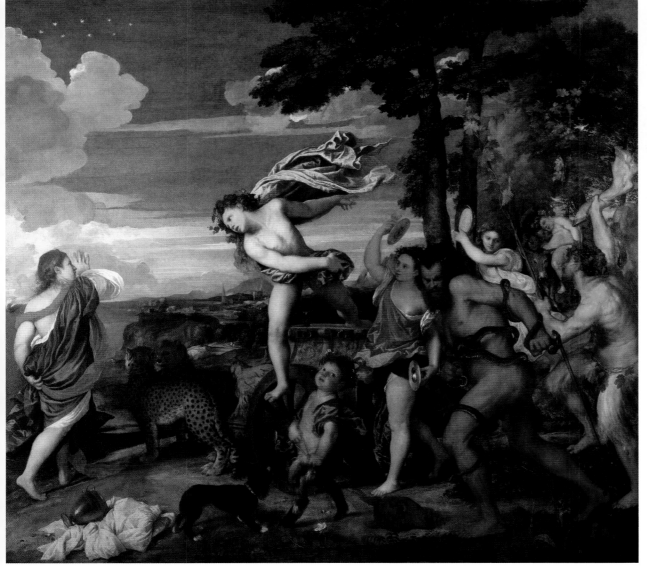

◁ *BACO Y ARIADNA*, **1521-23**
Ariadna se muestra ante un Baco enamorado que salta de su carro, en una composición en la que todas las figuras parecen estar en movimiento.

SEMBLANZA
Felipe II

Felipe (1527-1598) se convirtió en rey de España en 1556, cuando abdicó su padre, Carlos I (emperador Carlos V). Felipe gobernó hasta su muerte. Era un apasionado amante del arte y admiraba a Tiziano por encima de todos los pintores de su tiempo, y a El Bosco entre los artistas anteriores. Sin embargo, era un hombre que vivía austeramente, dedicado a la religión y al trabajo. El imperio español alcanzó su máxima extensión durante su reinado, pero en el momento de su muerte, el país estaba en decadencia.

FELIPE II, TIZIANO, c. 1559

▷ *MUERTE DE ACTEÓN*, c. 1565
La soltura de la pincelada de Tiziano ayuda a crear una atmósfera onírica en este cuadro. Representa a Acteón, convertido en ciervo después de ver a Diana desnuda, cuando es cazado por la propia diosa y sus perros.

Poesía de la pintura

Carlos I de España (y V de Alemania) invitó a Tiziano a su país para pintar retratos de la familia real. El artista declinó la invitación, ya que era reacio a alejarse de Venecia y se limitaba a trayectos cortos. Sin embargo, pronto empezó a viajar más, visitando Roma invitado por el papa Pablo III, la ciudad alemana de Augsburgo para trabajar en la corte de Carlos V y Milán para pintar un retrato del hijo de Carlos, Felipe II (ver recuadro, izquierda), quien en 1556 sucedió a su padre en el trono como rey de España. Felipe, que era también mecenas de Tiziano, era un devoto católico, por lo que pidió al artista que ejecutara para él un buen número de cuadros religiosos, así como retratos de la corte.

A Felipe II también le gustaban los temas seculares, por lo que pintó una serie de siete cuadros mitológicos de gran formato inspirados en la poesía del escritor latino Ovidio, obras que se cuentan entre los mayores logros del artista. Tiziano se refirió a estas pinturas mitológicas como *poesie* (poemas) y de hecho tienen un espíritu de gran intensidad poética, evocando visiones fascinantes de diosas y ninfas. Los siete cuadros mantuvieron ocupado a Tiziano entre 1550 y 1562. El último de la serie, *Muerte de Acteón*, tal vez no fuera enviado a España y no estuviera terminado a total satisfacción del artista a su muerte.

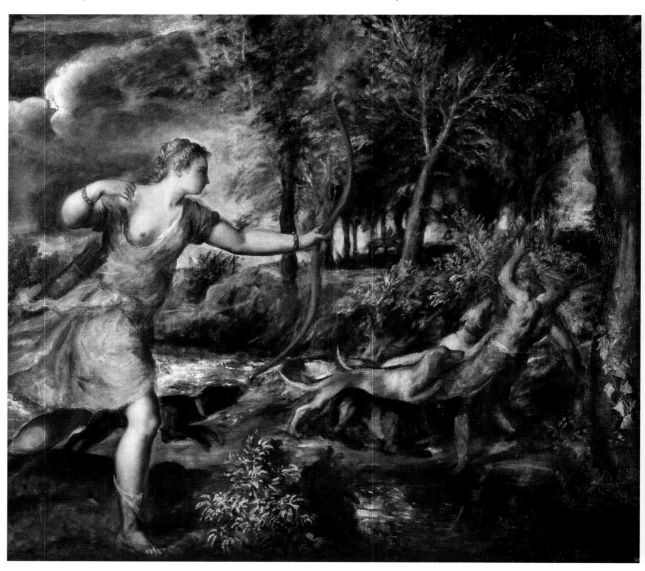

« Puede decirse que el **arte de Tiziano** alcanza la mayor perfección de la **belleza sensual**. »

SIR HERBERT COOK, EN *BRYAN'S DICTIONARY OF PAINTERS AND ENGRAVERS*, VOLUMEN 5, 1905

Pincelada revolucionaria

Las pinturas mitológicas muestran una libertad de pincelada típica de la obra tardía de Tiziano. Fue el primer artista en demostrar la versatilidad expresiva de la pintura al óleo, creando una superficie pictórica animada en la que cada toque de pincel revela la individualidad del artista, su «caligrafía».

Esta característica influyó en la evolución de la historia de la pintura. Anteriormente, la mayoría de los pintores se habían contentado con una superficie pulida impersonal, pero Tiziano dio rienda suelta a sus pinceles, de manera que la pintura podía ser lisa o rugosa, detallada o esquemática, a gusto del artista.

Pinturas sobre lienzo

En los primeros años de su carrera, Tiziano pintó a menudo sobre paneles de madera, pero finalmente se inclinó por el lienzo, en el que el grano del tejido se adaptaba a su vigorosa pincelada. En sus últimos años, utilizó telas bastante gruesas, cuya trama prominente se deja ver a través de la pincelada y forma parte de la textura de la superficie. Al parecer, al final de su vida, Tiziano «trabajaba más con los dedos que con el pincel».

La pérdida de visión y la debilidad de la mano pueden haber contribuido a la tosquedad apreciada en sus obras más tardías, aunque en 1575 el marqués de Ayamonte (gobernador de Milán) comentaba que «una mancha de Tiziano será mejor que cualquier cosa de otro artista».

Continuó trabajando hasta el final de su larga vida. Murió el 27 de agosto de 1576, quizá de la peste que asolaba Venecia, tal vez simplemente de viejo. Fue enterrado en la iglesia de Santa

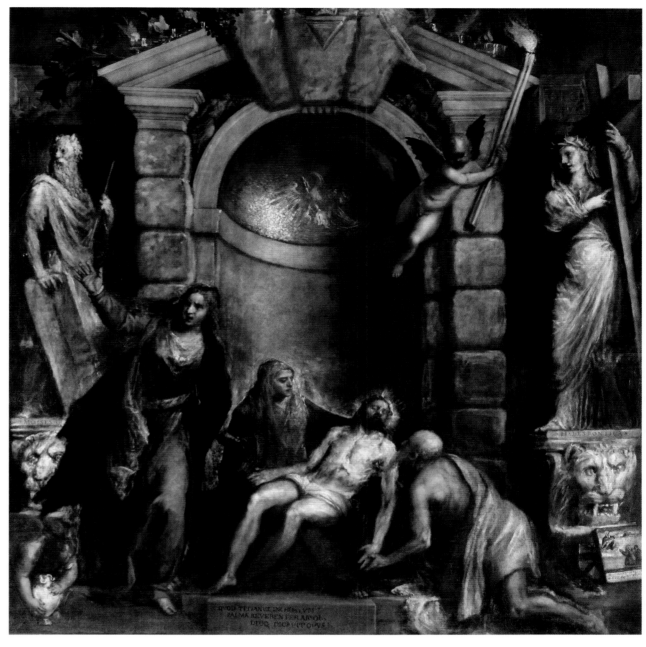

Maria Gloriosa dei Frari, en la que se conservan dos de sus obras más destacadas: *La Asunción de la Virgen* y el Retablo de Pésaro (1519-26). Dejó sin terminar una pintura imponente de la *Piedad* que quería colocar encima

de su tumba, pero eso nunca llegó a producirse. Se dice que la figura arrodillada de la derecha (probablemente san Jerónimo) es un autorretrato que mira la cara de Cristo muerto a medida que se acerca su propia muerte.

△ *PIEDAD*, c. 1570-76
Esta sublime pintura de Tiziano muestra a Cristo con María, María Magdalena y, quizá, san Jerónimo (de rodillas). Están enmarcados por dos personajes de la Antigüedad clásica: Moisés (izquierda) y la profetisa Sibila (derecha).

MOMENTOS CLAVE

1508	1511	1518	1521-23	1537-38	1548	c. 1556-59	1576
Pinta, con su amigo Giorgione los frescos del Fondaco dei Tadeschi, Venecia.	Pinta su primera obra documentada que se conserva en la Escuela del Santo, Padua.	Completa *La Asunción de la Virgen*, su primer gran retablo para una iglesia de Venecia.	Pinta *Baco y Ariadna*, parte de la serie de pinturas mitológicas para Alfonso de Este.	Pinta *La batalla de Cadore* (destruida por un incendio en 1577) para el palacio ducal, Venecia.	Pinta *Carlos V a caballo*, el mayor de sus retratos.	Pinta *Diana y Acteón*, de la serie de escenas mitológicas para Felipe II de España.	A su muerte, la *Piedad* (destinada a su propia tumba) queda inacabada.

Rafael

1483-1520, ITALIANO

Uno de los gigantes del Renacimiento, Rafael alcanzó altas cotas pese a su corta vida y continuó siendo venerado siglos después como una inspiración por otros artistas.

Rafael es mencionado a menudo junto con sus contemporáneos mayores que él, Leonardo da Vinci y Miguel Ángel, como una de las figuras supremas del Alto Renacimiento, el breve período de principios del siglo XVI, en el que el arte italiano alcanzó una cumbre de grandeza y armonía. Mientras que Leonardo y Miguel Ángel son considerados como los grandes innovadores de la época, Rafael es visto generalmente como su sintetizador, como alguien que construye sobre las ideas de otros, que mezcla y pule para crear una unidad de una incuestionable elegancia.

No tuvo la fuerza intelectual de Leonardo ni la arrolladora energía de Miguel Ángel, pero el equilibrio y la dignidad de su trabajo han hecho de él un modelo más accesible para generaciones sucesivas de artistas.

▷ **RAFAEL EN URBINO**
En el siglo XV, Urbino se convirtió en un centro artístico y de pensamiento humanista. Un monumento del siglo XIX del escultor Luigi Belli conmemora los vínculos de Rafael con la ciudad.

Una educación esmerada
Raffaello Sanzio, conocido como Rafael, nació en la primavera de 1483 en la ciudad de Urbino, en la región de Umbría, Italia. La ciudad de Urbino ha tenido a lo largo de la historia una relevancia meramente local, pero en el momento del nacimiento de Rafael disfrutaba de una breve edad de oro como uno de los principales centros de la cultura renacentista. El padre de Rafael, Giovanni Santi, era un pintor que trabajaba en la corte de los duques de Urbino. Era un artista mediocre, pero inteligente y culto, y sin duda, gracias a él, Rafael se familiarizó pronto con los principios de la vida cortesana, lo que supuso una gran experiencia para su carrera entre mecenas sofisticados.

Al parecer, Giovanni dio a su hijo las primeras nociones artísticas, pero murió en 1494, cuando el niño tenía solo 11 años. La influencia dominante en las primeras pinturas de Rafael fue el estilo edulcorado, elegante y depurado de Pietro Perugino, que en aquel momento era uno de los principales pintores de Italia. Es posible que Rafael mantuviera algún tipo de asociación con Perugino, establecido a unos 80 km de Urbino, en la ciudad de Perugia, pero no está claro si alguna vez fue formalmente su alumno.

Maestro de la composición
Rafael fue un joven precoz. A los 17 años, recibía el título de *magister* (maestro), y cuatro años más tarde, en 1504, cuando pintó el retablo *Los desposorios de la Virgen*, para una iglesia de Città di Castello, ya había superado todo lo que podía haberle enseñado Perugino. El retablo se basa en una pintura de este último, pero eclipsa el modelo en lucidez, gracia y fluidez. Rafael logra un gran equilibrio y armonía en este trabajo, en particular, entre el templo del fondo (símbolo supremo de perfección y simetría) y las elegantes figuras del primer plano. Su excepcional habilidad en la composición de grupos de personas se convertiría en una notable característica de su obra.

A los 21 años, Rafael se trasladó a Florencia, ciudad de un atractivo inigualable para un pintor joven y ambicioso, sobre todo por las obras de Leonardo y Miguel Ángel, los artistas más carismáticos de la época. Bajo su influencia, el trabajo de Rafael se volvió más grandioso en la forma y

△ *LOS DESPOSORIOS DE LA VIRGEN*, 1504
Rafael compuso este trabajo siguiendo las relaciones matemáticas de la proporción. Su objetivo era «hacer las cosas no como las hace la Naturaleza, sino como debería hacerlas».

◁ **AUTORRETRATO, 1504-06**
Este panel muestra a Rafael como un joven modesto. Un autorretrato similar aparece en *La escuela de Atenas* (ver p. 74) donde Rafael está caracterizado como el pintor griego Apeles.

« El papa León y toda Roma lo ven como un **dios enviado** por el **cielo** para devolver a la Ciudad Eterna su **antigua majestuosidad**. »

CELIO CALCAGNINI, c. 1519

▷ **LA ESCUELA DE ATENAS**, 1510-11
Con el uso escrupuloso de la perspectiva lineal, Rafael creó un espacio realista tridimensional en el que situó a filósofos y matemáticos, incluyendo a Aristóteles y a Sócrates mezclándose con artistas contemporáneos bajo la apariencia de pensadores clásicos.

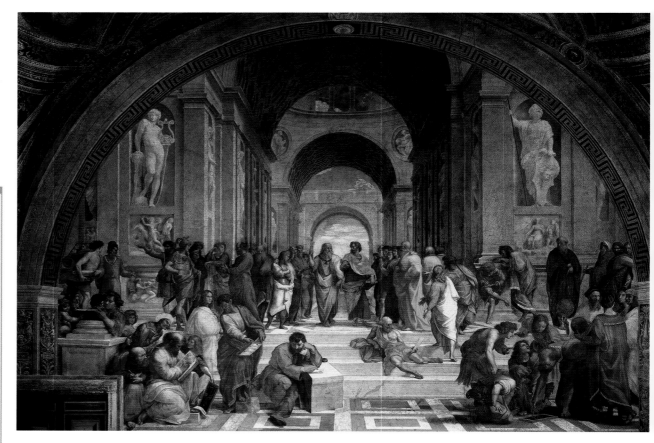

CONTEXTO
La vida cortesana

Rafael dominaba los modales y las formas requeridas para moverse en sociedad. Su gracia cortesana le ayudó a codearse con mentores y amigos ricos e influyentes, entre ellos Baltasar Castiglione (1478-1529), embajador del duque de Urbino en la corte de León X. Castiglione es especialmente conocido por su libro *El cortesano* (1528), que describe las cualidades del perfecto caballero. Uno de los libros más populares del siglo XVI, fue traducido a varios idiomas y durante los años siguientes se utilizó en toda Europa como guía de la vida cortesana y del arte para triunfar en sociedad.

CASTIGLIONE, RAFAEL, c. 1514-15

más rico en el sentimiento. Vivió hasta 1508 en Florencia, si bien trabajó también en otras zonas de Italia central.

Grandes encargos
El gran punto de inflexión en la carrera de Rafael se produjo en 1508, cuando se estableció en Roma y comenzó a trabajar para el papa Julio II, mecenas excepcional del período. Julio estaba remodelando sus estancias vaticanas y encargó a Rafael la pintura de los frescos de la Estancia de la Segnatura, que tal vez se utilizó para albergar la biblioteca personal de Julio. Nunca antes se había confiado a Rafael una empresa tan grande y prestigiosa, y rara vez había trabajado el fresco, pero hizo frente al desafío con enorme seguridad y creó en estas estancias una de las obras maestras más célebres del

arte renacentista, *La escuela de Atenas*, que muestra una reunión de viejos filósofos con sus nobles figuras armoniosamente dispuestas en un majestuoso entorno arquitectónico. Homenaje al conocimiento humano, el fresco representa a los grandes pensadores paganos en animado debate o en solitaria contemplación, con su gracia y elegancia exteriores como reflejo de su sabiduría interior. Rafael dejó despejado el centro del primer plano para anunciar la presencia de las dos principales figuras: Platón (izquierda) y Aristóteles (derecha).

Después de *La escuela de Atenas*, Rafael trabajó sobre todo para Julio II y luego para su sucesor, León X, convirtiéndose en el principal artista de Roma. Era primordial su participación en muchos proyectos

papales más allá de la pintura: en 1514, por ejemplo, se le puso a cargo de la reconstrucción de San Pedro, y se convirtió en superintendente de las antigüedades de Roma en 1517, lo que suponía supervisar los monumentos antiguos de la ciudad. La gran carga de trabajo significaba que tenía que depender de un equipo de ayudantes, que dirigía con gran eficiencia, lo que refleja no solo sus habilidades artísticas, sino también su generosa personalidad: era admirado tanto por su encanto como por su talento, y despertaba pocos celos profesionales.

Diseñador y arquitecto
Además de los papas, el principal mecenas de Rafael fue Agostino Chigi, un riquísimo banquero. Su trabajo para él incluye frescos mitológicos en

« Rafael ha **conseguido** siempre hacer lo que los **demás soñaban** hacer. »

JOHANN WOLFGANG VON GOETHE, *VIAJE A ITALIA: 1786-88*, 1816-17

su casa de campo situada fuera de las murallas de Roma y el diseño de su capilla funeraria en Santa Maria del Popolo. La capilla (comenzada en 1512) es una de las ideas más ingeniosas de Rafael, ya que combina arquitectura, pintura, escultura, estucos y mosaicos para crear un espléndido conjunto decorativo que anticipa el lenguaje barroco del siglo XVII.

La capilla quedó sin terminar cuando Rafael y Chigi murieron con una semana de diferencia en abril de 1520. Según Vasari, la muerte de Rafael se debió a una fiebre provocada por sobreesfuerzo sexual. El artista fue muy llorado por la corte papal y fue enterrado (de acuerdo con sus deseos) en el Panteón, el único edificio importante que había sobrevivido casi intacto desde la época romana, un lugar de descanso apropiado para un artista cuyo trabajo había rivalizado con las glorias del arte antiguo.

Prestigio e influencia

En su corta vida, Rafael logró notable riqueza, fama y estatus social, y su obra ya era influyente en el momento de su muerte. Su influjo se extendió gracias a su colaboración con un destacado grabador, Marcantonio Raimondi, que imprimió sus pinturas y diseños. Estas reproducciones eran una práctica novedosa, imitada por otros artistas. La influencia de Rafael siguió creciendo después de su muerte y en los siguientes tres siglos fue, en general, considerado como el mayor pintor de todos los tiempos. Las posteriores generaciones de artistas reaccionaron contra esta idolatría, y en 1851 Delacroix se atrevió a sugerir algo «blasfemo»: que Rembrandt sería algún día superior a Rafael.

Durante el siglo XX, el debido respeto a Rafael fue reemplazado por una comedida admiración, en parte debido a la comparación con Leonardo y Miguel Ángel, cuyas vidas y personalidades sintonizan mejor con lo que el mundo moderno espera de los héroes artísticos. Sin embargo, Rafael sigue siendo una de las figuras más admiradas del arte occidental. «Leonardo da Vinci nos promete el cielo», comentó Pablo Picasso, pero «Rafael nos lo da».

MOMENTOS CLAVE

1500-01
Hace su primera obra documentada, el retablo de San Nicolás de Tolentino; solo se conservan algunas partes de él.

1504
Pinta *Los desposorios de la Virgen*, una de sus primeras obras maestras, en que supera a Perugino.

c. 1510-11
Pinta *La escuela de Atenas*, que marca una de las cumbres de su carrera.

1512
Comienza un encargo para diseñar la capilla funeraria de Agostino Chigi en Roma.

1520
La transfiguración, última obra de Rafael, quedó sin terminar a su muerte.

△ **LA CAPILLA CHIGI, 1512-20**
El diseño de Rafael para la capilla funeraria de Agostino Chigi se inspiró en el Panteón de Roma. Su forma cuadrada está coronada por un círculo de ventanas que soporta la cúpula, decorada con un mosaico realizado a partir de cartones de Rafael.

SOBRE LA TÉCNICA
Cartones para tapices

El término «cartón» hace referencia al dibujo sobre papel ejecutado al mismo tamaño que ha de tener la obra y que le sirve de modelo. En 1515-16, Rafael diseñó un conjunto de 10 enormes tapices para la Capilla Sixtina; los temas eran escenas de la vida de san Pedro y san Pablo. Los cartones fueron enviados a Bruselas, donde se usaron para tejer tapices. Los frágiles cartones fueron pintados con una especie de acuarela sobre numerosas hojas de papel. Es sorprendente que hayan sobrevivido siete cartones, deteriorados pero aún impresionantes.

LA PESCA MILAGROSA,
CARTÓN, 1515-16

Hans Holbein el Joven

c. 1497-1543, ALEMÁN

Holbein destacó en diversos campos, desde murales y miniaturas hasta diseños de grabados y objetos decorativos, aunque se le recuerda sobre todo por sus retratos, en particular de Enrique VIII y su corte.

Hans Holbein el Joven es famoso por su memorable galería de personajes de la corte del rey inglés Enrique VIII. En sus vívidos, detallados y exquisitos retratos captó tanto la atmósfera de tensión como el glamur reinantes en la corte. Estas imágenes, sin embargo, representan solo un aspecto de su variada carrera, e incluso si nunca hubiera puesto un pie en Inglaterra se situaría entre los principales artistas del Renacimiento alemán.

Diversificación artística

Holbein pintó algunas notables imágenes religiosas, decoró edificios públicos y privados, fue un excelente ilustrador de libros y diseñó una amplia gama de objetos, que van desde botones hasta estructuras arquitectónicas. Resulta difícil valorar sus logros aparte del retrato, porque muy pocas de sus otras realizaciones han sobrevivido intactas. Por ejemplo, solo se conservan unos pocos fragmentos de sus murales y algunos de sus trabajos, como el diseño de elementos ornamentales, que eran por naturaleza temporales.

Primeros años

Holbein nació en Augsburgo, al sur de Alemania, hacia 1497. Llevaba el arte en la sangre. Su padre (Hans Holbein el Viejo), su tío (Sigmundo) y su hermano

△ *LA FAMILIA DEL ARTISTA*, c. 1528
El escrupuloso cuidado de la textura y las calidades de la superficie dieron a sus retratos una atmósfera de distancia, pero esta representación de su esposa e hijos resulta muy humana y personal.

mayor (Ambrosio) eran todos pintores, y lo más probable es que Hans el Joven y su hermano recibieran formación de su padre. Hacia 1515, los hermanos se habían trasladado a Basilea, en Suiza, a raíz de una tradición alemana según la cual los artistas jóvenes con ambiciones debían ver mundo tan pronto como

terminaran el aprendizaje. Se cree que Ambrosio murió joven, pero Hans se hizo pronto famoso. En 1516, todavía adolescente, pintó retratos de Jacob Meyer (burgomaestre de Basilea) y su esposa. Estas obras ya prefiguran algo de la agudeza de observación y precisión de trazo que caracterizan su obra de madurez. De 1517 a 1519, Holbein ayudó a su padre a pintar unos murales para la casa del primer magistrado de Lucerna. Se cree que habían visitado Italia, donde habrían estudiado los frescos de maestros italianos, como Mantegna.

De Basilea a Inglaterra

Holbein se estableció en Basilea, adquirió la ciudadanía en 1520, se afilió al gremio de pintores y se casó con Elsbeth Schmid, con la que tuvo cuatro hijos, el primero nacido en 1521. Visitó Francia en 1524, pero por lo demás vivió y trabajó en Basilea durante los siguientes años y se convirtió en el principal artista de la ciudad. Pintó retratos, murales y retablos, diseñó vidrieras e ilustró libros (la ciudad era por entonces un importante centro editorial).

La Reforma protestante empezaba a causar conflictos en Basilea, al tiempo que disminuía la demanda de pintura religiosa. En 1526, estos hechos provocaron la marcha del pintor a

△ **DISEÑO PARA UNA COPA, c. 1536**
Holbein produjo diseños para muchas piezas decorativas, incluyendo esta intrincada copa de oro, regalo de Enrique VIII a Jane Seymour. Más tarde, la pieza fue vendida en Holanda por Carlos I.

▷ **AUTORRETRATO, c. 1542**
Esta detallada imagen a pluma y tiza de color, en lugar de pintura, es un autorretrato. El fondo dorado le fue añadido más tarde por otro artista.

« **Difícilmente** podría **veros mejor** si estuviera **con vosotros.** »

ERASMO, CARTA A TOMÁS MORO (AL VER EL DIBUJO DE HOLBEIN DE LA FAMILIA MORO), 1529

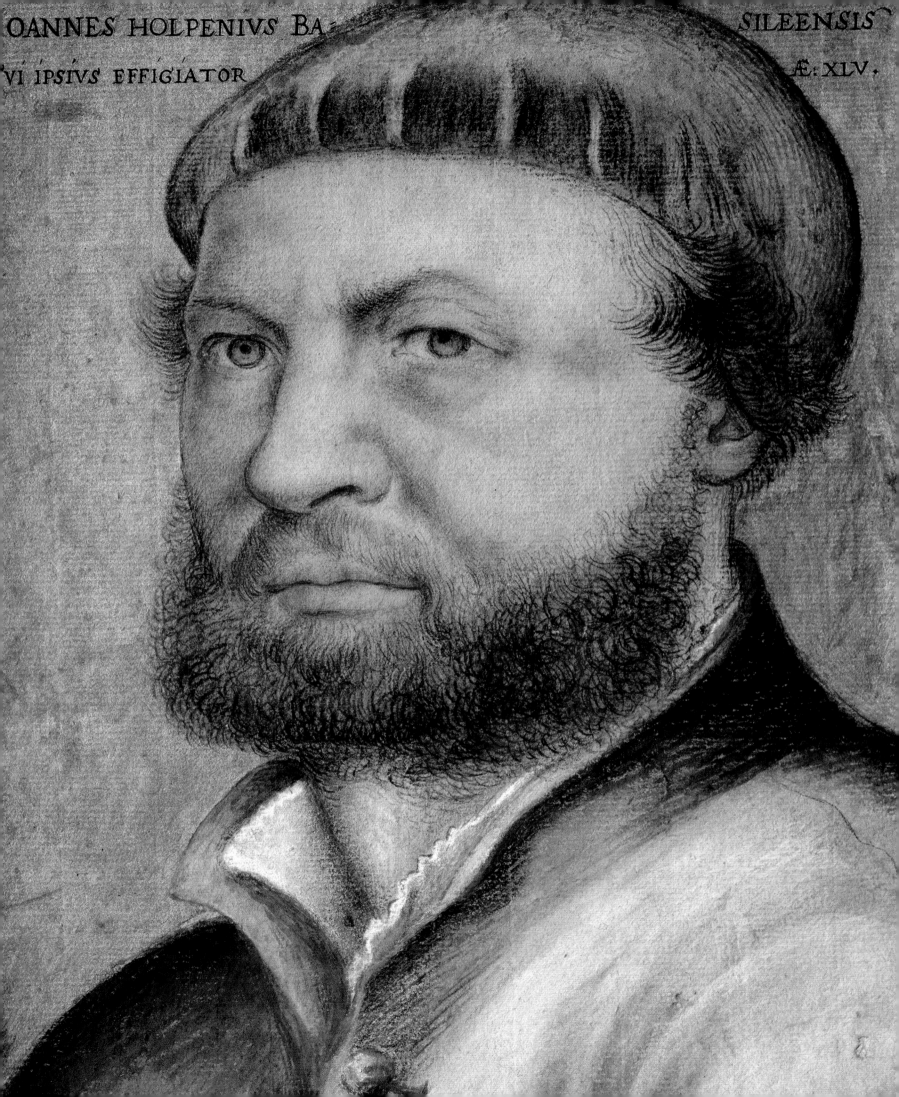

OANNES HOLPENIVS BA- SILEENSIS

VI IPSIVS EFFIGIATOR Æ: XLV.

△ **VIRGEN DEL BURGOMAESTRE MEYER, c. 1526-28**
Una de las últimas obras religiosas de Holbein, esta pintura muestra a Jakob Meyer (izquierda) y a miembros de su familia (vivos y muertos) con la Virgen y el Niño. La obra conjuga lo espiritual (la Virgen coronada enmarcada por una concha, símbolo de la feminidad divina) con lo intensamente humano (la alfombra arrugada por los pies de los niños).

◁ **TOMÁS MORO, 1527**
Holbein pintó este retrato de su primer mecenas en Inglaterra. Moro (1478-1535) fue abogado, académico y hombre de Estado. Tras negarse a prestar juramento rechazando la autoridad del Papa, fue declarado culpable de traición y ejecutado.

en el extranjero ponía en peligro sus derechos de ciudadanía. Compró una nueva casa (reflejo de lo mucho que había prosperado en Inglaterra) y reemprendió su atareada carrera, en particular con el prestigioso encargo de pintar murales en el ayuntamiento.

Regreso a Inglaterra

En 1532, las luchas religiosas en Basilea obligaron a Holbein a regresar a Inglaterra, dejando a su familia en la ciudad suiza, como había hecho en su primera visita. Esta vez el traslado fue definitivo. Aunque quizá hizo algunas visitas a Basilea, Londres se convirtió en su hogar, y tuvo una segunda familia allí, como refleja su testamento, que indica que tuvo dos hijos en Inglaterra.

Holbein encontró pronto clientes en la comunidad de comerciantes alemanes de Londres, y entre sus mentores ingleses destaca Tomás Cromwell, primer ministro de Enrique VIII, cuyo retrato pintó hacia 1533. Fue tal vez Cromwell quien le introdujo en los círculos de la corte y quien le presentó al propio rey. Hacia 1538 recibía un sueldo de la corte. Pintó varios

Inglaterra, que era un destino atractivo ya que se trataba de un país próspero que andaba escaso de buenos pintores. Iba provisto de cartas de recomendación del erudito neerlandés Erasmo, cuyo retrato había pintado. Este había enseñado en Inglaterra, donde tenía amigos influyentes, entre ellos el estadista (y más tarde lord canciller) Tomás Moro, que proporcionó a Holbein su primer alojamiento en el país.

Innovación del retrato

Holbein fue pronto muy solicitado. Pintó los retratos de personajes distinguidos, entre ellos el arzobispo de Canterbury y de Tomás Moro, representado tanto individualmente como con su familia, siendo el primer retrato informal de grupo del arte

europeo. «Su pintor es un maravilloso artista», escribió Moro a Erasmo; a ojos de los ingleses, acostumbrados a los retratos planos y rígidos de los pintores locales, los de Holbein debieron de asombrar por su realismo, su fuerte parecido, su convincente sentido de las tres dimensiones y su riqueza de detalles precisos, evidente en las caras y la ropa de los modelos.

El dominio técnico de Holbein es visible en *Retrato de dama con una ardilla y un estornino* (c. 1527), en el que pinta con acuarela el pelaje de la ardilla para darle una sensación mullida. Sus retratos destacan por su objetividad, en que la apariencia externa refleja el estado de ánimo de los modelos.

En 1528, Holbein regresó a Basilea, tal vez debido a que su larga estancia

> « He imitado las **formas de Holbein** de la **mejor manera** posible. »
>
> NICHOLAS HILLIARD

▷ **«ARMAS DE LA MUERTE», 1538**
Esta imagen es una de las 41 xilografías del libro de Holbein *La danza de la muerte*, realizadas entre 1523 y 1526; fueron publicadas en forma de libro en 1538. Las ilustraciones satirizan a personajes religiosos y seculares, así como la locura del orgullo y la codicia humanos.

retratos del rey, el mejor de ellos un mural en Whitehall Palace, una de las residencias del monarca, que representa al rey con sus padres y su tercera esposa, Jane Seymour. Un incendio lo destruyó en 1698, pero se conservan parte de los cartones en que aparece Enrique VIII en una imponente pose autoritaria.

Tras la muerte de Jane Seymour en 1537, Holbein fue enviado al extranjero para pintar las posibles futuras esposas del monarca, entre ellas Cristina de Dinamarca y Ana de Cleves. Esta última se convirtió en la cuarta esposa de Enrique en 1540, pero el matrimonio fue anulado el mismo año. La leyenda popular sostiene que el retrato de Holbein era tan favorecedor que engañó a Enrique. Sin embargo, es probable que al rey le decepcionara más la personalidad de Ana que su aspecto.

Holbein se concentró más en la creación de contornos claros que en plasmar con precisión el espacio tridimensional, con el resultado de que sus últimos retratos son más planos y más decorativos que los de períodos anteriores.

Han llegado a nuestros días muchos dibujos para retratos de Holbein. Algunos se hicieron como obras independientes, pero otros fueron pensados como trabajos preparatorios para completar el cuadro en ausencia del modelo. Lo sabemos por las anotaciones de Holbein. En una de ellas puede leerse «*wis felbet*» (blanco terciopelo) para recordar al artista el tipo de vestimenta del modelo.

Muerte y herencia

Holbein murió en 1543, tal vez víctima de la peste, que asolaba Londres. Se hicieron muchas copias de sus retratos, tanto en vida como después de su muerte, pero su estilo era demasiado sofisticado y su obra demasiado lograda para que pudiera ser imitada en Inglaterra. Sin embargo, fue el primer exponente notable del retrato en miniatura, un campo artístico restringido pero en el que Holbein tuvo una gran influencia entre los artistas ingleses, entre los cuales destacó especialmente el gran retratista y miniaturista Nicholas Hilliard.

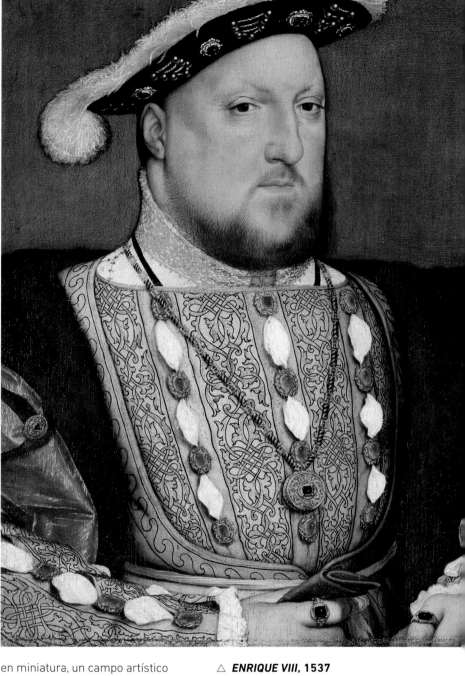

△ **ENRIQUE VIII**, 1537
Este es el único retrato existente de Enrique VIII que puede atribuirse sin dudas a la mano de Holbein. El corpulento monarca aparece en pose regia, aunque el artista da un toque de amenaza en la boca pequeña y cruel.

MOMENTOS CLAVE

1516
Pinta retratos de Jacob Meyer y su esposa. Son las primeras obras de Holbein con fecha cierta.

1521-22
Pinta *Cristo muerto en el sepulcro*, tal vez su pintura religiosa más famosa y una obra de una fuerza inquietante.

c. 1526-28
Pinta *Virgen del burgomaestre Meyer*, el más hermoso de sus retablos, para Jacob Meyer, burgomaestre de Basilea.

1533
Pinta *Los embajadores*, que muestra a dos personajes de cuerpo entero en una compleja ambientación. Es el retrato más grande conservado de Holbein.

1536-37
Pinta un mural de Enrique VIII, con su esposa y sus padres, en el palacio de Whitehall: una imagen de abrumadora autoridad.

Pieter Brueghel el Viejo

c. 1525-1569, FLAMENCO

Brueghel fue uno de los mejores artistas del norte de Europa del siglo XVI. Destacó como pintor, dibujante y grabador, y es especialmente reconocido por su temprana contribución al paisajismo.

A pesar de su actual renombre, la vida de Pieter Brueghel es poco conocida. Se inscribió en el gremio de pintores de Amberes a finales de 1551 o principios de 1552, se casó y se trasladó a Bruselas en 1563 y murió allí en 1569. No han sobrevivido ni diarios, ni cartas, y no existe nada escrito de primera mano sobre su educación o sus creencias.

Escenas cómicas

La breve biografía que Karel van Mander escribió sobre el pintor en su *Libro de pintores* (1604) es la fuente de información contemporánea más cercana. A pesar de que Van Mander incluía algunas anécdotas interesantes, también apodó a Brueghel «Pieter el bufo», dando la lamentable impresión de que era poco más que un pintor de escenas campesinas cómicas. Esto se debe probablemente a que Van Mander no había visto las mejores pinturas de Brueghel, que estaban en colecciones privadas, y seguramente no conocía su obra más que a través de grabados. De hecho, es sabido que Brueghel era un hombre instruido y que muchos de sus cuadros tienen un importante contenido moral.

Van Mander dice que Brueghel tomó su nombre de su lugar de nacimiento, un pueblo cerca de Breda, pero este lugar aún no ha sido identificado.

△ **LIBRO DE PINTORES**
El *Libro de pintores* de Karel van Mander es una de las fuentes de información más útiles sobre el arte en los Países Bajos del siglo XVI.

También afirma que antes de incorporarse al gremio de pintores, Brueghel fue aprendiz de Pieter Coecke van Aelst (1502-1550). Si es verdad, el estilo italianizante de este último no dejó la menor huella en su trabajo. Sin embargo, se casó con la hija de Coecke, Mayken, por lo que la conexión es posible.

Tras haber completado su formación, Brueghel emprendió un largo viaje por Italia, una práctica habitual para todo artista joven y ambicioso. Visitó Reggio Calabria y probablemente también Nápoles y Mesina, y en 1553 llegó a Roma. Allí se puso en contacto con el distinguido miniaturista, Giulio Clovio, que le compró cuatro pinturas.

La visita a Italia parece haberle impresionado muy poco, pero su viaje a través de los Alpes sin duda lo hizo. Es posible que lo que más le impactara fuera el paisaje alpino, ya que optó por una ruta indirecta a través de Lyon y el este de Innsbruck. En el trayecto, realizó muchos dibujos detallados, algo inusual para la época, ya que apenas había mercado para los paisajes, que solían servir como telón de fondo para temas históricos o religiosos.

Inicios en el grabado

Hacia 1555, de vuelta en Amberes, trabajó para el grabador Jerome Cock. Brueghel debía de tener ya una cierta reputación en este campo, ya que de inmediato lo contrataron para diseñar una serie, *Doce grandes paisajes* (c.1555-58). Es significativo que Brueghel añadiera personas y edificios a sus paisajes, para que, según él, fueran más vendibles.

Cock era un empresario astuto y pronto introdujo a Brueghel en otros campos más comerciales. Explotó el insaciable apetito del público por

SOBRE LA TÉCNICA
Grisalla

Una grisalla es una pintura en diferentes tonos de gris. Evolucionó a partir de las vidrieras medievales, cuando esta técnica se usó para cumplir con la prohibición de la Orden Cisterciense del uso de colores en la decoración. En el arte flamenco, la grisalla se utilizaba a menudo para imitar la existencia de estatuas de piedra, en especial en los laterales de los retablos. También fueron utilizadas como bocetos en pinturas al óleo, o para añadir refinamiento y sensibilidad a los manuscritos.

Brueghel empleó esta técnica para las pinturas más personales, pequeñas, tiernas imágenes ideadas para la contemplación privada y la devoción. Así, realizó una de estas grisallas, *La muerte de la Virgen*, para su amigo íntimo Abraham Ortelius y se quedó con *Cristo y la mujer adúltera*, obra que luego legó a su hijo Jan.

CRISTO Y LA MUJER ADÚLTERA, 1565

« El pintor **más perfecto** de su siglo. »
ABRAHAM ORTELIUS, *ALBUM AMICORUM*, 1573

▷ *EL PINTOR Y EL COMPRADOR*, 1565
Se cree que esta obra en tinta marrón es un autorretrato de Brueghel. Muestra, en una benévola caricatura, a un despeinado artista y a un condescendiente comprador.

△ **EL TRIUNFO DE LA MUERTE, c. 1562**
Esta pintura representa un arrasado
paisaje ardiendo, con episodios de
muerte y destrucción. Es una lección
visual sobre la inevitabilidad de la muerte,
independientemente de la voluntad
humana o la condición social.

menos personas vieran las obras, fue
un paso adelante en su carrera.

Muchas de las pinturas que Brueghel
hizo en Amberes eran como versiones
ampliadas de sus grabados. Algunas
(*El combate entre don Carnal y doña
Cuaresma* o *Los proverbios flamencos*)
se basaban en escenas moralizantes
de campesinos, y otras (*El triunfo de la
muerte* o *La loca Meg*) recordaban sus
dibujos en el estilo de El Bosco.

Traslado a Bruselas
La carrera de Brueghel sufrió un cambio
radical en 1563 cuando se casó con la
hija de Coecke y marchó a Bruselas.
Curiosamente, Van Mander da a
entender que la suegra de Brueghel
insistió en que marcharan para
separar al artista de otra mujer, pero
es también plausible que fuera
simplemente en busca de encargos
más lucrativos, algo que Bruselas,
sede del gobierno, podría ofrecerle.

Casi de inmediato, su estilo comenzó
a transformarse. Prescindió de las
escenas abarrotadas y pintó otras
más sencillas y naturalistas, y sus
personajes adquirieron una apariencia
sólida y monumental, reflejo del gusto
de sus clientes más distinguidos.

las fantasías grotescas de El Bosco.
(ver pp. 38-41). Brueghel resultó igual
de bueno y pronto comenzó a producir
imaginativas escenas plagadas de
monstruos y demonios. Sus imágenes
recogían tan bien el espíritu del viejo
maestro, que Cock estuvo tentado de
hacerlos pasar por originales. Resulta
sospechoso que el nombre de El Bosco
aparezca como autor de uno de los
grabados más famosos de Brueghel,
El pez grande se come al chico.

Las pinturas de Amberes
Brueghel, efectivamente, realizó las
humorísticas escenas campesinas a
que Van Mander se refería, pero estas
obras no eran solo cómicas, sino que
tenían además un valor moralizante

y destacaban la locura y las debilidades
humanas. Los campesinos, como clase
social más baja, eran el principal objetivo
de los chistes y los más propensos a
cometer locuras. Los episodios se
basaban en dichos populares y
proverbios que se recogían en libros
como *La nave de los locos* (1494), de
Sebastian Brant, o los *Adagios* de
Erasmo, publicados en París en 1500.

Los grabados de Brueghel, no solo
se vendían bien en los Países Bajos,
sino también en Francia, Italia y
Alemania, lo que contribuyó a difundir
el nombre del artista y cimentar su
fama. Por desgracia, tenía que compartir
los beneficios de las ventas con el
grabador y el editor. Así, comenzó a
pintar más, y, aunque esto hacía que

Épica y campesinos
En sus últimos años, Brueghel realizó
las versiones definitivas de algunos de
sus temas favoritos. Su amor por la
pintura de paisajes, por ejemplo,
encontró su máxima expresión en
Los meses, una serie de pinturas
encargadas por un rico comerciante
de Amberes, Nicolaes Jonghelinck.
Los temas están sacados de las
escenas miniadas de los libros de
horas (textos religiosos ilustrados)
flamencos, pero que Brueghel amplió
a una escala épica. El mejor de la serie,
Cazadores en la nieve, probablemente
representa enero, porque en el cuadro

« Se decía de él... que se había **tragado**
las **montañas y las rocas** para vomitarlas,
a su vez... **sobre sus telas** y tablas. »

KAREL VAN MANDER, *LIBRO DE PINTORES*, 1604

MOMENTOS CLAVE

1556
Diseña *El pez grande se come al chico* en el estilo de El Bosco. Su dibujo fue grabado por Pieter van der Heyden.

1559
Produce *Proverbios flamencos*, una gran pintura que ilustra una colección de dichos y proverbios morales.

1564
Tras trasladarse a Bruselas el año anterior, empieza a usar personajes más grandes en sus composiciones.

1565
Recibe el encargo de realizar una serie de pinturas sobre los meses del año. Las obras se enmarcan en la tradición paisajística.

1568
Al empeorar la situación política en su tierra, *La parábola de los ciegos* lleva un mensaje pesimista.

puede verse un cerdo al que están chamuscando para quitarle las cerdas; una actividad típica de este mes.

Antes de comenzar a dibujar el contorno de los árboles y de los personajes, Brueghel preparaba el panel de roble con una primera capa de estuco blanco hecho con polvo de yeso y cola animal. Luego construía la imagen añadiendo una fina capa de pintura tras otra que modificaba el tono de la anterior. La perfección con la que era capaz de evocar la brillante frialdad del invierno, por

ejemplo, se debe en buena medida al color amarillo intenso que utilizó en una de las primeras capas.

Conflictos en el país

Brueghel confirió la misma grandeza épica a sus temas rurales. Con *Paisaje con la caída de Ícaro* y *La parábola de los ciegos*, tomó dos episodios que habían aparecido como pequeñas viñetas en sus *Proverbios flamencos* y supo reinventarlos por completo. La imagen de unos ciegos que se guían entre sí hacia una acequia es quizá la más

punzante de todas sus obras, y el tema, sin duda, refleja la violencia que estaba desgarrando los Países Bajos (ver recuadro, derecha). Los historiadores han intentado conocer sus opiniones sobre la crisis, pero ha sido en vano.

A su muerte en 1569, había podido completar multitud de pinturas, pero hoy solo han sobrevivido 45 de ellas. Al principio, su legado fue solo recogido por sus dos hijos pintores, Pieter el Joven (1564-1638) y Jan (1568-1625), pero influyó en casi todos los paisajistas flamencos que le sucedieron.

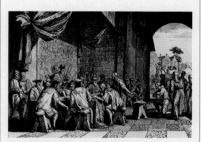
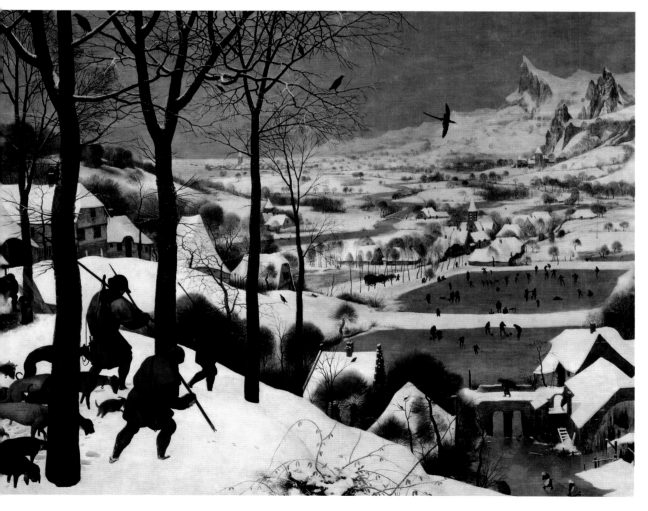

◁ *CAZADORES EN LA NIEVE*, 1565
En la que se convertiría en su obra más famosa, Brueghel añadió cumbres alpinas en el suave paisaje holandés. La escena bulle de actividad: aldeanos patinando, jugando a *curling*, en trineo y, en la distancia, corriendo a apagar el incendio de una casa.

El Greco

c. 1541-1610, GRIEGO/ESPAÑOL

Convertido en la primera gran personalidad de la historia de la pintura española, El Greco creó un estilo pictórico muy personal con el que expresó el fervor religioso del país.

Con sus alargadas formas flamígeras, tintineante iluminación e intenso color, las pinturas de El Greco son de las más fácilmente identificables de la historia del arte. De hecho, su trabajo es tan personal que se han planteado todo tipo de explicaciones fantasiosas a sus obras, desde que su vista era defectuosa hasta que era un loco.

Mientras que muchos de los artistas contemporáneos de El Greco pueden haber considerado su trabajo poco convencional, desde luego no fue visto como excéntrico, lo que se corrobora por la constante demanda de sus obras. De hecho, sus apasionadas interpretaciones de escenas religiosas estaban en sintonía con la intensidad de las creencias de la España del momento, particularmente en Toledo, donde vivía. Estilísticamente, sus figuras distorsionadas eran similares a las de otros pintores del período.

Las alargadas formas, las poses retorcidas y los gestos exagerados que presentan sus pinturas y que tanto sorprenden, concordaban en realidad con el estilo manierista que florecía en el siglo XVI. Lo que en verdad distinguía su obra del resto era su enorme fuerza emocional y su intensa humanidad.

Educación veneciana

Doménikos Theotokópoulos, conocido como El Greco, nació hacia 1541 en Candia (ahora Heraclion), capital de Creta, la mayor de las islas griegas. Su padre era recaudador de impuestos. Creta había estado bajo dominio veneciano durante siglos, y después de su formación en la isla como pintor de iconos, El Greco se

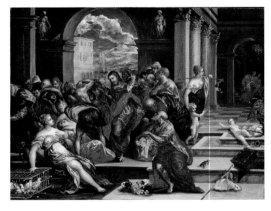

△ *EXPULSIÓN DE LOS MERCADERES DEL TEMPLO*, c. 1570
El Greco quizá pintó esta escena cuando vivía en Venecia. El uso de la perspectiva muestra hasta qué punto se había alejado del estilo bizantino de su Creta natal.

trasladó a Venecia en 1567 o 1568. La ciudad estaba en pleno apogeo artístico, con Tiziano, Tintoretto y El Veronés.

En 1570 se le consideraba discípulo de Tiziano, lo que significaría que era su alumno o alguien que intentaba imitar al maestro. Sin embargo, dado el sentido del drama y el movimiento de Tintoretto, probablemente aprendió más de este. A partir de su llegada a Venecia, se replanteó su estilo por completo, siguiendo una tradición naturalista lejos del lenguaje medieval que había conocido en Creta.

▷ **PALACIO FARNESIO**
Bajo el cardenal Alejandro Farnesio, que sería el futuro papa Pablo III, el Palacio Farnesio era un notable centro cultural e intelectual de Roma. Hoy es la Embajada francesa.

SEMBLANZA
Giulio Clovio

Cuando vivía en Roma en los años 1570, El Greco se hizo amigo de Giulio Clovio (c. 1498-1578), un viejo artista que era el principal iluminador de manuscritos italianos del momento. Giorgio Vasari describió a Clovio como «el Miguel Ángel de obras pequeñas». A pesar de que el libro impreso ya había aparecido más de un siglo antes, todavía había demanda de coleccionistas de manuscritos de lujo del tipo que producía Clovio. Una de las mejores obras que realizó El Greco antes de instalarse en España fue el retrato de su amigo Clovio.

CRUCIFIXIÓN, GIULIO CLOVIO, c. 1572

« El **pincel**... más suave, que dio **espíritu** a leño, **vida** a lino. »
LUIS DE GÓNGORA, «INSCRIPCIÓN PARA EL SEPULCRO DE DOMINICO GRECO», 1614

▷ *RETRATO DE UN CABALLERO ANCIANO*, 1595-1600
Se supone que se trata de un autorretrato. Usa una composición directa y sencilla que dirige la atención hacia los ojos del personaje retratado, que transmiten una sabiduría melancólica.

« Era tan **personal** en todo como lo era **cuando pintaba.** »

FRANCISCO PACHECO, *ARTE DE LA PINTURA*, 1649

△ *EL EXPOLIO*, 1577-79
Pintado para la catedral de Toledo, esta imagen muestra a Cristo al ser despojado de su ropa antes de su crucifixión. La expresión serena y la mirada al cielo de Cristo contrastan con la fealdad de los rostros y la violenta actividad de quienes le rodean.

Búsqueda del éxito

En noviembre de 1570, El Greco se trasladó a Roma, donde se hizo amigo de Giulio Clovio (ver recuadro, p. 84), que le procuró alojamiento en el palacio de su principal mecenas, el cardenal Alejandro Farnesio, y le presentó a clientes potenciales. Pese a estas excelentes conexiones, tuvo poco éxito en el muy competitivo mercado artístico de Roma, y esto le hizo plantearse marchar.

En 1576, mediada la treintena, se había trasladado a España y el año siguiente se estableció en Toledo, donde pasó el resto de su vida. La elección de esta ciudad, que había sido sede del emperador del Sacro Imperio Romano, probablemente refleja la amistad que El Greco y Luis de Castilla habían tenido en Roma. Este último era un joven sacerdote español cuyo padre era el deán de la catedral de Toledo y que más tarde le ayudó a asegurar diversos encargos.

Toledo, una de las ciudades más grandes y más prósperas de España en ese momento, con una población de alrededor de 60 000 habitantes y que gozaba de una atmósfera animada y cosmopolita, era la capital espiritual del país y el arzobispo de Toledo era la mayor autoridad eclesiástica. En ella había más de 100 establecimientos religiosos (iglesias, hospitales, conventos...). Este entorno demostró ser una base ideal para el desarrollo del arte de El Greco.

▷ *VISTA DE TOLEDO*, c. 1600
La melancólica pintura de El Greco de su ciudad de adopción es casi impresionista por el uso del color y el tratamiento de la luz. El paisaje, muy dramático, ha sido descrito como un «canto a las fuerzas de la naturaleza».

Grandes obras

La obra de El Greco experimentó una sorprendente transformación tras trasladarse a España. En Italia, nunca había recibido un encargo público y había trabajado poco y a no muy gran escala. Sin embargo, en Toledo, comenzó de inmediato a producir enormes e imponentes retablos para edificios importantes. La primera pintura que terminó, en 1577, fue *La asunción de la Virgen*, para el monasterio de Santo Domingo el Antiguo, y en el mismo año, comenzó una de sus más célebres obras, *El expolio* (1577-79), para la catedral de Toledo.

El taller del artista

El Greco echó pronto raíces en Toledo, donde vivió con Jerónima de las Cuevas, con quien tuvo un hijo, Jorge Manuel, nacido en 1578, pero con la que nunca se casó. Jorge Manuel más tarde se convirtió en el principal ayudante de su padre y a su muerte, se ocupó de su taller. Este estudio parece haber estado muy activo, produciendo numerosas copias y versiones de las obras del maestro.

Existen tantas copias de algunos de sus cuadros que seguramente hubo una demanda constante. Por ejemplo, hay al menos dos versiones reducidas de *El expolio* que parecen obra de El Greco mismo, y más de una docena procedentes de su taller.

Además de las obras religiosas, pintó algunos magníficos retratos y ocasionalmente también abordó otros temas, tales como paisajes. Asimismo realizó algunas esculturas y diseñó el marco arquitectónico de varios elaborados retablos.

Orgullo profesional

Gracias a su trabajo, El Greco obtuvo buenos ingresos, y desde 1585 vivió en parte de un palacio alquilado al marqués de Villena.

Poco se sabe de su personalidad, pero sin duda era inteligente y culto; un inventario de sus posesiones incluía libros en griego, latín, italiano y español. Sentía gran orgullo por su profesión y con frecuencia se veía involucrado en pleitos sobre el pago de encargos. En 1607 perdió uno de ellos, lo que le supuso algunos

problemas financieros y se sabe que en 1611 debía dos años del alquiler.

Últimas obras

El Greco murió el 7 de abril de 1614 y fue enterrado en el monasterio de Santo Domingo el Antiguo, donde había empezado su carrera en Toledo. Había pintado *La adoración de los pastores* para su propio sepulcro e incorporó un autorretrato en el que figura como el pastor que se arrodilla en reverencia frente a la Virgen y el Niño. Es una de sus pinturas más espirituales, donde muestra cómo sus últimas obras se alejan todavía más del naturalismo convencional acercándose a un mundo visionario: las figuras extraordinariamente alargadas han perdido todo sentido de sustancia física y los colores resplandecen en una luz espectral.

Reputación y rehabilitación

La obra de El Greco era demasiado extravagante para llevar a otro pintor a imitarle después de su muerte y su fama disminuyó. En *El museo pictórico y escala óptica* (1724), Antonio Palomino escribió que al principio El Greco era un buen pintor, pero más adelante era «despreciable y ridícula su pintura, así en lo descoyuntado del dibujo como en lo desabrido del color».

Cuando se inauguró el Museo del Prado, en 1819, este no colgó ni una sola de sus obras. Sin embargo, su reputación resurgió entre los artistas y críticos del siglo XIX (Delacroix fue uno de sus admiradores tempranos). Se hizo popular a principios del siglo XX, cuando su trabajo sintonizó con la tendencia no naturalista del arte moderno y fue rehabilitado por los expresionistas.

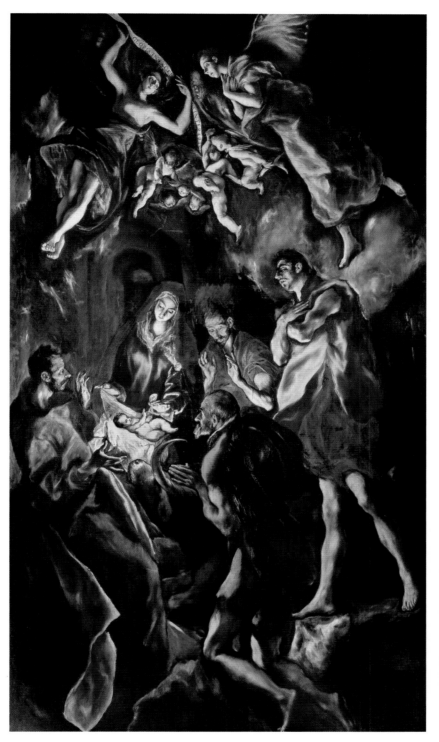

◁ *LA ADORACIÓN DE LOS PASTORES*, c. 1612-14
En este trabajo, El Greco se centra en la representación del mundo espiritual. El espacio ocupado por las figuras parece existir más allá de cualquier realidad geométrica y la escena parece iluminada por una luz que emana del niño Jesús.

CONTEXTO
El Escorial

El Escorial es un monasterio-palacio que se halla cerca de Madrid, construido en 1563-84 para el rey Felipe II. Es tan grande y está tan ricamente decorado que mantuvo ocupado a un pequeño ejército de artistas y artesanos durante décadas. Numerosos pintores vinieron de Italia para trabajar en él, y El Greco pudo haberlo tenido en cuenta cuando se trasladó a España. En 1580-82 se le encargó pintar un gran retablo para el edificio, pero la obra fue rechazada por Felipe II, porque no le inspiraba suficiente devoción. El Greco no volvió a trabajar nunca para el rey.

EL ESCORIAL

MOMENTOS CLAVE

c. 1571
Pinta un retrato de su amigo Giulio Clovio, que trata de hacer avanzar su carrera en Roma.

1577-79
Poco después de su llegada a Toledo trabaja en *El expolio*, una de sus obras más célebres.

1580
Felipe II le encarga un retablo, *El martirio de san Mauricio*, para El Escorial, el palacio del rey cerca de Madrid.

1586-88
Pinta *El entierro del conde de Orgaz*, posiblemente su obra maestra. Muchos visitantes acuden a la parroquia de Santo Tomé a verlo.

1608
Recibe su último encargo importante, para los retablos del Hospital de San Juan Bautista de Toledo.

Directorio

▷ Lucas Cranach

1472-1553, ALEMÁN

Uno de los más versátiles pintores alemanes de su tiempo, logró el éxito en campos muy diversos. Al principio de su carrera, produjo magníficas obras religiosas, varias de las cuales presentan una hermosa configuración del paisaje, y también sobresalió como retratista. Posteriormente, pintó escenas mitológicas y de caza. Partidario de la Reforma, pintó varios retratos de su amigo Martin Lutero y preparó para él diversos pasquines. Sin embargo, era un astuto hombre de negocios y su fe protestante no fue un impedimento para producir obras para mecenas católicos. Cranach trabajó principalmente en Wittenberg, donde se convirtió en un hombre rico y respetado. Su hijo Lucas Cranach el Joven (1515-86) se encargó de su gran estudio tras su muerte.

OBRAS CLAVE: *Descanso en la huida a Egipto*, 1504; *Venus y Cupido*, 1509; *Apolo y Diana*, 1530

Mathis Grünewald

c. 1475/80-1528, ALEMÁN

Grünewald era el mayor pintor alemán contemporáneo de Durero, pero a diferencia de él, el estilo de sus obras correspondía esencialmente a la Edad Media más que al Renacimiento. Continuó trabajando en un estilo tardomedieval, concentrándose en temas religiosos, particularmente basados en la pasión de Cristo, que supo tratar con una extraordinaria intensidad emocional.

Tuvo una carrera bastante exitosa como pintor de la corte de dos arzobispos sucesivos de Maguncia, pero fue rápidamente olvidado tras su muerte y no volvió a ser realmente

△ **AUTORRETRATO, LUCAS CRANACH, 1550**

reconocido hasta principios del siglo XX, cuando las expresivas distorsiones de su obra fueron revalorizadas por el arte contemporáneo. Su obra maestra es un enorme retablo pintado para la iglesia del hospital de la abadía de Isenheim en Alsacia. Es una de las representaciones más poderosas de la Crucifixión.

OBRAS CLAVE: *Escarnio de Cristo*, c. 1503; *Retablo de Isenheim*, c. 1510-15; *Virgen de Stuppach*, c. 1515-20

Giorgione

c. 1477-1510, ITALIANO

Se saben muy pocos detalles de su vida, pues desconocemos la fecha de su nacimiento o el año en el que abandonó Castelfranco para ir a Venecia. Pero a pesar de su muerte temprana a causa de la peste y unas pocas obras, Giorgione, que significa «Gran Jorge», fue uno de los artistas más influyentes de su época.

Fue uno de los primeros pintores en centrarse en realizar obras intimistas para coleccionistas particulares y para él la creación de un ambiente era más importante que la imagen central. Fue, probablemente, discípulo de Giovanni Bellini y continuó desarrollando el interés que este tenía por la atmósfera y el paisaje, y su sutil manejo de la pintura al óleo. A su vez, influyó en el joven Tiziano (con quien tuvo una estrecha relación) y muchos otros pintores de este período, en Venecia y en otros lugares. Watteau fue uno de los pintores posteriores que ensalzaron el soñador romanticismo que transluce la obra de Giorgione.

OBRAS CLAVE: Retablo de Castelfranco, c. 1500-05; *La tempestad*, c. 1505-10; *Venus Dormida*, c. 1510

Correggio

c. 1490-1534, ITALIANO

Correggio es una pequeña localidad del norte de Italia y su nombre fue adoptado por el pintor Antonio Allegri, que nació y murió allí. Aunque trabajó fuera de los principales centros de arte (en especial su localidad natal y la cercana ciudad de Parma), se encuentra entre los artistas más imaginativos y sofisticados del Renacimiento. Pocas cosas sabemos, por otra parte, sobre su educación, pero se cree que estudió con su tío Lorenzo Allegri.

Su trabajo incluyó desde frescos para cúpulas, en los que demostró un brillante dominio del escorzo, al pintar figuras que parecen flotar en el aire, hasta cuadros íntimos, de pequeño formato, destinados a coleccionistas particulares. Sobre todo realizó temas religiosos, pero también pintó excepcionales escenas mitológicas. En el siglo XVII y en especial en el XVIII tuvo bastante fama, cuando su fluido, dulce y sensual estilo sintonizó con el espíritu del arte rococó.

OBRAS CLAVE: *Virgen de San Francisco*, 1514-15; *La asunción de la Virgen* (cúpula de la catedral de Parma), 1526-30; *Júpiter e Ío*, c. 1530-32

Benvenuto Cellini

1500-1571, ITALIANO

Tan famoso por su autobiografía como por la elaboración artesanal de sus obras, Cellini fue grabador, escultor, músico y soldado. Considerado violento, arrogante y despiadado por muchos de sus compañeros, cometió más de un asesinato, y fue encarcelado dos veces por sodomía. Originalmente alumno de Miguel Ángel, viajó por toda Italia, pasando tiempo en Siena, Bolonia, Pisa y Roma. En esta trabajó como obrero metalúrgico y tocó la flauta en la corte del Papa. También tomó parte en el saqueo de la ciudad en 1527. Después de varios años en Fontainebleau, Francia, regresó a Florencia, donde pasó las dos últimas décadas de su vida bajo el mecenazgo de Cosme I de Médici.

OBRAS CLAVE: *Perseo con la cabeza de Medusa*, 1545-53; *Busto de Cosme I de Médici*, 1545; *Salero de Francisco I*, 1539-43

Jacopo Tintoretto

c. 1518-1594, ITALIANO

La muerte de Tintoretto marcó el final de la edad de oro de la pintura veneciana del siglo XVI. Era un excelente retratista y produjo toda una serie de imágenes seculares (mitológicas, históricas y alegóricas), pero sobre todo era un pintor de temas religiosos. Reconocido por su energía y su rapidez, creó gran cantidad de obras para iglesias y otros edificios de Venecia, la mayoría de las cuales permanecen *in situ*. Su estilo tiene un gran vigor e intensidad emocional, normalmente con una pincelada amplia y efectos de iluminación melancólicos, aunque cuando trabajaba para la aristocracia solía usar colores más brillantes y daba un acabado más pulido a sus trabajos.

OBRAS CLAVE: *San Marcos liberando al esclavo*, 1548; *Crucifixión*, 1565; *La última cena*, 1594

Germain Pilon

c. 1525-1590, FRANCÉS

El mayor escultor francés del siglo XVI, Pilon disfrutó de una variada y exitosa carrera, a pesar de que vivió en una época desfavorable para el arte de su país y su madurez coincidió con una devastadora guerra civil (1562-98).

Trabajó en mármol, bronce y terracota, y sus obras incluyen escultura funeraria, figuras religiosas, bustos y el diseño de monedas y medallas (en 1572, consigue el cargo de inspector general de las efigies de la casa de la moneda de París). Su taller también produjo esculturas de jardín y elementos arquitectónicos tales como piezas de chimenea. Desde el punto de vista estilístico, pertenece a la tradición cortesana manierista y sus figuras son elegantes y alargadas. Pero su trabajo tiene también un fuerte elemento naturalista y a menudo una poderosa carga emocional.

OBRAS CLAVE: Sepulcro de Enrique II y Catalina de Médici, c. 1561-70; *Carlos IX*, c. 1574; Tumba de Valentina Balbiani, c. 1580

Juan de Bolonia

1529-1608, FLAMENCO

Aunque flamenco de nacimiento, fue originalmente llamado Jean Boulogne. Juan de Bolonia pasó la mayor parte de su carrera en Italia y es reconocido como el más destacado escultor italiano del período entre Miguel Ángel y Bernini.

En 1550, se trasladó a Roma para estudiar y dos años más tarde se instaló en Florencia, donde fue escultor de la corte para tres Médicis sucesivos. Su obra, elegante y pulida, mostraba el dominio de formas alargadas y tortuosas. Representa la mejor expresión de la escultura manierista. Juan de Bolonia trabajó tanto el mármol como el bronce, y tanto a gran escala como a pequeña escala. Algunas de sus estatuillas (sobre todo su extraordinaria y grácil figura de Mercurio volando) fueron reproducidas en numerosas ocasiones, lo que contribuyó a difundir su reputación a través de toda Europa.

OBRAS CLAVE: *Sansón venciendo a los filisteos*, c. 1561-62; *Mercurio* c. 1565; Estatua ecuestre del duque Cosme I de Médici, 1587-95

▽ Nicholas Hilliard

c. 1547-1619, INGLÉS

Hilliard fue el mayor exponente del retrato en miniatura y responsable en gran parte de que Inglaterra se especializara en este tipo de obras. Además, se formó como orfebre (la profesión de su padre), actividad que ejerció a lo largo de su vida adicionalmente a la pintura. No se sabe cómo aprendió a pintar miniaturas, pero produjo sus primeras obras cuando era apenas un niño y se cree que fue prácticamente autodidacta. Hilliard se convirtió en el pintor de la reina, y en 1572 pintaba la primera de una serie de miniaturas de Isabel I. Sus otros modelos incluyeron algunos de los más famosos personajes de la época, entre ellos a sir Francis Drake, sir Walter Raleigh y María Estuardo, reina de Escocia.

Su estilo era extraordinariamente delicado y expresivo. Se sabe que pintó retratos de gran formato, pero lamentablemente no se ha conservado ninguno que se le pueda atribuir con seguridad.

OBRAS CLAVE: Autorretrato, 1577; *Joven entre rosas*, c. 1588; *George Clifford, tercer conde de Cumberland*, c. 1590

◁ **AUTORRETRATO, NICHOLAS HILLIARD, 1577**

SIGLO
XVII

CAPÍTULO 3

Caravaggio

1571-1610, ITALIANO

Pese a una carrera corta y tormentosa, Caravaggio superó a sus contemporáneos con la potencia y la originalidad de su arte, pero también los ofendió con su violenta personalidad.

Cuando murió, en 1610, Caravaggio era el artista más influyente de toda Europa, y su obra siguió siendo imitada durante generaciones. Consiguió estas cotas porque rompió decisivamente con el elegante, pero artificioso, estilo manierista, que dominaba la pintura desde finales del siglo XVI y que sustituyó por un potente naturalismo.

Michelangelo Merisi (conocido como pintor con el nombre de Caravaggio) fue bautizado en Milán el 30 de septiembre de 1571; tal vez había nacido el día anterior, festividad del arcángel Miguel, de quien tomaría el nombre. Su padre, Fermo Merisi, era maestro de obras al servicio de un joven noble, Francesco Sforza, con residencias en Milán y en Caravaggio, una pequeña población situada a 40 km al este. Aquí es donde creció Michelangelo Merisi y de donde tomó el nombre con el que se haría famoso.

Aventuras romanas

A partir de 1584, y durante cuatro años, Caravaggio fue aprendiz del pintor milanés Simone Peterzano. Nada se sabe de los años siguientes. Hacia 1590 sus padres habían muerto, y en 1592 sus propiedades fueron repartidas entre Caravaggio, su hermano y su hermana. Con dinero suficiente para mantenerse modestamente durante unos cuantos años, decidió vivir su vida. Su destino

fue Roma, capital artística del mundo en aquel momento. Probablemente en 1592 se estableció allí durante dos o tres años, aunque su presencia en la ciudad no está documentada.

Caravaggio pasó dificultades durante sus primeros días en Roma, pero pronto se ganó el sustento ayudando a otros artistas, y empezó a tener compradores para sus propias pinturas. En 1595 conoció a su primer mecenas importante, el cardenal Francesco del Monte, embajador del duque de Toscana ante el Vaticano, quien le alojó en su palacio durante varios años. Del Monte tenía tendencias homosexuales, y varios de los primeros trabajos de Caravaggio lo reflejan claramente, mostrando seductores muchachos vestidos con ropas ligeras. Al parecer Caravaggio era bisexual.

Probablemente Del Monte le encargó sus primeros dos grandes lienzos, *La vocación de san Mateo* y *El martirio de san Mateo*, para las paredes laterales de la capilla Contarelli de la iglesia de San Luis de los Franceses, la iglesia francesa de Roma. Fueron pintados

en 1599-1600, y son su primera obra documentada.

Progresos estilísticos

El éxito de estas obras supuso un cambio radical en el arte de Caravaggio: cambio de tema, de escala, de personajes y de estilo. Así, centró todo su esfuerzo en grandes cuadros de temática religiosa para espacios públicos, en lugar de pintar obras de cámara para expertos.

Caravaggio renunció a la luminosidad de sus primeros trabajos y adoptó fondos oscuros y potentes claroscuros

△ **CABEZA DE MEDUSA**, 1597
Esta pintura, sobre un escudo de madera, muestra a Gorgona con serpientes por pelo, tras cortarle la cabeza. La magistral técnica de Caravaggio da una dimensión humana a su miedo y su horror.

▷ **LOS MÚSICOS**, 1595
Este cuadro seglar muestra a cuatro jóvenes músicos ensayando (uno como Cupido). Estuvo colgado en las estancias privadas del mentor de Caravaggio, cardenal Del Monte.

« Consideraba el **más alto** logro en arte **no estar constreñido** por las reglas del arte. »

GIOVANNI PIETRO BELLORI, *VIDAS DE LOS PINTORES*, 1672

▷ **RETRATO DE CARAVAGGIO**, c. 1621
Caravaggio se pintó a sí mismo como personaje en varias de sus obras, pero el único retrato directo casi contemporáneo es este dibujo de Ottavio Leoni.

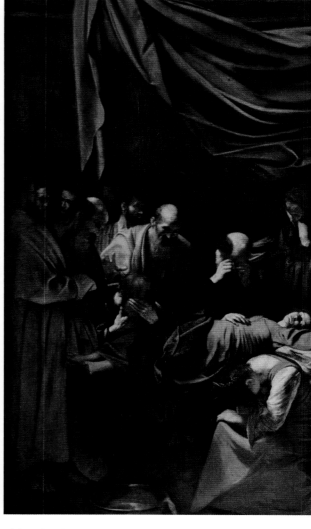

△ **MARTIRIO DE SAN MATEO, 1599-1600**
Caravaggio pintó esta obra (que contribuyó a consolidar su reputación) con modelos y un entorno reales (los espectadores a la izquierda visten ropa del siglo XVI).

(contraste entre luz y sombra), que ayudan a crear la intensidad emocional que caracteriza sus pinturas de madurez. Además de este tratamiento dramático de la luz, la característica más revolucionaria del arte de Caravaggio fue su reinterpretación de escenas bíblicas como acontecimientos que tuvieron lugar entre personas de carne y hueso. Sus personajes ya no son los idealizados seres del arte religioso tradicional, sino que parecen surgidos de las mismas calles de Roma. Caravaggio los trasladó, con todas sus imperfecciones, al primer

plano del espacio pictórico, donde destacan con gran rotundidad contra el fondo oscuro, produciendo una sensación de presencia física.

Trabajaba deprisa, sin hacer dibujos preliminares, y esbozaba directamente sus composiciones sobre el lienzo, añadiendo espontaneidad a su trabajo.

Cambio de reputación
Muchos de los admiradores de Caravaggio se sintieron seducidos por su nueva visión dramática. Numerosos pintores, incluyendo los visitantes extranjeros de Roma, comenzaron a

△ **MUERTE DE LA VIRGEN, 1606**
El uso de cortinas de color rojo oscuro realza la carnalidad de la muerte y su efecto sobre los observadores. No incluye ningún atributo tradicional de la santidad de María, una omisión que causó una intensa controversia.

imitarle, exportando su nuevo estilo a sus propios países, y hacia 1604 su fama se extendía ya hasta los Países Bajos. Aparece mencionado en el *Libro de pintores*, obra en la que su admirado autor, Karel van Mander, escribe lo siguiente: «Michelangelo

« Sus personajes habitan **mazmorras, iluminadas** desde arriba por un único y **melancólico rayo**. »
LUIGI LANZI, *HISTORIA DE LA PINTURA EN ITALIA*, 1792

MOMENTOS CLAVE

c. 1595
Pinta *Los músicos*, una de las primeras obras que su mecenas, el cardenal Del Monte, le encarga.

1599-1600
Un par de pinturas sobre la vida de san Mateo para San Luis de los Franceses, Roma, son su primer encargo público.

1600-01
Completa dos de sus mayores obras: *La crucifixión de san Pedro* y *La conversión de san Pablo*, en Santa Maria del Popolo, Roma.

1606
Muerte de la Virgen es rechazada por las autoridades eclesiales por el tratamiento supuestamente irreverente del tema.

1608
Completa su pintura de mayor tamaño, *La decapitación de san Juan Bautista*. Es la única pintura que firmó.

de Caravaggio está haciendo cosas extraordinarias en Roma».

Algunos de sus contemporáneos, sin embargo, pensaban que el pintor era irreverente por llevar temas religiosos a una escena terrenal, y entre 1602 y 1606, tres de sus grandes retablos fueron rechazados por las iglesias que los habían encargado. Especial indignación causó *La muerte de la Virgen*, pintado para Santa Maria della Scala de Roma. Uno de los primeros biógrafos de Caravaggio, el pintor e historiador del arte Giovanni Baglione, escribe que el cuadro fue rechazado porque el artista «mostraba a la Virgen hinchada y con las piernas desnudas»; otros fueron más lejos alegando que la modelo de la Virgen era una prostituta.

Temperamento violento
Además de atraer la admiración y las críticas por su trabajo, Caravaggio se hizo famoso por su personalidad violenta. Entre noviembre de 1600 y octubre de 1605, tuvo problemas con las autoridades en once ocasiones documentadas por infracciones de la ley, incluyendo agresiones, heridas o llevar espada y daga sin licencia. El 29 de mayo de 1606 intervino en una discusión sobre una apuesta y mató a un hombre en la lucha subsiguiente. Huyó de Roma, convirtiéndose en fugitivo, y en octubre se encontraba en Nápoles, lejos de la jurisdicción romana. Luego viajó a Malta (1607-08), Sicilia (1608-09) y de vuelta a Nápoles (1609-10); en cada una de estas estancias pintó obras importantes que tuvieron una fuerte influencia en los artistas locales.

Su peligrosa forma de vida continuó: en agosto de 1608 fue encarcelado por herir a un caballero de la Orden de Malta (ver recuadro, derecha); escapó, pero en octubre de 1609 fue atacado y gravemente herido frente a una taberna napolitana. Permaneció allí hasta el verano de 1610, cuando tomó un barco en dirección a Porto Ercole, cerca de Roma, confiando en que sus simpatizantes estaban cerca de conseguir el perdón papal por su delito. Al atracar, fue arrestado al ser confundido con otra persona y, cuando fue liberado, el barco había zarpado ya. Pensando que sus posesiones estaban todavía a bordo (aunque estas en realidad habían sido depositadas en un almacén), intentó alcanzar la nave corriendo por la playa. Su esfuerzo bajo el calor del sol le provocó unas fiebres que le llevaron a la muerte el 18 de julio de 1610.

Legado de luz
El estilo de Caravaggio comenzó a pasar de moda en Roma durante la década de 1620, pero perduró aún por algunos años en otras partes de Italia y en otros lugares de Europa. Sobrevivió más tiempo (hasta los años 1650) en Sicilia, en Utrecht (República Holandesa) y en Lorena (noreste de Francia), donde Georges de La Tour fue quizá el mejor de todos sus seguidores. La mayoría de los imitadores endurecieron o edulcoraron el estilo del maestro, perdiendo su inmensa grandeza y su profundidad emocional. Pero las mejores obras de La Tour presentan una gran dignidad y son extraordinariamente sensibles en el tratamiento de los efectos de la luz nocturna.

CONTEXTO
Los Caballeros de Malta

Esta orden de caballería había sido fundada en el siglo XI, y gobernaba Malta desde 1530. Caravaggio intentó ser admitido en la orden pensando conseguir así el perdón papal por el asesinato que había cometido. Fue ordenado tras pintar *La decapitación de san Juan Bautista* para la orden, pero fue encarcelado y expulsado tras herir a otro caballero. En la isla pintó uno de los pocos retratos de Alof de Wignacourt, Gran Maestre de la Orden de los Caballeros de Malta.

JARRÓN CON EL ESCUDO DE ARMAS DE LOS CABALLEROS DE MALTA, SIGLO XVI

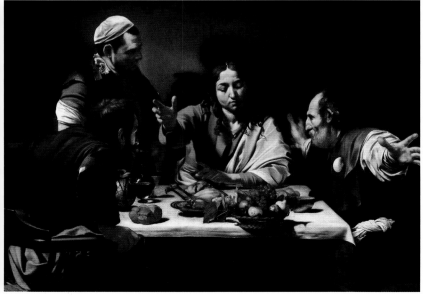

◁ *CENA EN EMAÚS*, 1601
Caravaggio representa a Cristo resucitado partiendo el pan con sus discípulos. Los personajes, de tamaño natural, y el énfasis en la comida humanizan la escena, casi invitando a cenar al espectador.

Peter Paul Rubens

1557-1640, FLAMENCO

La vida de Rubens, el pintor más famoso de su época, fue larga y productiva y transcurrió en la escena internacional, ya que viajó mucho y ejerció como diplomático además de como artista.

Rubens fue uno de los artistas más versátiles y productivos de su tiempo. Además de sus numerosas pinturas, que abarcan prácticamente todas las técnicas conocidas, hizo ilustraciones para libros, ceremonias y tapices. Esta extraordinaria fecundidad formaba parte de la inmensa energía y vitalidad que caracterizaron todo cuanto hacía.

Primeros años

Peter Paul Rubens nació en Siegen, Westfalia (actualmente Alemania), el 28 de junio de 1577; el día siguiente de su nacimiento es la festividad de san Pedro y san Pablo, lo que explica la elección de sus nombres. Su padre, Jan, era un abogado cuyas simpatías protestantes le obligaron a huir de su natal Amberes debido a la persecución religiosa. Tras la muerte de Jan en 1587, su viuda regresó a Amberes con Peter Paul, de 10 años, y dos de sus hermanos. Tres años después, Rubens comenzó a trabajar como paje de una mujer noble, pero pronto abandonó esta tarea para iniciar su formación como pintor. De 1591 a 1598, estudió sucesivamente con Tobias Verhaecht, Adam van Noort y Otto van Veen. Ahora todos ellos se consideran figuras menores, pero Van Veen disfrutaba entonces de una cierta reputación y tal vez jugó un papel importante en la formación del artista. Hombre culto, había pasado varios años en Roma, y su gran conocimiento del arte antiguo y renacentista contribuyó sin duda a que el joven Rubens apreciara obras por sí mismo. Una vez hubo obtenido el título de maestro en el gremio de pintores de Amberes, en 1598, Rubens trabajó en el estudio de Van Veen durante dos años, antes de marchar a Italia en mayo 1600, a los 22 años.

OCTAVIO. VÆNIVS.
Ceterodu sua vere pinx. Ia. larmessin sculp.
OCTAVE VENIUS.

▷ **OTTO VAN VEEN**
Uno de los maestros de Rubens, Otto van Veen, fue decano del gremio de pintores de Amberes. Fue conocido sobre todo por sus retratos, ilustraciones y retablos.

El artista se estableció en Italia durante los ocho años siguientes y se impregnó tanto de la cultura del país que a partir de entonces prefirió escribir en italiano en lugar de en flamenco, y solía firmar como «Pietro Paolo Rubens». Poco después de llegar a Italia, tuvo la suerte de encontrar trabajo con Vicente Gonzaga, duque de Mantua, gran amante del arte. Sus obligaciones incluían viajar a centros artísticos, como Florencia y Venecia, para hacer copias de pinturas famosas para la colección de su mentor. También visitó España en 1603-04, formando parte de una misión diplomática para llevar regalos de Vicente a Felipe III.

Años romanos

Los años más significativos de Rubens en Italia fueron los que pasó en Roma de 1601 a 1602 y de 1605 a 1608. En esta ciudad, estudió escultura antigua, las grandes creaciones del Renacimiento, como los frescos de Miguel Ángel y Rafael en el Vaticano, y la mejor pintura de su tiempo, especialmente las obras de Caravaggio y Annibale Carracci. Esto sin duda estimuló la energía y la grandeza heroica que se hace evidente en las obras de Rubens, pero él agregó su propio distintivo para convertirse en uno de los mejores exponentes del barroco, estilo que llegó a dominar gran parte del arte del siglo XVII.

△ **DUCADO DE PLATA DE VICENTE GONZAGA**
Esta moneda representa al mecenas de Rubens en Mantua. El gran despilfarro del duque en obras de arte contribuyó a la decadencia de la ciudad.

CONTEXTO

Amberes

A mediados del siglo XVI, Amberes era el puerto más importante del norte de Europa, pero las tropas españolas estacionadas allí se amotinaron en 1576 y causaron una gran matanza y destrucción. Como consecuencia, la ciudad se sublevó contra el dominio español, pero fue recuperada en 1585 tras un largo asedio. Cuando Rubens vio por primera vez Amberes dos años más tarde, muchos de sus edificios estaban ruinosos. La ciudad se recuperó durante su carrera, convirtiéndose en un gran centro cultural, pero el puerto perdió su posición preeminente.

ILUSTRACIÓN DEL SAQUEO DE AMBERES POR TROPAS ESPAÑOLAS EN 1576

« Mis **cualidades** son tales que nunca me ha faltado **valor** para afrontar cualquier empresa, **sin importar** el tamaño o el tema. »

PETER PAUL RUBENS, CARTA A WILLIAM TRUMBULL, 1621

▷ **AUTORRETRATO, c. 1638**
En este majestuoso retrato, Rubens se representa no como artista, sino como caballero de Carlos I. Sus rasgos, ejecutados con precisión, lo muestran envejecido y cansado.

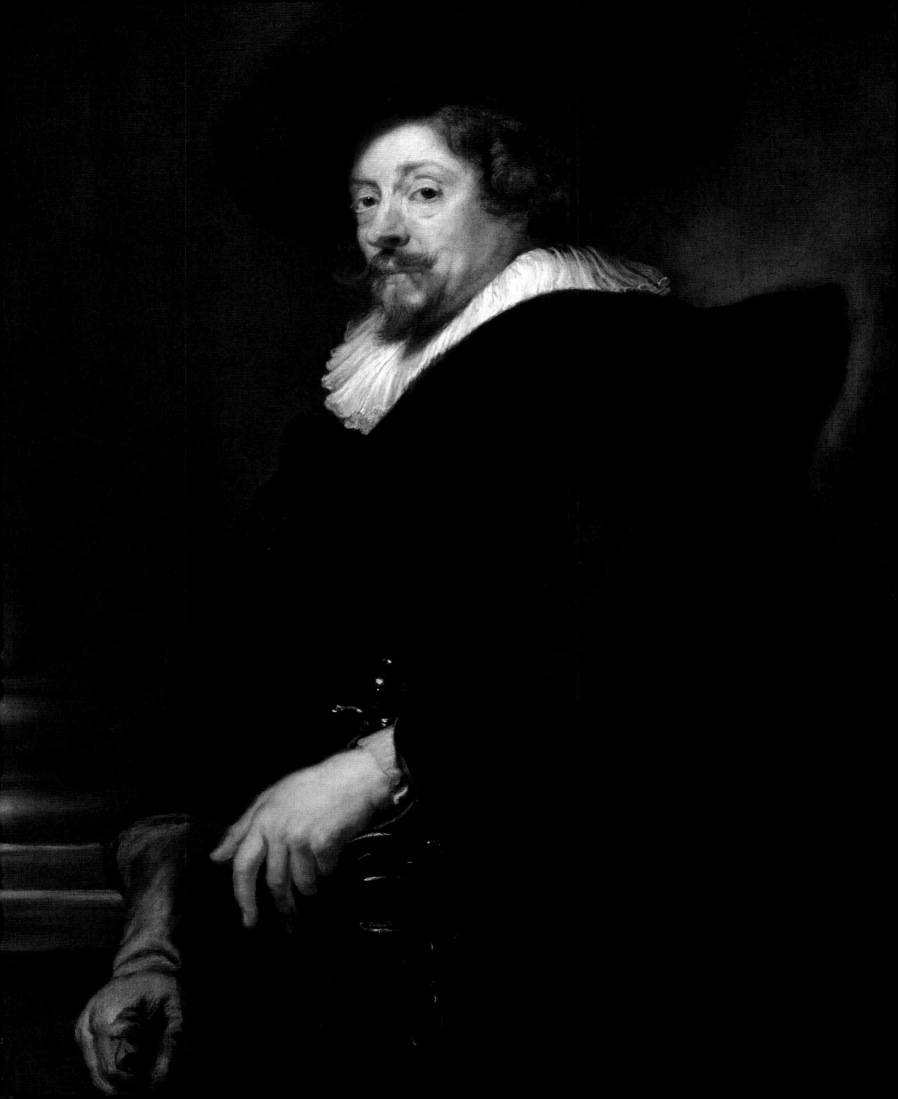

△ **CASA DE RUBENS EN AMBERES**
Rubens compró una gran mansión en Amberes en 1610, y la remodeló según sus propios diseños. Vivió allí el resto de su vida. Hoy alberga un museo.

Regreso a Amberes

En octubre de 1608 Rubens recibió la noticia de que su madre estaba enferma y regresó a Amberes, pero no llegó a tiempo, pues había muerto antes de su llegada. Pese a su intención de regresar a su amada Italia, tuvo tanto éxito en Amberes que se quedó allí. En septiembre de 1609, fue nombrado pintor de la corte del archiduque Alberto de Austria y la infanta Isabel Clara Eugenia (ver recuadro, izquierda), que gobernaba el país en nombre de España. El mes siguiente, Rubens se casó con Isabella Brant, de 17 años, hija de un abogado. Fue una unión muy feliz y la pareja tuvo tres hijos.

Rubens consolidó sus raíces en Amberes en 1610, con la compra de una gran casa, que amplió y reformó siguiendo un estilo italiano inspirado en los palacios que había visto en Génova. Estas ampliaciones incluían un estudio y un patio interior. Su regreso a la ciudad había tenido lugar en un momento bastante oportuno, porque un cambio de la situación política de Amberes permitió el resurgimiento del arte. La ciudad formaba parte de los Países Bajos del Sur o españoles (el equivalente aproximado al actual norte de Bélgica), que habían estado durante mucho tiempo en guerra con su vecino, Países Bajos del Norte (el equivalente aproximado a los actuales Países Bajos). De 1609 a 1621 hubo un período de tregua, que propició la rehabilitación de edificios, en particular de iglesias, que habían resultado afectados por la contienda.

▷ *AUTORRETRATO CON SU ESPOSA*, c. 1609
Rubens se representa con su primera esposa, Isabella Brant, en este retrato de cuerpo entero. La madreselva y el jardín son ambos símbolos del amor.

En la década siguiente a su regreso de Italia, Rubens realizó muchos trabajos para estas iglesias, alcanzando su primer gran éxito con el enorme cuadro *Elevación de la Cruz* (1610-11), ahora en la catedral de Amberes. Las majestuosas figuras de la obra ponen de manifiesto cuánto había aprendido en Italia, pero en otros aspectos el retablo muestra la herencia flamenca: se trata de un tríptico con los laterales plegables (un modelo pasado de moda en Italia), y está realizado sobre tabla de madera, mientras que el lienzo era más popular entre los artistas italianos de entonces. Rubens utilizaba el lienzo cuando le convenía, pero prefería la tabla de madera, más adecuada para su pincelada fluida. Nunca pintó al fresco, técnica utilizada por la mayoría de los artistas italianos más ilustres pero poco adecuada en el clima más húmedo del norte de Europa.

Métodos de trabajo

Además de las imágenes religiosas, Rubens pintó otros tipos de obras, y pronto fue tal la demanda de sus

△ **_LA ELEVACIÓN DE LA CRUZ_, 1610-11**
El panel central de este tríptico de Rubens representa el esfuerzo para poner a Cristo crucificado en posición vertical. La composición diagonal es dinámica, y el dramatismo de la obra pretendía inspirar el temor de los católicos.

servicios que en 1611 le dijo a un amigo que tenía que rechazar alumnos porque ya no podía admitir a ninguno más. Había podido aceptar tal carga de trabajo gracias a su eficiencia en la gestión de sus ayudantes. Cuando trabajaba en un encargo de grandes dimensiones, Rubens solía hacer un boceto al óleo de la composición deseada. Sus asistentes realizaban entonces gran parte de la pincelada real antes de que el maestro aplicara los toques finales. Estaba abierto a

diversos métodos, y cobraba a sus clientes según su grado de implicación personal. También solía colaborar con otros artistas conocidos, entre ellos su amigo el pintor de animales Frans Snyders, y contrataba a renombrados grabadores para hacer impresiones de su obra.

Éxito internacional
La fama de Rubens se extendió más allá de Flandes, y su clientela eclipsó a la de cualquier otro artista de su tiempo.

Entre sus mecenas se encontraban las familias reales de Inglaterra, Francia y España, así como una serie de grandes aristócratas y eclesiásticos. También entró en contacto con la realeza a través de la archiduquesa Isabel Clara Eugenia (que gobernó sola tras la muerte de su marido), quien lo contrató como diplomático y pintor. Cuando en 1621 terminó la tregua de 12 años entre Flandes y Holanda, estaba implicado en tratar de asegurar la paz entre

« La **facilidad** de su inventiva, la **riqueza** de su composición, la **armonía exuberante** y la **brillantez** del **color**... deslumbran. »

SIR JOSHUA REYNOLDS, _DISCURSO CINCO_, 1772

SOBRE LA TÉCNICA
Bocetos al óleo

Durante sus años en Italia, Rubens adoptó la práctica de hacer bocetos preparatorios al óleo para sus obras importantes, y estos se convirtieron en una característica de su proceso creativo. Algunos fueron realizados muy rápidamente, plasmando sus primeras ideas, pero otros están mucho más elaborados, dando idea clara de cómo sería la imagen final. Las pinceladas vigorosas y ágiles de los bocetos de Rubens reflejan en gran medida los gustos de la época y es evidente que son de su propia mano, mientras que las pinturas basadas en ellos son a menudo obra de sus ayudantes.

LLEGADA DEL PRÍNCIPE FERNANDO, BOCETO AL ÓLEO, 1634

ambos países. Aunque fracasó en esta misión, logró participar en la intermediación para la paz entre España, que gobernaba Flandes, e Inglaterra, aliada de Holanda.

Cualidades sobresalientes

Rubens poseía muchas cualidades que lo hacían idóneo para el papel de diplomático. Era muy inteligente y tenía unos modales muy educados, y estaba familiarizado con la vida cortesana. También era un consumado políglota, pues además de flamenco e italiano, hablaba francés, alemán, latín y español.

En el curso de su trabajo como diplomático, Rubens visitó España e Inglaterra, donde fue muy admirado por sus habilidades diplomáticas. Fue nombrado caballero por Carlos I de Inglaterra en 1630 y por Felipe IV de España en 1631. Ambos monarcas eran grandes amantes del arte y le hicieron importantes encargos.

Para Carlos I decoró el techo de Banqueting House (parte del Palacio de Whitehall) con lienzos que celebraban el reinado de su padre, Jacobo I. Para Felipe IV, su estudio produjo más de cien pinturas de temas mitológicos y de animales para la Torre de la Parada, cerca de Madrid.

A la muerte de su esposa en 1626, Rubens encontró sosiego en su trabajo como diplomático, pero después de

pasar casi dos años entre España e Inglaterra (dejando a sus hijos a cargo de parientes) dijo que quería «quedarse en casa toda la vida». En 1630 se casó de nuevo con Helena Fourment, de 16 años y cuñada de su primera esposa. Este segundo matrimonio fue tan feliz como el primero (tuvieron

cinco hijos). Helena se convirtió en la modelo favorita de Rubens, y sus bellos y rollizos rasgos aparecen en sus obras religiosas y mitológicas y en tiernos retratos.

En 1635 Rubens compró una casa de campo, el Château de Steen (Het Steen), cerca de Amberes. Pasaba

▷ **TECHO DE LA BANQUETING HOUSE, LONDRES**
La Banqueting House fue diseñada en estilo italianizante por el arquitecto Inigo Jones. Rubens pintó los lienzos del techo en su estudio de Amberes antes de que se enviaran a Londres.

MOMENTOS CLAVE

1603
En su primera visita a España, pinta un magnífico retrato ecuestre, *El duque de Lerma a caballo.*

1610-11
Realiza su primer encargo público, *La elevación de la Cruz*, después del regreso de Italia a Amberes.

1620-21
Realiza una serie de 39 pinturas para el techo de la iglesia jesuita de Amberes, su mayor encargo en Flandes.

1622-25
Pinta una serie de 24 enormes pinturas sobre la vida de María de Médici (la madre de Luis XIII de Francia).

c. 1625-26
Produce diseños para *El triunfo de la Eucaristía*, una serie de tapices para la archiduquesa Isabel Clara Eugenia.

c. 1630-34
Realiza las pinturas del techo de la Banqueting House, en el Palacio de Whitehall, Londres, que se colocarán en 1635.

1634-35
Prepara la ceremonia para la entrada en Amberes del cardenal infante Fernando, nuevo gobernador de los Países Bajos.

c. 1636
Pinta *Vista del castillo de Steen al amanecer*, uno de sus mejores paisajes.

« Gloria a este **Homero de la pintura**, a este padre de la **calidez** y el **entusiasmo**. »

EUGÈNE DELACROIX, *DIARIO*, 20 DE OCTUBRE DE 1853

allí varios meses al año, y su nueva vida como terrateniente le inspiró magníficos paisajes, unas notables obras de madurez, realizadas casi exclusivamente para su propio disfrute personal, que muestran la amplitud y la suavidad del estilo típico de sus últimas producciones. Son ahora las obras más populares de

Rubens, ya que transmiten la alegría que le producía la naturaleza, sin las trampas intelectuales que algunos encuentran poco atractivas en sus grandes composiciones.

Legado artístico

Cuando Peter Paul Rubens murió el 30 de mayo de 1640 con 62 años, todo Amberes lloró a su ciudadano más ilustre. Su impacto en el Flandes del siglo XVII fue enorme, de tal intensidad que prácticamente ningún artista importante quedó al margen y su fama e influencia pervivieron.

Su trabajo fue tan multidisciplinario que inspiró a todo tipo de artistas, como por ejemplo, en el siglo XVIII,

Antoine Watteau, el pintor rococó más exquisito. En el siglo XIX, Eugène Delacroix, un romántico apasionado, elogió su color vibrante y su colosal energía. «¡Admirable Rubens! ¡Qué mago!», escribió Delacroix en 1860, y definió como su mayor cualidad su «asombrosa vitalidad».

▽ **VISTA DEL CASTILLO DE STEEN AL AMANECER, c. 1636**
El paisaje otoñal de Rubens incluye una vista de Het Steen (Casa de Piedra en neerlandés), donde pasó los meses de verano en su madurez. Pintó este cuadro para su disfrute personal y no para responder a ningún encargo.

▷ **UN HOMBRE DE AMBERES**
Rubens fue inmortalizado en una estatua de bronce de William Geefs (1840), que se erigió en su ciudad natal de Amberes frente a la catedral de Nuestra Señora, que alberga algunas obras del artista, entre ellas *La elevación de la Cruz.*

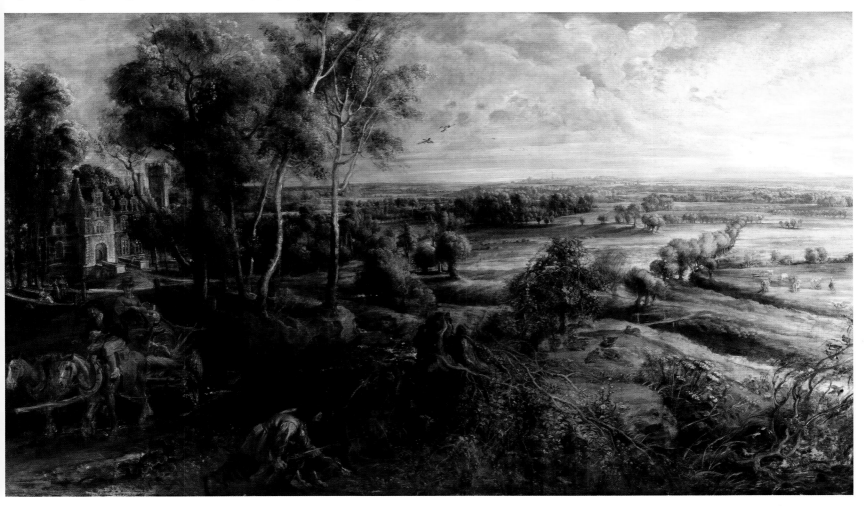

Artemisia Gentileschi

1593 - c. 1653, ITALIANA

Artista del barroco, Artemisia superó traumas y escándalos personales para convertirse en una exitosa pintora profesional. Era famosa por sus cuadros históricos en que representaba a mujeres fuertes y sensuales.

Nacida en 1593, Artemisia Gentileschi creció en Roma, donde su padre, Orazio, era un conocido artista de la escuela de Caravaggio. Aprendió a pintar en el taller paterno, dirigido entonces por Agostino Tassi. Su primera pintura conocida es *Susana y los viejos* (1610), cuadro originalmente atribuido a su padre debido a su precoz seguridad.

En 1611, Tassi violó a Artemisia. Prometió entonces casarse con ella para salvar su reputación, pero era un gesto vano, sobre todo porque él ya estaba casado. Orazio denunció el caso a los tribunales, y durante el proceso judicial Artemisia fue torturada con un aplastapulgares para comprobar la veracidad de su denuncia. En última instancia, Tassi fue condenado, aunque nunca cumplió la sentencia; Orazio casó a su hija con un hombre mayor, el pintor toscano Pietro Stiattesi.

Éxito en la adversidad

A menudo, el arte de Gentileschi se ha interpretado a la luz de su violación; de hecho, una de sus pinturas más emotivas, *Judit decapitando a Holofernes* (1612-13), se remonta a este período. Muchos estudiosos han visto en esta pintura la encarnación de la ira de la artista, pero otros consideran reduccionista esta interpretación. En cualquier caso, este episodio bíblico la debió de fascinar porque pintó esa misma escena de nuevo en 1620.

Tras su matrimonio, marchó de Roma a Florencia, donde tuvo cuatro hijos, de los que solo sobrevivió una hija, Prudentia. Su vida profesional tuvo un gran éxito, y en 1616, fue la primera mujer en ingresar en la Academia del Diseño de Florencia y recibió varios encargos de los Médicis y de Michelangelo Buonarroti (sobrino nieto de Miguel Ángel).

De manera poco habitual en una artista mujer, no se limitó a pintar retratos o bodegones, sino que se especializó en temas de historia y en personajes femeninos de carácter fuerte, como Judit, Susana, Betsabé y María Magdalena, mujeres que no se doblegaron ante las presiones o convenciones.

Viajes posteriores

Artemisia Gentileschi era una artista muy respetada en Florencia, pero su marido incurrió en enormes deudas, y en 1621 regresó a Roma sin él. También pasó algunas temporadas en Venecia en busca de encargos, y se dio a conocer como retratista. En 1630 se trasladó a Nápoles, una ciudad con una rica vida artística, en busca de nuevos mecenas.

Dejando aparte un período en Inglaterra, en que trabajó para Carlos I (su padre era allí pintor de la corte), permaneció en Nápoles durante el resto de su vida. Lamentablemente, disponemos de poca información sobre sus últimos años, salvo que murió en la ciudad hacia 1653.

◁ **JUDIT DECAPITANDO A HOLOFERNES, 1612-13**
El claroscuro extremo subraya el horror de la escena, representada con sorprendente naturalismo: la carne pálida, los colores opulentos de la sangre y los exuberantes tejidos destacan en la oscuridad.

CONTEXTO
Mujeres artistas

En el Renacimiento, el arte fue, sobre todo, cosa de hombres. Las mujeres se casaban jóvenes, se esperaba de ellas que tuvieran hijos y no se les permitía estudiar anatomía o dibujar del natural. Por estas razones, las artistas exitosas solían ser monjas, como Plautilla Nelli (1524-88, una de las pocas mujeres mencionadas por Vasari), o bien hijas o esposas de hombres artistas, de quienes aprendían las técnicas requeridas. Por ejemplo, la renombrada pintora renacentista italiana Sofonisba Anguissola (c. 1532-1625) se benefició de un entorno acomodado y del estímulo familiar. Pintó sobre todo retratos y su éxito abrió el camino a otras mujeres artistas.

AUTORRETRATO, SOFONISBA ANGUISSOLA, 1556

« Mi **ilustre señoría**, le voy a mostrar lo que puede hacer **una mujer**. »

ARTEMISIA GENTILESCHI

▷ **AUTORRETRATO, 1615-17**
La determinación de Artemisia Gentileschi para triunfar en un mundo dominado por hombres queda plasmada en la expresión de este autorretrato, deudor del realismo psicológico y del dramático claroscuro de Caravaggio.

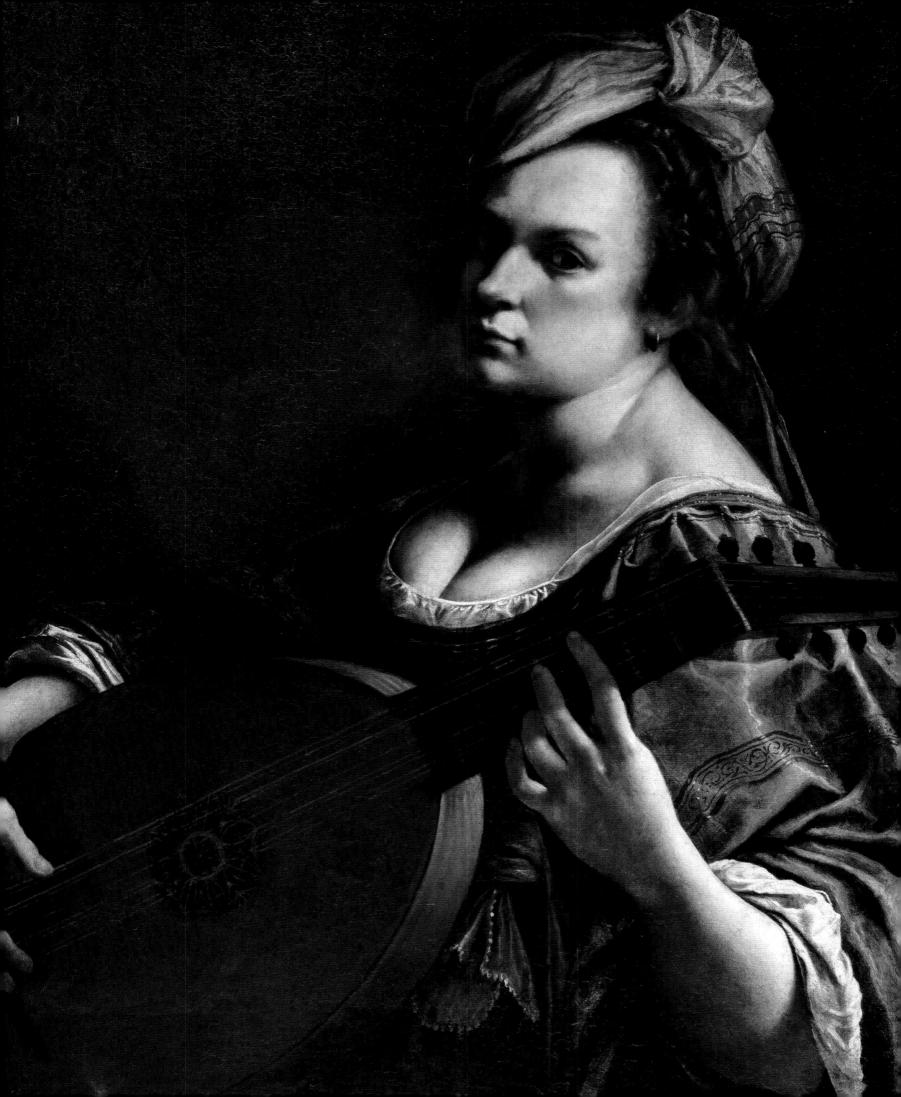

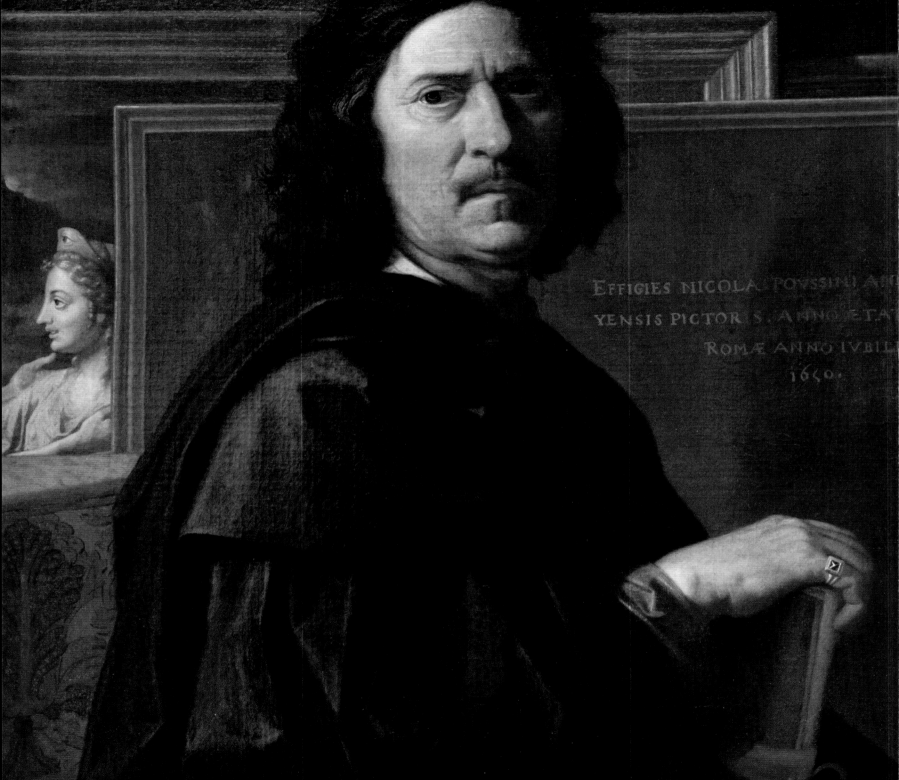

EFFIGIES NICOLAI POVSSINI A...
YENSIS PICTORIS. ANNO ETA...
ROMÆ ANNO IVBILE...
1650,

Nicolas Poussin

1594-1665, FRANCÉS

Nicolas Poussin, el pintor francés más célebre del siglo XVII, creó un estilo de solemnidad y armonía clásicas que llegaría a inspirar a artistas como David, Ingres y Cézanne.

Nicolas Poussin se convirtió en una inspiración para generaciones de artistas franceses, pese a que pasó casi toda su vida creativa en Roma. Su arte fue moldeado no por la Roma moderna sino por la antigua, ya que en la cultura clásica encontró los referentes morales y estilísticos que animarían su trabajo. El artista inglés sir Joshua Reynolds, uno de los miembros fundadores de la Royal Academy, resumió la obra de Poussin diciendo que «su mente estaba anclada dos mil años atrás, como si estuviera asentado en la Antigüedad».

Primeros años

Poussin nació en junio de 1594 en la pequeña localidad de Les Andelys, en Normandía, al norte de Francia, o cerca de allí. Sus padres provenían de una familia distinguida, y aunque pasaban dificultades en el momento de nacer su hijo, este recibió una buena educación. Su interés por el arte se despertó cuando un pintor llamado Quentin Varin visitó Les Andelys en 1612 para hacer tres retablos para la iglesia de Notre Dame.

Varin, actualmente considerado un artista mediocre, inspiró al joven Poussin, que se marchó a París con la intención de convertirse en un artista.

Camino a Roma

Poco se sabe de los 12 años siguientes de su vida y se conservan pocas obras de este período. Vivió en París, pasó algún tiempo en Lyon e hizo dos intentos fracasados de viajar a Roma. Llegó a esta ciudad en marzo de 1624, pocos meses antes de cumplir 30 años, y a excepción de una breve estancia en París en 1640-42, Roma se convertiría en su lugar de residencia durante el resto de

su vida. Poussin soportó dificultades en sus primeros días en Roma, pero su suerte cambió drásticamente en 1627 cuando consiguió un importante encargo del cardenal Francesco Barberini (ver recuadro, derecha), para quien pintó *La muerte de Germánico*.

Esta pintura muestra al general romano Germánico en su lecho de muerte, y es la primera obra en la que el artista revela su personalidad. Eligió una temática que nadie había pintado hasta entonces, y con este cuadro creó el tema del héroe en su lecho de muerte. La disposición de los personajes se asemejaba a un bajorrelieve clásico

◁ **AUTORRETRATO, 1650**
Poussin realizó este retrato para uno de sus mecenas, el coleccionista Paul Fréart de Chantelou. Se representa a sí mismo como un consumado artista, con una toga negra subrayando su inspiración clásica.

SEMBLANZA
La familia Barberini

El primer mecenas importante de Poussin en Roma fue el cardenal Francesco Barberini (1597-1679), sobrino de Maffeo Barberini (1568-1644), que se convirtió en el papa Urbano VIII en 1623. Su familia, originaria de la Toscana, se había enriquecido con la ganadería ovina y la industria de la lana y contrató a algunos de los principales artistas de la época para el magnífico Palacio Barberini de Roma, que ahora alberga parte de la colección de la Galería Nacional de Arte Antiguo. El artista favorito del papa Urbano VIII fue Gian Lorenzo Bernini.

BUSTO DEL CARDENAL FRANCESCO BARBERINI, ESCUELA DE BERNINI

◁ *LA MUERTE DE GERMÁNICO*, 1627
La gran pintura de tema histórico de Poussin conforma sus principios morales. Germánico se enfrenta a la muerte con estoicismo, flanqueado por personas que expresan dolor y compasión.

« El pintor más **dotado** y **perfecto** de todos **los modernos**. »

ROLAND FREART DE CHAMBRAY, *IDEA DE LA PERFECCIÓN DE LA PINTURA*, 1662

de un sarcófago romano, para dar nobleza a un acontecimiento trágico de la historia y transmitir el heroísmo silencioso de la escena.

Suerte cambiante

En 1628, Barberini recomendó a Poussin para un encargo aún más prestigioso, el retablo *El martirio de san Erasmo*, para la basílica de San Pedro, pero la obra tuvo una tibia acogida. Poussin sufrió otro revés cuando compitió sin éxito por un fresco para San Luis de los Franceses, la iglesia francesa de Roma.

Convencido de que su talento no se adecuaba a obras grandes, Poussin se concentró en cuadros de formato más modesto para coleccionistas privados, y pasó del estilo barroco retórico que había mostrado en *El martirio de san Erasmo* a un lenguaje clásico más contenido que recordaba las formas de la escultura romana antigua. Coincidiendo con esta crisis artística, Poussin cayó gravemente enfermo (de dolencias venéreas, según uno de sus primeros biógrafos), pero se curó gracias a los cuidados recibidos de la familia de Jacques Dughet, un cocinero de origen francés. En 1630, y tras recuperarse de la enfermedad, se casó con la hija de Dughet, Anne-Marie. Su hermano, Gaspard Dughet, se convirtió en alumno de Poussin y tuvo una exitosa carrera como paisajista.

▷ **EL MARTIRIO DE SAN ERASMO, 1628-29**
Un verdugo tira del intestino de Erasmo, asesinado por negarse a adorar el ídolo (arriba a la derecha). Dos *putti* descienden portando una corona y una palma, los símbolos del martirio.

Regreso a Francia

Poussin comenzó a prosperar en la década de 1630, y su éxito fue creciendo gracias en gran parte a su amistad con el secretario del cardenal Barberini, Cassiano dal Pozzo, un hombre muy erudito. Además de encargar muchas pinturas a Poussin, le presentó a otros potenciales clientes con gustos similares y le dio acceso a su enorme colección de dibujos y grabados, una especie de enciclopedia visual del mundo antiguo. Lo llamaba su «museo del papel».

A mediados de la década de 1630, la fama de Poussin había alcanzado su país natal, y hacia el final de la década, el cardenal Richelieu, primer ministro de Luis XIII, estaba decidido a que el artista regresara a Francia a trabajar para el rey. Poussin no quería irse de Roma, pero fue presionado con una enorme insistencia por Richelieu para que cumpliera la voluntad real. Así, llegó a París en diciembre de 1640 y permaneció allí casi dos años. Finalmente logró marcharse en

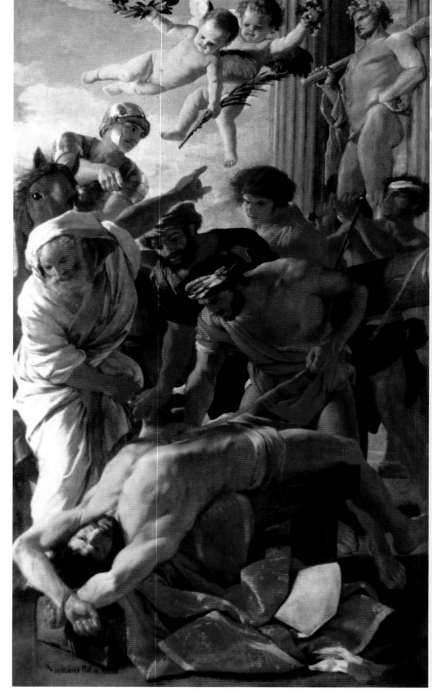

MOMENTOS CLAVE

1627
Pinta *La muerte de Germánico*, generalmente considerada su primera obra maestra.

1629
Completa *El martirio de san Erasmo*, un gran retablo para San Pedro, Roma.

1648
En pleno auge de su clasicismo, pinta un par de cuadros sobre la muerte de Foción.

1664
La enfermedad le impide completar su última pintura, *Apolo y Dafne*.

◁ **PAISAJE CON LAS CENIZAS DE FOCIÓN**, 1648

Poussin retrata aquí el mundo ideal de la Antigüedad clásica en un escenario de edificios bien proporcionados situados en un paisaje armonioso. El cuadro cuenta la historia de Foción, un general ateniense que fue falsamente acusado de traición, ejecutado y quemado ignominiosamente extramuros de la ciudad. Su viuda, en el centro en primer plano, se agacha para recoger sus cenizas.

▽ **ESTATUA DE POUSSIN EN EL INSTITUTO DE FRANCIA EN PARÍS**

Las cualidades analíticas formales de la obra de Poussin ejercieron un gran efecto en la tradición académica de la pintura y por ello fue celebrado por las instituciones ilustradas de la nación.

septiembre de 1642, con el pretexto de que quería recoger a su esposa y la promesa de regresar al poco tiempo. Tanto Richelieu como el rey murieron poco después, por lo que Poussin no se vio obligado a volver.

Su estancia en París no fue del todo negativa, pues conoció allí a grandes admiradores de su trabajo, y desde ese momento sus principales pinturas fueron para clientes franceses en lugar de para italianos.

Estilo y temas

Poussin trabajaba lentamente, y a diferencia de muchos pintores de la época, nunca recurrió a ayudantes, prefiriendo pintar en soledad. Todo lo que hacía era metódico y calculado. Además de realizar numerosos dibujos preparatorios, como era habitual en la mayoría de los artistas, él modelaba pequeñas figuras de cera que colocaba en una especie de escenario en miniatura y que movía para poder estudiar mejor los efectos de la composición y la iluminación.

Al principio de su carrera, Poussin había pintado temas literarios románticos, pero su producción de madurez era invariablemente seria, basada en la Biblia, la historia antigua o la mitología. Hacia 1640, a veces utilizaba paisajes de fondo en sus cuadros, y los componía con el mismo sentido del orden que aplicaba a sus figuras, convirtiendo elementos naturales en formas de claridad casi geométrica. Los mejores cuadros de esta época son un par de pinturas (1648) que ilustran la muerte de Foción, un político leal y valiente de la antigua Atenas que fue injustamente ejecutado. Los paisajes sombríos y majestuosos de estos cuadros están en perfecta armonía con esta historia de gran abnegación y cruel fortuna.

Últimos trabajos

En la última década de su vida, Poussin cambió su estilo, que adquirió un sabor casi místico, expresado a través de paisajes salvajes y agrestes, y un colorido plateado etéreo. Llegada la vejez, le

temblaban las manos, lo que a veces le impedía trabajar. Se convirtió en un recluso virtual, pues veía solo a sus amigos más cercanos.

A pesar de su naturaleza retraída, de su reclusión y del hecho de que trabajara sobre todo para clientes de clase media en vez de aristócratas, nadie discutía su condición de ser uno de los más grandes artistas de su época. Falleció el 19 de noviembre de 1665 a la edad de 71 años.

Después de su muerte, fue consagrado como una de las grandes fuentes de inspiración del arte francés. Para la Real Academia de Pintura y Escultura (fundada en París en 1648), era la encarnación de la creencia de que el arte debe ser moralmente edificante e implicar la aplicación racional de las habilidades personales. A pesar de que su reputación artística decayó en el siglo XIX tras la aparición del romanticismo (con su énfasis en la emoción y autoexpresión), continuó inspirando a artistas tan distintos como Cézanne y Picasso.

« **Había estudiado** tanto a los antiguos que se había habituado a **pensar** como ellos. »

SIR JOSHUA REYNOLDS, *DISCURSO CINCO*, 1772

Gian Lorenzo Bernini

1598-1680, ITALIANO

Coloso del barroco italiano, Bernini tuvo mucho más impacto sobre el aspecto de Roma que cualquier otro artista, anterior o posterior.

Los contemporáneos de Bernini le consideraban un segundo Miguel Ángel, comparación oportuna dado el impacto de su trabajo. Fue de lejos el mayor escultor del siglo XVII y se sitúa muy por encima de los arquitectos de la época. Pese a que pintaba solo como distracción, tenía tanto talento en este campo que sus imágenes han sido a veces atribuidas por error a artistas del calibre de Poussin y Velázquez.

Como Miguel Ángel, Bernini tenía un temperamento fuerte, unas profundas creencias religiosas, una energía extraordinaria y una obsesiva pasión por el arte, incluso en su vejez (ambos vivieron hasta sus 80 años). Sin embargo, también hubo diferencias entre ambos. Miguel Ángel era solitario por naturaleza y en general trabajaba solo, mientras que Bernini era extrovertido y dirigía un taller muy activo. Y mientras que Miguel Ángel vivía con austeridad y no mostraba interés por el dinero, Bernini amaba el éxito y murió siendo inmensamente rico.

Maestro del mármol

Gian Lorenzo Bernini, nacido en Nápoles el 7 de diciembre de 1598, era hijo de un escultor, Pietro Bernini (1562-1629). La familia se trasladó pronto a Roma, y Gian Lorenzo vivió allí el resto de su vida. Su única ausencia notable fue una visita a París en 1665.

El padre de Bernini era un experto tallador de mármol y Gian Lorenzo siguió pronto sus pasos, produciendo sus primeras esculturas cuando era aún un niño. Aunque durante su larga carrera usó materiales diversos, el mármol siguió siendo su favorito, e, incluso a los setenta, tallaba durante horas seguidas. Según quienes lo vieron trabajar, parecía encontrarse en una especie de éxtasis, y cuando sus asistentes intentaban que descansase de su duro trabajo físico solía decir: «Dejadme en paz. Lo amo».

Mármoles de Borghese

La fama de Bernini como niño prodigio atrajo la atención de las familias Barberini y Borghese, que eran unos de los mecenas más importantes de Roma y que contribuyeron a impulsar su carrera. Entre 1618 y 1625, esculpió una serie de cuatro espectaculares mármoles de tamaño superior al natural para el cardenal Scipione Borghese, que le afianzó como el más brillante e inventivo escultor de la época. Una de estas esculturas es *David*, comparable con el mismo tema de Donatello y Miguel Ángel, los grandes escultores de los siglos XV y XVI. Mientras que las esculturas de estos están en reposo, la de Bernini presenta una postura violenta, a punto de lanzar una piedra con la honda, y es un gran ejemplo del dinamismo característico del estilo barroco.

La amante de Bernini

Uno de los magníficos bustos de Bernini es un retrato de Costanza Bonarelli, con la que mantuvo un apasionado idilio. Era la esposa de uno de sus ayudantes, Matteo Bonarelli. En 1638, Bernini descubrió que su hermano Luigi también tenía un romance con Costanza; lo agredió con gran furia y envió a un sirviente para cortarle la cara a la mujer con una navaja, un acto de venganza ritual común en aquel tiempo. Luigi huyó, el criado marchó al exilio y a Bernini se le impuso una multa que nunca pagó. El matrimonio de Costanza sobrevivió y el propio Bernini se casó en 1639.

BUSTO DE COSTANZA BONARELLI, c. 1636-38

△ **DAVID, 1623-24**
Esta escultura de mármol representa a David a punto de lanzar su honda al gigante Goliat. Bernini capta la tensión del momento en la contorsión del cuerpo y en su determinada expresión.

◁ **AUTORRETRATO c. 1635**
Bernini pintó un gran número de autorretratos, situados sobre fondos desnudos. Se caracterizan por sus tonos sombríos y sus claroscuros.

« **Esperamos** que un día **este muchacho** se convierta en el **Miguel Ángel** de su siglo. »

PAPA PABLO V, C. 1615, CITADO EN FILIPPO BALDINUCCI, *VIDA DE BERNINI*, 1682

Inigualada expresividad

La tensión del cuerpo de David y su mirada de intensa concentración son prueba del virtuosismo de Bernini como tallador, lo que le permitió representar una gran variedad de superficies, texturas y expresiones nunca alcanzadas hasta entonces en mármol. El biógrafo de Bernini, Filippo Baldinucci, escribió que su cincel «cortaba cera en lugar de piedra».

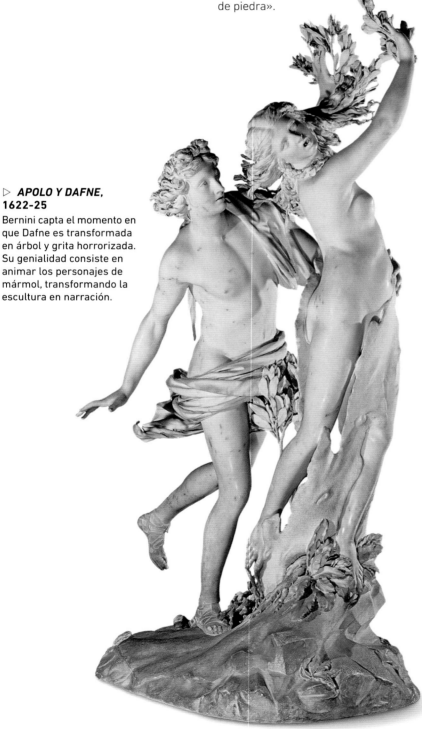

▷ *APOLO Y DAFNE*,
1622-25
Bernini capta el momento en que Dafne es transformada en árbol y grita horrorizada. Su genialidad consiste en animar los personajes de mármol, transformando la escultura en narración.

Las otras tres esculturas de Borghese presentan también una técnica notable: en *Eneas, Anquises y Ascanio*, Bernini ofrece el contraste entre la musculatura de un niño, de un hombre joven y de un anciano; en *Plutón y Proserpina* muestra a la abducida Proserpina luchando inútilmente contra Plutón, con el rostro surcado de lágrimas y su suave carne cediendo bajo la poderosa presión de su mano; y en *Apolo y Dafne* capta la expresión de horror de la ninfa mientras se transforma en árbol tratando de eludir el deseo de Apolo.

Arquitecto de San Pedro

En 1623, Maffeo Barberini fue elegido papa como Urbano VIII, y pronto Bernini se convirtió en el artista dominante de la corte vaticana y de Roma en su conjunto. Fue nombrado arquitecto de San Pedro en 1629, pero incluso antes de esa fecha había ya comenzado una serie de grandes obras para la enorme basílica.

La primera fue el baldaquino (1624-33), un enorme dosel de bronce sobre el altar mayor que se considera una de sus creaciones más originales. Le siguió una estatua de mármol de san Longino (1629-38) y el mausoleo de Urbano (1628-47).

Además de los proyectos pontificios, Bernini produjo otras obras, incluyendo bustos y el diseño de la fachada de la iglesia de Santa Bibiana, Roma (1624-26). Su producción no se limitaba a las artes visuales: amaba el teatro, y escribió obras cómicas y compuso música para la escena.

Matrimonio concertado

Algunos comentaristas han señalado la promiscuidad sexual de Bernini y su soltería libertina. Pero el escándalo en torno a su tormentoso romance con Costanza en 1638 (recuadro, p. 109) se suavizó en mayo del año siguiente,

△ **MAUSOLEO DE URBANO VIII, 1628-47**
Este monumento piramidal muestra al Papa en bronce, flanqueado por la Caridad y la Justicia en mármol. El esqueleto escribe el nombre del Papa en un pergamino.

cuando el artista, de 40 años, se casó con Caterina Tetzio, la hija de 22 años de una respetada familia romana. Pese a ser a todas luces un matrimonio de conveniencia, la pareja tuvo 11 hijos y estuvieron casados 34 años, hasta la muerte de Caterina en 1673.

Patrocinio papal

Tras la muerte de Urbano VIII en 1644, la influencia de Bernini en la corte pontificia disminuyó, debido en parte a que el nuevo Papa, Inocencio X, tenía gustos artísticos más conservadores que su antecesor, y en parte por un error poco frecuente pero embarazoso. Bernini había añadido un par de campanarios a la fachada de San Pedro, pero tuvieron que ser demolidos en 1646 porque la estructura de uno de

« **Bernini** está hecho para **Roma**
y Roma **para Bernini**. »
PAPA URBANO VIII, c. 1640

ellos era defectuosa. Los celosos rivales de Bernini se alegraron, pero, pese a este contratiempo, mantuvo su posición como arquitecto de San Pedro.

Santa Teresa

El declive del mecenazgo papal dio a Bernini más libertad para asumir encargos privados, y esto le llevó a ejecutar su tal vez más célebre obra, el grupo de mármol *El éxtasis de santa Teresa* (1647-52), pieza central de la capilla Cornaro en la iglesia de Santa María de la Victoria, Roma. Encargada por el extremadamente acaudalado cardenal Federico Cornaro en honor a su familia y la recién canonizada santa Teresa de Ávila, la capilla es bastante pequeña pero muy lujosa. Una de las características del barroco es la fusión de diversas artes para crear un fuerte impacto emocional, y aquí, la arquitectura, la escultura, la pintura, la decoración de mármol, el bronce dorado y la luz natural de una ventana oculta se combinan para crear una impresionante visión de la santa en un arrebatado desvanecimiento, mientras experimenta una mística unión con Dios.

Aunque Inocencio X no sentía mucha simpatía por Bernini, se dio cuenta de que no debía menospreciar su gran talento y lo contrató para algunas

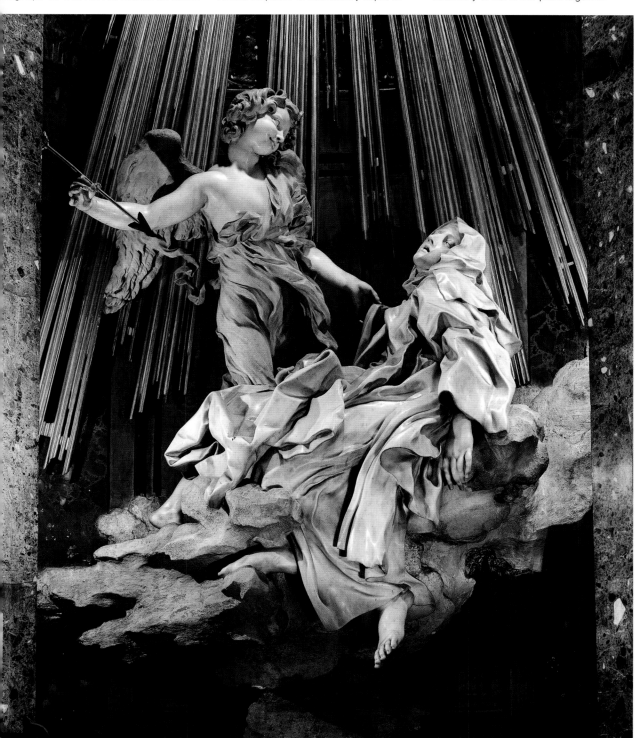

Caricaturas

La invención de la caricatura, como solemos entender hoy en día el término, se atribuye por lo general al pintor italiano Annibale Carracci (1560-1609), de quien se dice que conoció a Bernini de niño y que le auguró un gran futuro. También Bernini se convirtió en un brillante caricaturista. Su hijo Domenico contó que, «en broma, exageraba algún defecto del aspecto de una persona, sin destruir el parecido». Bernini trabajaba con rapidez, utilizando solo unas pocas líneas para crear estas obras. Solía representar «personajes importantes, ya que disfrutaban reconociéndose a sí mismos y a los demás».

CARICATURA DEL PAPA INOCENCIO XI

◁ *ÉXTASIS DE SANTA TERESA,* **1647-52**

En sus memorias, santa Teresa de Ávila describió un encuentro espiritual apasionado con un ángel que llevaba «un dardo de oro largo [con] un poco de fuego». La obra de Bernini capta la exaltación de sus emociones.

▷ **COLUMNATA, SAN PEDRO, 1656-67**
Los dos brazos de la columnata de Bernini encierran una enorme plaza oval situada frente a la basílica de San Pedro.

CONTEXTO
Fuentes de Roma

Se dice que Roma tiene más fuentes que cualquier otra ciudad del mundo, y Bernini diseñó algunas de las más memorables. Las fuentes eran algo más que elementos decorativos del paisaje urbano. Mantener un buen suministro de agua (en parte a través de la conservación de los antiguos acueductos romanos) era una alta prioridad para la salud pública, y los papas utilizaban las fuentes como símbolos ostentosos de su beneficencia.

DETALLE DE LA *FUENTE DE LOS CUATRO RÍOS*, 1648–51

obras, entre ellas la *Fuente de los cuatro ríos* (1648-51) en la Piazza Navona, la más espectacular de las que el artista diseñó para Roma.

En 1655, cuando Alejandro VII sucedió a Inocencio X, Bernini recuperó el favor del Papa y pronto comenzó a trabajar en su obra maestra arquitectónica: la majestuosa columnata (1656-67) que delimita la plaza situada frente a San Pedro. Bernini comparó la envergadura de las espectaculares formas de la columnata con los brazos maternales de la Iglesia que todo lo abarca.

Al servicio del rey
En 1665, Bernini fue a París a trabajar para Luis XIV. La «invitación» de este era en realidad una orden: el Papa no podía arriesgarse a ofender al rey más poderoso de Europa. La visita no fue

un éxito, a causa de la hostilidad de los artistas franceses ante las ideas de Bernini. Su principal tarea consistía en diseñar la fachada este del Louvre, que por entonces era un palacio real, pero su proyecto fue rechazado en favor de los diseños franceses. Sin embargo, talló un magnífico busto de Luis XIV (con alguna dificultad, ya que encontró el mármol francés quebradizo en comparación con el italiano).

▷ **BUSTO DE LUIS XIV, 1665**
Bernini representa al «Rey Sol», el monarca absolutista francés, en actitud enfáticamente autoritaria y heroica.

Los principales encargos de los últimos años de Bernini incluyen una serie de diez figuras de ángeles, más grandes que de tamaño natural, portando los símbolos de la Pasión de Cristo. Estaban destinados a decorar el puente de Sant'Angelo, el más importante sobre el Tíber. Fueron encargados por el papa Clemente IX, un hombre muy culto, que entabló una estrecha amistad con Bernini. Dos de los ángeles fueron tallados por el propio Bernini; los otros, por colaboradores siguiendo sus diseños. Muestran la creciente espiritualidad de su

« No solo el **mejor escultor** y **arquitecto** de su tiempo, sino también su **hombre más grande**. »

CARDENAL PIETRO SFORZA PALLAVICINO, CITADO EN FILIPPO BALDINUCCI, *VIDA DE BERNINI*, 1682

MOMENTOS CLAVE

c. 1610-15
Realiza *Júpiter y la cabra Amaltea*, su primera escultura reconocida.

1623-24
David, escultura para el cardenal Scipione Borghese, ayudó a establecer la fama de Bernini.

1624-33
Realiza el baldaquino del altar mayor de San Pedro, Roma, un inmenso dosel de bronce.

c. 1636-38
Esculpe un busto de su amante, que anticipa la informalidad del arte del retrato del siglo XVIII.

1647-52
Crea *Éxtasis de santa Teresa*, su escultura más famosa y obra arquetípica del arte barroco.

1648-51
Esculpe su fuente más espectacular, *Fuente de los cuatro ríos*, para la Piazza Navona de Roma.

1656-67
Diseña la columnata que rodea la plaza situada frente a San Pedro, su mayor trabajo como arquitecto.

1671-78
Crea su último gran trabajo, el mausoleo del papa Alejandro VII en San Pedro.

obra tardía: hay menos preocupación por el naturalismo (las formas son expresivamente alargadas) y los remolinos de sus vestiduras reflejan el estado de exaltación interna de los ángeles.

El gran proyecto escultórico de la etapa final de Gian Lorenzo Bernini fue el sepulcro del papa Alejandro VII, que realizó para la basílica de San Pedro (1671-78).

Soberano del arte

Bernini murió en Roma a consecuencia de un derrame cerebral el 28 de noviembre de 1680, apenas unos días antes de cumplir 82 años. Fue enterrado, sin demasiada ceremonia, en una modesta cripta familiar de la basílica de Santa María la Mayor. Hasta 1898, más de doscientos años después de su muerte, no se colocaron un pequeño busto y una placa en la fachada de su casa en la Via della Mercede en reconocimiento público de su vida y de su obra: «Aquí vivió y murió Gian Lorenzo Bernini, un soberano del arte, ante quien se inclinaron reverentemente papas, príncipes y una multitud de personas». El trabajo de Bernini tuvo un inmenso impacto en la escultura italiana en vida del artista y continuó influyendo también, tanto en Italia como en muchos otros países católicos, hasta bien entrado el siglo XVIII.

Sin embargo, su fama declinó con el neoclasicismo, que valoraba la racionalidad y la dignidad frente a la energía y la emoción. Su trabajo fue menospreciado en el siglo XIX (como el arte barroco en general), ya que parecía vulgar y poco sincero. No fue hasta la segunda mitad del siglo XX cuando Bernini recuperó su estatus como uno de los verdaderos gigantes del arte mundial.

△ **ÁNGEL CON LA INSCRIPCIÓN INRI, 1667-69**
Tallado por Bernini en persona, este ángel lleva un letrero unido a la cruz grabado con las letras INRI (Jesús de Nazaret, Rey de los Judíos).

▽ **MAUSOLEO DEL PAPA ALEJANDRO VII, 1671-78**
El monumento de Bernini incluye un esqueleto en bronce, que representa a la Muerte sosteniendo un reloj de arena para simbolizar la naturaleza transitoria de la vida humana.

Anton van Dyck

1599-1641, FLAMENCO

Reconocido como uno de los mayores retratistas del mundo, Van Dyck creó imágenes de incomparable elegancia y aristocrático refinamiento que inspiraron a otros artistas durante siglos.

Anton van Dyck ocupa el segundo lugar entre los pintores flamencos del siglo XVII, después de Rubens. Aún adolescente, estuvo al frente de los asistentes de Rubens, trabajando en grandes proyectos decorativos para iglesias y palacios, y en su carrera buscó oportunidades para ponerse a prueba en otros campos. Sin embargo, sus retratos eran tan solicitados que finalmente les dedicó casi toda su vida. Terminó su carrera como pintor de Carlos I de Inglaterra, y creó imágenes tan glamurosas del rey, su familia y sus cortesanos que contribuyó a determinar la visión de la posteridad sobre la época.

Primeros años

Nacido en Amberes el 22 de marzo de 1599, Van Dyck era hijo de un próspero comerciante de telas. Hubo artistas en ambos lados de la familia, pues su madre era una experta bordadora y su abuelo paterno había sido pintor antes de dedicarse al comercio. En 1609, con 10 años, fue aprendiz de Hendrick van Balen, pintor de renombre en Amberes, se registró como maestro en el gremio de pintores de la ciudad en febrero de

◁ AUTORRETRATO, 1640

Pintado en el último año de vida de Van Dyck, esta imagen íntima y cautivadora muestra al artista trabajando. Es el último de sus siete autorretratos conocidos.

△ *IGLESIA JESUITA DE AMBERES, SEBASTIAN VRANCX, 1630*
Esta pintura muestra el interior de la iglesia de San Carlos Borromeo en Amberes. Las pinturas del techo fueron destruidas por el fuego en 1718.

1618, un mes antes de cumplir 19 años. En ese momento tal vez ya trabajaba con Rubens y pronto se convertiría en su mano derecha. En 1620, a Rubens le encargaron 39 pinturas para el techo de la iglesia de los jesuitas de Amberes; el contrato indica que debía realizar el diseño en persona, pero la ejecución sería principalmente de «Van Dyck y de algunos de sus discípulos» (ningún otro asistente es mencionado por su nombre).

Imitación del maestro

Van Dyck imitaba tan bien el estilo de Rubens que incluso los expertos tienen dificultad en atribuir ciertas pinturas o parte de ellas. En sus obras propias de este período (principalmente imágenes religiosas), Van Dyck pintaba de forma muy similar a la de Rubens (no se ve influencia de su maestro Van Balen). Pero desde el comienzo de su carrera, las pinturas de Van Dyck muestran una sensibilidad febril, reflejo de un

« **Van Dyck** todavía está con el Signor Rubens y sus obras son **apenas menos apreciadas** que las de su **maestro**. »

FRANCESCO VERCELLINI, EN UNA CARTA A SU MAESTRO, EL CONDE DE ARUNDEL, 1621

116 / SIGLO XVII

▷ **SANSÓN Y DALILA, c. 1618-20**
La pintura muestra al héroe bíblico Sansón dormido sobre su amante Dalila y a punto de que le corten el pelo. La composición de Van Dyck se inspira en la puesta en escena de Rubens de 1609-10.

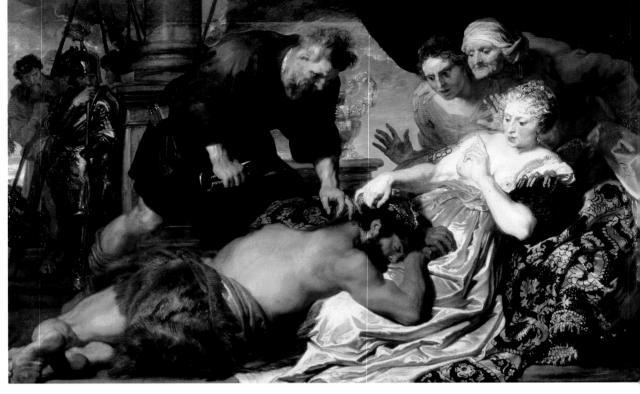

CONTEXTO
Cuaderno de bocetos

Durante sus años en Italia (1621-27), Van Dyck utilizó un cuaderno de dibujo para tomar apuntes rápidos, principalmente a pluma y tinta marrón, de las obras de arte que le interesaban. A veces, agregaba notas técnicas o palabras de admiración. Dibujó obras de Tiziano con más frecuencia que las de ningún otro pintor. En 1624, en Palermo, conoció a la pintora Sofonisba Anguissola, que por entonces tenía unos 90 años, y la dibujó en el retrato que se muestra a continuación.

SOFONISBA ANGUISSOLA, DEL CUADERNO DE BOCETOS ITALIANO DE VAN DYCK, 1624

temperamento nervioso, que las distingue de la obra más enérgica y potente de su tutor, Rubens.

Además del estilo de Rubens, Van Dyck imitó deliberadamente el porte y los modales aristocráticos de su mentor. Pese a tener un gran encanto, Van Dyck irritaba a veces a la gente con sus aires señoriales: uno de sus primeros biógrafos, Giovanni Pietro Bellori, lo describe como «orgulloso por naturaleza y ansioso de fama. Vestía bien, llevaba sombreros con plumas y bandas, y cadenas de oro sobre el pecho, y mantenía un séquito de sirvientes». Esta extravagancia es evidente en sus autorretratos, en que alardea de su buen aspecto y su éxito.

Carrera en solitario

En octubre de 1620, Van Dyck decidió marcharse a Inglaterra, donde estuvo hasta marzo de 1621. Trabajó para dos aristócratas (el duque de Arundel y el duque de Buckingham) y también para Jacobo I. Tras regresar a Amberes seis meses, partió para Italia en octubre de 1621, donde permaneció durante seis años. Al comienzo de este período, se consideraba ante todo un pintor de grandes composiciones, pero a su regreso al norte estaba trabajando sobre todo como retratista.

Van Dyck viajó por toda Italia, pero se estableció en Génova, tal vez siguiendo el consejo de Rubens, que había trabajado allí y sabía que la ciudad, famosa por sus actividades bancarias, contaba con muchos y ricos clientes potenciales. Rubens había pintado magníficos retratos de cuerpo entero de la nobleza genovesa y Van Dyck continuó donde lo había dejado su mentor. Sus retratos genoveses son tan imponentes como los de Rubens, pero tienen una calidad añadida de elegancia aristocrática que es ahora inseparable de su nombre.

Influencia de Tiziano

Los retratos de Van Dyck muestran una influencia aún mayor de Tiziano, cuya obra estudió de cerca en Italia y del que aprendió su variedad de poses, su suntuoso colorido y su pincelada vigorosa. Como Tiziano, Van Dyck casi siempre pintó sobre lienzo y utilizó tabla solo para obras menores, mientras que Rubens prefería trabajar sobre tabla. A diferencia de la pincelada líquida de este, que a menudo se desliza sobre la madera con suavidad, el manejo de la pintura por Van Dyck es por lo general más seco y áspero, más como Tiziano.

Espiritualidad

En el otoño de 1627, Van Dyck regresó a Amberes, tal vez porque supo que su hermana Cornelia estaba muy enferma.

« Todos **vamos al cielo** y **Van Dyck** forma parte de la **comitiva**. »

ATRIBUIDO A THOMAS GAINSBOROUGH, EN SU LECHO DE MUERTE, 1788

MOMENTOS CLAVE

1613
Pinta con solo 14 años *Retrato de un hombre de 70 años*, su trabajo más temprano.

c. 1618-20
Crea *Sansón y Dalila*, una espléndida escena bíblica que muestra al Van Dyck más influido por Rubens.

1623
Pinta *Marquesa Elena Grimaldi*, uno de los más grandes retratos de aristócratas que produjo en Génova.

1628
Éxtasis de san Agustín es su primer gran retablo para una iglesia de Amberes.

1635-36
Su retrato *Carlos I en tres posiciones* es enviado a Gian Lorenzo Bernini en Roma para que este esculpa un busto del rey.

Murió antes de su llegada y su muerte parece haberle inducido a reflexionar sobre temas espirituales. El artista pertenecía a una familia católica devota, y durante los siguientes dos o tres años produjo algunas de sus obras de tema sagrado más impresionantes. Durante este tiempo, fue el artista más destacado de Flandes, ya que entre los años 1628 y 1630 Rubens se encontraba en España y en Inglaterra en misiones diplomáticas. Pero al regreso de Rubens, la sombra de este volvió a caer sobre Van Dyck (pese a mantener unas buenas relaciones personales) y tuvo que comenzar a buscar oportunidades en otros lugares. Tras pasar el invierno de 1631 a 1632 en La Haya trabajando en la corte del príncipe Federico Enrique de Orange, en marzo de 1632, Anton Van Dyck se trasladó a Londres, donde Carlos I

le nombró «primer pintor de la corte». A pesar de haberse casado con una de las damas de compañía de la reina, Van Dyck no llegó a integrarse nunca totalmente en Inglaterra. El monarca era un apasionado amante del arte y admiraba enormemente su trabajo, y aunque le honró con el título de caballero en 1632, a menudo se retrasaba en los pagos, por lo que Van Dyck siguió explorando sus posibilidades en el continente. Estuvo entonces en Flandes durante casi un año (1634-35), y la muerte de Rubens en mayo de 1640 despejó el camino para que se convirtiera allí en el principal artista.

Modelo e inspiración

En septiembre u octubre de 1640, Van Dyck regresó a Amberes y hacia el mes de diciembre se encontraba en París, donde esperaba conseguir el encargo de decorar la Grande Galerie del Louvre (que fue otorgado finalmente a Nicolas Poussin). Estaba de nuevo en Londres hacia mayo de 1641 y luego, después de otra visita al continente, regresó a Inglaterra en noviembre. Su salud se había resentido bastante durante estos viajes, y cuando llegó a Londres estaba mortalmente enfermo. Murió el 9 de diciembre de 1641 con 42 años, y fue enterrado en la catedral de San Pablo. Su tumba, con la inscripción «Anton van Dyck,

que, mientras vivió, dio a muchos la vida inmortal», quedó destruida cuando el edificio ardió en el gran incendio de Londres de 1666.

Con su aire de relajada y segura autoridad y con su gran elegancia natural, los retratos de Van Dyck se convirtieron en una inspiración y un modelo para otros muchos artistas, especialmente en Gran Bretaña. Thomas Gainsborough en el siglo XVIII y Thomas Lawrence en el XIX fueron algunos de los retratistas eminentes que lo veneraban, y el último de sus grandes discípulos, John Singer Sargent, continuó su tradición en el siglo XX.

◁ **PAREJA REAL**, 1641
El retrato de Van Dyck de la princesa María (1631-60), hija de Carlos I de Inglaterra, y el príncipe Guillermo II de Orange (1626-50) muestra a la pareja en el momento de su matrimonio en 1641.

◁ **MARQUESA ELENA GRIMALDI**, 1623
En esta pintura, realizada durante la estancia de Van Dyck en Génova, la altiva marquesa pasea por la terraza, asistida por un esclavo negro, una referencia al comercio humano entre África y Génova.

△ **ESTATUA DE VAN DYCK**
Esta estatua, tallada en mármol blanco por el escultor belga Leonard de Cuyper en 1856, se erige como homenaje a Anton van Dyck en Amberes, su ciudad natal.

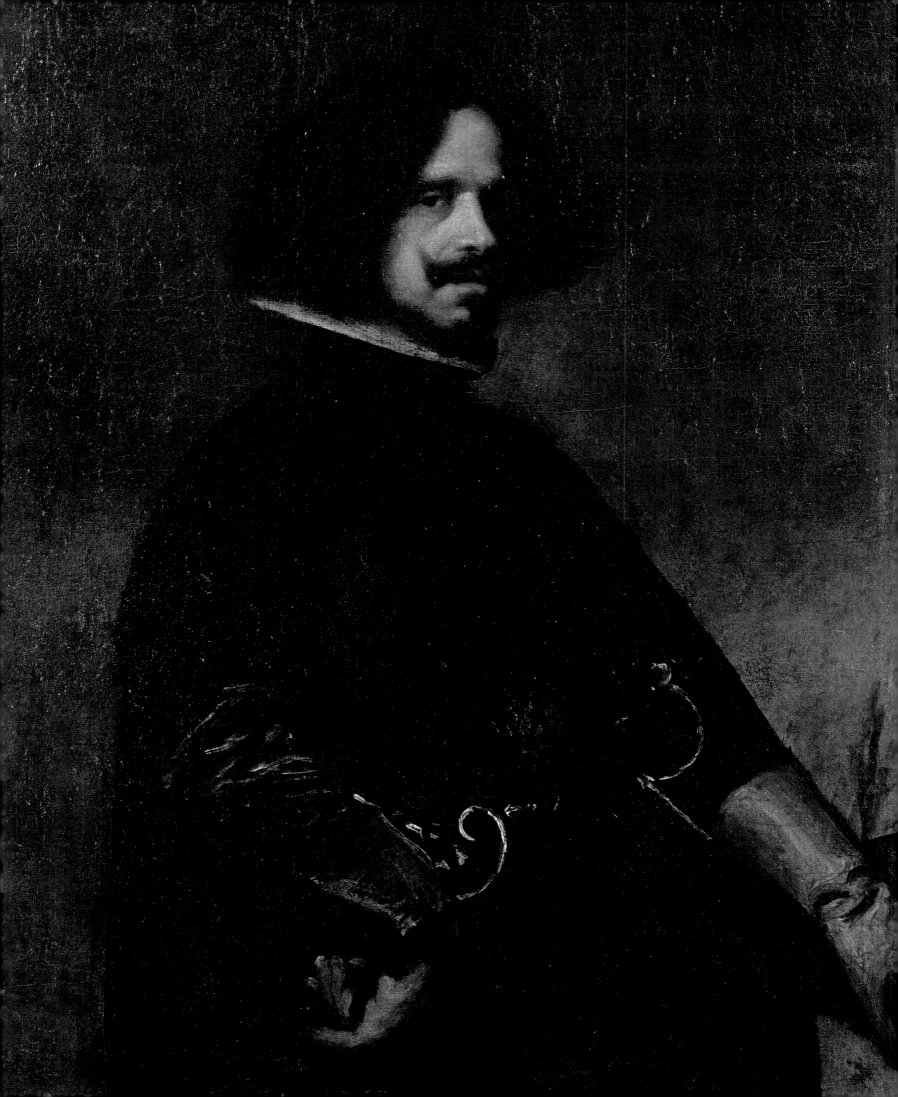

Diego Velázquez

1599-1660, ESPAÑOL

Uno de los más grandes pintores españoles, Velázquez es famoso sobre todo por sus retratos, que fueron aclamados en sus viajes a Italia y en la corte de Felipe IV en Madrid.

Diego Velázquez disfrutó de una vida cómoda y llena de éxitos, sin ninguno de los contratiempos que caracterizan la carrera de tantos grandes artistas. Ya en su adolescencia creó obras potentes y originales. Con 24 años, ya era el pintor favorito del rey, y terminó su carrera con el título de caballero, un gran honor para un artista de la época.

En cuanto al estilo, Velázquez también siguió un camino estable y sereno, sin grandes cambios de dirección en su carrera. Existen, sin embargo, grandes diferencias entre sus primeras y últimas obras, lo que refleja las maneras cada vez más sutiles con que observó y representó el mundo en sus 40 años de vida artística.

Primeros años

Velázquez nació en Sevilla en junio de 1599, en el seno de una familia de cierta prosperidad. Destacó en la escuela, pero su principal interés fue siempre el arte, y hacia los 12 años era aprendiz del pintor

△ *VIEJA FRIENDO HUEVOS*, 1618
Esta escena fue pintada cuando Velázquez tenía 18 o 19 años, y ya evidencia su gran habilidad para representar la textura y los efectos de la luz sobre las superficies.

y poeta Francisco Pacheco. A los 17 años era maestro de pintura, y un año más tarde se casó con Juana, la hija de Pacheco, de 15 años. Este era un artista bastante convencional, pero comprensivo, y animó a Velázquez a acudir a la naturaleza para todo. Que aceptó su consejo es evidente en sus pinturas más tempranas, realizadas cuando era todavía un adolescente. Pintó pocos retratos en sus primeros años, concentrándose más en imágenes religiosas y bodegones

(escenas de la vida cotidiana en tabernas o lugares humildes similares). En general, estos se caracterizan por sus abundantes detalles, en cuya representación Velázquez mostró una extraordinaria capacidad para plasmar diferentes superficies y texturas con un sentido de la realidad casi tangible. Sin embargo, estas pinturas no eran meros ejercicios de virtuosismo técnico: muestran una seriedad y una confianza en sí mismo muy notables para tratarse de un artista tan joven.

De Sevilla a Madrid

En aquella época, Sevilla era una de las ciudades más prósperas de Europa y contaba con una activa vida cultural. Ofrecía la perspectiva de una carrera de gran éxito a alguien con un talento tan precoz como Velázquez, pero este tenía otras ambiciones y deseaba tener éxito en Madrid. Visitó la capital en 1622, donde impresionó a varios nobles con sus dignos modales y su pericia, y al año siguiente fue invitado a volver para pintar un retrato de Felipe IV. Esta obra no se ha conservado, pero el rey quedó tan complacido con ella que lo nombró uno de sus pintores reales.

◁ **AUTORRETRATO, 1644-52**
Este retrato del taller de Velázquez le muestra de tres cuartos, mirando con confianza al espectador. Va vestido de negro y lleva una espada, guantes y una llave en el cinto.

SEMBLANZA
Felipe IV

El reinado de Felipe IV (1621-65) fue un período de decadencia política en España pero una edad de oro para la cultura del país, sobre todo para las artes visuales. Al rey le gustaba pasar tiempo con artistas y escritores, y era feliz dejando a sus ministros la monotonía de las tareas de gobierno. Era muy religioso, pero también participaba en episodios licenciosos; en períodos de remordimiento, culpaba a sus propios pecados de los problemas de España, como las hambrunas y las epidemias.

FELIPE IV, VELÁZQUEZ, c. 1656

▽ **EN EL PRADO**
Un bronce de Velázquez hace guardia en una de las entradas al Museo del Prado de Madrid, que alberga las obras más famosas del artista.

« Es lo que anduve **buscando** tanto tiempo, esta **textura** a la vez **firme** y **fluida**. »

EUGÈNE DELACROIX, *DIARIO*, 11 DE ABRIL DE 1824

« El pintor **más grande** que **jamás** haya existido. »

ÉDOUARD MANET, CARTA A CHARLES BAUDELAIRE, 1865

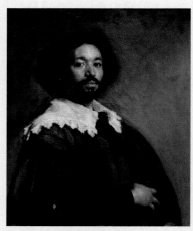
Retratos reales

Velázquez se instaló en Madrid, y a partir de entonces la mayor parte de sus pinturas fueron retratos de Felipe IV, su familia o los miembros de su corte. Se centró casi solo en el retrato, y renunció a los bodegones, aunque en ocasiones produjo obras de temática religiosa u otras composiciones.

Felipe IV no permitió que ningún otro artista lo retratara, y trataba al pintor más como un amigo que como a un servidor, una familiaridad sorprendente en la rigidez de la corte española. La admiración del rey hizo que lo nombrara para diversos puestos administrativos, lo que en la época daba gran prestigio, aunque ahora nos parezca una enorme pérdida de tiempo para un artista que debería estar ocupado pintando.

El rey tenía una magnífica colección de arte, especialmente rica en obras de Tiziano (el artista preferido de su abuelo, Felipe II). Bajo la influencia de estas obras, el estilo y la técnica de Velázquez fueron cambiando. En sus primeros trabajos, sus colores eran sobre todo oscuros y terrosos, y su pincelada, gruesa y dúctil. Ahora, sus colores comenzaron a aligerarse y su pincelada se hizo más fluida. Otra influencia importante en esta época fue Peter Paul Rubens, que pasó un año (1628-29) en Madrid como diplomático. Se hicieron amigos, y Rubens lo animó a ver los tesoros del arte italiano. El rey le dio permiso y estuvo en Italia entre 1629 y 1631. Su estilo se hizo aún más suelto tras contemplar las obras de Tiziano y de otros grandes maestros venecianos.

Cuadros históricos

Tras volver a España, Velázquez mantuvo su posición de pintor favorito del rey y entró en el período más fructífero de su carrera. Además de pintar numerosos retratos reales, incluyendo sus grandes cuadros ecuestres, retrató a otros miembros de la corte, incluyendo a los bufones destinados a divertir al rey. Estos retratos son algunas de sus obras más conmovedoras y originales.

Hizo también algunas incursiones en otros campos, sobre todo con una gran obra maestra, *La rendición de Breda* (1634-35), cuadro de una serie de imágenes que representan las victorias militares españolas que él y otros artistas de la corte pintaban para el palacio del Buen Retiro de Madrid.

Viajes por Italia

Entre noviembre de 1648 y junio de 1651, Velázquez volvió a visitar Italia, donde sus funciones incluían la compra de obras de arte para la colección real. En Roma, pintó una de sus obras más famosas, un retrato del papa Inocencio X que se exhibió en el Panteón y que fue aclamado por los artistas italianos por su gran viveza. Se dice que el mismo Papa reconoció cuán penetrante era el retrato, comentando que era «demasiado veraz», y le regaló a Velázquez una medalla y una cadena como reconocimiento de su genio.

La producción de Velázquez disminuyó durante la última década de su vida. Siempre fue un trabajador lento y detallista, pero además ahora debía dedicar tiempo a supervisar la decoración de los palacios reales. Sin embargo, su arte siguió adquiriendo profundidad y sutileza. Conservó su profundo sentido de la realidad, pero subordinaba cada vez más el detalle frente al efecto global. En las últimas pinturas, su pincelada es una maravillosa muestra de genial libertad. Su primer biógrafo, Antonio Palomino (1724), lo resumió al escribir: «Uno no lo puede entender si está muy cerca, pero a cierta distancia es un milagro». Velázquez prestaba especial atención a su estatus y aunque era respetado y acomodado, ansiaba el supremo honor de tener el título de caballero. Sin embargo, no era fácil

◁ LA CRUZ DE SANTIAGO
La Orden de Santiago fue fundada en el siglo XII para proteger a los peregrinos cristianos de los moros. Sus caballeros llevaban la insignia formada por una espada combinada con una flor de lis.

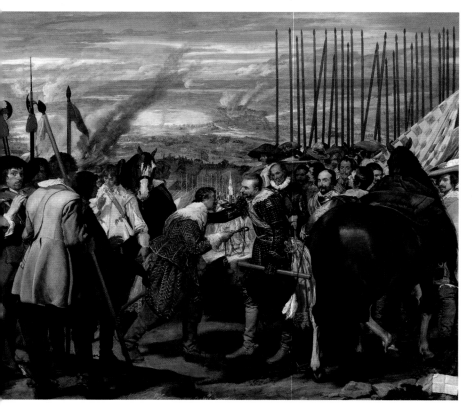

◁ LA RENDICIÓN DE BREDA, 1634-35
Esta pintura muestra a los holandeses rindiendo la ciudad de Breda a las fuerzas españolas en 1625. El general Spinola pone una mano consoladora sobre el hombro de su enemigo derrotado.

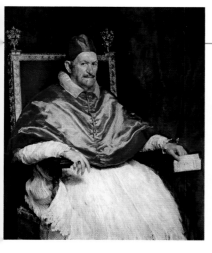

△ *RETRATO DE INOCENCIO X*, 1650
Tal vez el más famoso de todos los retratos papales, la imagen de Velázquez muestra a un hombre cuyo papado estuvo plagado de escándalos, intrigante y de mal genio.

para Felipe IV otorgarle un título de este tipo, ya que los requisitos eran sumamente estrictos. Al principio, el nombramiento fue rechazado, pero el monarca consiguió un permiso especial del papa Alejandro VII, y Velázquez fue nombrado Caballero de la Orden de Santiago el 28 de noviembre de 1659. Se retrató con la insignia de la Orden sobre el pecho en *Las meninas* (derecha).

Legado y reputación
Velázquez no pudo disfrutar de su nuevo título durante mucho tiempo, pues murió en Madrid el 6 de agosto del año siguiente. Su obra tuvo poca influencia inmediata, ya que en su mayoría se mantenía oculta en los palacios reales, por lo que no era visible para el público. Sin embargo, la apertura del Museo del Prado, en 1819, hizo que su obra fuera accesible de manera general, y el pintor se convirtió en un héroe para los artistas de la época, que se inspiraron en la libertad de su pincelada.

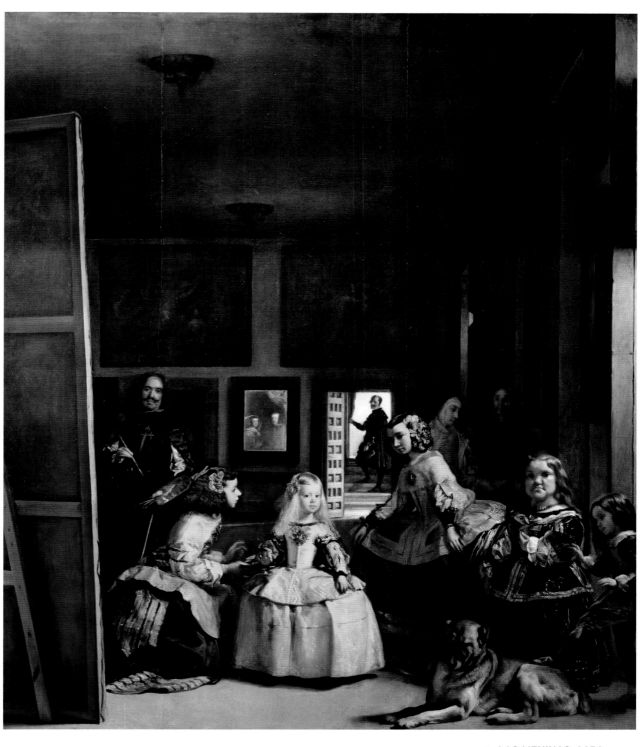

△ *LAS MENINAS*, 1656
A simple vista parece un retrato de la familia real y sus sirvientes. Sin embargo, la calculada puesta en escena, con un espejo, y el autorretrato de Velázquez trabajando en la obra (izquierda), han suscitado debates sobre la realidad, la ilusión y la representación en el arte.

MOMENTOS CLAVE

1618
Pinta *Vieja friendo huevos*, una de las escenas tempranas más impresionantes de la vida cotidiana.

c. 1631-32
Realiza *Felipe IV de castaño y plata*, uno de los mejores de los muchos retratos del monarca.

1635
Termina *La rendición de Breda*, obra maestra de la pintura de historia. Muestra la rendición de la ciudad holandesa.

1650
Pinta el *Retrato de Inocencio X*. Este retrato es uno de los pocos bien conocidos fuera de España en los siglos XVII y XVIII.

1656
Ultima *Las meninas*, su obra más famosa y compleja, que muestra al pintor trabajando en un retrato real.

Kanō Tannyū

1602-1674, JAPONÉS

Pintor de la escuela Kanō, una familia que dominó el arte japonés durante generaciones, Kanō Tannyū era conocido por su dominio de la pintura de animales y de paisajes, y por sus sutiles obras de tinta monocromática.

La escuela Kanō fue creada por Kanō Masanobu (1434-1530), cuyo padre fue un pintor samurái. Prevaleció más de 300 años, evolucionando a partir de sus raíces de inspiración china. Patrocinada por el shogunato, la escuela se convirtió en la fuente del arte oficial que reflejaba la cultura y filosofía morales de la nobleza.

Kanō Tannyū nació dentro de la tradición familiar (también artistas no emparentados podían formarse en los talleres de la escuela); su nombre era Morinobu. Su abuelo era Kanō Eitoku, uno de los pintores más célebres de su tiempo, y su padre, Kanō Takano, otro importante pintor de la escuela Kanō cuyo trabajo fue muy popular en la corte. A los 10 años, Kanō Tannyū tuvo una audiencia con Tokugawa Ieyasu, el primer shogun de Tokugawa, y cinco años más tarde fue nombrado pintor oficial del shogunato.

Castillos y templos

En 1621, Kanō Morinobu se trasladó de Kioto a Edo (el moderno Tokio), que se había convertido en la capital administrativa de Japón. Aquí dirigió una rama de la escuela Kanō, haciendo hincapié en el método chino de copiar el trabajo de los maestros del pasado. Comenzó a producir pinturas no solo para el castillo de Edo y el palacio imperial de Kioto, sino también para

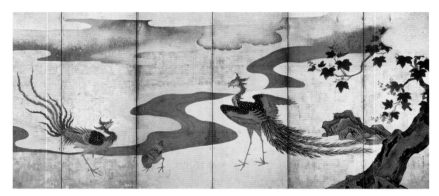

△ **FÉNIX JUNTO A ÁRBOLES DE PAULOWNIA, c. 1640-50**
Detalle meticuloso, líneas armónicas y grandes dorados distinguen las pinturas de las grandes pantallas de Kanō Tannyū.

otros castillos como Nijō y Nagoya, y para templos. Estas obras, muchas ejecutadas en el estilo Momoyama (ver recuadro, derecha), incluían grandes paneles y pantallas con temas como árboles, tigres y aves, y con un generoso uso del pan de oro en los fondos.

En 1636, el shogun ordenó a Morinobu afeitarse la cabeza como un monje, una indicación de que debía retirarse del mundo para dedicarse a su arte. Después de esto, Morinobu adoptó el nombre artístico de Tannyū y produjo una de sus obras más famosas: un pergamino que describe la vida de Tokugawa Ieyasu. Esta pintura

muestra su dominio de un estilo muy diferente del que usó para castillos: técnica contenida y tinta monocromática que se basaba en la influencia de la escuela Tosa de Kioto.

Kanō Tannyū fue un pintor altamente respetado el resto de su vida y en 1665 fue honrado con el título de *Hōin* (el más alto rango para un artista). Hacia el final de su vida, fue considerado uno de los «tres pinceles famosos» de la escuela Kanō, junto con su abuelo Eitoku y Kanō Motonobu.

RÉPLICA DEL CASTILLO DE HIDEYOSHI, CERCANA A SU UBICACIÓN ORIGINAL

◁ **CONFUCIO, MITAD DEL SIGLO XVII**
Kanō Tannyū era famoso por sus pinturas a tinta; se decía que su línea gruesa encarnaba las más altas cualidades de la moral confuciana. Esta pintura del filósofo sobre seda forma parte de un conjunto de tres paneles.

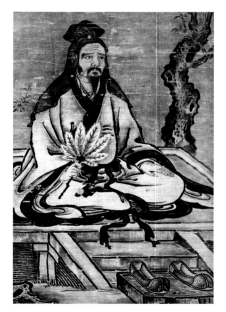

▷ **RETRATO DE KANŌ TANNYŪ**
Este retrato, atribuido a Momoda Ryuei (1647-98), muestra a Kanō Tannyū en su vejez, cuando era un ilustre y respetado personaje del arte japonés y trabajaba aún, pincel en mano.

> « Cima del **pincel**, gran **profano** de la **fe**. »
>
> INSCRIPCIÓN EN UN SELLO ENVIADO A KANŌ TANNYŪ POR EL EMPERADOR GO-MIZUNOO

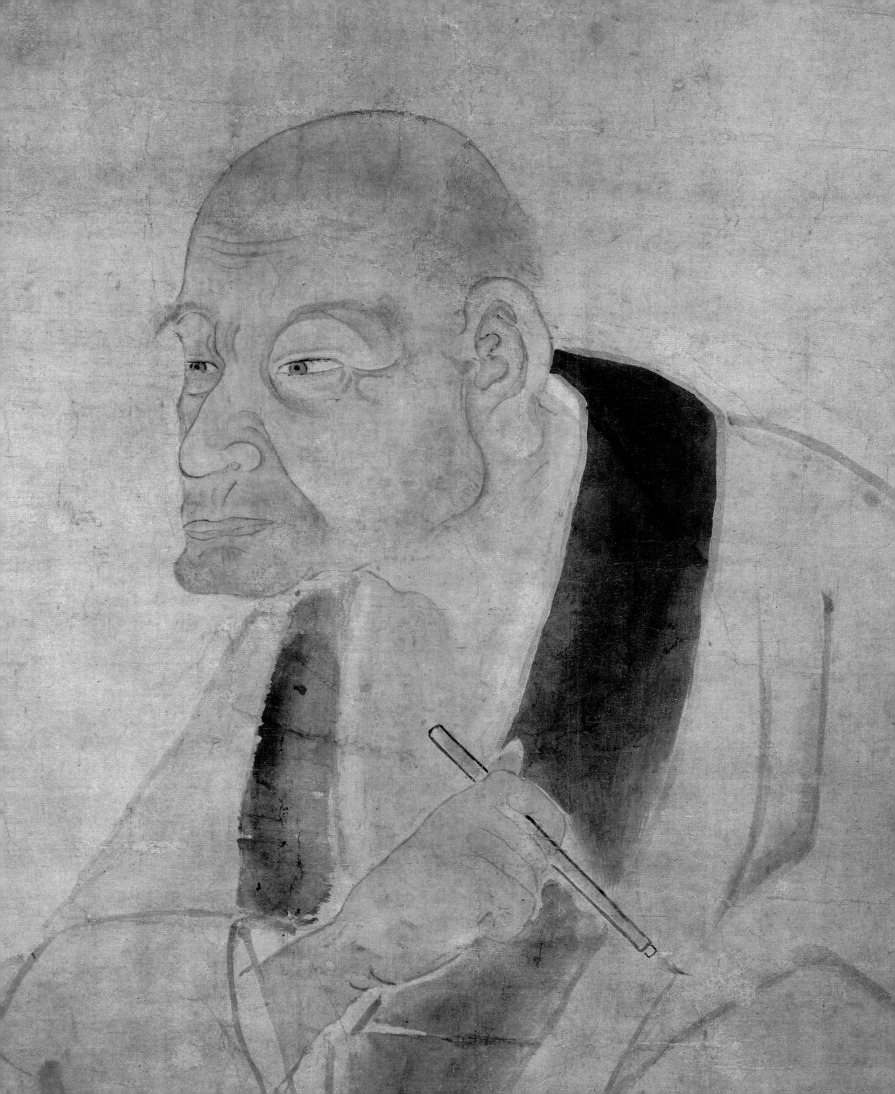

Rembrandt

1606-1669, NEERLANDÉS

El más grande de todos los artistas neerlandeses, Rembrandt destacó por la variedad y la profundidad de su trabajo, y no solo como grabador y dibujante, sino también como pintor.

La carrera de Rembrandt coincidió con la edad de oro de la pintura neerlandesa, un breve pero rico período de florecimiento del arte en una región que había sido algo así como un páramo cultural. Esta explosión de creatividad fue una expresión del orgullo y del optimismo de los neerlandeses por su nuevo país, que se había independizado de España en 1609 tras una lucha larga y cruenta, y que pronto se convertiría en la nación más próspera de Europa.

La mayoría de los pintores de la edad de oro eran especialistas en la representación de temas de su entorno, como paisajes, escenas cotidianas, bodegones. Rembrandt fue la excepción. Hombre de gran versatilidad, destacó en temas tanto imaginarios como del natural, aunque el retrato fue la columna vertebral de su carrera.

Primeros años

Rembrandt Harmensz van Rijn nació en Leiden el 15 de julio de 1606. Hijo de un próspero molinero («Van Rijn» se refiere a un brazo del Rin cercano al molino de la familia), era el noveno de diez hermanos, y tal vez el más brillante, ya que fue el único que asistió a la escuela en latín de Leiden. A los 13 años, era aprendiz de un mediocre pintor local, Jacob van Swanenburgh, pero el período más

△ **CASA DE REMBRANDT**
El artista vivió y trabajó durante más de 20 años en este gran edificio en el corazón de Ámsterdam. En la actualidad alberga un museo dedicado a él.

fructífero de su aprendizaje fueron los seis meses que pasó en el taller de Pieter Lastman en Ámsterdam hacia 1624. Lastman había estado varios años en Italia y se había especializado en composiciones de figuras de pequeño formato sobre temas históricos, mitológicos y religiosos. Rembrandt se inclinó por abordar los mismos temas,

muy distintos de los preferidos por la mayoría de los artistas neerlandeses y su obra temprana estuvo muy influenciada por el estilo de Lastman. Imitó su espectacular luz, su acabado brillante y sus vigorosos gestos y expresiones, exagerados a veces.

De Leiden a Ámsterdam

Con 19 años, Rembrandt volvió a Leiden, donde los siguientes años se forjó una reputación como un artista joven y muy dotado. Durante un tiempo, colaboró con otro prometedor pintor local, Jan Lievens, que era un año más joven. Compartieron modelos y tal vez un estudio, y pintaron temas similares en una especie de amistosa rivalidad. Sus contemporáneos tuvieron a veces dificultad en distinguir el trabajo de

⊲ **BLASÓN DE LA COMPAÑÍA NEERLANDESA DE LAS INDIAS ORIENTALES**
El auge de la economía neerlandesa a principios del siglo XVII dependía en gran medida del comercio marítimo, como el que realizaba la Compañía neerlandesa de las Indias Orientales, fundada en 1602.

« Dijo que hay que **guiarse** por la **naturaleza** y por **ninguna otra regla**. »

JOACHIM VON SANDRART, *ACADEMIA ALEMANA DE LAS NOBLES ARTES*, 1675

▷ *AUTORRETRATO*, 1659
Este retrato, realizado después de que Rembrandt sufriera un revés financiero, presenta al artista con serena dignidad. Hace referencia al famoso retrato de Baltasar Castiglione pintado por Rafael.

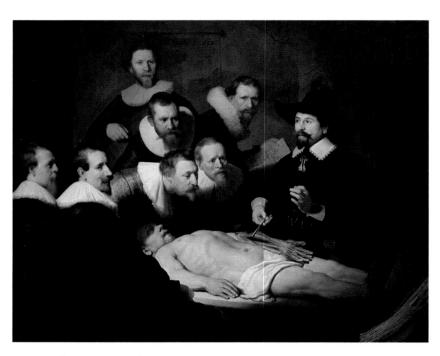

△ LECCIÓN DE ANATOMÍA DEL DOCTOR TULP, 1632

Este retrato de grupo (un tipo de pintura muy popular en la República Neerlandesa) fue realizado para el Gremio de Cirujanos de Ámsterdam. Estos retratos solían ser estáticos, pero Rembrandt aporta a esta escena movimiento y dramatismo.

▷ AUTORRETRATO CON SASKIA, 1636

En este grabado, de carácter cariñoso e íntimo, Rembrandt y su esposa visten trajes de época; él sostiene un útil de dibujo. La figura de Saskia está grabada de forma más difuminada que la del artista para dar la sensación de distancia.

Rembrandt se trasladó, pues, a Ámsterdam en 1631 o 1632, y allí comenzó a pintar retratos por encargo, una empresa que pronto le granjeó un enorme éxito. Eclipsó pronto a sus competidores gracias a la viva caracterización y a la agudeza técnica con las que representaba los detalles y las texturas de las caras ropas de sus modelos. La pintura que mejor mostró su superioridad técnica y artística fue un retrato de grupo, *Lección de anatomía del doctor Tulp* (1632). En ella, en lugar de la rígida formalidad acostumbrada en este tipo de pinturas, logró crear una brillante y armoniosa composición en la que cada uno de los personajes aparece individualizado.

Matrimonio y prosperidad

La vida personal de Rembrandt también prosperó en Ámsterdam. En 1634 se casó con Saskia van Uylenburgh, cuyos acomodados padres habían muerto cuando ella era joven, dejándole una importante herencia. Pero las tiernas representaciones que hace de ella el artista no dejan duda de que se casó por amor y no por dinero. Después de vivir en distintos lugares, en 1639 se compró una gran casa, demostración de su éxito. También gastó generosamente en arte y en curiosidades, entre ellas pinturas, armas y armaduras, grabados y dibujos del Renacimiento, y artefactos orientales.

Entre 1635 y 1640, Saskia tuvo tres hijos, y todos vivieron solo unas pocas semanas. En 1641, nació su cuarto y último hijo, un niño llamado Titus, que sí salió adelante, pero Saskia falleció, probablemente de tuberculosis, al año siguiente, a los 29 años.

Ese año, 1642, fue clave tanto para la vida profesional como personal del artista, porque completó su mayor y más conocida pintura, *La ronda nocturna*,

uno y otro, y algunas pinturas todavía son motivo de controversia.

Por aquel entonces, Leiden era la segunda ciudad en tamaño y población de la República Neerlandesa. Sin embargo, era decididamente provinciana en comparación con Ámsterdam, que se estaba convirtiendo en uno de los principales centros comerciales del mundo y que ofrecía unas mejores perspectivas para un artista joven y ambicioso.

que muestra a un grupo de milicianos preparándose para desfilar. Según un mito popular, a los milicianos no les gustó la pintura, y su desaprobación condujo a la caída de Rembrandt. De hecho, evidencias de la época no dejan duda de que la pintura fue bien recibida, pero, casualmente, se inició entonces la decadencia de su enorme éxito.

« Su **rostro feo** y **plebeyo**, por el que estaba **mal favorecido**, iba acompañado de ropas **desaliñadas** y **sucias**. »

FILIPPO BALDINUCCI, *INICIO Y PROGRESO DEL ARTE DEL GRABADO EN COBRE*, 1686

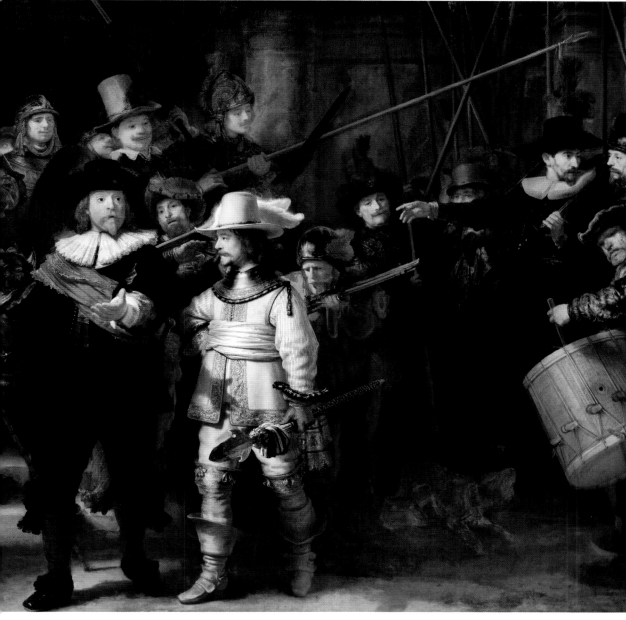

◁ *LA RONDA NOCTURNA*, 1642
Este enorme lienzo, en el que las figuras son casi de tamaño natural, muestra una compañía de la milicia que tenía la misión de vigilar y defender Ámsterdam de disturbios o ataques. En la composición es evidente la inquietud de la compañía que se prepara para actuar. Rembrandt utiliza intensidades de luz y sombra, y variaciones en la textura de la pintura para dar vida a la escena.

CONTEXTO
Discípulos de Rembrandt

Rembrandt fue el profesor de arte más prestigioso de su tiempo. En febrero de 1628, con solo 21 años, tuvo su primer discípulo, Gerard Dou (1613-75), y uno de sus últimos alumnos fue Aert de Gelder (1645-1727), que estudió con él en la década de 1660 y que continuó su estilo en el siglo XVIII. Otros de sus alumnos fueron el brillante Carel Fabritius (1622-54), que murió joven en la explosión de un polvorín en Delft; el gran paisajista Phillips de Koninck (1619-88) y Nicolaes Maes (1634-93), un eminente pintor de género y retratista.

AUTORRETRATO, CAREL FABRITIUS, c. 1645

Decadencia

La muerte de su amada esposa (a solo dos años de la pérdida de su madre) quizá le hizo buscar consuelo en la religión. En la década de 1640 volvió a las escenas bíblicas con las que se había iniciado, así como al paisaje, tanto en pinturas, grabados y dibujos, y dedicó mucha menos atención a la lucrativa rutina del retrato. Al mismo tiempo, su estilo comenzó a cambiar, su trabajo se volvió más introvertido y su técnica más expansiva.

Las primeras obras de Rembrandt solían mostrar fuertes contrastes de luz y llamativos efectos, pero fue ganando sutileza en el manejo de la luz y la sombra, calidez y suavidad en el uso del color, y en general, un estado de ánimo más contemplativo. En los autorretratos juveniles, solemos verlo representado con extravagantes trajes, pero en las imágenes de madurez aparece normalmente con ropa de trabajo, haciendo así hincapié en la dignidad de su profesión.

▷ **LOS SÍNDICOS DE LOS PAÑEROS**, 1662
Con una disposición insólita, Rembrandt da a este retrato de grupo una potente dinámica horizontal que llama la atención por las brillantes expresiones de los rostros de los miembros del gremio.

SOBRE LA TÉCNICA
Grabado

Rembrandt es reconocido como el mayor exponente del grabado, una técnica inventada a principios del siglo XVI. El artista utilizaba un buril para trazar las líneas del diseño sobre una fina capa de cera que cubre una plancha de metal. La plancha se sumerge a continuación en ácido, que corroe solamente la parte de la plancha donde el metal ha sido expuesto por el proceso de dibujo (la cera protege el resto de la plancha). Cuando se limpia la cera, la plancha se entinta y se usa para hacer grabados en una prensa. Rembrandt utilizaba este proceso para crear grabados de riqueza y sutileza sin igual, como el de abajo.

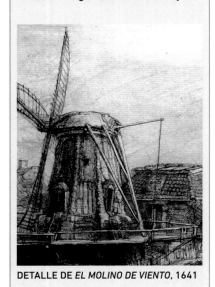

DETALLE DE *EL MOLINO DE VIENTO*, 1641

Rembrandt contrató a una viuda, Geertge Dircx, para que cuidara de su hijo, Titus. Durante un tiempo fueron amantes, pero su relación terminó cuando ella fue sustituida en sus afectos por Hendrickje Stoffels, una mujer más joven contratada como sirvienta. Hendrickje se convirtió en la esposa de Rembrandt, si bien no oficialmente, pues no podía volver a casarse por una cláusula del testamento de Saskia. Rembrandt y Hendrickje tuvieron dos hijos, uno de los cuales, Cornelia, fue el único de los seis hijos del artista que le sobrevivió.

En los años 1650, comenzó a tener problemas financieros, debido al estilo de vida que había mantenido tras dejar el rentable arte del retrato, y también a causa de la guerra de la República Neerlandesa contra Inglaterra (1652-54), que afectó la economía del país, y el mercado del arte en particular.

Hacia 1656, Rembrandt no pudo eludir el acoso de sus acreedores y fue declarado insolvente. Pudo evitar por poco declararse en quiebra, lo que comportaba riesgo de prisión, y aunque sus posesiones fueron vendidas, pudo continuar viviendo en su casa hasta alrededor de 1660. Después de ello tuvo que trasladarse a un alojamiento más modesto en Ámsterdam.

Obras de madurez

La imagen que queda de Rembrandt después de su insolvencia es que tuvo que vivir en la pobreza y la soledad, pero nada más lejos de la realidad. A pesar de los problemas, siguió siendo un respetado artista cuyo trabajo era aún solicitado. De hecho, en 1661-62, pintó dos de sus obras más grandes y prestigiosas: la espléndida *La conspiración de Claudio Civilis* (una escena de la historia antigua de los Países Bajos) para el nuevo edificio del Ayuntamiento de Ámsterdam; y un majestuoso retrato de grupo (*Los síndicos de los pañeros*) para la Cofradía de Pañeros de la ciudad. Además, Hendrickje y Titus (ya adulto) idearon un ingenioso

plan para evitar que sus acreedores reclamaran sus ganancias: en 1660, abrieron un negocio del que Rembrandt era un empleado, lo que significaba que, legalmente, las ganancias eran de ellos y no del pintor.

« Cuando **trabajaba**, no habría **concedido** audiencia ni al **primer monarca** del mundo. »

FILIPPO BALDINUCCI, *INICIO Y PROGRESO DEL ARTE DEL GRABADO EN COBRE*, 1686

MOMENTOS CLAVE

1625
Realiza su primera pintura fechada, *La lapidación de san Esteban*, obra influida por Caravaggio.

1632
Pinta la *Lección de anatomía del doctor Tulp*, una obra que supuso la consolidación de su fama en Ámsterdam.

1636
Pinta *Danae*, una gran escena mitológica y uno de los mejores desnudos femeninos del arte del siglo XVII.

1642
Completa *La ronda nocturna*, obra culminante de la tradición holandesa del retrato de grupo.

c. 1645-50
Pinta *El Molino*, su paisaje más conocido.

c. 1655
Pinta *Jinete polaco*, un enigmático guerrero juvenil a caballo.

1661-62
Realiza *La conspiración de Claudio Civilis*, una alegoría de la rebelión de los Países Bajos contra España.

c. 1669
Pinta *El retorno del hijo pródigo*, una de sus obras religiosas más conmovedoras.

Escenas bíblicas

Los últimos años de Rembrandt fueron difíciles por la muerte de Hendrickje en 1663 y de Titus en 1668. Sin embargo, siguió trabajando con la misma fuerza hasta el final de su vida. Entre sus últimas pinturas destacan dos autorretratos, en los que se muestra reflexivo pero con dignidad, y *El retorno del hijo pródigo*, en que representa la historia bíblica de arrepentimiento y perdón con un patetismo inolvidable. Rembrandt murió el 4 de octubre de 1669, a los 63 años, y fue enterrado cuatro días después en la Westerkerk, su iglesia local. Después de su muerte,

su fama perduró y se publicaron breves reseñas de su obra en alemán, italiano y francés antes de la aparición en neerlandés de su biografía en la obra *El gran teatro de los artistas y pintores neerlandeses*, de Arnold Houbraken (1718-21).

Legado e influencia

Como Rembrandt fue tan prolífico, sus pinturas y grabados aparecen a menudo en el mercado del arte, manteniendo así vivo su nombre. Pese a que fue ensalzado por su dominio de la luz y las sombras, algunos críticos opinaban que su trabajo era tosco (más basado

en la vida real que en las convenciones del arte académico) y se lamentaban de que en sus últimos años el artista abandonara el acabado pulido de sus primeros trabajos en favor de un enfoque más espontáneo y más áspero. En 1707, por ejemplo, Gérard de Lairesse, un escritor neerlandés sobre arte, describe la pintura de Rembrandt como «esparcida como barro por la tela».

Sin embargo, en el siglo XIX, estas críticas dieron un vuelco con la aparición del romanticismo, y las cualidades que antes parecían ir contra Rembrandt (sinceridad emocional, indiferencia por lo convencional, libertad y espontaneidad técnica) pasaron a convertirse en la base del reconocimiento de su trabajo. A principios del siglo XX, era el más venerado de todos los pintores, y se hizo habitual compararlo con Shakespeare por su expresión de la variedad y la profundidad de los sentimientos humanos.

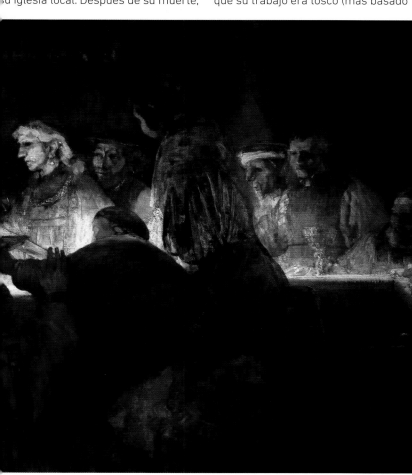

◁ **LA CONSPIRACION DE CLAUDIO CIVILIS, 1661-62**
Este gran lienzo representa la revuelta de los bátavos (antiguo pueblo de los Países Bajos) contra la ocupación romana. Su líder era Claudio, que domina la composición de Rembrandt.

▷ **PLAZA REMBRANDT**
El artista es honrado en Ámsterdam en una plaza con su nombre. Una escultura de hierro, realizada en 1852, ocupa el centro del espacio.

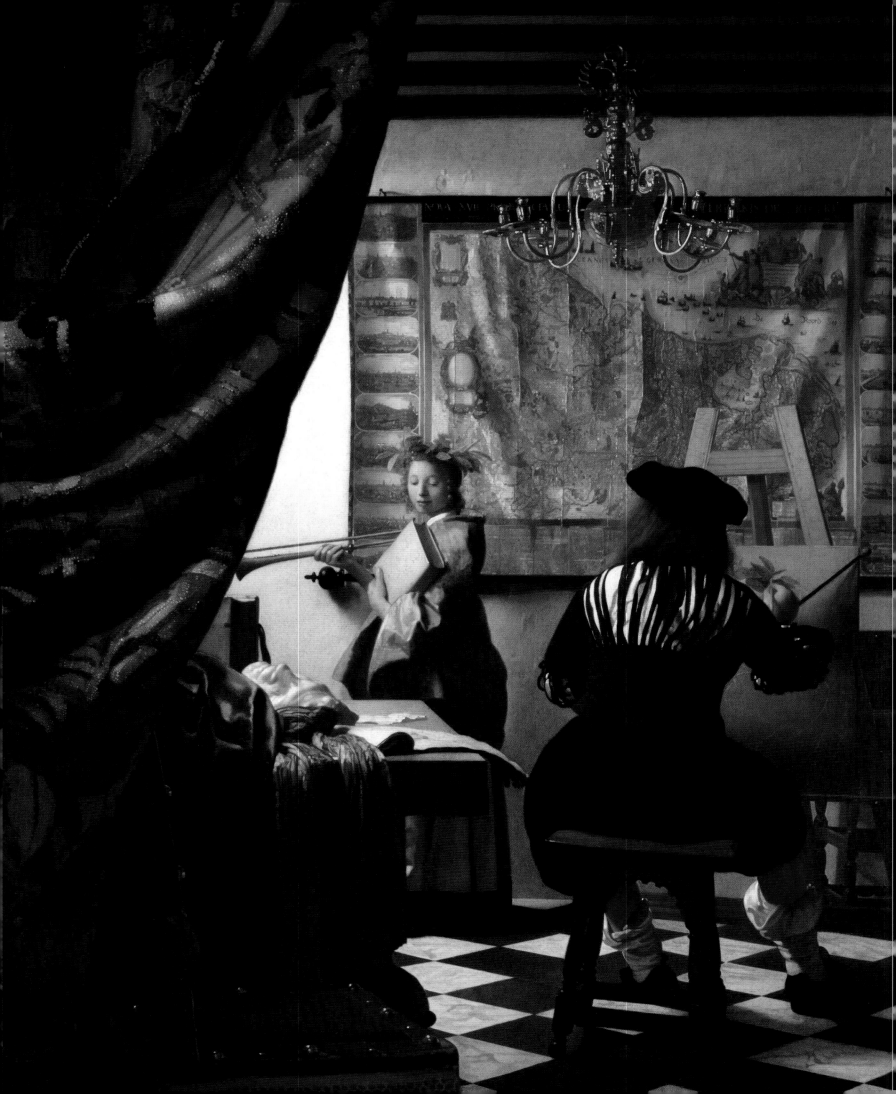

Jan Vermeer

1632-1675, NEERLANDÉS

Célebre por sus cuidadas representaciones de la vida cotidiana y por la serena luminosidad de sus composiciones realistas, Vermeer es considerado uno de los mayores pintores de la edad de oro de Holanda.

Sabemos muy poco de los primeros años de Jan Vermeer y de su formación artística. Su nombre aparece en muchos documentos de su ciudad natal, Delft, pero nada dicen de su personalidad, creencias o la forma en que creó sus obras maestras. Vermeer no fue muy conocido en su época, en parte porque solo trabajaba para un pequeño círculo de mecenas, y su trabajo cayó en el olvido durante 200 años, hasta ser redescubierto en el siglo xix.

Familia y formación

Jan (o Johannes) Vermeer nació en Delft y fue bautizado en la misma ciudad el 31 de octubre de 1632. Fue el segundo hijo de Reynier Jansz Vos y Digna Baltens. Reynier, que empezó a usar el nombre de Vermeer hacia 1640, trabajó como tejedor de seda y luego como posadero, mientras, como una actividad secundaria, hacía de marchante de arte. Tuvo cierto éxito, pues los registros muestran que en 1641 pudo comprar el Mechelen, una gran posada en la plaza principal de Delft.

De algún modo, Vermeer se inspiró en el negocio de su padre, pero los detalles de su formación son pura especulación. Es posible que Carel Fabritius, un pintor dotado que había estudiado con Rembrandt, o Leonaert Bramer, un prolífico artista y diseñador amigo de la familia de Vermeer le

enseñaran, o por lo menos influyeran en él. Si Bramer fue maestro de Vermeer, no dejó ninguna huella en su estilo.

Artista y marchante

Reynier murió en 1652 y Jan heredó sus negocios. Siguió viviendo en Mechelen, pero no está claro cómo se ganaba la vida. Su obra artística es reducida. Solo se han conservado 36 de sus pinturas y hay muchas razones para suponer que el número total de sus obras no fue muy superior.

Dados los meticulosos detalles de sus cuadros, es probable que Vermeer trabajara muy lentamente y es posible

que, además de pintar, tuviera otra ocupación para mantener a su numerosa y creciente familia (llegó a tener 15 hijos). Hay muchos indicios que llevan a pensar que continuó con el negocio de su padre como marchante de arte. Existen documentos que muestran, por ejemplo, que consultó el valor de ciertas pinturas y que, en 1672, viajó a La Haya para valorar cuadros atribuidos a Rafael, Holbein, Tiziano y Giorgione.

En abril de 1653, Vermeer se casó con Catharina Bolnes. Su madre, Maria Thins, era una adinerada católica divorciada y parece que Vermeer se

△ CERÁMICA DE DELFT
La producción de cerámica de Delft aumentó de forma significativa en vida de Vermeer, cuando se introdujeron nuevas técnicas de cocción y vidriado. Los diseños de Delft eran usados en utensilios de cocina, bandejas y sobre todo en azulejos, como puede verse en el zócalo de la pared de *La lechera* de Vermeer.

CONTEXTO
Delft

En el siglo xvii, la pequeña localidad de Delft concentraba tanto los negocios como la cultura y la artesanía. En ella se producían ricos tapices, objetos y adornos de plata, y la famosa cerámica azul y blanca. La ciudad albergó una asociación de artistas, que incluía a Vermeer, Pieter de Hooch, Carel Fabritius y Nicolaes Maes, que pertenecían a un gremio. Habrían conocido las obras de los demás y tal vez habrían sido influidos por ellas. Estos y otros artistas de la llamada Escuela de Delft se reconocen principalmente por sus escenas domésticas y sus paisajes urbanos y rurales.

VISTA DE DELFT (DETALLE), VERMEER, c. 1660-61

◁ *EL TALLER DEL ARTISTA*, 1666
Esta alegoría de la pintura, en la que aparece Clio, una de las nueve musas de la mitología griega, fue la obra favorita de Vermeer. Muchos historiadores han especulado que el pintor es Vermeer.

« Es un **enigma** en una época en la que **nada se le parecía** ni lo **explicaba**. »

MARCEL PROUST, 1921

convirtió al catolicismo por esta época. Maria estaba preocupada por la situación financiera del matrimonio. En diciembre de 1653 Vermeer se convirtió en maestro de pintura, pero fue incapaz de pagar los seis florines que costaba entrar en el gremio. En cualquier caso, las tensiones con Maria se suavizaron y cuando más adelante tuvieron problemas financieros les apoyó.

Edad de oro

Es difícil clasificar cronológicamente las pinturas de Vermeer, porque solo tres de ellas están fechadas. Parece claro que su obra bíblica, *Cristo en casa de Marta y María*, y *Diana y sus compañeras*, una escena de la mitología griega, son obras tempranas, porque tanto el tema como su estilo italianizante difieren del de sus piezas más conocidas. Sin embargo, por la época en que fechó su trabajo más antiguo conocido, *La alcahueta* (1656), Vermeer ya había encontrado su camino. El resto de sus pinturas son casi todas escenas de la vida cotidiana, por lo general situadas en el interior de viviendas.

En otros países europeos, este tipo de obras, a menudo llamadas pintura de género, se consideraban una forma de arte menor, que no era merecedor de grandes elogios. Sin embargo, en Holanda eran muy apreciadas. El país se había independizado recientemente de España y se había convertido en una nueva república. El comercio, liderado por la Compañía Neerlandesa de las Indias Orientales (fundada en 1602), supuso grandes riquezas para el país y marcó el comienzo de la «edad de oro» de la nación. En este entorno, había poca demanda de grandes pinturas para palacios o iglesias y la mayor parte de los encargos provenía de las pudientes clases mercantiles que deseaban pinturas más

△ *LA ALCAHUETA*, 1656
En esta escena, una joven prostituta toma una moneda de un cliente, mientras es observada por una vieja alcahueta. La notable capacidad de Vermeer para captar detalles (sobre todo de las telas) y representar la vitalidad en los gestos fugaces de los personajes, dan a la imagen una sensación de elegancia.

pequeñas para decorar sus casas de la ciudad. En general, no encargaban elaboradas escenas históricas o mitológicas, sino paisajes, bodegones, cuadros de flores o escenas de la vida cotidiana.

Pintura de género

Algunas escenas neerlandesas de género podrían parecer abarrotadas, abigarradas, pero las de Vermeer son tranquilas y serenas. Solía representar una sola persona, o dos, bañadas por la suave luz de una ventana cercana. Están realizando actividades simples, como hacer

encajes o tocar música, mientras que otros parecen sumidos en sus pensamientos, como el geógrafo que levanta la vista de sus libros o la muchacha que lee una carta. Las habitaciones no tienen demasiados objetos, pero cada uno de ellos está representado con tal habilidad que los hermanos Goncourt (críticos e historiadores franceses) escribieron en 1861 que Vermeer era «el único maestro que ha hecho vivir un daguerrotipo» (uno de los primeros tipos de fotografía).

Símbolos ocultos

El realismo de los cuadros de Vermeer resulta a veces engañoso. Los Países Bajos llegaron a tener una larga tradición en el uso de símbolos ocultos, que le añadían un sentido adicional. En *La lechera*, por ejemplo, hay una curiosa caja de madera en un lugar impropio del suelo. Se trata de un calentador de pies, símbolo

« ¿Conoces a un **artista** que se llama Vermeer? La **paleta** de este **extraño** pintor comprende el azul, el **amarillo limón**, el gris perla, el negro y el blanco. »

VINCENT VAN GOGH, CARTA A ÉMILE BERNARD, 1888

tradicional de que los amantes desean constancia. A su izquierda, hay un azulejo con una imagen de Cupido. Los espectadores contemporáneos sin duda habrían entendido inmediatamente que la criada del cuadro estaba pensando en el amor.

Realidades neerlandesas

Las técnicas de trabajo de Vermeer siguen siendo un tanto misteriosas, ya que ninguno de sus dibujos ha sobrevivido. Es significativo que en su pintura *El taller del artista*, el pintor está trabajando directamente sobre el lienzo. Se han realizado radiografías que confirman que hizo numerosos cambios en sus cuadros.

Era un verdadero maestro en transmitir la caída de la luz sobre los objetos y la forma en que esto incidía en el aspecto de las diferentes texturas y materiales. A diferencia de algunos de sus contemporáneos, no pintó objetos con detalle microscópico, sino que lograba crear la apariencia de realidad a través de variaciones increíblemente sutiles de los tonos. También utilizó diminutas gotas de pintura de color claro para mostrar cómo se reflejaba la luz sobre diferentes superficies. Un crítico comparó la textura de su pincelada con «perlas trituradas y fundidas».

La exquisita calidad del trabajo de Vermeer le fue reconocida en vida. Fue nombrado *hoofdman* (líder) de su gremio en cuatro ocasiones y sus cuadros alcanzaron altos precios. A pesar de esto, el deterioro de la situación económica, sobre todo tras la invasión francesa de 1672, le causó graves problemas financieros, que pudieron contribuir a su muerte prematura. Unos meses más tarde, su viuda fue declarada en quiebra y la reputación de Vermeer cayó pronto en el olvido.

▷ *LA LECHERA*, c. 1658-60
Vermeer es conocido por sus interiores elegantes, pero mostraba la misma habilidad en pintar hogares más modestos. En este cuadro se pueden observar las paredes en mal estado, el cristal roto de la ventana y la suciedad de los azulejos.

MOMENTOS CLAVE

c. 1654
Pinta su única obra conocida de tema bíblico, *Cristo en casa de Marta y María*, hacia la época en que se casa con Catharina Bolnes.

c. 1660-61
Pinta una vista de su ciudad natal, Delft. Dos años más tarde, es nombrado *hoofdman* (líder) de su gremio por primera vez.

c. 1666
Completa *El taller del artista*, tal vez con la intención de colgarlo en la sede del gremio de pintores de Delft.

1669
Completa *El geógrafo*, uno de los dos estudios con un solo personaje. Es una de sus tres obras fechadas que se conservan.

c. 1670-75
La invasión francesa de los Países Bajos en 1672 hace difícil vender pinturas y acaba teniendo graves dificultades financieras.

聲名勤帝都造化入畫棄
太原琅琊開代興補四妙
耕煙翁儼貲雲泉書

▷ **RETRATO DE WANG HUI, 1800**
Este retrato del artista como un hombre anciano fue realizado por el pintor chino Weng Luo en tinta sobre papel poco después de la muerte de Wang Hui.

Wang Hui

1632-1717, CHINO

Uno de los grandes pintores de finales de la dinastía Ming y principios de la Qing, Wang Hui fue reconocido por sus exquisitos paisajes. Estudió los maestros de períodos anteriores hasta adquirir un estilo propio.

« Tengo que utilizar el **pincel** y la **tinta** de los Yuan para mover los **montes** y los **valles** de los Song... »

WANG HUI

Wang Hui nació en 1632 en Yushan, en Jiangsu, una provincia oriental de China. Muchos de sus antepasados habían sido artistas. Sus bisabuelos, abuelo, padre y tíos eran todos pintores, y aprendió a pintar de niño. A los 15 años, conoció al gran pintor Wang Shimin, quien le invitó a pasar un tiempo en su casa de Taicang. Allí permaneció durante la década de 1660 y 1670, estudiando y copiando la extensa colección de pinturas de antiguos maestros de su anfitrión. También visitó a muchos amigos de Wang Shimin para copiar pinturas de sus colecciones. Así fue encontrando su inspiración (ver recuadro, derecha).

Hacia la década de 1680, Wang Hui había comenzado a aplicar su propio estilo a obras más ambiciosas. Pintó paisajes en largos rollos, combinando una pincelada muy expresiva con técnicas como la transferencia de tinta, con la que podía captar el efecto de la niebla y crear ricas atmósferas. Hizo un amplio uso de los puntos para crear tonos, añadir textura y adornos, y suavizar los contornos de las colinas. Sus escenas brumosas estaban salpicadas de edificios o personajes dibujados con mayor precisión.

Rollo imperial

En 1684, Wang Hui realizó una obra impresionantemente grande, un paisaje de 18,3 metros de largo, para el destacado e influyente funcionario, Wu Zhengzhi. Su gran aceptación condujo a otros encargos de la corte imperial y, finalmente, a la oportunidad de pintar un rollo para conmemorar el recorrido del emperador por las provincias del sur del país, que tuvo lugar en el año 1689.

Las pinturas de Wang Hui de la ruta del emperador Kangxi por el sur llenaban 12 largos rollos de seda, que fueron pintados con la ayuda de varios asistentes. La pintura, con más de 30 000 figuras y una longitud total de 225,5 m, no se terminó hasta 1698. Representa un paisaje panorámico de montañas, valles, bosques y agua, salpicado de ciudades y templos bellamente dibujados. También muestra un camino serpenteante por el que viajan el emperador y su séquito. Los personajes, sobre todo vestidos en tonos azules y rojos, destacan contra los verdes y marrones del paisaje, captan la mirada del espectador y ofrecen un foco de atención siempre cambiante a estas enormes pinturas.

Obras como esta llevaron a Wang Hui a ser considerado uno de los mayores artistas de China y a su inclusión, junto con Wang Shimin, Wang Jian y Wang Yuanqi, en el prestigioso grupo de artistas conocido como los cuatro Wangs, de finales de la dinastía Ming y principios de la Qing

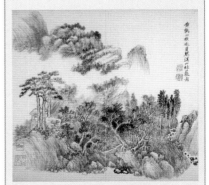

△ **PESCA EN EL ARROYO DEL SAUCE, 1706**
Este paisaje está pintado en tinta sobre seda, en el estilo maduro de Wang Hui. El rollo muestra la gran maestría de su pincelada y su equilibrada composición dentro de un rollo estrecho.

SOBRE LA TÉCNICA
Copia de los maestros

Los artistas chinos se formaban copiando las obras de los pintores antiguos, por lo que, para tener éxito, un joven artista necesitaba acceder a buenas colecciones privadas. Los paisajistas de la dinastía Yuan (1271-1368) impactaron a Wang Hui. Copió la gran fuerza de su expresiva pincelada, inspirada en la caligrafía, y la utilizó para añadir vitalidad a los paisajes. También admiraba la obra de los artistas de la dinastía Song (siglos X al XIII), e intentó emular su tratamiento de los paisajes, pero modificando su estilo y cambiando la composición para producir un estilo propio.

◁ **VIAJE AL SUR DEL EMPERADOR KANGXI, c. 1689**
En esta escena de rollos épicos de Wang Hui, el emperador Kangxi inspecciona las presas del río Amarillo. Es poco probable que Wang visitara los lugares pintados en los rollos; debió basarse en mapas y grabados, y paisajes imaginarios.

DIBUJO A TINTA DEL *ÁLBUM BASADO EN MAESTROS ANTIGUOS*, WANG HUI, 1650-1717

Directorio

Anibale Carracci

1560-1609, ITALIANO

Miembro destacado de una prominente familia de artistas afincada en Bolonia, pasó la primera parte de su carrera en el norte de Italia, y a partir del año 1595, vivió en Roma, donde fue el artista más importante de los contemporáneos de Caravaggio. Al igual que él, rompió con la artificialidad del estilo manierista, pero Carracci lo hizo de una forma muy distinta. Sus pinturas revivieron la grandeza y solidez del Alto Renacimiento, pero con una nueva exuberancia que le colocó como uno de los pioneros del barroco. Pintó composiciones con personajes heroicos, pero también sobresalió en otros campos, entre los que destacó como el inventor tanto de caricaturas como del paisaje idealizado, que Claude Lorrain y Poussin convirtieron en el eje fundamental de la pintura del siglo XVII.

OBRAS CLAVE: *Resurrección de Cristo*, 1593; *Techo de la Galería Farnesio*, c. 1597-1600; *La huida a Egipto*, c. 1604

Juan Martínez Montañés

1568-1649, ESPAÑOL

Llamado el dios de la madera por sus contemporáneos, Juan Martínez Montañés fue el máximo exponente de la escuela sevillana de imaginería del siglo XVII. Trabajó principalmente la madera, el material preferido para la escultura en España, mientras que en otras partes de Europa se usaba la piedra y el bronce. Por lo general, pintaba la madera en colores naturalistas y, a veces, acentuaba el realismo incorporando ojos de cristal y dientes de marfil.

Casi toda su obra es de temática religiosa, y a menudo conseguía una gran intensidad emocional y dignidad. Pasó la mayor parte de su carrera en Sevilla, el principal puerto comercial con las colonias americanas, donde exportó una parte importante de sus imágenes.

OBRAS CLAVE: *Cristo de la Clemencia*, 1603-06; *Inmaculada La Cieguita*, 1628; *San Bruno*, 1634

▽ Guido Reni

1575-1642, ITALIANO

El pintor italiano más aclamado de su tiempo, Reni pasó parte del inicio de su carrera en Roma, pero sobre todo trabajó en su Bolonia natal, donde fue miembro del gremio de pintores. Esta ciudad albergó una tradición pictórica italiana particular. En la llamada escuela boloñesa, la retórica y la emotividad del estilo barroco eran atenuadas por una dignidad y gracia clásicas, y por el énfasis en las proporciones idealizadas.

Reni tuvo un taller de enorme éxito en el que se elaboraban pinturas de temas religiosos y mitológicos, y tenía una clientela internacional muy distinguida. Dos siglos después de su muerte, todavía era generalmente considerado como uno de los más grandes pintores y era ensalzado como «el divino Guido». Sin embargo, su reputación se desmoronó en el siglo XIX, porque era considerado vulgar y sentimental, pero su fama se recuperó a finales del siglo XX.

OBRAS CLAVE: *Matanza de los inocentes*, 1611; *Aurora*, 1614; *El rapto de Helena*, 1627-30

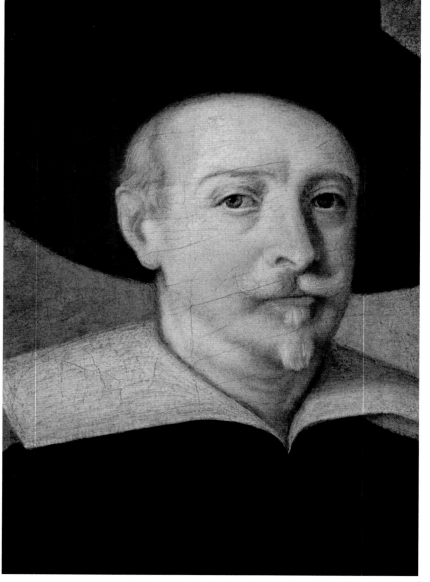

△ AUTORRETRATO, GUIDO RENI, c. 1630

Adam Elsheimer

1578-1610, ALEMÁN

Elsheimer fue el más significativo pintor alemán del siglo XVII, pero pasó prácticamente toda su corta carrera en Italia, primero en Venecia y luego en Roma, donde se instaló en 1600. A pesar de su breve vida y carrera poco exitosa (murió en la pobreza a la edad de 32 años), es una de las figuras más importantes en el desarrollo del paisajismo. Destaca en especial por la atmósfera que crea y el innovador tratamiento de la luz, en particular de las escenas nocturnas.

Solo se conocen unas 40 pinturas de Elsheimer, y muchas de ellas son de tamaño muy pequeño. Su limitada producción puede ser en parte debida a su perfeccionismo, pero también a su indolencia. En todo caso, su influencia se extendió gracias a los grabados de sus trabajos, y a que tuvo un impacto significativo sobre artistas como Rubens, que era un amigo, Rembrandt y Claude Lorraine, así como sobre pintores menores.

OBRAS CLAVE: *El sermón de san Juan Bautista*, c. 1599; *Naufragio de san Pablo en Malta*, c. 1604; *Huida a Egipto*, 1609

Frans Hals

1582/3-1666, NEERLANDÉS

Hals fue la primera gran figura de la pintura neerlandesa del siglo XVII. Era flamenco de nacimiento, pero de niño, sus padres abandonaron Amberes, devastada por la guerra, y se instalaron en Haarlem, donde pasó toda su carrera. Pese a ser el principal retratista de la ciudad y a tener numerosos encargos, tuvo dificultades para mantener a su numerosa familia y a menudo contraía deudas. Sus retratos destacan por la espontaneidad de la pose y su expresión. En el siglo XVIII, su trabajo era considerado rudo e inconcluso pero fue redescubierto a partir de 1860 cuando su brillante pincelada atrajo a los impresionistas.

OBRAS CLAVES: *Banquete de los oficiales de la Compañía de San Jorge de Haarlem*, 1616; *El caballero sonriente*, 1624; *Las regentes del asilo de ancianos de Haarlem*, c. 1664

▷ Simon Vouet

1590-1649, FRANCÉS

Jugó un papel central en el arte de su país tras las interrupciones de la guerra civil. Nació en París, pero desde 1613 hasta 1627 vivió en Italia, antes de ser llamado por Luis XIII a la capital francesa para ser su pintor de cámara. Era trabajador y versátil y realizó obras en diversos campos. Mientras estuvo en Italia, aprendió de muchos de los principales artistas de la época. Con la mezcla de estas influencias logró crear un estilo fluido que tenía tanto la energía del barroco, como la agradable gracia que ahora se considera esencialmente francesa. Dirigió un taller en el que se iniciaron muchos de los principales pintores de la siguiente generación, sobre todo Charles Le Brun.

OBRAS CLAVE: *El adivino*, c. 1620; *La presentación en el templo*, 1641; *Alegoría de la paz*, c. 1648

△ **AUTORRETRATO, SIMON VOUET, c. 1615**

José de Ribera

1591-1652, ESPAÑOL

Ribera era español de nacimiento, pero pasó toda su carrera conocida en Italia, trabajando en Parma y Roma antes de establecerse en Nápoles en 1616, que en aquel tiempo era una posesión española. En su país de adopción fue apodado Lo Spagnoletto. Fue un pintor sobre todo de temas religiosos pero también seculares.

Tuvo una poderosa vena caravaggesca, pero más tarde su estilo se volvió más suave y colorido. Muchas de sus pinturas fueron llevadas a España. La alta reputación de la que disfrutó en vida continuó después de su muerte. En el siglo XVII España ya no tenía una posición central Europa, y sin embargo Ribera y Murillo fueron de los pocos artistas españoles cuyo trabajo siguió siendo reconocido fuera de su país.

OBRAS CLAVE: *Sileno ebrio*, 1626; *El martirio de San Felipe*, 1639; *La adoración de los pastores*, 1650

Jacob Jordaens

1593-1678, FLAMENCO

Tras Rubens y Van Dyck, Jordaens fue el principal pintor flamenco de composiciones de figuras de gran tamaño del siglo XVII. Después de la muerte de los primeros, en 1640 y 1641 respectivamente, Jordaens se convirtió en el mayor artista en este campo, y durante aproximadamente los siguientes 20 años, fue uno de los pintores más buscados del norte de Europa. Raras veces salía de su ciudad natal, Amberes, pero recibió encargos de otros países, incluyendo Inglaterra, Suecia y la República Neerlandesa.

Su vigoroso estilo estaba influido por Rubens, a quien a veces asistía en los grandes proyectos, pero era mucho más terrenal. Pintó escenas religiosas, mitológicas, alegóricas y moralizantes y se hizo conocido en especial por sus grandes pinturas de género basadas en proverbios.

También diseñó tapices, pero destacó sobre todo por ser un excepcional retratista.

OBRAS CLAVE: *Alegoría de la fecundidad*, c. 1623; *Martirio de santa Apolonia*, 1628; *Diógenes buscando a un hombre*, c. 1642

François Duquesnoy

1597-1643, FLAMENCO

Con la gran excepción de Bernini, Duquesnoy fue quizá el más aclamado escultor europeo de su tiempo. Nació en Flandes, pero en 1618 se estableció en Roma y pasó casi todo el resto de su vida allí; murió de camino a París, donde había sido nombrado escultor de la corte.

Durante un tiempo, trabajó como asistente de Bernini, pero su estilo era mucho más sobrio y clásico. Solo produjo unas cuantas grandes esculturas públicas, pero ganó reputación con obras más pequeñas, incluyendo estatuillas de temas religiosos y mitológicos que fueron copiadas múltiples veces. Acabaron por formar parte del equipo usual de los estudios de los artistas de toda Europa durante más de un siglo.

OBRAS CLAVE: *Baco*, c. 1626-27; *Santa Susana*, 1629-33; *San Andrés*, 1629-40

Francisco de Zurbarán

1598-1664, ESPAÑOL

Zurbarán fue uno de los pintores españoles más importantes y distintivos del siglo XVII, el Siglo de Oro del arte de este país. Pasó la mayor parte de su carrera en Sevilla, pero también trabajó en Madrid. Las pinturas de su estudio fueron enviadas por toda España y las colonias de América del Sur. Realizó algunos retratos y naturalezas muertas, así como escenas mitológicas para Felipe IV, pero sobre todo fue un pintor religioso. Es conocido por sus austeras figuras de monjes y santos, obras de gran intensidad espiritual, en sintonía con el fervor religioso de la España de la época. Hacia finales de su carrera, el gusto del país se había acercado más al estilo suave y dulce de Murillo.

OBRAS CLAVE: *Cristo en la cruz*, 1627; *Hércules luchando con Anteo*, 1634-35; *San Francisco de Asís*, 1639

▽ Philippe de Champaigne

1602-1674, FRANCÉS

Nació en Flandes, pero pasó prácticamente toda su carrera en París, donde se instaló en 1621. En Bruselas había empezado a especializarse como paisajista, pero se convirtió en un destacado pintor religioso y en el mayor retratista francés del siglo XVII. Sus retratos incluyen algunas de las más eminentes personalidades francesas del momento, como el cardenal Richelieu, primer ministro de Luis XIII, a quien retrató en diversas ocasiones, creando las características imágenes con las que ha pasado a la posteridad y le reconocemos actualmente.

Su estilo combina la grandeza del barroco con la dignidad clásica y una pincelada precisa. Desde la década de 1640 su trabajo se hizo más austero, reflejo de su relación con el jansenismo, una severa doctrina católica; su hija fue monja en un convento jansenista.

OBRAS CLAVE: *Triple retrato del Cardenal Richelieu*, 1642; *Cristo en la Cruz*, 1647; *Ex-Voto* , 1662

△ COPIA DEL AUTORRETRATO DE PHILIPPE DE CHAMPAIGNE, JEAN BAPTISTE DE CHAMPAIGNE

Claude Lorrain

c. 1605-1682, FRANCÉS

Es uno de los más importantes paisajistas, y sin duda, el más influyente exponente del paisaje ideal, un estilo en que el artista crea serenas y armoniosas visiones de la naturaleza a menudo pobladas de pequeños personajes mitológicos o religiosos.

Este tipo de paisaje se originó poco después de 1600 y gozó de gran popularidad hasta bien entrado el siglo XIX. Claude nació en Lorena, entonces un ducado independiente y ahora una región del noreste de Francia, pero pasó casi toda su carrera en Roma. Durante la década de 1630, se convirtió en el principal pintor de paisajes de Europa, trabajando para el papa Urbano VIII, Felipe IV de España y otros distinguidos clientes. Hasta 1850, cuando algunos críticos empezaron a encontrar sus obras repetitivas, fue generalmente considerado un gran paisajista.

OBRAS CLAVE: *El molino*, 1631; *El Enchanted Castle*, 1664; *Ascanio y el ciervo*, 1682

Bartolomé Esteban Murillo

1617/18-1682, ESPAÑOL

Murillo, el pintor español más famoso de su época, pasó prácticamente toda su vida en Sevilla. Sus obras incluyen sentimentales escenas de pícaros y algunos excelentes pero sombríos retratos. Sin embargo, ante todo fue un pintor religioso. El estilo de obras de madurez era luminoso, colorido y tierno.

Su tema favorito era la Inmaculada Concepción, la doctrina católica según la cual la Virgen María fue concebida libre del pecado original, que manchaba a los demás seres humanos, una idea que solía representar con retratos de cuerpo entero de María con angelotes.

△ AUTORRETRATO, JAN STEEN, c.1670

En el siglo XVIII y principios del XIX, Murillo fue considerado uno de los mejores pintores, pero luego cayó en desgracia por ser demasiado sentimental.

OBRAS CLAVE: *La visión de san Antonio de Padua*, 1656; *Regreso del hijo pródigo*, c. 1667-70; *Autorretrato*, c. 1670

Charles Le Brun

1619-1690, FRANCÉS

Le Brun fue el artista dominante de Francia durante el largo reinado de Luis XIV, no solo por su trabajo, sino también por el relevante papel que desempeñó en la supervisión de diversas empresas artísticas reales. Luis XIV apreciaba el valor propagandístico del arte, y el talento de Le Brun le fue perfecto para promocionar su imagen como adinerado y poderoso rey a través de barrocos pomposos y esplendorosos esquemas decorativos y pinturas.

Le Brun trabajó en el Louvre y Versalles y dirigió la Manufactura de los Gobelinos (que suministraba los tapices para los palacios reales) y la Real Academia de Pintura y Escultura de Francia, que formaba artistas que glorificasen al rey.

OBRAS CLAVE: *Hércules y las yeguas de Diomedes*, c. 1640; *Entrada Triunfal de Alejandro Magno en Babilonia*, c. 1662-68; *La adoración de los pastores*, c. 1689

◁ Jan Steen

1626-1679, NEERLANDÉS

Aunque murió bastante joven, Steen dejó gran cantidad de obras de distintos temas, incluyendo las religiosas (era católico). Es, sobre todo, famoso por sus detalladas y animadas escenas de la vida cotidiana, pinturas que le han convertido en una de las más populares figuras de la edad de oro del arte neerlandés. Algunas de estas pinturas contienen inscripciones que subrayan el significado moral de la obra, relacionado con la fragilidad humana o la locura. En lugar de un seco predicador era un irónico observador. Trabajó en Leiden, donde nació, así como en Delft y Haarlem. Pese a su habilidad, versatilidad y productividad, tuvo dificultades para ganarse la vida con la pintura, así que durante un tiempo tuvo una fábrica de cerveza y luego una posada.

OBRAS CLAVE: *Jugadores de bolos junto a una posada*, c. 1660-62; *El hogar disoluto*, c. 1663-65; *Celebración en una taberna*, c. 1670-75

Jacob van Ruisdael

c. 1629-1682, NEERLANDÉS

Fue el mayor paisajista neerlandés. Pintó una amplia gama de paisajes: vistas de ríos, bosques, caminos rurales, panorámicas, escenas de invierno... Destaca por la fuerza emocional de su obra, en la que se transmite la grandeza y el misterio de la naturaleza. Empezó su carrera en su ciudad natal, Haarlem, y en 1656, se estableció en Ámsterdam. Por lo que se sabe, solo tuvo un alumno, Meindert Hobbema, pero influyó en muchos otros artistas de su país. Fue admirado tanto en Inglaterra como en Francia, entre otros por Gainsborough y Constable.

OBRAS CLAVE: *Castillo de Bentheim*, 1653; *Cementerio judío*, c. 1660; *Molino de Wijk bij Duurstede*, c. 1670

SIGLO
XVIII

CAPÍTULO 4

▷ *DESCANSO TRAS LA LECTURA,*
FECHA DESCONOCIDA
En lo que parece ser un autorretrato, esta pintura muestra al artista relajándose después de leer. Incluso en reposo, está contemplando la naturaleza, en la forma de dos macetas con plantas.

Jeong Seon

1676-1759, COREANO

Jeong Seon perfeccionó el estilo realista del paisajismo. Su representación de escenas coreanas ayudó a liberar el arte de su país de la influencia del estilo chino.

« Incluso **yendo** a pasear por la **montaña...** ¿cómo se puede comparar tal **placer** con lo que se **siente** al contemplar este **cuadro...?** »

INSCRIPCIÓN EN LA PINTURA DEL MONTE GEUMGANG DE JEONG SEON

Jeong Seon nació en el seno de una familia noble, pero empobrecida, en Cheongun-dong, ahora parte de Seúl, capital de Corea del Sur. Su lugar de nacimiento estaba rodeado de magníficos paisajes, incluyendo los montes Inwang y Bugak, y a una edad temprana comenzó a apreciar la belleza natural de su país.

Jeong Seon mostró pronto su gran talento para la caligrafía y la pintura, y contó con el respaldo de su familia cuando anunció su intención de dedicarse al arte. Además de la belleza natural de su región natal, también se inspiró en la literatura, especialmente en la obra del poeta y erudito confuciano Kim Changheup, que vivía en la misma zona que él y escribió elocuentes descripciones de paisajes.

Viajes por Corea

Desde principios del siglo XVIII, Jeong Seon pasó mucho tiempo viajando por Corea y pintando paisajes. En 1712 visitó el monte Geumgang, uno de los lugares más bellos y famosos del país, para ver a su amigo Yi Byeongyeon, que había sido nombrado magistrado. Jeong Seon pintó una serie de estudios de la montaña y a pesar de que el álbum con los dibujos se perdió, fue visto y admirado por destacados aristócratas de la época, lo que dio fama a su autor.

Jeong Seon representó paisajes coreanos reales en lugar de los panoramas idealizados que fueran tan populares en los siglos anteriores. Al representar lugares bien conocidos de su tierra natal, Jeong Seon y sus seguidores crearon un estilo pictórico original y distintivo del arte coreano.

A partir de la década de 1720, fue nombrado para ocupar una serie de puestos en el gobierno local de las provincias de Cheongha y Chungcheong. Esto le dio la oportunidad de viajar y desarrollar su estilo. Una temporada en la que vivió en Seúl dio como resultado una serie de escenas ribereñas que supo ejecutar con una deliciosa delicadeza.

Jeong Seon disfrutó de una larga carrera, y a la edad de 74 años produjo una de sus obras más apreciadas, *El álbum de estilos de poesía de Sikong Tu*, en el que ilustró las 24 características del verso según Sikong Tu, un poeta de la dinastía Tang china.

Evolución estilística

En sus primeros trabajos, solía combinar las áreas de aguada de tinta clara con otras líneas más oscuras, repetidas frecuentemente con pequeños trazos, con la finalidad de plasmar detalles o para enfatizar un sombreado. Más adelante, su pincelada se hizo más incisiva, con sutiles aguadas de tinta y detalles de personas o edificios agregados con líneas rápidas, a veces apenas esbozadas.

A lo largo de su vida, fue capaz de combinar su capacidad de trazar con gran precisión los detalles naturales, con una grandeza que se dirige directamente a las emociones. Estas cualidades le dieron el estatus de uno de los pintores más grandes, originales e influyentes de Corea.

SOBRE LA TÉCNICA
Paisajes reales

El paisajismo, popular en el Lejano Oriente, fue el tema más tratado por los pintores coreanos de los siglos XV, XVI y XVII. Estas pinturas, en su mayoría, seguían modelos chinos y representaban paisajes idealizados o imaginarios. Por el contrario, la pintura de paisajes reales se centra en la reproducción de escenarios verdaderos. Este género fue ganando popularidad en el siglo XVIII, en gran parte gracias a la obra de Jeong Seon, que solía pintar directamente de la naturaleza, al aire libre. El tema más frecuente de sus paisajes reales fue el monte Geumgang, famoso por su impresionante belleza natural.

MONTE GEUMGANG (KUMGANG), COREA DEL NORTE

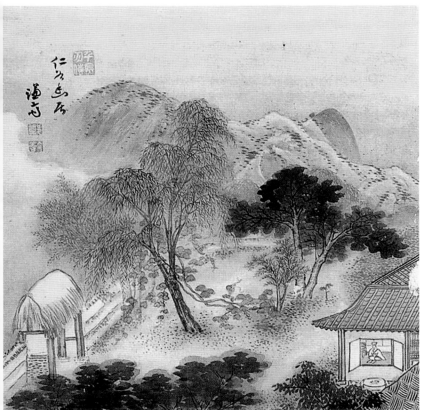

◁ *INGOK YUGEODO*, c. 1742

El paisaje muestra una casa con un fondo de árboles y montañas. La combinación de las líneas rotundas de los edificios con los trazos y las manchas más sutiles crean la impresión de bosques y montañas distantes.

Jean-Antoine Watteau

1684-1721, FRANCÉS

Watteau fue uno de los artistas más importantes del siglo XVIII y una figura esencial para el desarrollo del rococó. Pese a su carrera trágicamente corta, fue precursor de un nuevo género: la *fête galante*.

La personalidad artística de Watteau parece sacada directamente de las páginas de una novela romántica. Era inquieto, irritable y pendenciero; rara vez permanecía en un lugar por mucho tiempo y abusaba de la hospitalidad de sus amigos. Pero también sufría, y pintó algunas de sus obras maestras luchando contra la tuberculosis, que finalmente acabaría con su vida.

Jean-Antoine Watteau nació en octubre de 1684 en Valenciennes, noreste de Francia, ciudad fronteriza que había sido recuperada de los Países Bajos españoles. A pesar de que Watteau es considerado ahora un artista francés, sus contemporáneos siempre lo tuvieron por flamenco, una opinión que sin duda se basaba en la influencia de Rubens en su obra.

Primeros años

Hijo de un techador, Watteau trabajó como aprendiz desde edad temprana. Aún se discute la identidad de sus dos primeros maestros, pero parece que fueron Jacques-Albert Gérin y un pintor de montajes escénicos llamado Métayer. Este último se llevó a Watteau a París,

△ **BANDEJA AUDRAN, c. 1720**
Watteau desarrolló su estilo bajo la influencia de Claude Audran (1658-1734), conocido por sus diseños de vidrieras, ventanas, alfombras y bandejas decorativas.

pero pronto le abandonó. Desatendido y sin fondos, el joven artista se vio obligado a trabajar de copista, antes de tener la suerte de conocer a Claude Gillot. Discípulo de Jean-Baptiste Corneille, Gillot había sido aceptado en la Academia como pintor de temas históricos, pero principalmente trabajaba como decorador e ilustrador. Era un magnífico dibujante e influyó en el estilo de Watteau, aunque sus pinturas eran algo rígidas y torpes. Estaba involucrado en una amplia variedad de obras teatrales, para las que pintaba escenografías, y puede que incluso dirigiera un teatro de marionetas. Es probable que le ayudara en algunas de sus escenas, pero no está clara la naturaleza precisa de su trabajo. Sin embargo, la verdadera importancia de Gillot fue introducirle en el mundo del

△ **RETRATO AL PASTEL, 1721**
Esta representación de Watteau en su último año de vida es obra de la retratista italiana Rosalba Carriera, que pintaba al pastel, técnica de moda en el siglo XVIII.

teatro y, sobre todo, despertar su intensa fascinación por la comedia del arte (ver a la derecha). Más tarde se basó en elementos de este género para transformarlos en las fantasías oníricas de sus *fêtes galantes*.

Influencia del rococó

Sin embargo, Watteau se peleó con Gillot y buscó un nuevo maestro, Claude Audran III, con el que comenzó a colaborar en 1707. Audran era un pintor de decorados que tenía por misión pintar grotescos, arabescos, chinerías y otras florituras para

« ... ha **creado un mundo ideal** a partir de las visiones encantadas de su imaginación. »

HERMANOS GONCOURT, *PINTORES FRANCESES DEL SIGLO XVIII*, 1859-75

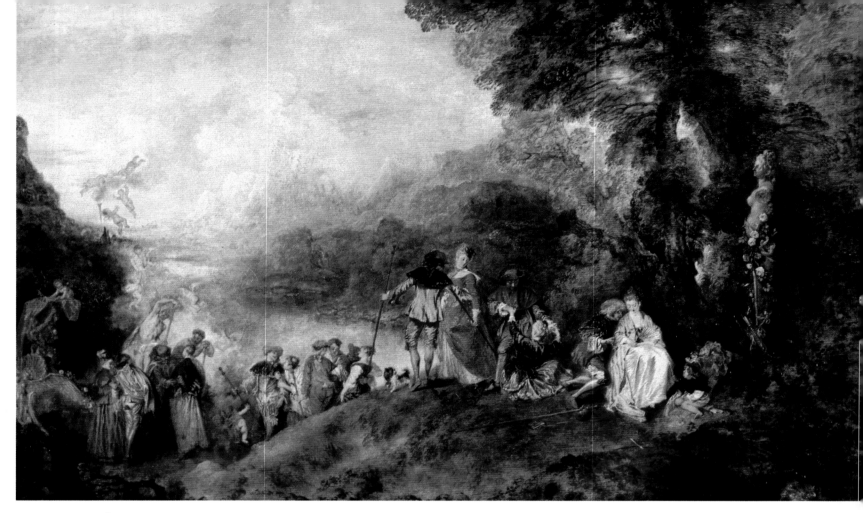

△ PEREGRINACIÓN A LA ISLA DE CITEREA, 1717
En la isla griega de Citerea, lugar de nacimiento mitológico de la diosa Venus, amantes del cortejo se preparan para su viaje de vuelta a casa. Una mujer mira hacia atrás con nostalgia a la única pareja que es aún ajena a la inminente partida.

residencias aristocráticas. Trabajaba en el nuevo estilo rococó, que era ligero y delicado como un soplo de aire fresco tras el pesado clasicismo popular del reinado de Luis XIV.

Watteau absorbió ese aire de ligereza y refinamiento, y lo incorporó a su estilo, pero su colaboración con Audran le benefició también en otro aspecto. Por entonces, Audran era conservador del Palacio de Luxemburgo, que contenía el magnífico ciclo de 24 pinturas sobre la *Vida de María de Médici* (esposa de Enrique IV de Francia) del célebre

pintor flamenco Rubens. En un período en el que casi todas las colecciones de arte estaban en manos de personas adineradas, tener acceso a una obra tan importante supuso un tremendo activo para la educación del joven artista. Watteau pudo estudiar las pinturas a su antojo y maravillarse del dominio del color de Rubens.

Aprender de los maestros
Watteau presentó una solicitud para el Premio de Roma, una beca que concedía al ganador varios años de estudio en la Academia francesa de Roma. Entró en el concurso en 1709, pero quedó en segundo lugar. Sin desanimarse, hizo otros intentos para financiarse un viaje a Italia, pero sus ambiciones se

frustraron. Sin embargo, hacia 1712, recibió el encargo de pintar un grupo de *Cuatro estaciones* para la residencia del banquero y coleccionista Pierre Crozat. Con su aplomo habitual, Watteau consiguió embaucar a Crozat para que le dejara quedarse en la finca, donde pudo estudiar la extensa colección de dibujos, pinturas y esculturas que albergaba (la colección fue vendida más tarde al Museo del Hermitage de San Petersburgo).

Por entonces, las obras de Watteau tenían una demanda considerable. Algunas eran escenas militares, pintadas durante una visita a su ciudad natal de Valenciennes. Pero lo que despertaba más interés entre los coleccionistas de arte eran sus pinturas teatrales.

Watteau era tan admirado, que cuando solicitó, y obtuvo, el ingreso en la Academia, el comité tomó una decisión sin precedentes: permitirle elegir cualquier tema que le gustara como

◁ EL PALACIO DE LUXEMBURGO
Watteau estudió a los grandes maestros en la residencia de María de Médici, regente de su hijo, Luis XIII.

« ¡Qué **viveza**! ¡Qué **animación**! ¡Qué **colorido**! »

HONORÉ DE BALZAC, *EL PRIMO PONS*, 1846-47

obra de presentación. Fueron necesarios cinco años y cuatro avisos para que entregara por fin su pintura, pero la espera valió la pena. Su gran obra maestra fue *Peregrinación a la isla de Citerea*, una fantasía agridulce sobre el encuentro entre el mundo moderno y la mitología clásica.

Un nuevo género

La Academia reconoció la singularidad de su trabajo y le honró con una nueva clasificación, un «tipo» completamente nuevo de pintura comparable con las categorías existentes, como el retrato, la naturaleza muerta y la pintura histórica (considerada como la clase más alta de pintura). La nueva clasificación fue *fête galante*, género descrito como una «fiesta de cortejo», en que gente elegante disfrazada goza de un ambiente ideal al aire libre, paseando, bailando y escuchando música. *Peregrinación a la isla de Citerea* tuvo su origen en una obra menor del dramaturgo Florent Dancourt titulada *Les trois cousines* («las tres primas»), que Watteau transformó en una visión onírica. Una mezcla exótica de vestidos se suma al sentido de la fantasía. Actores de la comedia del arte se mezclan con personajes con vestimentas históricas, quizá tomadas de las pinturas de Rubens que Watteau había visto, y con otras gentes con trajes de fiesta de su época.

Hermosa melancolía

Como muchas de las pinturas teatrales de Watteau, *Peregrinación* está impregnada de un aire de melancolía, como si los personajes fueran conscientes de que los placeres de este mundo no pueden durar mucho: es más un lamento por la pérdida que una celebración de la vida. Ninguno de sus imitadores ha logrado reproducir este delicado

MOMENTOS CLAVE

c. 1708
Pinta ocho tablas decorativas para el Palacio de Nointel. Consisten en unas pequeñas y graciosas figuras dentro de arabescos.

1709
Queda segundo en el Premio de Roma, lo que le impide ir a Italia. Será aceptado en la Academia en 1712.

1717
Presenta *Peregrinación a la isla de Citerea*, para su admisión en la Academia.

1720
Pinta en Londres *Actores italianos* para el Dr. Mead, su médico. Los personajes son excepcionalmente realistas.

1721
Completa su obra maestra final: el *Cartel de la tienda de Gersaint*, pintura que se vende tras ser expuesta apenas un par de semanas.

estado de ánimo. Algunos críticos consideran que la tristeza de la obra se debía a la fatal enfermedad del artista, que iba empeorando poco a poco. También es posible que este efecto se debiera a su inusual método compositivo: Watteau no planificaba sus *fêtes galantes* como un conjunto, sino que solía agrupar los personajes en base a dibujos inconexos, lo que explicaría por qué las figuras de estas escenas a veces parecen etéreas, aisladas y como envueltas en su propio mundo.

La salud de Watteau fue deteriorándose paulatinamente al final de la década. En 1719 se desplazó a Londres para que lo visitara el célebre médico inglés

Dr. Richard Mead, pero este no logró que su salud mejorara. Regresó a París al año siguiente y apeló a la hospitalidad de un amigo, el marchante de cuadros Edmé Gersaint, quien lo acogió en su casa. En compensación, Watteau pintó su última gran obra: un magnífico cartel que muestra el interior de la tienda de Gersaint llena de clientes. El trabajo presenta una evolución estilística, y muestra un gran sentido de naturalismo, un indicio de una nueva etapa que su arte podría haber seguido si hubiera vivido, y una clara señal de que su fuerza artística se mantuvo inalterable hasta el fin. Watteau murió el 18 de julio de 1721 con solo 37 años.

SOBRE LA TÉCNICA
Dibujo a las tres tizas

A lo largo de su carrera, Watteau hizo esbozos incansablemente, copiando obras de los viejos maestros y dibujando del natural. Era un atento observador de la gente y de sus cambiantes expresiones, y hacía bocetos, espontáneos y convincentes, de las personas que tenía a su alrededor (actores, bailarinas, comerciantes y nobles), casi siempre aislados de su entorno.

Watteau empleaba la técnica de las tres tizas, que se basa en el uso de tres colores (rojo, blanco y negro) para producir efectos pictóricos. Para crear tonos carne, mojaba la punta del dedo y mezclaba las tizas con el color del papel. En vez de producir bocetos preparatorios para sus cuadros, llenaba sus cuadernos de dibujo de personajes, que luego incorporaba a sus obras de gran tamaño. Algunos de los bosquejos aparecen en varias de sus grandes obras.

ESTUDIO DE CABEZAS, c. 1715

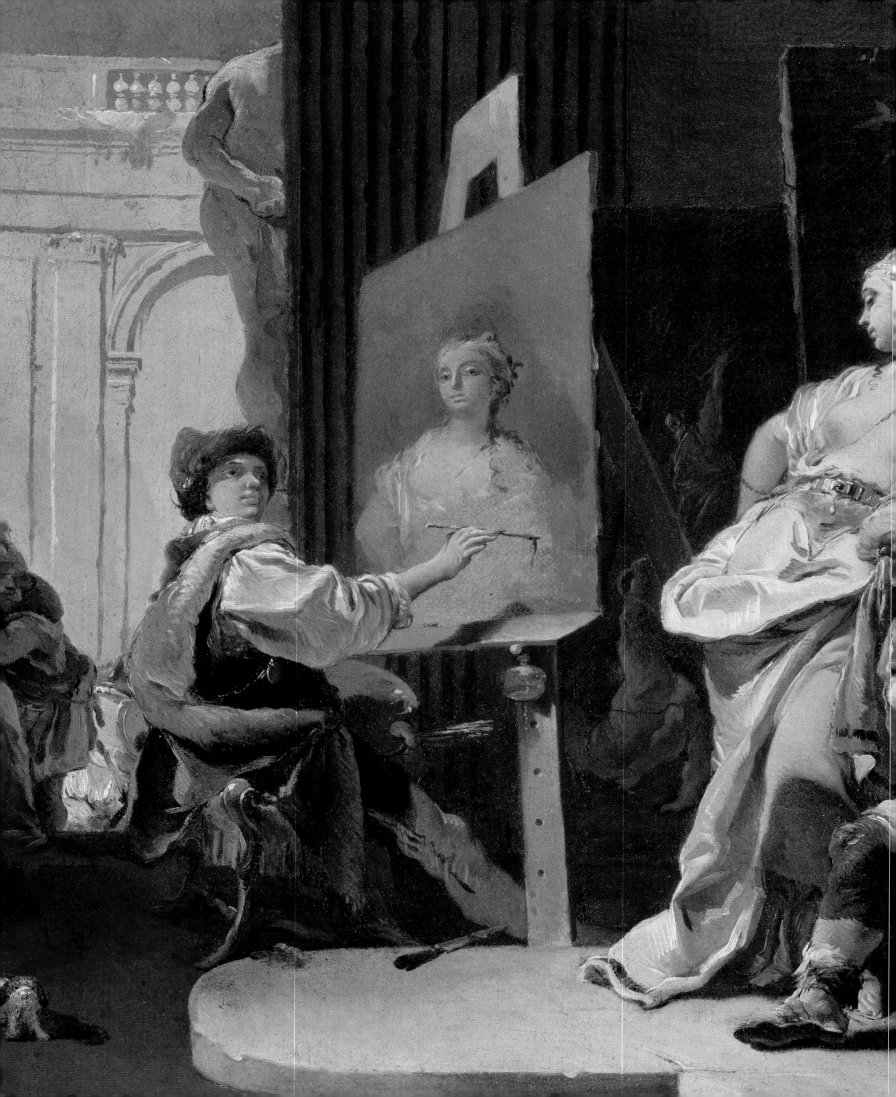

Giambattista Tiepolo

1696-1770, ITALIANO

Tiepolo fue el artista italiano más relevante del siglo XVIII y uno de los mejores exponentes del estilo rococó. También fue el último maestro de la pintura al fresco, una tradición que venía de Giotto.

Los hijos del pintor

Dos de los tres hijos de Tiepolo fueron artistas: Giandomenico (llamado Domenico, 1727-1804) y Lorenzo (1736-76). Ambos trabajaron como ayudantes en los proyectos de su padre, y gracias a su habilidad sus contribuciones se integran tan perfectamente que apenas pueden diferenciarse. Ambos hermanos trabajaron también por su cuenta. Domenico fue el de mayor talento. Pintó alegres escenas del carnaval de Venecia y fue también un buen grabador. Más tarde se convirtió en presidente de la Academia de Bellas Artes de la ciudad (1780-83).

Giovanni Battista Tiepolo nació en Venecia el 5 de marzo de 1696. Sus nombres tal vez le fueron puestos en honor a su padrino, un noble llamado Giovanni Battista Donà. El elevado estatus de este padrino confirma que Tiepolo procedía de una respetable familia acomodada. Por desgracia, su propio padre, un mercader de negocios navales, murió un año después de su nacimiento.

Influencias tempranas

Apenas se sabe nada de los primeros años de Tiepolo antes de su aprendizaje con Gregorio Lazzarini hacia 1710, un pintor de temas históricos bien considerado en su día, pero ahora casi olvidado. Era un maestro diligente, aunque su trabajo no dejó ninguna marca discernible en el estilo del joven estudiante. En cambio, Tiepolo fue influido por otro artista veneciano,

Giovanni Piazzetta (1683-1754), conocido por sus lienzos religiosos y por sus enigmáticas imágenes de género. En una de las primeras obras de Tiepolo, *El sacrificio de Isaac*, pueden apreciarse algunos indicios del enfoque dramático de Piazzetta.

En 1717 Tiepolo fue aceptado como miembro del gremio de pintores de Venecia, tras haber estado trabajando como artista independiente por algún tiempo. Como afirmaba el biógrafo de Lazzarini, Tiepolo era «todo fuego y espíritu»; su precoz talento le hizo demasiado ambicioso para permanecer mucho tiempo a la sombra del maestro.

Tuvo su primer encargo documentado en 1715, y al año siguiente causó sensación con *Paso del mar Rojo*, que mostró en las fiestas del día de San Roque (la principal exposición pública de la época en Venecia). Hacia 1719, Tiepolo se comprometió con Cecilia

△ **EL SACRIFICIO DE ISAAC (DETALLE), 1716**
El primer trabajo público de Tiepolo es una representación bastante sombría del episodio bíblico en el cual Dios pide a Abraham que sacrifique a su hijo, Isaac.

Guardi, hermana de Francesco, el famoso paisajista. Se casaron en la iglesia de Santa Ternita, y tuvieron 10 hijos, dos de los cuales fueron artistas y colaboraron con su padre en algunos de sus grandes proyectos.

Mecenas ricos

La carrera de Tiepolo progresó con rapidez en la década de 1720. Sus primeros trabajos habían sido óleos, pero en 1725 aceptó su primer encargo conocido para pintar el fresco de un techo, campo artístico que iba a convertirse en su especialidad. Hacia la misma época, atrajo la atención de

POLICHINELA Y ACRÓBATAS,
GIANDOMENICO TIEPOLO, 1797

◁ **ALEJANDRO Y CAMPASPE EN EL ESTUDIO DE APELES (DETALLE), c. 1724**
Tiepolo se representó como Apeles, el famoso pintor de la Antigüedad, retratando a Campaspe, concubina de Alejandro Magno.

« [Tiepolo] está lleno de **espíritu**... de un **fuego** infinito, un **colorido** deslumbrante y una **rapidez** asombrosa. »

CONDE TESSIN, CARTA AL REY DE SUECIA

MOMENTOS CLAVE

1716

Gana un concurso con *Paso del mar Rojo*. El año siguiente es aceptado como miembro del gremio de pintores de Venecia.

1727

Pinta *Sara y el arcángel*, un episodio del Antiguo Testamento, para una serie de frescos del palacio arzobispal de Údine.

1740

Pinta *Camino al Calvario*, uno de los tres enormes lienzos que representan la Pasión de Cristo.

1750-53

Deja Italia por primera vez para emprender uno de sus proyectos más ambiciosos: las decoraciones del Palacio de Wurzburgo.

1762

Llega a España para trabajar en su última gran empresa: la decoración del Palacio Real de Madrid.

▽ **EL BANQUETE DE CLEOPATRA Y ANTONIO, c. 1748**

Cuando Cleopatra recibía a Antonio, hacía alarde de su riqueza: disolvía un valioso pendiente de perlas en una copa de vino y luego la bebía. Tiepolo pintó este tema varias veces, pues era uno de los preferidos de los clientes orgullosos de su riqueza.

la familia Dolfin, una de las más ricas de Venecia. Tiepolo llevó a cabo varios encargos para ella. El más grandioso lo realizó en Údine, a unos 95 kilómetros al noreste de Venecia, donde decoró la escalera, la galería y la *Sala Rossa* del palacio del arzobispado con una secuencia de episodios del Antiguo Testamento. Estos frescos fueron muy aclamados y contribuyeron a difundir su fama, por lo que pronto recibió numerosos encargos. Estos, inicialmente, procedían de otras ciudades italianas (Milán, Bergamo y Vicenza), pero a mediados de la década de 1730, la demanda de sus servicios se extendió a las cabezas coronadas de Europa. Tiepolo apenas daba abasto y escribió a un impaciente mecenas que estaba «trabajando día y noche... sin respiro».

Un maestro del fresco

El estilo de la pintura al fresco de Tiepolo difería considerablemente del que mostraban anteriormente sus óleos. Abandonó en la ejecución de esta técnica la coloración más oscura que había adaptado de Piazzetta y optó por tonos pastel más claros. Así pues, las sombras desaparecieron casi por completo en los frescos. Uno de sus contemporáneos, en un comentario sobre un efecto destellante, lo vinculaba con las graciosas figuras que flotan en sus elaboradas composiciones, y afirmaba que Tiepolo lo lograba «con el uso de colores opacos junto a unos pocos toques brillantes», que conseguían dotar a su trabajo de «una vivacidad... una luz tal vez sin igual».

Ilusiones ópticas

La clave del éxito de Tiepolo fue la velocidad y la seguridad del trazo, una enorme ventaja porque los errores sobre yeso de secado rápido no son fácilmente corregibles. No solo era un excelente dibujante, sino también un maestro del escorzo, algo crucial porque muchos de sus frescos se contemplaban desde abajo.

Tiepolo superó el desafío del medio. Le encantaba añadir pasajes de virtuosismo, detalles ilusionistas que obligaban al espectador a mirar dos veces para saber si lo que estaba viendo era real o imaginario. En los decorados de Wurzburgo, por ejemplo, las figuras tienen las piernas colgadas sobre las balaustradas o parecen estar a punto de caer de las cornisas (pintadas).

Preparación meticulosa

Tiepolo hacía numerosos dibujos antes de embarcarse en un fresco. Los estudios iniciales eran en general dibujos a pluma y tinta marrón, con una aguada marrón. Luego, a medida que la composición tomaba forma, hacía bocetos al óleo y, finalmente, mostraba al mecenas un modelo más acabado y detallado para obtener su aprobación antes de comenzar el trabajo. Estos modelos se consideran hoy obras maestras por derecho propio.

Algunos aspectos del estilo de Tiepolo fueron más intuitivos. Tenía un don magnífico para mezclar la luz simulada de sus pinturas con la verdadera luz de la propia arquitectura. Sus personajes parecen flotar libremente por paredes y techos, pero aparentando ocupar un espacio genuino. Tiepolo también tuvo una tremenda inventiva, que le sirvió tanto para encargos donde se esperaba que mostrara algún rincón oscuro de la historia de una familia, como para

◁ **APOLO Y LOS CONTINENTES,** 1750-53
Tiepolo diseñó la pintura del techo sobre la escalinata del Palacio de Wurzburgo para glorificar al recién nombrado príncipe-obispo. Personificaciones de los cuatro continentes le rinden homenaje.

SOBRE LA TÉCNICA
Ilusionismo

Los frescos de Tiepolo eran muy célebres por sus convincentes efectos ilusionistas. En la mayoría de los casos, la idea era que una residencia palaciega pareciera aún más grande. Los techos eran transformados en altas torres y cielos, mientras que, a nivel del suelo, una pared pintada podía parecer a primera vista una logia abierta u otra estancia. Esta técnica requiere trabajo en equipo. Como la mayoría de los pintores al fresco, trabajaba con un *quadraturista*, un especialista en pintar elementos arquitectónicos ilusionistas. En gran parte de su carrera colaboró con uno de los mejores exponentes de este oficio, Gerolamo Mengozzi Colonna (c. 1688-1766).

DETALLE DEL FRESCO DE VILLA VALMARANA AI NANI, TIEPOLO, 1757

combinar episodios de la mitología con las hazañas de los antepasados. Para hacer frente a estos desafíos, se inspiró en distintas fuentes. Compartió el gusto por la pompa con El Veronés, su ilustre predecesor de la edad de oro de la pintura veneciana, e incluso retrató a muchos de sus personajes con exóticos ropajes del siglo XVI para realzar este opulento efecto.

Sus grandes composiciones también muestran su sentido dramático. En el siglo anterior, la ópera se desarrolló en Italia como forma de arte. El primer teatro de ópera se abrió en Venecia en 1637 y, a finales de siglo, había no menos de 16 teatros. Las visiones celestiales de Tiepolo sin duda reflejan los escenarios mágicos y los efectos luminosos que gustaban al público.

Temas extravagantes

Los mejores frescos italianos de Tiepolo son los del Palacio Labia de Venecia (c. 1745-50). Entre ellos destacan los del salón de baile, con la famosa representación del romance entre Antonio y Cleopatra.

Los Labia eran una ostentosa familia y se decía que, a imitación de un episodio según el cual Cleopatra mostraba su riqueza disolviendo y bebiéndose una perla, ellos lanzaban la vajilla de oro al canal después de un banquete, y luego sus invitados la recuperaban con redes ocultas.

Los frescos de Labia fueron eclipsados por la que se considera la indiscutible obra maestra de Tiepolo: las decoraciones del palacio del príncipe-obispo de la ciudad alemana de Wurzburgo. Aquí, la tarea del artista consistió en glorificar a la familia de su mecenas, una hazaña que logró espectacularmente con un enorme fresco situado encima de la escalera, en el que se reúnen Apolo y las celebridades de los cuatro continentes al objeto de homenajear al príncipe.

Más tarde, Tiepolo fue llamado por Carlos III de España para que acudiera a decorar el Palacio Real de Madrid (1762-66). Se quedó en España después de terminar este trabajo realizando otros encargos, pero su estilo estaba decayendo, desplazado por el nuevo gusto por el neoclasicismo. Murió en Madrid el 27 de marzo de 1770 y fue enterrado en la iglesia de San Martín.

« Tiepolo es el **atleta artístico ideal**. Para él, no había estadio demasiado grande o desalentador para que actuara. »

MICHAEL LEVEY, *THE OBSERVER*, 1986

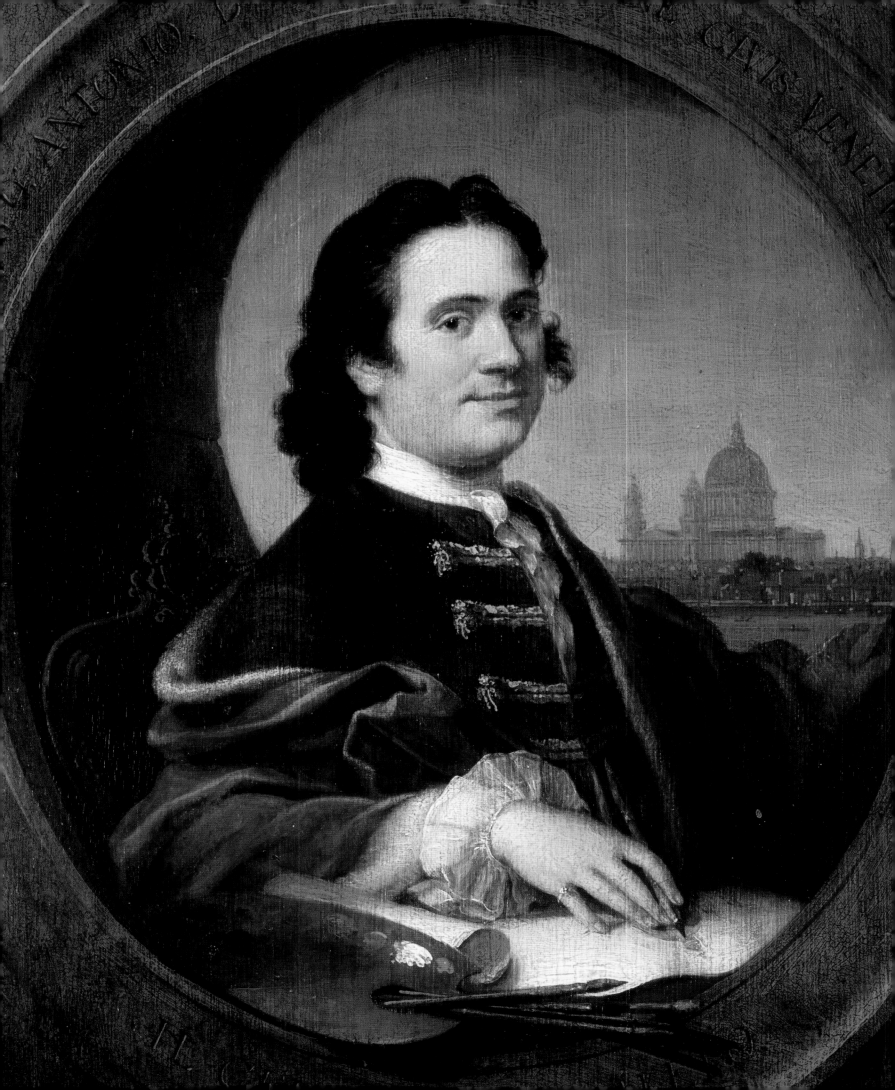

Canaletto

1697-1768, ITALIANO

Ningún artista ha captado las espectaculares vistas y el espíritu mágico de Venecia de manera más realista que Canaletto. Su trabajo fue muy popular en su tiempo y nunca cayó en el olvido.

Giovanni Antonio Canal nació en Venecia el 28 de octubre de 1697. Su padre, Bernardo, era pintor de escenografías y Antonio inició su formación en el taller familiar. Fue tal vez en esta etapa cuando decidió adoptar el apodo de Canaletto (pequeño Canal) para diferenciarse de su padre.

Decoración de escenarios

Al principio, Canaletto trabajó durante varios años como ayudante de su padre. En 1716-18 ayudó a decorar escenarios para óperas de Antonio Vivaldi. Luego se trasladó a Roma, donde preparó telones de fondo para dos óperas de Alessandro Scarlatti. Este trabajo para teatros fue una excelente base para lanzar su carrera. Le ayudó a dominar la perspectiva aérea y le enseñó a agrupar los resultados de diferentes detalles en un todo convincente. También dejó una marca distintiva en su estilo: por muy abarrotadas que parecieran las escenas de Canaletto, siempre daba la sensación de que se veían desde cierta distancia. Por lo general, sus imágenes más efectivas eran panorámicas con relativamente poca incidencia en el primer plano. Por supuesto, en el teatro, este primer plano era suplido por los actores. En Roma, Canaletto hizo una serie de dibujos de los puntos emblemáticos

de la ciudad, pues quizá consideraba ya un cambio de orientación de su carrera. Una fuente temprana sugiere que le resultaba difícil trabajar con gente de teatro, aunque no explica el motivo. En cualquier caso, su nombre fue inscrito en el gremio de pintores de Venecia en 1720 y su nueva trayectoria tal vez data de esta época.

Vistas urbanas

Como trabajador independiente, Canaletto puso en juego sus múltiples recursos. Pintó paisajes, tanto reales como imaginarios, y su primer encargo fechable (1722) fue colaborar en una serie de imágenes alegóricas de las sepulturas de varios ingleses ilustres.

△ **PAISAJE URBANO**
Mientras trabajaba en Roma en 1719, Canaletto produjo una serie de dibujos a tinta y pluma, entre ellos esta vista sobre el Tíber y la ciudad desde la basílica de San Valentino, en la Via Flaminia.

Consiguió este encargo a través del agente y exempresario teatral Owen MacSwiney. Más tarde lograría la mayor parte de sus trabajos por esta vía: con recomendaciones personales en lugar de exponer su obra en galerías o exposiciones. Gradualmente, Canaletto fue centrando su interés en las *vedute*, o vistas, de su ciudad natal. Algunos historiadores han sugerido que se entrenaba en este género bastante

SOBRE LA TÉCNICA
Caprichos

Un capricho es una obra de arte con un tema imaginario, en el que suelen mezclarse elementos arquitectónicos (de distintos lugares) con un paisaje real o ficticio. Este género pictórico fue popular en el siglo XVIII y Canaletto fue uno de sus mejores exponentes. Los caprichos atraían más a los italianos que a los turistas, lo que ofrecía a Canaletto un mercado adicional para sus obras. El recurso a temas fantasiosos y a composiciones inventadas le ofreció un campo más libre en que mostrar su virtuosismo artístico. Es significativo que escogiera un capricho titulado *Perspectiva con pórtico* como obra de ingreso en la Academia de Venecia. Algunos de sus caprichos eran más fantasiosos que otros, como el paisaje inventado que aparece abajo y que fue encargado por un rico aristócrata inglés.

PAISAJE INGLÉS CON PALACIO, CAPRICHO, c. 1754.

◁ **RETRATO DEL ARTISTA**
Esta pintura, que muestra a Canaletto pintando la catedral de San Pablo de Londres, fue en un principio atribuida al artista, aunque tal vez la ejecutó un pintor inglés que copió el estilo de Canaletto.

« Su **excelencia** radica en pintar de inmediato todo cuanto **alcanza su mirada**. »

CARTA DE OWEN MACSWINEY AL DUQUE DE RICHMOND, 1727

MOMENTOS CLAVE

c. 1720

Pinta *Gran Canal, vista Este desde el Campo San Vio*, una de sus primeras vistas de Venecia.

c. 1725

Al principio de su carrera, disfrutaba pintando los rincones menos turísticos de la ciudad.

1729-32

En la cumbre de su carrera pinta *Regreso del Bucentauro al muelle el día de la Ascensión,* que muestra una gran fiesta anual.

1747

En Inglaterra pinta *Vista de Londres desde la casa Richmond;* se siente atraído por el río Támesis, que le recuerda su ciudad.

1763

Es finalmente admitido como miembro de la Academia de Venecia.

especializado en el estudio de Luca Carlevaris (1663-1730), por entonces el pintor más importante de escenas venecianas. Canaletto conocía sin duda la obra de Carlevaris y se inspiró en él, pero sus estilos y métodos eran del todo diferentes. Carlevaris componía sus obras, un tanto estáticas, en su estudio, mientras que Canaletto producía sus bocetos al aire libre y los usaba como material de referencia para montar sus composiciones. Así, sus escenas muestran una frescura y vitalidad que no vemos en el trabajo de su maestro. El excepcional ojo de Canaletto para el detalle es evidente en sus primeras vistas, como en *El taller del cantero.* Aquí el

artista representa el yeso desnudo de las paredes de las casas, los balcones con sábanas colgadas y el desvencijado cobertizo de madera donde los obreros cortan y tallan la piedra.

Este cuadro fue realizado para un cliente italiano, pero Canaletto no tardó mucho en centrarse en un importante y lucrativo mercado para su trabajo: los ricos aristócratas ingleses que participaban en el *Grand Tour* (ver recuadro, página siguiente).

Gira por Europa

Este flujo de visitantes empezó como un goteo en la década de 1650, pero se convirtió en una verdadera marea

en el siglo siguiente, con Italia siempre como punto álgido de la gira. Los viajeros iban a Roma por sus antigüedades y a Venecia para divertirse. La ciudad era famosa por sus bailes de máscaras, fiestas y cafeterías. Sus *ridotti*, o casas de juego, atraían a todo tipo de gentes, desde ricos aristócratas hasta cortesanas, y eran los locales perfectos para encuentros ilícitos; no en vano Venecia tenía la merecida fama de ser «el burdel de Europa».

La ciudad estaba muy ocupada durante el carnaval, cuando tanto lugareños como turistas «se rendían ante la alegría y libertad, frecuentemente acompañadas de desenfreno y desorden». Ocultos tras máscaras de carnaval, los juerguistas participaban en fiestas organizadas por gondoleros, que destacaban por ser «los principales organizadores de la intriga».

Demandas turísticas

La escritora y viajera lady Mary Montagu describió a los turistas ingleses de Venecia como «los más brutos del mundo». Sin embargo, eran ciudadanos ricos que buscaban recuerdos caros de sus aventuras. Los más cultivados optaban por pinturas escénicas, una demanda que Canaletto estaba dispuesto a satisfacer. La única dificultad era la barrera del idioma, ya que la mayoría de los turistas mantenían una «fidelidad inviolable al idioma que sus niñeras les habían enseñado». El uso de agentes por parte de Canaletto le permitió superar esta dificultad. Su agente más importante era Joseph Smith, cónsul británico en Venecia, quien presentó al artista a algunos de sus clientes más distinguidos, y que compró muchos de los mejores trabajos de Canaletto, que vendió después al monarca británico Jorge III.

▽ **EL TALLER DEL CANTERO, 1727**
Canaletto tenía un ojo sin igual para los detalles; aquí capta una escena de la vida cotidiana de Venecia, lejos de las vistas y fiestas que atraían a tantos turistas.

◁ **REGATA EN EL GRAN CANAL, c. 1740**
La pintura representa una regata de góndolas durante el carnaval anual. Muchos de los espectadores llevan el atuendo tradicional de carnaval: capa negra y máscara blanca.

CONTEXTO
El *Grand Tour*

Canaletto se ganaba la vida gracias a la popularidad del *Grand Tour*, que triunfó en el siglo XVIII. Consistía en que los aristócratas ricos enviaban a sus hijos al continente en un viaje educativo, generalmente acompañados por un guía o tutor. El itinerario, que solía durar un año, incluía en general Francia, los Países Bajos y un pasaje a través de los Alpes, pero lo más destacado era siempre Italia. Para algunos, la gira no era más que un prolongado período de diversión, pero los viajeros más concienzudos volvían con una costosa colección de recuerdos: una escultura antigua, su retrato pintado junto a un paisaje clásico o una hermosa pintura de Canaletto.

Un mercado de recuerdos
Canaletto adaptó su estilo al mercado Inglés. Se inclinó por pintar los lugares más emblemáticos de la ciudad y sus grandes eventos ceremoniales. Utilizó colores más brillantes para que las escenas parecieran cálidas y soleadas (incluso para acontecimientos representados en invierno). También se esforzó por dar un sentido de inmediatez a su trabajo. En una de sus pinturas, por ejemplo, el cubo de un obrero cuelga en un lugar destacado en el aire, creando un efecto de «instantánea» que personaliza la escena y hace que el espectador se sienta partícipe del momento.

Canaletto utilizaba trucos visuales para mantener los efectos realistas y hacer que sus cuadros fueran más comerciales. A veces cambiaba la forma y la proporción de algunos edificios, alteraba el curso de los canales o incluía casas inexistentes.

Así, incrementaba el atractivo de sus obras, y también sus ganancias. Su creciente popularidad se disparó y los precios se cuadruplicaron. Asumió tantos encargos y llegó a ser tan prolífico que algunas personas cuestionaron sus métodos, sugiriendo que utilizaba una cámara oscura o que empleaba a un equipo de asistentes. Las pruebas no son concluyentes.

Marcha a Inglaterra
Disfrutó de gran éxito en los años 1720-30, pero su suerte cambió con la Guerra de Sucesión de Austria (1740-48).

◁ **DIBUJAR CON AYUDA**
Canaletto fue acusado de utilizar una cámara oscura, instrumento que proyecta una imagen sobre una superficie de dibujo, de forma que puede trazarse su contorno.

No era fácil viajar al continente europeo y escaseaban los encargos. Así que se trasladó a Inglaterra en 1746 y, con la excepción de una o dos visitas a Venecia, permaneció allí durante una década. Al principio tuvo un impacto considerable con algunos de sus mejores lienzos pintados para el duque de Richmond, pero la calidad de su obra fue decayendo; incluso se llegó a decir que el hombre que estaba en Inglaterra era un impostor. En 1756 regresó a Venecia, donde siguió pintando y fue admitido en la Academia. Murió en la ciudad en 1768.

CABALLEROS BRITÁNICOS EN ROMA, KATHARINE READ, C. 1750

« Supera todo cuanto se ha hecho antes que él. Su estilo es **luminoso, alegre, vivaz**, y, en perspectiva, tiene un **admirable detalle**. »

CHARLES DE BROSSES, CARTA A DE NEUILLY, 1739

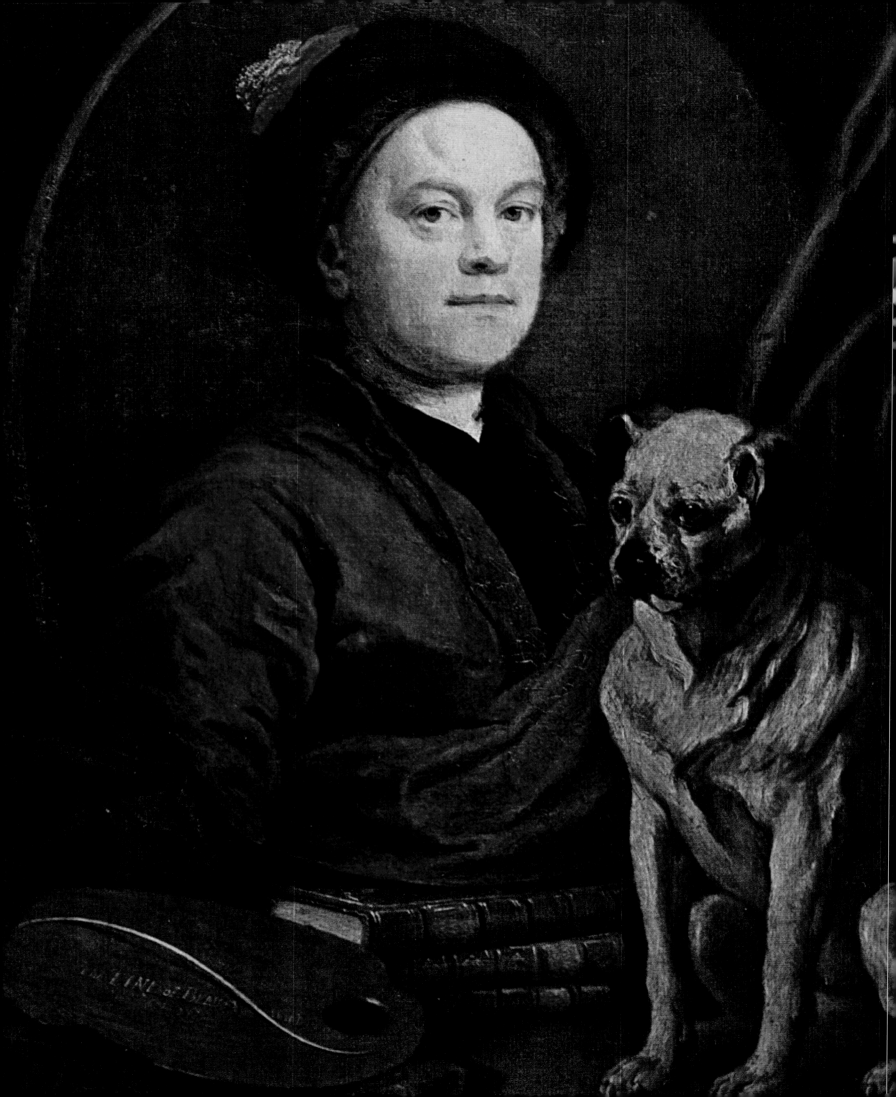

William Hogarth

1697-1764, INGLÉS

Creador de un nuevo tipo de pinturas, las «costumbres morales modernas», Hogarth fue mucho más que un agudo observador y crítico de la sociedad contemporánea, e intentó elevar el estatus del arte británico.

William Hogarth nació en Londres. Era hijo de un latinista y exmaestro de escuela que había sido propietario de un café que quebró, lo que le llevó a la prisión de Fleet para deudores. Las experiencias de su padre fueron de vital importancia para el joven artista, tanto porque podía observar la vida y la gente de los cafés de los barrios cercanos como porque los avatares de aquel le convencieron de la necesidad de tener independencia económica.

Fama temprana

Hogarth comenzó su vida profesional como grabador de escudos de armas en planchas de plata, mientras estudiaba pintura en su tiempo libre. Su primera pintura, una escena de la popular *Ópera del mendigo* (estrenada en 1728), establece el estilo de gran parte de su obra posterior. Representa un dramático incidente en un teatro y está lleno de detalles naturalistas, incluso al plasmar la audiencia sentada en el escenario, como era costumbre en la época. Tuvo tal éxito que hizo varias versiones de la obra, y

◁ **AUTORRETRATO, 1745**
Hogarh ayudó a definir el arte británico; sus ingeniosas y mordaces pinturas lo diferencian de la tradición europea. Este autorretrato incluye a su perro, *Trump*.

△ **LA CARRERA DE UNA PROSTITUTA: PLANCHA 1, 1732**
La protagonista de la serie moral de Hogarth, Moll Hackabout, es examinada por Madre Needham, encargada del burdel.

su aguda capacidad de observación del carácter y el aspecto de las personas dio lugar a varios encargos de retratos, incluyendo «piezas de conversación», cuadros informales de grupos de amigos y familiares que participan en conversaciones u otras actividades.

Alrededor de 1731, Hogarth inició la primera serie de pinturas que se convertirían en su marca de identidad: lienzos que narran una historia en varios episodios, como una novela. Aunque estas pinturas están formadas por viñetas llenas de humor que destacan

la locura humana, su intención era seria: Hogarth quería promover reformas sociales y poner remedio a las injusticias y a la pobreza urbana.

Su primera serie fue *La carrera de una prostituta* (1731), la historia de una ingenua chica de campo que llega a Londres, es inducida a la prostitución

« Me he esforzado en **tratar mis temas** como un **escritor de teatro**: mi cuadro es el escenario, y los hombres y mujeres, **los actores**. »

WILLIAM HOGARTH

▷ **LA CARRERA DEL LIBERTINO: PLANCHA 2, 1734**
El grabado de la segunda escena de esta serie de Hogarth muestra al nuevo rico Tom rodeado de aduladores e instructores en diversas artes. Hay un trasfondo sutil de xenofobia en las representaciones cómicas de un exhibicionista maestro de baile italiano, un maestro de esgrima francés y el cuadro de un viejo maestro sobre la pared.

SOBRE LA TÉCNICA
Caricatura frente a carácter

Hogarth exageraba a menudo los rasgos de las personas que pintaba, pero rechazaba las críticas que lo acusaban de caricaturizar. Para responder a estos reproches, hizo un grabado (abajo) con la intención de ilustrar la diferencia entre carácter y caricatura. En la parte inferior izquierda hay tres cabezas basadas en Rafael (carácter), mientras que las de la parte inferior derecha se inspiran en el trabajo de otros artistas, incluyendo a Leonardo, que muestran los rasgos distorsionados propios de la caricatura. En el espacio de arriba, Hogarth representó una serie de perfiles de su invención.

PERSONAJES Y CARICATURAS, WILLIAM HOGARTH, 1743

por la dueña de un burdel y termina muriendo de una enfermedad venérea. Un incendio destruyó las pinturas en 1755, pero se sabe cómo eran porque Hogarth también había hecho grabados, lo que resultó ser altamente lucrativo. Este éxito le animó a realizar otras series de pinturas, todas las cuales se convirtieron más tarde en grabados. Preocupado por salvaguardar su modo de vida frente a las versiones piratas de sus grabados, inició una campaña para conceder derechos de autor a los grabadores.

Un artista muy británico
La siguiente serie de «historia moral» de Hogarth, *La carrera del libertino* (1732-33), consistió en ocho lienzos que describen el ascenso y caída de Tom Rakewell, un joven heredero de una fortuna que derrocha en lujos, juegos de azar y prostitutas, por lo que es enviado a la prisión para deudores y, en última instancia, cae en la locura. Llenas de ingenio y detalles satíricos, las pinturas (y los grabados posteriores) proporcionan un ácido comentario sobre los hábitos sociales de la época, critican el esnobismo y el egoísmo, y satirizan la fugacidad de las modas adoptadas del extranjero. La serie fue

un éxito. Hogarth era muy patriota y detestaba el gusto por el arte extranjero, incluso tras plasmar en sus propias obras motivos y composiciones de los viejos maestros europeos. Lamentaba que los coleccionistas británicos compraran dichos trabajos en un momento en que los artistas del país tenían dificultades para ganarse la vida. Impulsado por el deseo de liderar el arte británico, decidió crear su propia academia de dibujo en Londres en 1735.

Sátira social
Los hábitos sociales de la aristocracia fueron objeto de sátira en la siguiente serie de Hogarth, *Matrimonio a la moda*. Los seis lienzos representan a una pareja desavenida, víctima de un matrimonio de conveniencia. El hijo del empobrecido conde Squander es emparejado con la hija de un rico comerciante de la ciudad, pero inevitablemente la unión termina mal. El fracaso matrimonial incluye infidelidades, sífilis, un duelo

▷ **MATRIMONIO A LA MODA: EL CONTRATO, 1745**
La paleta y la composición del trabajo de Hogarth recuerdan el arte rococó francés y resaltan el impacto satírico de la obra.

y un suicidio. La primera de las imágenes (*El contrato*) marca el tono simbólico del resto de las pinturas: el conde envejecido aparece con su árbol genealógico, mientras que la nueva casa en construcción se ve a través de la ventana. El comerciante sostiene el contrato de matrimonio, mientras que su hija detrás de él escucha a un joven abogado, Silvertongue (Lengua de Plata). El hijo del conde, el vizconde, se mira en un espejo en lugar de dirigir la mirada a su novia. Dos perros, encadenados juntos en la esquina inferior izquierda del cuadro, simbolizan el matrimonio, mientras que las pinturas de las paredes completan la escena. Un gran retrato a la manera francesa en la pared posterior mira una cabeza de medusa, denotando horror.

El ingenio de Hogarth no siempre se dirigió contra las clases altas. En la serie de grabados *Trabajo y pereza*

« Uno de los **satíricos** más útiles **jamás** producido. »
HENRY FIELDING, 1740

(1747), *Calle de la cerveza* y *El callejón de la ginebra* (1751), criticó también los vicios de los obreros. El sistema político fue también objeto de una sátira tardía, *Una elección* (c. 1755). Los cuatro lienzos retratan el soborno, la corrupción y la violencia que solían presidir las campañas electorales; tal vez se inspiró en los artículos de periódico que Hogarth habría leído sobre los acontecimientos reales de la elección de Oxford.

Pinturas históricas

En 1757, Hogarth fue nombrado pintor superintendente del rey, un cargo que le supuso unos buenos ingresos por la supervisión de obras decorativas. Seguro que le alegró el nombramiento para un cargo previamente ostentado por James Thornhill, su fallecido suegro. Este había sido un pintor de temas históricos y hacía tiempo que

MOMENTOS CLAVE

1721
Pinta la primera obra de sus «costumbres morales modernas»: *La carrera de la prostituta.*

1729
Se casa con Jane Thornhill, hija de su otrora mentor James Thornhill.

1735
Reabre una escuela de dibujo en Londres, antes dirigida por su suegro.

1740
Dona 120 libras y el retrato del capitán Coram al nuevo hospicio (Foundling Hospital).

1748
Es arrestado en Francia por espionaje cuando dibuja en Calais. En venganza, pinta *¡Oh, el asado de la vieja Inglaterra!*

1753
Publica un tratado de arte: *Análisis de la belleza.*

a Hogarth le habría gustado seguir sus pasos y pintar en su grandioso estilo, pero sus intentos en este campo fueron mucho menos exitosos que sus composiciones y retratos intimistas. Su *Segismunda llorando sobre el corazón de Guiscardo* (1759), que ilustra un episodio del *Decamerón* de Giovanni Boccaccio, fue un claro intento de demostrar que un pintor inglés podía afrontar temas heroicos

de forma tan convincente como los maestros italianos del Renacimiento. Sin embargo, el cuadro fue rechazado por quien lo había encargado, y fue tan duramente criticado por el público que Hogarth casi abandonó totalmente la pintura en los últimos años de su vida.

Últimas obras

A los espectadores modernos les podría parecer que la genialidad de Hogarth se muestra de forma más patente en los pequeños bocetos informales que muestran a sus criados, o en una vendedora de camarones del mercado de Billingsgate con un cesto sobre la cabeza. Pintados libremente, estos estudios no se hicieron para su venta. Su frescura y espontaneidad revelan el talento de Hogarth para captar las cualidades que hacen que cada persona sea única.

△ **INSIGNIA MASÓNICA**
Se cree que Hogarth diseñó esta insignia de plata para la Gran Logia de Londres. La masonería le dio acceso a un nuevo nivel social. En algunas de sus obras encontraremos temas masónicos.

◁ *LA VENDEDORA DE CAMARONES*, c. 1740-45
Esta obra tardía e inacabada muestra la relajación de su pincelada para crear un retrato sensual y vigoroso.

Jean-Siméon Chardin

1699-1779, FRANCÉS

Autodidacta, Chardin pintó bodegones serenos y escenas intimistas que le valieron un puesto entre la élite de la Real Academia francesa. Su talento radica en captar la belleza de episodios cotidianos.

Jean-Siméon Chardin, hijo mayor de Jean, un ebanista entre cuyos clientes se hallaba Luis XIV, nació en París el 2 de noviembre de 1699. Se crio en una atmósfera en la que se valoraba sobremanera la destreza en artesanía, pero eligió no seguir la profesión de su padre. A los 18 años, se convirtió en aprendiz de un pintor de la corte, aunque fue en gran parte autodidacta.

Éxito en la Academia

Hacia mediados de los años 1720, Chardin trabajaba por cuenta propia como pintor de naturalezas muertas, pero los problemas financieros a menudo le obligaban a trabajar añadiendo detalles a las pinturas de otros artistas. Su suerte dio un vuelco en 1728, cuando sus pinturas atrajeron la mirada del famoso pintor Nicolás de Largillière, quien le animó a mostrar su trabajo a la Real Academia y a solicitar su afiliación.

◁ *AUTORRETRATO CON GAFAS*, 1771
Este autorretrato al pastel fue mostrado en el Salón de 1771, momento en que la salud de Chardin era delicada.

◁ *LA BENDICIÓN*, c. 1740
Chardin presenta una escena de la vida cotidiana: una madre sirve sopa a una de sus hijas, mientras que la otra niña mira a su madre, juntando las manos para la oración. El brasero con carbón (abajo a la derecha) es en sí mismo un bodegón.

Su aceptación como «pintor de flores y frutas» era un reconocimiento de su habilidad, dado que no se había preparado allí y que su especialidad eran los bodegones, una rama de la pintura muy poco prestigiosa. Hacia la década de 1730, empezó a apartarse de las naturalezas muertas para dedicarse a escenas de género, tal vez con la esperanza de aumentar sus ingresos. Sus cuadros, que por lo general solo muestran una, dos o tres personas, describen episodios de la vida cotidiana: la rutina diaria de los cocineros o las lavanderas o las actividades en los hogares de clase media. Se trata de obras maestras sosegadas, en las que no se muestran conflictos que alteren el equilibrio y en las que armonizan el color y el tono.

Las escenas de género tuvieron éxito y Chardin prosperó. En 1755 fue elegido tesorero de la Academia por sus colegas, y obtuvo varios encargos reales, incluyendo, en 1764, la decoración del salón del castillo de Choisy, una de las residencias reales.

Hacia el final de su vida, Chardin volvió a los bodegones y como comenzaba a fallarle la vista, se dedicó a pintar al pastel. Se centró en perfeccionar el arte de representar lo que veía ante sí, en comunicar los placeres de la luz, la atmósfera y la textura. Chardin murió en París en 1779, a los 80 años.

△ **OBJETOS COMUNES**
Chardin rinde homenaje a los objetos domésticos (cacerolas de cobre, bandejas de estaño, ingredientes), en contraste con la «puesta en escena» de los bodegones académicos.

CONTEXTO
Alojamiento real

Luis XV (1710-74) de Francia era un admirador del trabajo de Chardin y le ayudó en su carrera. El artista le hizo entrega de su pintura *La bendición* cuando se conocieron en 1740, y en 1752 el rey, como muestra de su admiración, le concedió una asignación anual de 500 francos. En 1757 se le dio alojamiento en el Louvre, que en ese momento era un palacio real y no un museo.

COLUMNATA DEL PALACIO DEL LOUVRE, GRABADO DEL SIGLO XVIII

« Debo **sobre todo** tratar de **imitar... masas**, **tonos** y **colores**, redondeces, efectos de **luz** y de **sombra**. »

JEAN-SIMÉON CHARDIN

▷ *TREINTA Y SEIS POETAS*
INMORTALES **(DETALLE), 1798**
En esta serie de pantallas, Itō Jakuchū
trata un tema tradicional (los poetas
japoneses más venerados) con gran
humor y osadía representando a los
protagonistas jugando.

Itō Jakuchū

1716-1800, JAPONÉS

Itō Jakuchū es famoso por sus representaciones detalladas y coloristas
de aves (sobre todo gallos) y flores. Combinó los detalles delicados de
sus predecesores con nuevos y llamativos efectos decorativos.

« Los pintores... se contentan **con el talento**... si bien nadie puede ir más allá del talento... **yo soy distinto**. »

ATRIBUIDO A ITŌ JAKUCHŪ

Itō Jakuchū era el hijo mayor de un exitoso comerciante que tenía un negocio de venta de alimentos al por mayor en Kioto. Tuvo la suerte de nacer durante el pacífico período Edo de la historia de Japón, cuando las principales ciudades, entre ellas Kioto, disfrutaban de una floreciente y vibrante vida cultural. Se incorporó al negocio familiar de joven, y trabajó en él hasta casi los cuarenta años, simultaneando este trabajo con su interés por el arte.

Poco se sabe acerca de su formación artística. Se dice que fue alumno de un destacado pintor de flores y aves, Ōoka Shunboku, pero probablemente fue autodidacta. Hacia la época en que dejó el negocio, Itō Jakuchū construyó un estudio y trabó amistad con un monje, Daiten Kenjō, a través del cual pudo estudiar una colección de pinturas chinas y japonesas en el templo Shōkoku-ji, del que Kenjō era abad. Es probable que la copia de pinturas en templos budistas fuera la forma en que Itō Jakuchū aprendió a pintar.

Naturaleza vivaz
En 1757, Itō Jakuchū comenzó a trabajar en una serie de pinturas que le dieron fama. La serie *Dōshoku Sai-e* (*El reino colorido de los seres vivos*) es un grupo de 30 rollos vistosamente pintados sobre seda teñida, que representan principalmente plantas, insectos, aves, reptiles y peces. El artista no terminó todas las pinturas hasta 1765, pero para entonces sus colores vibrantes, su excelente maestría en el dibujo, los delicados detalles y las composiciones cuidadosamente equilibradas habían impresionado a todos los que las habían visto. Esta forma vivaz de pintar plantas y animales fue uno de los dos estilos que hicieron famoso a Itō Jakuchū.

Influencias zen
Gracias a su amistad con Daiten Kenjō y a otros contactos en la ciudad de Kioto, Itō Jakuchū conoció a muchos intelectuales y les acompañó en algunos de sus viajes, viajes que le animaron a pintar escenas del natural, alentado por sus amigos.

Itō Jakuchū era un hombre religioso, e influenciado por el budismo zen (ver recuadro, derecha), desarrolló otra forma de trabajar, adoptando un estilo más flexible y menos detallado de pintura a la tinta. Experimentó también con el grabado, sobre todo el uso de bloques de madera.

Vida espiritual
El anciano Itō Jakuchū abandonó la vida intelectual en Kioto y se retiró a un templo budista para dedicarse a temas espirituales. Pero no renunció del todo al arte y aún pintaba en sus últimos años. Tomó el nombre de Tobeian y se decía que le pagaban sus trabajos en arroz.

Es recordado y celebrado por sus dos estilos pictóricos, aunque son sus vívidas representaciones de plantas y aves las que lo han convertido en uno de los más atractivos artistas japoneses.

TRECE GALLOS, c. 1757-66
Parte de la serie *Dōshoku Sai-e*, a la que el artista dedicó 10 años, este rollo es un deslumbrante despliegue del talento de Itō Jakuchū para la observación minuciosa, el detalle y el uso del color (se sabe que experimentó con nuevos pigmentos).

◁ **HANSHAN Y SHIDE, c. 1763**
Itō Jakuchū representa a Hanshan y Shide, monjes budistas del templo del monte sagrado de Tiantai de China. Sus pinturas a la tinta muestran su devoción por el zen y, como es costumbre, yuxtapone espacio abierto y llamativas formas efectistas.

CONTEXTO
Budismo zen

Aunque se originó en China, la escuela budista zen se hizo popular en Japón. Pone el acento en el autocontrol y la meditación, y fomenta una estética sencilla pero bellamente compuesta, como en la armonía y serenidad de los jardines zen, en rituales como la ceremonia del té japonesa y en los poemas cortos y concentrados como los haiku. Cuando Itō Jakuchū se retiró a vivir como monje budista, sus pinturas monocromáticas sencillas pero compuestas cuidadosamente, que captan la esencia de un animal o una escena, reflejaron esta filosofía.

RECIPIENTE USADO EN LA CEREMONIA DEL TÉ JAPONESA, SIGLO XVIII

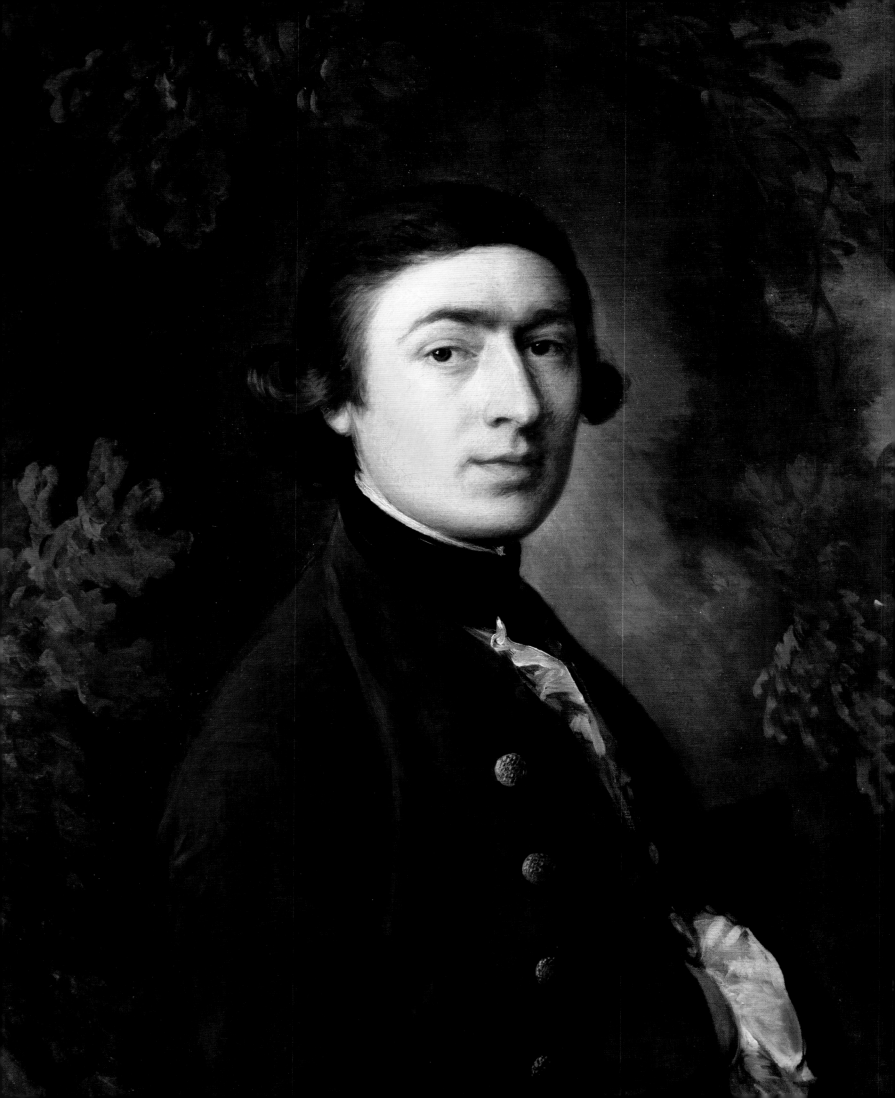

Thomas Gainsborough

1727-1788, INGLÉS

Gainsborough fue uno de los más grandes retratistas de Gran Bretaña. Se labró una brillante carrera en Bath y Londres, a pesar de que su verdadera ambición era alcanzar el éxito como paisajista.

Thomas Gainsborough nació en la primavera de 1727 en la ciudad de Sudbury, en el condado de Suffolk, al sureste de Inglaterra, una zona asociada desde siempre al comercio de la lana. La familia de Gainsborough había participado en esta industria durante generaciones y su padre trabajó como comerciante de telas hasta la década de 1730, cuando su negocio entró en dificultades. Thomas era uno de los nueve hermanos y de niño pasó gran parte del tiempo dibujando al aire libre en los alrededores. Estaba realmente dotado para el arte, y a los 13 años sus padres le dejaron ir a Londres para seguir una carrera artística.

Influencias de la capital

En Londres, Gainsborough entró en el estudio de Hubert Gravelot (1669-1773), un pintor y grabador francés que trabajaba en estilo rococó. Gravelot era sobre todo ilustrador y Thomas probablemente le ayudaba. A través de su mentor, contactó con otros dos influyente personajes, Francis

◁ **AUTORRETRATO, 1758-59**
Gainsborough pintó este cuadro cuando vivía en Suffolk. Su sencilla elegancia indica un cambio en relación con los estilos ostentosos europeos. Las hojas de roble del fondo resaltan su carácter inglés.

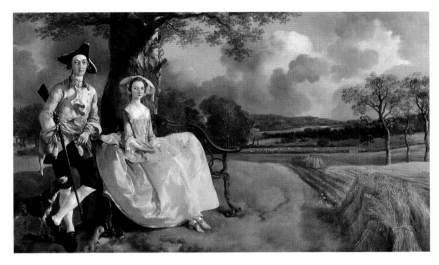

Hayman y William Hogarth. Hayman era un exponente de las escenas de conversación, una forma de retrato de grupo que pone el énfasis en cierto aire de informalidad. El pintor y crítico social Hogarth (ver pp. 156-159) proporcionó al joven artista uno de sus encargos más tempranos (una pequeña pintura, *La cartuja*).

Tras la marcha de Gravelot de Londres, Gainsborough abrió su propio estudio en 1745 y trató de ganarse la vida como paisajista. Pronto se dio cuenta de que este género tenía poca demanda, por lo que se vio obligado a trabajar como restaurador. Por suerte, no pasó muchos apuros porque en julio de 1746 se casó de forma clandestina en una discreta capilla privada de Mayfair.

Su esposa era Margaret Burr, hija ilegítima del duque de Beaufort. La situación de esta fue tal vez el motivo de la boda secreta (los padres de Thomas eran fervientes metodistas), pero las sustanciosas rentas de ella aliviaron sus inquietudes económicas.

Un refugio en el campo

En 1748, poco después de la muerte de su padre, el pintor volvió a Sudbury. Casi inmediatamente recibió el encargo para el que sería uno de sus cuadros más queridos, *El señor y la señora Andrews*. El audaz formato de este lienzo se adaptaba perfectamente a su talento: la mitad lo dedicó a la feliz pareja, y en la otra mitad pintó una vista de la exuberante campiña de Suffolk.

◁ **EL SEÑOR Y LA SEÑORA ANDREWS, 1748**
Encargada probablemente para celebrar el matrimonio de esta acaudalada pareja, esta pintura de Gainsborough sigue las convenciones de las obras de conversación.

CONTEXTO
Bath

La decisión de Gainsborough de instalarse en Bath en 1759 fue una iniciativa inteligente. En la década de 1760, la ciudad balneario era el lugar más de moda del país. Su éxito se había iniciado con la visita de la reina Ana en 1702, y luego se consolidó gracias al genio de «Beau» Nash, quien, como maestro oficial de ceremonias, transformó la oferta de ocio. En teoría, los visitantes acudían a la ciudad por sus aguas medicinales, pero el motivo real eran los bailes, el teatro y los conciertos. Gainsborough se trasladó a vivir al Circus, el conjunto arquitectónico más prestigioso de la ciudad, lo que daría la medida de su éxito profesional.

EL CIRCUS, BATH

« Su cráneo está tan **repleto de genialidades** de **todo tipo** que existe el riesgo de que **estalle** como una máquina de vapor **sobrecargada**. »

ATRIBUIDO A DAVID GARRICK, ACTOR

MOMENTOS CLAVE

1748
Empieza a trabajar en Suffolk en *El señor y la señora Andrews*, su primera obra maestra.

c. 1756
Experimenta con diferentes tipos de composición con imágenes de sus hijos como *Las hijas del pintor persiguiendo una mariposa*.

1767
Pinta *El carro de la cosecha* en Bath. El año siguiente es designado miembro fundador de la Royal Academy.

1775-77
Pinta *La honorable señora Graham*, un retrato de frágil belleza, que se exhibe en la Royal Academy con gran aceptación.

1785
Organiza exposiciones anuales en su propio estudio tras enfrentarse con la Royal Academy.

El paisaje mostraba la extensa finca de la pareja, con una vista distante de la iglesia en la que se habían casado. Por desgracia, este formato no interesó a otros clientes, que querían retratos más convencionales.

Como no recibía encargos de esta calidad en Sudbury, en 1752 se trasladó a Ipswich, capital del condado de Suffolk. Pese a ser una ciudad mayor y más próspera, sus ingresos eran magros. Los paisajes que vendía eran de tipo más bien decorativo, y la mayoría de sus clientes de retratos eran profesionales o clérigos y pedían imágenes directas, «sin florituras». Gainsborough envidiaba a sus rivales de Londres, que cobraban el doble. No había más opción que marchar.

Reputación creciente
Gainsborough no tenía aún suficiente confianza como para competir al más alto nivel en Londres, así que se trasladó a Bath. Llegó allí en 1759 y, casi de la noche a la mañana, se convirtió en un pintor de éxito. Ello se debió a dos razones principalmente. En primer lugar, allí casi no tenía

competencia, ya que el otro retratista digno de mención que trabajaba en la ciudad era William Hoare, un artista de capacidad limitada. En segundo lugar, la gran afluencia de turistas ricos le permitía disponer de encargos de mayor entidad y poder pintar cuadros más variados.

Gracias a ello, Gainsborough ya no tenía que pasar la mayor parte de su tiempo haciendo retratos baratos de medio cuerpo, sino que cada vez más trabajaba en cuadros de tamaño natural y de cuerpo entero. También sus precios aumentaron rápidamente. Por un busto cobraba entre 8 y 20 guineas; por un retrato de medio cuerpo pasó de 15 a 40 guineas; y por un retrato de cuerpo entero podía cobrar ahora 60 guineas. No sentía remordimiento alguno por cobrar precios tan altos para un género artístico que le resultaba bastante tedioso. En sus cartas de aquella época pueden leerse bastantes referencias, medio en broma, sobre «el maldito negocio de las caras» y «el atraco de los retratos».

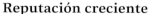

◁ **GAINSBOROUGH EN SUDBURY**
Esta estatua de bronce del artista, realizada en 1913 por el escultor australiano sir Bertram Mackennal se encuentra en Market Hill, en Sudbury, ciudad natal de Gainsborough.

▷ *LA SEÑORA DE RICHARD BRINSLEY SHERIDAN, 1785-87*
En este retrato de la cantante y miembro de la alta sociedad Elizabeth Sheridan, Gainsborough utilizó una pincelada suelta para dar cierto aire de misterio.

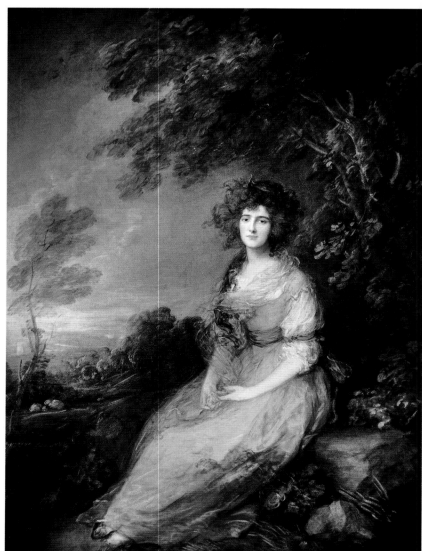

Éxito en Londres

Las nuevas oportunidades de exhibir su obra le permitieron consolidar su posición en el mercado londinense. En 1760 se formó la Sociedad de Artistas y Gainsborough empezó a mostrar su trabajo allí el año siguiente. Más tarde, fue invitado a convertirse en miembro fundador de la Royal Academy, siendo el único retratista que vivía fuera de Londres a quien se concedió tal honor, una clara medida de su reputación.

Un estilo natural

El estilo de Gainsborough había alcanzado la madurez durante sus años en Bath, gracias en parte a las colecciones privadas de arte que pudo estudiar. La más importante se hallaba en Wilton House, que pertenecía a los condes de Pembroke y que incluía retratos de Anton van Dyck (ver pp. 114-117); Gainsborough infundió parte del virtuosismo de este a su propia obra e incluso representó algunos de sus modelos vestidos con ropas de la época de Van Dyck, sobre todo en sus célebres retratos *El joven azul* y *El joven rosa*.

La clave de su éxito, sin embargo, residía en el tono natural e informal de su obra. A diferencia de su rival, Joshua Reynolds, evitaba temas clásicos y literarios. La mayoría de los retratistas de la época recurrían a pintores de ropajes para ejecutar las vestimentas de los modelos. En cambio, Gainsborough prefería no contar con ellos y tratar sus composiciones como un conjunto.

Técnicas pictóricas

En su mejor momento, desarrolló una manera de trabajar muy personal. Le gustaba pintar con una iluminación tenue, sobre todo cuando establecía las relaciones tonales de sus cuadros.

También era aficionado a trabajar a la luz de las velas, lo que le ayudaba a captar el efecto de parpadeo en sus pinturas. Además, le gustaba mantener la misma distancia entre el lienzo y el modelo. Para ello, situaba el caballete en ángulo recto en relación con el tema y pegaba a los pinceles unas varas largas. Luego, utilizando pigmentos muy diluidos en trementina, ejecutaba el cuadro mediante unas pinceladas pequeñas y suaves. Reynolds solía observar con asombro las superficies rugosas de sus lienzos, con «todos estos extraños arañazos y marcas». En su opinión, parecían caóticos y, sin embargo, tenían «una especie de magia»; tuvo que admitir que funcionaban.

En sus últimos años, aumentaron aún más los efectos luminosos de sus retratos, sobre todo en obras maestras como *La señora de Richard Brinsley Sheridan* y *El paseo matutino*, cuyos personajes parecen inseparables de los tenues y evanescentes escenarios, que se funden en una suave neblina romántica.

Últimos años

Hasta su muerte, Gainsborough siguió experimentando, probando nuevos temas, nuevos artilugios artísticos y nuevas técnicas. En abril de 1788, comenzó a desarrollar el cáncer que acabaría con su vida.

Pocos días antes de producirse su muerte, llamó a Reynolds junto a su lecho y los dos viejos rivales se reconciliaron. Reynolds fue uno de los seis artistas que llevaron el féretro en su funeral, y en su siguiente *Discurso* ante sus alumnos, lo colocó en la cima de los pintores ingleses.

◁ **EL PASEO MATUTINO**, 1785
Este cuadro representa a una joven pareja elegantemente vestida, William Hallett y Elizabeth Stephen, paseando por un paisaje frondoso. Este tipo de retrato era encargado por los ricos como símbolo de su estatus, o para conmemorar sus bodas.

SOBRE LA TÉCNICA
Cuadros de fantasía

A principios de la década de 1780, Gainsborough fue pionero en un nuevo género pictórico, las *fancy pictures* (cuadros de fantasía), que por lo general representan escenas de género de temática infantil en un entorno lírico y pastoril. Hoy estas pinturas pueden parecen demasiado sensibleras, pero entonces resultaron muy populares. Gainsborough se inspiró en el *San Juan Bautista niño* de Murillo. Sin duda el resultado fue bueno, ya que cobraba altos precios por cuadros de este tipo, que mantuvieron su popularidad tras la muerte del artista, como pone de manifiesto el destacado puesto que tuvieron en la exposición retrospectiva de 1814.

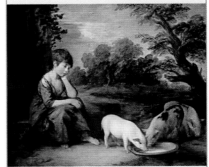

NIÑA CON CERDOS, GAINSBOROUGH, 1782

« Este **caos**, esta apariencia **burda** e **informe**, gracias a cierta **magia**, toma **forma** a cierta distancia. »

SIR JOSHUA REYNOLDS, *DISCURSOS*, 1769-90

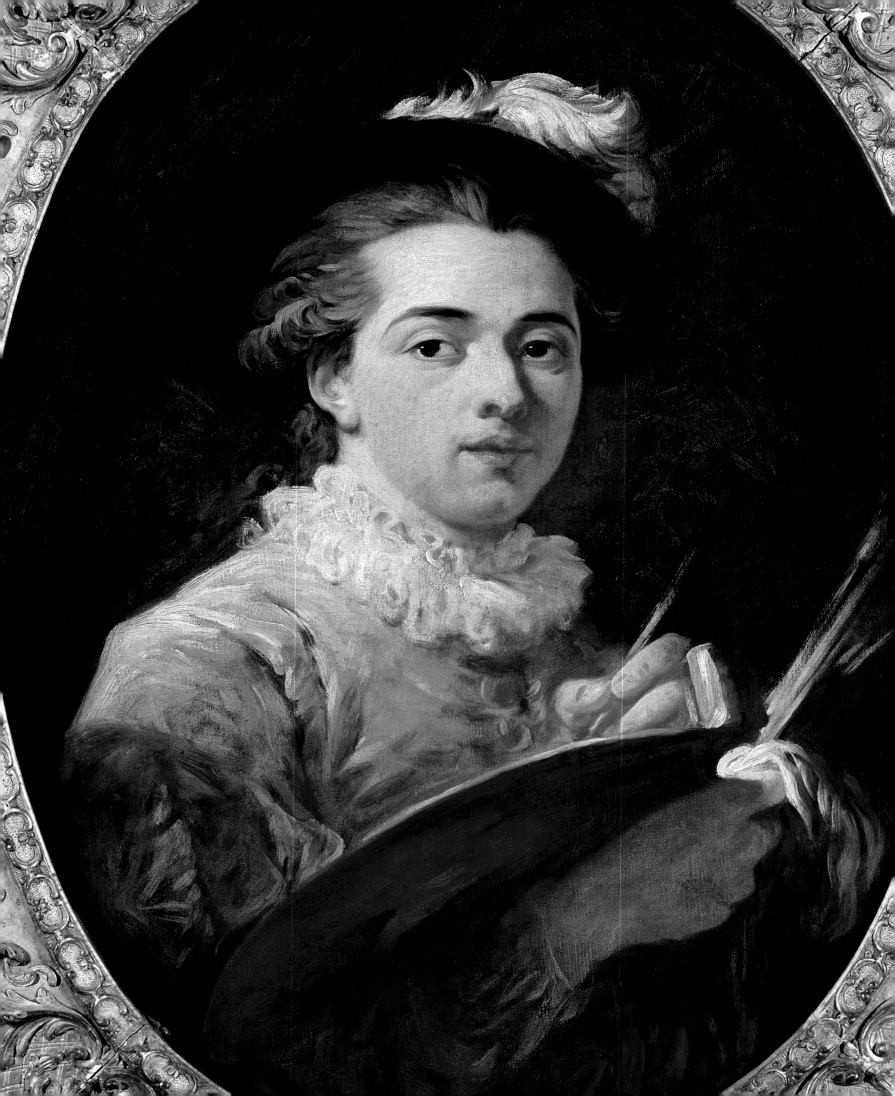

Jean-Honoré Fragonard

1732-1806, FRANCÉS

Fragonard fue el último gran maestro del rococó francés. Sus pinturas, desenfadadas y a menudo eróticas, reflejaban los excesos de un régimen que estaba a punto de ser barrido.

Fragonard nació en 1732 en Grasse, sureste de Francia. Actualmente, es una de las capitales del perfume, pero en los días de Fragonard era conocida por sus curtidurías, por lo que el hedor de las pieles de los animales llenaba entonces el aire en lugar de la fragancia a jazmín.

En 1738, se trasladó a París con su familia. Poco se sabe sobre su primera época, solo que trabajó brevemente en un bufete de abogados, antes de persuadir a sus padres de que quería ser artista. Su primer maestro fue Jean-Siméon Chardin (pp. 160-161), especializado en sobrios bodegones y escenas de género. Sin embargo, pronto se vio que Fragonard no estaba llamado a tratar temas serios, y continuó sus estudios con François Boucher, que resultó ser una excelente elección.

Arte de la decoración

Boucher era el principal pintor rococó del momento, y estaba bien conectado con una larga cadena de ricos mecenas, siendo Madame de Pompadour, la amante de Luis XV, la más importante. Boucher enseñó a su alumno el valor de la pintura decorativa, y sus escenas mitológicas eran meros pretextos para los hermosos desnudos de sus atractivas composiciones. Fragonard aprendió rápidamente, y en 1752 se consideró

lo bastante bueno para concursar en el prestigioso Premio de Roma (ver derecha). Técnicamente, no estaba aún cualificado para ello, pero Boucher fue firme al declarar: «No importa, usted es *mi* alumno». Fragonard le hizo caso, se presentó al concurso y lo ganó con su versión del tema dado: *Jeroboam ofreciendo sacrificio a los ídolos*. El ganador tenía derecho a un período de estudios en la Academia de Francia en Roma, pero antes de irse a Italia,

◁ **REGRESO A GRASSE**
El año antes de empezar a estudiar en la Academia de Francia en Roma, Fragonard pintó *Cristo lavando los pies de los apóstoles*, actualmente en la catedral de la ciudad natal del artista.

asistió cuatro años (1753-56) a la *École Royale des Elèves Protégés*, una escuela para los premiados.

Amistades influyentes

A Fragonard le intimidaba la experiencia de Roma, convencido de que nunca podría adquirir las habilidades para competir con los grandes maestros. En vez de concentrarse en el arte antiguo, pasó gran parte del tiempo copiando pintores italianos más recientes como Pietro da Cortona y Giambattista Tiepolo. Sin embargo, Charles-Joseph Natoire, director de la Academia de Roma, reconoció su talento y su «fuego natural», aunque vio también que podía ser impaciente y descuidado.

En Roma, hizo dos contactos que tendrían gran importancia. El primero, el paisajista Hubert Robert (1733-1808), fue amigo y compañero de estudios en la Academia Francesa. Salían juntos a dibujar y ejercieron una fuerte influencia el uno en el

◁ **AUTORRETRATO, c. 1770**
Fragonard fue uno de los más prolíficos pintores del siglo XVIII. Su gran producción incluye retratos, paisajes, e incluso escenas religiosas.

« **¡La sensualidad!** Esa es la verdadera **esencia** del siglo XVIII; su **secreto**, su **encanto** y su **alma**. »

HERMANOS GONCOURT, *LA MUJER EN EL SIGLO XVIII*, 1887

▷ *EL AMANTE CORONADO*, 1772
Esta pintura es una de las cuatro obras más reconocidas de Fragonard. Ilustra el floreciente romance entre una pareja de jóvenes.

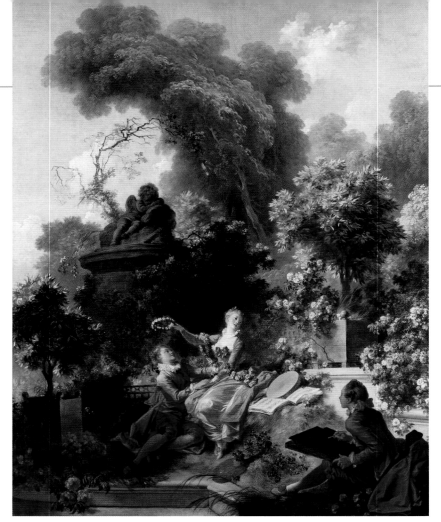

SOBRE LA TÉCNICA
«Figuras de fantasía»

Fragonard podía variar su estilo, pero en general pintaba muy rápidamente, creando un parpadeante efecto con la pincelada. Esto es evidente en sus «figuras de fantasía», una serie de retratos de medio cuerpo con exóticos disfraces. En el reverso de esta representación de su amigo, el Abbé de Saint-Non, hay una vieja etiqueta que indica que había sido pintado en solo una hora. Sin duda conlleva un gran esfuerzo, con la pintura aplicada vigorosamente a grandes trazos.

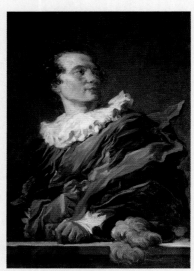

RETRATO DEL ABBÉ RICHARD DE SAINT-NON, 1769

otro. A veces, es difícil diferenciar los dibujos de uno y de otro. Tal vez más importante fue su encuentro con Jean-Claude Richard, más conocido como el Abbé de Saint-Non, un rico coleccionista y grabador aficionado. Saint-Non se convirtió en mecenas de ambos, ayudando a dar forma a sus carreras.

Financiados por Saint-Non, los artistas pasaron el verano de 1760 en la villa de Este, en Tívoli, donde realizaron bocetos de los magníficos jardines de la finca. Esta experiencia dejó una marca indeleble en Fragonard, y los recuerdos del exuberante follaje de villa quedan reflejados en muchas pinturas posteriores. Al año siguiente, el trío viajó por Italia. Fragonard visitó Venecia y Nápoles, antes de regresar a París con Saint-Non en otoño de 1761. Con casi 30 años, Fragonard

parecía bien situado para iniciar una exitosa carrera académica, en especial tras el éxito de su primera exposición importante en el Salón con *Córeso se sacrifica para salvar a Calírroe*, una enorme y melodramática pintura histórica de 4 metros de ancho sobre una oscura leyenda de la antigua Grecia. Hizo las delicias de los críticos, que lo ensalzaron como la nueva estrella de la escuela francesa. Esta pintura le valió convertirse en miembro de la Academia y, poco después, fue comprada por la Corona. Hubo incluso planes para utilizarla como la base de un gran tapiz, que sería tejido en la famosa manufactura de Gobelinos.

Sin embargo, el patrocinio real suponía retrasos en el pago. De hecho, se tardó ocho años en saldar la cuenta de *Córeso* y la promesa de un tapiz nunca llegó a materializarse.

Romance y frivolidad

Mientras tanto, los lucrativos encargos de acaudalados mecenas alejaron a Fragonard de la pintura histórica. La moda era pintar cuadros algo subidos de tono para colgar en tocadores o vestidores de la gente acomodada.

En este sentido *El columpio* debe considerarse como su obra maestra. En esencia, trata el tema del engaño. Un marido ya mayor empuja a su esposa en un columpio, mientras que su amante se esconde entre los arbustos, con la esperanza de verle las piernas. En muchas épocas, este tipo de temas habrían sido tratados con tono moralizante, pero en el período rococó no se hacían este tipo de juicios. La seducción, la infidelidad y la lujuria podían ser retratadas desde un punto de vista puramente decorativo. Esto se adecuaba perfectamente al animado y espontáneo estilo de Fragonard, ya que era experto en representar el parpadeo de la luz y el movimiento. En *El columpio*, casi podemos oír el susurro de las hojas y el refriegue de las faldas.

Matrimonio y hogar

Fragonard también abordó otros temas. Tras su matrimonio con Marie-Anne Gérard en 1769, produjo encantadoras escenas domésticas y afables cuadros de niños. También pintó retratos y deliciosas escenas pastoriles con expansivos paisajes italianizantes. Por los numerosos grabados de sus obras, queda claro que el público lo asociaba sobre todo con sus temas amorosos: amantes escondidos en armarios o persiguiéndose; Cupidos que roban la ropa de jóvenes mujeres o ayudan a escribir cartas de amor... En las pinturas de Fragonard el tono era lúdico y vivaz, a veces ligeramente erótico, pero nunca grosero, ni exento de una cierta censura moral.

« Se contentó con **brillar** en el **tocador** y en el **armario**. »

LOUIS PETIT DE BACHAUMONT, *MÉMOIRES SECRETS*, c. 1780

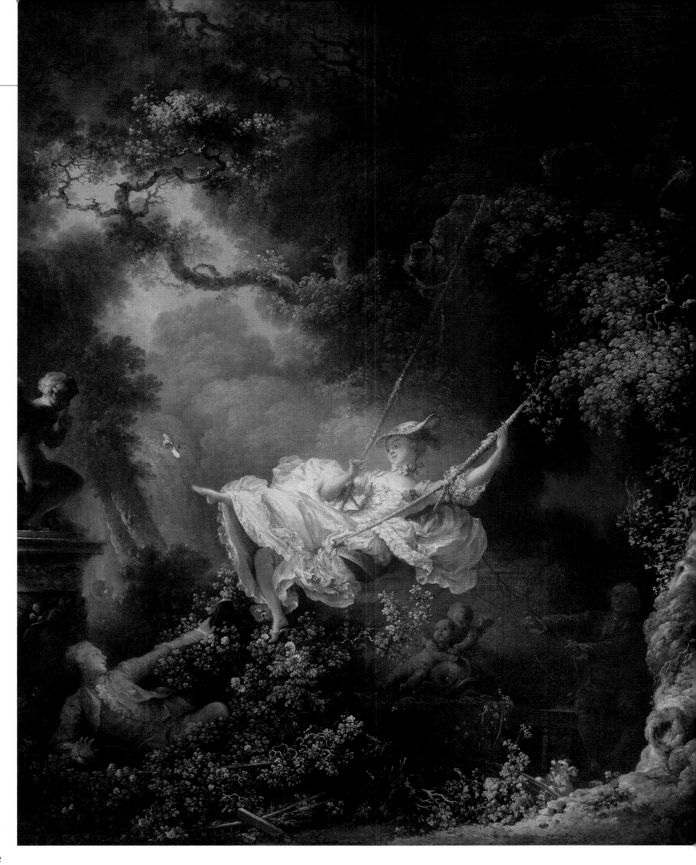

▷ **EL COLUMPIO, 1767**
En el más famoso y delicado cuadro de Fragonard, una juguetona joven lanza su zapatilla, mientras que en la esquina derecha, un perro ladra para alertar a su dueño. Incluso Cupido parece alentar cierta intriga llevándose un dedo a los labios.

Marcha de la Revolución

El mundo del arte quedó consternado por el camino que Fragonard había escogido, porque creía que había traicionado su formación académica. Además, por aquel entonces, la opinión pública estaba cambiando. Para muchos, la frivolidad del arte rococó, y su énfasis en el abrumador decorativismo, estaban vinculados de manera inseparable al Antiguo Régimen, que se estaba acercando ahora a su fin. Hacia 1770, los gustos en el arte habían cambiado bastante, ya que se prefería la severidad, el heroísmo y la moral estricta del neoclasicismo, y aunque Fragonard adaptó su estilo, haciendo sus personajes más pulidos y sólidos, mantuvo los temas tratados, y su obra cayó en desgracia.

Muchos de sus amigos y mecenas tuvieron que exiliarse o fueron ejecutados durante la Revolución, y al encontrarse algo aislado, Fragonard se vio obligado a depender de su amistad con Jacques-Louis David (pp. 180-183), quien le ayudó mientras duró aquel período de agitación revolucionaria.

David logró encontrarle un puesto administrativo en la recién fundada Comisión de los Museos del Louvre. Se quedó allí hasta 1800 y murió en París relativamente olvidado en agosto de 1806. El destino de *El columpio* fue bastante más dramático. Su dueño fue guillotinado y la pintura, confiscada por el Estado.

MOMENTOS CLAVE

c. 1761
Pinta *El pequeño parque* al volver de Italia. Su exuberante follaje se basa en los bocetos que hizo en la villa de Este.

1765
Expone *Córeso se sacrifica para salvar a Calírroe*, en el Salón. Esta escena de una antigua leyenda le valió entrar en la Academia.

1767
Completa *El columpio*. Las imágenes de columpios, metáfora de la inconstancia, estaban muy de moda en la época.

1771-72
Comienza un ambicioso ciclo de pinturas titulado *El progreso del amor*, encargado por la amante de Luis XV, Madame du Barry.

c. 1780
Responde a la aparición del neoclasicismo con la adopción de una mayor robustez y un estilo mucho más acabado.

▷ **AUTORRETRATO, 1780-84**
Copley pintó este retrato en el contexto de
sus primeros éxitos en Inglaterra, donde
pintó tanto retratos como escenas históricas.

John Singleton Copley

1738-1815, ESTADOUNIDENSE

Copley fue el más destacado pintor estadounidense del siglo XVIII y uno
de los primeros en dejar huella en Europa. En el viejo continente actualizó
el género de la pintura histórica.

Copley nació en Boston, en una familia de inmigrantes irlandeses. Su padre, un tabaquero, murió en 1748, y su madre se casó de nuevo con Peter Pelham (c. 1695-1751), un grabador que le enseñó los rudimentos de su oficio y le presentó a John Smibert (1688-1751), dueño de una extensa colección de copias de grandes maestros que había pintado en Europa. Era un contacto importante, pues pocos artistas americanos de la época tenían acceso a estudiar el arte europeo.

Retrato

Tanto Pelham como Smibert murieron en 1751, por lo que Copley fue en gran parte autodidacta. Su capacidad artística se desarrolló con gran rapidez y comenzó su carrera con solo 15 años. Su mayor ambición era dedicarse a la pintura histórica, pero, en las colonias no había mercado para este tipo de obras, por lo que se centró en el retrato, y pronto ganó una sólida reputación en este campo. Aprendió a hacer retratos copiando grabados en blanco y negro y su inexperiencia con el color le llevó a utilizar fuertes contrastes tonales. Para el público

europeo, sus primeros retratos parecían pasados de moda, pero en la America de Copley sus conciudadanos admiraban el carácter refrescante y franco de su realismo.

Traslado a Inglaterra

En 1766 Copley exhibió en Londres un retrato de su hermanastro que fue muy bien recibido. Grandes artistas, como Joshua Reynolds (quien se convertiría en el primer presidente de la Royal Academy británica) y el compatriota de Copley, Benjamin West (que había modernizado la pintura histórica con su obra maestra de 1759, *La muerte del general Wolfe*) le insistieron en que viajara a Inglaterra para completar su formación. Según ellos, sin esta nunca podría alcanzar su pleno potencial. Copley sabía que tenían razón, pero vaciló, pues en Boston no tenía rivales y ganaba mucho dinero. Sin embargo, los acontecimientos le obligaron a actuar. La guerra entre Gran Bretaña y las colonias americanas era inminente (ver derecha), y aunque sentía que rompía su lealtad, Copley finalmente marchó a Europa en 1774, y nunca volvió a su tierra natal.

Pintura histórica

Copley estudió en Roma varios meses antes de instalarse en Londres. Como antes, aprendió rápidamente y aunque los retratos perdieron parte de su originalidad, acabó por dominar técnicas de composición esenciales para la pintura histórica.

Le llegó la fama con *Watson y el tiburón* (1778), que incluso le valió convertirse en miembro de la Royal Academy. Sin embargo, su indiscutible obra maestra fue *La muerte del mayor Peirson* (1783). Con esta obra, logró actualizar el género de la pintura histórica tanto por la elección de un tema reciente como por la incorporación de retratos reales. La contemporaneidad del tema captaba la imaginación de un público ansioso de tener una imagen de éxito patriótico.

Copley también produjo cuadros más grandes que reflejaban historias más complejas: *Sitio de Gibraltar* (1782) era tan grande que tuvo que exhibirse en una carpa especial. Aunque siguió pintando en sus últimos años, su obra cayó en desgracia y contrajo enormes deudas. Sufrió un derrame cerebral y murió en 1815.

CONTEXTO
Guerra de la Independencia de Estados Unidos

El conflicto entre Gran Bretaña y sus 13 colonias americanas duró de 1775 a 1783 y llevó al reconocimiento británico de la independencia de los Estados Unidos de America. La controversia sobre la expansión de las colonias y los impuestos reclamados por los británicos degeneraron en enfrentamientos entre anti y probritánicos, alentados por propagandistas como Paul Revere y Samuel Adams, que promovían la ruptura con Gran Bretaña.

Un evento clave de la preguerra fue el llamado Motín del Té de Boston (1773), cuando un cargamento de té de la Compañía de las Indias Orientales británica fue destruido por manifestantes. El suegro de Copley era un importante agente de la compañía y el incidente llevó al artista a abandonar América, a pesar de sus creencias, que le habían llevado a pintar retratos de rebeldes como Revere y Adams.

LA GRAND UNION FLAG, LA PRIMERA BANDERA NACIONAL DE LOS ESTADOS UNIDOS DE AMÉRICA

◁ *LA MUERTE DEL MAYOR PEIRSON*, 1783

Este cuadro de Copley es una celebración del nacionalismo británico. En él, un joven mayor pierde la vida en defensa de la isla de Jersey contra los invasores franceses.

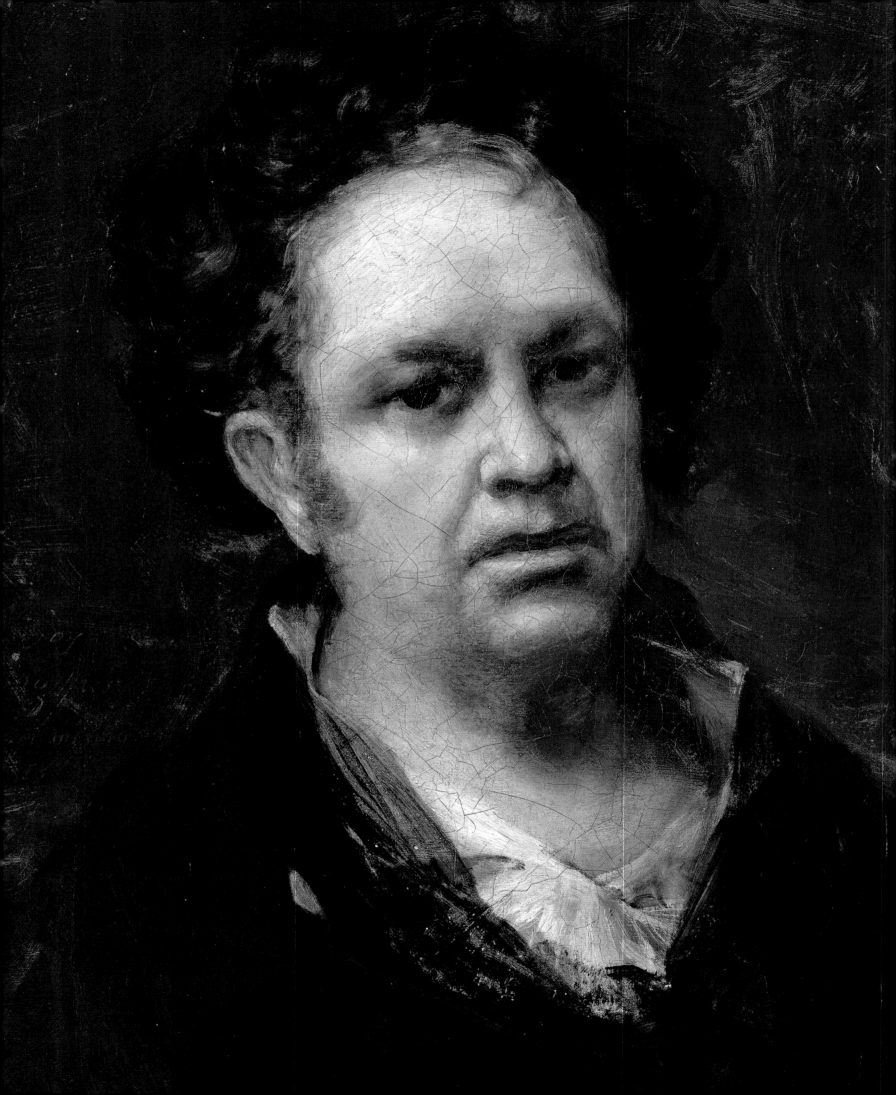

Francisco de Goya

1746-1828, ESPAÑOL

El principal artista español de su época, Goya produjo retratos de penetrante perspicacia psicológica y obras de imaginación oscura, eco de los turbulentos tiempos en que vivió.

Francisco José de Goya y Lucientes nació el 30 de marzo de 1746 en Fuendetodos, en la provincia de Zaragoza. Su padre, José, maestro dorador, se trasladó a Zaragoza poco después del nacimiento de Francisco para mejorar sus perspectivas de conseguir trabajo. Con apenas 13 años cumplidos, Francisco se convirtió en aprendiz de un conocido pintor local, José Luzán, y estuvo con él unos tres años, durante los que pasó la mayor parte del tiempo copiando grabados a fin de desarrollar sus capacidades para el dibujo.

Viajes y encargos

En 1763, Francisco de Goya se trasladó a Madrid, donde intentó dos veces, sin éxito, hacerse con una beca para entrar en la Academia de San Fernando, que era entonces la mayor escuela de arte del país. Tras ser rechazado, empezó a estudiar con el pintor Francisco Bayeu, que también había sido alumno del exmaestro de Goya en Zaragoza, Luzán. En 1769, emprendió una gira por Italia donde pudo contemplar la obra de Rafael, Miguel Ángel, Tiepolo y Correggio.

En julio de 1771, Goya estaba de regreso en España, con un estilo renovado y nuevas ambiciones. En 1772 pintó su primera obra

de gran formato, los frescos de la bóveda de la basílica del Pilar de Zaragoza, y un año más tarde pintó una serie de escenas de la vida de la Virgen para la Cartuja de Aula Dei, situada a las afueras de Zaragoza. Apenas unos años después, había llegado ya a ser un artista bien conocido en su ciudad natal.

◁ **RETRATO DE CARLOS III, REY DE ESPAÑA, c. 1787**
Goya hizo dos retratos de Carlos III. Esta pintura, que muestra al rey vestido para la caza, tiene influencias de los retratos de uno de sus ídolos, Velázquez.

Traslado a Madrid

En 1773 se casó con María Josefa, la hermana de Francisco Bayeu, con quien tuvo varios hijos. Murieron todos en la infancia, a excepción de Javier, que más tarde intentó seguir los pasos de su padre, sin demasiado éxito.

Goya se trasladó a Madrid, donde Bayeu, uno de los mayores artistas de la ciudad, le ayudó a encontrar trabajo diseñando tapices para decorar los palacios reales de Madrid y sus alrededores. Los tapices mostraban los pasatiempos y fiestas de Madrid en un lúdico estilo rococó. Trabajar en ellos enseñó a Goya a ser un agudo y preciso observador de la sociedad, una

▷ **BASÍLICA DEL PILAR, ZARAGOZA**
La catedral barroca, a las orillas del Ebro, contiene el fresco de Goya, La *Adoración del nombre de Dios*. Fue y sigue siendo uno de los principales lugares de peregrinación de los católicos.

◁ **AUTORRETRATO, 1815**
Goya pintó numerosos autorretratos en su vida. Aquí, cerca de la vejez, se le ve cansado y con vestimenta poco cuidada. No lleva la peluca bien puesta, revelando algunos mechones de pelo gris.

« Yo no veo más que **cuerpos** iluminados y cuerpos que no lo están; **relieves y profundidades**. »

FRANCISCO DE GOYA

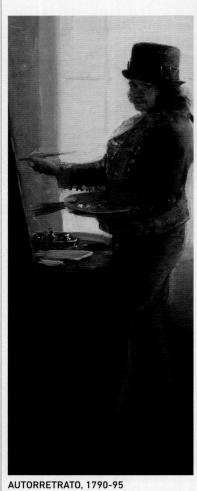

AUTORRETRATO, 1790-95

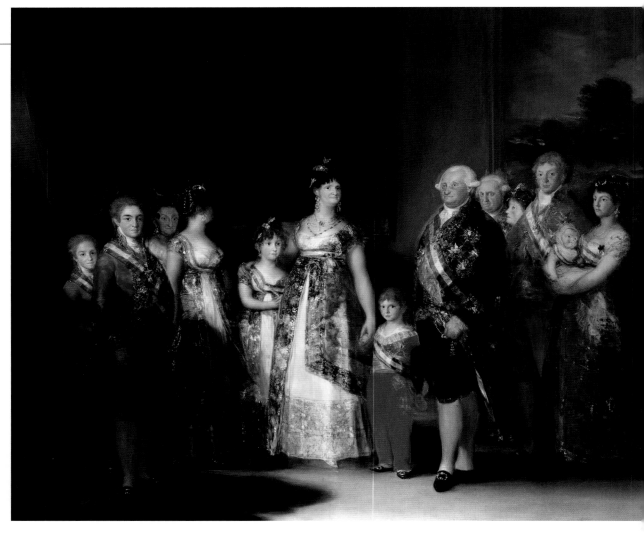

△ **LA FAMILIA DE CARLOS IV, 1800**
Como pintor del rey, le encargaron a Goya
este enorme lienzo. El artista utiliza la luz
y los tonos con brillantez para indicar la
jerarquía dentro de la familia real.

habilidad que había de resultar clave para su desarrollo como retratista.

El ascenso social de Goya en Madrid a lo largo de la década de 1780 fue notable, y comenzó a moverse en los círculos reales y aristocráticos. Tanto Carlos III, como su hermano, el infante don Luis de Borbón, desterrado de la corte por mujeriego, le encargaron retratos. Goya incluso se quedó con don Luis y su familia mientras vivían exiliados en un pequeño pueblo en las afueras de Madrid, donde les retrató.

Goya pintó todos estos cuadros reales con sorprendente honradez. A pesar de que los investió de dignidad, los retrató tal como eran, sin idealizarlos ni esconder sus imperfecciones. A diferencia de otros retratistas, estaba más interesado en captar la vida interior de la persona que su papel mundano. Su técnica audaz y libre, inusual en los retratos de la corte, creaba una sensación de vivacidad.

En 1786, Goya fue nombrado uno de los pintores del rey, y en 1789 recibió el título aún más prestigioso de pintor de la casa real. Celebró su nuevo rango añadiendo el aristocrático «de» a su nombre y comprando un carruaje inglés de dos ruedas, que al cabo de poco acabó chocando, por conducirlo demasiado deprisa. A principios de la década de 1790, Goya había alcanzado un gran prestigio mundial. Era el más solicitado pintor de España y el retratista deseado por las personas adineradas e influyentes. Sin embargo, en el invierno de 1792-93, su mundo se vino abajo cuando sufrió una grave y misteriosa enfermedad durante su visita a un amigo, el coleccionista Sebastián Martínez, en Cádiz. Estuvo meses sin poder trabajar y quedó completamente sordo el resto de su vida.

Durante su larga convalecencia, Goya pintó una serie de cuadros pequeños, cuyo propósito era, en sus palabras, «ocupar la imaginación mortificada en la consideración de mis males, y... hacer observaciones a que regularmente no dan lugar las obras encargadas, y en

« Sé primero un **magnífico** artista y luego haz lo que sea. Pero el arte es lo **primero**. »
FRANCISCO DE GOYA

MOMENTOS CLAVE

1771
Recibe su primer encargo de importancia, el fresco *Adoración del nombre de Dio*s.

1775
Comienza a producir cartones para la Real Fábrica de Tapices, a la que proporciona unas 45 composiciones.

1798
Pinta los frescos de la iglesia de San Antonio de la Florida de Madrid, completándolos en tiempo récord.

1799
Es ascendido a primer pintor de cámara del rey Carlos IV y produce su primera serie de grabados, *Los caprichos*.

1810
Comienza a imprimir *Los desastres de la guerra*, sobre los violentos acontecimientos de la Guerra de la Independencia.

1814
Pinta lienzos que reflejan el levantamiento de Madrid y la brutal represión por las tropas francesas de ocupación.

1820
Comienza a cubrir las paredes de su casa con escenas imaginarias, ahora conocidas como pinturas negras.

1824
Huye a Burdeos, donde pasará el resto de su vida.

que el capricho y la invención no tienen ensanches». Esas imágenes mostraban escenas taurinas, actores de la comedia del arte (p. 145) y desastres naturales; había una escena en la cual aparecían unos locos y otra en la que se mostraba una prisión. Goya pudo haber abordado estos temas para demostrar que era algo más que un pintor de la corte o criticar la situación social de la época. Con independencia de los motivos, significaron un punto y aparte en su carrera, ya que a partir de entonces pintó los aspectos más oscuros y siniestros de la vida, y los resultados más extraños y mórbidos de la

imaginación. De alguna misteriosa manera, su enfermedad parece haber liberado su arte, dándole un mayor alcance y potencia.

Obras seculares y religiosas

La enfermedad de Goya pudo privarlo de la audición, pero ni su capacidad ni su ambición disminuyeron, y su carrera siguió avanzando. En 1799 fue nombrado primer pintor de cámara, el primero en tener el título desde Velázquez, su gran ídolo, y no hay duda de que Goya se veía como su heredero artístico.

La producción de retratos y obras religiosas continuó siendo enorme.

△ *GRANDE HAZAÑA! CON MUERTOS!*, **1810-20**
Este impactante grabado de *Los desastres de la guerra* muestra cuerpos mutilados colgados de un árbol como advertencia. La obra de Goya fue concebida como un desafío gráfico a la idealización del conflicto.

◁ **SAN ANTONIO DE LA FLORIDA**
Goya decoró la cúpula de esta capilla neoclásica de Madrid con frescos que representan el milagro de san Antonio. Los restos del artista (menos su cráneo, que fue robado de su tumba original en Francia) se volvieron a enterrar en la capilla, frente al altar.

En 1798, pintó una serie de frescos para la iglesia de San Antonio de la Florida, Madrid, y cubrió el interior de la cúpula y otras partes del edificio en tan solo tres meses.

También volvió al grabado, con la publicación de la primera de sus grandes series. Bajo el título de *Los caprichos*, vio la luz en 1799, y consta de 80 planchas en las que el artista refleja los males que aquejan a la sociedad, en algunas de ellas de manera realista y en otras de una forma más fantasiosa. A esta serie le siguió la de *Los desastres de la guerra*, pero las imágenes que la componían resultaron ser tan perturbadoras y tan políticamente provocativas que Goya no consiguió verlas publicadas en vida.

Conflictos españoles

Los desastres de la guerra reflejan el período cada vez más turbulento de la historia española que vivió Goya. Carlos IV, cuyo reinado duró de 1788 a 1808, fue un rey débil, dominado por su esposa María Luisa y su favorito, Manuel Godoy, que se convirtió en primer ministro en 1792. Godoy fue un mal gobernante, inmensamente impopular. En 1808, se vio obligado a abandonar el poder tras un levantamiento y Carlos IV abdicó en favor de Fernando VII, su hijo. Este, sin embargo, solo reinó pocas semanas, ya que Napoleón Bonaparte lo atrajo a Francia, lo encarceló, y, con el pretexto de que España se ahorrara una revolución, envió sus tropas a Madrid. Inicialmente, algunos españoles dieron la bienvenida a los invasores franceses como liberadores de la tiranía monárquica, pero también hubo una oposición violenta, que desembocó en la revuelta del 2 de mayo de 1808 en Madrid que fue sofocada con gran ferocidad por los soldados franceses.

Napoleón nombró a su hermano, José Bonaparte, rey de España el 6 de junio y el francés permaneció en el poder hasta 1813, cuando fue destronado por una alianza entre ingleses, portugueses y españoles, terminando con los cinco años de la Guerra de la Independencia.

Todos esos años, sensatamente, Goya guardó para sí sus opiniones políticas. Durante la ocupación francesa, continuó trabajando como pintor de cámara de José Bonaparte; en el

▽ *EL 3 DE MAYO DE 1808 EN MADRID,* 1814
Encargada por el gobierno provisional, esta obra de Goya es una contundente representación de la brutal represión de los rebeldes españoles por el ejército francés. Su inspiración en la iconografía cristiana para reforzar el mensaje queda sobre todo evidenciada en la postura de la figura central de la obra.

◁ **LA QUINTA DEL SORDO**
Goya compró esta gran casa de campo para distanciarse de la corte de Madrid. Cubrió sus paredes con murales, más adelante conocidos como pinturas negras. No tenían título ni estaban destinadas a ser mostradas. La casa fue destruida en 1909.

transcurso de la guerra pintó al vencedor, el duque de Wellington y luego, en 1814, hizo dos grandes cuadros conmemorando la «gloriosa insurrección» de España contra Napoleón: *El 2 de mayo de 1808 en Madrid* (o *La carga de los mamelucos en la Puerta del Sol*) y *El 3 de mayo de1808 en Madrid* (o *Los fusilamientos de la montaña del Príncipe Pío*).

Retiro de Madrid

Por entonces, Goya estaba al final de sus sesenta. Después de la muerte de su esposa en 1812, tomó a Leocadia Weiss, una mujer más joven (recientemente separada de su marido) como su compañera y ama de casa. Su relación causó mucho revuelo, y se creía que su hija menor, Rosario, era hija de Goya. Siguió manteniendo su puesto en la corte, aunque prácticamente se retiró de la vida pública. En 1819 compró una casa de campo, la Quinta del Sordo, situada a las afueras de Madrid. Ese

mismo año cayó gravemente enfermo de nuevo. Cuando se recuperó, decoró las paredes de su casa con una serie de escenas terribles que ahora se conocen como pinturas negras.

Exilio en Francia

Cuando Goya terminó estas pinturas, en 1823, eran muchos los liberales españoles que abandonaban el país porque Fernando VII había instaurado un régimen represivo. En 1824 Goya solicitó y obtuvo el permiso para visitar Francia. En su petición alegó razones de salud, pero en realidad tenía la intención de exiliarse. Se instaló entonces en Burdeos con Leocadia, pero regresó a España un par de veces. En su segunda visita, en 1826, renunció a su puesto en la corte y le fue concedida una generosa pensión económica. Después de haber sufrido un derrame cerebral, murió en Burdeos el 16 de abril de 1828, a la edad de 82 años.

Legado e influencia

A lo largo de su vida, Goya tuvo pocos alumnos, colaboradores o imitadores, y su influencia inmediata fue bastante escasa. Hacia el final de su carrera, su estilo tan personal estaba empezando a perder popularidad en favor de un trabajo académico más pulido. A mediados del siglo XIX, sin embargo, varios pintores de otros países, sobre todo de Francia, como Delacroix y Manet, comenzaron a redescubrir sus obras, ya que encontraban inspiración en sus pinturas. Pero la obra de Goya en su conjunto no fue ampliamente apreciada hasta el siglo XX, de la mano de movimientos como el expresionismo, que se centraban en los estados emocionales extremos, y el surrealismo, que buscaba investigar el funcionamiento del subconsciente. Actualmente, Goya es reconocido como uno de los más grandes artistas de todos los tiempos.

SATURNO DEVORANDO A UN HIJO, 1819-23

« No **anticipó** a ninguno de los artistas de la actualidad, sino que **prefiguró** todo el arte **moderno**. »

ANDRÉ MALRAUX, 1957

Jacques-Louis David

1748-1825, FRANCÉS

David difuminó las fronteras entre la vida y el arte. Abanderado del neoclasicismo, se involucró en los turbulentos acontecimientos tanto de la Revolución Francesa como de la era napoleónica.

Jacques-Louis David nació en París en agosto de 1748. Su padre, un próspero comerciante, murió en un duelo cuando el niño tenía apenas nueve años, lo que tal vez sería uno de los primeros presagios de su azarosa vida. Estuvo bajo el cuidado de dos tíos, ambos arquitectos, que esperaban que siguiera sus pasos. Sin embargo, ya hacia 1765, David había decidido convertirse en pintor y se había acercado al gran artista rococó François Boucher (1703-70), pariente lejano, que no quería tener nuevos alumnos porque la vista le fallaba. Por ello le recomendó a Joseph-Marie Vien como tutor.

Aquella resultó ser una buena elección. Vien había ganado el Premio de Roma y estaba entusiasmado con las últimas teorías neoclásicas que se inspiraban en el arte y la literatura clásicas e instaban a los artistas a adoptar una moral más seria y a rechazar las frívolas fantasías eróticas del estilo rococó.

Educación clásica

Bajo la dirección de Vien, David decidió optar al Premio de Roma. Fracasó cuatro veces e intentó suicidarse tras la tercera decepción, pero en 1774 se alzó con la victoria con su sorprendente *Erasístrato descubre la causa del mal de Antíoco*. Al año siguiente, viajó a

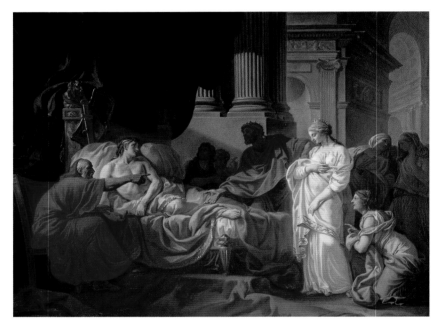

△ **ERASÍSTRATO DESCUBRE LA CAUSA DEL MAL DE ANTÍOCO, 1774**
La pintura de David representa al médico griego que, según la leyenda, curó a Antíoco, hijo del rey de Siria, que moría de amor por su madrastra.

Italia con Vien, que acababa de ser nombrado director de la Academia de Francia en Roma.

En el momento de su partida, la obra de David tenía muchos matices rococó y declaró que la Antigüedad no le seduciría. No podría estar más equivocado. Quedó abrumado por el poder de la escultura clásica, e hizo numerosos bocetos en los que se basaría el resto de su vida. Visitó los restos arqueológicos de la ciudad de Pompeya y Herculano, que se habían excavado poco antes y quedó maravillado por las obras de los

antiguos maestros, sobre todo Rafael, Poussin y Caravaggio. David regresó a París en 1780. Había eliminado los elementos rococó de su estilo y estaba a punto de entrar en el período más productivo de su carrera, pero lo hizo con el trasfondo de la agitación política. Francia había contraído unas enormes

▷ **AUTORRETRATO, 1794**
Este retrato fue pintado mientras David estaba encarcelado tras la muerte de sus aliados políticos. La expresión del artista y la fuerza con que sostiene la paleta reflejan su inquietud.

« Solo **me han atraído** las más **sublimes pasiones** del alma. No se me puede acusar de ser un pintor ávido de sangre. »

JACQUES-LOUIS DAVID

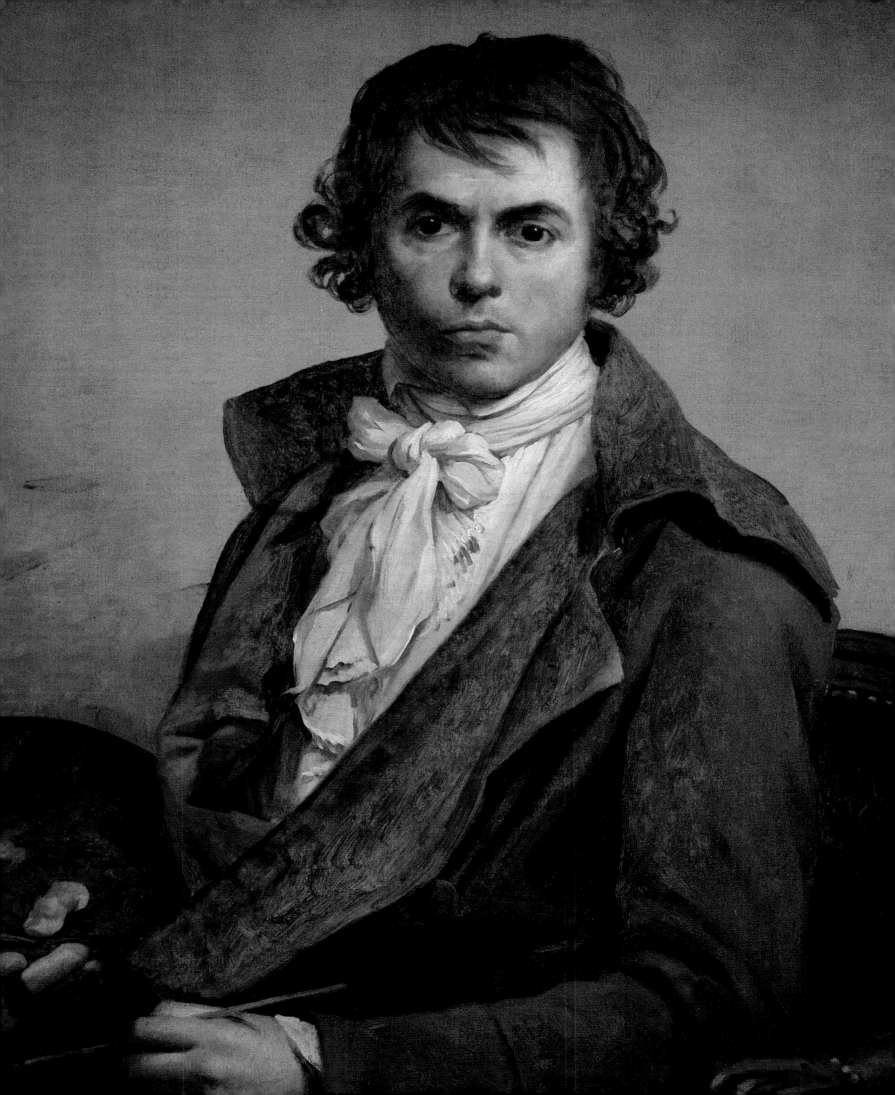

« Bonaparte es mi héroe. »

JACQUES-LOUIS DAVID, 1797

deudas, agravadas por su participación en la Guerra de la Independencia americana. Los altos impuestos y la escasez de alimentos incrementaban el resentimiento contra la riqueza y los privilegios de los altos estamentos, todo ello agravado por las críticas de los filósofos y los intelectuales de la Ilustración que cuestionaban el valor de la monarquía, la aristocracia y la Iglesia.

Una nueva moral

El nuevo estilo de David sintonizaba perfectamente con el sentimiento de malestar de Francia. Sus pinturas dejaron de ser abigarradas, sus decorativos detalles desaparecieron y fueron sustituidos por una seria, ordenada simplicidad. *El juramento de los Horacios* es su pintura más famosa, y en ella no hay detalles innecesarios que distraigan al espectador del tema central de la imagen: deber, patriotismo y sacrificio. Representa a tres hermanos que juran luchar por Roma, a pesar de que esto va a enfrentarlos a sus cuñados (de ahí la desesperación de sus hermanas, a la derecha de la pintura). Los artistas rococó habían tendido a elegir escenas mitológicas sobre la Antigüedad, a menudo como pretexto para pintar desnudos. Sin embargo,

los pintores neoclásicos preferían temas de historia antigua, en especial si contenían lecciones morales. Este era el enfoque que defendía el crítico de arte y filósofo Denis Diderot, que tuvo una gran influencia sobre David.

El otro elemento clave en la obra del pintor es el drama. David adoraba el teatro y se inspiró en él en numerosas ocasiones. La historia de *El juramento de los Horacios* se basa en *Horacio* (1640), una obra

◁ **EL JURAMENTO DE LOS HORACIOS, 1784**
David presenta esta obra como un friso clásico, con los personajes, de tamaño natural, alineados en un primer plano e iluminados de forma brillante, mientras que el fondo, sumergido en la oscuridad, aparece tras una hilera de columnas.

de Pierre Corneille, mientras que el motivo del juramento lo elaboró a partir de *La muerte de César*, de Voltaire, en la que tres senadores juran sobre la espada de Bruto. No hay razón alguna para suponer que David tuviese motivos políticos al pintar *El juramento*, ya que fue un encargo de la Corona. Cuando se expuso en el Salón de 1785, el ambiente prerrevolucionario de la época hizo que la obra se interpretara como un llamamiento a las armas.

▽ **LA MUERTE DE MARAT, 1793**
En esta obra David puso su arte al servicio de los ideales revolucionarios. Representa a Marat tras ser asesinado por Charlotte Corday, partidaria de la aristocracia.

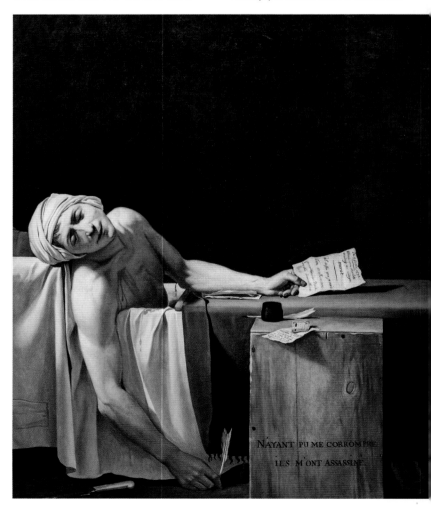

Agente de la Revolución

Tras el estallido de la Revolución en 1789, no había ninguna duda sobre la afiliación política de David. El pintor se vio arrastrado por el curso de los acontecimientos: se convirtió en un diputado de la Convención Nacional (el gobierno revolucionario), votó la muerte del rey y organizó y diseñó festivales para celebrar los logros de la Revolución.

David también jugó un papel destacado en la abolición y sustitución de la Academia, vengándose así por sus numerosos rechazos en el Premio de Roma. Con todos estos compromisos, la pintura pasó a un segundo plano y varios de sus proyectos importantes quedaron inconclusos. De todas formas, pintó una obra maestra indiscutible: *La muerte de Marat* (1793). Este había sido uno de los revolucionarios más implacables, pero tras su asesinato, David produjo un emotivo homenaje, con ecos de pintura religiosa.

Compromiso político

Cuando la Revolución comenzó a desmoronarse, David se encontró en peligro: en 1794 fue encarcelado, y escapó de la guillotina por poco. Fue puesto en libertad solo después de que su exesposa, realista, intercediera por él. La pareja se reconcilió y volvió a casarse en 1796. La siguiente obra importante, que David comenzó en 1796 en reconocimiento a la oportuna ayuda de su esposa, fue *El rapto de las Sabinas*. Parecía mostrar que el pintor estaba más sereno, pero no había aprendido la lección. En 1797 conoció a Napoleón Bonaparte y sus pasiones políticas reaparecieron.

David apoyó el gobierno de Bonaparte con el mismo fervor con el que había defendido la Revolución. Pintó varias imágenes icónicas del gobernante francés, entre ellas un magnífico

MOMENTOS CLAVE

1771
Presenta *El combate de Marte y Minerva* para el Premio de Roma pero solo gana el segundo premio con esta escena de estilo rococó.

1784
Con *El juramento de los Horacios* causa sensación en el Salón. Su atmósfera de autosacrificio anticipa la Revolución.

1793
La muerte de Marat es un homenaje a uno de los más notorios líderes revolucionarios, que envió decenas de víctimas a la guillotina.

1800
Abraza la causa napoleónica con el mismo fervor que antes había mostrado por la Revolución.

1817
Pinta *Cupido y Psique*, escena mitológica que representa de una manera rica y sensual.

retrato ecuestre, *Napoleón cruzando los Alpes*. Bonaparte había pedido que se le mostrara «tranquilo sobre un fogoso caballo», a pesar de que en realidad había viajado en mula. Estuvo tan satisfecho con el resultado que ordenó realizar varias copias.

Bonaparte era muy consciente del gran potencial propagandístico del arte de David y por ello le nombró su pintor oficial, a pesar de que existen indicios de que prefería la pintura de Antoine-Jean Gros. Pero David se mantuvo firme a su compromiso

con la causa imperial. De manera imprudente, firmó el *Acta Adicional*, una declaración de lealtad a Napoleón que le supuso grandes problemas tras la derrota en la batalla de Waterloo (1815).

David marchó entonces al exilio, estableciéndose en Bruselas. Permaneció allí durante el resto de su vida, sin dejar de pintar y manteniendo el contacto con sus exalumnos. Murió el 29 de diciembre de 1825, y la solicitud de repatriación de su cuerpo fue rechazada.

△ **LA CARTA CONSTITUCIONAL DE 1815**
El *Acta Adicional* era una reforma de la Constitución francesa que concedía nuevos derechos a la población y limitaba la censura.

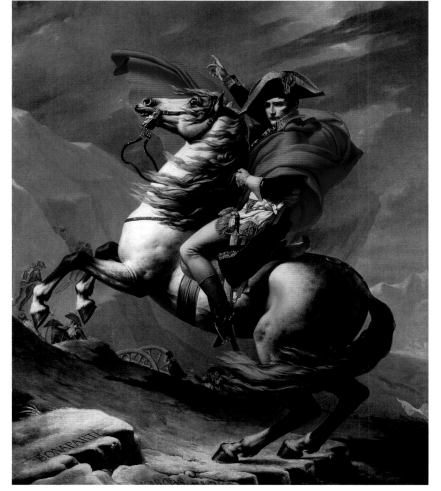

◁ ***NAPOLEÓN CRUZANDO LOS ALPES*, 1800-01**
David pintó cinco versiones de esta impactante pieza de propaganda en la que Napoleón es visto como el arquetípico héroe clásico.

Élisabeth Vigée-Lebrun

1755-1842, FRANCESA

Élisabeth Vigée-Lebrun fue la última gran retratista de la realeza francesa. Su excepcional talento le permitió captar tanto la elegancia de sus distinguidos modelos como sus estados de ánimo más íntimos.

Élisabeth Vigée-Lebrun, nacida en París, era hija de un pintor de retratos al pastel y comenzó su carrera artística mientras era aún adolescente. Como muchas mujeres artistas de su época, no tuvo acceso a una educación artística formal, pero recibió algún tipo de formación y asesoramiento de diversas personas, entre ellas el eminente artista Vernet.

Cuando Vigée-Lebrun se casó con su marchante a los 20 años, comenzó a exponer su trabajo en su casa, donde celebraba salones y cultivaba contactos con potenciales clientes. Le gustaba que los retratados se sintieran relajados y mantuvieran poses naturales. Conversaba con ellos, e incluso cantaba, lo que ayudó a dar a sus retratos un aspecto de relajación.

Un viaje a los Países Bajos y Flandes, en 1781, acrecentó el respeto que ya tenía por Rubens, y se puso a imitar algunas de sus técnicas, utilizando una gama de colores más cálida y la superposición de finas capas de esmaltes para añadir brillo. A menudo situaba a sus modelos sobre fondos lisos, lo que hacía resaltar sus caras y aumentar los vibrantes colores de sus vestimentas, algunas de las cuales había diseñado ella misma.

Academia y patrocinio

Vigée-Lebrun fue admitida en la Real Academia francesa en 1783, cuando se le otorgó uno de los cuatro asientos reservados a mujeres. En aquel momento ya tenía una impresionante lista de clientes de la alta sociedad

◁ RETRATO DE LA CONDESA NATHALIE GOLOVINE, 1797-1800
Vigée-Lebrun pintó este íntimo retrato de su amiga durante su exilio en Rusia. La iluminación oblicua y la pose informal muestran la delicadeza de su arte.

◁ MARCAR ESTILO
Vigée-Lebrun animaba a sus modelos a soltarse el pelo y dejarlo caer sobre la frente, marcando una nueva moda en París. María Antonieta se negó y prefirió mantenerlo recogido.

de su país. Además, el mecenazgo de la reina, María Antonieta, le supuso el acceso a los círculos de la corte.

Sin embargo, la vinculación de Vigée-Lebrun con la familia real tuvo graves consecuencias durante la Revolución Francesa. La artista tuvo que huir de Francia con su hija Julie; su ciudadanía fue revocada y sus propiedades francesas confiscadas. En los siguientes doce años llevó una vida nómada por toda Europa: Turín, Roma, Nápoles, Viena, Praga, Dresde, Berlín, Moscú y San Petersburgo. En cada uno de los lugares en los que residía se convertía en la retratista de los personajes más famosos e influyentes. Incluso le pidieron que realizara el retrato de la emperatriz rusa, Catalina la Grande.

En 1802 viajó a Londres, donde retrató a lord Byron y al príncipe de Gales. Volvió por fin a Francia en 1805, donde continuó pintando, y recogió sus pensamientos en los tres volúmenes de sus memorias.

ESCRITO DE MARÍA ANTONIETA JUSTO ANTES DE SU EJECUCIÓN

▷ AUTORRETRATO CON SOMBRERO DE PAJA, 1782
Élisabeth Vigée-Lebrun pintó una serie de autorretratos que usaba para anunciar su talento a sus clientes potenciales. Este se basa en el retrato que Rubens hizo de su esposa, *Le Chapeau de Paille* (1622-25).

« [**El arte**] ha sido **siempre** el **medio** que me ha **acercado** a los más **encantadores** y **distinguidos** hombres y mujeres. »

ÉLISABETH VIGÉE-LEBRUN

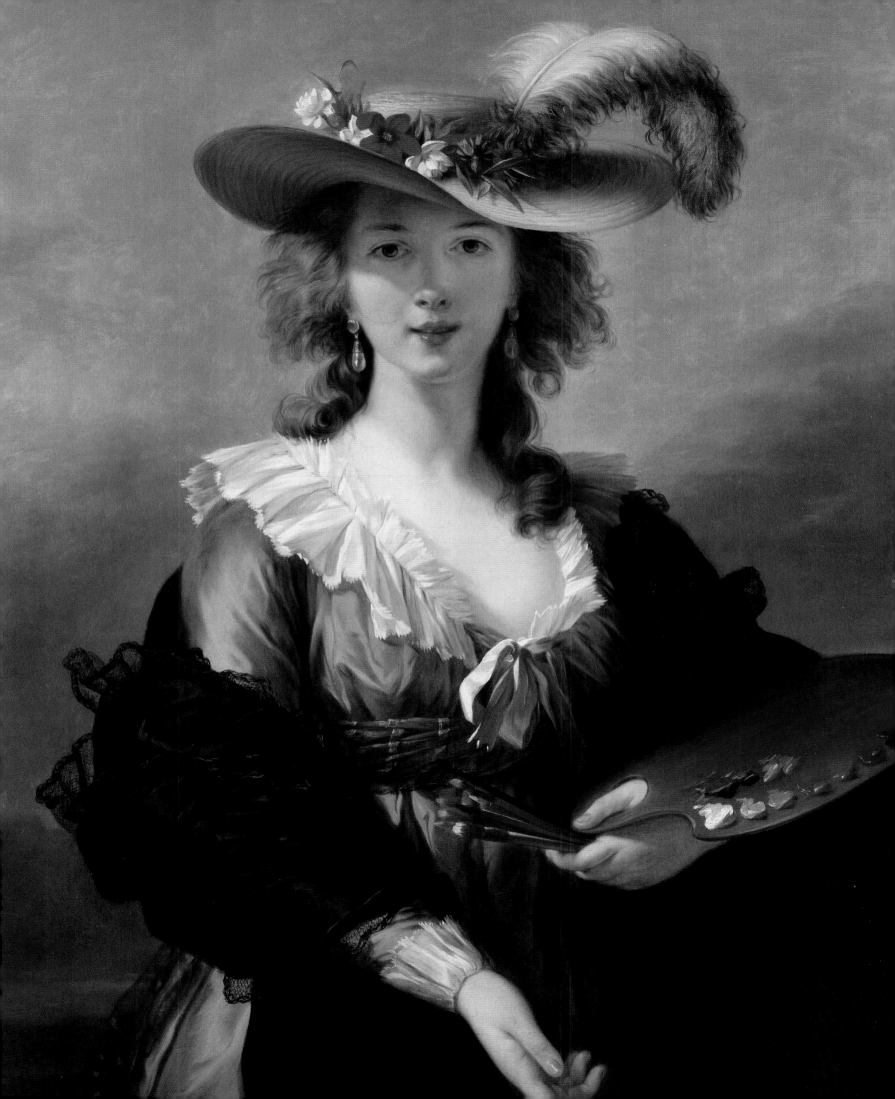

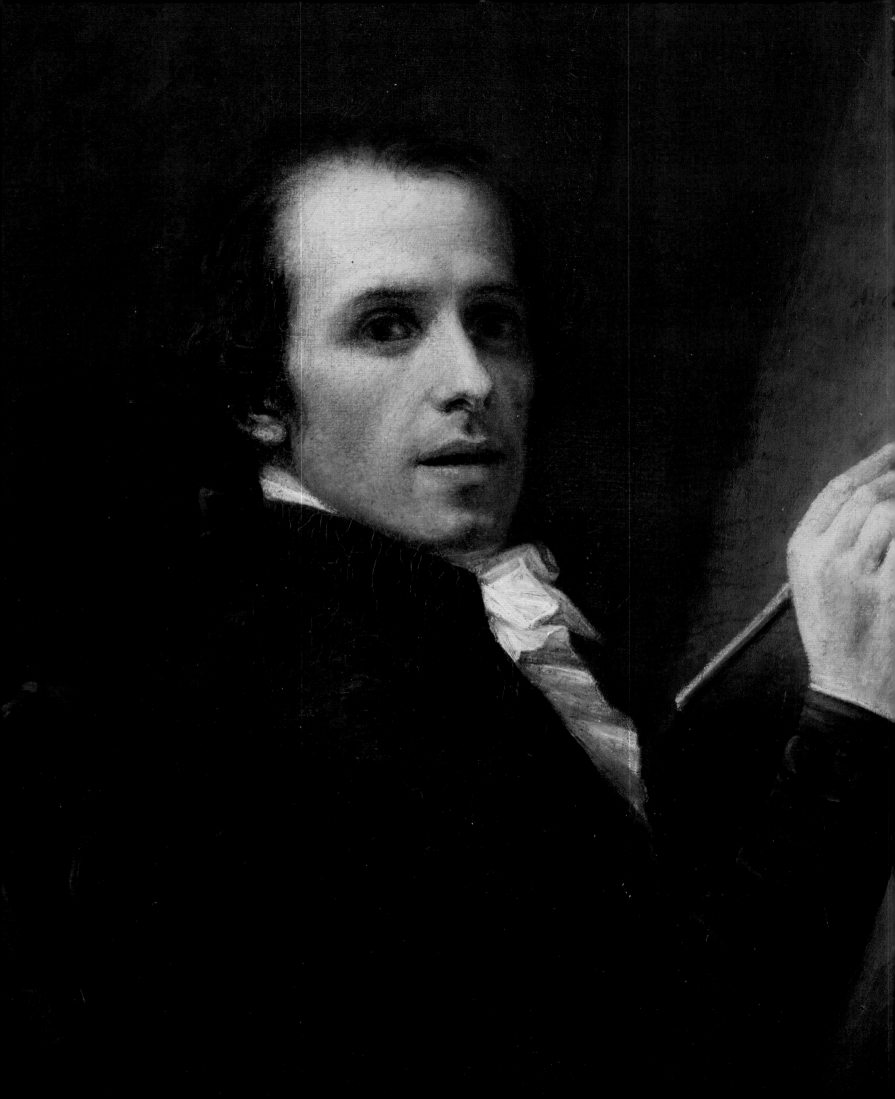

Antonio Canova

1757-1822, ITALIANO

La vida de Canova fue una brillante historia de éxito. Reconocido muy pronto como gran escultor, se dedicó a esculpir para grandes y poderosos mecenas de toda Europa.

Antonio Canova nació en una familia de canteros, en Possagno, en lo que entonces era la República veneciana. Quedó huérfano de niño y fue criado por su abuelo, con quien trabajó, revelando su evidente talento para tallar, lo que le llevó a ser aprendiz de diversos escultores locales. Antes de cumplir los 20 años, Canova ya trabajaba por su cuenta, y a los 22, abrió su propio estudio en Venecia.

Influencias tempranas

La primera escultura de Canova, muy admirada en Venecia, fue realizada según los cánones del barroco y del rococó, ambos muy ornamentales, aunque distintos. Sin embargo, sus visitas a Roma y a la aún parcialmente enterrada Pompeya le abrieron los ojos a los tesoros del arte antiguo y comenzó a cambiar su forma de pensar. En 1781 se estableció en Roma y se involucró con un grupo de artistas y estudiosos que tenían ideas progresistas sobre arte promovidas por el escritor

◁ **AUTORRETRATO, 1790**
Aunque famoso como escultor de mármol, Canova también fue pintor. Creó una serie de autorretratos en ambos medios. En este se le ve en la flor de su vida, pincel en mano.

◁ ***TESEO Y EL MINOTAURO*, 1782**
Según la mitología griega, el héroe ateniense Teseo entra en el laberinto de Creta y mata al monstruoso Minotauro. Fiel a los principios neoclásicos, Canova no muestra a Teseo luchando sino en reposo, sobre su enemigo caído.

Temas mitológicos

La historia antigua y la mitología dieron a los artistas neoclásicos buena parte de sus temas. El primer gran éxito en Roma de Canova se basó en el mito de Teseo y el Minotauro. Por consejo del pintor escocés Gavin Hamilton, uno de los miembros del grupo de artistas neoclásicos que vivían en Roma, Canova no representó a Teseo en combate, sino en la calma después de la lucha.

Teseo y el Minotauro causó gran sensación. Al principio, la gente creyó que se trataba de una copia de una estatua antigua y se sorprendió al saber que era la obra de un joven contemporáneo. A este éxito lo siguieron sus principales encargos papales (los mausoleos de los dos anteriores papas, Clemente XIII y Clemente XIV), en los cuales trabajó algunos años y que le hicieron famoso internacionalmente. A partir de este momento, no volvió a faltarle el trabajo. Era muy sociable cuando se relacionaba con la gente, pero dedicó la mayor parte de su vida al arte.

alemán Johann Winckelmann (ver recuadro, derecha). Como reacción a la sobrecarga ornamental del barroco, abogaron por un estilo de pintura y escultura más austero, inspirado en el carácter noble e ideal típico del arte griego y romano. Canova abrazó con entusiasmo el nuevo estilo, conocido como neoclasicismo, y se convirtió en su mayor exponente.

△ **LA TARJETA DE VISITA DE CANOVA**
La tarjeta de visita era un elemento indispensable de la etiqueta de la clase alta. La de Canova, que mostraba solo su nombre escrito en un lado de un gran bloque de mármol en bruto, implicaba que no necesitaba otra introducción.

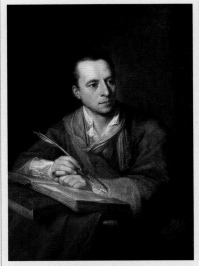

RETRATO DE WINCKELMANN,
ANGELICA KAUFFMANN, 1764

« Tiene una **refinada cabeza italiana**, y su **sonrisa** transmite una sensación **exquisita**. »

BENJAMIN HAYDON, *DIARIOS*, 1815

Durante muchos años se dedicó a la escultura funeraria. Las tumbas neoclásicas reflejan un cambio en la actitud frente a la muerte: esqueletos y cadáveres fueron reemplazados por figuras idealizadas de los fallecidos y en lugar de poner el énfasis en los terrores de la muerte, se puso en el duelo por la pérdida del ser querido. El mejor ejemplo de este tipo de obras de Canova es el monumento funerario de la duquesa María Cristina de Austria en Viena. La sobria geometría de la fachada refleja el estado de ánimo, y asistentes de todas las edades y condiciones transitan sobre una alfombra casi líquida hacia la oscuridad de la tumba.

Últimos toques

Canova fue extraordinariamente prolífico y empleaba aprendices para realizar las tareas mecánicas relacionadas con transformar el mármol bruto en una obra que él terminaba con últimos retoques y que le otorgaban un carácter distintivo, añadiendo detalles y mostrando su asombrosa capacidad para captar la textura y suavidad de la piel humana. Siguiendo el ejemplo de griegos y romanos, el desnudo tuvo un lugar especial en el arte neoclásico, y las obras más famosas de Canova son desnudos masculinos o femeninos, como *Apolo coronándose a sí mismo* (1781-82) y las dos versiones de *Las tres Gracias* (1813-17). Una obra que resulta especialmente atractiva para la sensibilidad

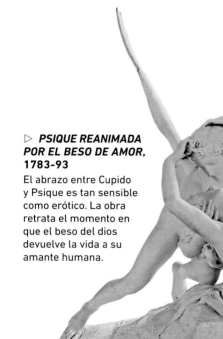

▷ **PSIQUE REANIMADA POR EL BESO DE AMOR, 1783-93**
El abrazo entre Cupido y Psique es tan sensible como erótico. La obra retrata el momento en que el beso del dios devuelve la vida a su amante humana.

moderna es *Psique reanimada por el beso de Amor*, una proeza destinada a ser mostrada como tal; montada sobre una base rotatoria y situada bajo luces, podía verse cada una de sus facetas como parte de un fascinante espectáculo giratorio.

Retratos

Canova vivió el período en el que Napoleón dominaba la mayor parte de Europa, y realizó muchos bustos y estatuas para el emperador y la familia Bonaparte. La estatua semidesnuda de la hermana de Napoleón, la princesa Pauline Borghese, se convirtió en una de las favoritas del público, pero la colosal estatua de Napoleón, encargada en 1802, fue toda otra historia. Napoleón deseaba que se le mostrara en uniforme, pero Canova insistió en que el emperador solo parecería sublime y heroico si se lo representaba en un desnudo clásico. La estatua resultante, *Napoleón como Marte pacificador,* fue entregada, tras largos retrasos, en 1811, y no complació al emperador, que ya era de mediana edad. El trabajo no fue mostrado en público hasta que, después de la caída de Napoleón, pasó a manos del duque de Wellington, su gran enemigo.

Encargos internacionales

Canova tuvo tal reconocimiento que varias cabezas coronadas le invitaron a establecerse en sus dominios. Napoleón insistió en que el artista

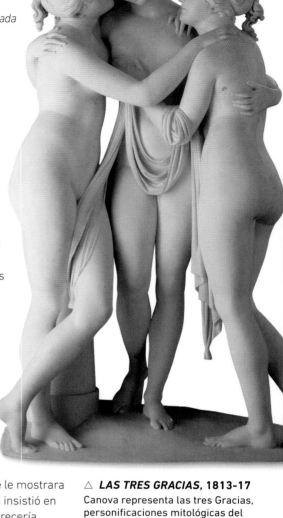

△ **LAS TRES GRACIAS, 1813-17**
Canova representa las tres Gracias, personificaciones mitológicas del encanto femenino (alegría, elegancia y belleza), en un delicado abrazo. Sus contemporáneos consideraban la obra «más bella que la belleza misma».

debía vivir en París, «la capital de Europa». Pero se resistió y siguió residiendo en Roma, viajando solo cuando necesitaba supervisar la instalación de una obra. La interrupción más significativa en su tranquila existencia tuvo lugar en 1815, tras la derrota final de Napoleón, cuando el Papa lo envió a París, que estaba ocupada por los aliados victoriosos, para recuperar los tesoros artísticos

« Según mi **conocimiento**, durante treinta años **toda Europa** ha considerado que **no tiene rival**. »

THOMAS JEFFERSON, EN UNA CARTA, NOVIEMBRE DE 1816

SOBRE LA TÉCNICA
Obras en curso

Cuando Canova iba a esculpir un bloque de mármol, usaba un modelo de tamaño natural de un material maleable como el yeso. Para hacer una copia exacta en mármol del modelo, usaba (y mejoró) una especie de puntero. Lo fijaba al modelo y hacía mediciones desde múltiples puntos de la superficie creando una red de puntos con la aguja, haciendo posible recrear sus dimensiones con precisión en el bloque de mármol. Una ventaja de este método era que sus ayudantes podían llevar a cabo una gran parte de la obra, dejando que el maestro agregara los tan relevantes toques finales.

del Vaticano saqueados por los franceses. Fue una tarea difícil, ya que el Papa y Napoleón habían firmado un tratado y como una gran muestra de confianza, se le otorgó a Canova la autoridad para llegar a acuerdos vinculantes en nombre del Papa. Mostró inesperadas habilidades diplomáticas y la mayoría de los tesoros fueron recuperados del Louvre, a pesar de las protestas de multitud de franceses, cuya ira hizo temer por la vida del escultor. De Francia, cruzó a Inglaterra, donde fue agasajado por la aristocracia británica, muchos de cuyos miembros le harían encargos más adelante.

A su regreso a Roma, el Papa le concedió un título nobiliario. Poco después, un encargo estadounidense demostró su enorme reputación. Cuando se le pidió al estadista estadounidense Thomas Jefferson que recomendara un escultor para una estatua de George Washington para el Capitolio de Carolina del Norte no tuvo en cuenta a ninguno de los candidatos de su país e insistió en que Canova era el único adecuado para el trabajo. La estatua fue realizada, enviada a Estados Unidos e instalada en 1821. Diez años más tarde fue destruida por un incendio.

△ **TEMPLO DE CANOVA**
Canova colocó la primera piedra del Templo en Possagno. Fue terminado en 1830, ocho años después de su muerte. Sobre el altar hay una pintura suya del descenso de la cruz.

Últimas obras

En sus últimos años, Canova visitaba a menudo su ciudad natal, Possagno. Diseñó el Templo, una imponente iglesia neoclásica basada en el Panteón de Roma. A su muerte en 1822, fue enterrado en la iglesia, y hoy en día, tiene un museo en la ciudad dedicado a su vida y su obra.

CABEZA DE YESO DE UNA DE LAS TRES GRACIAS CON UNA AGUJA

MOMENTOS CLAVE

1781
Viaja de Venecia a Roma y cae bajo la influencia del neoclasicismo.

1782
Finaliza *Teseo y el Minotauro*, su primer gran éxito en Roma.

1783
Comienza a trabajar en los mausoleos papales que le darán fama en toda Europa.

1802
Hace un busto de Napoleón, el primero de muchos encargos para la familia Bonaparte.

1805
Completa el sepulcro de María Cristina, su obra funeraria más reconocida.

1815
Tras la caída de Napoleón, logra en París el retorno a Italia de las obras de arte saqueadas por Francia.

Directorio

▷ Hyacinthe Rigaud

1659-1743, FRANCÉS

Rigaud era el principal retratista de la corte francesa de su época, y dirigía un gran estudio con numerosos aprendices. Con su estilo grandioso y formal, más que transmitir la personalidad del personaje, deseaba mostrar su estatus, y estableció el modelo de retrato oficial en Francia durante la mayor parte del siglo XVIII, hasta que la Revolución de 1789 borró el mundo de privilegios aristocráticos que había retratado. Mostraba a muchos de sus modelos masculinos con enormes pelucas y envueltos en voluminosos ropajes.

Nacido en Perpiñán, Rigaud estudió en Montpellier y comenzó su carrera en Lyon, pero se instaló en París en 1681. Además de sus encargos formales, pintó retratos más íntimos para su propia satisfacción. Estos muestran la influencia de Rembrandt, cuya obra coleccionaba.

OBRAS CLAVE: *La madre del artista*, 1695; *Luis XIV*, 1701; *El cardenal de Bouillon*, 1708

Rosalba Carriera

1673-1757, ITALIANA

Carriera comenzó pintando miniaturas (algunas de ellas para cajas de rapé), y hacia 1700 empezó a trabajar al pastel, que se convirtió en su material preferido. Jugó un papel central en la popularización de los retratos al pastel, de moda en el siglo XVIII. Pasó parte de su vida en Venecia, pero era conocida en toda Europa, y vivió temporadas en París (1720-21) y Viena (1730), ciudades en las que gozó del éxito. Aunque sus retratos son un poco insulsos, su trabajo fue elogiado por la ligereza de su pincelada y la elegancia y la

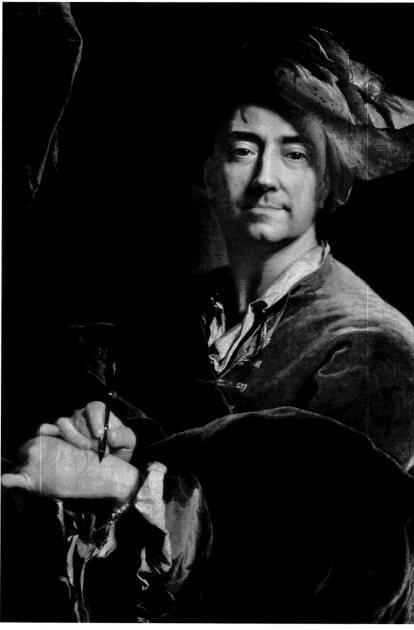

△ AUTORRETRATO, HYACINTHE RIGAUD, 1701

sutileza del color. En la década de 1740, Carriera comenzó a tener problemas de vista, que condujeron a su ceguera en 1749. Esto, junto con la muerte de su hermana en 1748, le provocó una profunda depresión.

OBRAS CLAVE: *La joven de la paloma*, 1705; *Luis XV como niño*, c. 1720; Autorretrato, c. 1744

Louis-François Roubiliac

1702-1762, BRITÁNICO

Nacido en Lyon, Francia, Roubiliac se formó en Alemania y Francia antes de establecerse en Londres en 1730. Se convirtió en el más importante escultor de Gran Bretaña y fue cofundador de la Academia de St Martin's Lane, una fraternidad de artistas que compartían ideas y que fue precursora de la Royal Academy.

Empezó siendo retratista, pero a partir de mediados de los años 1740, logró un gran éxito como escultor de sepulcros. Retrataba brillantemente el carácter de la persona de la cual realizaba el busto o la estatua, incluso si hacía mucho tiempo que había muerto. Sus sepulturas destacan por su inventiva y dramatismo (sobre todo tras visitar Roma en 1752 y ver la obra de Bernini, que le impresionó mucho). Trabajó principalmente en mármol, pero también se sirvió de la terracota en bustos y en modelos preparatorios de las grandes obras. A pesar de su éxito y su matrimonio con una rica heredera, murió endeudado.

OBRAS CLAVE: Estatua de George Frederick Handel, 1738; Estatua de Shakespeare, 1758; Tumba de lady Elizabeth Nightingale, 1758-61

François Boucher

1703-1770, FRANCÉS

Boucher fue el principal artista francés de su tiempo. Era muy prolífico y tuvo éxito en diversos campos. Dejando aparte un período en Roma (1728-31), pasó casi toda su vida en París. Además de ser pintor, Boucher trabajó en diversas artes, como el diseño de tapices, los escenarios teatrales y las figuras de porcelana. En 1765, recibió muchos honores, entre ellos su nombramiento como director de la Académie Royale de Peinture et Sculpture y su designación como primer pintor de Luis XV.

El estilo de Boucher era muy representativo del rococó, y sus obras más características contenían escenas pastorales o mitológicas, de una deliciosa artificialidad, que mostraban con frecuencia hermosas pastoras o ninfas. Fragonard fue su discípulo más importante.

OBRAS CLAVE: *Diana después del baño*, 1742; *Mademoiselle Louise O'Murphy*, 1751; *Madame de Pompadour*, 1756

Pompeo Batoni

1708-1787, ITALIANO

Batoni pasó casi toda su carrera en Roma y es considerado el último pintor italiano que jugó un papel relevante en la ciudad. Vivió cuando Italia estaba empezando a perder la preeminencia indiscutible en las artes, y aunque Roma fue un centro floreciente en la época neoclásica, muchos de sus principales artistas procedían de otros países.

Al principio triunfó como dibujante de antigüedades romanas y más tarde como pintor de temas religiosos y mitológicos, pero logró su mayor fama como retratista. Ricos visitantes (como los jóvenes aristócratas británicos que hacían el Grand Tour) componían la mayor parte de su clientela. Batoni les pintó con la grandiosidad de los antiguos retratos barrocos, pero sus obras también incorporan el encanto y la delicadeza rococó.

OBRAS CLAVE: *Caída de Simón el Mago*, 1746-55; *El coronel William Gordon*, 1766; *La princesa Cecilia Mahony Giustiniani*, 1785

Francesco Guardi

1712-1793, ITALIANO

Actualmente, las vistas que realizó Guardi de su ciudad natal, Venecia, son casi tan famosas y populares como las de su contemporáneo Canaletto. Pero su carrera fue mucho menos exitosa, y no fue hasta casi un siglo después de su muerte, cuando su genio comenzó a ser apreciado.

Pese a que las pinturas de ambos tienen una temática similar, el tratamiento de cada uno es muy diferente. Mientras uno captaba la atmósfera y tenía un manejo del tema más libre, el otro era mucho más agudo y preciso. Al principio, Guardi trabajó en el taller familiar, que producía diferentes tipos de pinturas y solo comenzó a especializarse en las vistas después de la muerte de su hermano Antonio en 1760. Los dos hermanos se disputan la autoría de algunas impresionantes pinturas religiosas.

OBRAS CLAVE: *Venecia: plaza de San Marcos*, c. 1760; *Concierto de damas en el casino dei Filarmonici*, c. 1782; *Incendio del depósito de aceite de San Marcuola*, 1789

▷ Richard Wilson

1713-1782, BRITÁNICO

Wilson fue una de las figuras más importantes de la historia del paisajismo de Gran Bretaña, al que otorgó una mayor seriedad y ambición. Anteriormente, los paisajistas eran sobre todo decorativos o topográficos, pero Wilson deseaba explorar ideas y emociones. Nació en Gales y se formó en Londres. Al principio trabajó como retratista, pero durante su viaje a Italia (1750-57) se interesó en el paisaje, gracias a la influencia de Claude Lorrain y del campo romano, donde Claude había trabajado.

Wilson pintó tanto paisajes italianizantes, que incluían temas históricos, como escenas británicas a las que otorgaba un equilibrio y dignidad clásicos. Su obra fue muy influyente: tuvo varios alumnos e imitadores, y Constable y Turner fueron algunos de sus admiradores.

OBRAS CLAVE: *Lago Averno*, c. 1752; *La destrucción de los hijos de Niobe*, 1760; *Snowdon desde Llyn Nantlle*, c. 1765

Étienne-Maurice Falconet

1716-1791, FRANCÉS

Falconet fue uno de los principales escultores franceses del siglo XVIII y probablemente fue el que mejor ejemplificó el encanto y la delicadeza del estilo rococó. Sobre todo trabajó en mármol y sus esculturas más significativas son bastante pequeñas, de temática íntima y cierto erotismo (muchas fueron reproducidas en

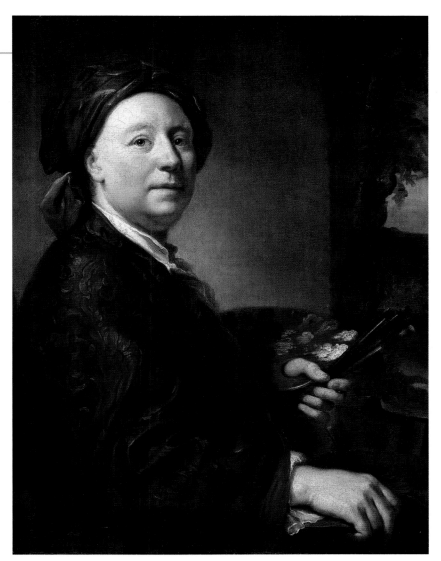

△ **RETRATO DE RICHARD WILSON POR ANTON RAPHAEL MENGS, 1752**

porcelana por la fábrica de Sèvres). Su obra maestra no tiene nada que ver con estas, ya que se trata de una enorme estatua ecuestre en bronce de Pedro el Grande en San Petersburgo, encargada por Catalina la Grande (Falconet vivió en Rusia entre 1766 y 1778). En 1783 sufrió un derrame cerebral que puso fin a su carrera como escultor y a partir de entonces se concentró en la revisión de sus escritos sobre arte.

OBRAS CLAVE: *Bañista*, 1757; *Pygmalion y Galatea*, 1763; Estatua ecuestre de Pedro el Grande, 1770-82

Giovanni Battista Piranesi

1720-1778, ITALIANO

Piranesi nació cerca de Venecia, donde se formó, pero en 1740 se estableció en Roma, donde durante un tiempo fue aprendiz de Giuseppe Vasi. Pasó la mayor parte del resto de su vida en la ciudad, trabajando como diseñador, arquitecto, arqueólogo y escritor. Por encima de todo, era un prolífico grabador, especializado en vistas de la Roma antigua y moderna.

Sus grabados combinan una buena comprensión práctica de la construcción (su padre era cantero y su tío, ingeniero) con una vívida imaginación. Representaba edificios y otros monumentos con dramatismo y fantasía. Los visitantes de Roma, con frecuencia se llevaban grabados de sus obras como recuerdo. También influyó en numerosos artistas y arquitectos. Además de grabados topográficos, realizó grabados de cárceles imaginarias con siniestros interiores que influyeron en la literatura gótica y, más tarde, en películas de terror.

OBRAS CLAVE: *San Pedro desde la Piazza*, c. 1748; *El Panteón*, 1761; *La Piazza Navona*, 1773

Sir Joshua Reynolds

1723-1792, BRITÁNICO

Uno de los mayores retratistas del siglo XVIII, Reynolds no es solo importante por la calidad de su trabajo, sino también porque elevó el estatus del arte británico. En 1750-52 estuvo en Italia, donde empezó a crear retratos que iban más allá de la tradicional «pintura de caras», incorporando aspectos poéticos y resonancias intelectuales asociados a la estatuaria antigua y al arte renacentista. Su relevancia fue confirmada cuando se convirtió en el primer presidente de la Royal Academy of Arts, fundada en 1768.

Mostraba gran versatilidad en sus retratos, pintaba a hombres, mujeres y niños con igual soltura, y recogía sus expresiones, poses y estados de ánimo con gran inventiva. Fue un destacado escritor sobre arte.

OBRAS CLAVE: *Commodore Augustus Keppel*, 1753-54; *Three Ladies Adorning a Term of Hymen*, 1773; *Sarah Siddons como musa de la tragedia*, 1784

Franz Anton Maulbertsch

1724-1796, AUSTRÍACO

Maulbertsch fue el mejor pintor decorativo de su tiempo en Europa central, y trabajó prolíficamente en buena parte del Sacro Imperio Romano.

Fue particularmente conocido por sus pinturas al fresco de techos, pero pintó también una buena cantidad de retablos. Sus principales obras pueden contemplarse todavía en las iglesias y palacios a los que estaban destinados, pero se pueden también encontrar algunos de sus bocetos preparatorios al óleo en numerosos museos. Su estilo, estimulante y colorido representa el final de la tradición barroca y del rococó, en un momento en el que el neoclasicismo era ya el estilo dominante en la mayor parte de Europa (e influyó también en sus obras tardías).

△ AUTORRETRATO, BENJAMIN WEST, 1819

OBRAS CLAVE: *La asunción de la Virgen*, 1752; *Glorificación de los santos de Hungría*, 1773; *La revelación de la divina sabiduría*, 1794

George Stubbs

1724-1806, BRITÁNICO

Stubbs es reconocido como el mejor pintor de caballos. Representó desde feroces escenas de combate hasta idílicos escenarios pastoriles y «retratos» de jinetes. Nació en Liverpool y pasó los primeros años de su carrera en el norte de Inglaterra y los Midlands antes de establecerse en Londres. Dominaba este campo porque tenía un buen conocimiento científico de los caballos, tras pasar 18 meses diseccionándolos para preparar su libro *La anatomía del caballo* (1766), que ilustró con grabados. También pintó muchos otros animales, como numerosos perros y bestias exóticas, como alces y cebras.

OBRAS CLAVE: *Whistlejacket*, 1762; *Leopardo y ciervo con dos indios*, c. 1765; *Hambletonian siendo cepillado*, 1799

◁ Benjamin West

1738-1820, ESTADOUNIDENSE

Aunque pasó la mayor parte de su carrera en Inglaterra, es conocido como «el padre de la pintura americana» porque inspiraba a sus compatriotas que visitaban Europa, que podían contar siempre con su ayuda. Nació cerca de Filadelfia, trabajó en Nueva York y, tras pasar tres años formándose en Italia, se instaló en Londres en 1763. En su país de adopción tuvo éxito profesional y socialmente, convirtiéndose en 1772 en el pintor oficial de temas históricos de Jorge III. En 1792 sucedió a Reynolds como presidente de la Royal Academy. Al inicio, fue sobre todo retratista, pero luego fue conocido por sus grandes composiciones de temas históricos, literarios y religiosos.

OBRAS CLAVE: *La muerte del general Wolfe*, 1770; *Saúl y la bruja de Endor*, 1777; *La Muerte sobre el caballo pálido*, 1817

▷ Angelica Kauffmann

1741-1807, SUIZA

Kauffmann fue la pintora más famosa de su tiempo, disfrutando de gran éxito internacional. Fue una niña prodigio en Suiza, y luego vivió en Italia, principalmente en Roma, antes de establecerse en Londres en 1766. Dos años después, fue una de las dos mujeres entre los fundadores de la Royal Academy of Arts. Fue una reconocida retratista, pero más tarde pasó a centrarse en temas históricos, literarios e incluso, a veces, religiosos. Mezclaba la pureza de línea del estilo neoclásico con el encanto del rococó. En 1781 regresó a Italia y se estableció en Roma. Fue tan admirada en esta ciudad que se le tributó un funeral digno de una reina (que contó con la organización de Canova).

OBRAS CLAVE: *Héctor y Andrómaca*, 1769; *Autorretrato*, 1784; *Cristo y la samaritana*, 1796

Jean-Antoine Houdon

1741-1828, FRANCÉS

Al principio, Houdon tuvo éxito con sus estatuas alegóricas, mitológicas y religiosas, pero es conocido sobre todo por ser el mayor escultor de bustos de su época. Pasó la mayor parte de su carrera en París, pero vivió en Italia entre 1764 y 1768, después de ganar el Premio de Roma. Hacia 1785, era tan conocido que fue invitado a Estados Unidos para los preparativos de una estatua de George Washington. El original fue esculpido en mármol (su material preferido), pero se hicieron varias copias en bronce. Trabajó hasta la época napoleónica. En 1814, sufrió un derrame cerebral que supuso el fin de su carrera.

OBRAS CLAVE: *San Bruno*, 1767; *Voltaire sentado*, 1781; *George Washington*, 1785-92

William Blake

1757-1827, BRITÁNICO

Poeta y filósofo místico, así como grabador y pintor, Blake fue un personaje muy independiente e imaginativo que creó un mundo propio. Gran parte de su obra son ilustraciones de sus propios escritos. Sus impresiones y pinturas, a menudo realizadas con técnicas no convencionales, son en general de pequeño formato, pero formalmente contienen mucho sentimiento, audacia y energía, y son muy coloridas. Le costó ganarse la vida, a pesar del apoyo de unos cuantos admiradores leales. No fue reconocido como uno de los más importantes personajes de la cultura británica hasta casi un siglo después de su muerte.

OBRAS CLAVE: *Elohim creando a Adán*, 1795; *Satanás despertando a los ángeles caídos*, 1808; *Adán y Eva encuentran el cuerpo de Abel*, c. 1826

◁ **AUTORRETRATO, ANGELICA KAUFFMANN, c. 1770-75**

SIGLO XIX

CAPÍTULO 5

Katsushika Hokusai

1760-1849, JAPONÉS

Hokusai fue un destacado pintor y dibujante, pero sobre todo un maestro de xilografía. Sus obras se encuentran entre las más famosas del arte japonés, y han inspirado a espectadores y artistas de todo el mundo.

Katsushika Hokusai nació en octubre de 1760 en Honjo, al este de la ciudad de Edo (hoy Tokio). Su origen es incierto; se sabe que fue adoptado por un artesano llamado Nakajima, un espejero que trabajaba para el sogún (comandante militar de Japón); Hokusai podría haber sido hijo natural de este espejero y una concubina.

Como era habitual entre los artistas japoneses, Hokusai adoptó muchos nombres (unos treinta en total) con los que firmó sus pinturas en diferentes momentos de su carrera. Es conocido comúnmente como Hokusai, su nombre más famoso, pese a que no lo usó hasta finales de la treintena.

La escuela Katsukawa

En su adolescencia, Hokusai trabajó en una librería y en una biblioteca. Con un entusiasta interés por el arte, a los 15 años fue aprendiz de un grabador en madera y tres años más tarde se convirtió en alumno de Katsukawa Shunshō, un importante artista de *ukiyo-e* (pinturas del mundo flotante, ver recuadro, derecha). Este estilo era muy popular en Edo y los temas destacados eran en general mujeres hermosas, erotismo y actores de kabuki, por cuyos retratos Shunshō era conocido.

Los primeros grabados publicados por Hokusai fueron también actores del teatro kabuki, pero después de su

◁ *UNA CEREZA MOLIDA*, c. 1798
Esta xilografía de dos mujeres de Hokusai, realizada bajo la influencia de la escuela Katsukawa, pertenece a su serie llamada *Siete hábitos inútiles de moda*.

matrimonio a mediados de los años 1780 y del nacimiento de un hijo y dos hijas, se dedicó a grabar otros temas, como niños y paisajes.

Individualidad creciente

La muerte de Shunshō en 1793 marcó un importante punto de inflexión para Hokusai. Comenzó a explorar otros estilos artísticos, como grabados europeos, y a estudiar en secreto con artistas de la escuela Kanō, rivales de la escuela Katsukawa de Shunshō. Como resultado, fue rechazado por la escuela Katsukawa, y esta circunstancia, curiosamente, le dio aún más libertad

para desarrollar su propio estilo. En adelante, pues, abandonaría los temas tradicionales del arte *ukiyo-e* para desarrollar en su lugar imágenes de la vida cotidiana.

Grabados surimono

En la década de 1790 comenzó a ganarse la vida diseñando surimono, poemas ilustrados con xilografías, que producía en pequeñas tiradas para patrones que los usaban, entre otras cosas, como invitaciones y tarjetas de felicitación. Sus surimono alcanzaron tal popularidad y crecieron tanto los imitadores que decidió convertirse en artista independiente. Renunció a sus lazos con cualquier escuela y adoptó su nuevo «nombre de pincel», Hokusai, abreviatura de una frase que significa «estudio de la estrella del norte» en honor a un dios de una secta budista a la que pertenecía. Pronto comenzó a recibir numerosos encargos, como ilustraciones para novelas históricas, lo que le devolvió a temas más tradicionales.

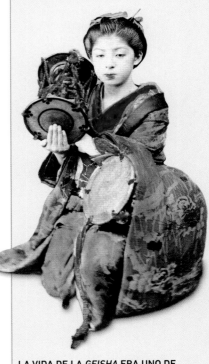
◁ *AUTORRETRATO COMO PESCADOR*, 1835
Hokusai se muestra humildemente vestido de pescador. En sus últimos años adoptó el nombre de «Viejo Loco por el Arte».

« Desde los seis años, he tenido un **ardiente deseo** de **dibujarlo todo**. »

HOKUSAI, 1834

« Hasta los setenta años, **nada** de lo que dibujé **merecía la pena**. »

HOKUSAI, 1834

Imperativos comerciales

La esposa de Hokusai murió joven, y el artista volvió a casarse. Su hijo mayor había sido nombrado heredero de la rica familia Nakajima, con la que Hokusai estaba emparentado. Esto fue un consuelo para él, ya que no solo su hijo se beneficiaría de una posición segura sino que además él, por ser su padre, recibiría una asignación. La muerte de su hijo en 1812 fue, pues, un doble golpe para Hokusai, que se vio obligado a hacer obras comerciales para ganar dinero junto con sus lujosas pinturas (por las que recibía «regalos» más que honorarios).

Sus trabajos más notables en este tiempo fueron los libros ilustrados, conocidos como manga, destinados a servir de modelo a otros artistas. Incluían miles de dibujos de temas populares, entre ellos animales, figuras humanas y temas religiosos. El éxito en este campo ayudó a atraer a alumnos y generaron mayor publicidad.

Hokusai se promocionó a través de demostraciones públicas de sus habilidades; así por ejemplo, usaba los dedos o el extremo «equivocado» del pincel para pintar o dibujar un paisaje al revés para impresionar al público. En una ocasión, hizo una gran pintura ante una gran audiencia con cubos de pintura y una escoba. Este tipo de espectáculos le dieron fama e incluso se le ordenó demostrar su virtuosismo ante el sogún. Tristemente, las tragedias personales de Hokusai continuaron:

en 1828, su segunda esposa murió. Su hija favorita, O-ei, también artista y alumna suya, regresó al hogar para cuidar de él.

Por entonces, Hokusai era un artista famoso, conocido sobre todo por paisajes y grabados de temas naturales, como aves y flores. Pronto realizaría su trabajo más famoso. En 1826, inició la publicación de la colección de las *Treinta y seis vistas del monte Fuji*, a la que fue añadiendo nuevos elementos que darían un total de 46 imágenes en la década de 1830. Los colores vivos de estos grabados, junto con su gran fuerza gráfica y el dramatismo de escenas como *La gran ola de Kanagawa*, inspiraron a artistas jóvenes de la época, en especial a Hiroshige.

▽ **MANGA, HOKUSAI c. 1816**

Hokusai publicó 12 volúmenes de dibujos, o manga, desde 1814 en adelante. Eran series de xilografías en tres colores (tinta negra, gris y rosada). Vigorosos y a veces humorísticos, resultaron muy populares.

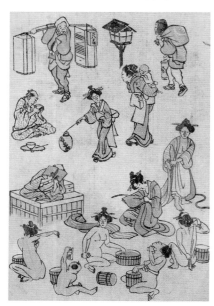

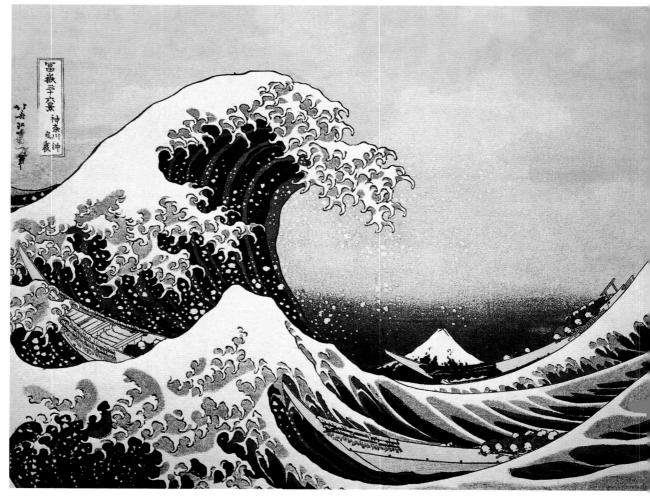

▷ **LA GRAN OLA DE KANAGAWA, c. 1830**

Esta estampa en color fue la primera de la serie de Hokusai *Treinta y seis vistas del monte Fuji*. Basada en dos imágenes anteriores del propio artista, muestra una ola a punto de romper sobre una barca, con el monte al fondo.

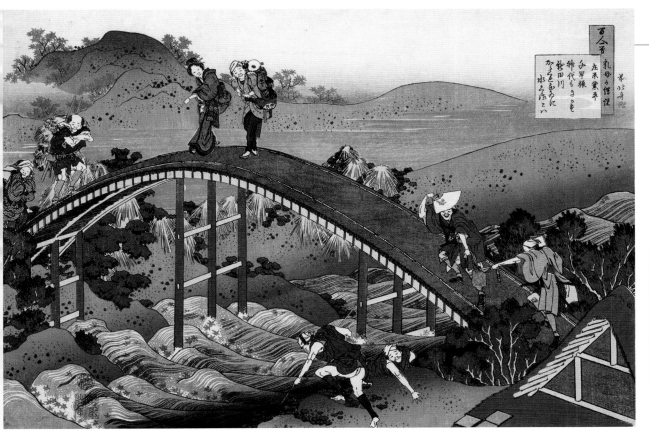

El monte sagrado

A *Treinta y seis vistas del monte Fuji* le siguieron, a finales de los años 1820, otras series que representaban aves, cascadas, flores y puentes, temas todos ellos muy populares en la época. En 1834-35, Hokusai volvió una vez más al monte Fuji con *Cien vistas del monte Fuji*, esta vez a una sola tinta. Las vistas abarcan una gran variedad de temas, incluyendo estudios compuestos de bambús y árboles, además de personas, barcos y puentes, todo ello en el contexto de Fuji y el paisaje circundante. Parte de la fuerza de las imágenes se debe a la perspectiva espiritual de Hokusai. Él veía el monte como fuente de inmortalidad, y esperaba que dibujarlo repetidamente le ayudaría a alcanzar la vejez, lo que le sería necesario para desarrollar todo su potencial artístico.

Últimos trabajos

En la década de 1830 inició una nueva serie (*Imágenes de cien poemas de cien poetas*), que lamentablemente no pudo llegar a terminar; solo se publicaron 27 grabados, si bien dejó comenzados algunos más. En estas imágenes regresó al rico colorido de *Treinta y seis vistas* y los temas abarcaban desde gente mirando flores de cerezos (un tema recurrente de la poesía japonesa) hasta ancianos admirando a mujeres jóvenes que se zambullen en busca de abulones.

El año 1839 tuvo lugar una tragedia final en la vida de Hokusai. Su estudio sufrió un incendio, y en él quedaron destruidos todos los dibujos y pinturas. Aunque el artista era ya un anciano de 79 años, el contratiempo le pareció un acicate. Trabajó, pues, regularmente hasta el final de su vida, en 1849, clamando al cielo en su lecho de

△ *HOJAS DE OTOÑO SOBRE EL RÍO TSUTAYA*, c. 1839

Este grabado forma parte de la serie *Imágenes de cien poemas de cien poetas*, que está basada en una antología muy popular de poemas compilados por Fujiwara no Teika en 1235.

muerte que le diera más años de vida para poder convertirse en un «verdadero artista».

Poco después de su muerte, Japón se abrió al comercio internacional por primera vez en siglos, y los grabados de Hokusai fueron exportados a Europa y América, donde inspiraron a numerosos artistas occidentales, sobre todo a los impresionistas (solo Claude Monet tenía nada menos que 23 grabados de Hokusai). Quedó así asegurada su fama como uno de los más grandes y prolíficos artistas de Japón.

MOMENTOS CLAVE

1779
Produce una serie de grabados de actores de kabuki, que muestran una fuerte línea gráfica y una paleta contenida.

1800
Crea el *Libro ilustrado del río Sumida*, obra en tres volúmenes que muestra la actividad humana en varios lugares del bullicioso Edo.

c. 1830-33
Produce *Un recorrido por las cataratas de las provincias*, en que trata cada lugar de manera diferente para resaltar su carácter único.

1834
Confirma su fama como pintor de flores con una serie sin título, conocida como *Pequeñas flores*, dibujadas con una gran claridad.

1835
Pinta *Grupo de pollos*, que combina detalles finos con modelos intrincados de las cabezas de los pollos.

Caspar David Friedrich

1774-1840, ALEMÁN

Figura clave del romanticismo alemán, Friedrich creó una serie de paisajes evocadores e innovadores que impregnaron su campiña natal con una intensa espiritualidad.

Caspar David Friedrich, nacido en la ciudad portuaria de Greifswald, al noreste de Alemania, era hijo de un próspero fabricante de jabón y velas y devoto protestante. El ambiente religioso de su infancia, combinado con la muerte de su madre, dos hermanas y un hermano (que falleció trágicamente al intentar salvarle de un accidente de patinaje), tuvieron un profundo impacto en el joven artista y contribuyeron a su preocupación por la religión y la muerte.

Los románticos de Dresde

Después de cuatro años estudiando arte en Copenhague, ciudad en la que desarrolló su gran habilidad en el manejo de la pluma, Friedrich se trasladó a Dresde para proseguir sus estudios. La ciudad, en la que residiría el resto de su vida, era la base de un grupo de pintores conocidos como los «románticos de Dresde». Buscaban explorar el lado exótico, irracional y místico de la existencia humana como reacción

△ *LAS EDADES DE LA VIDA*, 1835
Los cinco buques representan las etapas de la vida de las personas en primer plano, miembros de la familia del artista. Las posiciones de los buques reproducen la composición de las figuras.

◁ **AUTORRETRATO, c. 1810**
Friedrich dibujó este retrato en la cima de su fama, cuando ingresó en la prestigiosa Academia de Berlín. Hacia el final de su vida, su romanticismo melancólico perdió el favor del público.

frente al racionalismo. Friedrich simpatizó con estas ideas, y hacia 1800 empezó a introducir temas místicos y dramáticos en sus cuadros.

En esta etapa, el artista trabajaba únicamente con tinta sepia, pero pasó al óleo cuando en 1807 recibió el encargo de realizar un controvertido retablo, *La cruz en las montañas*. En lugar de representar imágenes piadosas, como era tradicional hasta entonces, decidió pintar un paisaje que mostraba una vista oblicua de la cruz. Friedrich creía firmemente que Dios se manifestaba en la naturaleza,

de manera que representar el mundo natural podría considerarse un acto de devoción.

Simbolismo religioso

En el momento en que pintó *La cruz en las montañas*, Friedrich disfrutaba del mecenazgo de personas influyentes. El príncipe heredero de Prusia compró *Abadía en el robledal* (1809), que muestra una abadía en ruinas, un trabajo sombrío, posiblemente indicativo de la decadencia de la Iglesia cristiana. Algunas de sus pinturas más conocidas datan de las décadas de 1820 y 1830, entre ellas *La gran reserva*, una vista panorámica de un estuario cerca de Dresde, que transmite una extraordinaria sensación de melancolía, y la magistral *Las edades de la vida*. En esta alegoría de la transitoriedad, el artista aparece en primer plano con un abrigo largo, su figura como reflejo del buque que casi ha llegado a la bahía. Poco después de pintarlo, Friedrich sufrió un derrame cerebral grave y se vio obligado a abandonar la pintura al óleo.

En el momento de su muerte, en 1840, su fama había disminuido ya mucho, hasta tal punto que fue casi olvidado, y no fue sino hasta el advenimiento del simbolismo, a finales del siglo XIX, cuando se volvió a apreciar su arte.

△ *LA CRUZ EN LAS MONTAÑAS*, c. 1807
Friedrich se esfuerza en plasmar la religión a través del paisaje en esta pintura, conocida como el Retablo de Tetschen.

SOBRE LA TÉCNICA
Vistas de espaldas

Friedrich se dedicó sobre todo al paisajismo, y cuando incluye personas en sus cuadros, estas aparecen siempre de espaldas. Sus personajes sirven de intermediarios, e invitan al espectador a reunirse con ellos para meditar sobre la sublime vista que tienen ante sí. Sus paisajes estaban salpicados de símbolos religiosos, como por ejemplo en la pintura inferior, en que la luna creciente puede simbolizar a Cristo.

DOS HOMBRES CONTEMPLANDO LA LUNA, 1819-20

« Tengo que estar **a solas** para contemplar y **sentir** plenamente la **naturaleza**. »
CASPAR DAVID FRIEDRICH

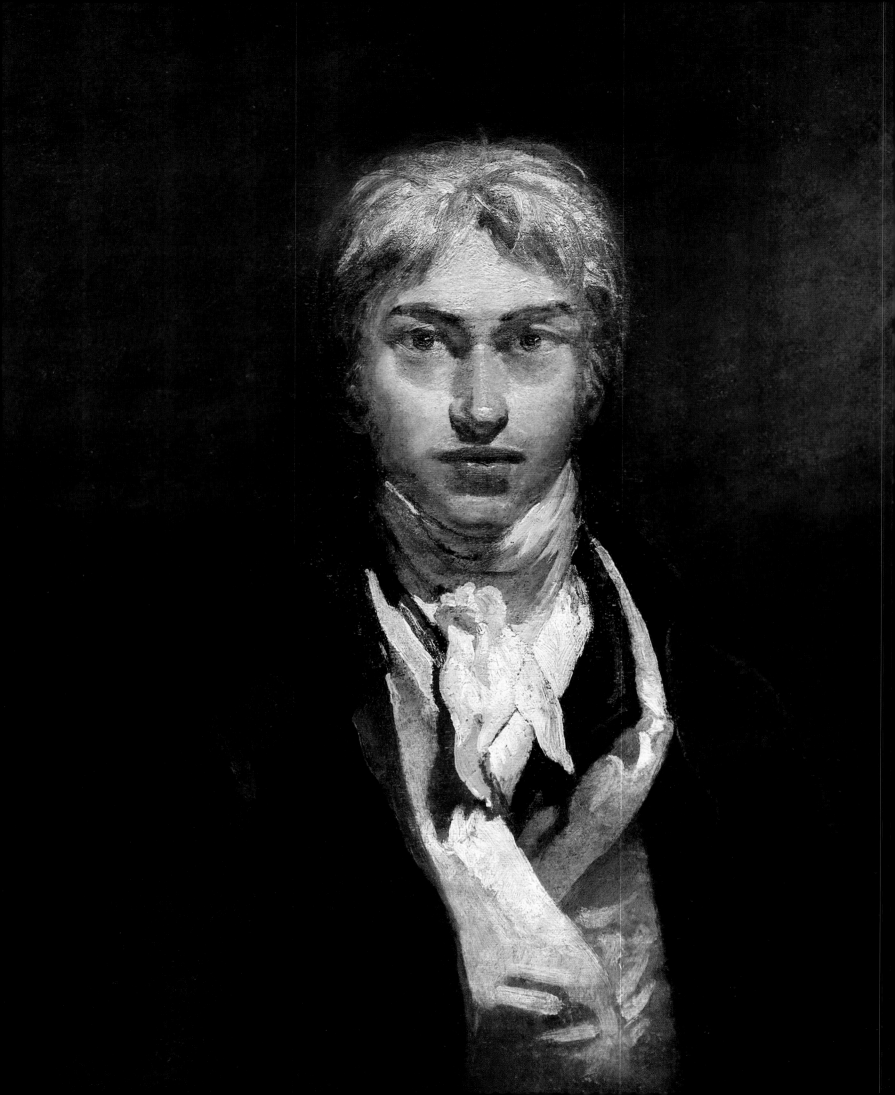

J. M. W. Turner

1775-1851, INGLÉS

Turner fue uno de los artistas más relevantes de Gran Bretaña. Realizó paisajes y cuadros históricos, pero es conocido sobre todo por sus marinas. En ellas captó la belleza y el poder destructivo de la naturaleza.

△ **CAJA DE ACUARELAS**

La aparición de las cajas de acuarelas portátiles facilitó mucho la vida de los artistas. En 1781, los hermanos Reeves fueron premiados por su invento con la Paleta de Plata por la Sociedad de las Artes.

Joseph Mallord William Turner nació el 23 de abril de 1775 en Covent Gardent, Londres, hijo mayor de un barbero y fabricante de pelucas. En familia se le llamaba William o Bill, pero en el mundo del arte era conocido por sus iniciales porque así firmaba sus pinturas.

Su talento se hizo patente a edad muy temprana, cuando solía colorear los grabados, que su padre exhibía orgulloso para la venta en su tienda. Siempre estuvo muy unido a él y años después el anciano se convirtió en su ayudante. Las relaciones con su madre, que tenía problemas psicológicos, fueron más tensas. En 1800 ingresó en el Hospital Real de Bethlem, donde murió cuatro años después.

Principales influencias

A los 14 años, Turner entró en la escuela de la Royal Academy, donde hizo rápidos progresos. En ella expuso su primera obra, una acuarela, en 1790 y su primer óleo en 1796. Tres años más tarde, fue elegido miembro asociado de la institución y en 1802 se convirtió en socio de pleno

◁ **AUTORRETRATO, c. 1799**

Pintado al óleo hacia la época en que fue elegido miembro de la Royal Academy, la imagen muestra al joven artista como un héroe romántico.

△ **VISTA DEL PALACIO ARZOBISPAL, LAMBETH, 1790**

Esta acuarela de Turner, pintada a los 15 años, fue la primera de sus obras aceptada en la exposición anual de la Royal Academy. La influencia de Thomas Malton puede apreciarse en su detalle y precisión.

derecho, siendo la segunda persona más joven en lograr esta distinción.

Turner tomó lecciones extra en otros lugares. Trabajó durante un tiempo con Thomas Malton, pintor de topografía y arquitectura, lo que le hizo adquirir destreza en el dibujo y la perspectiva. A primera vista, las rígidas escenas de calles de Malton parecen tener poco en común con el estilo expansivo de su protegido. Más tarde, Turner escribió sobre su profesor en términos elogiosos, describiéndole como «mi verdadero maestro». Sin duda Malton le dio consejos valiosos sobre la preparación de grabados, pues la mayoría de sus vistas se publicaban

como aguatintas (grabados que tienen algunas de las cualidades tonales de las acuarelas); sin duda Turner estaba dispuesto a explotar ese mercado.

También asistió a la academia informal del Dr. Thomas Monro, médico del rey, artista aficionado y coleccionista. Enseñaba a los jóvenes haciéndoles copiar las acuarelas de su colección,

SEMBLANZA
John Ruskin

Ruskin (1819-1900) fue el crítico de arte más influyente del siglo XIX. Al principio de su carrera, defendió a Turner en un momento en que el pintor estaba produciendo algunos de sus trabajos más controvertidos. La elocuente defensa de Ruskin fue publicada en las primeras secciones de su monumental estudio en cinco volúmenes *Pintores modernos* (1843-60). Conoció a Turner en 1840, le compró varios cuadros y se convirtió en su albacea testamentario.

JOHN RUSKIN

« Parece **pintar** con **vapor** teñido, de modo **evanescente** y **etéreo**. »

JOHN CONSTABLE, CITADO EN EL *OXFORD DICTIONARY OF ART*

▷ *EL TEMERAIRE REMOLCADO A DIQUE SECO*, 1839

La pintura de Turner del *Temeraire*, un buque de guerra de la batalla de Trafalgar remolcado al astillero al ponerse el sol, es una metáfora sobre la decadencia del poder naval británico.

CONTEXTO
La batalla de Trafalgar

En la batalla de Trafalgar, combate clave de las guerras napoleónicas, la Marina británica, mandada por lord Nelson, derrotó a un combinado de las flotas de Francia y España. La fascinación de Turner por el mar se hizo extensiva a las hazañas de la Armada británica. Visitó el *Victory* (buque de Nelson) inmediatamente después de su regreso, e hizo numerosos bocetos a bordo, que utilizó para pintar *La batalla de Trafalgar*, exhibido el año siguiente. Los recuerdos del triunfo persistían en el corazón de los patriotas ingleses y los mejores cuadros de Turner sobre el tema los pintó en 1838, cuando plasmó el último viaje del *Temeraire*, un veterano buque de guerra.

COLUMNA DE NELSON, PLAZA DE TRAFALGAR, LONDRES

y más tarde Turner recordaba haber hecho «dibujos para el buen Dr. Monro a media corona cada uno y una cena».

La colección del médico incluía obras de John Cozens, Edward Dayes y Thomas Hearne. Turner fue sobre todo influido por Cozens, de cuya obra aprendió a plasmar tonos y formas a través de capas de pequeñas pinceladas.

Auge de la acuarela

La acuarela se había puesto de moda en Inglaterra gracias a una serie de innovaciones técnicas en la producción de los pigmentos. Así, en 1804, se fundó en Londres la Sociedad de Pintores de Acuarelas. Sin embargo, en la Royal Academy todavía se consideraban poco más que «dibujos teñidos» y raras veces ocupaban un lugar destacado en las exposiciones. Turner contribuyó a transformar la reputación de esta técnica. Trabajó en un formato mayor que sus contemporáneos y logró sorprendentes efectos en el tratamiento de la luz y la atmósfera.

Ha llegado a nuestros días una de sus cajas de pinturas, que revela la utilización de una mezcla de pigmentos tradicionales (incluyendo rojo veneciano, siena crudo y ocre), modernos (como azul de cobalto y amarillo de cromo) y fugitivos, que se desvanecen rápidamente (como gutagamba, carmín y quercitrón).

Viajes de trabajo

La acuarela recibió un impulso con los viajes que Turner emprendió al principio de su carrera para hacer bocetos. A diferencia de Constable, cuyos paisajes mostraban sobre todo su región natal, Turner tomó inspiración de los lugares que visitó a lo largo de sus viajes. En la década de 1790, recorrió varias zonas de Gran Bretaña, entre ellas Bath y Bristol, el norte de Gales, los Midlands, el Lake District y Escocia.

Se concentró principalmente en escenas topográficas, algunas de las cuales eran acuarelas para clientes privados, pero también hizo bocetos genéricos que sabía que luego podría reproducir en grabados. Con estos alimentaba la moda por lo pintoresco, centrándose en abadías y castillos en ruinas, una temática de particular atractivo comercial.

En 1802, aprovechó un momento de tranquilidad en el continente para hacer un recorrido por Francia y Suiza. Además de su trabajo topográfico habitual, quiso visitar el Louvre, repleto de los tesoros que Napoleón había saqueado en otras partes de Europa. Fue una manera de aprender de los grandes maestros, y Turner llenó todo un cuaderno con

« Sin duda el **pintor más grande** que han dado **hasta ahora** los países de habla inglesa. »

SIR JOHN ROTHENSTEIN, *TURNER*, 1963

notas y bocetos de lienzos de artistas como Tiziano, Poussin, Caravaggio, Rembrandt y Rubens.

Exposiciones en la Royal Academy

Los trabajos más importantes de Turner fueron expuestos en la Royal Academy. Por aquel entonces, los cuadros históricos se consideraban la categoría artística más prestigiosa, mientras que los paisajes eran poco valorados. Turner abordó este problema siguiendo el ejemplo de dos de sus héroes, Poussin y Claude Lorrain. Como ellos, representó algunos de sus paisajes como pinturas de historia, agregando algunos detalles en el primer plano. Su *Anibal cruzando los Alpes* (1812), por ejemplo, es en esencia un espectacular retrato de una violenta tormenta. Turner se sentía más seguro tratando temas modernos, como las hazañas de Nelson (ver recuadro, izquierda). Su pintura más popular en este género es *El* Temeraire *remolcado a dique seco*.

Las exposiciones en la Royal Academy le supusieron importantes encargos, aunque para un artista tan prolífico como Turner nunca fueron suficientes. Así, en 1804 abrió su propia galería junto a su estudio en Harley Street, Londres, donde exhibió sus acuarelas y algunas de sus obras menos acabadas, que a menudo incluían la palabra «Sketch» (boceto) en el título.

MOMENTOS CLAVE

1796
Exhibe su primer óleo, *Pescadores en el mar*, en la Royal Academy.

1812
Pinta el grandioso cuadro de historia *Aníbal cruzando los Alpes*, inspirado en una violenta tormenta en Yorkshire.

1823
Exhibe *La Bahía de Baiae, con Apolo y la Sibila*, un impresionante paisaje al óleo que pintó en su primer viaje a Italia.

1838
Es testigo del último viaje del buque de guerra *Temeraire*, que inspira su gran obra sobre el tema, con la que obtiene un gran éxito.

1846
Exhibe *Ángel de pie en el sol* en la Royal Academy. Algunas reseñas lamentan la falta de formas sólidas.

Se puede valorar lo enorme de su producción en base al número de cuadernos de bocetos que llenó, que se calcula en más de 260 volúmenes.

Una vida privada

Turner era un individuo reservado que solía usar varios nombres para pasar desapercibido. En 1807 diseñó y construyó su propia villa cerca de Londres donde vivió con su padre durante 20 años. Nunca se casó, pero mantuvo una serie de relaciones de larga duración, en especial con una viuda, Sarah Danby, con la que tuvo dos hijas.

En sus últimos años, creció cada vez más su interés por transmitir los efectos de la luz y retratar la fuerza bruta de la naturaleza. Antes de pintar *Tempestad de nieve en el mar* (1842), cuyo título completo es *Tormenta de nieve: un vapor situado delante de un puerto hace señales en aguas poco profundas y avanza a la sonda. El autor se encontraba en esa tempestad la noche en que el* Ariel *abandonó Harwich*,

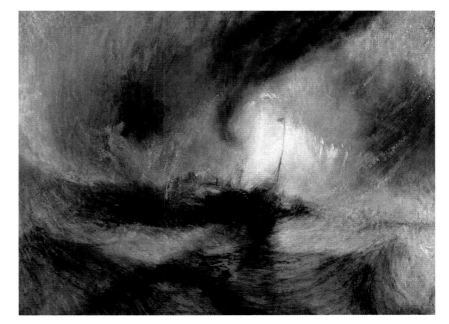

afirmó haber pedido a unos marineros que lo ataran al mástil durante una tormenta. Al abordar escenas de este tipo, la luz y el color de sus composiciones se diluyen en remolinos.

En la década de 1840, su vida era cada vez más solitaria y su salud empezó a declinar. Murió de cólera en 1851 y fue enterrado en la cripta de la catedral de San Pablo de Londres. Donó el contenido de su estudio a su país, un legado de unas 300 pinturas y 19 000 dibujos y acuarelas. Su obra se encuentra en la actualidad en la Clore Gallery de la Tate Britain, en Londres.

△ *TEMPESTAD DE NIEVE EN EL MAR*, 1842
Las representaciones más gráficas de tormentas violentas llevaron a Turner al borde de la abstracción. No sorprenderá que algunos críticos se alarmaran por la falta de formas. Un comentarista comparó este trabajo con «una masa de espuma y lechada».

◁ **RETIRO EN LONDRES**
Turner diseñó y construyó su propia villa (Sandycombe Lodge, en Twickenham, cerca de Londres). Le gustaba dar largos paseos a orillas del Támesis y pescar en sus aguas.

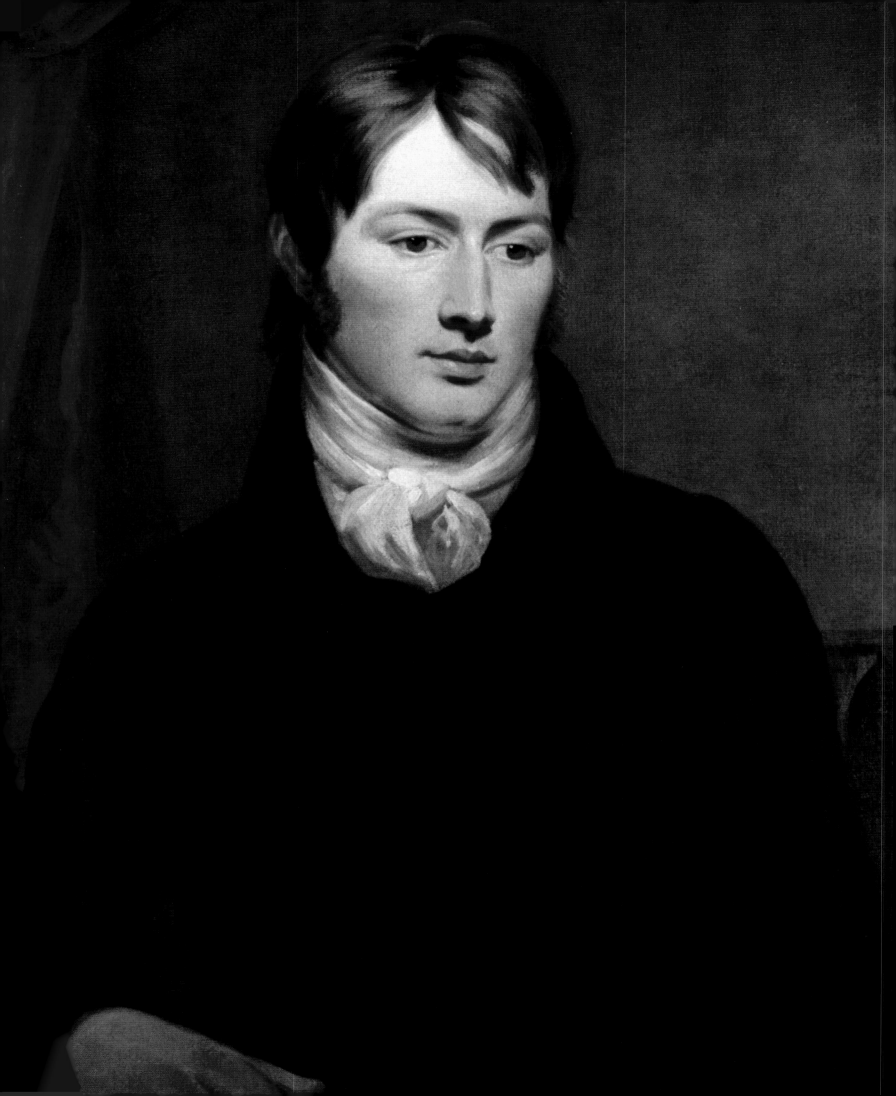

John Constable

1776-1837, INGLÉS

A Constable, el éxito le llegó tarde. El mundo del arte tardó en reconocer la calidad pionera de su obra, pero en la actualidad es considerado el mejor paisajista de Gran Bretaña.

△ **CAJA DE PINTURAS**
Constable solía llevar esta caja de pinturas de metal al campo para sus bocetos al óleo. Tiene 17 compartimientos.

John Constable nació en East Bergholt, Suffolk, el 11 de junio de 1776. Este rincón al sureste de Inglaterra era sobre todo rural, y su padre, Golding, era un rico comerciante de cereales y propietario de un molino. Antes de dedicarse a la pintura, John trabajó un tiempo con él, lo que le valió el apodo de «el guapo molinero».

Su temprano interés por el arte le vino tras conocer al terrateniente sir George Beaumont, quien mostró a Constable su preciada posesión, la pintura *Paisaje con Agar y el ángel* (1646), de Claude Lorrain. La magnífica obra transformó a Constable, que decidió tomar lecciones informales con Beaumont y otro pintor local antes de ingresar en la escuela de la Royal Academy en 1799.

Interés por el paisaje

Al completar su formación en 1802, Constable comenzó a exponer en la Academia y siguió perfeccionando su estilo copiando a los grandes maestros. En 1809, cuando comenzó su relación con Maria Bicknell (ver recuadro, derecha), todavía dependía de la asignación de su padre y de los encargos de retratos (que odiaba). El éxito le era esquivo en parte porque el paisajismo era considerado un género humilde, y en parte debido a su terquedad.

△ **UNA CABAÑA EN RUINAS EN CAPEL, SUFFOLK**, 1796
Desde temprana edad, Constable mostró una gran capacidad para hacer bocetos en su condado natal. La inscripción en la parte superior del dibujo habla de una leyenda local según la cual se trataba de la cabaña de una bruja.

Su tío le financió un recorrido por el Lake District, con la esperanza de que probara sus habilidades en el estilo pintoresco que estaba de moda, pero al artista no le interesaba pintar casas de campo refinadas o ruinas cubiertas por la hiedra. Lo que le gustaba eran los paisajes de su querido Suffolk.

La familia de Maria estaba consternada por la elección de su pretendiente, un hombre que había renunciado a una prometedora carrera para convertirse en pintor. Hasta la muerte de su padre, en 1816, no mejoraron sus finanzas lo suficiente como para casarse.

Bocetos al óleo

Al mismo tiempo, Constable fue desarrollando con esmero su estilo innovador. Un cuaderno de bocetos de 1813 confirma que, en solo tres meses, realizó no menos de 130 dibujos de

SEMBLANZA
Maria Bicknell

John Constable se enamoró de Maria Bicknell, la hija de un rector. Su familia lo desaprobaba pues ella tenía 21 años y él 33 y pocas perspectivas de futuro. Cuando la pareja finalmente se casó siete años después, ningún miembro de la familia asistió a la boda. Maria tenía una salud delicada y, en 1824, comenzó a sufrir tuberculosis. Hizo entonces todo lo posible para mejorar, incluso marchando a Brighton, un lugar que detestaba. Pero murió en 1828 con apenas 40 años. Constable siempre guardó el retrato de Maria que había pintado tres meses antes de la boda.

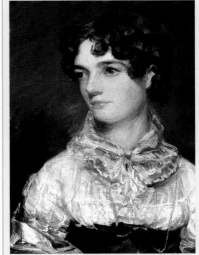

MARIA BICKNELL, 1816

◁ *JOHN CONSTABLE* **POR RAMSAY RICHARD REINAGLE, c. 1799**
Este retrato, realizado por el compañero de Constable en la Academia, lo muestra como lo describe C. R. Leslie en su biografía: «guapo molinero, alto y bien formado, de tez tersa y ojos oscuros».

« ... un **breve** instante captado del tiempo **fugaz**. »

JOHN CONSTABLE, DESCRIBIENDO SUS OBJETIVOS EN LA PINTURA

▷ **BOCETO EN HAMPSTEAD, 1820**
Constable usó una espátula en lugar de pincel en sus bocetos al óleo, extendiendo con ella capas gruesas de pigmento puro sobre el lienzo con la hoja. Algunos críticos modernos prefieren estos espontáneos bocetos a sus obras terminadas.

su Suffolk nativo. También había comenzado a experimentar con un enfoque muy poco usual: pintar bocetos al óleo al aire libre.

Su objetivo era captar «la luz, el rocío, la brisa, las flores y el frescor, ninguno de los cuales había sido jamás perfeccionado sobre óleo por ningún pintor del mundo». Conseguir este objetivo era una forma de soslayar el acabado liso, tan popular por entonces, para dar a la superficie una textura irregular y rugosa más acorde con la naturaleza. Se mantuvo alejado de los barnices opacos

▽ **CONSTRUCCIÓN NAVAL JUNTO AL MOLINO DE FLATFORD, 1815**
Esta escena muestra la construcción de una barcaza en el astillero del padre de Constable. Afirmaba haber ejecutado todo el lienzo al aire libre.

siempre presentes en las exposiciones, y en lugar de aplicar franjas anchas de pigmento, utilizó toques más pequeños de tonos brillantes complementarios, que creaban un efecto más luminoso. También aplicaba gotas diminutas de pintura blanca a árboles, portones y carros para imitar el efecto brillante de la luz solar sobre el bosque húmedo. Algunos críticos no muy convencidos de su técnica, la describían con burla como «la nieve de Constable».

Los «seis pies»

Constable se enfrentaba a un problema más serio que la crítica de su estilo: su fracaso, año tras año, para ser admitido en la Academia. En la práctica, esto significaba que sus cuadros no colgaban en buenos lugares y que, por lo tanto, eran menos visibles y más difíciles de vender. Para soslayar esta dificultad se puso a pintar paisajes tan grandes que era sencillamente imposible ignorarlos.

El primero de estos paisajes gigantes, más adelante llamados «seis pies» por su tamaño, fue *El caballo blanco*. Cuando fue mostrado en 1819, concitó una respuesta favorable tanto del

público como de la prensa, y, algunos meses después, fue finalmente elegido socio de la Royal Academy. Durante los años siguientes, repitió la fórmula, enviando una tela enorme para la exposición anual.

En los «seis pies», John Constable representaba el paisaje que le gustaba: escenas del río Stour, cerca de Flatford Mill, que había sido propiedad de su padre. Como parte de la preparación para la pintura, tomó la decisión sin precedentes de hacer bocetos al óleo de tamaño natural. Nunca estuvieron destinados a la venta, por lo que muestran su pincelada más vigorosa y personal. En una ocasión dijo: «No me importa alejarme del maíz, pero sí del campo en el que se crio».

Éxito en el Salón

El más famoso de los «seis pies» es *El carro de heno* que Constable exhibió (junto con *Vista sobre el Stour*) en el Salón de París de 1824. Es relevante que lo mostrara con el título *Paisaje: Mediodía*, basándose en los bocetos que hizo de sus estudios de nubes (ver recuadro, derecha). Las pinturas

« No siento que estoy trabajando hasta que no estoy ante un **lienzo de seis pies**. »

JOHN CONSTABLE, 1821

causaron sensación, dando pie a que Eugène Delacroix (ver pp. 210-213) volviera a pintar grandes partes de *La matanza de Quíos* para imitar los colores del inglés. Constable ganó la medalla de oro, el más alto galardón del Salón, y los cuadros fueron vendidos a un marchante de París.

Problemas en casa

Constable nunca había recibido tal honor en su tierra natal. Su estilo y temas concitaron el aplauso del romanticismo francés, pero no eran considerados lo bastante refinados para el mundo artístico inglés. Además, los temas rurales pasaron a ser controvertidos en los años 1820.

El fin de las guerras napoleónicas supuso una bajada de los precios de los cereales, porque ya no había que alimentar a los ejércitos y los soldados regresaban a casa. Además, el impacto de la revolución industrial se dejaba sentir en los campos, donde la maquinaria empezaba a sustituir el trabajo humano. Nada de esto eran buenas noticias para el campesinado, y el descontento empezó a extenderse hasta el levantamiento de 1830 en que los trabajadores agrícolas atacaron graneros y trilladoras. Constable intercambió cartas con su hermano menor, en las que mostraba su preocupación por los disturbios y la quema de almiares, pero como propietario omitió de sus pinturas este aspecto de la vida rural.

La Academia, por fin

Constable fue admitido como miembro de pleno derecho de la Academia, aunque por un solo voto, a los 52 años. Aun así, a muchos les pareció que no fue tanto por la calidad de su trabajo como por simpatía tras la pérdida de su amada Maria, muerta el año anterior, lo que lo dejó al cuidado de sus siete hijos. Fue un justo honor, que llegó con retraso, para uno de los mejores artistas de Inglaterra. Constable aprovechó aquel honor, se convirtió en maestro de la Academia y dio conferencias sobre paisajismo. Murió en Londres el 31 de marzo de 1837 y fue enterrado junto a Maria en el cementerio del barrio de Hampstead.

▽ *EL CARRO DE HENO*, 1821

Esta escena de Constable de su nativo Suffolk muestra un carro de heno tirado por caballos en un entorno bucólico. No se vendió cuando se expuso en Londres, pero deslumbró en el Salón de París.

MOMENTOS CLAVE

1802
Disfruta del sabor del éxito por primera vez cuando la pintura *Valle de Dedham* es aceptada para ser expuesta en la Royal Academy.

1815
Pinta *Construcción naval junto al molino de Flatford*. Deja de trabajar solo cuando ve salir humo de una chimenea, lo que indica que la cena está preparada.

1821
El carro de heno es bien recibido en Francia. Se instala en Hampstead, al norte de Londres, y comienza a dibujar el paisaje cercano.

1827
Viaja a Brighton varias veces en los años 1820; pinta *El muelle de la cadena*, que muestra el gran muelle de Brighton, construido en 1823.

1836
Stonehenge simboliza el estilo más intenso y turbulento adoptado por Constable en sus últimos años.

SOBRE LA TÉCNICA
Estudios de nubes

Ningún artista se esforzó tanto en que sus paisajes parecieran realistas. En 1822, escribió a un amigo que había «hecho una gran cantidad de cielos», produciendo cerca de cincuenta estudios al óleo de formaciones de nubes. En cada uno de ellos anotó la fecha, la hora y la velocidad y la dirección del viento. En este proceso, adquirió grandes conocimientos de meteorología. Sin embargo, no utilizó estos estudios en ninguno de sus paisajes, ya que su único objetivo era mejorar su propia técnica.

ESTUDIO DE NUBES (DETALLE), 1822

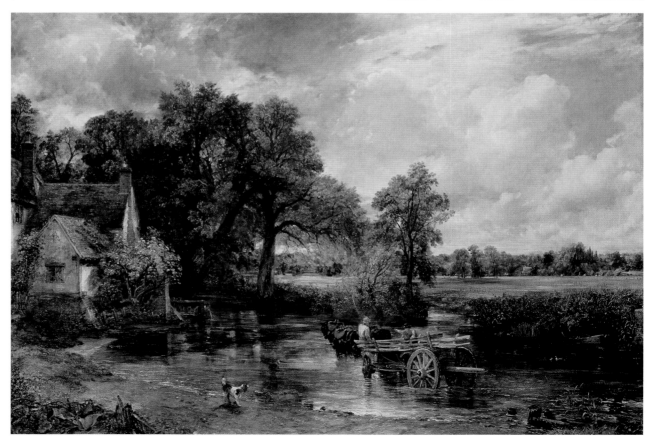

Eugène Delacroix

1798-1863, FRANCÉS

Delacroix fue un brillante artista romántico, cuyo trabajo estaba lleno de esfuerzo y sensualidad. Tuvo una carrera destacada y fue muy admirado por los impresionistas por su uso innovador del color.

▷ **AUTORRETRATO, 1837**
Para Delacroix, el verdadero tema de una pintura «es uno mismo, son las impresiones, las emociones que uno siente ante la naturaleza».

La turbulenta personalidad de Delacroix, sus vigorosas composiciones y su insistencia en la primacía de la imaginación hicieron de él el gran héroe romántico del arte francés.

Nació en el barrio parisino de Charenton-Saint-Maurice el 26 de abril de 1798, y fue el cuarto hijo de Charles Delacroix, un estadista francés. Según rumores, su padre biológico era en realidad Charles-Maurice de Talleyrand, diplomático que, algunos especulan, pudo haber usado su influencia para conseguirle encargos del Estado. Lo cierto es que Delacroix recibió una buena educación y suficientes fondos para alcanzar sus ambiciones artísticas.

Estudios parisinos

A los 17 años, Delacroix se inscribió en el estudio de Pierre-Narcisse Guérin, de París, un antiguo galardonado del prestigioso Premio de Roma (ver p. 169), y un año después se trasladó a la Escuela de Bellas Artes. Como la mayoría de los estudiantes de arte de la época se dedicó a copiar estatuas griegas y romanas, y pinturas del Alto Renacimiento, y en las visitas al

△ **ESTUDIO Y VIVIENDA**
Desde 1857 hasta su muerte en 1863, Delacroix trabajó en su espacioso estudio de la calle de Furstenberg de París y vivió en el apartamento adyacente.

Louvre admiraba especialmente las pinturas de Rubens y El Veronés por su rico sentido del color. Empezó a sumergirse en los escritos de Goethe, Schiller, Shakespeare y Byron, un rico filón de temas literarios que dibujó durante toda su vida.

Hizo un exitoso debut en el Salón de París con una pintura que muestra a Dante y Virgilio en el infierno, pero no tardó en concentrarse en acontecimientos recientes, tratándolos con la grandiosidad reservada hasta entonces a los cuadros de historia y enfatizando la tragedia y las emociones, así como el heroísmo. Durante la guerra de independencia de Turquía

de 1822, más de 20 000 griegos fueron masacrados en la isla de Quíos por las tropas otomanas. En 1823 Delacroix pintó las trágicas consecuencias de este conflicto. Aunque no había visto la guerra en persona, había oído hablar de ella en la prensa y a algunos testigos. *La matanza de Quíos* (1824) muestra un montón de desgraciadas víctimas en primer plano, mientras la batalla prosigue al fondo. El cuadro

CONTEXTO
Orientalismo

Inspirados en parte por la invasión de Egipto por Napoleón en 1789, muchos artistas occidentales, entre ellos Delacroix e Ingres, se interesaron por el mundo árabe. Los temas favoritos de estos pintores orientalistas eran los nómadas, los harenes, los mercados, las ruinas, los exóticos trajes de boda; o episodios bíblicos en entornos orientales contemporáneos. Las escenas de harén permitían relacionar lo erótico con lo exótico, mientras que las imágenes de batallas y combates de animales, que evocaban el norte de África y Próximo Oriente como lugares de pasión y peligro, les dieron la oportunidad de mostrar fantasías de violencia.

PÁGINA DEL CUADERNO DE BOCETOS DE DELACROIX DEL NORTE DE ÁFRICA, 1832

« La **imaginación** se complace en la vaguedad, se expande fácilmente y **abarca muchos temas** fugazmente insinuados. »

EUGÈNE DELACROIX

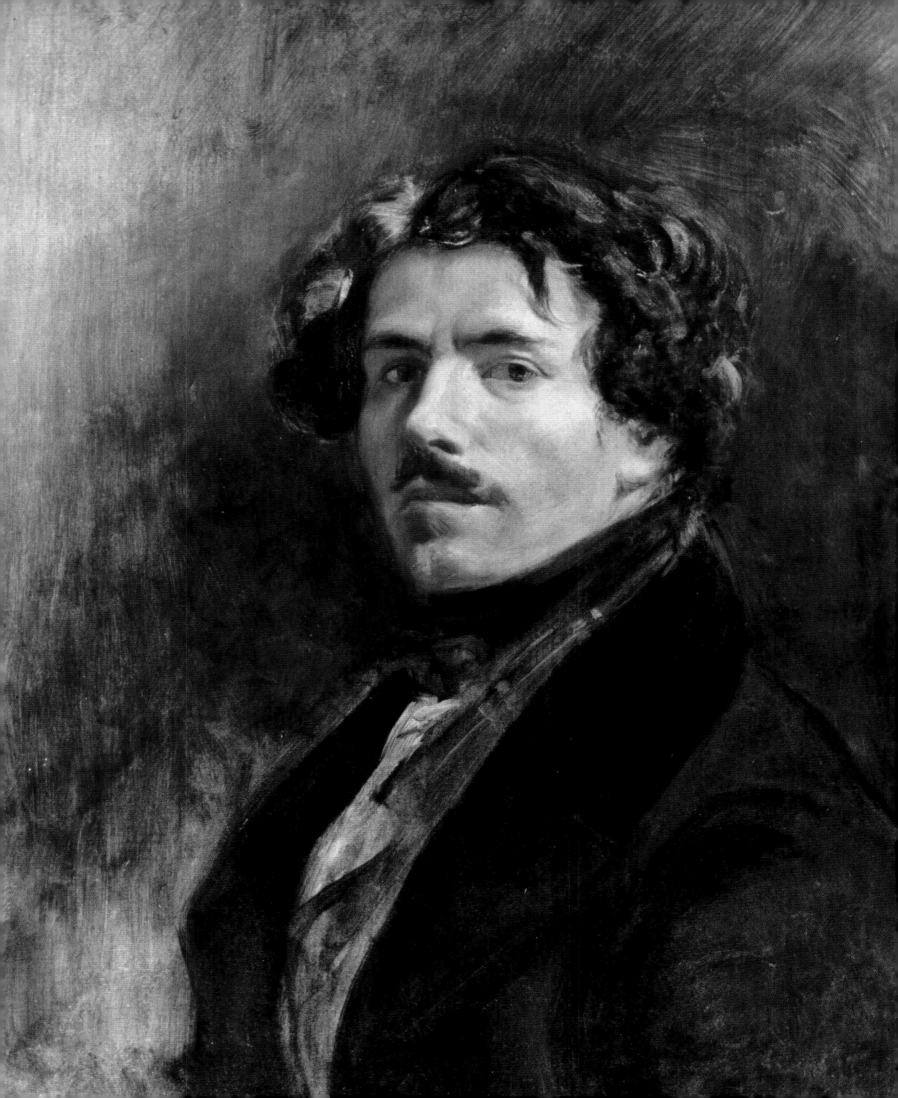

Un crítico, refiriéndose a la audacia de las pinceladas y la acumulación de las capas de óleo dijo que parecía que Delacroix pintara con una «escoba borracha». En esta pintura, capta el abandono sensual y salvaje de la orgía suicida.

fue muy bien recibido cuando se expuso en el Salón en 1824. El dinero que Delacroix consiguió con su venta al Estado francés le permitió viajar a Inglaterra, donde se reunió con otros artistas y admiró el trabajo de Constable por su manera de captar la luz en el paisaje.

Tres años más tarde, el Salón se vio sacudido por *La muerte de Sardanápalo*, un óleo sobre lienzo basado en una obra de Byron que describe cómo el tirano asirio Sardanápalo decide morir en su propia pira funeraria cuando su palacio está asediado. Delacroix reinterpretó el episodio y muestra al rey sobre una pira hecha con sus riquezas y viendo con indiferencia cómo sus caballos, pajes y concubinas son sacrificados. Los estupefactos

espectadores, acostumbrados al orden y al racionalismo del neoclasicismo, se sintieron ofendidos. No era un cuadro revolucionario solo porque mostraba una orgía que violaba las normas de la decencia, sino también por su osada composición, que muestra un amasijo de cuerpos, y por la combinación de colores y de pinceladas vigorosas.

Alegoría política
Delacroix volvió a provocar con su siguiente trabajo importante una controvertida visión de eventos contemporáneos. *La libertad guiando al pueblo*, exhibido en 1831, era una representación alegórica de unos hechos que el artista presenció cuando los parisinos levantaron barricadas en la revolución de julio de 1830 que derrocó al rey. La figura de la Libertad con el pecho desnudo, una mujer de clase obrera enarbolando la bandera de Francia, aparece enfurecida sobre una masa de cuerpos abatidos por fuerzas realistas, flanqueada por un hombre de clase media con sombrero de copa y un muchacho blandiendo una pistola. Aunque el gobierno lo compró, el incendiario trabajo fue desterrado al almacén por temor a que su exhibición despertara inoportunos sentimientos revolucionarios. Su atrevida visión romántica, en que se exalta la libertad contra las fuerzas opresivas, dio la

primacía a Delacroix frente a los pintores que se oponían al severo clasicismo «oficial» encabezado por su rival, Ingres.

Viajes al norte de África
Un año más tarde, Delacroix fue invitado a acompañar al conde de Mornay en una misión diplomática a Marruecos y Argelia, donde su fascinación por el orientalismo y el mundo árabe se vio reforzada por la observación de primera mano de la vida cotidiana. Finalmente pudo ver en persona escenas que solo había podido imaginar (paisajes del desierto, guerreros árabes y caballos luchando) y llenó sus cuadernos con dibujos y notas. Extasiado como estaba por la brillante luz y los colores del norte de África, su paleta se tornó más ligera y sus colores más saturados. El recuerdo de una visita a un harén del barrio judío de Argel le inspiró *Mujeres de Argel en su harén* (1834) y *Boda judía en Marruecos* (1837-41), obras ambas que se caracterizan por una sensualidad lujuriosa.

A su regreso a París, Delacroix fue recompensado con una serie de encargos de prestigio que iban a mantenerle ocupado el resto de su vida. Produjo diseños decorativos a gran escala para el Salón del Rey y la biblioteca del Palacio de Bourbon, la biblioteca del Palacio de Luxemburgo y la galería de Apolo del Louvre. Persona de éxito, elegante e ingenioso, frecuentaba la alta sociedad y los salones de ricos mecenas del arte, y escribía artículos en la prensa. Entabló amistad con los principales músicos y escritores de la época, entre ellos Chopin, Sand y Berlioz. Sin embargo, debajo de la fachada refinada había un alma turbada, descrita por Baudelaire como «inquieta, tan convulsionada, presa de cualquier angustia».

SEMBLANZA
Théodore Géricault

Uno de los compañeros de estudio de Delacroix en la Escuela de Bellas Artes, Théodore Géricault, le impresionó con sus lienzos llenos de drama y movimiento. Delacroix lo observó en persona mientras trabajaba en su obra maestra *La balsa de la Medusa*, e incluso posó para uno de los personajes. La pintura describe una tragedia de la época que había ocurrido tras un naufragio, cuando el capitán del barco lanzó a pasajeros y tripulación en una balsa a la deriva, dejándolos perecer. Géricault murió joven, en 1824, pero en cierto sentido pasó el testigo a Delacroix como abanderado del romanticismo.

LA BALSA DE LA MEDUSA, THÉODORE GÉRICAULT, 1818-19

Últimos trabajos

Su salud era frágil y en los últimos años de su vida se retiró de los actos sociales para pasar tiempo en el bosque de Fontainebleau. Su último gran proyecto, que tardó doce años en completar, fue para la capilla de los Santos Ángeles en la iglesia de Saint-Sulpice, París. Los paneles *Expulsión de Heliodoro del Templo* y *Jacob luchando con el Ángel* son muy notables por su innovadora técnica de color y sus vívidas pinceladas, que han revelado toda su grandeza tras su reciente restauración.

Legado de color

El uso del color es uno de los legados más duraderos de Delacroix. Fue uno de los primeros artistas que intentó aumentar la intensidad del color yuxtaponiendo cada pigmento primario (rojo, amarillo y azul) con su «complementario». Usaba poco negro, ya que prefería crear sombras a partir de otros colores. Los experimentos de Delacroix interesaron especialmente a la joven generación de artistas impresionistas. Cézanne diría más tarde: «La paleta de Delacroix sigue siendo la más hermosa de Francia, y os digo que nadie bajo el cielo tuvo más encanto y patetismo que él, o más vibración de color. Todos pintamos en su idioma».

Una generación posterior de artistas, incluidos los expresionistas, recogerán otros elementos de su trabajo, admirando su insistencia en sus respuestas subjetivas y la pasión con que persiguió su objetivo.

« Delacroix era un apasionado amante de la pasión, y estaba **bien determinado** a buscar la forma de expresarla de la manera **más visible**.»

CHARLES BAUDELAIRE

Gustave Courbet

1819-1877, FRANCÉS

Considerado un agitador revolucionario, Gustave Courbet fue saludado como líder del realismo de la pintura francesa. Trató de mostrar la vida cotidiana como la veía, libre de las nociones de la belleza idealizada.

Gustave Courbet nació en Ornans, en el Jura, al este de Francia, y era hijo de agricultores acomodados. Su apego por esta remota zona de la Francia rural duró toda su vida: la visitaba con frecuencia y nunca se cansó de pintar su distintivo paisaje y sus habitantes. Resistió los intentos de su familia para que estudiara Derecho y a los 20 años marchó a París para inscribirse en el estudio de un ahora olvidado pintor, M. Steuben. Courbet perfeccionó sus habilidades copiando las obras de pintores naturalistas del siglo XVII, como Velázquez y Caravaggio. Más tarde centró sus esfuerzos en tener éxito en el Salón, tarea que resultó ser difícil, ya que de las 25 obras que presentó entre 1841 y 1847, solo tres fueron aceptadas para ser exhibidas.

El templo del realisno

En 1848 Courbet conoció a un grupo de artistas que se reunían en la Brasserie Andler (apodada «el Templo del Realismo»); entre ellos se encontraban el anarquista Pierre Proudhon, el poeta Charles Baudelaire y el escritor Jules Champfleury. Dirigido por Courbet, el grupo abrazó la filosofía realista, según la cual el arte y la literatura deben mostrar la vida tal como es, no como una versión idealizada, y tratar cuestiones sociales. El mismo año, los disturbios estallaron en las calles de París, el rey abdicó y se instauró un gobierno republicano; aunque Courbet no se unió a la lucha, sus simpatías estaban del lado de los revolucionarios.

La fama de Courbet comenzó a crecer cuando diez de sus pinturas se exhibieron en el Salón de 1848, con buena acogida de la crítica. El año siguiente la obra *Después de la cena en Ornans*, que representa un grupo de personas en una posada rural cerca de la casa familiar de Courbet, ganó una medalla y fue comprada por el gobierno. Alentado por este éxito, siguió pintando escenas y gentes del Jura, y su gran pintura siguiente, *Un entierro en Ornans*, muestra un funeral que tuvo lugar a las afueras de su ciudad con sesenta asistentes. Courbet no fue el primer pintor francés en representar escenas rurales, pero su trabajo fue revolucionario al tratar acontecimientos cotidianos a gran escala. Aunque se trataba de personas corrientes, las pintó como individuos reconocibles y no de forma estereotipada, y plasmó de manera cuidadosa los matices del

△ **UN ENTIERRO EN ORNANS**, 1849-50
Courbet mostró esta ceremonia cotidiana a una escala sorprendentemente heroica. Retrata a personas que conocía, entre ellas a miembros de su familia.

◁ **EL DESESPERADO**, 1843
Courbet pintó unos veinte autorretratos entre 1842 y 1855. Son una especie de autobiografía visual en que explora su identidad artística y su imagen pública.

« La pintura es un **arte de la visión** y por tanto debe **ocuparse** de las **cosas que se ven**. »
GUSTAVE COURBET

▷ *EL TALLER DEL PINTOR*, 1855
Este enorme lienzo de Courbet resume
su filosofía artística. Todas las personas
que aparecen en él sirvieron a su arte
de alguna manera, y muchas de ellas
han sido identificadas.

SEMBLANZA
Alfred Bruyas

Banquero excéntrico y coleccionista
de arte de la ciudad de Montpellier,
al sur de Francia, Alfred Bruyas fue
uno de los clientes más importantes
y amigo de por vida de Courbet. En
El encuentro o *¡Buenos días, señor
Courbet!*, el artista se autorretrata
siendo saludado por Bruyas, que va
acompañado por un criado. Patrón
y artista están simbólicamente
colocados al mismo nivel. Bruyas
da la bienvenida al artista, cuya pose
se basa en un popular grabado del
Judío Errante; la acción se sitúa en
su mundo, en la soleada campiña
mediterránea. Bruyas reunió una
magnífica colección de pinturas de
Courbet que se exponen actualmente
en el Musée Fabre de Montpellier.

BUENOS DÍAS, SEÑOR COURBET, 1854

▷ *EL TALLER DEL PINTOR*, 1855
Este enorme lienzo de Courbet resume
su filosofía artística. Todas las personas
que aparecen en él sirvieron a su arte
de alguna manera, y muchas de ellas
han sido identificadas.

rango social en la sociedad provincial
francesa. Cuando fue exhibido en el
Salón en 1851, el cuadro fue muy
criticado por su aparente vulgaridad.
Tras la Revolución de 1848, esta
enorme, desdeñosa y desagradable
visión de la vida campesina pareció
incómodamente amenazante.

Un retrato del artista

Tachado ahora de radical, Courbet
inició una trayectoria independiente.
En 1855, insatisfecho con el espacio
que le habían asignado en la Exposición
Universal de París, decidió montar su
propia exposición privada en un
«Pabellón del Realismo». Su principal
obra era *El taller del pintor*, un lienzo
enigmático y alegórico que había
tardado siete años en completar y que
suponía todo un manifiesto artístico.
En el centro del cuadro aparece una
modelo desnuda de pie al lado del

artista, que está pintando un paisaje
de su amada campiña nativa. A la
derecha aparecen las personas que le
apoyaron en su carrera, como clientes,
amigos e incluso el poeta Baudelaire.
El grupo de la izquierda son gentes
explotadoras y explotadas, y personajes
políticos, entre ellos Napoleón III
disfrazado de cazador. Courbet confesó
que los numerosos simbolismos de la
pintura eran difíciles de entender, pero
sin duda la obra tenía una intención
de crítica política y social.

Recepción internacional

Por aquel entonces, Courbet disfrutaba
de un importante éxito internacional:
exhibía sus obras en Alemania, Holanda,
Bélgica e Inglaterra, y trababa amistad
con otros artistas, entre ellos James
McNeill Whistler y el joven Claude
Monet, pero su relación con las
instituciones artísticas francesas

seguía siendo problemática. Muchas
de las pinturas de Courbet se saltaban
los cánones de belleza académicos,
pero en los años 1860 pintó una serie
de desnudos.

Algunos eran provocativos: en *Mujer
con un loro*, esta está reclinada en una
cama mostrando claramente que se
trata de una cortesana; en *El sueño*
aparecen dos mujeres dormidas en un
abrazo lésbico; y *El origen del mundo*
muestra una vista totalmente frontal
de un desnudo femenino que era
claramente pornográfico. Las dos
últimas fueron encargadas por un
coleccionista de arte erótico y no estaban
destinadas a exponerse públicamente.

De la misma manera que los
desnudos de Courbet se enraizaban
más en la Francia contemporánea
que en el mundo de la mitología
clásica, lo mismo sucedía con sus
paisajes. Como muchos artistas de

« **Nunca** he visto ángeles. Muéstrame
un **ángel** y lo **pintaré**. »

GUSTAVE COURBET

con animales y cazadores, reflejando su pasión por el deporte. A partir de 1865, pintó cada vez más el mar, que observaba desde la costa de Normandía, destacando su fuerza y su inmensidad aterradoras, así como la forma en que hace que la humanidad quede empequeñecida.

Activismo político

Cuando el gobierno francés cayó en 1871, Courbet se involucró en la Comuna de París y se le encomendó la dirección de la Comisión de Artes. Aunque fue diligente en la protección de obras de arte, se le implicó en la destrucción de la columna de Vendôme, considerada un símbolo del imperialismo napoleónico. Fue detenido y enviado a prisión cuando poco después el nuevo gobierno asumió el control. Incapaz de reunir los 300 000 francos que las autoridades reclamaban para la reconstrucción de la columna en 1873, huyó de Francia y terminó exiliándose en Suiza. Continuó pintando y produjo una serie de bodegones y vistas del lago de Ginebra. Sin embargo, su salud, que nunca había sido demasiado buena, comenzó a empeorar, y murió cuatro años después, a los 58.

su generación y posteriores, estaba dispuesto a romper con la tradición de basar el arte del paisaje en alguna visión mítica de Italia. Quería pintar el campo francés, infundiéndole memoria y respuesta personal. Su Jura natal, con sus magníficos bosques, arroyos y peñascos rocosos, era un tema perfecto.

Las representaciones de Courbet del Jura ignoraban de forma deliberada las convenciones. En lugar de reproducir una vista casi como si fuera un decorado de teatro, con un primer plano, un plano medio y un fondo bien definidos, introdujo arreglos en apariencia casuales. A menudo usaba una espátula para aplicar grandes capas de pintura, a veces mezcladas con arena para resaltar el carácter físico del material. De vez en cuando, poblaba sus paisajes

△ **PERFIL PÚBLICO**
Courbet fue caricaturizado por la prensa con su distintiva barba y su arrogancia. Él se alegró del escándalo, pues consideró que le allanaba el camino a la fama.

MOMENTOS CLAVE

1848
Frecuenta la Brasserie Andler, donde es aclamado como líder del realismo.

1855
Organiza una exposición individual en su Pabellón del Realismo, en que presenta *El taller del pintor*.

1870
Es nombrado director de la Comisión de Artes durante la Comuna, pero es encarcelado un año después.

1873
Huye de Francia y se exilia en Suiza, donde fija su residencia en las afueras de Ginebra.

CONTEXTO
Adoptar el feísmo

Las bañistas, que Courbet exhibió en el Salón de 1853, provocó una oleada de indignación porque representaba a mujeres de la época de aspecto vulgar, de carnes fláccidas y pies sucios, en lugar de las Venus o ninfas idealizadas del arte académico. La mujer que llega del río muestra grandes nalgas y su compañera tiene una media caída. No encarnan la gracia, pero sus gestos retóricos recuerdan los de las obras mitológicas, lo que le da un toque de subversión adicional. Esta pintura fue condenada por su fealdad, pero la cruda cualidad física y las superficies de pintura irregulares presentaban un nuevo arte para (y de) las personas, y presagiaba la revolución que habría de vivir el arte moderno.

LAS BAÑISTAS, 1853

Dante Gabriel Rossetti

1828-1882, INGLÉS

Miembro fundador de la Hermandad Prerrafaelita, Rossetti fue poeta y pintor. Sus cuadros mitológicos y bíblicos, y los notables retratos de la belleza femenina están llenos de sensibilidad lírica.

Dante Gabriel Rossetti nació en Londres y era hijo de un poeta y erudito italiano. Con apenas 13 años, ingresó en una pequeña escuela de arte. Más adelante pasaría a la escuela de la Royal Academy y tomó finalmente clases del viejo pintor inglés Ford Madox Brown.

En agosto de 1848, se trasladó al estudio de su compañero William Holman Hunt. Los dos jóvenes manifestaban que el arte había entrado en una fase terminal con Rafael, el reverenciado maestro del Alto Renacimiento, y no dudaban en condenar su obra maestra *La Transfiguración* (1516-20) por su «grandioso desprecio de la sencillez de la verdad...».

Convencido de que el arte necesitaba mayor simplicidad y realismo, se unieron al pintor e ilustrador John Everett Millais para formar la Hermandad Prerrafaelita. Otros cuatro miembros se incorporaron a aquel grupo de jóvenes idealistas: William Michael, hermano de Dante Gabriel, Frederick George Stephens, James Collinson y el escultor Thomas Woolner.

▷ **ÁNGEL CON INCENSARIO, 1861**
Los miembros de la Hermandad, entre ellos Rossetti, crearon una empresa que produjo artículos como esta ventana para la iglesia de Selsley, Inglaterra.

Retorno a valores más puros

Se inspiraron en el arte anterior, sobre todo en la pintura italiana de los siglos XIV y XV. Esto puede verse en dos pinturas de Rossetti de este período prerrafaelita temprano: *La adolescencia de María* y *Ecce Ancilla Domine*. Ambas obras representan el tipo de temas religiosos abordados por los artistas italianos del siglo XV y adoptan muchas de sus características estilísticas, incluyendo una perspectiva ingenua, tonalidades fuertes y contornos marcados. Pero, sobre todo, carecían de las pinceladas gruesas que tanto aborrecían los prerrafaelitas.

En los años 1850, Rossetti pintó una serie de pequeñas acuarelas, notables por sus colores diamantinos y su gran cantidad de detalles, inspiradas en escenas míticas, medievales, bíblicas y la poesía de Robert Browning. En la misma década, Rossetti aportó sus pinturas de la leyenda artúrica a las paredes de la Oxford Union (sociedad de debate de la universidad), un tema decorativo realizado junto con William Morris y Edward Burne-Jones, otros miembros del movimiento prerrafaelita.

Poco a poco, el arte de Rossetti encontró una nueva dirección muy diferente de la de su trabajo anterior, produciendo una serie de grandes óleos de mujeres voluptuosas, que se vendieron bien y le dieron prosperidad. En 1870, sin embargo, Rossetti cayó en una fuerte depresión y en la adicción al hidrato de cloral. Pese a hacerse cada vez más solitario, el artista continuó pintando hasta su muerte, plasmando en el lienzo sus ideales de belleza femenina.

△ **PROSERPINA, 1874**
Rossetti pintó esta exuberante y altamente decorativa imagen de Proserpina, la diosa cautiva en el Hades, usando como modelo a su amante Jane Morris.

◁ **AUTORRETRATO, 1847**
Rossetti dibujó este retrato a lápiz y tiza blanca cuando tenía apenas 18 años. Se muestra en él como un arrojado héroe romántico.

CONTEXTO
Modelos prerrafaelitas

Los artistas prerrafaelitas usaban modelos de mirada enternecedora, abundante cabello, cuello largo y labios carnosos. De origen humilde, las «bellezas» eran transformadas sobre el lienzo en diosas o personajes míticos, mientras que en la vida real eran esposas y amantes. La principal modelo de Rossetti en los años 1850 (y luego su esposa) fue Lizzie Siddal, a quien inmortalizó, después de su muerte por sobredosis, como el amor perdido de Dante, Beatriz. Buscando consuelo en otras mujeres, se enamoró de Jane Morris, esposa y musa del artista William Morris.

BEATA BEATRIX, c. 1864-70

« La **belleza** como la de ella es el **genio**. »

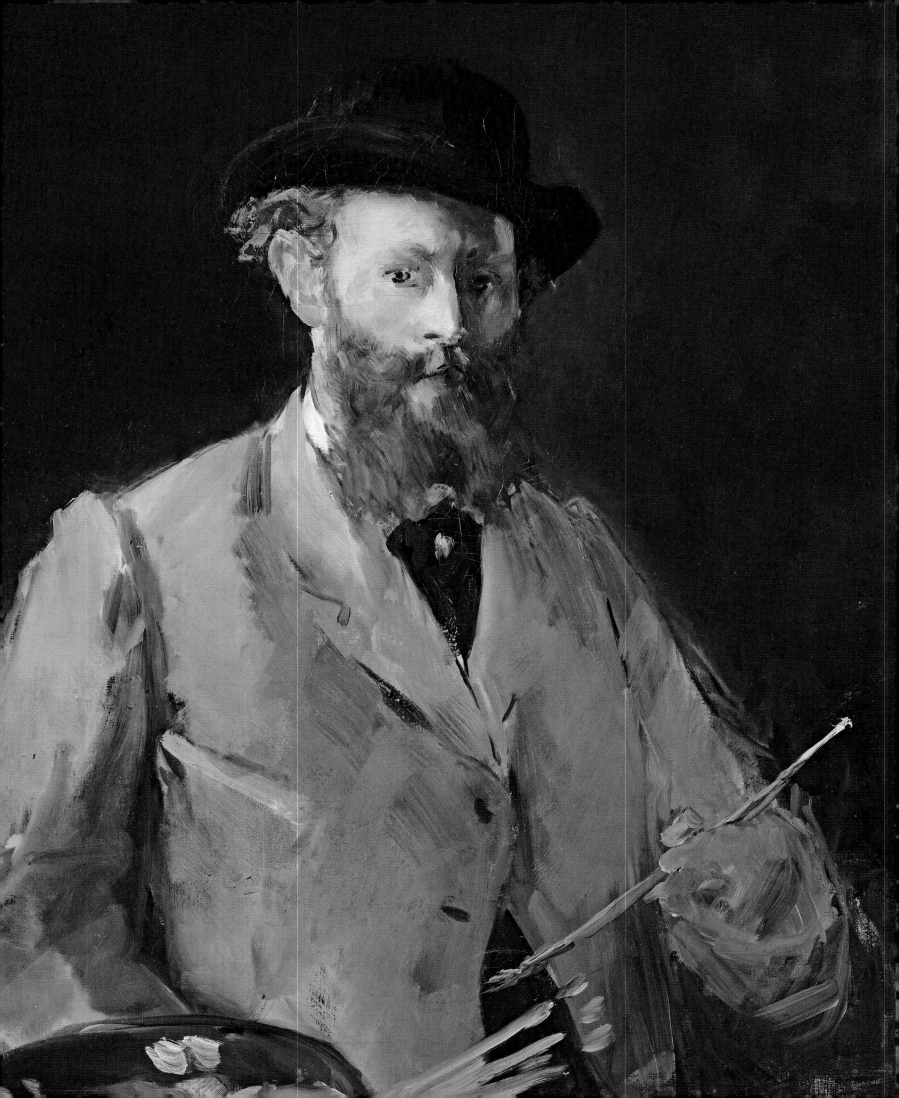

Édouard Manet

1832-1883, FRANCÉS

Manet veneraba el arte del pasado, especialmente los grandes maestros españoles, pero fue criticado por su impactante modernidad, lo que le valió la admiración de una joven generación de artistas rebeldes.

Édouard Manet nació en París el 23 de enero de 1832 en el seno de una familia adinerada y bien relacionada. Fracasado su intento de incorporarse a la Marina, a los 16 años entró en la marina mercante. A su vuelta un año después, ingresó en el estudio del pintor de historia Thomas Couture, y luego se dedicó a copiar a los grandes maestros del Louvre, siguiendo la práctica estándar de los estudiantes.

En 1856 se había establecido como artista independiente con su propio estudio, y cuando su padre murió dos años más tarde, heredó un dinero que le permitió proseguir su carrera sin las preocupaciones financieras que solían agobiar a algunos de sus contemporáneos. En 1863 se casó con Suzanne Leenhoff, una mujer neerlandesa algo mayor que él y que había sido la profesora de piano de la familia. Ella ya tenía un hijo pequeño, Léon, de incierta paternidad: podía ser hijo de Manet o de su padre. En cualquier caso, aparece en varias pinturas del artista, que usaba a miembros de su familia y amigos como modelos.

Un artista moderno

Manet era un artista muy versátil y abordaba escenas de la vida cotidiana, retratos, bodegones, temas religiosos y de historia contemporánea. Trabajó al óleo, pastel y grabado y hacía bosquejos en un cuaderno de lo que veía a su alrededor. Encontró la inspiración estilística en los maestros clásicos, en particular Velázquez y Frans Hals, pero aunque admiraba el manejo de los contrastes y los tonos de estos, su temática era en gran medida moderna y urbana. Como su amigo el poeta Charles Baudelaire, Manet quería «captar el heroísmo de la vida moderna», pese a que la realidad solía ser menos que heroica.

Este era sin duda el caso de *El bebedor de absenta*, un crudo retrato de un chatarrero borracho que fue rechazado cuando lo presentó en 1859 en el Salón de París, la exposición oficial de la Academia de Bellas Artes francesa.

Otra de sus obras sobre la vida cotidiana, *Música en las Tullerías*, es una representación más alegre de hombres y mujeres de la vida moderna (muchos de ellos amigos de Manet). Corrió la misma suerte cuando fue presentado en el Salón de 1862.

Salon des Refusés

Édouard Manet no era el único artista al que le habían sido rechazadas pinturas en el Salón. En 1863 más de 5 000 obras no fueron admitidas, y las protestas fueron tan grandes que llevaron a Napoleón III a establecer una exposición alternativa en el Palais de l'Industrie de París con las obras no aceptadas: el Salon des Refusés (Salón de los Rechazados).

△ *EL BEBEDOR DE ABSENTA*, 1859
Este gran retrato de cuerpo entero, en un formato reservado a representar a los miembros de la alta sociedad, muestra a un borracho de los bajos fondos con una capa y un sombrero de copa.

SOBRE LA TÉCNICA
Amor al negro

A diferencia de los impresionistas, que eliminaban el negro de sus paletas, Manet usó este color a lo largo de toda su carrera, deleitándose en el drama que crea cuando se coloca junto a tonos brillantes. Parte de su habilidad en el uso del negro se debió a su práctica como grabador, ya que el efecto de aguafuertes y litografías depende del contraste entre el blanco y el negro.

TORERO MUERTO, 1864

◁ *AUTORRETRATO CON PALETA*, 1878
Ejecutado con rapidez y casi enteramente en ocre y negro, este autorretrato (uno de los dos únicos que pintó) muestra a Manet como un hombre de mundo a la moda parisina, al tiempo que reafirma su identidad como artista.

« Debes **formar parte** de tu propia **época** y **pintar** lo que veas. »
ÉDOUARD MANET

△ **ALMUERZO SOBRE LA HIERBA**, 1863
Esta pintura de Manet fue considerada inaceptable por su temática poco convencional y su aparente obscenidad: la mezcla de una mujer desnuda con dos hombres vestidos a la moda.

△ **OLIMPIA**, 1863
Con esta imagen, Manet pretendía provocar al mundo del arte burgués, acostumbrado a la idealización de las formas femeninas. Su *Olimpia* no es una diosa del Renacimiento, sino una simple prostituta.

SEMBLANZA
Berthe Morisot y Eva Gonzalès

Manet estableció amistades artísticas cercanas con dos pintoras: Berthe Morisot y Eva Gonzalès. Conoció a la primera en 1868 mientras copiaba en el Louvre. Ella ya era una gran admiradora de su trabajo y posó para él en varios retratos, aunque lo dejó cuando se casó con Eugène, el hermano de Manet, en 1874 (lo que dio pie a especulaciones sobre si eran amantes). La paleta de Morisot era más ligera que la de Manet y su estilo más impresionista.

Manet también realizó un retrato de Eva Gonzalès (derecha) pintado poco tiempo después de que ella se convirtiera en su alumna en 1869. La obra de Gonzalès revela la influencia de Manet en su elección de tema, pero su prometedora carrera se truncó a causa de su muerte, a los 34 años.

RETRATO DE EVA GONZALÈS, 1870

Es posible que Napoleón III quisiera mostrar la baja calidad de las obras rechazadas, entre las cuales había pinturas de artistas como Whistler y Cézanne, que están hoy considerados entre los más destacados de su generación.

Así que cuando Manet expuso en el Salon des Refusés su obra más audaz hasta la fecha, *Almuerzo sobre la hierba*, se encontraba en buena compañía. El lienzo, que muestra a dos hombres con trajes modernos disfrutando de un pícnic con dos mujeres, una de ellas desnuda y la otra semivestida, topó con la incomprensión y con acusaciones de indecencia. Manet pudo querer pagar tributo a las composiciones

renacentistas de Rafael y Tiziano que pintaron reuniones idílicas, pero el cuadro era sorprendentemente contemporáneo y parecía burlarse de sus venerables antecesores. Tampoco era aceptable el tratamiento estilístico: las sutiles gradaciones tradicionales del claro al oscuro fueron abandonadas en favor de fuertes contrastes tonales, lo que dio como resultado sorprendentes formas planas.

Maestros reinterpretados

La audacia de Manet fue un paso más allá en su siguiente trabajo, *Olimpia*, que fue aceptado por el jurado del Salón en 1865. El tema, una mujer desnuda reclinada, era bastante familiar, pero este desnudo representaba a una

MOMENTOS CLAVE

1863
Exhibe *Almuerzo sobre la hierba* en el Salon des Refusés.

1865
El escándalo causado por *Olimpia* hace que abandone París y se marche a España.

1867
No es invitado a la Exposición Universal y monta una exposición privada de cincuenta obras.

1868-69
Pinta varias marinas durante sus vacaciones familiares en Boulogne.

1874
Trabaja con Monet y Renoir en Argenteuil, pero declina participar en la primera exposición del grupo.

1882
Pinta su último gran trabajo, *El bar del Folies-Bergère*, que representa una camarera sirviendo bebidas.

◁ **EL BAR DEL FOLIES-BERGÈRE,** 1882
La última gran obra de Manet muestra el bar del famoso club nocturno parisiense, donde, según el escritor Guy de Maupassant, las camareras eran «vendedoras de bebidas y de amor». Manet hizo bosquejos preparatorios en el lugar, pero completó el trabajo en su estudio.

simple prostituta mirando con descaro hacia el espectador mientras su criada le entrega un enorme ramo de flores de un admirador o un cliente. Tiziano había pintado una cortesana en su *Venus de Urbino* (1538), que Manet había copiado, pero el público consideró que la mujer de Manet era vulgar y un insulto a la tradición.

El grupo de Guerbois
Estos escándalos reforzaron la posición de Manet como la figura central de una nueva escuela «moderna» de pintura que incluía a Edgar Degas, jóvenes artistas como Cézanne y Pissarro y figuras literarias como Émile Zola y varios críticos de arte. Se reunían en el Café Guerbois en la avenida Clichy de París, donde disfrutaban de animados y a veces acalorados debates sobre arte. Pese a que era tenido en alta estima por su círculo de amigos, Manet estaba preocupado por la hostil acogida de *Olimpia* por parte de los críticos y decidió marchar a España, donde quedó impresionado por las obras de Velázquez y Goya. Aunque ya había

pintado temas españoles (toreros, bailadores y músicos), volvió a ellos con renovado vigor.

La monumental obra de Goya *El 3 de mayo de 1808* (ver p. 178), que muestra el fusilamiento de los insurgentes españoles por las tropas de ocupación francesas, fue la base de la *Ejecución de Maximiliano* (1867-68), que representa un evento que tuvo lugar en México en junio de 1867. El tema era políticamente sensible y nunca se exhibió en el Salón, ni se le permitió a Manet reproducirlo en litografías.

Un revolucionario reticente
La carrera de Manet, igual que la de muchos de sus amigos, quedó interrumpida por la guerra franco-prusiana. Fue reclutado para la Guardia Nacional en 1870 pero, paradójicamente, su fortuna empezó a mejorar por entonces: su obra fue aceptada por el Salón, y el marchante Paul Durand-Ruel comenzó a comprar sus pinturas. Aquel año marcó también una inflexión en el desarrollo estilístico del artista. Mientras que una generación más joven de artistas, que incluía a

Monet y Renoir, estaba influida por su técnica audaz y la modernidad de su temática, él a su vez estaba influido por su trabajo. Empezó a usar colores más luminosos y brillantes, con un manejo más libre y espontáneo de la pintura. Volvió a escenas al aire libre: paseos en bote por el río, calles de París, partidas de croquet, almuerzo en un restaurante al aire libre... Algunos de estos lienzos fueron pintados en el exterior y no en el estudio, una práctica que tuvo el favor de los pintores impresionistas.

Manet fue invitado a exhibir su trabajo con los impresionistas cuando estos organizaron su primera exposición colectiva en 1874, pero se negó a identificarse de una manera tan estrecha con ellos, ya que todavía ansiaba el reconocimiento oficial que solo podía brindarle el Salón.

Manet murió a la edad de 51 años a causa de las complicaciones de la sífilis. Fue tal vez un revolucionario reticente, pero su técnica y su temática fueron realmente radicales y extremadamente modernas.

△ **PREMIO OFICIAL**
Manet recibió el reconocimiento oficial justo hacia el final de su vida, cuando se le concedió la Legión de Honor.

« En una figura, busca la **luz** y la **sombra** naturales, el resto **llegará solo**. »
ÉDOUARD MANET

James McNeill Whistler

1834-1903, ESTADOUNIDENSE

Personaje extravagante, Whistler cortejó la fama y la notoriedad con pinturas osadamente innovadoras, cuyas cualidades abstractas no fueron plenamente apreciadas hasta después de su muerte.

James Abbott McNeill Whistler nació en Lowell, una ciudad de Massachusetts, Estados Unidos. Pasó sus años formativos en San Petersburgo, Rusia, donde su padre trabajaba como ingeniero del ferrocarril. A los 10 años tomó clases de dibujo en la Academia Imperial de Rusia.

La familia regresó a Estados Unidos cuando Whistler era aún un adolescente y se enroló en la academia militar de West Point, que abandonó cuando se hizo evidente que no estaba hecho para la vida castrense. Con la intención de seguir la carrera de pintor, en 1855 se marchó a París, que era entonces el centro mundial del arte. Aquí entró en el estudio de Charles Gleyre, donde conoció al pintor realista Gustave Courbet (ver pp. 214-217) y otros artistas de su círculo, a quienes se presentaba como un personaje intrigante: era teatral e ingenioso, vestía ropa extravagante y solía llevar un sombrero de paja con una cinta sobre sus negros cabellos rizados.

Vida en Londres

En 1859 Whistler dejó el bohemio París y se marchó a Londres, donde su trabajo había llamado la atención. Se estableció cerca del Támesis, que se

◁ *NOCTURNO EN NEGRO Y ORO: LA CAÍDA DEL COHETE*, 1875
Whistler evocó fuegos artificiales contra un cielo nocturno con manchas de pintura amarilla y naranja. El crítico John Ruskin arremetió contra la obra y Whistler le respondió con una demanda.

convertiría en tema central de su arte, y produjo una serie de grabados que llamó el «Conjunto del Támesis». Al igual que en París, Whistler trabó amistad con artistas progresistas de la ciudad, en particular con Dante Gabriel Rossetti (ver pp. 218-219).

Whistler recibió encargos para pintar los retratos de miembros de la alta sociedad, pero sus otras pinturas estaban dominadas por su interés en el manejo del color, tono y estado de ánimo, el arte por el arte, en lugar de otorgarle una finalidad social o figurativa. Solía dar a sus composiciones títulos musicales que resaltaban sus abstractas cualidades estéticas. Escenas del río recibieron el nombre de «Nocturnos»; retratos de mujeres eran «Sinfonías» y «Armonías»; y retratos realizados con una paleta limitada eran «Arreglos». En la década de 1860, comenzó a utilizar pinceladas largas, variando su forma y dirección para describir detalles. Hacia los años 1870 su pincelada es más audaz, más amplia y expresiva. A menudo, la pintura es más fluida para que gotee libremente. Sin embargo, aunque sus pinturas pueden parecer espontáneas o incluso inacabadas, son resultado de largas y cuidadosas deliberaciones.

Arruinado por una larga y publicitada demanda contra el crítico John Ruskin, Whistler se retiró a Venecia en 1879, donde produjo una lograda serie de grabados que le permitieron rehacer su situación económica. Dividió sus últimos años entre París y Londres, donde murió en 1903.

SOBRE LA TÉCNICA
Influencias japonesas

Whistler estaba tan entusiasmado con el arte japonés que se le conocía en Londres como «el artista japonés». Incorporó motivos japoneses, como los kimonos, en sus composiciones, y posteriormente absorbió los temas que había visto en grabados, pantallas y pinturas, y los adaptó a la superficie de su espacio. Incluso el símbolo estilizado de «mariposa» con el que firmaba sus obras se inspiraba en un sello japonés tradicional.

KIMONO DE CREPÉ DE SEDA, c. 1900

◁ *ORO Y MARRÓN: AUTORRETRATO*, 1896-98
Whistler utilizó los autorretratos para definir su personalidad pública. Aquí se presenta como un hombre culto condecorado con la Legión de Honor.

« Así como la **música** es la poesía del sonido, la pintura es la **poesía de la vista**. »
JAMES McNEILL WHISTLER

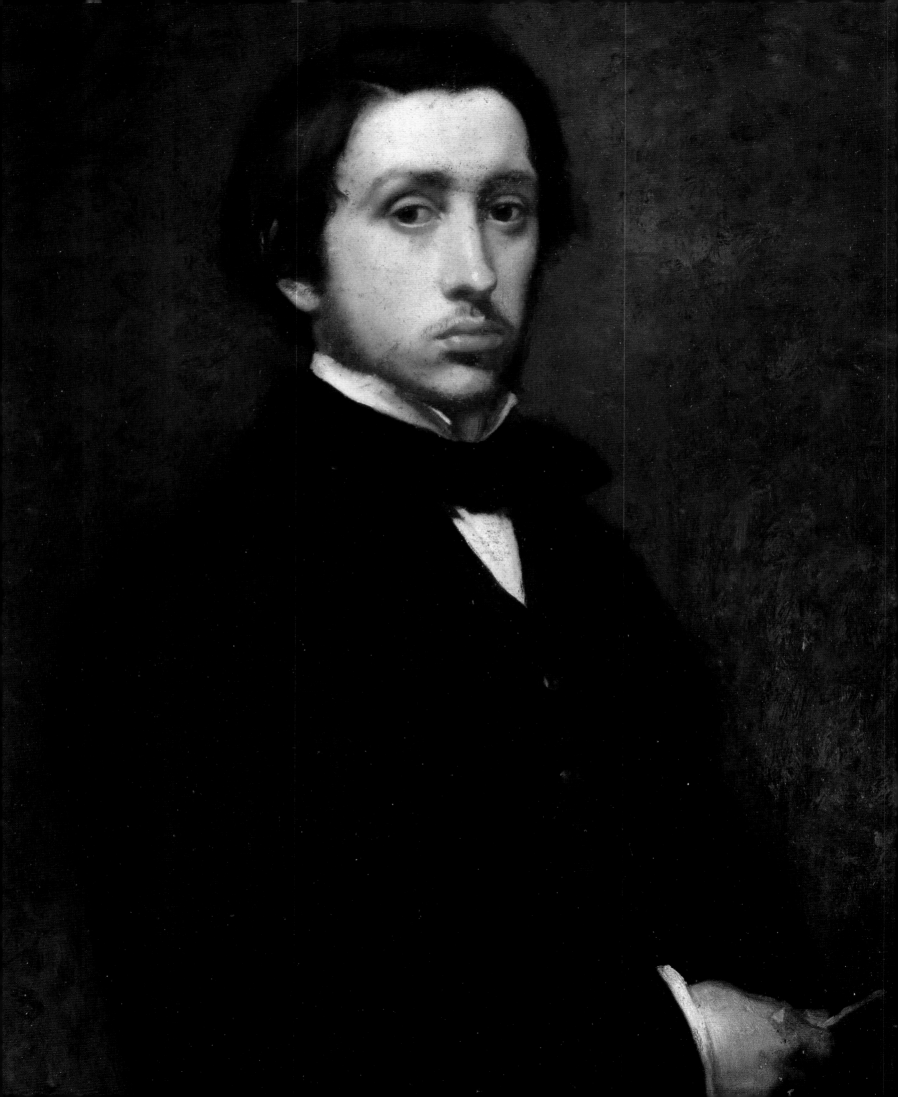

Edgar Degas

1834-1917, FRANCÉS

Rico y bien relacionado, Degas destacó respecto de sus compañeros impresionistas tanto en lo social como en el estilo. Gran dibujante, aprendió de los maestros clásicos, pero se inspiró en la vida moderna.

Hilaire-Germain-Edgar de Gas nació en París el 19 de julio de 1834. Era el mayor de cinco hijos de una familia opulenta y culta. Su padre dirigía la filial francesa del banco fundado por su abuelo, y su madre pertenecía a una familia francesa establecida en América –su padre era un rico comerciante de algodón de Nueva Orleans–. La muerte de su madre cuando tenía solo 13 años fue un golpe terrible.

Después de una educación clásica, Edgar inició estudios de Derecho en 1853, pero no le gustaba el tema y pasaba gran parte del tiempo en el Louvre copiando obras de los grandes maestros. Con la aprobación y el apoyo de su padre, abandonó las leyes y comenzó a formarse seriamente como artista. Al principio de su carrera empezó a utilizar el apellido Degas, que sonaba menos pretencioso.

Primeras influencias e ídolos

Los primeros profesores de Degas son ahora apenas conocidos, pero uno de ellos, Louis Lamothe, había sido alumno del gran artista neoclásico Ingres, y

enseñó a Degas siguiendo sus principios y subrayando la importancia del dibujo. En 1855, el joven artista conoció a Ingres, quien le aconsejó algo que nunca olvidaría: «Dibuja líneas, muchas líneas, de memoria o del natural». Degas le llegó a idolatrar tanto que compró 20 pinturas y 88 dibujos del maestro, obras que formarían el núcleo de su gran colección de arte.

En la década de 1850, hizo varios viajes a Italia, donde visitaba a sus numerosos parientes y copiaba obras de los maestros del Renacimiento

△ **LA CLASE DE BAILE (DETALLE), 1873-76**
Esta audaz y asimétrica composición está influenciada por el grabado japonés y las instantáneas fotográficas. Su informalidad aparente está cuidadosamente elaborada.

en Roma, Florencia y Nápoles. El retrato y la historia (tradicionalmente considerados los temas «apropiados» para pintar) fueron el foco de sus primeros trabajos, ya que trataba de hacerse un nombre en el Salón anual de París, el escaparate oficial del arte

◁ **AUTORRETRATO, 1855**
Este retrato temprano muestra el aspecto arrogante de Degas poco después de abandonar los estudios de Derecho. Su deuda con los grandes maestros puede observarse en su postura y en el estilo.

SOBRE LA TÉCNICA
Capturar el movimiento

Degas estaba fascinado por la fotografía, que tuvo una influencia decisiva en su arte. Para recrear el sentido de movimiento y la espontaneidad de las composiciones accidentalmente cortadas de las instantáneas, creó deliberadamente imágenes asimétricas, en las que cortaba las figuras en el borde del lienzo. Degas estaba particularmente impresionado por el trabajo pionero de Eadweard Muybridge, que produjo imágenes secuenciales de animales y personas que revelaban las sucesivas etapas del movimiento. Cuando se proyectaban con un zoopraxiscopio, los fotogramas creaban movimiento cinemático. Sus últimos dibujos, pinturas y esculturas de bailarinas y caballos se inspiraron en el libro *Locomoción animal*, de Muybridge, publicado en 1887.

UNA SERIE DE FOTOS DE MUYBRIDGE, BAJO SU ZOOPRAXISCOPIO

« Ningún arte fue **menos espontáneo** que el mío. Lo que hago es el **resultado de la reflexión** y del **estudio** de los **grandes maestros**. »

EDGAR DEGAS

« El **desnudo** se había representado siempre en **poses** que **presuponían un público**, pero mis mujeres... Es como si miraras por el **ojo de una cerradura**. »

EDGAR DEGAS

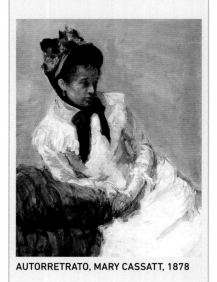
francés. Pero, a principios de los años 1860, su obra cambió de dirección y la vida urbana de su época se convirtió en su tema principal.

El encuentro con Édouard Manet en 1862 supuso un impacto inmenso en el desarrollo artístico de Degas. Aunque Manet tenía solo dos años más que Degas, ya era una figura fundamental en el panorama artístico de París, y defendía que la «vida moderna», y no la historia, era el tema apropiado para un artista. Manet introdujo a Degas en el círculo de artistas, entre los que estaban Monet, Renoir, Sisley, Pissarro y Cézanne, que en los años 1860 frecuentaban el Café Guerbois, donde mantenían animadas discusiones sobre el arte moderno.

Este grupo de artistas de ideas afines, a veces conocidos como el grupo de Batignolles, por el distrito de París en que vivían, se dispersó con el estallido de la guerra franco-prusiana en 1870. Degas sirvió en el regimiento de artillería de la Guardia Nacional tras haber sido rechazado por la Infantería por miope, un signo temprano de los problemas oculares que le iban a importunar en los últimos años de su vida. También sufría fotofobia, una sensibilidad excesiva a la luz, que pudo ser el motivo de su preferencia por trabajar en el interior.

Cambio de sino

Cuando terminó la guerra, Degas hizo una breve visita a Londres en 1871, y pasó unos meses en Nueva Orleans con su familia materna. En 1873 regresó a París, donde recibió un golpe inesperado, la muerte de su padre, que le dejó enormes deudas. Para pagar a los acreedores, vendió su casa y su colección de pinturas de grandes maestros, y por primera vez tuvo que pensar en ganarse la vida con el arte.

Exposiciones impresionistas

Junto a los artistas que había conocido en el Café Guerbois, Degas ayudó a organizar una exposición independiente del Salón. Fue anunciada como exposición de la «Sociedad Anónima», pero tras una feroz reseña atacando el aspecto inacabado de una de las obras de Monet, *Impresión, sol naciente*, fue conocida como Exposición impresionista. Hubo ocho exposiciones impresionistas entre 1874 y 1886 y Degas expuso en todas menos una.

A diferencia de algunos de sus compañeros, no tuvo problemas para vender su obra; tenía poco en común con los controvertidos paisajes

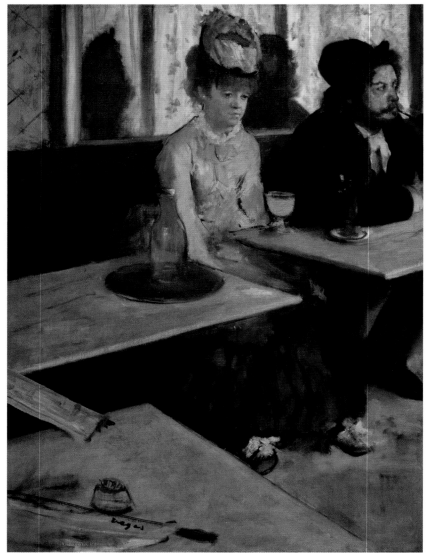

▷ *LA ABSENTA*, 1876
Esta sombría imagen de la vida de los bajos fondos parisienses molestó a los críticos conservadores, pero se ha convertido en una de las obras más famosas de Degas.

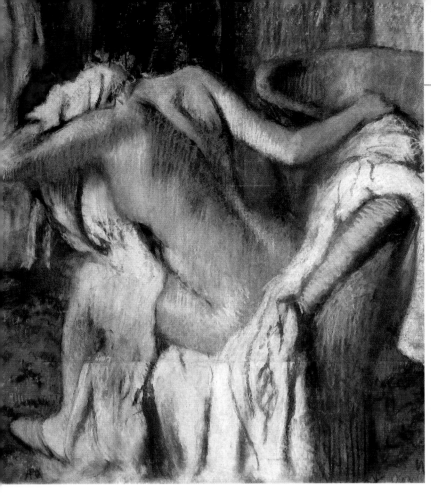

esbozados de los impresionistas, y su gran dominio del dibujo era muy admirado. Degas dejó pronto atrás sus preocupaciones financieras, y tras la última exposición impresionista, dejó de exponer en público, prefiriendo vender a través de marchantes.

Era un trabajador obsesivo y «un hombre de trato difícil», como dijo su amiga Mary Cassatt. Podía tener «el sentido de la diversión de un oso», pero también era propenso a explosiones de ira y a un humor incisivo. Aunque tenía muchas amistades, se cree que nunca tuvo una relación amorosa seria: «Existe el amor y existe el trabajo», comentó, «y solo tenemos un corazón». Frecuentaba los *café-concert*, las carreras en Longchamp y la Ópera de París, al tiempo que observaba y dibujaba el ocio y el trabajo de los parisienses. Realizó imágenes informales de jinetes y caballos, lavanderas, sombrereras, cantantes y bailarinas de la Ópera.

Múltiples técnicas

En los años 1880, mientras seguía con sus problemas de vista, pasó del óleo al pastel, con el que podía trabajar más cerca de la superficie. Su técnica al pastel era experimental y audaz, ya que describía la forma con garabatos y trazos direccionales de color, unas veces superponiendo capa sobre capa de color, otras veces cubriendo la superficie y mezclando los colores con la brocha o los dedos. En los años 1880 y 1890, dibujó y pintó muchos desnudos femeninos, no en una pose formal, sino lavándose, secándose o peinándose, como si observara «por el ojo de una cerradura». La naturaleza experimental del enfoque de Degas es evidente en la amplia gama de técnicas que usó, entre ellas el grabado. Su trabajo tridimensional también fue original, aunque solo exhibió una escultura en su vida, la célebre *Pequeña bailarina de catorce años*. Sus muchas otras esculturas

◁ *MUJER SECÁNDOSE DESPUÉS DEL BAÑO*, c. 1890-95
Degas se obsesionó con el tema de mujeres bañándose e hizo más de 200 pasteles y dibujos al carbón, óleos y esculturas sobre este tema.

(caballos, bailarinas y bañistas) no estaban destinadas a ser exhibidas o vendidas, y parece que Degas las concibió como bocetos tridimensionales para analizar el movimiento. Realizadas en cera (a veces mezclada con otros materiales), no fueron fundidas en bronce hasta después de su muerte.

Salud precaria

Los últimos años de su vida fueron solitarios e improductivos a causa del deterioro de su salud, y en particular de su vista. Se aisló aún más y estaba amargado por el «Caso Dreyfus», un notorio error judicial en el que un oficial judío del ejército fue erróneamente condenado por traición. El caso dividió la opinión pública y muchas familias: Degas, antisemita, estaba convencido de la culpabilidad de Dreyfus, lo que le costó algunas amistades.

En 1912, se vio obligado a dejar su casa de la calle Victor Massé, que iba a ser demolida para su rehabilitación. Nunca superó el traslado y dejó el trabajo. Cuidado por una fiel sobrina, pero privado de su arte, el frágil y casi ciego Degas era una figura triste, que vagaba por las calles de París golpeando las aceras con su bastón. En el momento de su muerte a los 83 años, se le veneró como al gigante del arte francés que era, pero a petición suya tuvo un funeral sencillo al que asistieron viejos amigos, entre ellos Claude Monet, su compañero impresionista.

▷ **PEQUEÑA BAILARINA DE CATORCE AÑOS, 1880-81**
El original de esta sorprendente escultura naturalista fue realizado en cera, con ropa auténtica y una peluca de pelo de caballo. Fue una de las piezas más comentadas de la Exposición Impresionista de 1881.

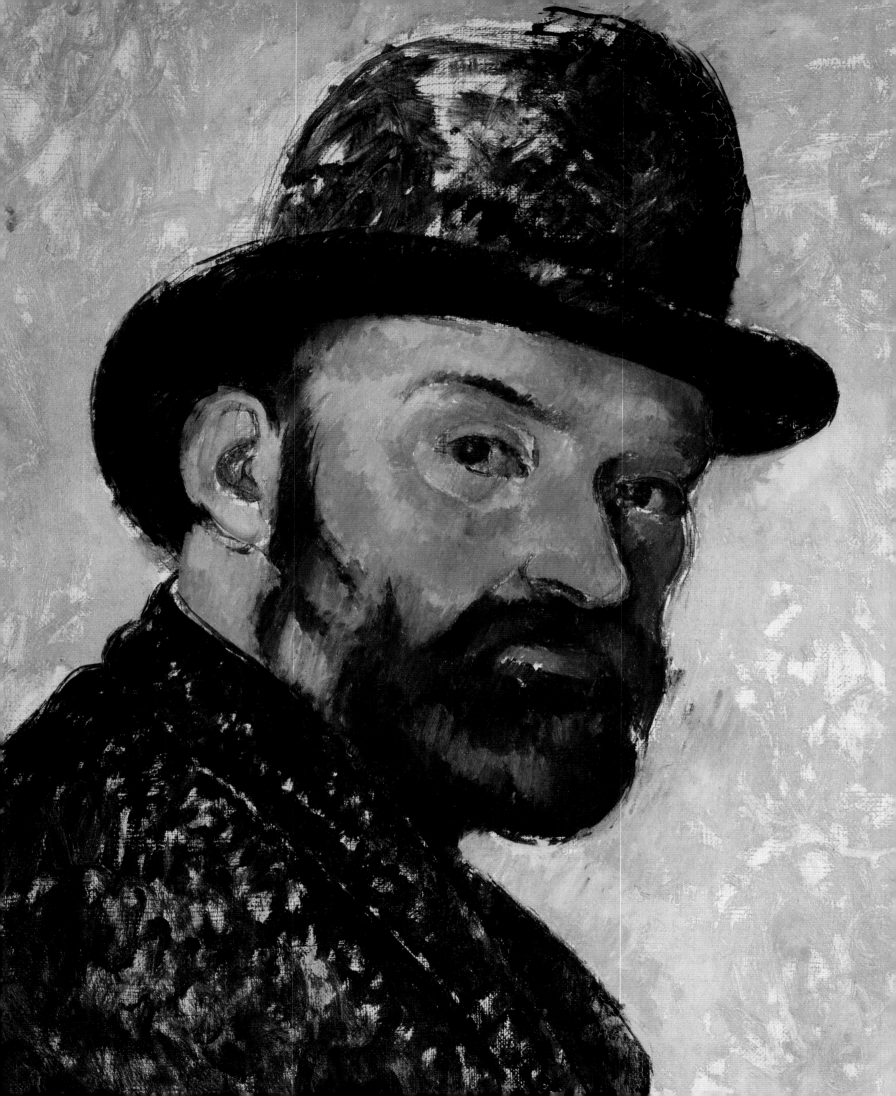

Paul Cézanne

1839-1906, FRANCÉS

Cézanne ha sido aclamado como uno de los fundadores del arte moderno. Pintor postimpresionista de renombre, sus experimentos pioneros contribuyeron al desarrollo del cubismo y del arte abstracto.

Paul Cézanne nació en Aix-en-Provence, sur de Francia, el 19 de enero de 1839. En sus últimos años, le gustaba proyectar de sí mismo la imagen de un simple rústico, pero en realidad Aix no era por entonces un páramo cultural. Tenía un buen museo público, una colección de arte y una escuela de dibujo como correspondía a su rango de capital de la Provenza. Más aún, Cézanne pertenecía a una buena familia; su padre regentaba una exitosa fábrica de sombreros, además de ser copropietario de un banco.

Ante la insistencia de su padre, Cézanne empezó a estudiar Derecho en 1859, aunque estaba claro que su verdadera vocación era el arte, y esto le causó graves conflictos en casa. Pese a que su padre era bastante autoritario, finalmente cedió y, en 1861, autorizó a su hijo a mudarse a París para estudiar pintura.

Los años de París

Cézanne asistió a la Académie Suisse de París, un centro poco convencional que no ofrecía clases, supervisión o examen algunos, pero que permitía a los artistas trabajar con modelos por una módica cantidad de dinero y proporcionaba un lugar en el que poder intercambiar ideas entre colegas. Fue aquí donde conoció a Camille Pissarro, quien se convertiría en su amigo. Por entonces, Cézanne era socialmente inseguro y le faltaba confianza, y tardó en integrarse en París. Le ayudó su amigo Émile Zola (ver recuadro, derecha), que estaba forjándose una exitosa carrera como novelista y periodista.

Zola le presentó a varios de sus contactos, incluidos algunos futuros miembros del círculo impresionista, y, animado por el escritor, comenzó a frecuentar el Café Guerbois, refugio de muchos pintores y escritores vanguardistas. Aquí causó impacto con su extraño aspecto. Julie Manet (sobrina del pintor Édouard Manet) recordaba que «parecía salvaje, con los ojos inyectados en sangre... y una forma de hablar que hacía temblar los platos», aunque también decía que, a pesar de sus terribles modales, era de naturaleza gentil.

◁ **AUTORRETRATO DEL BOMBÍN (BOCETO AL ÓLEO), 1885-86**
Cézanne hizo más de una treintena de autorretratos durante su vida. Aquí aparece ladeando la cabeza, como si observara con indiferencia sus propios rasgos.

◁ **PADRE DEL ARTISTA, LEYENDO L'ÉVÉNEMENT, 1866**
Cézanne pintó este revelador retrato de su padre, al que se ve sentado de manera bastante incómoda delante de un bodegón de su hijo.

« Soy el **primero** en pisar el camino que he **descubierto**. »
PAUL CÉZANNE

MOMENTOS CLAVE

1867
Inicia la pintura de una serie de lienzos sombríos de temas góticos, macabros y eróticos.

1873
Influido por Pissarro, renuncia a la temática sombría en favor de los paisajes y con el uso de una paleta más luminosa.

c. 1880
En una visita a Zola, pinta *El castillo de Medan*, uno de los primeros ejemplos de su creciente gusto por formatos geométricos.

1886
Se casa con Hortense Fiquet; ese mismo año muere su padre. Sigue trabajando en un relativo aislamiento en el sur de Francia.

1898-1905
Trabaja en su pintura más ambiciosa, *Las grandes bañistas*. El enorme lienzo causó gran revuelo cuando se expuso en el Salón de otoño.

SEMBLANZA
Camille Pissarro

Nacido en las Indias Orientales, Camille Pissarro (1830-1903) fue una de las referencias del movimiento impresionista. Era un gran profesor y guiaba el trabajo de algunos de los artistas más jóvenes por la complejidad de la pintura *en plein air* y participaba en todas sus exposiciones. Pissarro ejerció una gran influencia en Cézanne a principios de los años 1870, cuando vivía cerca de Pontoise, y fue en buena medida el responsable de persuadir a Cézanne para que se concentrara en pintar paisajes.

PISSARRO (IZQUIERDA) CON CÉZANNE EN PONTOISE, c. 1875

Al principio, sus nuevos amigos tuvieron poca influencia en su estilo. Sus primeras obras eran algo románticas, debido a la influencia de Eugène Delacroix. Pintadas con vigor, colores sombríos y trazos gruesos, tenían trasfondos oscuros y violentos, como violaciones, orgías y asesinatos. No se ganó muchos admiradores con estos temas góticos y sus obras fueron repetidamente rechazadas por el Salón.

Asuntos personales

Parte de la ira que mostraban sus primeras obras quizá reflejara las tensiones de su vida privada. La relación con su padre empeoró aún más a partir de 1869, cuando se embarcó en una aventura clandestina con una joven modelo, Hortense Fiquet. La pareja tuvo un hijo en 1872, que ocultaron al padre de Paul, muy enfadado por ello. El secretismo tuvo consecuencias financieras, que obligaban a Cézanne a mantener a su familia con un modesto subsidio.

Nuevos estilos

En 1870, Cézanne y Fiquet dejaron París y se establecieron en L'Estaque, cerca de Marsella, a fin de intentar evitar que el pintor fuera reclutado por el ejército durante la guerra franco-prusiana (1870-71). Marcharon después a Pontoise y al año siguiente a Auvers-sur-Oise, donde Cézanne comenzó a pintar junto a su amigo Camille Pissarro.

Este interludio fue crucial. Orientado por Pissarro, el arte de Cézanne se transformó. Dejó los temas morbosos y se comprometió a pintar paisajes. Aprendió las principales técnicas del impresionismo, lo que le llevó a aligerar la paleta y acortar las pinceladas. Más importante aún, desarrolló una pasión común a los impresionistas, el trabajo al aire libre, que mantuvo el resto de su carrera.

Cézanne estuvo involucrado en los inicios del movimiento impresionista. Participó en la primera y tercera exposiciones (que tuvieron lugar en 1874 y 1877), en las que su obra fue ridiculizada por el público. Sin embargo, la aventura no fue un completo fracaso, pues sus pinturas atrajeron la atención de dos coleccionistas, el conde Armand Doria y Victor Chocquet. Aun así, estaba desalentado por las

▷ **NATURALEZA MUERTA CON ESCAYOLA, c. 1885**
Cézanne agitó el Salón con esta obra, no solo porque al fondo representa detalles de su estudio, sino también por el uso de distintos puntos de vista. Los planos de la pintura parecen girar en torno a la postura retorcida del Cupido de escayola.

críticas y decidió dejar de participar en exposiciones. No volvería a mostrar sus obras en público hasta pasada más de una década.

Cézanne desarrolló su estilo en un completo aislamiento. Comenzó a cuestionar algunos de los postulados claves del impresionismo. Siguió pintando al aire libre, pero perdió interés por captar los efectos transitorios de la luz que tanto cautivaban a Monet y a otros miembros del movimiento. En su lugar, intentó penetrar en las profundidades de la superficie de su tema con la finalidad de revelar su estructura subyacente.

Al igual que Monet, que pintó repetidamente ciertos temas (en particular almiares y la catedral de Ruan), Cézanne retomó el mismo tema una y otra vez. En su caso fue el Mont Sainte-Victoire, una montaña cerca de la casa familiar de Aix. Sin embargo, mientras que Monet pintaba rápidamente, tratando de captar pequeñas variaciones de la luz y las condiciones meteorológicas antes de que desaparecieran, Cézanne pintaba lenta y metódicamente. No usaba bocetos convencionales, sino que bosquejaba las formas principales de su tema con trazos de carbón y luego los unía de manera gradual con zonas de color. «El dibujo y el

◁ **MONTAÑA SANTA VICTORIA, 1887**
Bloques de colores fuertes y marcados contornos simplifican las siluetas de la escena. Cézanne pintó la montaña más de sesenta veces, reduciendo gradualmente la forma a lo esencial.

color no son distintos», escribió. «A medida que se pinta, se dibuja [...] El secreto del dibujo y el modelado radica en los contrastes y relaciones de tonos.»

A medida que crecía su confianza en este enfoque, Cézanne permitió que su preocupación por las relaciones tonales prevaleciera sobre el aspecto naturalista. Como resultado, sus versiones del Mont Sainte-Victoire viraron hacia la abstracción, con casas, setos y caminos diluidos en bloques geométricos de color.

Perspectivas innovadoras

Su actitud frente a la perspectiva era también osada. No se quedó anclado en un solo punto fijo, el principio básico de la perspectiva lineal, sino que a menudo utilizaba diferentes puntos de fuga para presentar una visión más acabada de los objetos. Esto se evidencia en sus bodegones,

en los que elementos como jarras, platos y frutas están representados tanto de lado como desde arriba. Estos experimentos serán luego llevados mucho más lejos por los cubistas, que consideraban a Cézanne una fuente de inspiración.

Aclamación y éxito

El reconocimiento público le llegó tarde. Su trabajo no había sido visto en París durante muchos años, hasta que el marchante Ambroise Vollard le organizó una exposición individual en 1895. Esta decisión tuvo un gran impacto en una generación más joven de artistas, que aclamaron a Cézanne como líder de la vanguardia; Vollard adquirió rápidamente todo el contenido de uno de sus estudios.

En 1901 Maurice Denis presentó el óleo *Homenaje a Cézanne* en el Salón y, tres años más tarde, hubo una exposición dedicada a Cézanne en el

Salón de otoño de París. Esta tendencia continuó después de la muerte del artista en octubre de 1906, con un homenaje en el Salón de otoño (1907), seguido pocos años más tarde por una innovadora exposición de postimpresionistas (1910 y 1912), que confirmó a Cézanne como uno de los pioneros del arte moderno.

▽ **ESTUDIO DE LES LAUVES**
En 1901 Cézanne compró su último estudio en Les Lauves, en Aix, donde pintó algunos de sus cuadros más famosos, entre ellos *Las grandes bañistas.* Trabajó allí hasta su muerte en octubre de 1906.

« Quería hacer del **impresionismo** algo **sólido y perdurable**, como el arte de los museos. »

PAUL CÉZANNE

Auguste Rodin

1840-1917, FRANCÉS

Rodin tuvo que luchar para obtener reconocimiento, pero finalmente se convirtió en el escultor más famoso de su tiempo. La apasionada intensidad de sus obras revitalizó el arte de la escultura.

Auguste Rodin nació en París en el seno de una familia humilde. A los 13 años, ingresó en la École Spéciale de París, a la que asistían artesanos y trabajadores de artes comerciales. Decidido a convertirse en escultor, solicitó el ingreso en la prestigiosa École des Beaux-Arts, pero fracasó hasta tres veces.

Durante años trabajó como asistente de escultores consolidados, o en tareas ornamentales y comerciales en París y Bruselas, con lo que adquirió una valiosa gama de habilidades prácticas.

En 1865 presentó al Salón *El hombre de la nariz rota*, un retrato en yeso, «feo» y poco convencional, de un anciano obrero. Fue rechazada, aunque 10 años más tarde, esta vez más discreta y en mármol, fue aceptada.

Primeras obras

En una visita a Italia en 1875, quedó impresionado por la obra de Miguel Ángel, cuyas esculturas tenían una vitalidad carente en las inexpresivas obras «académicas» de sus contemporáneos. Miguel Ángel también confirmó su gusto por las piezas «inacabadas», fragmentos aislados de cuerpos que parecen luchar por librarse del mármol sin tallar.

Mientras vivía en Bruselas, Rodin hizo *La edad de bronce*, su primera y controvertida obra pública inspirada por *Esclavo moribundo* de Miguel Ángel, que Rodin había visto en el Louvre. Fue aceptada y exhibida en el Salón de París, pero el tratamiento realista del cuerpo ofendió a quienes estaban acostumbrados a representaciones idealizadas del desnudo. La atención que despertó *La edad de bronce* animó a Rodin y a su compañera de toda la vida Rose Beuret a dejar Bélgica (donde

△ **LA PUERTA DEL INFIERNO, INICIADA EN 1880**
Esta magnífica puerta, que quedó sin terminar, fue su proyecto más ambicioso. Esta versión fue fundida tras su muerte. *El pensador*, representación de Dante, está sentado en el panel superior horizontal y medita sobre el destino de los condenados.

habían vivido durante seis años) y regresar a París en 1877. Para ganarse la vida, empezó a realizar trabajos cualificados pero relativamente humildes, como diseños para la manufactura nacional de porcelana de Sèvres, pero

▷ **LA EDAD DE BRONCE, 1877**
Este realista desnudo masculino de Rodin se basa en la figura de un soldado belga. Pese al título, la escultura representa el despertar del hombre a la conciencia de uno mismo y del mundo.

▷ **RETRATO DE RODIN**
En esta fotografía, tomada en 1898, Rodin, con sus herramientas dispuestas sobre un tablón de madera, posa delante de su escultura *Monumento a Sarmiento*.

« Por encima de todo **obedezco a la naturaleza** y no pretendo **dominarla**. Mi única ambición es serle **servilmente fiel**. »

AUGUSTE RODIN, CITADO EN PAUL GSELL, *ARTE: CONVERSACIONES CON RODIN*, 1911

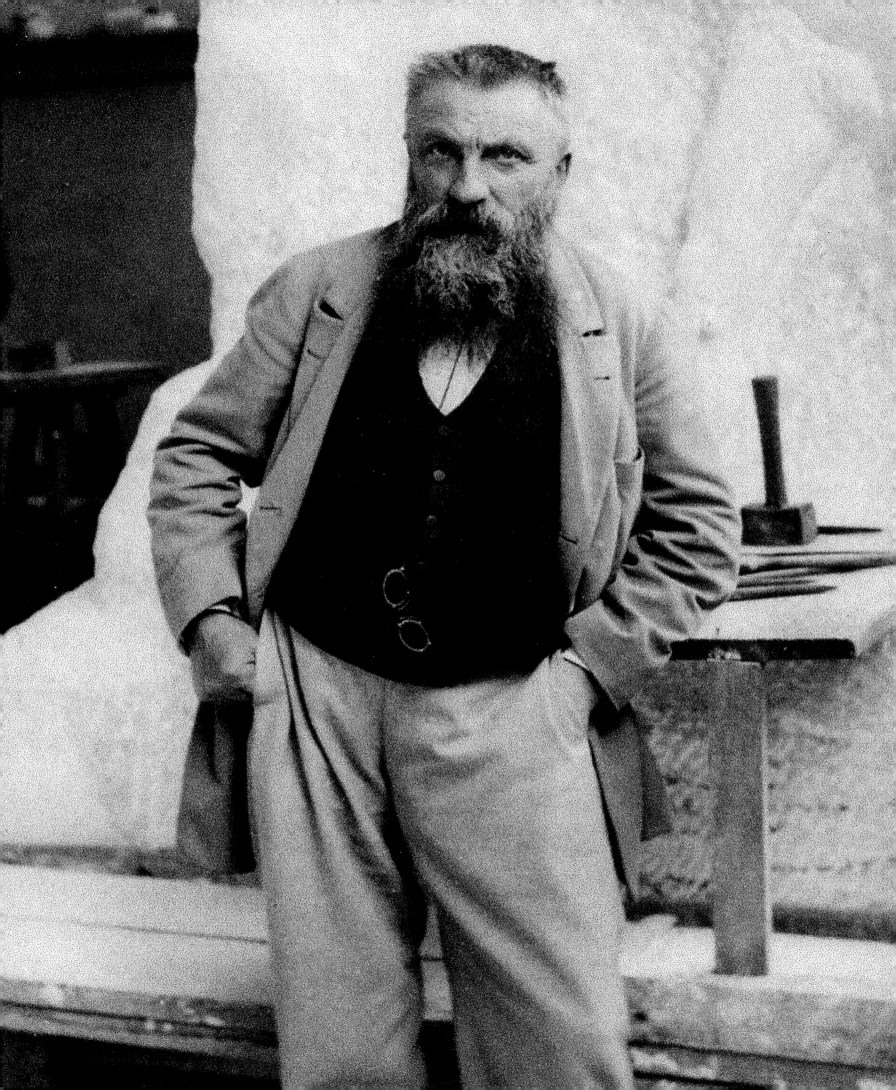

« Cada **palabra** de Rodin parecía **preñada** de **significado** mientras lo observaba trabajar... »

WILLIAM ROTHENSTEIN, *MEN AND MEMORIES*, 1931

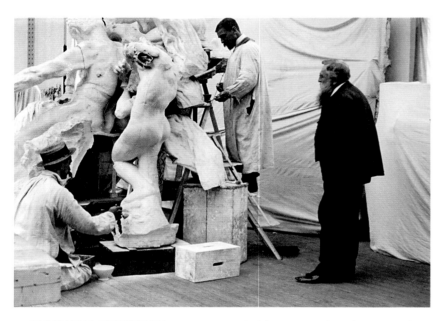

△ **RODIN EN EL ESTUDIO DE HENRI LEBOSSÉ, 1896**
Rodin supervisa a los ayudantes que trabajan en el monumento al famoso escritor francés Victor Hugo (1802-1885) en el estudio de Henri Lebossé, principal asistente de Rodin, en 1896. A pesar de que el modelo de yeso estaba terminado al año siguiente, el fundido en bronce de la totalidad del monumento no se instaló en París hasta 1964, mucho después de la muerte de Rodin.

ya había comenzado a despertar el interés de artistas e intelectuales. En 1880 sus contactos en estos círculos le permitieron alquilar un estudio en París y obtener un encargo importante del gobierno, que supuso un punto de inflexión en su carrera.

La puerta del Infierno
Se puso a trabajar en el proyecto de *La puerta del Infierno*, que debía ser una puerta de bronce para la entrada de un museo de artes decorativas. Se inspiró en el *Inferno*, la obra maestra del poeta Dante, y Rodin trabajó en la pieza durante años, en los que creó casi 200 figuras de pecadores condenados inspiradas en el poema.

En cierto sentido, el encargo fue un fracaso: el museo nunca se construyó y Rodin no terminó la pieza. Sin embargo, la riqueza de las figuras realizadas se convirtió en una fuente para muchas de sus obras más famosas, entre ellas *El beso* y *El pensador*. La actual *Puerta del Infierno* (que se expone ahora en el Museo Rodin de París y otros lugares) se ensambló después de su muerte, y su visión transmite una siniestra grandeza.

Virtuosismo artístico
A partir de la década de 1880, Rodin fue una figura consolidada, prolífica y muy solicitada, y hacia el final de la década, honrado por el gobierno, actuó como su consejero. Se decía que trabajaba catorce horas al día y que solía dirigir varios estudios al mismo tiempo. Afirmaba que la clave del éxito artístico no era la inspiración, sino un esfuerzo sostenido y la búsqueda de la verdad. Quienes lo observaban se sorprendían de su inagotable energía y habilidad. Fue insuperable como modelador, y sus dedos trabajaban con habilidad en apariencia intuitiva para modelar las formas de explotar los efectos potenciales de luces y sombras. Maestro del desnudo, infundió a los cuerpos una vitalidad y un sentido del movimiento que iba más allá de cualquier cosa que sus competidores pudieran alcanzar; y cuando esculpía cuerpos femeninos, su naturaleza erótica era a menudo palpable.

Las obras de Rodin se exhibían en yeso, bronce o mármol, y muchas de ellas eran plasmadas en los tres materiales. Un importante factor de

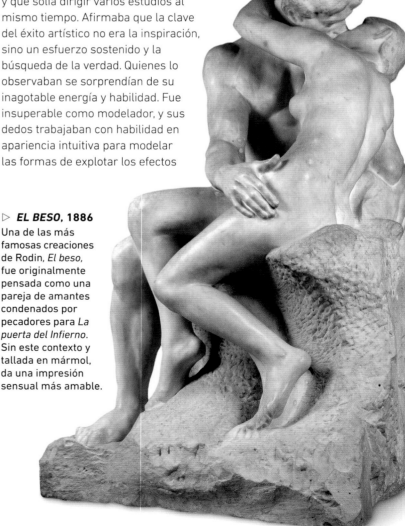

▷ **EL BESO, 1886**
Una de las más famosas creaciones de Rodin, *El beso*, fue originalmente pensada como una pareja de amantes condenados por pecadores para *La puerta del Infierno*. Sin este contexto y tallada en mármol, da una impresión sensual más amable.

MOMENTOS CLAVE

1865
Presenta *El hombre de la nariz rota* al Salón. Es rechazada, y aceptada diez años después.

1877
Esculpe *La edad de bronce*, que atrae la atención entre acusaciones de que utilizó un cuerpo vivo como molde.

1880
Logra un encargo muy importante, *La puerta del Infierno*, aunque nunca llegó a terminarla.

1884
Comienza *Los burgueses de Calais*, que se muestra en 1895, y se convierte en un éxito internacional.

1898
Su *Balzac*, muy adelantado a su época, es recibido con hostilidad. Su grandeza no es reconocida hasta 1939.

1919
Dos años después de su muerte, se abre en París el Museo Rodin, que alberga su obra y sus colecciones de arte.

su productividad eran los ayudantes, que realizaban casi todo el trabajo de las estatuas de mármol, sin que ello afectara su impacto o popularidad.

Héroes locales

En 1884, Rodin aceptó un nuevo encargo. El alcalde y concejales de Calais le pidieron que realizara un grupo para homenajear a sus iguales del siglo XIV, ciudadanos burgueses que se rindieron a la ira del rey inglés Eduardo III para librar la ciudad del castigo. El primer modelo de Rodin no fue muy bien acogido por sus clientes, porque mostraba a los ciudadanos como individuos haciendo frente a una muerte dolorosa, en lugar de héroes locales impávidos. El proyecto estuvo plagado de dificultades durante la década siguiente.

Los burgueses de Calais no se mostró oficialmente hasta 1895, pero ahora es uno de sus trabajos más admirados. Se compone de seis personajes que marchan hacia su destino en desorden, con diversos gestos y variadas actitudes que forman una composición intensamente dramática, que se ha convertido en símbolo de sacrificio en todo el mundo.

Un retrato literario

El encargo más polémico de todos cuantos recibió Rodin fue el de un monumento a Honoré de Balzac (ver recuadro, derecha) para la Sociedad Francesa de Autores. Al principio, pensaba producir una obra con una semejanza exacta del escritor, pero con el tiempo esta idea cambió de manera radical. En 1898, cuando mostró en el Salón una figura en yeso de casi tres metros de altura, el público se sorprendió: la cabeza era una extraña máscara trágica y el cuerpo informe aparecía cubierto con una bata. De hecho, la figura de Rodin

no era un retrato, sino una evocación del poder creativo y el sufrimiento, una obra que se adelantaba a su tiempo. La Sociedad de Autores rechazó el trabajo y dio el encargo a otro escultor. Rodin instaló la estatua en su propia casa de Meudon. En 1939 su *Balzac* fue erigido en París, y se considera ahora una de sus obras maestras.

Últimos años y legado

En 1900 Rodin era mundialmente famoso y podía permitirse el lujo de construir su propio pabellón en la Exposición Internacional de París. Ahora rara vez aceptaba grandes encargos públicos, pero mucha gente en Francia y en el extranjero pagaba importantes cantidades para ser inmortalizada en uno de sus bustos. Durante sus últimos años, dedicó una gran parte de su energía creadora a

producir rápidos esbozos con aguadas de color, y a hacer modelos pequeños en yeso y terracota. La mayoría eran estudios de movimiento, muchos de ellos de danza. La figura femenina fue siempre una gran fuente de inspiración para Rodin, y algunos de sus dibujos, mostrados en Alemania, causaron controversia a causa de su naturaleza erótica.

Antes de su muerte en 1917, dispuso la fundación de un museo dedicado a sus obras. Parte del tremendo logro de Rodin fue convertir de nuevo la escultura en un arte mayor después de un período en el que había sido el vehículo de estereotipados retratos académicos y monumentos conmemorativos. Los escultores posteriores se beneficiarían así del nuevo estatus de su arte y de las posibilidades creadas por Rodin.

◁ **LOS BURGUESES DE CALAIS**, 1895
Un homenaje a los hombres de Calais que se enfrentaron a la muerte para salvar su ciudad, este grupo se ha convertido en un símbolo del sacrificio patriótico. Esta versión está en el jardín del Museo Hirshhorn de Washington, D.C.

Claude Monet

1840-1926, FRANCÉS

Quintaesencia del impresionismo, Claude Monet soportó años de pobreza antes de lograr reconocimiento, riqueza y fama. Durante décadas, su jardín de Giverny se convirtió en el centro de su vida y su arte.

«Nací en París en 1840... en un entorno totalmente volcado en el comercio, y en él todos profesaban un despectivo desdén por el arte.» Así es como Monet comenzó su biografía en 1900, cuando era uno de los artistas más reconocidos de Francia. Con solo cinco años, la familia Monet se trasladó a Le Havre, en Normandía, donde tenían un negocio de especias al por mayor. Monet, que no mostró interés ni por el negocio ni por una educación académica, desarrolló en la adolescencia cierto talento para las caricaturas. Sus dibujos impresionaron al artista y enmarcador local Eugène Boudin, un defensor de la pintura *en plein aire*. Boudin encaminó los pasos de Monet en su trayectoria artística, animándole a pintar al aire libre, directamente de la naturaleza. Monet recordaba que «de repente, un velo cayó... mi destino como pintor se abrió ante mí».

Estudios formales

Pese a sus reticencias iniciales, su padre le permitió estudiar arte en París, y aunque sus deseos eran que entrara en la escuela oficial de arte, se encontró con que su testarudo hijo de 19 años ya estaba dedicado a pintar la naturaleza y no le interesaba la pintura «académica», basada en los ideales clásicos. Así, en 1859, se matriculó en la Académie Suisse, un estudio independiente donde podía asistir a clases de dibujo con modelos desnudos y sin clases formales. Allí conoció a Camille Pissarro, que se convirtió en un amigo cercano y más tarde en compañero impresionista.

Tras dos años en París, Monet fue reclutado por el ejército y enviado a Argel. Su familia logró sacarlo del ejército a condición de que estudiara arte con un profesor reconocido, así que ingresó en el estudio de Charles Gleyre, donde coincidió con Renoir, Sisley y Bazille, que serían el núcleo del impresionismo. Iban al bosque de Fontainebleau, donde una generación anterior de artistas, incluyendo a Corot y Daubigny, habían pintado al aire libre.

Monet continuó sus estudios con Gleyre hasta 1864, pero su verdadero desarrollo artístico tuvo lugar fuera

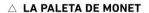

△ **LA PALETA DE MONET**
Para sugerir luces y sombras, aplicaba pinceladas y manchas de colores puros y contrastados en lugar de gradaciones de tono. Esta era su paleta.

SOBRE LA TÉCNICA
Colores para llevar

Los avances en la fabricación de pinturas en el siglo XIX tuvieron un enorme impacto en Monet. El invento del tubo de metal en 1841 facilitó la pintura *en plein air*. Le permitió a él y a sus amigos pintar al aire libre, directamente de la naturaleza. Hasta entonces, para preparar pintura al óleo, había que moler a mano los pigmentos, mezclarlos con aceite y almacenarlos en bolsas hechas con vejigas de cerdo, que el pintor perforaba y exprimía para sacar la pintura. Otra innovación fue una nueva gama de pigmentos, como el amarillo de cadmio usado por Monet, que se podía comprar ya preparado y en tubos fáciles de transportar.

TUBO DE PINTURA AMARILLO DE CADMIO, SIGLO XIX

◁ **BAÑISTAS EN LA GRENOUILLÈRE, 1869-71**
Monet utilizaba manchas y rayas de color para crear la sensación de luz sobre el agua y captar el ajetreo informal de la vida moderna.

◁ **AUTORRETRATO CON UNA BOINA, 1886**
En la época en que pintó este autorretrato Claude Monet empezaba a tener éxito en Estados Unidos y en Francia.

« Para mí, **un paisaje** no existe por derecho propio... es la **atmósfera** circundante la que le da **vida**. »

CLAUDE MONET

del estudio de enseñanza. En 1862 se había encontrado con el paisajista neerlandés Johan Barthold Jongkind: «Fue mi verdadero maestro», dijo, «a él le debo la educación de mi ojo». El joven artista también aprendió de sus contemporáneos. Frecuentaba el Café Guerbois, donde artistas y escritores vanguardistas pasaban las tardes debatiendo sobre arte, a menudo dirigidos por Manet, cuyas ideas pioneras sobre pintar la «vida moderna» le inspiraron enormemente.

Hacia la pintura moderna

Mientras que la mitología y la historia habían sido consideradas como los temas «adecuados» para los artistas, Monet y sus contemporáneos rechazaron tanto la temática como la pulida y suave técnica del arte academicista. Haciéndose eco del criticado cuadro de Manet *Almuerzo sobre la hierba* (1863), Monet comenzó una gran escena contemporánea de pícnic (con el mismo título), en la que aplicó bloques de gruesas pinceladas. Abandonó por un tiempo el trabajo, pero continuó la búsqueda de modernas imágenes de tamaño natural con un retrato de su novia Camille y *Mujeres en el jardín* (1866).

Cuando su padre cortó su asignación monetaria, Monet pasó importantes dificultades financieras, especialmente cuando Camille dio a luz a su hijo Jean en 1867. El año 1870 fue crucial para

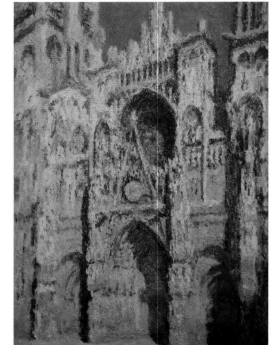

del río, con su esposa y su hijo, en la luz moteada del jardín o en soleados prados.

Los impresionistas

En 1870, en Londres, Monet había conocido al marchante Paul Durand-Ruel y por fin su trabajo comenzó a venderse, aunque seguía luchando para salir adelante. Tras repetidos rechazos del jurado del Salón, la exposición anual oficial de Francia, él y sus compañeros empezaron a mostrar su trabajo de forma independiente, y fueron adquiriendo una identidad de grupo como «los impresionistas», un término surgido después de la exposición colectiva de 1874.

En 1878 Monet se trasladó a la localidad de Vétheuil, también junto al Sena. Por entonces, Camille, que había dado a luz a un segundo hijo, estaba muy enferma y, además de ella, Jean y el bebé, Michel, en la casa de Monet vivían la esposa y los seis hijos de su antiguo mecenas, el magnate de unos

el artista: se casó con Camille, murió su tía (el único pariente al que le importaba la pintura) y Francia declaró la guerra a Prusia. Su grupo de amigos se dispersó. Sisley y Pissarro huyeron a Inglaterra, Renoir se enroló en un regimiento de Caballería y Bazille murió en una acción de guerra.

A su regreso a Francia en 1871, se instaló en Argenteuil, a orillas del Sena y 15 minutos en tren desde París. Su estilo maduró, su paleta se hizo más luminosa y los lienzos de este período muestran brillantes escenas

MOMENTOS CLAVE

1862
Pinta con Jongkind en Normandía. Vuelve a París y asiste al estudio de Gleyre.

1866
Camille con vestido verde, un retrato de tamaño natural de su futura esposa, es un éxito en el Salón.

1874
El esbozo de la vista de Le Havre, *Impresión, sol naciente,* se exhibe en la exposición de la «Société Anonyme».

1886
Una exposición en Nueva York, con excelentes críticas, provoca entusiasmo por su obra en Francia.

1889
Una retrospectiva en la galería de Georges Petit, en París, es un éxito. Su reputación se consolida.

1927
Un año después de la muerte de Monet, su gran serie de nenúfares es instalada en la Orangerie, París.

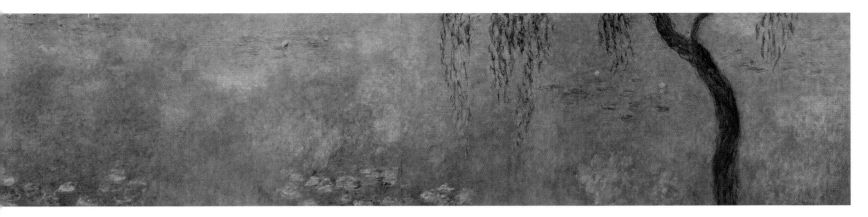

△ NENÚFARES: LOS DOS SAUCES, 1914-26

Monet creó un jardín en Giverny «para el placer de la vista y para tener motivos que pintar». Pintó el estanque de nenúfares en muchas ocasiones, captando los efectos de la luz en el agua en distintos momentos.

grandes almacenes, Ernest Hoschedé, que se había arruinado en 1877-78 y había perdido su colección. Tras morir Camille en 1879, Alice Hoschedé se convirtió en compañera de Monet para el resto de su vida. Se casaron en 1892.

En Giverny

En 1883, Monet se trasladó de nuevo, esta vez a Giverny, un pueblo de Normandía. En los años 1880, realizó varios viajes, y encontró inspiración

en los acantilados de Normandía y Bretaña, en el valle del Creuse del centro de Francia y en la luz de la Costa Azul.

Monet siempre había pintado repetidas vistas de sus temas favoritos, pero en los años 1890 inició varias series de pinturas que muestran los mismos temas (en particular pajares, álamos y la catedral de Ruan) bajo diferentes condiciones de luz. Su objetivo declarado era «reproducir ... el *enveloppe*, la misma luz extendida por encima de todo». Pintaba en varios lienzos a la vez y pasaba de uno a otro a medida que variaba la luz. Quería que los cuadros de estas series fueran vistos en conjunto, como un grupo armonioso, con sus formas y colores transformados por las constantes variaciones de la atmósfera que los

circundaba. Pese a que hizo varios viajes al extranjero en sus últimos años, Giverny se convirtió en su mundo. Jardinero apasionado, dedicó varios años a desarrollar un jardín oriental acuático. Su estanque de nenúfares, con sus cambiantes reflejos, fue el foco de su arte.

Tras la muerte de su amada Alice y de su hijo Jean, el anciano Monet siguió pintando en el jardín y en el estudio construido para sus grandes lienzos. Sus cientos de pinturas de nenúfares formaron un conjunto decorativo que donó al Estado. Murió a los 86 años, un año antes de que se instalara en la Orangerie de París, considerada la «Capilla Sixtina del impresionismo».

▽ LAS GAFAS DE MONET

Al hacerse mayor Monet, las cataratas enturbiaron su visión y distorsionaron su percepción del color. Pudo recuperar la vista con la ayuda de dos operaciones y unas gafas.

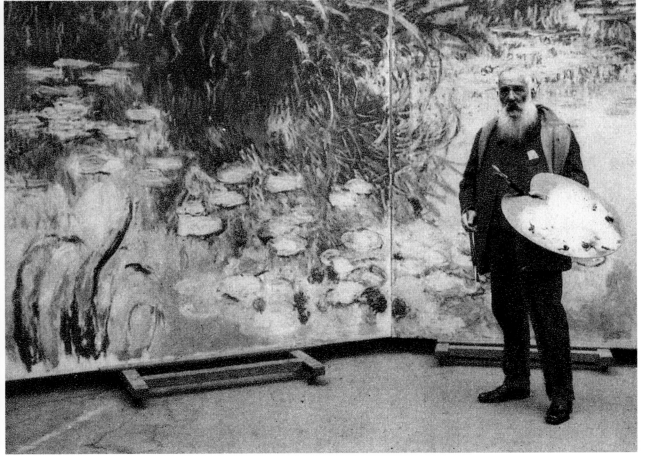

◁ LOS MURALES DE NENÚFARES

Los murales de nenúfares de Monet eran tan grandes que requerían un gran estudio. Los lienzos se montaron en caballetes móviles que podían moverse juntos. Lejos de los pequeños lienzos de rápida ejecución de sus primeros años, los vastos paneles, pintados lentamente a lo largo de muchos años, muestran el compromiso de Monet para captar los «efectos más fugaces».

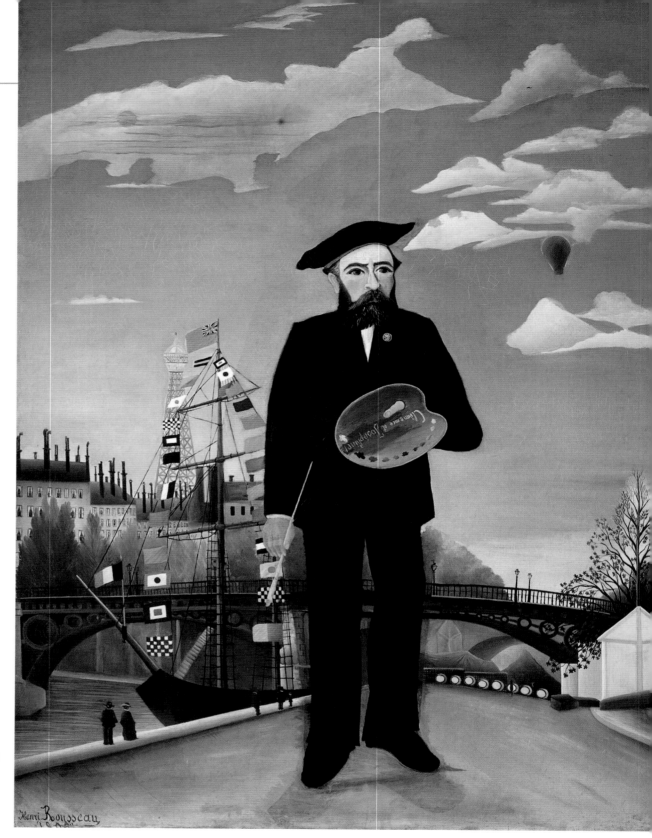

▷ *YO MISMO: RETRATO-PAISAJE*, **1890**
Rousseau se representa, con París como telón de fondo, como un pintor serio de tradición académica. Estaba orgulloso porque creía haber inventado un nuevo tipo de pintura: el «retrato-paisaje».

Henri Rousseau

1844-1910, FRANCÉS

Rousseau era un aduanero que se dedicaba a la pintura en su tiempo libre. Su original arte, que fue ampliamente ridiculizado durante gran parte de su vida, encontró finalmente un público agradecido entre la vanguardia.

Henri Rousseau es uno de los ejemplos más apreciados entre los artistas autodidactas de estilo naíf. Nació en Laval, al norte de Francia, y después de una etapa escolar mediocre se alistó en el ejército. Aunque le gustaba fabular sobre sus días militares con dramáticos incidentes, incluyendo un hipotético viaje a México, lo más probable es que no llegara a salir nunca de Francia y su inclinación por el exotismo se limitaría a lo que vio en la Exposición Universal de París de 1889.

Después de dejar el ejército en su veintena, encontró trabajo en las aduanas de París para controlar el contrabando, lo que le valió el apodo de «El aduanero Rousseau». El trabajo era más bien poco exigente y, lo más importante, le dejaba el suficiente tiempo libre para poder dedicarse a la pintura.

CONTEXTO
Las selvas de Rousseau

Rousseau afirmaba que sus cuadros de selvas se basaban en las que había visto en México, pero en realidad no había visitado el país. De hecho, se inspiró en los invernaderos del *Jardin des Plantes* de París: «Cuando entro en estos invernaderos y veo estas extrañas plantas procedentes de países exóticos, siento como si hubiese entrado en un sueño», declaró. Muchos de los animales salvajes de sus pinturas se basan en fotografías de un libro sobre el zoo de París.

INVERNADERO TROPICAL EN EL *JARDIN DES PLANTES* DE PARÍS

« Nada me hace **más feliz** que contemplar la **naturaleza** y **pintarla**. »

HENRI ROUSSEAU

A pesar de que no recibió ningún tipo de formación artística formal, se tomó muy en serio la pintura, pues nunca dudó de su talento. Obtuvo permiso para copiar obras del Louvre y se acercó a los artistas de su época en busca de asesoramiento. Debía seguir la gran tradición del arte académico, pero nunca dominó las reglas convencionales de escala, la proporción, la iluminación y la perspectiva, los medios aceptados por los artistas para crear una ilusión de realidad. Sin embargo, su audaz y poco ortodoxo sentido del color y la expresividad le llevaron a producir algunas obras de una originalidad sorprendente.

Su personal estilo pictórico, establecido desde el principio de su carrera, apenas cambió. Abordó temas tan diversos como el retrato, el paisaje, la naturaleza muerta y, hacia el final de su vida, escenas de bosques y selvas imaginarios.

Aceptación de los vanguardistas

A partir de 1885, comenzó a mostrar su trabajo en público, en el Salon des Indépendants de París. Aunque inicialmente sus pinturas suscitaron burlas, no se dejó intimidar por ellas, y hacia 1893 se había retirado de la Oficina de Aduanas para poder dedicarse plenamente al arte. Pese a las mofas de los críticos, su obra atraía a la vanguardia parisiense.

Entabló amistad con el poeta y dramaturgo Alfred Jarry, y comenzó a alternar con los escritores August Strindberg y Stéphane Mallarmé, y con artistas como Edgar Degas y Paul Gauguin. A sus nuevos amigos les divertía su inocencia y candidez, pero lo apreciaban. Picasso incluso celebró un banquete especial para él, una especie de *happening* artístico, en su estudio en 1908.

Legado surrealista

Cuando murió en 1910, fue enterrado en una sepultura anónima. Al cabo de un año, sin embargo, se organizaron exposiciones de su obra en Nueva York y París. El pintor expresionista Vasili Kandinski presentó la obra de Rousseau en la primera muestra del *Blaue Reiter* (Jinete Azul) de Múnich (ver pp. 266–271), y poco más de una década más tarde, los surrealistas aclamaban sus lienzos como maravillosos ejemplos de lo irracional.

△ **VISIÓN DE TABLOIDE**
La representación de lo exótico que hacía Rousseau se basaba en parte en las revistas y las novelas sensacionalistas. Se inspiró en el diario parisiense *Le Petit Journal* e incluso llegó a trabajar un tiempo como agente de ventas de la publicación.

▷ *EL SUEÑO*, 1910
Uno de los más de 25 cuadros de selvas de Rousseau, este lienzo surrealista representa a la examante del artista, Jadwiga, observando una exuberante escena tropical.

Iliá Repin

1844-1930, RUSO

El pintor ruso más relevante del siglo XIX, Repin representó la historia de su país y su tiempo con una evidente imaginación, una enorme épica y un apasionado amor por la vida.

El arte ruso tuvo en gran parte un espíritu medieval hasta que Pedro el Grande occidentalizó el país a principios del siglo XVIII. A partir de entonces, los artistas rusos imitaron los estilos europeos, y durante el siglo XIX alcanzaron cierto éxito en Occidente. Iliá Repin fue el primer artista ruso en lograr una reputación europea con temas rusos.

El realismo ruso

Repin nació en 1844 en Chuguyev, Ucrania, entonces Rusia. Se formó con un pintor de iconos y ganó suficiente dinero decorando iglesias locales para poder iniciar sus estudios en la Academia Imperial de las Artes de San Petersburgo en 1864. Sus obras y principios morales fueron en gran medida influidos por el pintor y teórico Ivan Kramskoi, que defendía los principios del realismo y los deberes

democráticos del arte, y que era conocido por sus retratos tanto de la nobleza como del campesinado rusos.

Hombres y mitos

Cuando se graduó en 1871 (obtuvo la Gran Medalla de Oro), Repin ya había comenzado a trabajar en la pintura que le hizo famoso, *Los sirgadores del Volga*. Sus éxitos estudiantiles le valieron una beca para viajar, con la que pudo pasar tres años, de 1873 a 1876, en Europa occidental, sobre todo París. Tras su regreso a Rusia, vivió en Moscú varios años antes de instalarse

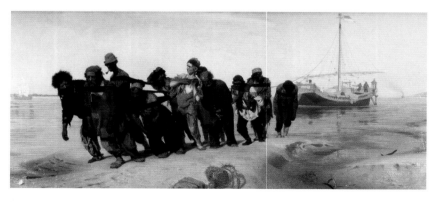

▽ **LOS SIRGADORES DEL VOLGA, 1870-73**
Esta pintura, que en 1873 fue galardonada en una exposición internacional en Viena, es una muestra de la pincelada fuerte y ágil característica de Repin y de su interés por la gente corriente.

en San Petersburgo en 1882. También viajó por zonas remotas, donde reunió material para su obra.

Algunas de sus obras más conocidas representan momentos dramáticos de la historia y la mitología rusas, pero también le interesaba la vida contemporánea, y eligió temas que mostraban su vena humanitaria. Fue el retratista ruso más destacado de su tiempo, y entre sus modelos había muchas celebridades, en particular su amigo León Tolstói.

En 1894 aceptó un puesto de profesor en la Academia Imperial, donde era admirado por sus alumnos. Renunció al cargo después de la revolución de 1905 y vivió los últimos años en su casa de campo cerca de Kuokkala, Finlandia, con la escritora Natalia Nordman (su esposa, Vera, con quien se había casado en 1872, lo dejó en 1884 por mujeriego).

Finlandia declaró la independencia de Rusia en 1917, lo que tuvo como consecuencia el cierre de la frontera entre ambos países. Repin no pudo regresar a su tierra natal. Murió en Kuokkala en 1930 y fue enterrado en el campo cerca de su casa. En la actualidad, Kuokkala forma parte de Rusia y ha sido rebautizada con el nombre de Repino en honor del artista. Su casa se ha convertido en un museo dedicado a su vida y su obra.

SEMBLANZA
León Tolstói

En 1878 Repin inició una larga amistad con León Tolstói, que para entonces había terminado sus obras maestras *Guerra y Paz* y *Ana Karenina*. Existen paralelismos entre la obra de ambos artistas en su deseo de representar la vida de Rusia, y aunque las pinturas de Repin no penetran tan profundamente en el corazón y la mente como las novelas de Tolstói, tienen algo de la misma generosidad expansiva del espíritu. Tolstói dijo que Repin «representa la vida de la gente mucho mejor que cualquier otro artista ruso».

TOLSTÓI RECLINADO EN EL BOSQUE, ILIÁ REPIN, 1891

▷ **AUTORRETRATO, 1887**
Repin colocaba sus personajes en el centro y añadía poco fondo para no distraer al espectador. Deseaba ser «el Rembrandt de Rusia».

> « Amo la **luz**, la **verdad**, la **bondad** y la **belleza** como los mejores dones de la vida... y por encima de todo ¡**amo el arte**! »

ILIÁ REPIN, CARTA A VLADIMIR STASOV, 1899

Paul Gauguin
1848-1903, FRANCÉS

No reconocido en vida, aunque luego muy influyente, Gauguin abandonó su trabajo de corredor de bolsa y a su familia, y dejó atrás la «civilización» para marchar a los Mares del Sur y consagrar su vida al arte.

Paul Gauguin nació en París el 7 de junio de 1848, hijo único de un periodista francés y su esposa franco-peruana. Empezó a viajar a temprana edad, cuando las opiniones radicales de su padre obligaron a la familia a buscar asilo político en Perú. Aunque este murió en el viaje, pasó la infancia en Lima. A los siete años estaba de vuelta en Francia, en un internado de Orleans, antes de inscribirse en una escuela preparatoria naval. A los 17 años entró en la marina mercante y luego se enroló en la Marina francesa.

Cambio de dirección
Hacia los 20 años, parecía lo bastante preparado para asentarse. Su madre había muerto, y su rico tutor, Gustavo Arosa, le dio un empleo en París como corredor de bolsa. Arosa también le introdujo en el arte a través de su extensa colección privada de pinturas francesas modernas, y Gauguin no tardó en producir sus propias obras, dedicándose los domingos a pintar *en plein air* (al aire libre). Hacia 1873, cuando se casó con su esposa danesa, Mette, era un hombre con recursos y un competente pintor aficionado.

Al año siguiente, acudió a la primera exposición impresionista y comenzó a comprar obras de artistas emergentes, en parte como una inversión y en parte también para aprender de ellos.

Sus propias pinturas de este período muestran la clara influencia de Pissarro, Cézanne y Degas. El mismo Gauguin expuso en las últimas cuatro exposiciones impresionistas, y si bien logró algunos admiradores, muchos de sus colegas le vieron como un oportunista y un egoísta.

Tras la desastrosa caída de la Bolsa de París en 1882, dejó el trabajo, convencido de que podría vivir de su pintura. Fue un acto precipitado, sobre todo porque tenía cuatro hijos y un quinto en camino. Un año después,

Mette regresó a casa de sus padres en Copenhague. Gauguin se unió a ella, pero en el verano de 1885, la abandonó y regresó a París.

Incluso tras la venta de parte de su colección de arte, el dinero escaseaba. En el verano de 1886, Gauguin se fue a Pont-Aven, en Bretaña (ver recuadro, abajo), un lugar popular entre los artistas. Le atrajo la calidad «primitiva» de la cultura bretona, con sus trajes tradicionales y viejas creencias religiosas. Era una atmósfera que quería plasmar en su arte. De regreso

△ **CERÁMICA CON MUJER Y JOVEN BRETONES, 1886-87**
Gauguin se interesó por la cerámica desde el inicio de su carrera. Sus primeras obras deliberadamente toscas, decoradas con escenas de la vida bretona, muestran los inicios de cloisonismo, zonas delimitadas rellenas con colores planos.

« No pintes demasiado de la naturaleza. El arte es **una abstracción**; deriva esta abstracción de la naturaleza **mientras sueñas** ante ella. »
PAUL GAUGUIN, 1888

◁ **AUTORRETRATO CON UNA PALETA, 1894**
Pintado en París tras su regreso de Tahití, este impresionante autorretrato muestra a Gauguin con su habitual y extravagante atuendo (gorro de astracán y capa azul), y mirada tranquila y confiada.

CONTEXTO
Los artistas de Pont-Aven

Los artistas acudían a Pont-Aven en la Bretaña durante los meses de verano, atraídos por el paisaje, las mujeres con sus pintorescos trajes bretones y el alojamiento barato. Con 38 años en su primera visita, Gauguin disfrutaba de su papel de figura carismática entre artistas más jóvenes y convencionales. Durante su segunda visita en 1888, trabajó en estrecha colaboración con Charles Laval, Paul Sérusier y Émile Bernard, creando un estilo no naturalista con formas simplificadas y colores no naturales, basado en su principio de que «el arte es una abstracción».

ARTISTAS Y UNA MUJER BRETONA ANTE UN MESÓN EN PONT-AVEN

> « Me he decidido por **Tahití**... y espero cultivar allí mi arte en su estado **salvaje y primitivo**. »

PAUL GAUGUIN

a París en el invierno de 1886, utilizó sus dibujos de mujeres bretonas para diseñar jarrones de cerámica.

Viajes tropicales

Ante la imposibilidad de vender su obra, se embarcó hacia Panamá en 1887 «para vivir como un salvaje». Después de trabajar en el canal de Panamá, pasó cuatro meses en la isla caribeña de Martinica. El «paraíso» tropical le inspiró deslumbrantes pinturas de exuberantes paisajes y mujeres lánguidas, que fueron bien recibidas en París. Varias de estas obras las compró Theo van Gogh, hermano marchante de Vincent.

En febrero de 1888, Gauguin volvió a la Bretaña. Fue un momento crucial para su arte. Junto con el joven artista Émile Bernard, que más adelante se unió a él en Pont-Aven, desarrolló un estilo llamado cloisonismo (del francés *cloison*, es decir separación), en el que bordes resaltados delimitan áreas cerradas de color plano, como en esmaltes y vidrieras.

Gauguin ya había utilizado una técnica similar en sus cerámicas, pero fue la pintura de Bernard la que inspiró su primera obra maestra, *Visión después del sermón* (1888), que marca un hito en relación con su anterior estilo impresionista. En lugar de captar la realidad exterior y los distintos matices de la luz y la atmósfera, trató de llenar sus pinturas con un significado interior simbólico.

△ **GAUGUIN EN EL ESTUDIO DE ALPHONSE MUCHA, PARÍS, c. 1890**
Paul Gauguin era amigo del artista checo Mucha. A los artistas y sus amigos, entre ellos Anna, amante de Gauguin, les gustaba posar ante la cámara.

Mientras se encontraba en Pont-Aven, fue invitado por Vincent van Gogh a reunirse con él en Arlés. Van Gogh lo recibió en octubre, pero aunque al principio fue un tiempo artísticamente fructífero, la estancia de Gauguin tuvo un final violento en diciembre, cuando Van Gogh le amenazó con una navaja y luego se cortó la oreja. Gauguin huyó a París, y los años siguientes alternó sus estancias entre la capital y la Bretaña.

Hacia los Mares del Sur

A medida que su arte se desarrollaba, aumentaba el uso de imágenes simbólicas y simplificaba las formas. Incorporaba en su trabajo elementos de diversas fuentes, como grabados japoneses y arte precolombino, y aplicaba finas capas de pintura al óleo sobre lienzos gruesos para absorber el óleo y crear la superficie mate «primitiva» que deseaba.

Gauguin decidió abandonar Europa «para librarme de la influencia de la civilización». En 1891, se embarcó hacia los Mares del Sur, pero cuando llegó a Papeete, la capital de Tahití, no era el paraíso primitivo que había soñado: «Es Europa una vez más», escribió. Tahití había estado ocupada por británicos y franceses durante un siglo. Los misioneros europeos habían erradicado la religión indígena, y las mujeres iban vestidas con desaliñados blusones de misionero. Desilusionado, Gauguin abandonó Papeete para irse a la más remota área de Mataiea, donde alquiló una cabaña y tomó a una bella adolescente, Tehamana, como su *vahine* (literalmente, «mujer»).

Fue en Tahití donde Gauguin pintó los cuadros exóticos más atractivos, en los que se basa su reputación. Sin embargo, estas imágenes no reflejan la realidad de la vida allí. Aunque inspiradas en las hermosas mujeres y paisajes que veía, estas obras

▽ **VISIÓN DESPUÉS DEL SERMÓN, 1888**
La audaz composición, que representa a Jacob luchando con un ángel mientras es observado por mujeres bretonas, muestra la influencia de los grabados japoneses. Al abandonar el naturalismo, Gauguin crea una imagen simbólica, utilizando áreas de colores planos, para evocar la naturaleza visionaria de la experiencia de las mujeres.

△ *¿DE DÓNDE VENIMOS? ¿QUIÉNES SOMOS? ¿ADÓNDE VAMOS?*, 1897
El enorme fresco de Gauguin sigue el ciclo humano de la vida, pero las imágenes simbólicas, incluyendo el ídolo de Polinesia, son deliberadamente enigmáticas.

son producto de su imaginación y su investigación. Muchos de los motivos y las ideas de sus obras se inspiraban en el estudio de documentos y libros que describían los antiguos mitos, creencias y leyendas de las islas de Oceanía.

Las pinturas tahitianas de Gauguin no dan indicio alguno sobre sus experiencias personales: hacia 1893 estaba enfermo y sin dinero, y se dirigió de nuevo a Francia. Al poco de su llegada, una herencia de 13 000 francos le supuso el necesario alivio financiero. Hombre siempre muy

poco convencional, Gauguin tuvo una amante exótica, Anna la Javanesa, y se la llevó (a ella y también a su mono) a la Bretaña.

De vuelta en París, seguía sin tener éxito. Pissarro le acusó de «robar a los salvajes de Oceanía», mientras que Monet y Renoir creían que su obra era «simplemente mala». Aunque Degas le compró algunas de sus pinturas, vendió poco y abandonó Europa para siempre en 1895.

Desesperación y duda

A su regreso a Tahití, Gauguin siguió pintando obras paradisíacas, a pesar de la sensación de desesperación por la muerte de su hija en 1897. Tenía la intención de crear una última gran obra antes del final de su vida; tras completar *¿De dónde venimos? ¿Quiénes somos? ¿Adónde vamos?*,

al parecer subió a una colina, ingirió arsénico y esperó la muerte. Su intento de suicidio fracasó.

Un nuevo acuerdo con su marchante de París aumentó sus ingresos, lo que le permitió viajar a las remotas islas Marquesas, con la esperanza de «reavivar mi imaginación y llevar mi talento a su conclusión».

Pese a su vista deficiente y a su mala salud, continuó dibujando, esculpiendo y pintando sus inquietantes y armoniosas obras maestras. Luchó por la justicia de los nativos de las Marquesas contra los colonos, con lo que se ganó poderosos enemigos. Tras ser condenado a prisión por difamar al gobernador, escribió a un amigo: «Todas estas preocupaciones me están matando». Murió el 8 de mayo de 1903, de una enfermedad cardíaca, a los 54 años. Lo sacrificó todo por su arte.

MOMENTOS CLAVE

1888
Inspirado por la «primitiva» religión bretona, pinta su primera obra maestra, *Visión después del sermón*.

1892
Envía ocho cuadros a Copenhague desde Tahití, incluyendo *El espíritu de los muertos vigila*. Solo se vende una de las pinturas.

1893
Su exposición individual en París logra algunas reseñas positivas de la crítica y poetas simbolistas, pero las ventas son pobres.

1897
Pinta *¿De dónde venimos? ¿Quiénes somos? ¿Adónde vamos?*, como testamento final antes de su intento de suicidio.

1906
Una retrospectiva en París muestra 227 obras de Gauguin, inspirando a una nueva generación de artistas, entre ellos Matisse y Picasso.

Vincent van Gogh

1853-1890, NEERLANDÉS

La carrera artística de Van Gogh, muy alterada por la enfermedad mental, duró solo una década, pero fue muy productiva. Sus extraordinarias obras postimpresionistas solo obtuvieron reconocimiento tras su muerte.

Vincent Willem van Gogh nació en Groot Zundert, pueblo holandés junto a la frontera belga, el 30 de marzo de 1853. Fue el primer hijo superviviente de un pastor y su esposa. A los 16 años, se fue a La Haya para trabajar como aprendiz en una empresa internacional de marchantes, Goupil & Co., de la que su tío era socio. Trabajó allí los cuatro años siguientes. Las cartas que escribió a su hermano Theo en 1872 dejan claro su aprecio por el arte y la literatura.

Esta calma, sin embargo, iba a ser efímera. En 1873 Van Gogh era enviado a la filial de Goupil en Londres. Una pasión no correspondida por la hija de su casera le dejó angustiado y deprimido. Tras un nuevo traslado a la sucursal de París sus cartas comenzaron a revelar signos preocupantes de inestabilidad, como una obsesión por la religión. Perdió interés por su trabajo y en 1876 fue despedido.

Van Gogh el evangelista

De regreso a Inglaterra, fue maestro no remunerado, y más tarde ayudante de predicador. Volvió a los Países Bajos para formarse como ministro de la Iglesia, pero abandonó sus estudios en 1878 y se trasladó a la zona minera de Borinage a trabajar como predicador laico. Inspirado por un deseo apasionado de seguir a Cristo ayudando a los pobres, se lanzó con fanatismo a su obra evangélica; regaló sus bienes y dejó su vivienda para dormir en una casucha. Su apasionada actitud no fue bien aceptada, por lo que fue despedido al cabo de dos años.

Hacia 1880 el arte reemplazaba la religión como la principal misión de su vida. Con el apoyo de su hermano Theo, se dedicó a formarse como

◁ **DOLOR**, 1882
Las líneas expresivas con que Van Gogh dibuja a Sien Hoornik reflejan su intensa compasión. En la inscripción puede leerse: «¿Cómo puede existir sobre la Tierra una mujer sola?».

artista con su característico fervor. Había dibujado siempre desde la infancia y ahora se dedicaba a copiar de libros de anatomía y perspectiva, y hacía ejercicios del *Curso de dibujo* de Charles Bargue. También tomó clases con el artista Anton Mauve, pariente de su madre. El dibujo dominó esta primera etapa de la obra de Van Gogh, en la que experimentó con varias técnicas, incluyendo la tiza litográfica negra, que se adaptaba muy bien a los fuertes contornos de su estilo inicial. En 1882 comenzó a pintar al óleo.

◁ **RICA CORRESPONDENCIA**
Existen más de 800 cartas escritas por Van Gogh (la mayor parte a su hermano). Algunas, como esta de 1888, incluyen dibujos de sus pinturas.

◁ **AUTORRETRATO CON LA OREJA VENDADA**, 1889
Pintado apenas dos semanas después de que Van Gogh se cortara la oreja, es un autorretrato sobrecogedor y honesto. Su caballete y uno de sus queridos grabados japoneses enmarcan la tensa calma de su rostro y la melancólica mirada de sus ojos verdes.

«Solo delante del caballete **pintando** siento un poco de **vida**.»

VINCENT VAN GOGH

CONTEXTO
Grabados japoneses

Los grabados japoneses de colores brillantes *ukiyo-e* (que significa «pinturas del mundo flotante») empezaron a llegar a Europa a mediados del siglo XIX. Con sus composiciones audaces y sus áreas de colores planos y brillantes, a menudo rodeadas de líneas sinuosas, tuvieron una gran influencia en Van Gogh y sus contemporáneos. Van Gogh era un ávido coleccionista de estas obras, y copiaba los grabados de Eisen y otros maestros japoneses. Los colgaba en su estudio e incluso aparecen en varias de sus pinturas, como *Père Tanguy* (1888) y *Autorretrato con la oreja vendada* (1889).

LA CORTESANA, KEISAI EISEN, c. 1820

« Tengo un período de **aterradora claridad** en esos momentos en que la **naturaleza** es tan **bella**. Ya no estoy seguro de mí mismo, y los cuadros aparecen como **en un sueño**. »

VINCENT VAN GOGH

SEMBLANZA
Theo van Gogh

Vincent dependió gran parte de su vida del apoyo emocional y financiero de su hermano menor Theo, quien trabajaba como marchante de arte en París. A través de cientos de cartas a Theo, que a menudo comenzaban dándole las gracias por el dinero y los materiales, podemos acercarnos a la personalidad, ideas e intereses de Vincent y a su proceso de creación. A menudo ilustró las cartas con dibujos para describir y explicar sus composiciones. Theo murió apenas seis meses después que su hermano, habiendo desarrollado episodios de alucinaciones y parálisis. Los dos hermanos están enterrados juntos en Auvers, cerca de París.

RETRATO DE THEO VAN GOGH

Días oscuros

Después de otro brote de pasión no correspondida, esta vez por su prima viuda Kee Vos, Van Gogh comenzó una relación con Sien Hoornik, una prostituta ocasional, que estaba embarazada de su segundo hijo. Sien posaba para Van Gogh y ella, el bebé y su hija pequeña se fueron a vivir con él a un apartamento de La Haya. La relación escandalizó a la familia de Van Gogh y a sus amigos, y a pesar de sus planes iniciales de casarse, la pareja se separó al cabo de un año.

Cuando la vida en La Haya se volvió demasiado estresante, Van Gogh se fue a dibujar y pintar a las marismas aisladas de Drenthe, en el norte de Holanda. La soledad, sin embargo, le hizo regresar a Nuenen con sus padres, donde se centró en pintar la vida campesina. Tras pasar «un invierno entero pintando estudios de cabezas y manos», realizó la pintura más ambiciosa de su incipiente carrera, *Los comedores de patatas*, caracterizada por colores tierra oscuros (marrón oscuro y siena crudos, y ocre) aplicados con fuerza.

Van Gogh marchó de Holanda en 1885 tras la muerte de su padre. Después de un par de meses estudiando sin éxito en la Real Academia de Bellas Artes de Amberes, viajó a París y se fue a vivir con Theo en marzo de 1886. Este cambio transformó su arte.

Estudió brevemente con Fernand Cormon, y se hizo amigo de sus compañeros Heni Toulouse-Lautrec y Émile Bernard. Pronto se encontró con otros miembros del círculo impresionista. Bajo la influencia de Monet y Pissarro, la técnica puntillista de Seurat y Signac, y de los intensos y luminosos grabados japoneses que coleccionaba, su pintura cambió por completo. Los tonos oscuros de sus cuadros holandeses se aclararon, y luego se iluminaron en un estallido de color. Las imágenes de campesinos fueron reemplazadas por escenas urbanas, pinturas de flores, brillantes y llamativos retratos de amigos, y muchos autorretratos.

Escapar de París

Abrumado por la vida en París, buscó solaz en el sur de Francia, llegando a Arlés en febrero de 1888. Buscaba tranquilidad, pero trabajó hasta la

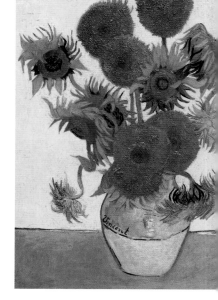

△ *LOS GIRASOLES*, 1888
Van Gogh pintó una serie de cuadros de girasoles destinados a la habitación de Gauguin para darle la bienvenida a la Casa Amarilla en 1888.

extenuación. A diferencia de sus amigos impresionistas de París, su objetivo era ir más allá de los efectos superficiales de la luz y la atmósfera, para expresar sentimientos e ideas a través del color y el contorno: «No quiero reproducir exactamente lo que tengo delante de los ojos, sino que me sirvo arbitrariamente del color para expresarme con más

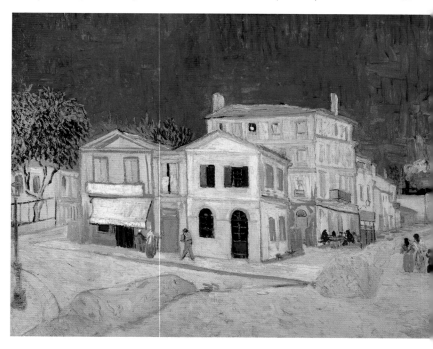

▷ *LA CASA AMARILLA (LA CALLE)*, 1888
Van Gogh alquiló un grupo de habitaciones (con persianas verdes) en una casa de Arlés. Había pensado convertirlas en un lugar en el que diversos artistas pudieran trabajar.

fuerza», escribió. La gran influencia que tuvo su obra en el arte del siglo XX, desde el fauvismo hasta el expresionismo entre otros, se basa en este enfoque.

Un estudio en el Sur

Van Gogh soñaba con crear un taller de artistas, un «Estudio en el Sur», en Arlés, en la «casa amarilla» que había alquilado. Invitó a Gauguin, a quien había conocido en París, y preparó con entusiasmo la llegada del artista y compañero, para cuyo dormitorio pintó una serie de girasoles.

Gauguin llegó en octubre y pronto empezaron a tener tempestuosas discusiones sobre arte. Las tensiones aumentaron, y en la tarde del 23 de diciembre, Van Gogh se comportó de manera tan extraña que Gauguin se refugió en un hotel. Fue la noche que Van Gogh se cortó la oreja y se la mostró a una chica de un burdel local.

Inicialmente quiso aclarar el incidente escribiendo: «Espero que solo haya sido un ataque de temperamento artístico normal y corriente». Sin embargo, el resto de su vida, su estado mental alternaría entre períodos de lucidez, durante los que era capaz de trabajar, y ataques de confusión, alucinaciones y delirios cuyo diagnóstico sigue siendo incierto. Sus vecinos, temerosos por su seguridad, firmaron incluso una petición para impedirle permanecer en casa. Consciente de que no podía mantenerse «bajo control», en mayo de 1889 decidió internarse en el hospital mental de St-Rémy, cerca de Arlés.

Intensidad final

En las fases de lucidez, trabajaba de forma frenética, haciendo una obra maestra tras otra, como *Campo de trigo con cipreses*, *Los lirios* y *Noche*

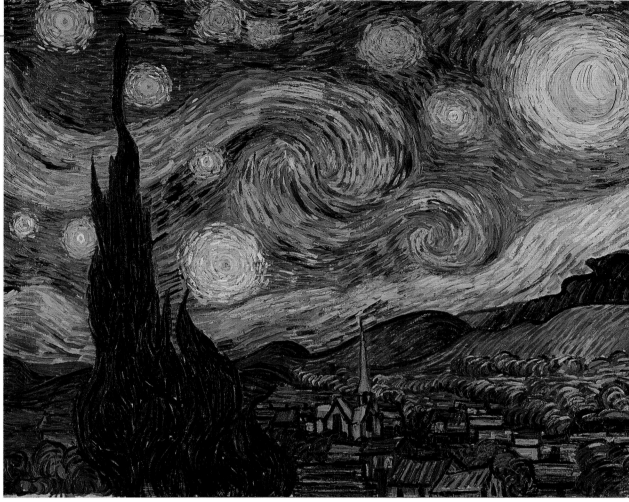

△ *NOCHE ESTRELLADA*, 1889
Pintada en St-Rémy, esta obra tardía palpita con una insistente e inquietante energía que transmite la intensidad de la vivencia del pintor. Los repetidos pequeños toques de gruesa pintura crean un poderoso ritmo.

estrellada. El hospital comenzó a resultarle opresivo, y así, en mayo de 1890, viajó hacia el norte. Tras visitar a Theo y a su esposa en París, se trasladó al tranquilo pueblo de Auvers-sur-Oise, donde su hermano había encontrado al simpático y excéntrico doctor Paul Gachet para que lo cuidara. Van Gogh continuó pintando a un ritmo frenético (más

de setenta lienzos en setenta días) pero este período productivo terminó de forma violenta. Tal vez la idea de que Theo iba a renunciar a su trabajo y no podría ayudarle económicamente, hizo que sintiera que no podía seguir adelante. A los dos meses de llegar a Auvers, se internó en los campos de trigo y regresó con una herida de arma de fuego en el pecho. Murió dos días después, a los 37 años de edad, con Theo a su lado.

▷ **ESTATUA DEL ARTISTA**
Esta estatua de Van Gogh se halla en los terrenos del hospital mental de St-Rémy, donde el artista permaneció desde 1889 hasta dos meses antes de su muerte.

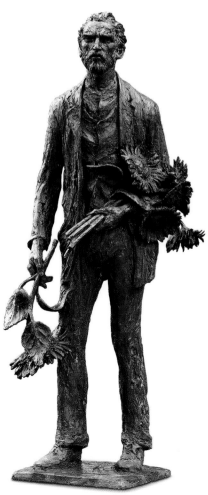

MOMENTOS CLAVE

1885
Tras trabajar en una serie de estudios de cabezas de campesinos, pinta la más célebre obra de su período holandés, *Los comedores de patatas*.

1887
Inspirado por el puntillismo, pinta *Jardín de Montmartre*. Está realizado con pequeños trazos de colores complementarios.

1888
Antes de que Gauguin le visitara, pinta cuadros de girasoles y *El dormitorio en Arlés*, donde pretende expresar una «calma absoluta».

1889
Pinta el jardín y los campos que rodean el hospital mental de St-Rémy y copia a Millet y Delacroix que considera sus héroes.

1890
Pinta más de 70 obras en los últimos 70 días de su vida, incluyendo *Iglesia de Auvers* y *El Dr. Gachet*.

Directorio

Bertel Thorvaldsen

1768/1770-1844, DANÉS

Thorvaldsen fue uno de los principales escultores neoclásicos, solo segundo tras Canova. Nacido en Copenhague, estudió desde los 11 años en la Real Academia de Arte de Dinamarca, pero pasó la mayor parte de su carrera en Roma. Después de ganar una beca de viaje, llegó a la ciudad el 8 de marzo de 1797, fecha que celebraría como su «cumpleaños romano» (el real es desconocido).

Consolidó su fama con *Jasón con el vellocino de oro*, estatua que se basa en el personaje clásico Policleto (activo desde c. 450 hasta c. 420 a. C.). A partir de entonces tuvo muchos encargos, lo que le permitió permanecer en Roma cuando terminó su beca. En 1820 Thorvaldsen tenía un próspero taller con unos cuarenta ayudantes, en el que producían bustos, estatuas y esculturas funerarias. En 1838 regresó a Copenhague, donde fue recibido como un héroe y se abrió un museo en su honor.

OBRAS CLAVE: *Jasón con el vellocino de oro*, 1802-03; *Ganímedes con el águila de Júpiter*, 1817; Sepulcro del papa Pío VII, 1824-31

Jean-Auguste-Dominique Ingres

1780-1867, FRANCÉS

Pocos artistas han suscitado más críticas que el contradictorio Ingres. Durante gran parte de su carrera, fue considerado defensor de los valores convencionales (el artista «clásico») en contraposición a Delacroix (el romántico). Sin embargo, también pintó temas exóticos como harenes turcos o mitos celtas. Nacido cerca de Toulouse, Ingres estudió con David,

antes de ganar el Premio de Roma en 1801. Disfrutó de dos largas estancias en Italia (1806-24 y 1834-41), llegando a ser el director de la Academia Francesa de Roma, pero fue agasajado por igual en París. Ingres era un excelente dibujante y siempre fue admirado por la refinada elegancia de sus retratos y la sensualidad de sus desnudos. También fue un respetado maestro, entre cuyos alumnos se encontraba Théodore Chassériau.

OBRAS CLAVE: *La bañista de Valpinçon*, 1808; *El voto de Luis XIII*, 1824; *Madame Moitessier*, 1856

Sir David Wilkie

1785-1841, ESCOCÉS

Hijo de un pastor anglicano, Wilkie estudió en la Trustees' Academy de Edimburgo y más brevemente en la escuela de la Royal Academy de Londres. Es sobre todo conocido por sus animadas escenas de género, que siguen la tradición de artistas holandeses como Adriaen van Ostade y David Teniers.

En muchos sentidos, los cuadros de Wilkie son el equivalente pictórico de los poemas de su compatriota Rabbie Burns. No solo están llenos de buen humor y detalles, sino que también denuncian la injusticia social. Pinturas como *El violinista ciego* y *El desahucio* destacan la pobreza de la Escocia rural. Durante sus últimos años, viajó mucho y acabó muriendo en el mar. Debido a las leyes de cuarentena, su cuerpo no pudo ser llevado a tierra y fue echado al mar. Turner le rindió homenaje pintando *Exequias en el mar, Paz* (1842).

OBRAS CLAVE: *El violinista ciego*, 1806; *El desahucio*, 1815; *Pensionistas de Chelsea leyendo la* Gaceta *anunciando la batalla de Waterloo*, 1822

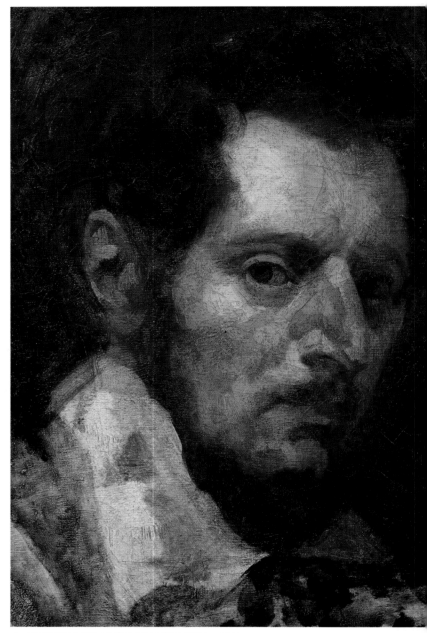

△ AUTORRETRATO, THÉODORE GÉRICAULT, c. 1812

△ Théodore Géricault

1791-1824, FRANCÉS

En una carrera trágicamente breve, Géricault encarnó muchos aspectos del floreciente movimiento romántico. Era nervioso, neurótico e impulsivo. Le atraía pintar tanto damas elegantes y carreras de caballos, como la violencia, la locura y la muerte. Nacido en el seno de una familia rica, Géricault contaba con medios para independizarse. Después de formarse con Carle Vernet y Pierre Guérin, viajó a Italia, donde Miguel Ángel le causó una inmensa impresión. En el Salón, Géricault disfrutó de un éxito temprano con *Oficial de cazadores a la carga*, pero su indudable obra maestra, la enorme *La balsa de la Medusa*, fue menos popular, en gran parte porque trataba un controvertido escándalo político. Sin embargo, fue mejor acogida en Inglaterra, donde una multitud de personas acudió a admirarla. Murió prematuramente después de haber caído de un caballo.

OBRAS CLAVE: *El coracero herido*, 1814; *La balsa de la Medusa*, 1819; *El derby de Epsom*, 1821

Camille Corot

1796-1875, FRANCÉS

Corot fue el paisajista más popular de su tiempo, y una fuente de inspiración para los pintores impresionistas. Hijo de un comerciante de telas, trabajó como pañero antes de centrar su atención en el arte.

Una larga estancia en Italia (1825-28) despertó su gusto por los paisajes clásicos, siguiendo una tradición que venía del siglo XVII con pintores como Claude Lorrain y Nicolas Poussin. Sus suaves y líricas escenas tuvieron un gran éxito en el Salón. En 1833 ganó su primera medalla, expuso allí regularmente y, a partir de 1864, fue miembro del jurado de selección.

Corot hacía bocetos al aire libre, pero elaboraba los paisajes en el estudio. Animó a pintar a artistas más jóvenes, como Pissarro y Morisot, a pesar de que con el tiempo el estilo impresionista de estos hiciera que el suyo pareciera anticuado.

OBRAS CLAVE: *La carreta: recuerdo de Marcoussis*, 1865; *La mujer de la perla*, 1868-70; *La carreta*, 1874

Franz Xaver Winterhalter

1805-1873, ALEMÁN

Winterhalter fue el principal pintor de cortes reales de Europa de su época, de las cuales tuvo muchos encargos. Nacido en un pequeño pueblo de la Selva Negra, se formó como grabador antes de estudiar pintura en la Academia de Múnich.

Durante un tiempo, se estableció en Karlsruhe, donde trabajó en la corte del gran duque Leopoldo de Baden. Hacia 1834, sin embargo, se trasladó a París, que iba a ser su base principal gran parte de su carrera. A partir de 1841, tras ser recomendado a la reina Victoria, viajó con bastante regularidad à Inglaterra. Rápidamente se convirtió en su artista favorito, ya que las obras gozaban de un gran equilibrio entre el esplendor y la informalidad.

Dio clases de pintura a la reina y, a lo largo de los años, esta llegó a encargarle más de un centenar de retratos.

OBRAS CLAVE: *El primero de mayo de 1851*, 1851; *La emperatriz Eugenia rodeada de sus damas de compañía*, 1855; *Isabel de Baviera*, 1865

Honoré Daumier

1808-1879, FRANCÉS

Daumier fue un destacado grabador y el mejor caricaturista de su tiempo. También fue un notable pintor y escultor, aunque, durante su vida estas obras fueron poco conocidas.

Hijo de un vidriero de Marsella, Daumier trabajó durante un tiempo como secretario de un agente judicial, un desmoralizador empleo que alimentó su persistente interés por la justicia social. En 1830, sus mordaces caricaturas políticas de Luis Felipe I, le llevaron a prisión. Lejos de amedrentarse, siguió realizando ataques similares contra el régimen de Napoleón III, y creó personajes memorables como el villano Ratapoil. Cuando la sátira política fue prohibida, Daumier volvió su atención al comentario social. Sus pinturas de repletos vagones de tren y agotadas lavanderas todavía impactan hoy. En la vejez, Daumier perdió la vista, lo que le impedía trabajar, pero la generosidad de Corot le rescató de la pobreza.

OBRAS CLAVE: *Pasado, presente y futuro*, 1834; *La lavandera*, 1863; *Carruaje de tercera clase*, 1864

▷ Arnold Böcklin

1827-1901, SUIZO

Aunque suizo de nacimiento, Böcklin viajó mucho durante su carrera y se inspiró especialmente en Italia. Sus temas evocadores, muchos de ellos imaginativas reelaboraciones de temas de la mitología clásica, tuvieron gran influencia sobre el simbolismo.

Böcklin se formó en Basilea y en Düsseldorf, donde su maestro, Johann Schirmer, era paisajista. Al principio se concentró en los paisajes, sin embargo, a raíz de su primera visita a Italia en 1850, comenzó a incorporar figuras imaginarias en sus escenas. Tuvo su primer éxito con *Pan entre los juncos*, donde pintó una colorida gama de centauros, sirenas y sátiros.

Por otra parte, sus paisajes fueron haciéndose cada vez más y más misteriosos. El mejor de ellos, *La isla de los muertos*, es a la vez inquietante y siniestro.

OBRAS CLAVE: *Pan entre los juncos*, 1857; *Autorretrato con la muerte tocando el violín*, 1872; *La isla de los muertos*, 1880

△ *AUTORRETRATO CON LA MUERTE TOCANDO EL VIOLÍN*, ARNOLD BÖCKLIN, 1872

Sir John Everett Millais

1829-1896, INGLÉS

Millais fue fundador, junto con Dante Gabriel Rossetti y William Holman Hunt, de la Hermandad Prerrafaelita, el grupo que a finales de 1840 desafió el arte británico académico. El propio Millais fue un niño prodigio. A los 11 años fue aceptado en los Royal Academy Schools, y se convirtió en el más joven de todos sus alumnos.

A lo largo de la década de 1850, se mantuvo plenamente comprometido con los principios de la Hermandad, representados en las armoniosas y minuciosamente detalladas pinturas de *Ofelia* y *La muchacha ciega*. En años posteriores, Millais perdió su radicalidad y se centró en realizar retratos de la sociedad y escenas sentimentales en trajes tradicionales. También se convirtió en algo así como un especialista en pintar niños. El ejemplo más famoso fue *Burbujas*, un retrato de un niño que crecería hasta convertirse en almirante. Llegó a ser tan popular que se usó durante generaciones para anunciar jabón.

OBRAS CLAVE: *Lorenzo e Isabella*, 1849; *La muchacha ciega*, 1856; *La juventud de Raleigh*, 1870

Winslow Homer

1836-1910, ESTADOUNIDENSE

Homer fue un pintor e ilustrador, especialmente conocido por sus sorprendentes cuadros del mar agitado. Nacido en Boston, e hijo de un hombre de negocios, se centró inicialmente en el arte gráfico.

Después de formarse como litógrafo, comenzó a producir ilustraciones para revistas populares, incluyendo *Ballou's Pictoral* y *Harper's Weekly*. Su carrera despegó cuando una de sus imágenes de la guerra civil fue exhibida en la Exposición Universal de 1867 en París. Homer aprovechó esta oportunidad para visitar Francia, donde admiró la obra de los impresionistas. A pesar de esto, no se convirtió en un pintor a tiempo completo hasta 1875. Sus mejores trabajos son de regiones costeras aisladas; Cullercoats en el noreste de Inglaterra y Prout's Neck en Maine. Allí disfrutaba de representar cazadores en la naturaleza, o pescadores y marineros que luchaban por la supervivencia en los mares hostiles.

OBRAS CLAVE: *Los prisioneros del frente*, 1866; *Snap the Whip*, 1872; *La corriente del Golfo*, 1899

Berthe Morisot

1841-1895, FRANCESA

Morisot fue uno de los miembros más leales de los impresionistas, participando en siete de las ocho exposiciones. Era la hija de un alto funcionario, quien promovió su talento, y fue formada por Joseph Guichard y Camille Corot.

Morisot disfrutó de un éxito temprano en el Salón. En 1864, en su primera tentativa, aceptaron dos de sus pinturas que fueron muy elogiadas. Dentro del grupo impresionista, era especialmente próxima a Manet y ejercieron una gran influencia mutua. Este influyó en la manera inusual en que Morisot enfocaba la composición, mientras que ella es responsable de persuadirle de experimentar con la pintura al aire libre. Morisot se casó con el hermano de Manet y su casa se convirtió en el lugar donde se reunía el grupo. Es sobre todo conocida por sus interiores domésticos, aunque también pintó elegantes paisajes y retratos.

OBRAS CLAVE: *La cuna*, 1872; *Un día de verano*, 1879; *En el comedor*, 1886

▷ Pierre-Auguste Renoir

1841-1919, FRANCÉS

Ningún artista evoca mejor la vitalidad del impresionismo que Renoir. Incluso cuando era realmente pobre, sus pinturas destacaban la belleza de un día de verano junto al río o el calor de una reunión de amigos. Cuando todavía era niño, trabajó en una fábrica de porcelana, para poder matricularse en el estudio de Gleyre. Allí conoció a Monet, Sisley y Bazille, figuras centrales del futuro grupo impresionista. Al principio, fue un gran defensor de la pintura al aire libre, pero más tarde le pareció que resultaba excesivamente restrictiva. Además de paisajes, pintó también desnudos voluptuosos, sensibles retratos y hermosas escenas con flores, mujeres y niños.

OBRAS CLAVE: *La Grenouillère*, 1869; *Baile en el Moulin de la Galette*, 1876; *El almuerzo de los remeros*, 1881

△ AUTORRETRATO, PIERRE-AUGUSTE RENOIR, 1899

Thomas Eakins

1844-1916, ESTADOUNIDENSE

Eakins fue el mejor pintor de Estados Unidos de su época, y sobre todo destacó por el penetrante realismo psicológico de sus retratos. Nació y trabajó la mayor parte de su carrera en Filadelfia.

Tras formarse en la Academia de las Bellas Artes de Pennsylvania, Eakins pasó cuatro años en Europa (1866-70). En París continuó sus estudios con Jean-Léon Gérôme, pero sobre todo quedó hechizado por los seis meses que pasó en España, donde le cautivó el sombrío naturalismo de Velázquez. A su regreso a Filadelfia, Eakins combinó la enseñanza y la pintura, aunque sus obras tuvieron poco éxito. Sus dos cuadros más famosos, *La clínica Gross* y *La clínica Agnew*, no fueron del todo bien acogidos por su contenido médico muy sangriento. Solo recibió el reconocimiento que deseaba en la última década de su vida.

OBRAS CLAVE: *Max Schmitt en un bote individual*, 1871; *La clínica Gross*, 1875; *La señorita Amelia Van Buren*, 1891

Mary Cassatt

1844-1926, ESTADOUNIDENSE

Cassatt fue una pintora y grabadora impresionista nacida en Estados Unidos, pero que estuvo activa principalmente en Francia. Se introdujo en el círculo impresionista a través de su amistad con Degas, participando en cuatro de sus exposiciones. Cassatt proporcionó un enfoque femenino al repertorio del grupo: en lugar de pintar bares y salas de baile, se centró en el cuidado de niños, el teatro, o la compra. También sobresalió en el arte gráfico. Después de visitar una exposición de xilografías japonesas en París, comenzó a experimentar con diferentes técnicas de impresión: aguafuerte, punta seca y aguatinta. Los resultados pueden verse en su *Set of Ten* (1890-91), una magnífica serie de grabados a color que ofrecen audaces y asimétricas composiciones, inusuales puntos de vista e inventivas combinaciones de colores. También ayudó a promocionar el movimiento impresionista en Estados Unidos y a persuadir a sus amigos adinerados para que compraran cuadros.

OBRAS CLAVE: *Niñita en un sillón azul*, 1878; *En el ómnibus*, 1890-91; *Paseo en barca*, 1894

▷ John Singer Sargent

1856-1925, ESTADOUNIDENSE

Ciudadano estadounidense, Sargent pasó la mayor parte de su carrera en Europa. Nació en Florencia, donde recibió su formación artística inicial, antes de trasladarse a París y entrar en el estudio de Carolus-Duran. Sargent se hizo un nombre como retratista de sociedad, desarrollando un estilo glamuroso que mostraba confianza y cierta arrogancia, proveniente de su cuidadoso estudio de Velázquez y Hals.

Marchó de París tras el escándalo causado por su sensual retrato *Madame X* y se instaló en Londres. Como otros retratistas, se cansó de este campo, anunciando en 1907 que ya no pintaría «más caras». En su lugar, se centró en paisajes de influencia impresionista y murales para la biblioteca de Boston. Sargent también pintó temas bélicos, como *Gaseados*, su emotivo cuadro de soldados heridos.

OBRAS CLAVE: *Las hijas de Edward Darley Boit*, 1882; *Clavel, lirio, lirio, rosa* 1885-86; *Ellen Terry como lady Macbeth*, 1889

Georges Seurat

1859-1891 FRANCÉS

Destacado postimpresionista, Seurat es sobre todo recordado por su vanguardista técnica puntillista. Venía de una rica familia y tenía rentas al

△ AUTORRETRATO, JOHN SINGER SARGENT, 1892

margen de la pintura, lo que le permitió experimentar con ideas. Admiraba la forma en la que los impresionistas creaban efectos de color yuxtaponiendo manchas de color puro. Su mente matemática le permitió sustituir el clásico enfoque intuitivo por métodos más sistemáticos.

Después de estudiar las últimas teorías de óptica, comenzó a hacer composiciones utilizando diminutos puntos de color. La obra que mejor capta los efectos de la técnica puntillista es *Tarde de domingo en la isla de la Grande Jatte*, pintura que fue muy aclamada en la última exposición impresionista. Continuó explorando nuevas ideas en sus obras posteriores, y murió repentinamente a los 31 años.

OBRAS CLAVE: *Bañistas en Asnières*, 1883-84; *Tarde de domingo en la isla de la Grande Jatte*, 1884-86; *Mujer joven empolvándose*, 1890

INICIOS DEL SIGLO XX

CAPÍTULO 6

▷ **KLIMT CON UN BLUSÓN AZUL**, 1913
A Klimt no le gustaba autorretratarse. Esta representación del artista en *gouache* y lápiz fue realizada por su protegido Egon Schiele. En ella lleva su característico blusón azul, un atuendo inusual, sin duda influido por el hecho de que su principal compañera, Emilie Flöge, era una diseñadora de moda vanguardista.

Gustav Klimt

1862-1918, AUSTRÍACO

Famoso por sus representaciones de mujeres, composiciones de carga erótica y paisajes evocadores, Klimt fue una destacada figura de la edad de oro de la cultura vienesa, que terminó con la Primera Guerra Mundial.

> « No estoy **interesado en mí mismo** como objeto de la pintura. »
>
> GUSTAV KLIMT

△ *EL BESO*, 1907-08
Este lienzo cuadrado de Klimt es uno de la serie que produjo en un extravagante estilo dorado. Convertido en un icono moderno, con referencias a los mosaicos bizantinos, capta la experiencia universal del amor físico.

Gustav Klimt nació el 14 de julio de 1862 en Baumgarten, un suburbio de Viena. Hijo de un orfebre, desde su infancia quedó patente su talento para dibujar, y en 1876 ingresó en la Escuela de Artes y Oficios de Viena, donde pronto destacó. Todavía adolescente, formó una sociedad con su hermano y otro estudiante, Franz von Matsch, y trabajaron en una serie de encargos públicos que culminaron en proyectos para decorar el nuevo Burgtheater (Teatro National de Austria) y el Museo Kunsthistorisches (Historia del Arte).

Hacia un nuevo estilo

Estas obras, de estilo académico, fueron elogiadas, pero en 1897 Klimt pasó de ser un pilar del grupo a líder de la vanguardia cuando, junto a sus amigos, formaron una nueva sociedad de artistas conocida como la Secesión, porque se habían escindido de la Kunstlerhaus (Casa de los Artistas).

Klimt se movió hacia un estilo plano, más personal y menos tradicional. Absorbió el efecto diáfano y suave del impresionismo, las líneas sinuosas del art nouveau y los adornos del arte oriental. Su experimento no gustó a las autoridades que en 1894 le encargaron unas pinturas sobre temas de filosofía, jurisprudencia y medicina para el Aula Magna de la Universidad de Viena. Cuando las entregó, unos años más tarde, fueron criticadas por sus «imágenes nebulosas y fantásticas», y los desnudos fueron considerados pornográficos.

A partir de entonces, Klimt trabajó para particulares, pintando retratos de la rica burguesía vienesa y obras alegóricas y mitológicas. Realizó otros dos ciclos de frescos, un friso inspirado en la *Novena Sinfonía* de Beethoven para el edificio de la Secesión, y otro extravagante friso para adornar el comedor del Palacio Stoclet (privado) de Bruselas. Este último ciclo contiene una de las más conocidas obras de Klimt, una pareja abrazándose.

Erotismo y alegoría

Viena fue la ciudad en que nació el psicoanálisis, lo que quizá sea en parte la causa de la preocupación de Klimt (en el trabajo y la vida) por lo erótico en general y su fascinación por la mujer en particular. Estos temas están a menudo presentes en sus pinturas alegóricas, en las que aparecen cubiertos por capas de ornamentos, aunque sus dibujos son más explícitos.

Mediada su treintena, Klimt se dedicó a los paisajes y representó el campo al este de Salzburgo, donde pasaba las vacaciones. Aunque estaba familiarizado con el impresionismo, sus obras muestran menos preocupación por los efectos de la luz que por el estado de ánimo y el simbolismo; un crítico las describió como «paisajes evocadores».

El arte de Klimt fue único, y aunque inspiró a Egon Schiele y a Oskar Kokoschka, no tuvo discípulos, no fundó ninguna escuela ni escribió manifiestos. Hacia la época de su muerte habían aparecido otros movimientos artísticos de vanguardia, como el cubismo, pero está considerado uno de los mejores artistas decorativos del siglo xx.

▽ **EDIFICIO DE LA SECESIÓN**
Diseñado por Joseph Maria Olbrich, este edificio fue un manifiesto arquitectónico para la Secesión de Viena. Alberga el Friso de Beethoven, de Klimt.

SOBRE LA TÉCNICA
El arte de la decoración

Los rostros de las pinturas de Klimt suelen estar representados de una manera naturalista, pero otras partes, como los fondos o el vestido, aparecen sobrecargados con abundantes ornamentos e incrustaciones de pan de oro. Inspirándose en los mosaicos cristianos antiguos, Klimt experimentó personalmente con los mosaicos, sobre todo en su friso para el Palacio Stoclet de Bruselas, que incorpora piedras semipreciosas, y en el Friso de Beethoven, que incluye pan de oro y plata, cristales, clavos y botones.

RETRATO DE ADELE BLOCH-BAUER (DETALLE), 1907

Edvard Munch

1863-1944, NORUEGO

Munch es considerado uno de los grandes artistas de Noruega. Sus intensas obras le convirtieron en una figura destacada del simbolismo y en una fuente de inspiración para el expresionismo.

Edvard Munch nació el 12 de diciembre de 1863 en Løten, al sur de Noruega. Su padre había sido médico castrense y se estaba preparando para especializarse en medicina general. La familia se trasladó a Cristianía (Oslo desde 1925), donde el doctor Munch ejerció en las zonas más pobres de la ciudad. Su presencia allí tuvo graves consecuencias para su propia familia: su esposa murió de tuberculosis en 1868 y, pocos años después, su hija Sophie falleció de la misma enfermedad.

Estas sucesivas tragedias trastornaron al médico, que se volcó en la religión con celo obsesivo y se volvió propenso a arrebatos violentos, que afectaron al joven Munch. Las muertes de su padre y su hermano, y el deterioro mental de su hermana pequeña contribuyeron aún más a traumatizar a Munch. Más tarde escribiría: «La enfermedad, la locura y la muerte fueron los ángeles negros que rodearon mi cuna y me han seguido a lo largo de mi vida».

△ *LA NIÑA ENFERMA*, 1907
Munch plasmó repetidamente el tema de la enfermedad y la muerte por tuberculosis de su hermana. Esta es su cuarta versión de una escena inspirada en ello.

◁ *AUTORRETRATO CON CIGARRILLO*, 1895
Iluminado dramáticamente desde abajo, Munch mira al espectador con la cabeza enmarcada por una columna de humo, símbolo de la vida bohemia del artista.

El único rayo de luz que brilló en su infeliz infancia fue su cariñosa tía, Karen, que se hizo cargo de la casa y, como pintora aficionada que era, animó a los niños a dibujar. Pronto destacó el talento de Munch, aunque al principio no pensó en dedicarse al arte sino en estudiar ingeniería. Entró en una universidad técnica en 1879, pero se vio obligado a abandonarla por motivos de salud después de apenas un año. Cuando se recuperó, decidió pasar al arte.

Estudios de arte

Munch comenzó su formación oficial en la Escuela Estatal de Arte y Diseño, aunque aprendió mucho más de las lecciones informales que recibió de Christian Krohg, uno de los principales pintores noruegos de la época. Krohg era popular entre los artistas más jóvenes porque desafiaba los valores convencionales, abordando temas polémicos con su inflexible estilo naturalista, y a través de él, Munch empezó a moverse en círculos vanguardistas, en concreto el grupo conocido como «Bohemios de Cristianía». Este colectivo escandalizaba a la sociedad noruega por denunciar las actitudes burguesas y abogar por la libertad sexual. Pese a la controversia, el talento de Munch era totalmente evidente. En 1885 se le concedió una beca de viaje, la primera de muchas, que le permitió visitar París.

Influencias parisienses

El contacto de Munch con las últimas creaciones artísticas tuvo un impacto inmediato en su estilo. Se embarcó en su primer lienzo importante, *La niña enferma*, tema que tomó prestado de Krohg, pero tratándolo de forma enteramente diferente.

▽ **EL CABALLETE DE MUNCH**
En 1898, Munch compró una casa de verano en Asgardstrand, Noruega, y fue allí donde pintó muchas de sus obras tardías. La casa es ahora un museo que alberga efectos personales del artista, como su chaleco, su paleta y su caballete.

« El arte… exige la **total implicación** del artista, de lo contrario **no es más que decoración**. »

EDVARD MUNCH, CITADO EN *MUNCH Y LOS TRABAJADORES* (CATÁLOGO DE LA EXPOSICIÓN), 1984

▷ **EL GRITO, 1929**
Munch mencionó por primera vez el incidente que representa esta pintura en su diario en enero de 1892. Ocurrió una tarde, justo a la puesta del sol. Pintó varias versiones de la escena, en forma de cuadros y grabados. En uno de ellos escribió a lápiz: «Solo puede haber sido pintado por un loco».

SEMBLANZA
Tulla Larsen

Munch tuvo varias relaciones tensas con mujeres, pero la más desastrosa fue con Tulla Larsen, hija de un rico comerciante de vinos. La pareja se conoció en 1898 y mantuvo una relación tempestuosa hasta 1902, cuando Munch intentó ponerle fin. Tulla llevó a cabo un intento de suicidio. Consiguió un revólver y amenazó con dispararse. Munch trató de arrebatarle el arma, pero en el forcejeo esta se disparó y le arrancó la articulación superior del dedo corazón. Después de estos hechos le dolía sostener la paleta. Este episodio le inspiró para pintar el cuadro *La asesina*.

TULLA LARSEN Y EDVARD MUNCH

Munch abandonó el naturalismo de este último, optando en su lugar por formas audaces simplificadas y un enfoque impresionista del detalle. Lo expuso al año siguiente con el título *Estudio*, sin duda anticipando que sería recibido con hostilidad. Por suerte, su exposición individual de 1889 obtuvo mejores críticas, lo que le valió una beca estatal para reanudar los estudios en París.

En la capital francesa, Munch se inscribió en el estudio de Léon Bonnat, pero, como antes, no se adaptó a la disciplina de la enseñanza formal y aprendió más de los estudios independientes. Era un momento de gran creatividad en el mundo artístico, con decenas de pintores con talento que experimentaban en diferentes áreas, y Munch absorbió las nuevas ideas con excitación febril. De los postimpresionistas, aprendió que se podía modificar la línea, el color y la forma de manera no enteramente naturalista, con el fin de aumentar el impacto emocional de las obras. De los simbolistas, adquirió una nueva aproximación a la temática. No trató de retratar escenas realistas o episodios narrativos, y se centró en una idea, en un estado de ánimo.

Estancia en Alemania
En 1892, Munch fue invitado por el Sindicato de Artistas de Berlín a mostrar sus últimas pinturas. Allí se montó tal escándalo que la exposición tuvo que cerrar después de solo una semana y se vio obligado a retirar sus obras. Algunos miembros del sindicato abandonaron la organización como muestra de solidaridad, y con el tiempo fundaron la Secesión de Berlín, que se convirtió en un importante foro de arte vanguardista.

Munch disfrutaba de su recién descubierta notoriedad y decidió quedarse en Alemania para capitalizar la publicidad que había generado. Se convirtió en su base principal hasta 1908, aunque hizo algunos viajes a Noruega y expuso por toda Europa. Durante estos años, desarrolló el proyecto central de su carrera, *El friso de la vida*, una serie de imágenes que pretendía mostrar juntas. La temática era: «la poesía de la vida, el amor y la muerte». Pero Munch nunca precisó la composición exacta del friso.

Amor, terror y desesperación
Muchas de las pinturas de *El friso de la vida* abordaban grandes temas abstractos, desde el despertar del amor y la pasión hasta la soledad y la desesperación. El tono es, en general, angustiado y neurótico, características que aparecen claramente en la obra más conocida de Munch, *El grito*. Este se inspiró en un incidente real, probablemente un ataque de pánico o de agorafobia, que Munch sufrió cuando iba andando junto a un fiordo. Las líneas y los colores violentamente distorsionados convirtieron la pintura en una imagen universal de la ansiedad y el terror. En él, unas poderosas ondas aterrorizan al hombre que se encuentra en el primer plano, pero no parecen tener ningún efecto sobre las dos figuras oscuras que le siguen. Esto significa que el trauma viene del interior de la víctima y no del mundo exterior.

« Queremos **algo más** que una simple copia de la **naturaleza**... Un arte creado con el **corazón más íntimo**. »

EDVARD MUNCH, CITADO EN *MUNCH Y LOS TRABAJADORES* (CATÁLOGO DE LA EXPOSICIÓN), 1984

MOMENTOS CLAVE

△ **GRAN CRUZ DE LA ORDEN DE SAN OLAF**
En 1933 se concede a Munch la Orden de San Olaf como «una recompensa por los servicios distinguidos prestados a Noruega y la humanidad».

Munch refinó sus principales motivos realizando varias versiones de sus pinturas más famosas, aplicando ligeras variaciones de los colores o las formas. También repitió estos temas en diferentes soportes. Era, por otra parte, un excelente artista gráfico; había empezado a grabar en 1894 y pronto dominó la litografía y la xilografía, en la que sobresalió usando el grano en bruto de la madera para resaltar la dura y cruda intensidad de sus imágenes.

Últimos años

La fuerza y la originalidad del arte de Munch fue teniendo cada vez mayor éxito. La Galería Nacional de Cristianía compró dos de sus cuadros en 1899 y, seis años más tarde, se organizó una gran exposición retrospectiva en Praga. Su errático estilo de vida, sin embargo, terminó afectando su salud. Bebía y trabajaba mucho, y viajaba constantemente, lo cual le llevó a una crisis nerviosa en 1908, que le obligó a pasar ocho meses recuperándose.

Superada la enfermedad, decidió cambiar de modo de vida. Regresó a Noruega y se estableció allí de forma permanente. Siguió pintando, pero abandonó los temas introspectivos obsesivos que le habían hecho famoso. Desde entonces centró su atención en el mundo que le rodeaba.

La obra posterior de Munch carece de la intensidad de su período dorado, pero tiene muchas otras características que lo compensan. Pintó bellos paisajes e impresionantes estudios de obreros, que esperaba plasmar en *El friso de los trabajadores*. Continuó viajando al extranjero con motivo de las exposiciones de su obra y recibir honores, pero en casa llevaba una vida solitaria y tranquila, rodeado de multitud de sus obras.

Murió durante la Segunda Guerra Mundial, cuando estalló un depósito de municiones alemán que reventó las ventanas de su casa. El clima en ese momento era muy frío y Munch contrajo una bronquitis, que le llevó a la muerte el 23 de enero de 1944. Legó a la ciudad de Oslo el resto de sus obras (unas 1000 pinturas, 15 400 grabados y 4500 acuarelas y dibujos).

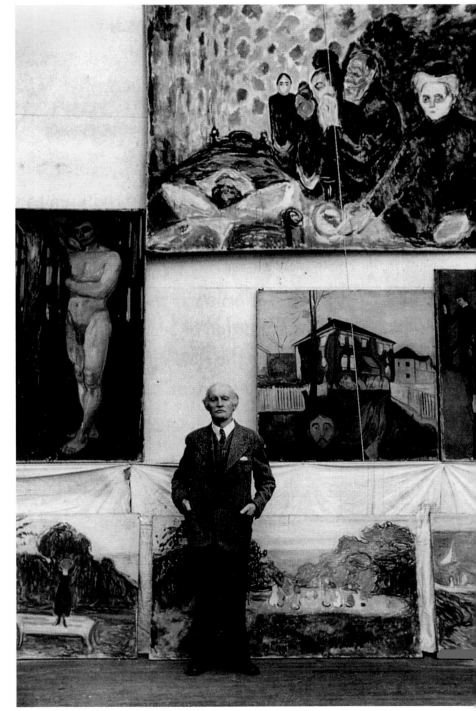

▷ **MUNCH EN SU ESTUDIO, 1938**
El artista, ya mayor, aparece de pie frente a algunos de sus cuadros en su taller de Ekely, cerca de Oslo, en Noruega.

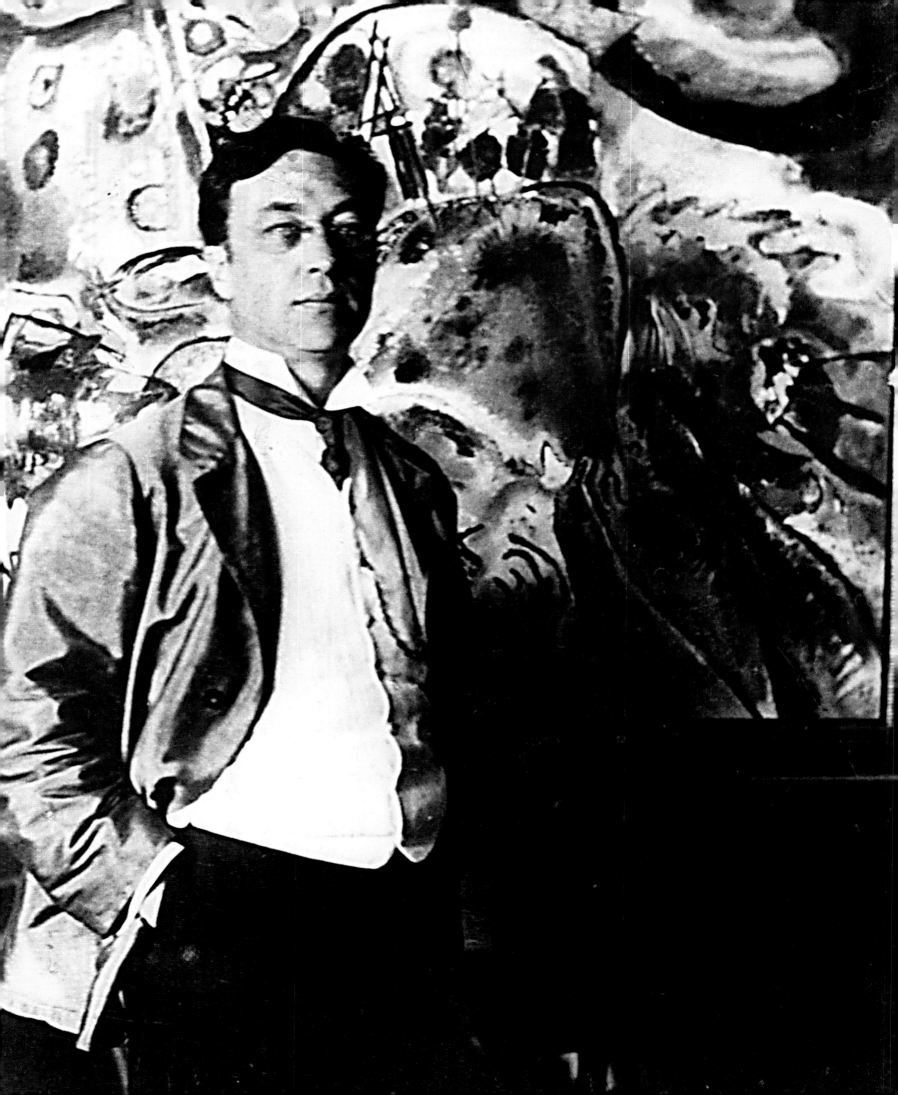

Vasili Kandinski

1866-1944, RUSO

Pese a las turbulencias de su tiempo, Kandinski vivió como un artista y exiliado cosmopolita. Pionero de la pintura abstracta, demostró que esta podía ser muy colorida e infinitamente variada.

Para ser alguien destinado a desafiar las convenciones artísticas consagradas, Vasili Kandinski tuvo una personalidad y un entorno conservadores. Su padre era un rico comerciante de té y Vasili creció en Moscú y Odesa con valores y hábitos de clase media alta. Siempre iba bien vestido, incluso cuando pintaba, y mantuvo unos modales bastante formales. Después de estudiar en la Universidad de Moscú, parecía estar destinado a seguir una distinguida carrera académica en el mundo del Derecho, y una vida ilustrada pero no necesariamente creativa.

En 1896, se le ofreció una cátedra en la prestigiosa Universidad de Tartu en Estonia, y fue en ese momento cuando decidió cambiar de rumbo y seguir su carrera en el campo de la pintura. Con casi 30 años y casado, optó por estudiar arte en Múnich y, apoyado con gran generosidad por su padre, pasó cinco años en escuelas de arte y estudios independientes.

El grupo Phalanx

Múnich era entonces un centro artístico próspero, pero las exposiciones oficiales solo reconocían el arte académico establecido y algunos elementos del Jugendstil (ver recuadro, derecha); los nuevos movimientos artísticos, desde el impresionismo hasta el simbolismo, que habían escandalizado París, todavía eran poco conocidos allí. Kandinski, mayor y más experimentado que muchos de sus compañeros artistas, tomó la delantera fundando el grupo de vanguardia Phalanx en Múnich en 1901; el grupo montó exposiciones no solo de artistas alemanes sino también extranjeros, como Monet.

El propio trabajo de Kandinski de los años 1900 pasó de ser algo convencional, pero con paisajes muy empastados, a las coloridas xilografías del Jugendstil

△ **LA EXPOSICIÓN DE PHALANX**, 1901
El cartel anunciador de la primera exposición colectiva del grupo fue diseñado por su presidente, Kandinski, y sigue bastante el estilo del Jugendstil de la época.

CONTEXTO
Jugendstil

Kandinski estuvo muy influido por el Jugendstil, un movimiento de arte, diseño y arquitectura activo en Alemania desde mediados de los años 1890 hasta alrededor de 1910. Su nombre viene de la revista *Die Jugend* (Juventud), que defendía nuevos estilos artísticos. El Jugendstil era el pariente alemán del art nouveau, el modernismo y estilos relacionados. Los primeros exponentes basaban los diseños en formas florales y otros elementos de la naturaleza, así como en el arte popular. A partir de 1900, comenzó a incorporar elementos abstractos. El Jugendstil fomentó un ambiente artístico experimental que preparó el camino a la Bauhaus (ver p. 286).

CUBIERTA DE LA REVISTA *DIE JUGEND*, DISEÑO DE OTTO OCKMANN, 1897

◁ *EL JINETE AZUL* **(DETALLE), 1903**
El tema de un jinete a caballo fue uno de los que Kandinski pintó repetidamente. Para él representaba el esfuerzo del espíritu humano.

◁ **VASILI KANDINSKI, 1913**
Esta fotografía fue tomada en 1913 por la compañera de Kandinski, Gabriele Münter. Detrás de él aparece *Pequeños placeres*, pintado el mismo año.

« Su **emancipación** de la naturaleza está solo en sus **comienzos**. »

VASILI KANDINSKI, SOBRE EL ARTE, EN *DE LO ESPIRITUAL EN EL ARTE*, 1911

y vívidas pinturas que parecían mosaicos y se inspiraban en el arte popular ruso y alemán. Incluso en ese momento, comenzó a usar el color para expresar su experiencia en lugar de describir formas.

Viajes con Münter

Como profesor de la escuela de arte Phalanx, Kandinski conoció a su alumna Gabriele Münter, una pintora con talento que se convertiría en su compañera, una relación que al principio fue secreta, ya que Kandinski estaba todavía casado. Tras la disolución del grupo Phalanx en 1905, la pareja viajó mucho desde su base de Múnich; pasó un año en París (1906-07) y seis meses en Berlín (1907-08). Durante este tiempo, su desarrollo artístico parece haber recibido el estímulo de los fauvistas (ver p. 274), un nuevo grupo vanguardista francés cuyos estridentes colores primarios y sus escenas, aparentemente infantiles y de apariencia inacabada, tuvieron un fuerte impacto.

△ **DE LO ESPIRITUAL EN EL ARTE, 1911**
La portada del libro de Kandinski muestra su xilografía *Torre de pie y caída con jinete*. El libro se vendió bien, a pesar de las preocupaciones de su editor.

Hacia la abstracción

En 1908-09 Kandinski entró en su primer período de grandeza artística e innovación. La nueva tendencia queda patente en la forma en que agrupó en series muchas de sus obras, como *Improvisaciones*, *Composiciones* e *Impresiones*. Sus colores se hicieron más brillantes y más audaces, y en 1910 las figuras y objetos de algunas de sus pinturas se habían simplificado tanto que no eran fáciles de identificar. El final del proceso, en 1911, sería el arte abstracto, arte que no intentaba copiar el mundo visible y basado en líneas, formas y colores.

Puede apreciarse el progreso de Kandinski comparando obras como *Improvisación XI*, *Impresión III* y *Composición V*, todas de 1910 a 1911, en las que los elementos identificables son eliminados paulatinamente. El artista describió un momento de iluminación cuando entró en su estudio en el crepúsculo y vio una pintura a su lado, de color brillante,

△ **IMPROVISACIÓN XI, 1910**
El trabajo audaz y brillante de Kandinski fue un ejemplo destacado de la pintura de vanguardia, con colores intensos no realistas y figuras y objetos simplificados pero todavía reconocibles.

▷ **IMPRESIÓN III (CONCIERTO), 1911**
Comparada con *Improvisación XI* (arriba), esta pintura parece a primera vista una obra puramente abstracta. Sin la ayuda del subtítulo, sería difícil advertir en ella la presencia de un piano de cola y del público del concierto.

« La **pintura** ha **evolucionado enormemente** en el transcurso de los últimos **decenios**. »

VASILI KANDINSKI, *PUNTO Y LÍNEA SOBRE EL PLANO*, 1926

MOMENTOS CLAVE

1896
Renuncia al Derecho y se marcha de Rusia para estudiar arte en Múnich.

1901
Crea el grupo Phalanx y diseña el cartel que anuncia la primera exposición del Jugendstil.

1909
Funda la Asociación de Nuevos Artistas y empieza a moverse hacia la abstracción.

1910
Pinta las tres primeras obras de la serie *Composiciones*, que serán destruidas por los nazis.

1910-11
Trabaja en una nueva serie, *Impresiones*, y pinta su primera obra abstracta, *Composición V*.

1913
Produce *Composición VI* y *Composición VII*, la última de la serie antes de la Primera Guerra Mundial.

1922
Tras seis años en Rusia, pinta en la Bauhaus; realiza muchos trabajos geométricos abstractos.

1942
Pinta imágenes pequeñas de gran variedad hasta poco antes de su muerte en 1944.

y se dio cuenta de que era una de sus propias obras, y de que la percepción de su belleza no estaba relacionada con su tema.

Arte espiritual

El uso de colores radiantes y formas abstractas podría interpretarse como que su arte era espontáneo e intuitivo. Pero no era el caso. Esbozó sus teorías en su libro *De lo espiritual en el arte*, escrito en 1909, publicado a finales de 1911 y fechado en 1912. En él planteaba que experimentar en arte es fundamental para el crecimiento espiritual de los seres humanos, afirmación tanto más importante cuanto que creía que la humanidad

estaba a punto de dejar atrás el materialismo y entrar en una era de renovación espiritual.

Afirmaba que en pintura, los colores y las formas, no los objetos que puedan representar, tienen un impacto físico y psíquico que actúa sobre el alma. Cada color tiene su propio significado interior (el rojo transmite calidez o enojo…), que es modificado o intensificado por su sombra, o al mezclarlo o yuxtaponerlo con otros colores.

El análisis de Kandinski, si bien no incontestable, está bien sustentado y argumentado. Extendió sus ideas a otras formas artísticas, creyendo que música y pintura, por ejemplo, están interrelacionadas y que los colores

de un cuadro se relacionan entre sí como los acordes en la música; también estaba convencido de que se podía escuchar el sonido de un color o ver el color de un sonido. Tales teorías podrían coartar la creatividad de un artista menor, pero Kandinski las concilió con lo que él llamó «sentimientos interiores y esenciales» para producir una obra hermosa e inesperada.

▽ *COMPOSICIÓN V*, 1911
En este dinámico trabajo, Kandinski dio el paso final desde la simplificación o las formas sugestivas hasta la abstracción. Incluso muchos artistas vanguardistas no supieron ver su valor y estuvieron de acuerdo con el rechazo del jurado.

SEMBLANZA
Arnold Schoenberg

En 1911, Kandinski escuchó la música de elementos atonales del gran compositor austríaco Arnold Schoenberg y, convencido de que era «la música del futuro», pintó *Impresión III*, un homenaje al evento. Los dos artistas se cruzaron correspondencia y se convirtieron en buenos amigos. Schoenberg también pintaba, en un estilo expresionista, y expuso con el grupo El Jinete Azul. Más tarde, Schoenberg ideó el dodecafonismo, el revolucionario sistema de 12 notas por el que es conocido. Tras experimentar un doloroso incidente antisemita, en 1923 rompió con Kandinski. Con la llegada de Hitler al poder, Schoenberg marchó a Estados Unidos.

ARNOLD SCHOENBERG, c. 1922

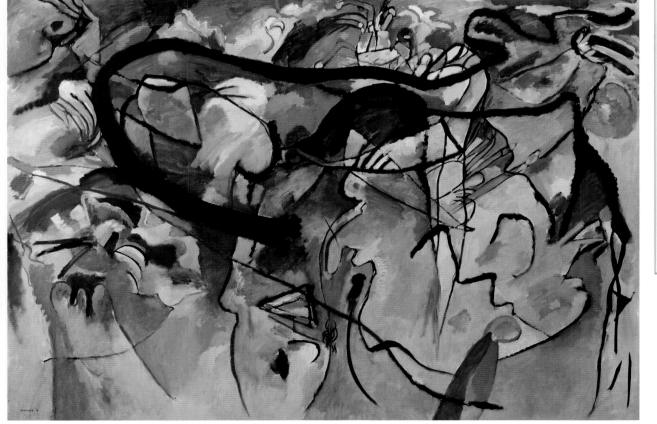

En sus escritos, Kandinski no condenó lo que llamó arte «objetivo», y durante sus años en Múnich su trabajo fue muy variado; hasta los años 1920 no abandonó el arte figurativo. Se sucedieron obras de diferentes estilos o deliberadamente relacionadas, como en las pinturas *Todos los Santos*, en las que la misma escena se presenta muy coloreada, en estilo casi abstracto e incluso en el ingenuo y piadoso estilo del arte popular. De modo similar, en *Dama en Moscú*, la mujer en cuestión está en el centro de la imagen, flotando por la calle, mientras que una misteriosa forma negra se cierne cerca de ella, como sucede con el acertadamente llamado *Punto negro*, cuadro semiabstracto de la misma época (1912).

El grupo Jinete azul

Mientras su arte evolucionaba, Kandinski volvía a involucrarse con sociedades y exposiciones. En 1909 fundó la Asociación de Nuevos Artistas (Neue Künstlervereinigung o NKV) y promovió una serie de exposiciones vanguardistas (sobre todo de artistas franceses), que no sedujeron ni al público ni a la crítica alemanes, cuyo nacionalismo se veía reforzado por las crecientes tensiones internacionales. En 1911, el trabajo y las ideas de Kandinski resultaban demasiado avanzadas para muchos miembros de la NKV, y cuando su *Composición V* fue sometida al jurado, fue rechazada. Kandinski dimitió y junto con un artista más joven, Franz Marc, creó un grupo rival, El Jinete Azul (*Der Blaue Reiter*). Solo organizó dos exposiciones, en 1911 y 1912, pero la publicación del *Almanaque de El jinete azul* influyó en la promoción del nuevo arte, lo que dio al grupo un lugar en la historia.

Años de guerra

Durante el período de El Jinete Azul, Kandinski produjo obras como *Composición VI* y *Composición VII*, pero en agosto de 1914, estalló la Primera Guerra Mundial y el grupo se disolvió. Convertido en enemigo extranjero en Alemania, huyó a Suiza con Gabriele Münter, pero rompieron poco después y Kandinski regresó a su Rusia natal. Se volvió a casar con una mujer rusa, Nina Andreevskaya, 27 años más joven, y logró capear las revoluciones que condujeron a la instauración del Estado bolchevique en 1917 y la subsiguiente guerra civil. Durante los cuatro años siguientes, Kandinski trabajó para el régimen como académico y supervisor de la apertura de 22 nuevos museos.

Se fomentaron algunas tendencias artísticas vanguardistas, y Kandinski pudo pintar y exponer, pero fue marginado cuando se impusieron las tendencias que favorecían el arte proletario. Enviado en misión a Berlín en diciembre de 1921, los Kandinski dejaron Rusia y nunca volvieron.

La Bauhaus

Después de unos meses en Berlín, Kandinski empezó a enseñar en la Bauhaus de Weimar, la escuela que estaba revolucionando el diseño. Disfrutó del ambiente, hizo un amigo cercano, el artista Paul Klee, y se dedicó a la enseñanza y a la pintura.

Durante los años en Rusia, en algunas obras de Kandinski habían aparecido elementos geométricos, pero le disgustaba la sugerencia de que había sido influido por pintores rusos vanguardistas como Malevich.

En la Bauhaus, la insistencia modernista en las líneas limpias y la ausencia de ornamento en el diseño alentó el uso de formas geométricas y el trabajo de Kandinski se movía en la misma dirección. Admitió que el círculo había sustituido al jinete como centro espiritual de su arte.

En 1925 las presiones políticas forzaron a la Bauhaus a trasladarse a Dessau, donde Kandinski creó cientos de pinturas en los siguientes años. Había alcanzado fama mundial y en 1926 una exposición suya se exhibió por Alemania para homenajear su

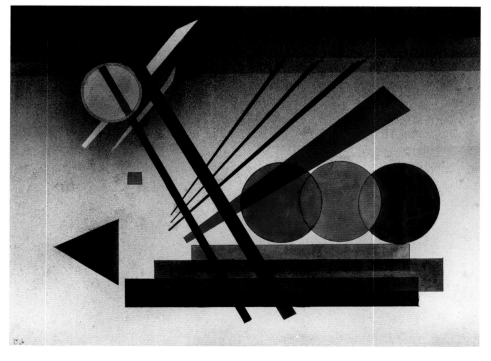

◁ **FUERZA SUSPENDIDA, 1928**

En la década de 1920, la obra de Kandinski era abstracta y en ella predominaban principalmente las formas geométricas, como en esta acuarela. En este caso, las líneas duras se suavizan con tonos sutilmente modulados; sorprende su similitud con los utilizados por su buen amigo Paul Klee.

◁ **FORMAS CAPRICHOSAS, 1937**
Instalado en Francia desde 1933, Kandinski pasó de las líneas rectas dinámicas y las formas geométricas de los años 1920 a las composiciones con curvas más libres y una gama de formas aparentemente animadas y flotantes, a menudo descritas como «biomórficas».

▽ **CASA DE LOS MAESTROS DE DESSAU**
Cuando enseñaba en la Bauhaus de Dessau, Kandinski vivió en una de las casas de los maestros, edificios diseñados por el fundador de la escuela, Walter Gropius.

60 cumpleaños. El año siguiente, Kandinski y su esposa Nina se convirtieron en ciudadanos alemanes. Pero su tranquila existencia se vio amenazada por la Depresión y por el auge del Partido Nazi, que consideraba «degeneradas» todas las formas del modernismo. En 1933 la Bauhaus fue cerrada para siempre y el artista comenzó un segundo exilio en Francia, donde fijó su residencia en Neuilly-sur-Seine, un suburbio de París.

Las pinturas de Kandinski al final de su período en Francia combinaban libremente elementos de sus fases anteriores e introducían elementos nuevos, a menudo descritos como «biomórficos», porque parecían formas de vida diminutas y primitivas. Kandinski y su esposa obtuvieron la ciudadanía francesa en 1939, justo antes de que estallara la guerra y que el país fuera derrotado por Alemania. Kandinski rechazó la invitación de trasladarse a Estados Unidos y, como uno de los artistas que habían sido escarnecidos en 1937 en la Exposición nazi de «Arte Degenerado» (ver p. 287), tuvo la suerte de poder escapar de la Gestapo. Las pinturas más tardías, como *Cumplimiento* (1943), a pequeña escala pero bien ejecutadas, dejan bien patente que su creatividad no disminuyó al final de su vida.

« El arte debe **entrenar** no solo la **vista**, sino también el **alma**. »

VASILI KANDINSKI, *DE LO ESPIRITUAL EN EL ARTE*, 1911

Henri Matisse

1869-1954, FRANCÉS

Matisse fue uno de los artistas más versátiles y creativos del siglo xx. Conocido sobre todo como líder del movimiento fauvista, sobresalió como pintor, escultor, grabador y diseñador.

Henri Matisse nació el último día del año 1869, en la localidad de Le Cateau-Cambrésis, al norte de Francia. Hijo de un comerciante de grano, creció en el vecino pueblo de Bohain-en-Vermandois. Tal vez resulte sorprendente que no mostrara ningún interés por el arte en sus primeros años y trabajara como pasante de un abogado antes de comenzar a estudiar Derecho en París en 1887. Su pasión por el arte se despertó en 1890, después de un ataque de apendicitis. Durante la convalecencia, su madre le regaló una caja de pinturas, no mucho antes de que Matisse se sintiera «transportado a una especie de paraíso».

Educación y experimentación

A regañadientes, sus padres le permitieron renunciar a un futuro seguro como abogado y estudiar arte. Le decepcionó el frío enfoque académico de su primer maestro, William Bouguereau, pero pronto encontró un profesor empático en Gustave Moreau (ver recuadro, derecha). En lugar de centrarse en el dibujo como era la costumbre, alentaba a sus alumnos a pintar directamente para desarrollar así desde una etapa temprana sus habilidades en el uso del color.

Los primeros trabajos de Matisse fueron influidos por el impresionismo

▷ **CATÁLOGO DEL TERCER SALON D'AUTOMNE, EN EL GRAND PALAIS**
Tras ver el trabajo de Matisse en el Salón, el crítico Louis Vauxcelles le llamó, a él y a sus amigos, pintores *fauves* (fieras).

y tuvo un cierto éxito con la venta de dos obras en una exposición en 1896. Aun así, su progreso era lento, obstaculizado sin duda por su caótica vida privada. Su amante, la modelo Caroline Joblau, dio a luz a una niña, Marguerite, en 1894, pero la pareja se separó tres años después. En enero de 1898, Matisse se casó con Amélie Parayre, con quien tuvo un hijo el año siguiente.

Agobiado por sus nuevas responsabilidades familiares, se vio entonces obligado a asumir trabajos temporales. En 1900, por ejemplo, pintó interminables franjas de guirnaldas en el nuevo Grand Palais, que iba a ser una pieza clave de la Exposición Universal de París. También recibió un subsidio de su padre, cancelado en 1901, tras la negativa del Salon des Indépendants a exponer su obra.

Por entonces, Matisse estaba empezando a encontrar su verdadero camino. Sus principales fuentes de inspiración eran Cézanne, de quien aprendió la importancia del orden, el equilibrio y la energía, y Gauguin, cuyos cuadros tahitianos le enseñaron que el color podía tener una mayor fuerza expresiva cuando se le libera de su clásico papel descriptivo. Esta idea se reforzó en 1904, cuando Matisse pintó con los artistas neoimpresionistas Henri-Edmond Cross y Paul Signac en Saint-Tropez.

Aunque Matisse jugó con el estilo puntillista de estos y compuso cuadros con pequeños toques de colores puros y complementarios, pronto dio un paso adelante. El verano siguiente trabajó con André Derain, un amigo de los tiempos de la escuela de arte, en la ciudad costera de Collioure, cerca de la frontera española. Uno de sus vecinos, Daniel de Monfreid, mostró a Matisse y Derain algunas de las últimas obras pintadas por su amigo Paul Gauguin. Estas pinturas indujeron a ambos artistas a sumergirse más a fondo en el color puro.

SEMBLANZA
Gustave Moreau

Gustave Moreau (1826-1898) fue el maestro más influyente de Matisse, y uno de los padres fundadores del simbolismo, movimiento que se preocupaba en reproducir ideas y emociones subjetivas y simbólicas. Era conocido sobre todo por su reinvención mística de temas religiosos y mitológicos y fue un maestro inspirador para alumnos como Georges Rouault y Albert Marquet. Matisse heredó el gusto de Moreau por los colores exquisitos y los temas «exóticos».

BAILE DE SALOMÉ ANTE HERODES, GUSTAVE MOREAU, 1876

▷ **AUTORRETRATO CON CAMISETA A RAYAS, 1906**
En esta imagen, potente y directa, pintada con pinceladas gruesas, Matisse se presenta como un hombre tosco y honesto, más que como un artista académico.

« Me resulta **imposible** copiar la naturaleza servilmente. Lo que hago es **interpretarla**, **someterla** al **espíritu** del cuadro. »

HENRI MATISSE, *LA GRANDE REVUE*, 25 DE DICIEMBRE DE 1908

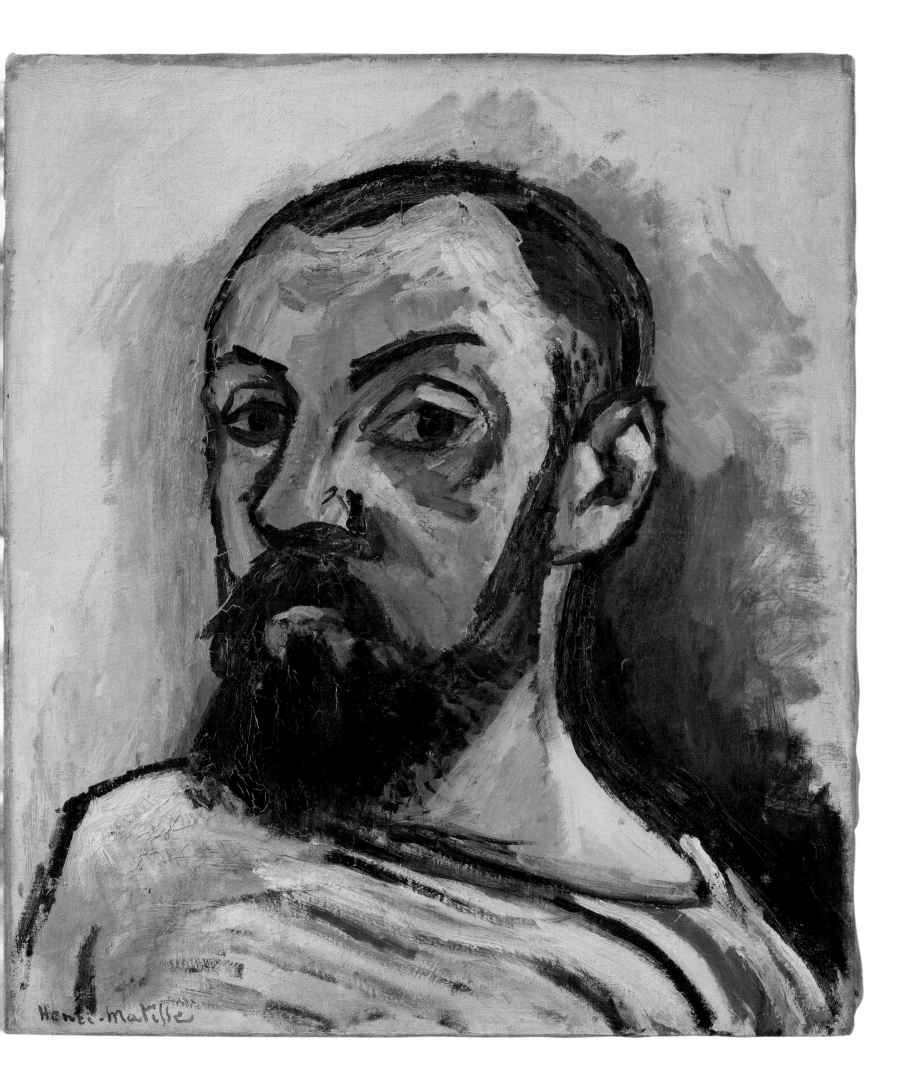

El nacimiento del fauvismo

Los resultados de los experimentos de Matisse y Derain se expusieron ese año en el Salon d'Automne (Salón de Otoño), un nuevo espacio de exhibición (fundado en 1903) que era mucho más progresista que el Salón oficial. Matisse, Derain y un grupo de amigos con ideas afines expusieron juntos. Su variedad de colores brillantes, no naturalistas, causó sensación, y un crítico llamó al grupo *Les Fauves* (las fieras). Las principales obras de Matisse en la exposición fueron *Ventana abierta* y un notable retrato de su esposa, que se conoce como *La raya verde* (1905), por la línea de color que divide su rostro.

El grupo fauvista incluía a Albert Marquet, Maurice de Vlaminck, Othon Friesz, Georges Rouault, Kees van Dongen y Raoul Dufy, pero nunca tuvo un manifiesto común. Cuando unos años más tarde Matisse analizó sus sentimientos sobre el fauvismo, dijo que había sido «el resultado de una necesidad instintiva que sentía y no de una decisión deliberada»; su objetivo era combinar los colores de una «manera expresiva y constructiva».

La moda del fauvismo fue breve, duró hasta alrededor de 1907. El grupo se desintegró y sus miembros desarrollaron su obra en diferentes líneas. El fauvismo no tardó en quedar eclipsado por nuevas ideas y movimientos, especialmente el cubismo, encabezado por Braque y Picasso, pero sería una influencia seminal para los expresionistas.

Colores ordenados

Matisse fue brevemente atraído por el cubismo, con composiciones como *La lección de piano* (1916), que muestra una estructura geométrica más ordenada. El color seguía siendo su principal preocupación, aunque empezó a poner el énfasis en la armonía y la unidad, a usar menos colores y combinarlos con cuidado para obtener un efecto estético óptimo. En *La ventana azul* (1913), por ejemplo, los colores de Matisse no son naturalistas, pero lo que llama la atención es la belleza de las relaciones tonales. La pintura es en esencia una sinfonía en azul, pero resulta aún más efectiva por los toques aislados de rojo y amarillo. Los expertos se han preguntado si, para esta obra, Matisse utilizó un «espejo negro» (también conocido como espejo de Claude, por el pintor Claude Lorrain del siglo XVII). Este dispositivo es un espejo tintado, ligeramente convexo, que sirve para

neutralizar los colores de los objetos que refleja, de modo que ayuda al artista a discernir y comparar los tonos dentro de una escena sin la distracción del color.

Hasta entonces, Matisse había atraído a mecenas ricos, como el magnate ruso Sergei Shchukin y la escritora estadounidense Gertrude Stein. El apoyo de estos, además de un lucrativo acuerdo con la Galería Bernheim-Jeune en París, le permitió viajar mucho, y con los años visitó el norte de África, Rusia, Estados Unidos y gran parte de Europa. Esto amplió sus intereses e influencias. Sintió una especial fascinación por la decoración de tejidos del Próximo Oriente.

▽ *VENTANA ABIERTA*, 1905

Matisse abordó uno de sus temas favoritos, una vista a través de una ventana, en esta pintura hecha en una localidad costera de Collioure. Los colores vibrantes y poco naturales eran más una herramienta de expresión que de representación, y Matisse los asociaba a «cartuchos de dinamita».

« **Sueño** con un arte de **equilibrio, pureza** y **serenidad.** »

HENRI MATISSE, *LA GRANDE REVUE*, 25 DE DICIEMBRE DE 1908

y el círculo rojo que vemos en el pecho del protagonista nos remite a una herida de bala.

Últimos años

La última gran empresa de Matisse antes de morir a los 84 años fue la decoración de una capilla de Vence para una comunidad de monjas dominicas. Una de ellas, que había hecho de modelo en el pasado, había estado cuidando al artista durante su convalecencia. Matisse supervisó todos los aspectos del proyecto, hasta los detalles de las casullas de los sacerdotes. Estaba demasiado débil para asistir a la ceremonia de dedicación, pero la capilla constituye un homenaje a su prodigioso talento.

◁ **LA DANZA, 1910**
La disposición rítmica de las figuras y la paleta brillante y vibrante dan a esta pintura, realizada para el palacio de Sergei Shchukin de Moscú, una cualidad tribal, ritualista e incluso «primitiva».

Recortes de papel (*gouaches découpées*)

A medida que su enfermedad se agravaba, Matisse desarrolló una nueva técnica artística. Recortaba papeles de colores brillantes y, con la ayuda de asistentes, fijaba estas formas a una base. Reorganizaba después los recortes, hasta que estaba satisfecho, antes de pegarlos en su lugar. Disfrutaba de ese proceso, que comparaba con el trabajo de un escultor que talla un bloque de madera. «Para mí es una simplificación. En lugar de dibujar un tema y luego colorearlo... dibujo directamente en el color.»

HENRI MATISSE TRABAJANDO EN SUS RECORTES DE PAPEL

Matisse plasmó un repertorio de temas, como desnudos y odaliscas sensuales, interiores de colores brillantes y exuberantes naturalezas muertas con frutas y flores exóticas. Fue criticado por algunos por eludir los temas que reflejan las sombrías realidades de la vida, pero eran críticas en gran medida injustificadas.

En 1941 Matisse fue operado de un cáncer abdominal que le dejó seriamente incapacitado, y los años siguientes fueron sombríos: su esposa pidió la separación y él vivía en plena zona de guerra, bajo circunstancias estresantes.

Fue en estas circunstancias en las que comenzó a producir sus recortes de papel (ver recuadro, derecha); los

mejores fueron reproducidos en el memorable libro de arte, *Jazz* (1947). Con sus intensos colores y su estilo de apariencia infantil, estos diseños parecen al principio alegres y festivos, pero analizadas más de cerca, las imágenes tienen un trasfondo de violencia y muerte. Así, por ejemplo, *Ícaro* parece una simple descripción de la antigua leyenda griega sobre el joven que volaba demasiado cerca del Sol antes de desplomarse hacia la muerte. Matisse, sin embargo, agregó referencias contemporáneas. Las estrellas amarillas parecen explosiones,

◁ **ÍCARO, 1947**
Una de las 20 planchas del libro *Jazz*, esta imagen procede de los recortes de Matisse. Se ha interpretado como una metáfora.

MOMENTOS CLAVE

1904	1913	1921	1932-33	1948-51
Se une a Paul Signac en Saint-Tropez, donde experimenta brevemente con el estilo puntillista.	Visita Marruecos, donde pinta el exótico y onírico *Café árabe*.	Inspirado por sus viajes al Próximo Oriente y su encuentro con Renoir, pinta *La odalisca con pantalones rojos*.	Tras su visita a Estados Unidos, acepta el encargo de un conjunto de murales para la Fundación Barnes.	Acepta un proyecto para la capilla del Rosario de Vence, para la que diseña vidrieras, murales y baldosas de cerámica.

Piet Mondrian

1872-1944, NEERLANDÉS

Las pinturas de Mondrian revelan la búsqueda espiritual para dar con una armonía dentro del arte, un viaje que le llevó de pintar la naturaleza a abrazar la abstracción pura.

Nacido en Amersfoort, cerca de Utrecht, en los Países Bajos, Pieter Cornelis Mondriaan (más tarde suprimió una «a») tuvo una educación tradicional estricta y calvinista. Su padre, un director de escuela y artista aficionado, y su tío Fritz, un exitoso pintor, le iniciaron en el dibujo y la pintura. Su progenitor le animó a formarse como profesor de dibujo, una ocupación estable, pero tras graduarse como maestro en 1892, Piet decidió dedicarse a la pintura. Este mismo año, se trasladó a Ámsterdam para estudiar en la Academia de Bellas Artes, donde no tardó en involucrarse en sociedades artísticas y círculos sociales bohemios. Pudo ganarse la vida gracias a los encargos de retratos y dando clases a los ricos esnobs.

Pintar la naturaleza

Después de completar sus estudios iniciales, Mondrian solicitó el Premio de Roma de Holanda, una prestigiosa beca que le habría dado derecho a un período de estudios en Italia, pero fue rechazado en 1898 y de nuevo en 1901. El segundo fracaso le llevó a abandonar la pintura de figuras humanas, criticada por los jueces. En su lugar, se volcó en los paisajes y pintó escenas campestres de granjas, árboles y ríos, realizados al aire libre al estilo impresionista típico del artista francés Claude Monet.

Aunque con el tiempo sus obras se hicieron menos figurativas, eran poco radicales y apenas muestran la dirección extrema que iban a tomar más tarde. Estos lienzos, sin embargo, ya apuntaban el interés de Mondrian por la perspectiva, así como su pasión por la naturaleza, que se consolidó durante un año de estancia en la localidad rural de Uden en 1904.

Hacia 1908 Mondrian empezó a desarrollar un estilo más distintivo, plasmando árboles, flores y molinos de viento en formas planas y simplificadas y pintados en colores intensos y sensuales. El trabajo de esta época estuvo influido por los pintores simbolistas, que valoraban una expresión más realista de las representaciones de la naturaleza. También le influyó su creciente interés por la teosofía, un sistema esotérico de creencias que sostiene que una sola fuerza cósmica sobrenatural sustenta la realidad material experimentada por los seres humanos, y que esta espiritualidad superior puede ser captada a través de experiencias místicas personales. El movimiento, que combina teorías de diversas tradiciones y religiones, se hizo popular a finales del siglo XIX y principios del XX.

Búsquedas espirituales

Tomando la naturaleza como punto de partida, Mondrian experimentó con diferentes enfoques artísticos en un

△ **SIMBOLISMO TEOSÓFICO**
En este diseño, atribuido a Helena Blavatsky, defensora de la teosofía, se ve un hexagrama (que representa el espíritu y la materia entrelazadas) dentro de una serpiente que se muerde la cola (inmortalidad).

▷ **SAUCES CON SOL**, 1902
Esta pintura es más una exploración de las relaciones rítmicas entre líneas horizontales y verticales que un intento estricto de representación. Parece un precedente del uso de la línea y el color en sus trabajos abstractos posteriores.

« Creo que es posible por medio de líneas **horizontales** y **verticales**... llegar a una obra de arte **potente** y **auténtica**. »

PIET MONDRIAN

▷ **AUTORRETRATO, 1918**
Mondrian pintó numerosos autorretratos. Esta obra, encargada por un admirador, muestra al artista delante de una de sus composiciones de cristales de color, con los que experimentaba los principios del neoplasticismo (ver p. 278).

△ **COMPOSICIÓN N.° 6, 1914**
Basado en un modelo arquitectónico, este delicado equilibrio de líneas verticales y horizontales muestra el movimiento de Mondrian hacia la abstracción total. En este punto de su carrera, había eliminado casi del todo las líneas curvas.

intento por conectar el mundo terrenal con el plano inmaterial y espiritual. Primero adoptó una técnica puntillista, empleando toques difusos de color luminoso para construir imágenes de dunas y vistas del mar, pintadas durante sus visitas a la población costera holandesa de Domburg.

Mondrian pensó que había hallado el lenguaje visual adecuado para expresar el mensaje espiritual de sus creencias teosóficas, cuando descubrió el cubismo en una visita a París en 1911. Esta forma revolucionaria de representación, desarrollada por Picasso y Braque, ponía múltiples perspectivas de un tema en una imagen fragmentada y abstracta.

En 1912 Mondrian se trasladó a la ciudad de París. Siguió fusionando su trabajo con el enfoque cubista de transformación de la realidad visible en planos y líneas, y vinculó esta «desmaterialización» con sus creencias teosóficas. La evolución de su obra puede verse en una serie de composiciones en las que formas naturales como el árbol son casi destruidas por la abstracción.

▷ **COMPOSICIÓN EN ROJO, AMARILLO Y AZUL, 1921**
En esta disposición de formas rectilíneas, Mondrian ha abandonado por completo el arte naturalista en busca de un lenguaje visual universal.

El nacimiento de *De Stijl*

El estallido de la Primera Guerra Mundial interrumpió los experimentos de Mondrian. Se encontraba lejos de París, de vacaciones en los Países Bajos, cuando comenzó la contienda y se vio obligado a permanecer en su país natal durante toda la guerra, en una colonia de artistas en Laren. Este imprevisto cambio de circunstancias fue productivo, porque allí conoció a dos artistas, Theo van Doesburg y Bart van der Leck, que, como él, estaban interesados por nuevas teorías sobre el arte. Juntos, en 1917, publicaron una revista, *De Stijl* (El estilo), en la que expresaron sus ideas.

Neoplasticismo

Mondrian había intentado escribir sobre sus teorías teosóficas del arte, y *De Stijl* supuso una plataforma para describir la base teórica de su futuro trabajo. Se había alejado del cubismo y despreciaba sus temas caseros de violines y jarras. Hacia 1918 abandonó la figuración por completo.

Ya no buscaba una interpretación de la realidad visual (como los cubistas), sino que trataba de representar la realidad espiritual, de convertir sus cuadros en un espacio en el que las leyes cósmicas podrían revelarse, con el artista como mediador.

▷ **CUBIERTA DE UN NÚMERO DE *DE STIJL*, 1917**
La revista *De Stijl* (El estilo) dio nombre a un movimiento artístico y arquitectónico que simplificaba las composiciones a formas lineales, con el uso del negro, el blanco y los colores primarios.

Mondrian dio a su teoría el nombre de «neoplasticismo». Afirmaba que, para elevarse por encima de la realidad visual, hay que simplificar el color, la línea y la forma y reducirlos a lo esencial hasta que alcancen la abstracción pura. Compuestos de una manera armoniosa, estos elementos proporcionarían los medios por los cuales los espectadores tomarían conciencia de su conexión con el poder cósmico oculto que se encuentra más allá de la apariencia.

Desde su regreso a París al terminar la guerra en 1919, Mondrian se limitó a trabajar solo con líneas verticales y horizontales, con una gama cada vez más reducida de colores que rellenaban los espacios planos entre ellas. Este estilo se puede ver en obras como *Composición en rojo, negro, amarillo, azul y gris* (1921). Su estudio de la

« Cuanto más puro es el "**espejo**" del artista, mejor refleja la **auténtica realidad**. »

DORE ASHTON, 1985

rue du Départ 26, fue visitado por otros miembros de la vanguardia. Su obra recibió mayor atención y expuso por primera vez en Estados Unidos.

En la década de 1920, Mondrian siguió perfilando sus teorías y modificando sus composiciones en su continua búsqueda de una armonía pictórica; empezó a usar solo los colores primarios puros (rojo, amarillo y azul junto al negro y blanco); desplazó formas y líneas al borde del lienzo; y, entre 1924 y 1925, realizó varias pinturas en forma de rombo en las que los elementos visuales quedaron reducidos a un nivel todavía menor. En esa época, también se distanció de Van Doesburg, ya que a Mondrian le parecía que este no era lo bastante radical en la búsqueda de obras de arte armoniosamente geométricas.

A partir de 1932, Mondrian comenzó a experimentar con líneas tan anchas que se convirtieron en bloques de color, desdibujando la distinción entre línea y forma, lo que le llevó a buscar un nuevo equilibrio en sus composiciones.

Últimas obras en Nueva York

El ascenso del fascismo en Europa en los años 30 proyectó su sombra sobre muchas libertades. Temiendo la guerra, Mondrian dejó París y marchó a Inglaterra en 1938, donde le acogió su amigo el artista Ben Nicholson. Cuando estalló la Segunda Guerra Mundial, se fue a Nueva York. Allí, junto con muchos otros artistas europeos refugiados, se puso a trabajar influido por su nuevo entorno. Así, su *Broadway Boogie Woogie*, por ejemplo, se inspiró en el jazz, el «ritmo de América».

El estudio de Mondrian en el 15 de la calle 59 Este se convirtió en un activo hervidero, y en él realizó obras usando cinta de papel por primera vez. Sin embargo, muchas de estas obras quedarían incompletas, pues a principios de 1944, Mondrian contrajo una neumonía y murió, a los 71 años. La larga lista de artistas emigrados y los neoyorquinos eminentes que asistieron a su funeral son testimonio de su importancia, y actualmente mantiene su posición como figura destacada del arte del siglo xx.

SOBRE LA TÉCNICA
Los estudios de Mondrian

Mondrian trató de borrar las diferencias existentes entre la pintura, la escultura y la arquitectura. En sus lugares de trabajo, buscaba los mismos colores y formas básicos que guiaban su pintura. Sus estudios de París y Nueva York estaban pintados de blanco brillante, y no había objetos superfluos. Lo único visible eran sus obras y algunos sencillos muebles geométricos caseros, apenas decorados con colores primarios. Cambiaba a menudo las cosas y lo reorganizaba todo para crear un conjunto armonioso. Sus estudios fueron famosos en vida, y se fotografiaron y archivaron después de su muerte.

RECONSTRUCCIÓN DEL ESTUDIO DE MONDRIAN EN PARÍS

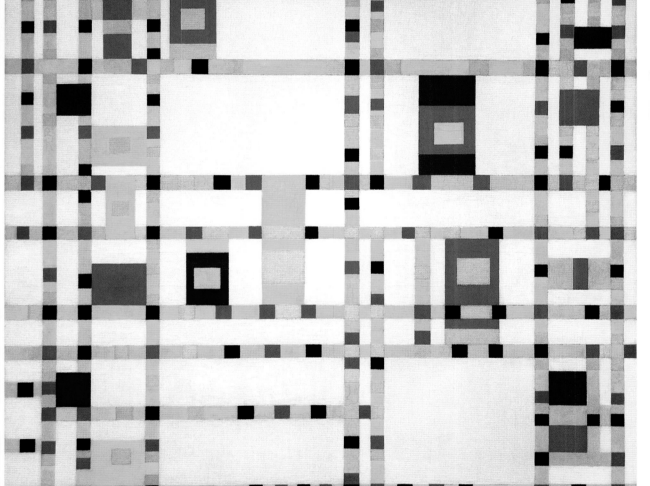

◁ **BROADWAY BOOGIE WOOGIE, 1942-43**
Las líneas vibrantes y la composición enérgica de la última obra acabada de Mondrian son un homenaje a su ciudad de adopción, Nueva York, y nos recuerdan la cuadrícula de sus calles.

Constantin Brancusi

1876-1957, RUMANO

Uno de los modernistas más relevantes, Brancusi revolucionó la escultura con la extrema simplicidad de sus formas y fue un pionero en la técnica de la talla directa del material.

Constantin Brancusi creció en el seno de una familia campesina en el pueblo de Hobitza, en una zona rural de Rumanía, cerca de los Cárpatos. De niño pastoreaba las ovejas de la familia y aprendió a tallar madera, una artesanía tradicional utilizada para decorar objetos domésticos. En la adolescencia tuvo varios empleos en la ciudad de Craiova.

Brancusi aprendió a leer y escribir solo, y a los 18 años se inscribió en la Escuela de Artes y Oficios de Craiova, financiado por un industrial que quedó impresionado por su habilidad para tallar madera. Cuatro años después, fue admitido en la Escuela de Bellas Artes de Bucarest, donde estudió escultura en el estilo académico frecuente en aquel momento.

Educación en París

En 1904 Brancusi viajó a París, realizando la mayor parte del viaje a pie, y se incorporó a la École des Beaux-Arts. Pronto fue aceptado en el círculo de intelectuales y artistas de la ciudad, entre ellos Henri Matisse, Amedeo Modigliani, Marcel Duchamp y Jean Cocteau. Trabajó brevemente en el taller de Rodin, pero lo dejó diciendo que «nada crece a la sombra de grandes árboles». Sus primeros trabajos mostraban la influencia tanto de su formación académica como de

◁ **MUSA DURMIENTE I**, 1909-10
Esta cabeza de mármol de Brancusi tiene marcas y contornos mínimos para indicar las facciones. La escultura es una elegante forma arquetípica moderna.

Rodin, y sus primeras piezas fueron expuestas en el Salon d'Automne en 1906. Tras apartarse de Rodin, empezó a desarrollar las formas simplificadas que revolucionarían la escultura.

Talla directa

En 1908 Brancusi realizó *El beso*, obra tallada en un solo bloque de piedra. Una representación simétrica de dos amantes cara a cara, no reducida a la abstracción, los torsos fusionados, los brazos entrelazados, las facciones grabadas en la piedra, este fue el logro del artista con su nuevo estilo de extrema simplificación temática. Fue uno de sus primeros intentos de talla directa (ver recuadro, derecha) que se convertiría en su técnica preferida. A lo largo de su vida repitió y rehízo los temas que le interesaban, como el de *El beso*.

Al rechazar la representación y las cualidades emocionales de la escultura típica de Rodin, Brancusi pasó a inspirarse en el arte «primitivo» de África y Asia, y en el arte popular de su país. Las referencias a un arte arcaico, no occidental, le permitieron expresar intemporalidad y universalidad como parte de su búsqueda de la esencia de las cosas. La influencia de la escultura popular tradicional era evidente en sus tallas de madera (también hizo la mayoría de sus muebles).

Arquetipos modernistas

A pesar de evolucionar hacia un estilo abstracto y minimalista, Brancusi afirmaba que sus obras abordaban la «realidad oculta» de sus temas. Por ejemplo, en *Musa durmiente* I (1909-10), modeló un busto de la baronesa Renée-Irana Frachon como una cabeza lisa, incorpórea, un óvalo de mármol pulido con las facciones poco trabajadas, etéreas y serenas,

SOBRE LA TÉCNICA
Talla directa

El método tradicional de la escultura consistía en crear un modelo en yeso o arcilla, y luego fundirlo en bronce o enviarlo para que unos especialistas lo tallaran en mármol. Rodin dirigió un taller con numerosos ayudantes, a los que guiaba a la hora de esculpir los modelos que había realizado. Para Brancusi, que había crecido tallando madera en la Rumanía rural, el material era clave. Al tallar directamente podía interactuar con la piedra o la madera con una inmediatez y autenticidad sin precedentes, en contraste con la fundición y el modelado.

EL BESO, 1908

◁ **RETRATO, c. 1928**
Brancusi mantenía sus raíces campesinas, y vestía y vivía de forma sencilla. Mantuvo siempre la cultura, la gastronomía, la música y la mitología rumanas.

« La simplicidad no es un **objetivo** en el arte: se llega a la **simplicidad** pese a uno mismo, al acercarse al **auténtico sentido** de las cosas. »

CONSTANTIN BRANCUSI

△ **MADEMOISELLE POGANY (BRONCE), 1933**
Expuesta originalmente en el Armory Show en una versión en mármol, esta obra fue ridiculizada como una «escultura estrafalaria [que] no se parece a nada más que a un huevo».

« No busques **misterio** o fórmulas oscuras en mi trabajo. Lo que te ofrezco es **pura alegría**. Mira mis esculturas hasta que **las veas**. »

CONSTANTIN BRANCUSI

dando una sensación intemporal y espiritual. Retomó el tema de la cabeza con frecuencia, con numerosas variaciones en mármol y bronce, entre ellas *Mademoiselle Pogany* (1912-13), una cabeza y brazos de mármol liso, blanco, ovalado, con ojos exageradamente almendrados, que talló de memoria. La culminación de estos experimentos con la forma oval fue *El comienzo del mundo* (1920), en que un mármol en forma de huevo colocado sobre un círculo de bronce pulido evoca fertilidad y orígenes cósmicos.

Críticas y controversias

En 1913 Brancusi participó en el Armory Show de Nueva York, la primera exposición americana de arte moderno; en 1914 tuvo lugar su primera muestra individual en Estados Unidos en la galería de vanguardia 291 de Alfred Stieglitz. A pesar de que la naturaleza radical de su obra desconcertó a muchos críticos y mereció artículos burlones, fue cada vez más popular entre coleccionistas estadounidenses, franceses y rumanos.

En 1920 la controversia se convirtió en escándalo con la exhibición de una de sus obras en el Salon des Indépendants de París: *Princesa X*, el supuesto busto de una modelo anónima, a quien posteriormente identificó como la princesa Marie Bonaparte, sobrina nieta de Napoleón. Se trataba de una escultura en bronce muy pulida de una forma humana abstracta. Sin embargo, su aspecto fálico fue considerado ofensivo, y, pese a las protestas de Brancusi alegando que la obra representaba de hecho la «esencia de la feminidad», se vio obligado a retirarla de la exposición.

Esculturas de aves

Brancusi pasó la vida explorando ciertas formas, a las que regresó una y otra vez, perfeccionándolas y puliéndolas en numerosas variaciones. Probablemente, su serie más famosa fue la de 29 pájaros, que realizó entre 1910 y 1944.

Su primera escultura de pájaros, *Maiastra* (1910-12), una forma reconocible de ave sobre una sucesión de peanas hace referencia al hermoso mensajero del amor de la tradición rumana. Los pájaros posteriores, sin embargo, se hicieron más abstractos. En las numerosas versiones de *Pájaro en el espacio*, la forma es alargada y elemental, un intento de representar el vuelo, realzado por el uso de bronce muy pulido que permite la interacción de la luz y la escultura.

En 1926 una versión de *Pájaro en el espacio* fue motivo de un célebre caso judicial, pues fue confiscada por un agente de aduanas que pretendía grabar la obra con un impuesto al considerarlo un objeto en lugar de una obra de arte (exenta de cargas fiscales). Después de dos años, Brancusi ganó el caso, y se amplió la definición de obra de arte, por lo menos en términos legales.

Monumentos

Durante las décadas de 1920 y 1930, Brancusi continuó exhibiendo en Estados Unidos. Su creciente fama internacional le supuso un encargo del maharajá de Indore, en el centro de la India, que incluía un templo de mármol para albergar las obras del escultor. Trabajó varios años en este proyecto, pero lamentablemente el

CONTEXTO
Armory Show

En 1913 una exposición en Nueva York cambió el mundo del arte en Estados Unidos. La Exposición Internacional de Arte Moderno, más conocida como Armory Show, reunió a unos 300 artistas europeos y la pintura y escultura de las vanguardias norteamericanas, con estilos impresionistas, fauvistas, cubistas y futuristas. El público y la prensa quedaron deslumbrados y sorprendidos, mientras que la mayoría de los críticos calificó las obras de perturbadas, escandalosas y degeneradas. La muestra fue un catalizador para los artistas norteamericanos, que empezaron a deshacerse de las convenciones del realismo y a abrazar una estética nueva.

EXPOSICIÓN INTERNACIONAL DE ARTE MODERNO, O ARMORY SHOW.

maharajá perdió interés en lo que habría sido un notable monumento modernista que nunca fue construido.

Monumentos rumanos

En 1938, Brancusi regresó a su Rumanía natal para inaugurar una obra monumental en Târgu Jiu, cerca de su lugar de nacimiento. Este monumento, para homenajear a los soldados rumanos fallecidos en la Primera Guerra Mundial, estaba compuesto por tres elementos: *Mesa del silencio*, *Puerta del beso* y *Columna del infinito*, dispuestos en un eje este-oeste de 1300 metros de largo. *Columna del infinito* fue la variante final de otra serie que había ocupado a Brancusi durante muchos años; la primera versión de madera databa de 1918. El monumento fue su último gran trabajo.

En sus años finales, talló pocas piezas, pero cuidó de su estudio, que consideraba casi como una obra de arte en sí mismo. Le preocupaba la forma en que las esculturas estaban situadas, unas en relación con otras; si vendía una, la reproducía de nuevo en yeso para mantener la armonía del espacio.

◁ ***PÁJARO EN EL ESPACIO*, 1940**
Brancusi pretendía encarnar la pura esencia del vuelo en este esbelto, curvado, afilado y pulido trabajo.

MOMENTOS CLAVE

1908
Con *El beso* empieza a expresar su visión de la esencia de las cosas.

1910
Inicia la serie de esculturas sobre aves, que desarrolla durante los 30 años siguientes.

1918
Realiza en su estudio la primera versión de *Columna del infinito*, tema que le llevará varios años.

1926
Una versión de *Pájaro en el espacio* es clasificada como «objeto utilitario» en la aduana de Estados Unidos.

1937
Viaja a la India para conocer al maharajá de Indore, interesado en un proyecto monumental.

1943
Realiza *El sello*, una sencilla forma en mármol que simboliza un cuerpo que se eleva del suelo.

Brancusi se convirtió en ciudadano francés en 1952 y legó las obras no vendidas al Estado, a condición de que este recreara su estudio exactamente como estaba a su muerte. Murió a los 81 años y es reconocida su influencia en escultores como Isamu Noguchi, Henry Moore, Barbara Hepworth y Jacob Epstein, en particular por su uso de las formas y su compromiso con los materiales. El movimiento minimalista de los años 1960 también está en deuda con sus formas, reducidas a la mínima expresión.

▽ **EL ESTUDIO COMO ARTE**
El estudio de Brancusi ha sido recreado en el Centro Pompidou de París por el arquitecto italiano Renzo Piano. Las esculturas están dispuestas como se encontraban en el momento de su muerte.

Paul Klee

1879-1940, SUIZO/ALEMÁN

Klee se inspiró en diversos movimientos (cubismo, orfismo, surrealismo), pero no se vinculó a ninguno. Sus pinturas exhiben una mezcla de fantasía, ingenio e invención.

◁ **KLEE EN BERNA**
Como estudiante, Klee mostró un gran talento musical. Su interés por la música continuó a lo largo de toda su vida.

Paul Klee nació el 18 de diciembre de 1879 en Münchenbuchsee, pequeña localidad cerca de Berna, Suiza. Su padre era alemán y, como él, Paul mantuvo la ciudadanía alemana toda su vida. Sus padres eran músicos y el niño heredó sus dotes. Aprendió violín a una edad temprana y tocó con la Orquesta Municipal de Berna desde los 10 años. Pese a sus dotes, nunca hubo dudas acerca de su futura carrera artística y en 1898 se trasladó a Múnich para comenzar el aprendizaje. Asistió a una escuela privada de arte antes de estudiar con Franz von Stuck en la Academia de Bellas Artes de la ciudad.

Desarrollo artístico

Stuck era un importante pintor simbolista y también un buen artista gráfico, aspecto de su obra que dejó una profunda huella en el joven Klee. Durante los primeros años de su carrera, se concentró sobre todo en el grabado, produciendo imágenes que a menudo eran grotescas o satíricas. Aunque Klee obtuvo cierto éxito con estos trabajos, su principal fuente de ingresos seguían siendo sus

◁ **EL ARTISTA EN LA VENTANA, 1909**
Klee pintó obras monocromáticas antes de desarrollar su sentido del color. Se cree que esta acuarela temprana puede ser un autorretrato.

actuaciones con la Orquesta de Berna. En 1906 se casó con la pianista Lily Stumpf y durante un tiempo ella fue el sostén de la familia.

Entre las vanguardias

La suerte de Klee cambió cuando empezó a moverse en círculos artísticos más progresistas. En 1911 conoció a Vasili Kandinski (cuyos experimentos en arte abstracto fascinaron a Klee), expuso con su grupo expresionista *Der Blaue Reiter* (El Jinete Azul) y trabó una fuerte amistad con pintores como Franz Marc y August Macke.

En el otoño de 1912 hizo una breve pero crucial visita a París, donde se familiarizó con las últimas tendencias del cubismo, entonces encabezado por Picasso y Braque. Klee se sintió especialmente atraído por el orfismo, la variante de Robert Delaunay de este estilo; enderezó los planos inclinados de Picasso y Braque, y sustituyó sus grises y marrones por «ventanas» de colores brillantes. Klee visitó el estudio de Delaunay y tradujo un artículo en el que el francés esbozaba sus teorías, que publicó en Alemania. El creciente compromiso de Klee con el color se puso de manifiesto en 1914, tras un viaje a Túnez con Macke y otro pintor, Louis Moilliet. Los tres quedaron deslumbrados por el potente sol y

los fuertes colores, experiencia que tuvo una profunda influencia en sus respectivas paletas. Los resultados fueron inmediatamente evidentes en las acuarelas de Klee, pero sus experimentos acabaron con el estallido de la Primera Guerra Mundial. Klee no

△ **CÚPULAS ROJAS Y BLANCAS, 1914**
Inspirado en su viaje a Túnez, Klee produjo pinturas compuestas de bloques de color en armoniosos arreglos, análogos a las composiciones musicales.

« **El color me posee**... Me posee para siempre, lo sé. Ambos somos **una misma cosa.** Soy pintor. »

PAUL KLEE, ESCRITO DURANTE SU VIAJE A TÚNEZ, 1914

▷ **PEZ MÁGICO, 1925**
Klee sintió fascinación por los peces desde que visitara el acuario de Nápoles en su juventud, y estos aparecen a menudo en sus pinturas. Aquí, habitan un oscuro mundo de fantasía, junto con flores, criaturas extrañas y un reloj que hace referencia a la fecha de la imagen.

▽ **KLEE EN SU ESTUDIO DE LA BAUHAUS**
Fundada en 1919, la Bauhaus atrajo a profesores de prestigio, como Klee y Kandinski. La importancia de la escuela residía en difuminar las fronteras entre arte y diseño. Este enfoque progresista condujo a su cierre por los nazis en 1933.

fue movilizado hasta 1916, aunque no fue enviado al frente. Pasó la mayor parte del tiempo en un curso de formación de pilotos en un aeródromo de Baviera. Inicialmente sirvió como personal de tierra y, luego, en trabajos de oficina. Esto le permitió seguir pintando en su tiempo libre. Por desgracia perdió a sus amigos Macke y Marc, que murieron en combate.

Éxitos de posguerra
Finalizada la guerra, Klee hizo rápidos progresos. En 1919 una gran exposición en Múnich consolidó su reputación y se editaron los primeros libros sobre su arte. Gracias a la fama, recibió una invitación para formar parte del cuerpo docente de la recién estrenada Bauhaus, una escuela de arte fundada en Weimar en el año 1919 por el influyente arquitecto alemán Walter Gropius, que resultó ser el paso más importante de la carrera del artista. La Bauhaus sería el centro cultural más importante de la Alemania de entreguerras. Klee permaneció en la escuela una década, su período más productivo.

Se incorporó a su puesto en 1921, y comenzó enseñando en talleres de vidriería emplomada, tejido y encuadernación. Pronto le encargaron que se ocupara de impartir las clases de introducción al dibujo, la pintura y el diseño. Resultó ser un excelente profesor, y gozó de una enorme popularidad entre los estudiantes. Su amigo Vasili Kandinski formaba parte también del profesorado, y cuando la Bauhaus se trasladó de Weimar a Dessau en 1925, ambos se instalaron en casas y estudios adyacentes al edificio.

« Quiero ser como un **recién nacido**, no saber absolutamente **nada**... ser casi **primitivo**. »
PAUL KLEE, CITADO EN GEORGE HAMILTON, *PINTURA Y ESCULTURA EN EUROPA, 1880-1940*

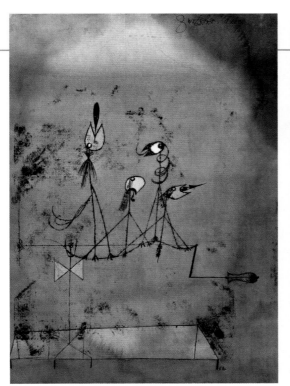

▷ **LA MÁQUINA DEL GORJEO, 1922**
Esta ingeniosa fantasía demuestra por qué Klee gustaba tanto a los surrealistas. Una hilera de pájaros están posados sobre una rudimentaria máquina, dispuestos a cantar tan pronto se gire la manivela.

Pensamiento y teoría

En los años de la Bauhaus, Klee definió su enfoque personal en la finalidad y la práctica del arte, y muchas de sus teorías se publicaron más adelante en su *Cuaderno pedagógico* (1925). El intercambio de ideas en la escuela también fue para él una importante fuente de inspiración.

En 1925 Klee atrajo la atención de los surrealistas, que lo invitaron a participar en su primera exposición colectiva en París. Klee tenía mucho en común con el movimiento. Su gusto por la yuxtaposición de objetos en apariencia no relacionados y su supuesto uso del dibujo automático eran características surrealistas clásicas, pero Klee minimizaba el papel del subconsciente en su trabajo. Era verdad, confesó, que a veces se inspiraba en garabatos o en una mirada accidental de un cuadro, pero el trabajo terminado era siempre el resultado de una idea firme.

Visiones cambiantes

El estilo de Klee se vio influido por un segundo viaje a África. En el invierno de 1928-29 recorrió Egipto. Esta vez dirigió su interés hacia la inmensidad del desierto y la envergadura de los monumentos antiguos. También le fascinaron los jeroglíficos y a partir de ese momento, sus trabajos incluirían signos y símbolos curiosos. Klee tenía un estilo muy variado y dibujaba bajo muchas influencias, pero sin implicarse nunca en manifiestos o movimientos específicos. A veces se acercaba a la abstracción, pero siempre creyó que la naturaleza era el punto de partida esencial de todas las formas de creación artística. También sostuvo que el proceso de creación de una obra era más relevante que el producto acabado. Sus cuadros a menudo parecen engañosamente sencillos, pero enmascaran el uso de una compleja serie de técnicas. En *Pez mágico*, por ejemplo, añadió una delgada capa de pintura negra sobre una primera capa de colores brillantes, y a continuación raspó partes del negro para formar las imágenes. También pegó al lienzo una tira oblonga de muselina y la adornó con un reloj. Una larga línea diagonal sale de ella como si fuera una cuerda, dando la sensación de que la muselina es un velo que podría arrancarse para desvelar nuevos secretos. Este era su típico enfoque lúdico y teatral.

Opresión y oscuridad

Klee había mostrado siempre una actitud muy independiente. En 1931 abandonó la Bauhaus, cansado de las discusiones y la política interna, y aceptó un puesto en la Academia de Düsseldorf. Sin embargo, el surgimiento del nazismo proyectó pronto una sombra sobre el arte moderno alemán (ver derecha). Klee fue denunciado por un periódico nazi y cesado de su puesto, tras lo que regresó a su Suiza natal.

La vuelta a casa no estuvo exenta de problemas. A partir de 1935 comenzó a sufrir los efectos de la esclerodermia, una rara enfermedad de la piel que acabaría con su vida. Continuó pintando, pero su trabajo perdió gran parte de su luminosidad y su humor, y adquirió un tono sombrío. También tuvo problemas con las autoridades. Klee seguía siendo ciudadano alemán, y sus reiteradas solicitudes de la ciudadanía suiza eran rechazadas. Al final le fue concedida el día después de su muerte, el 29 de junio de 1940.

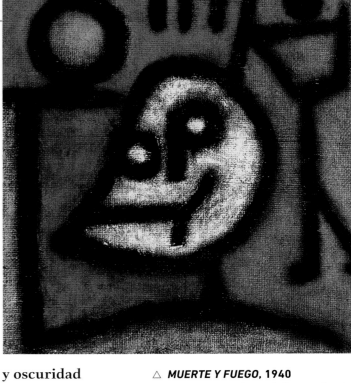

△ **MUERTE Y FUEGO, 1940**
A medida que la enfermedad se apoderaba de él, sus pinturas se hicieron toscas y sombrías. Las letras TOD (en alemán, «muerte») forman las facciones de una cara cenicienta con sonrisa de *rigor mortis*.

MOMENTOS CLAVE

1904
Produce *Actor cómico con máscara*. Sus primeros aguafuertes se inspiran en los grabados de Goya y de Blake.

1919
Experimenta con ideas cubistas en *Villa R*, que muestra perspectiva múltiple, bloques rectangulares y una gran letra R.

1925
Publica *Cuaderno pedagógico*, que comienza con su famosa cita: «Una línea activa por la que caminar y moverse con libertad, sin meta...».

1929
En un viaje a Egipto, se inspira en la grandiosidad de los monumentos antiguos y en el desierto para obras casi abstractas.

1933
Con el ascenso de Hitler en Alemania, es denunciado como «bolchevique cultural». Su trabajo se considera subversivo y es despedido.

Pablo Picasso

1881-1973, ESPAÑOL

Con infinita inventiva y un rotundo dominio de todas las técnicas artísticas que empleó, Picasso marcó como nadie el arte moderno, y se convirtió en el artista definitivo del siglo XX.

◁ **MOTIVO TAURINO**
Picasso representó con frecuencia corridas de toros, fascinado por el viejo tema del triunfo del hombre sobre la bestia.

Pablo Ruiz Picasso nació en 1881 en Málaga, España. Su padre, José Ruiz Blasco, era profesor de arte y pintor de animales (considerado un género menor) y solía llevar a su hijo a los toros, que serían el tema de algunos de sus primeros dibujos. Su talento se desarrolló rápidamente bajo la tutela del padre, y cuando José aceptó un puesto de profesor en la escuela de arte de La Coruña, Picasso se unió a él como alumno. Aquí, de 1892 a 1894, tomó clases de dibujo, en las que copiaba esculturas de figuras humanas y pintaba de la naturaleza, lecciones que formaban la base del aprendizaje de un artista académico del siglo XIX. Esta actividad le dio un conocimiento pleno de la forma, el color y la línea, lo que sería una base sólida para sus experimentos posteriores.

Estudios en Barcelona

Después de la muerte de su hermana pequeña de difteria, la familia se trasladó a Barcelona en 1895, en busca de mejor fortuna. José obtuvo una plaza de profesor en La Llotja, Escuela de Artes y Oficios, y tras pasar las pruebas de acceso, Picasso fue admitido como estudiante.

La escuela le proporcionó una sólida base técnica (evidente en *Ciencia y caridad*, ver abajo), pero le daba poco margen a la imaginación. Mediada la adolescencia, se cansó de pintar del natural escenas de género convencionales y desnudos de anatomía correcta (siempre masculinos).

Su padre era un artista de limitado talento, conocido sobre todo por pintar palomas

◁ **CIENCIA Y CARIDAD, 1897**
Picasso realizó esta pintura a los 15 años. Muestra a un médico (su padre posó para este personaje) visitando a una paciente. Se cree que se inspiró en la enfermedad de su hermana.

(que Pablo plasmó en varios de sus últimos trabajos). Sin embargo, tenía ambiciones para su hijo y dirigió sus pasos hacia una carrera más lucrativa en el ámbito pictórico académico. Decidió que Pablo, con solo 16 años, se trasladara a la escuela de arte más prestigiosa de España, la Real Academia de Madrid.

Pronto se desencantó de la retrógrada enseñanza de la Academia. Dejó de asistir a las clases y optó por copiar a Velázquez y El Greco en el Prado y por pintar al aire libre en los parques de la ciudad. Para disgusto de su padre, regresó a Barcelona y se instaló en un estudio en 1899, decidido a iniciar una carrera independiente.

Influencias clave

Picasso comenzó a hacer amigos entre los modernistas, los círculos artísticos e intelectuales que acudían a los cafés de Barcelona. Trabó amistad con otro joven pintor, Carles Casagemas, con quien compartió estudio y, en 1900, hizo un viaje a París. Fueron años azarosos para Picasso, que trataba de elaborar su propio estilo artístico y repartía su tiempo entre París y Barcelona. Conoció la obra de Toulouse-Lautrec, cuyas coloridas imágenes con carga sexual de las clases marginales parisienses

CONTEXTO
Guerra y paz

La vida de Picasso fue alterada por varios conflictos bélicos: las dos guerras mundiales y la guerra civil española, en la que muchos de sus amigos, entre ellos su colaborador Georges Braque y los poetas Apollinaire y Max Jacob, resultaron heridos o murieron. Miembro del Partido Comunista (se le negó la ciudadanía francesa en 1940 por sus opiniones políticas), Picasso mostró su aversión por la guerra en muchos de sus famosos cuadros, como *Guernica* (1937), *El osario* (1945) y *Matanza en Corea* (1951). En 1949 su grabado *La paloma de la paz* fue elegido como el símbolo del Congreso Mundial de la Paz de París y es un símbolo de los movimientos por la paz.

LA PALOMA DE LA PAZ (CERÁMICA), PICASSO, 1954

« **Cada niño es un artista.** El problema es **seguir siendo** un artista una vez que hemos crecido. »

PABLO PICASSO

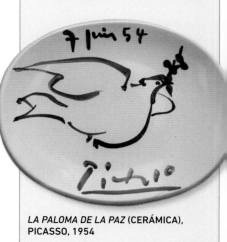

▷ **AUTORRETRATO CON PALETA, 1906**
Los numerosos autorretratos de Picasso nos permiten seguir su evolución personal. Aquí, con 25 años, aparece con aspecto robusto y decidido, mirando hacia delante paleta en mano, como una anticipación de su futuro artístico.

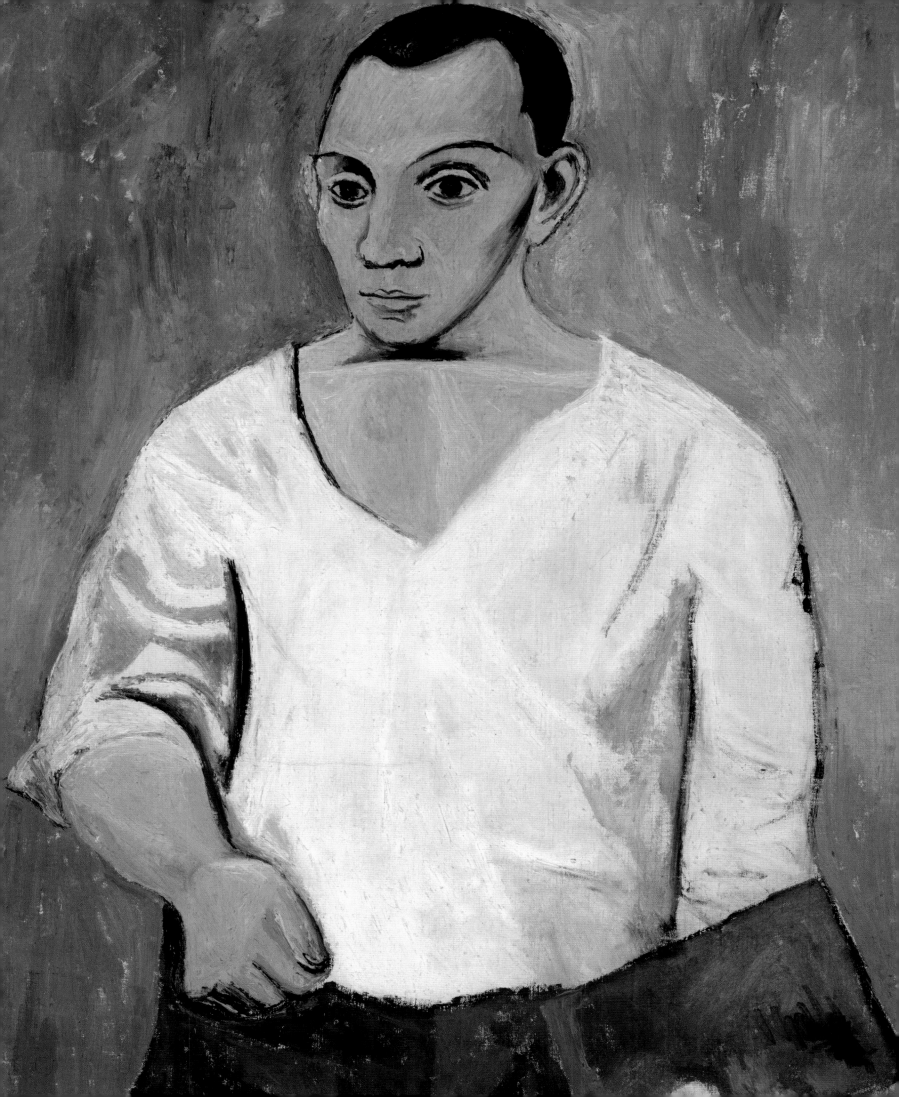

▷ **LA VIDA, 1903**
Esta pintura, con sus fríos tonos azules, que sugieren la noche y la alienación, marca la culminación del «período azul» de Picasso. Su compleja y ambigua composición incluye al amigo del artista Casagemas y a una joven, Germaine, que rechazó a este y a la que intentó disparar antes de quitarse la vida.

SEMBLANZA
El artista y sus amantes

Muchas de las relaciones de Picasso contribuyeron a su leyenda personal. Su fijación por la forma femenina fue evidente a lo largo de su carrera. Con sus amantes a menudo convertidas en modelos, sus obras trazan los vaivenes de su vida sentimental. Fernande Olivier fue la musa principal de su período cubista; Olga Khokhlova, del neoclásico y Marie-Thérèse Walter, de la etapa surrealista (representada en *Desnudo en un jardín*). Dora Maar aparece en obras de principios de los años 1940 y Françoise Gilot, en los de posguerra, mientras que Jacqueline Roque fue la musa de su vejez. El artista y su musa, así como el lado más oscuro y brutal de la lujuria, fueron temas a los que el artista volvió repetidamente.

DESNUDO EN UN JARDÍN, PICASSO, 1934

estaban totalmente alejadas de las maneras académicas. Vio pinturas de Cézanne, Bonnard y Degas, cuyas pinceladas impresionistas e intensas tonalidades incorporó a su propia técnica. Zonas de colores planos y dibujos simplificados de Van Gogh y Gauguin también influyeron en las obras de este período, entre ellas *Niña con paloma* (1901).

Azul y rosa
En febrero de 1901 Casagemas se suicidó. Muy afectado por la muerte de su amigo, Picasso pintó una serie de imágenes melancólicas de mendigos, amantes fracasadas, enfermos y ancianos, en los que el azul reemplazó el caleidoscopio de colores que había experimentado. Los abatidos personajes de obras como *El viejo guitarrista ciego* (1903-04), de inquietantes facciones alargadas en el estilo de El Greco, encarnan las reflexiones de Picasso sobre la vida en este «período azul».
 Al año siguiente, se trasladó a París de forma permanente y se convirtió en parte de la vibrante comunidad artística de aquella ciudad, que incluía

al poeta Apollinaire, la coleccionista Gertrude Stein y artistas como Derain y Matisse. En esta época inició una relación con una de sus modelos, Fernande Olivier, que duró siete años. Este cambio de circunstancias influyó en su trabajo. Surgieron colores más cálidos como el rosa pastel, el rojo y el amarillo en las pinturas de mujeres, artistas bohemios y arlequines, típicos de este «período rosa» (de 1904 a 1906). Pese a los cambios de tonalidad, estos trabajos eran una continuación de las pinturas «azules», por el sentimiento de melancolía subyacente.

Hacia el cubismo
De 1905 en adelante, la obra de Picasso comenzó a tomar una dirección radicalmente nueva. Tenía cierto parecido con las esculturas africanas primitivas «redescubiertas» entonces y que el artista consideraba «las cosas más poderosas y bellas que la imaginación humana haya creado nunca». Las formas sencillas pero potentes de estas obras tribales quedan plasmadas en sus pinturas, de pinceladas expresivas y audaces y colores no naturalistas, «fauvistas». Los experimentos de Picasso recibieron también la influencia de la obra de Cézanne (ver pp. 230-233), quien dos décadas antes había representado objetos desde

▷ **MÁSCARA TRIBAL DE GABÓN, ÁFRICA**
La admiración que tenía Picasso por el arte africano se refleja en algunas de sus figuras (como *Las señoritas de Aviñón*), cuyas cabezas parecen máscaras tribales, como este ejemplo del siglo XIX.

múltiples puntos de vista en un lienzo con el fin de mostrar su naturaleza tridimensional.
 En *Las señoritas de Aviñón* (1907), Picasso reúne todas estas distintas influencias en un audaz alejamiento de la composición y la perspectiva convencionales. En este cuadro de cinco prostitutas desnudas de un burdel de Barcelona, Picasso deja los cuerpos reducidos a los elementos esenciales para representar una nueva forma primigenia. Pese a romper con las ideas de claridad y orden aceptadas hasta entonces, la composición sigue aún bastantes reglas de equilibrio y continúa siendo una experiencia visual integral. El cuadro catapultó a su autor a la fama, y fue el comienzo de un recorrido revolucionario. En 1907 se encontró con Braque y juntos llevaron la representación visual a sus límites.

« Me llevó cuatro años pintar como Rafael, pero me llevó **toda una vida** pintar **como un niño**. »

PABLO PICASSO

Cubismo analítico y sintético

Picasso y Braque trabajaron juntos para analizar y deconstruir sus temas en múltiples enfoques y perspectivas, que representaron en tonos de negro, gris y ocre superpuestos. El tema (sobre todo figuras humanas u objetos cotidianos, como un jarrón o una guitarra) quedaba reducido a su esencia, en una serie de simples trazos geométricos en forma de cubos. Este enfoque y el movimiento que inspiró fueron conocidos como «cubismo». La primera etapa del movimiento fue denominada etapa «analítica» (1908-12), y la siguió una segunda etapa, que se conoce como «sintética», en la que tanto Picasso como Braque fueron más allá y redujeron cualquier temática a formas incluso más sencillas, que representaron con el uso de colores más brillantes, aplanando la imagen y acabando con cualquier ilusión de espacio tridimensional. También introdujeron en sus obras texturas y materiales nuevos, y realizaron *collages* y «esculturas construidas» a partir de objetos desechados que encontraban en cualquier lugar.

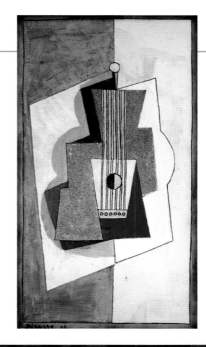

◁ *GUITARRA*, 1919
Picasso combinó pintura al óleo, en colores planos, con arena en este ejemplo de cubismo «sintético», en que experimenta con la profundidad y el espacio.

▽ **EL ARTISTA EN SU CASA, 1960**
Picasso examina una escultura en su casa cerca de Cannes, Francia. En la pared detrás del artista pueden verse, junto con otras obras, versiones de *Las señoritas de Aviñón*.

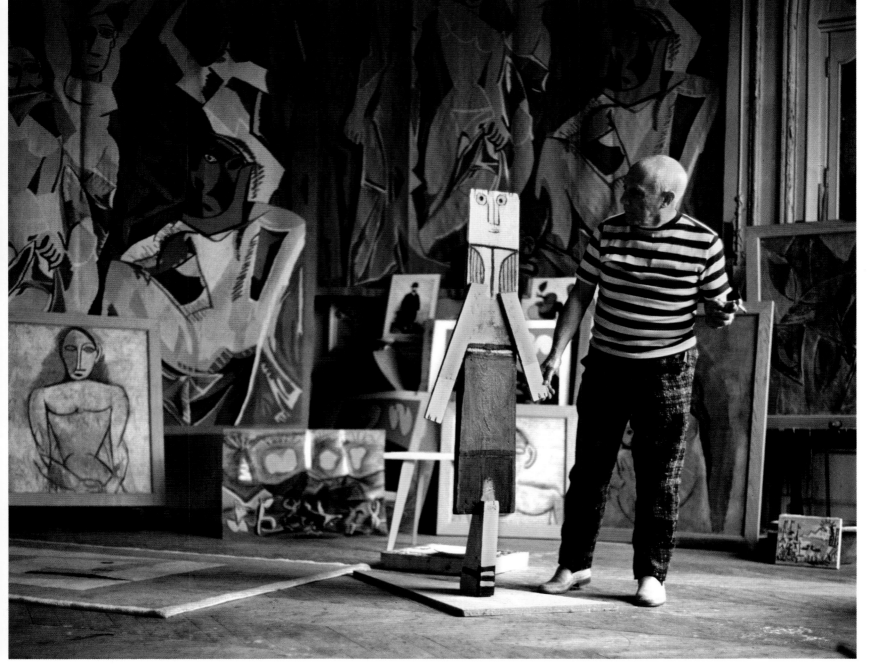

SOBRE LA TÉCNICA
Maestro de las formas

La reputación de Picasso se basó sobre todo en sus pinturas, aunque experimentó con diferentes técnicas a lo largo de su vida. Desarrolló el *collage* usando objetos encontrados y esculpió figuras en arcilla, metal y una amplia gama de objetos cotidianos, incluyendo elementos en parte reciclados y en parte tallados en madera (ver abajo). También ilustró libros y revistas, realizó carteles, diseñó escenografías y vestuario para óperas y ballets, experimentó con la cerámica y produjo miles de grabados y aguafuertes, incluyendo una serie de grabados para el coleccionista de arte francés Ambroise Vollard entre 1930 y 1937. Mostró en todo lo que hizo el mismo dominio de la forma, el color y el diseño y se valió de cualquier técnica que le sirviera para alcanzar su visión artística.

MANDOLINA Y CLARINETE (TÉCNICA MIXTA), 1913

Tiempos de guerra

Picasso evitó la Primera Guerra Mundial, pero muchos de sus compañeros artistas fueron reclutados. Durante la contienda, en París, formó parte de un grupo de vanguardia que incluía al compositor Eric Satie y al escritor Jean Cocteau. A través de estas amistades, se involucró en el diseño de los decorados y el vestuario para la compañía de ballet de Sergei Diaghilev en París. Aquí fue donde conoció a la bailarina Olga Khokhlova, que se convirtió en su primera esposa, y también en la puerta de entrada en la alta sociedad.

Picasso siguió produciendo obras cubistas en la década de 1920, pero también continuó pintando figuras humanas que seguían estilos pictóricos más convencionales y que recordaban los desnudos del arte clásico. Su *Gran bañista* (1921), por ejemplo, muestra el desnudo de una bañista sentada de proporciones esculturales exageradas, en tanto que *Mujer de blanco* (1923) es un relajante retrato romántico, probablemente de su esposa Olga. Esta fase «neoclásica» pudo ser un intento de recuperar un remanso de calma como reacción al horror de la guerra.

Sin embargo, pronto volvió a experimentar con nuevos enfoques, con el mundo visual como punto de partida antes de llevar las formas a extremos. Desde mediados de los años 1920, cayó en la órbita del surrealismo, con el énfasis puesto en el inconsciente y la imaginación (ver pp. 322-325). Nunca suscribió por completo la filosofía surrealista, pero su trabajo comenzó a incluir criaturas fantásticas y mitológicas, en particular

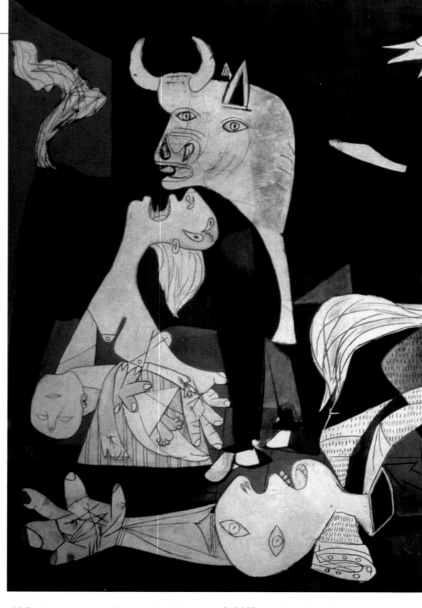

el Minotauro, y emociones primitivas de lujuria, miedo y violencia surgidas del subconsciente. En medio de estas obras se encontraban los sentimientos primarios de Picasso hacia Marie-Thérèse Walter, por entonces su joven amante y modelo.

El horror de la guerra

La yuxtaposición surrealista de imágenes perturbadoras típica de su estilo personal queda patente en la obra maestra de Picasso, *Guernica*

(1937), cuadro pintado en respuesta al bombardeo de civiles de la localidad vasca de Guernica por la Legión Cóndor alemana, en apoyo al bando nacionalista durante la guerra civil española. El gran mural con personas y animales mutilados y gritando (incluidos un toro y un caballo) y en negro, blanco y gris, recrea el lenguaje visual personal de Picasso para crear una imagen del terror de la guerra, cuadro que alcanzó fama mundial apenas terminado el conflicto.

MOMENTOS CLAVE

1897
Exhibe *Ciencia y caridad* en la Exposición de Bellas Artes de Madrid, donde recibe una mención honorífica.

1901
Su amigo Casagemas se suicida. Participa en su primera exposición colectiva en París.

1908-14
Desarrolla el cubismo con Braque.

1917
Trabaja con los Ballets Rusos, y produce decorados, vestuario y telones para *Desfile*.

1925
Participa en una exposición colectiva de los surrealistas y asiste a sus reuniones.

1937
La localidad de Guernica es bombardeada en abril. Picasso pinta su cuadro entre mayo y junio.

1945
Experimenta con distintas técnicas, y trabaja en la litografía con Fernand Mourlot.

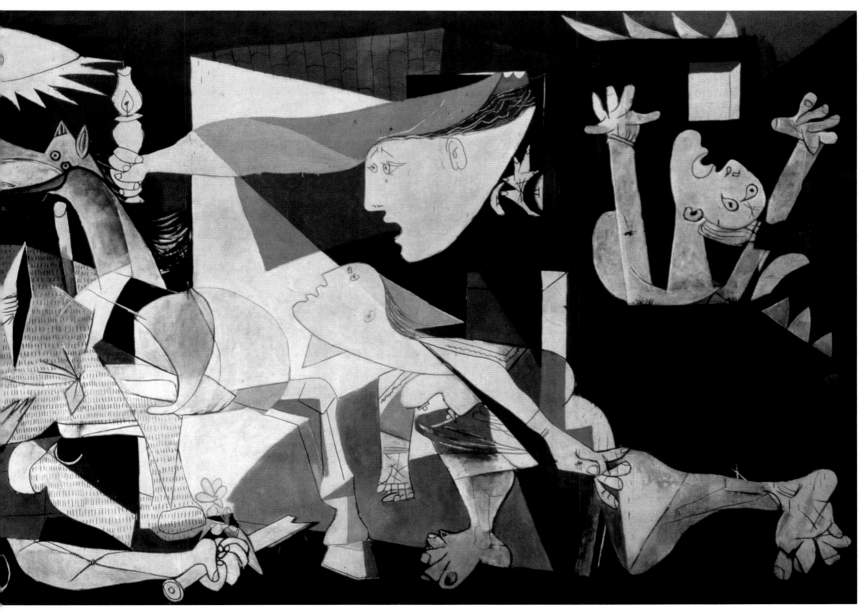

Últimos años y legado

Picasso permaneció en París durante toda la Segunda Guerra Mundial, manteniendo un perfil bajo durante la ocupación de la ciudad por las tropas alemanas. Después del conflicto, ya en su sesentena, continuó trabajando activamente, rejuvenecido por sus jóvenes musas, entre ellas Jacqueline Roque, con quien se casó en 1961. En sus últimos años, entre su abundante producción, Picasso realizó numerosas pinturas que recreaban las obras de los grandes maestros que había contemplado por primera vez en su juventud. Con sus versiones de *Mujeres de Argel* de Delacroix (1954) y *Las meninas* (1957) de Velázquez se situó entre las principales figuras de la historia del arte, un lugar que ya estaba fuera de toda duda. Fue el artista más famoso e influyente del mundo en vida, y sus 80 y 90 cumpleaños fueron mundialmente celebrados con premios y grandes retrospectivas.

Picasso murió en 1973, a la edad de 91 años, dejando un legado que aún perdura en la actualidad. Produjo en vida el asombroso número de más de 50 000 obras, que son testimonio de su energía creativa, su apasionada curiosidad y su deseo de romper las reglas del arte, a la vez comulgando con el pasado y dando forma al futuro, todo ello con un dominio natural de las numerosas técnicas artísticas de las que llegó a servirse para su obra.

Idolatrado y criticado como ningún otro artista, Pablo Picasso ha sido más estudiado, imitado y expuesto internacionalmente que cualquier otro pintor, y su vida y su obra han inspirado un gran número de libros y películas.

△ *GUERNICA*, 1937

Con el impacto monocromático de una fotografía, la violenta obra maestra de Picasso fue presentada en el Pabellón español de la Exposición Internacional de París de 1937, y recorrió después todo el mundo, ayudando a concienciar sobre la guerra civil española.

« **El arte abstracto** no existe. Siempre tienes que empezar por algo. Después de eso puedes cambiar todos los **trazos de realidad**. »

PABLO PICASSO

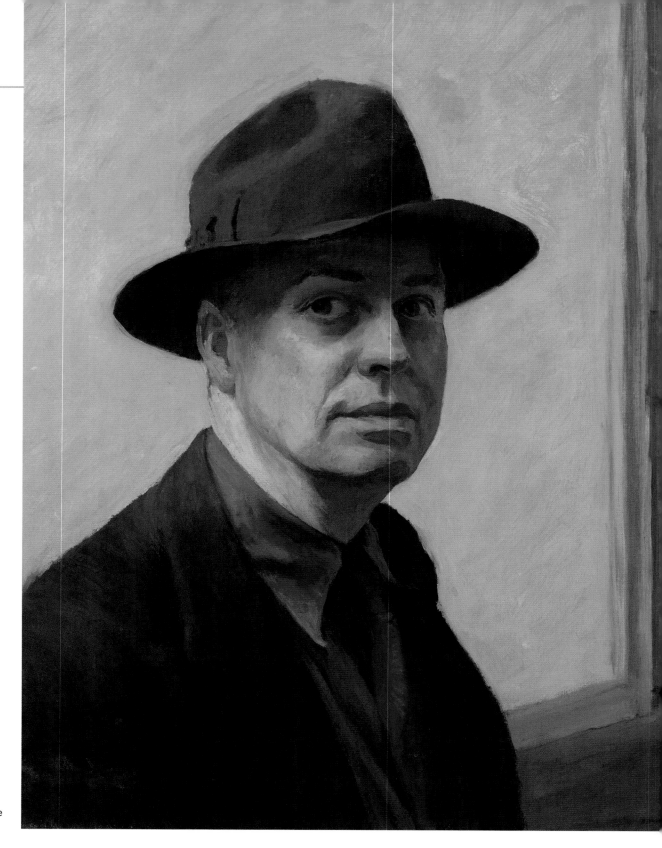

Hopper se retrata, como un personaje
un tanto anónimo, contra un fondo que
tampoco ofrece pistas sobre su vida.
El sombrero, usado en un interior, sugiere
a un hombre en estado de transición.

Edward Hopper

1882-1967, ESTADOUNIDENSE

Hopper fue uno de los más grandes artistas figurativos del siglo xx.
Destacado exponente de la pintura de escenas estadounidenses,
recreó el vacío espiritual de su tierra natal con fría indiferencia.

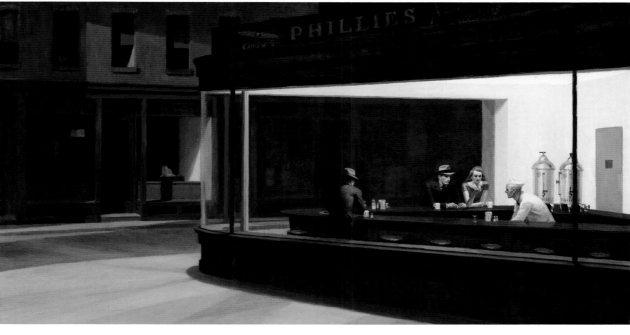

Edward Hopper nació el 22 de julio de 1882 en Nyack, un pueblo a orillas del Hudson, cerca de Nueva York. Trabajó ocasionalmente en la tienda de ropa de su padre, pero prefería ir al río y jugar con barcos. Construyó su propio velero a los 15 años y pensaba estudiar arquitectura naval antes de decidirse por el arte.

Sus padres no se opusieron, pero le convencieron de que hiciera un curso «más seguro» de ilustrador publicitario. Hopper accedió a estudiar por correspondencia en una academia de ilustración, antes de matricularse en la Escuela de Arte de Nueva York. Aquí fue alumno de William Merritt Chase y Robert Henri (ver recuadro, derecha) y conoció a su compañera de estudios Jo Nivison, con quien se casaría.

Tras completar su formación, Hopper estaba ansioso por visitar París. Llegó allí en 1906, cuando Picasso y otros artistas revolucionaban el arte moderno, pero Hopper nunca les conoció. Sus padres habían arreglado a través de su iglesia que se quedara a vivir con una familia respetable, por lo que no tuvo posibilidad de mezclarse con los vanguardistas. Aun así, lo pasó bien en Francia y pudo admirar la obra de los impresionistas. Hizo otros viajes a París en los siguientes años, pero no regresó a Europa después de 1910.

De ilustrador a artista

Después de sus viajes, Hopper topó con la realidad de Estados Unidos. Trabajó como ilustrador y ganó un premio con un póster de la guerra, *¡Aplasta al bárbaro!* (1918), pero el trabajo le resultaba insatisfactorio, no terminaba de convencerle. Vendió un cuadro en el Armory Show de 1913 (ver p. 282), pero esto fue años antes de alcanzar el éxito. Este le llegó en 1924 con una exposición de sus acuarelas que tuvo lugar en la galería Frank Rehn de Nueva York. Después de ello abandonó su trabajo como ilustrador, se casó con Jo y se convirtió finalmente en un pintor a tiempo completo.

Pintura de escenas

Su obra y la de sus contemporáneos, que retrataron los «verdaderos» Estados Unidos durante los años de entreguerras, se agrupa a menudo bajo la denominación común de pintura de escenas estadounidenses. Hopper pintó a personas en lugares poco sofisticados: restaurantes baratos, apartamentos destartalados, oficinas abarrotadas y gasolineras rurales. Los personajes parecen intranquilos, miran por la ventana, están en incómodas camas, o se sientan en silencio y esperan. Los críticos intentaban interpretar sus personajes, pero él negaba cualquier significado oculto.

Terminada la Segunda Guerra Mundial, el arte de Hopper quedó eclipsado por las poderosas pinturas de los expresionistas abstractos, pero él contaba con el patrocinio de Jacqueline Kennedy y representó su país en la Bienal de Venecia de 1952. Siguió pintando hasta su muerte en Nueva York en 1967.

△ **NOCTÁMBULOS, 1942**
Esta pintura de Hopper muestra cuatro figuras simplificadas, que aparecen distantes tanto unos de otros como respecto del espectador. Sus tensas expresiones aparecen empalidecidas bajo la luz artificial, y ellos se ven empequeñecidos por un espacio perdido y aislado.

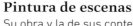

◁ **MATERIAL ARTÍSTICO DE HOPPER**
Edward Hopper vivió y trabajó en el mismo pequeño estudio de Washington Square, Nueva York, desde 1913 hasta su muerte en 1967.

SEMBLANZA
Robert Henri

Robert Henri (1865-1929) influyó en Hopper y en toda una generación de artistas con su filosofía sencilla. Sus enseñanzas estaban lejos de teorías académicas y animaba a sus alumnos a retratar el mundo que veían a su alrededor. Henri era también un gran pintor por mérito propio, y uno de los fundadores de la Escuela Ashcan, un grupo de artistas que plasmaban la vida sórdida de Nueva York.

NIEVE EN NUEVA YORK, ROBERT HENRI, 1902

« No lo veo particularmente solitario... Quizá, inconscientemente, **haya pintado** la **soledad** de una **gran ciudad**. »

EDWARD HOPPER SOBRE *NOCTÁMBULOS*

▷ **AUTORRETRATO, 1919**
Modigliani se retrata aquí con elegancia
y romanticismo, con la cabeza en forma
ovalada, bajo la influencia de las tallas
«primitivas» de África y Oceanía.

Amedeo Modigliani

1884-1920, ITALIANO

Arquetipo del artista bohemio, Modigliani fue famoso por su vida disoluta
tanto como por su obra. Pese a una carrera truncada por la enfermedad y
los excesos, produjo pinturas y esculturas en un estilo refinado y elegante.

« Trazo una línea y **esta línea** será el **vehículo** de mi **pasión**. »

AMEDEO MODIGLIANI

Amedeo Modigliani nació en el seno de una familia judía de Livorno, Italia, en julio de 1884. Desde temprana edad supo que quería ser artista, aunque su educación se interrumpió por episodios prolongados de pleuresía y fiebre tifoidea. Fue educado en casa por su madre, y en las convalecencias viajaba con ella por Italia, asimilando el trabajo de los maestros del Renacimiento.

Recibió lecciones de Guglielmo Micheli en Livorno, y desarrolló un agudo intelecto con la lectura de Nietzsche y Baudelaire. Después de estudiar en Florencia, se inscribió en la Academia de Bellas Artes de Venecia, donde pasó tres años, gran parte del tiempo, según se cuenta, dedicados a la bebida, el hachís y las mujeres. Asistió a las Bienales de 1903 y 1905, que dispararon su entusiasmo por el arte francés.

Trabajo en París

En 1906, Modigliani llegó a París, el epicentro de la vanguardia, y entró en la Académie Colarossi. Al principio, sus influencias eran bastante restringidas: estaba más interesado en Cézanne que en el revolucionario movimiento futurista (ver recuadro, derecha) o en los progresos realizados por Picasso y sus colegas. Con el tiempo, se sintió atraído por la escultura, que centró su interés tras conocer a Brancusi (ver pp. 280-283) en 1909.

◁ **CABEZA DE MUJER, 1910-11**
Solo 25 de las esculturas en piedra de Modigliani han sobrevivido. Sus formas abstractas y alargadas fueron un patrón para sus últimos retratos y cuadros de figuras.

Trabajó sobre todo en piedra, a menudo robando el material de obras en construcción. Su repertorio se limitaba sobre todo a cabezas, que pretendía exhibir juntas como un «conjunto decorativo». Como Brancusi, aprendió a simplificar y estilizar los personajes, alargando las cabezas y eliminando los rasgos faciales como en las tallas «primitivas» de Oceanía y África que habían atraído a los cubistas.

Definición de un estilo

Su producción escultórica se detuvo con el estallido de la Primera Guerra Mundial en 1914 y la escasez de materiales. Modigliani transfirió la esencia de su estilo escultórico a las pinturas. Concentrándose de nuevo en unos temas concretos, en su mayoría retratos y desnudos, supo desarrollar un estilo personal, muy distintivo. Sus figuras son delgadas y alargadas, y aunque el artista suele dejar los ojos vacíos, su don para la caricatura le permitió reflejar la naturaleza íntima del modelo con la ayuda de distorsiones o exageraciones mínimas.

El estilo de Modigliani se basaba firmemente en el dibujo. Hizo un gran número de bocetos rápidos, sin preocuparse demasiado por las correcciones y los detalles. Cuando pintaba, lo hacía rápidamente, para terminar un lienzo en una sola sesión. Aplicaba la pintura en capas finas (por necesidad económica), pero al igual que su maestro Cézanne, daba a sus figuras una sólida forma potenciando y atenuando los tonos.

Modigliani creó la mayor parte de sus obras maestras en un intenso período de cinco años, antes de que la tuberculosis y su estilo de vida se lo llevaran a los 35 años. Su amante quedó tan afectada que dos días después de la muerte del artista, se arrojó por la ventana, con un embarazo avanzado de su segundo hijo. Fueron enterrados juntos en el cementerio Père Lachaise de París.

CONTEXTO
Futurismo

El futurismo nació en Italia en 1909 con la publicación de un impactante manifiesto del poeta Tommaso Marinetti, que buscaba «liberar a Italia de los innumerables museos que la cubren como infinitos cementerios». El futurismo abogaba por el cambio, por deleitarse en lo moderno. Sus defensores, como Umberto Boccioni y Carlo Carrà, realizaron obras desafiantes y llenas de juventud, velocidad, dinamismo y violencia. Modigliani fue invitado a unirse al movimiento, pero se negó siempre a ser encasillado.

FORMAS ÚNICAS DE CONTINUIDAD EN EL ESPACIO, UMBERTO BOCCIONI, 1913

◁ **DESNUDO RECOSTADO, 1917-18**
Basado en gran parte en la famosa *Venus de Urbino*, de Tiziano, esta pintura, sobre el deseo sexual, causó un notable escándalo cuando se expuso por primera vez en París.

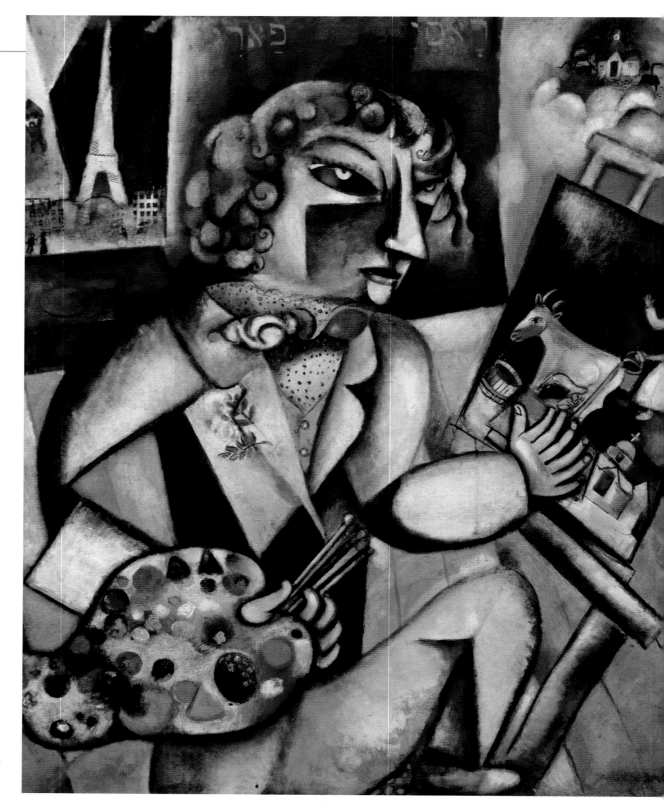

▷ **AUTORRETRATO CON
SIETE DEDOS**, 1913
Chagall pintó su primer autorretrato,
bajo la inspiración del cubismo, cuando
trabajaba en La Ruche, en París. El título
es una referencia al dicho *yiddish* «hacer
algo con siete dedos», que se refiere a
hacerlo deprisa y bien.

Marc Chagall

1887-1985, RUSO/FRANCÉS

Uno de los grandes pintores independientes del arte moderno, Chagall
recreó su herencia rusa y judía en sus pinturas, con un estilo en el que
mezclaba la realidad con un aire mágico de fantasía.

Marc Chagall nació el 7 de julio de 1887, cerca de la ciudad de Vitebsk, al oeste de Rusia (ahora Bielorrusia). Procedía de una familia de clase obrera de devotos judíos jasídicos. Su padre trabajaba para un comerciante de pescado y su madre regentaba una tienda de comestibles. Crecer en Rusia tenía sus inconvenientes para los judíos, ya que había restricciones sobre dónde podían vivir, cómo ser educados y dónde trabajar, pero nada de esto enturbió su amor por la tierra natal. Los recuerdos de Vitebsk fueron una constante de su arte a lo largo de toda su vida.

Chagall se formó brevemente con un artista local, Jehuda Pen, y, a partir de 1906, con Léon Bakst en San Petersburgo. Este era famoso por sus escenografías y vestuarios para los Ballets Rusos de Sergei Diaghilev, y cuando este le anunció que se trasladaba a París, Chagall le siguió.

◁ VIOLÍN
Los violines y los violinistas, característicos de las fiestas judías, se repiten en la obra de Chagall y reflejan la importancia que daba a su tradición.

Un rico coleccionista de arte le pagó el viaje y Chagall llegó a la ciudad en 1910.

Vida en París
París fue para él una revelación. La ciudad era una amalgama de las últimas teorías artísticas, que Chagall absorbió pronto. El cubismo tuvo un impacto inmediato en su estilo, aunque tenía ciertas dudas sobre sus tendencias abstractas («dejemos que se atraganten con sus peras cuadradas»). Le fascinaba la variante lírica del cubismo de Robert Delaunay, e incluso pintó la Torre Eiffel, tema favorito de este, en su *Autorretrato con siete dedos*. Cuando vivía en La Ruche (ver recuadro, derecha) hizo muchos contactos, que le ayudaron a exponer.

Mientras su fama iba en aumento, un asunto amoroso le llevó a Rusia en 1914. Estalló la guerra y no pudo regresar a Francia hasta 1923. Se casó con su amada Bella Rosenfeld, y su largo y feliz matrimonio fue un hilo conductor de su arte. Son la pareja que aparece repetidamente

◁ EL ARTISTA EN SU ESTUDIO, 1957
Cuando regresó a Francia tras la Segunda Guerra Mundial, Chagall vivió y trabajó en Saint Paul-de-Vence, cerca de Niza. Se casó con su secretaria, Valentina Brodsky, en 1952 y está enterrado junto a ella.

en sus lienzos, volando por encima de un pueblo, montando un caballo de circo o flotando en un enorme nido de flores.

La pareja se trasladó a Francia cuando el marchante y editor Ambroise Vollard le encargó una serie de ilustraciones para *Almas muertas*, un cuento de Nikolái Gógol. Su regreso coincidió con el surgimiento del surrealismo y fue invitado a unirse al grupo. Aunque su obra tenía afinidades evidentes con el movimiento (las fantasías oníricas y la yuxtaposición de objetos en apariencia inconexos), Chagall rehusó la invitación. Siempre rechazó los intentos de buscar significados ocultos en sus pinturas y las ideas acerca del simbolismo.

Aparte de un interludio en Estados Unidos durante la Segunda Guerra Mundial, cuando su esposa Bella falleció, pasó el resto de su carrera en Francia. En sus últimos años, amplió su gama de actividades trabajando en cerámica, murales, escenografías y vestuario de teatro, mosaicos, tapices y, sobre todo, vitrales. Uno de los mayores logros de su larga carrera fue el conjunto de doce vitrales, que ilustran *las tribus de Israel*, para una sinagoga de Jerusalén.

△ EL CUMPLEAÑOS, 1923
En esta imagen onírica, se ve a Chagall flotando en el aire y girando el cuello para besar a su esposa, Bella, en una evocación de la euforia del amor romántico.

« Mi arte es un arte extravagante, un **flamante bermellón**, un **espíritu azul** que inundan mis pinturas. »

MARC CHAGALL

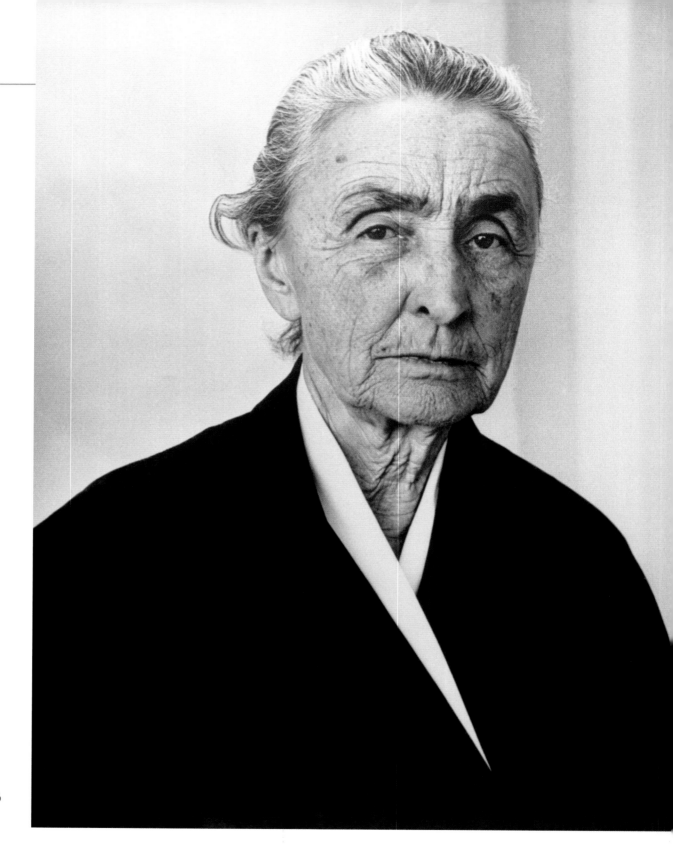

Georgia O'Keeffe
1887-1986, ESTADOUNIDENSE

Pionera del modernismo, O'Keeffe es conocida por mezclar elementos abstractos y figurativos en deslumbrantes primeros planos de flores y en potentes evocaciones del Oeste americano.

« **Odio las flores**. Las pinto porque son **más baratas que los modelos** y no se mueven. »

GEORGIA O'KEEFFE

Georgia O'Keeffe nació en Sun Prairie, Wisconsin, el 15 de noviembre de 1887. Hija de un granjero, a edad temprana decidió que quería ser artista y estudió durante un tiempo en el Instituto de Arte de Chicago y luego en la Liga de Estudiantes de Arte de Nueva York con William Merritt Chase. Aun así, su carrera temprana fue fluctuante: trabajó inicialmente como ilustradora comercial y profesora.

Asociación profesional

Su transición a artista profesional se produjo casi por accidente. En la Universidad de Columbia asistió a un curso de Arthur Wesley Dow, cuyos inusuales paisajes estaban influidos por las xilografías japonesas. O'Keeffe comenzó a realizar grandes dibujos abstractos al carbón, tan sorprendentes que un amigo los mostró a Alfred Stieglitz (ver recuadro, derecha), quien dirigía la vanguardista galería de arte 291 de Nueva York. Sin su conocimiento, Stieglitz expuso los dibujos, y cuando ella fue a quejarse, él le ofreció una exposición individual para el año siguiente. Así empezó una larga, a menudo tormentosa relación. La pareja se casó en 1924 y se mantuvo unida hasta la muerte de Stieglitz en 1946. Su vínculo fue muy beneficioso, ya que él le ofreció apoyo financiero y la posibilidad de exponer su obra cada año. También la fama de O'Keeffe fue en aumento (aunque no siempre de la manera más positiva) gracias a las numerosas fotografías

▷ CRÁNEOS BLANQUEADOS

O'Keeffe se inspiró en el reseco desierto, combinándolo con cráneos de animales blanqueados por el sol, para recrear una sensación de soledad y nostalgia.

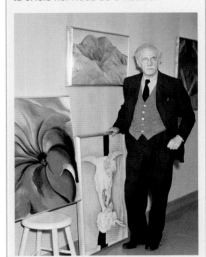

que él le hacía para su propio trabajo. Además, y tal vez más importante, el círculo de Stieglitz incluía varios fotógrafos y pintores destacados de la época. O'Keeffe fue influenciada, por ejemplo, por la fotografía en primer plano de Paul Strand, que recortaba, inclinaba y ampliaba partes de los objetos que retrataba, que se convertían así en imágenes casi abstractas.

Inspiración fotográfica

O'Keeffe recreó el lenguaje fotográfico en varias de sus obras, como puede verse en sus cuadros de rascacielos de Nueva York, fechados en la década de 1920. En *El Shelton con manchas solares* imitaba el resplandor creado por la lente, mientras que toda la composición de *Nueva York con luna* se basa en la formación de un efecto parecido a un halo que rodea una luz de la calle. Las pinturas de Nueva York también muestran los vínculos de O'Keeffe con los precisionistas, una asociación de artistas que recreaba el paisaje urbano de Estados Unidos. Sus vistas de ciudades eran diáfanas y ordenadas, con contornos y formas marcados que a menudo crean sorprendentes efectos geométricos.

En el desierto

En 1929, O'Keeffe visitó por primera vez Nuevo México, que se convertiría en su refugio tras ser hospitalizada por una crisis nerviosa causada por las infidelidades de Stieglitz. El desierto se convirtió pronto en el tema dominante de su pintura. Pasó muchos veranos en el remoto Ghost Ranch, al norte de Abiquiú, que compró en 1940. En sus pinturas, O'Keeffe plasmaba el paisaje árido del desierto con grandes cráneos de animales, que daban a la obra un aire misterioso. Esta combinación poco ortodoxa ayudó a O'Keeffe a crear sus obras más inquietantes y distintivas: paisajes estilizados, vistos desde una perspectiva aérea distante y enormes huesos de animales, mostrados de frente y pintados con detalles precisionistas. En 1946 el Museo de Arte Moderno de Nueva York celebró una exposición retrospectiva de su obra, la primera dedicada a una mujer. Hoy en día es reconocida como una pionera del arte de siglo XX.

▷ *LA FLOR BLANCA (TROMPETA BLANCA)*, 1932

O'Keeffe se inspiró en fotografías en primer plano para producir una serie de pinturas monumentales de flores en que destacaba las cualidades formales de estas, como sus formas, colores y líneas.

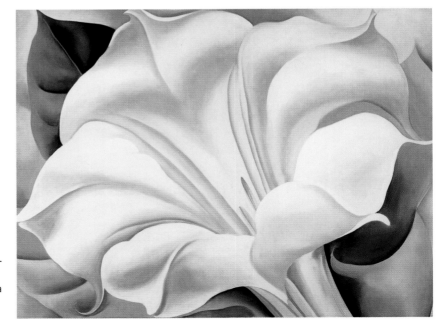

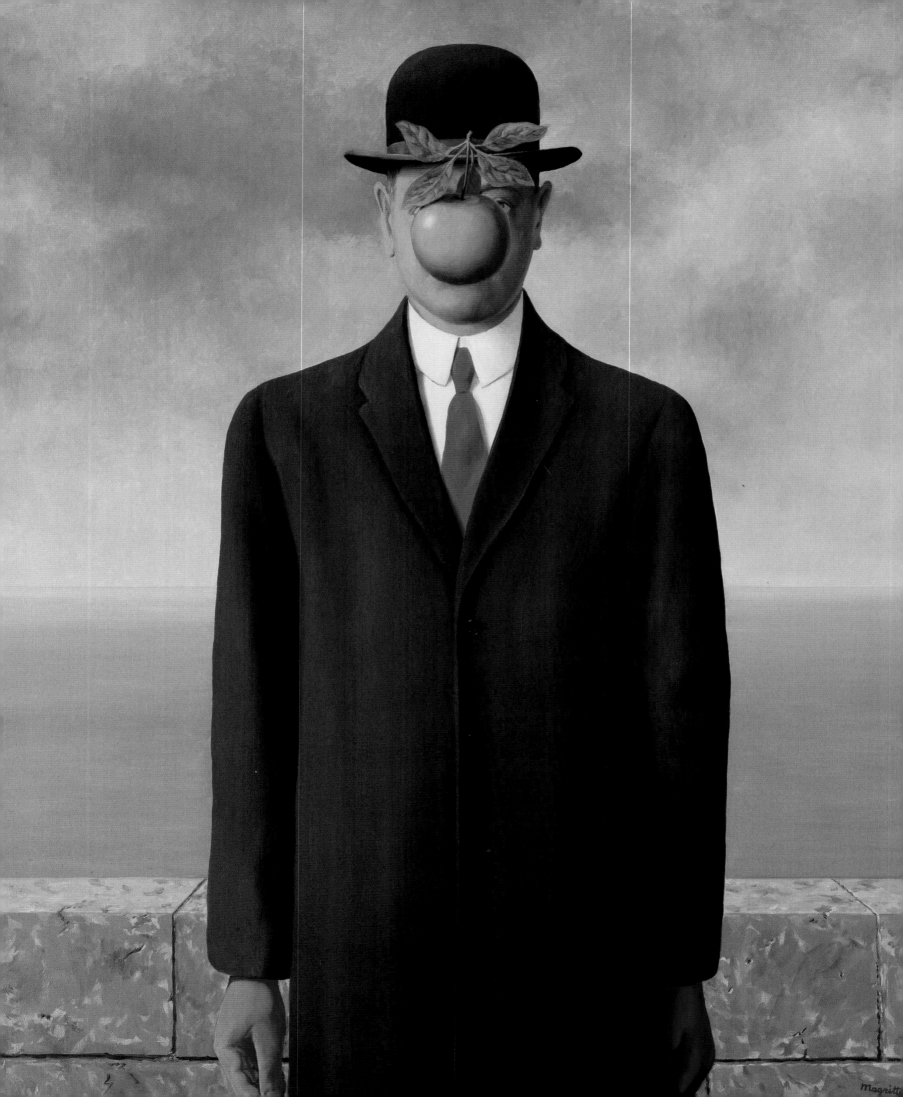

René Magritte

1898-1967, BELGA

Magritte fue un artista singular que, a base de cuestionar la forma que tenemos de ver las imágenes, quería evocar el misterio del mundo en que vivimos, para que lo familiar pareciera desconocido.

△ **BOMBÍN**
La silueta de Magritte, rematada con un bombín, apareció a menudo en su trabajo. El sombrero hongo se puede leer como un símbolo de la burguesía, y su trabajo como una forma de tratar de alertar a sus miembros sobre el misterio del mundo.

René Magritte nació en Lessines, Bélgica, y era el mayor de tres hijos de un comerciante textil. En sus primeros años sufrió diversos traumas. Cuando tenía 13 años su madre, que sufría una enfermedad mental, se suicidó ahogándose en el río Sambre. Dos años más tarde, en 1914, las fuerzas alemanas invadieron Bélgica y empezó la Primera Guerra Mundial. Así, Magritte alcanzó la mayoría de edad con su país bajo la brutal ocupación extranjera.

Magritte mostró talento para el arte desde temprana edad. Tomó lecciones de dibujo con 12 años y comenzó a exponer sus cuadros al año siguiente. En 1915, con 16 años y en plena guerra, se trasladó a Bruselas y en pocos meses se inscribió en la Academia de Artes, a la que asistió esporádicamente los siguientes cinco años.

Influencias impresionistas

Las primeras pinturas de Magritte estaban muy influidas por el estilo espontáneo, impreciso y colorido de los impresionistas de finales del

◁ *SIN TÍTULO*, 1923
Los planos fracturados y la composición dinámica con diagonales prominentes muestran la influencia del cubismo y del futurismo en sus primeros trabajos.

◁ *HIJO DEL HOMBRE*, 1964
En este autorretrato, Magritte trata temas centrales en gran parte de su trabajo: ¿qué hay más allá de lo visible? ¿Las personas comprenden siempre lo que ven? Magritte repitió y modificó este autorretrato varias veces a lo largo de su carrera.

siglo XIX. Pero en Bruselas entró en contacto con el arte de vanguardia, que había surgido como respuesta al conflicto que asolaba Europa. Se apartó del impresionismo, y cayó bajo la influencia de los futuristas italianos (ver p. 297), cuyo arte quería representar la energía dinámica de la época moderna, y de los cubistas, que utilizaban múltiples puntos de vista de objetos cotidianos para crear representaciones abstractas del

mundo. Todavía debía desarrollar su propio estilo, que definiría su arte de una manera muy personal.

Los surrealistas

Cuando terminó la guerra en 1918, Magritte producía carteles, vendía dibujos y diseñaba papel pintado. En 1922 se casó con su amiga de la infancia, Georgette Berger, que se convirtió en su modelo y musa. Siguió pintando en un estilo

△ **UN HOMBRE NORMAL**
Magritte vestía de una manera tradicional con traje y bombín. Estuvo casado con Georgette Berger durante 45 años. Le había prometido «la tranquilidad de una buena vida burguesa». En la vida, como en el arte, desafió las definiciones de lo común.

« Espero tocar algo **esencial** al hombre, a **lo que el hombre es**. »

RENÉ MAGRITTE

△ *LA TRAICIÓN DE LAS IMÁGENES* 1929
La caligrafía infantil y la imagen de una pipa, en un estilo ilustrativo. La «traición» es la mentira que la gente se cuenta a sí misma para comprender el mundo.

SEMBLANZA
André Breton

Poeta, escritor y teórico francés, Breton fue el líder indiscutible de los surrealistas de París desde los años 1920 en adelante. A pesar de que Magritte fue inicialmente aceptado por Breton como un miembro del movimiento surrealista en 1927, tuvieron muchos desacuerdos, especialmente sobre la época «luminosa» de Magritte de 1943 a 1948, en la que estuvo influido por Renoir. Por ello, Magritte no tuvo el mismo reconocimiento que otros artistas surrealistas que se adhirieron a las ideas de Breton. Esto significó que la contribución de Magritte al surrealismo, y al arte en general, solo fue plenamente reconocida al final de su vida y después de su muerte.

ANDRÉ BRETON, c. 1950

«neocubista», hasta que entró en contacto con el surrealismo, que mostraba una trayectoria artística radicalmente nueva. El movimiento surrealista fue creado por el escritor y poeta francés André Breton en París, a principios de los años 1920. Con sus raíces en las satíricas obras sin sentido del antibelicista movimiento Dadá, el surrealismo quería liberar la imaginación subconsciente y reconciliarla con la realidad cotidiana. Influidos por la obra de Sigmund Freud, algunos surrealistas, como Joan Miró, hicieron obras que exploraban el automatismo en el dibujo, la escritura y la pintura sin intervención de la consciencia. Otros autores, como Max Ernst y Salvador Dalí (ver pp. 322-325), produjeron una extraña imaginería onírica que inquietaba al espectador al desafiar la lógica de la representación. Fue esta segunda forma del surrealismo la que atrajo a Magritte.

Influencias clave

A principios de los años 1920, Magritte conoció a miembros clave del grupo surrealista belga, incluyendo a Paul Nougé (el líder del grupo) y el escritor Camille Goemans, que más tarde se convertiría en el principal marchante de Magritte. Al poco, produjo su primera obra autoproclamada surrealista, *El jinete perdido* (1926). Esta estaba muy influida por Max Ernst, cuyos *collages* combinaban imágenes de forma aparentemente irracional, y por el artista italiano Giorgio de Chirico, que aplanaba la perspectiva rompiendo las pautas tradicionales.

Magritte quería cuestionar la relación entre la pintura (y su naturaleza ilusoria) y los objetos que representaba. Lo hizo en *La traición de las imágenes* (1929), un cuadro donde aparece una imagen de una pipa cuidadosamente pintada con el texto «*Ceci n'est pas une pipe*»

(Esto no es una pipa) escrito debajo. Al llamar la atención sobre el hecho de que la pintura no era una pipa, sino solo la imagen de ella, Magritte desafiaba la comprensión del espectador sobre la relación entre representación y realidad. La imagen también invitaba a reflexionar sobre la arbitraria naturaleza de la relación entre lenguaje, objetos e imágenes.

Pinturas con leyenda

La traición de las imágenes fue una serie de pinturas con «leyenda» creadas después de que Magritte se trasladara a París en 1927. Fue cuando conoció a André Breton (ver recuadro, izquierda) y a otros surrealistas de París, entre ellos Dalí y el poeta Paul Éluard. Sin embargo, este productivo período fue interrumpido por la crisis económica de 1929. Como Magritte no disponía de otros recursos, se vio obligado a abandonar la pintura temporalmente y buscar trabajo comercial en Bruselas. De hecho, los problemas financieros fueron recurrentes en la vida de Magritte, y le llevaron a hacer copias

y réplicas de sus obras más exitosas simplemente para llegar a fin de mes.

En 1933 Magritte volvía a pintar y a componer imágenes que buscaban «soluciones» a «problemas» planteados por unos determinados tipos de objeto. Muchas de estas pinturas contenían ilusiones ópticas, como una pintura dentro de otra, en *La condición humana* (1933), o imposibilidades físicas, como en *Reproducción prohibida* (1937), en la que una persona se mira en un espejo y ve reflejada la parte posterior de su cabeza. Estos cuadros pintados de forma objetiva, naturalista, plantean reflexiones, paradojas oníricas y juegos de palabras visuales al espectador que sirven para socavar el concepto de realidad.

Períodos Renoir y *vache*

Durante la Segunda Guerra Mundial, Magritte permaneció en Bruselas y en este oscuro período pintó algunas de sus obras más experimentales. Volvió al estilo impreciso, colorido y «luminoso» influido por el impresionista Auguste Renoir, sintiendo la necesidad de pintar cuadros que irradiaran optimismo, mientras el país estaba bajo ocupación alemana. Este «culto al placer» alcanzó su punto álgido en 1948, cuando Magritte produjo las estridentes, caricaturescas obras del período *vache* (vaca); irónica

« La mente ama **lo desconocido**, imágenes cuyo significado desconoce, pues el propio **significado de la mente** es desconocido. »

RENÉ MAGRITTE

MOMENTOS CLAVE

1926
Pinta su primera obra surrealista, *El jinete perdido*, imagen de una serie que contiene un balaustre (pilar), uno de sus motivos favoritos.

1927
Realiza su primera exposición en Bruselas, donde muestra 61 trabajos. La exposición es un fracaso de ventas.

1943
Recibe la influencia de Auguste Renoir, y trabaja en un nuevo estilo hasta 1947, en paralelo a sus obras surrealistas.

1947
Comienza su período *vache* y exhibe estas obras en París al año siguiente, sin éxito.

1964
Pinta *Hijo del hombre*, y otras dos obras relacionadas, *Hombre del bombín* y *La gran guerra en las fachadas*.

referencia al movimiento *fauve* (ver p. 274). Sin embargo, estas obras, deliberadamente groseras y de escaso gusto no fueron bien recibidas por los críticos y compradores.

Magritte regresó pronto a un terreno bastante más familiar, y se puso a pintar de nuevo imágenes de estilo cinemático, compuestas cada vez más por temas estandarizados, como hombres con traje, ventanas y marcos, pájaros, cielos nublados y la Luna. Objetos metamorfoseados u ocultados por otros como en *Hijo del hombre*

(1964), o bien elementos opuestos entre sí y reconciliados en el cuadro, como en *El imperio de las luces* (1950).

En la segunda mitad del siglo xx, cuando su trabajo comenzó a recibir una atención mayor y el interés filosófico de algunos teóricos como Michel Foucault, Magritte continuó preguntándose sobre la semejanza entre las cosas.

La técnica de Magritte de yuxtaponer imágenes que son aparentemente incongruentes influyó en un buen número de artistas de los años 1960

y de las décadas siguientes, entre los que podemos destacar a Andy Warhol, Richard Wentworth y Robert Rauschenberg.

En 1967, el que sería el último año de su vida, Magritte comenzó a crear esculturas de cera basadas en algunas de sus pinturas surrealistas, pero murió de cáncer antes de que estas esculturas llegaran a ser fundidas en bronce. El interés por la obra y las ideas de Magritte mantiene en la actualidad toda su vigencia y sigue creciendo.

SOBRE LA TÉCNICA
Símbolos

Magritte pintó sus cuadros en un estilo realista y objetivo pero con algún elemento discordante, fuera de lugar, es decir, con disyunciones sutiles pensadas para desestabilizar las ideas preconcebidas de los espectadores. En su trabajo usó repetidamente objetos prosaicos como manzanas, pipas, huevos y bombines. Las manzanas, por ejemplo, aparecen de varias maneras, como esferas flotando en el cielo, un bulto gigante que llena la sala o tapándole la cara al artista en el autorretrato *Hijo del hombre*. Al elevar estos elementos a la condición de símbolos casi místicos, Magritte desafía al espectador para que los interprete: «¿Qué significa? No significa nada, porque el misterio no significa nada o no es conocible».

UNO DE SUS SÍMBOLOS FAVORITOS

◁ *LOS VALORES PERSONALES*, 1952
Los objetos cotidianos alcanzan una gran dimensión, lo que los hace inútiles e incluso amenazadores. Esta composición, pintada con sus típicos detalles realistas, invita al espectador a reevaluar su relación con lo mundano y lo «real».

Henry Moore

1898-1986, INGLÉS

Uno de los escultores más conocidos del siglo XX, Moore es célebre por sus grupos familiares y figuras reclinadas, obras con las que indaga nuevas maneras de explorar espacio y volumen usando cavidades y huecos.

Henry Moore nació en el seno de una familia minera de Castleford, Yorkshire, en 1898, y fue el séptimo de ocho hijos. Quiso ser escultor desde pequeño y ya mostraba talento como artista en la escuela secundaria, pero su padre le animó a ser maestro. Sin embargo, al joven no le atraía esta carrera y a los 18 años se incorporó al ejército para luchar en la Primera Guerra Mundial. Tras ser herido en la batalla de Cambrai, fue enviado de vuelta a Inglaterra para recuperarse y regresó a Francia cuando la guerra tocaba a su fin.

Moore recibió un subsidio como excombatiente y asistió a la escuela de arte de Leeds, donde también estudiaba Barbara Hepworth. Después de completar en un solo año el curso de dibujo de dos, estudió escultura antes de pasar al Royal College of Art de Londres.

Influencias tempranas

En el Royal College, Moore se centró en el tallado directo de madera y piedra, en lugar de modelar obras en arcilla para ser fundidas en metal. Tuvo acceso a las colecciones etnológicas de arte no occidental del British Museum, recibiendo una fuerte influencia del arte egipcio, africano y mexicano. Fue nombrado profesor del Royal College. Hacia finales de los años

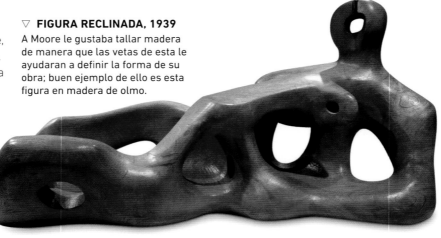

▽ **FIGURA RECLINADA, 1939**
A Moore le gustaba tallar madera de manera que las vetas de esta le ayudaran a definir la forma de su obra; buen ejemplo de ello es esta figura en madera de olmo.

1920, Moore recibía ya importantes encargos, entre ellos *West Wind* (1928-29), un relieve para la fachada de la sede central del Metro de Londres, en la estación de St James's Park.

Desarrollo artístico

En 1929 Moore se casó con Irina Radetsky y la pareja se trasladó a Hampstead, Londres. Tres años más tarde, ocupó un puesto en la Chelsea School of Art, Londres, y empezó a desarrollar uno de sus más celebrados temas: las figuras reclinadas. Talladas en piedra, muestran la influencia de la escultura maya mexicana. El trabajo de Moore resalta la masa del cuerpo humano, con figuras reclinadas que a menudo presentan brazos y piernas exageradamente grandes y de un aspecto compacto.

Modernismo y arte abstracto

También en la década de 1930, Moore se convirtió en miembro de la Seven and Five Society de Londres, un grupo de artistas (entre ellos Barbara Hepworth y Ben Nicholson) que se dedicaba a realizar trabajos modernistas y abstractos. Una serie de visitas a París le permitieron entrar en contacto con algunos de los principales artistas modernistas europeos, como Picasso y Braque; también se sintió fascinado por los surrealistas. El método de estos artistas de abstraer una figura, o de representarla como una serie de fragmentos, era una aproximación nueva y altamente expresiva al arte. Las tallas de Moore se hicieron cada vez más abstractas como resultado directo de estas influencias. Sus obras

SOBRE LA TÉCNICA
Tallado directo

En su estancia en el Royal College, Moore dio la espalda a la técnica del modelado de una escultura en arcilla y su posterior fundición en un metal como bronce. Prefería la talla directa, una técnica muy utilizada tanto por los modernistas como por artistas no occidentales, cuyos estilos le influyeron enormemente. Sentía que tallar le acercaba a la forma de su obra, lo que le permitía «llegar al interior» de esta y sentir su presencia. Valoraba que los instrumentos de talla tendían a ser fieles a los materiales, trabajando sin la intervención de otros procesos, y que permitían mostrar las cualidades en la madera o la piedra en la obra final.

MOORE ESCULPIENDO MADERA, c. 1965

« El artista debe imponer **algo de sí mismo** y de sus **ideas** sobre el **material**. »

HENRY MOORE, CITADO EN DONALD HALL, «HENRY MOORE: THE LIFE AND WORK OF A GREAT SCULPTOR», EN *HORIZON,* 1960

▷ **HENRY MOORE**
El artista aparece aquí de pie delante de *Mujer reclinada vestida* (1956-57). Se fundieron seis copias de esta obra en vida del artista.

« El primer **agujero** en un trozo de piedra es una **revelación**... Un agujero puede tener en sí mismo tanto **significado** como una masa sólida. »

HENRY MOORE, «THE SCULPTOR SPEAKS», EN *LISTENER*, 18 DE AGOSTO DE 1937

CONTEXTO
Biomorfismo

Durante la década de 1930, Moore se interesó por imágenes de microscopio y por la forma de algunas estructuras naturales, como huesos, piedras, conchas y raíces de árbol. Hizo muchos dibujos desde diferentes perspectivas, en un intento de descubrir las leyes subyacentes que determinan su aspecto y forma. Usó estas formas naturales como inspiración o punto de partida para las esculturas, un enfoque que el crítico inglés Geoffrey Grigson definió como «biomorfismo». Moore consideraba que los troncos de los árboles eran formas ideales para las esculturas de madera y que los huesos eran ejemplos de resistencia estructural. Sus propias esculturas humanas seguían a veces el ejemplo de estas formas naturales.

ESCULTURA DE MADERA NATURAL FORMADA EN LA RAÍZ DE UN ÁRBOL

de este período eran controvertidas a veces. En 1937, por ejemplo, el coleccionista y escritor Roland Penrose compró una de sus *Madre e hijo* y puso la escultura en el jardín delantero de su casa. La desnudez de las figuras ofendió a sus vecinos y la prensa lanzó una feroz campaña contra ella y condenó el hecho de que a Moore se le permitiera dar clases a jóvenes. Pero su obra fue en general bien recibida entre colegas artistas y coleccionistas.

Nuevo rumbo

El trabajo de Moore tomó una nueva dirección después del estallido de la Segunda Guerra Mundial. Inició la producción de una serie de dibujos memorables de personas refugiadas en el metro de Londres al abrigo de las bombas. Estos dibujos le parecían una prolongación natural de su trabajo como escultor y muy relacionados con sus

▷ *REY Y REINA*, 1952-53
La escultura en bronce de un hombre y una mujer sentados en un banco muestra un tema convencional de forma moderna y refleja el interés de Moore por el arte «primitivo».

figuras reclinadas. Algunos de ellos fueron comprados por Kenneth Clark, director de la National Gallery y presidente del War Artist's Advisory Committee. En 1941 Moore fue nombrado artista oficial de guerra y recibió el encargo de realizar nuevos dibujos sobre refugiados y mineros del carbón de la cuenca de Yorkshire, zona en la que su padre había trabajado.

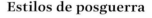

Cuando el bombardeo de Londres se recrudeció, Moore y su esposa huyeron de la ciudad y compraron una casa en Hertfordshire, donde vivieron el resto de sus vidas. Construyeron allí varios talleres de trabajo para que dispusiera de más espacio. En 1943, produjo una gran *Madonna y el niño* para una iglesia de Northampton. Esta obra fue la primera de muchos grupos familiares; el tema de la madre y el hijo se hizo cada vez más importante para él después del nacimiento de su hija, Maria, en 1946.

Estilos de posguerra

Después de la guerra, el trabajo de Moore se mostraba menos preocupado por la masa, centrándose en cambio en la interacción entre sólidos y los espacios alrededor de ellos, lo que dio lugar a figuras con cavidades redondeadas o agujeros perforados a través de ellas. Este enfoque elemental es considerado como parte de su transición a un estilo más «primitivo», apropiado para la devastación de la «civilización» causada por la guerra. Una característica de su trabajo de posguerra es la creación de esculturas de gran tamaño, sobre todo

bronces, que realizaba modelando pequeñas maquetas, o modelos, en arcilla antes de aumentar la escala y disponer de la pieza fundida en metal.

Esta fase de su obra fue en parte una respuesta a los numerosos encargos públicos, como grupos de familia para los pueblos de nueva creación de Stevenage (1948-49) y Harlow (1954-55), una figura reclinada para el Festival of Britain de Londres en 1951, y otra para el edificio de la Unesco en París (1957-58). Su método de trabajo daba a sus piezas cierto toque artesanal.

El aumento de los encargos de grandes obras públicas supuso que su nombre se hiciera conocido y que sus obras fueran consideradas un símbolo de la renovación de posguerra y del optimismo de Gran Bretaña. El mundo del arte seguía dando un gran valor a su obra: en 1948 recibió el premio de escultura en la Bienal de Venecia; en los años 1960 y 1970 se organizaron exposiciones individuales en todo el mundo y las principales colecciones públicas adquirieron sus esculturas. Muchas de sus obras fueron diseñadas para que estuvieran expuestas al aire libre: la abstracción del cuerpo humano, que estilizaba las formas, y el hecho de que estuvieran perforadas por agujeros hacían que funcionaran bien en espacios abiertos, donde las esculturas invitaban a la comparación con rocas, colinas y otros elementos del paisaje.

Donaciones significativas

Hacia el final de su vida, Moore hizo numerosas donaciones de su obra, en particular a la Art Gallery de Ontario, a la que donó cientos de piezas para el Henry Moore Center y a la Tate Gallery de Londres. El artista donó también su casa en Perry Green, Hertfordshire, a

MOMENTOS CLAVE

1928-29
West Wind, su primer encargo público, se sitúa entre las obras de los grandes escultores.

1929
Realiza *Figura reclinada*, su primera obra en piedra marrón de Hornton; es típica de su época temprana.

1940-41
En *Escenas de refugio*, de técnica mixta, aparece gente refugiada en el metro de Londres durante la guerra.

1957-58
Realiza *Figura reclinada* en travertino para el edificio de la UNESCO, París.

1962-65
Crea el bronce abstracto *Filo de cuchillo en dos piezas*, una de sus primeras obras de dos piezas entrelazadas.

1971-72
Sheep Piece ejemplifica su amor por el biomorfismo. A veces ovejas de verdad pastan a su alrededor.

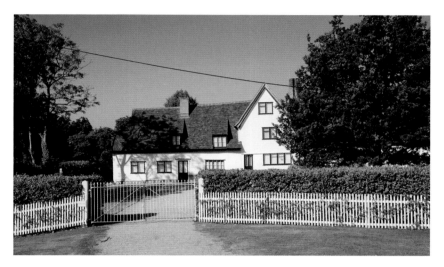

◁ **CASA DE CAMPO DE HOGLANDS**
Esta casa de campo en Perry Green fue el hogar de Moore desde 1940 hasta su muerte. Muchas de sus obras se exhiben en el estudio y los jardines de la casa.

la Henry Moore Foundation que había creado para vender y exponer su obra.

Moore fue un artista prolífico y conocido por su exploración de la escultura a través de temas como la figura humana y el grupo de familia, así como por sus nuevos enfoques en el tratamiento de las formas tridimensionales. Tanto en su país de origen como a nivel internacional sigue siendo uno de los artistas más reconocidos del siglo XX.

▷ **GRAN FIGURA RECLINADA, 1984**
Esta escultura en bronce de una figura humana abstracta, ampliada de un modelo de 1938, está frente al Banco OCBC de Singapur. Con unos nueve metros de largo, es una de las obras de mayor tamaño producidas por Moore.

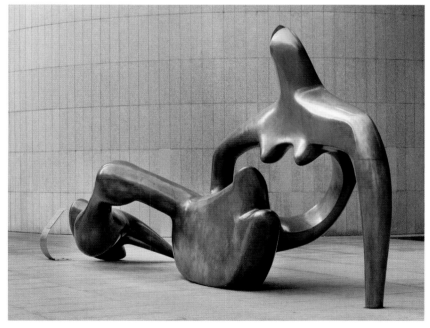

Directorio

Walter Sickert

1860-1942, BRITÁNICO

Sickert nació en Múnich y se trasladó a Londres en 1868. Quería ser actor pero cuando su carrera se estancó se inscribió en la Slade School of Art de Londres en 1881. Poco después, estudió con James Whistler, que influyó en los tonos sutiles de sus pinturas. Asimismo, trabajó con Degas, cuyas composiciones informales también tienen reflejo en el estilo de Sickert. Después de vivir en Dieppe 1899-1905, regresó a Londres, donde pintó varias escenas de interiores sombríos con pinceladas gruesas que llegaron a ser el símbolo del grupo de pintores de Camden Town con el que fue asociado.

Los escritos y enseñanzas de Sickert proporcionaron un vínculo importante entre el arte británico y el europeo, y sus pinturas posteriores de teatros de variedades y otras obras basadas en fotografías son ahora consideradas como sus trabajos con mayor visión de futuro.

OBRAS CLAVE: *La holandesa,* c. 1906; *Ennui,* c. 1914; *Brighton Pierrots,* 1915

▷ Pierre Bonnard

1867-1947, FRANCÉS

Pintor, grabador y diseñador, Bonnard nació en Fontenay-aux-Roses, cerca de París. Dejó de estudiar Derecho para dedicarse a la pintura y conoció a los artistas Maurice Denis y Édouard Vuillard en academias de arte en París a finales de los años 1880. Junto a otros artistas, formaron el grupo Nabis (Profetas), para revitalizar la pintura a través del art nouveau, los movimientos simbolistas y los grabados japoneses. Entre 1891 y 1905 Bonnard se centró en la

publicidad, ámbito para el que diseñó carteles y grabados en un estilo económico y dinámico.

A partir de 1905, pintó cada vez más al óleo, creando íntimas escenas domésticas en las que utilizaba ricos colores brillantes. Estas pinturas, consideradas como «intimistas», incluían desnudos y escenas de baño de su esposa, Marthe, su modelo favorita. En años posteriores, repartió su tiempo entre la ciudad de París y el sur de Francia. Desde su muerte, su fama ha ido creciendo constantemente, década tras década.

OBRAS CLAVE: *Mujer reclinada en una cama,* 1899; *Comedor en el campo,* 1913; *El cuarto de baño,* 1932

△ **AUTORRETRATO, PIERRE BONNARD, 1889**

Käthe Kollwitz

1867-1945, ALEMANA

Kollwitz nació en la ciudad prusiana de Königsberg (hoy Kaliningrado, en Rusia) y se formó como artista en Berlín y Múnich, entre 1885 y 1889. Después de casarse con un médico, se trasladó a una zona deprimida de Berlín donde tuvo que soportar las duras condiciones de vida de sus residentes. Convirtió esta pobreza en el principal tema de sus obras, produciendo expresivos dibujos, grabados y aguafuertes nada sentimentales donde reflejaba el sufrimiento del que era testigo. Después de 1910 Kollwitz comenzó a hacer esculturas sobre la dignidad humana ante la adversidad. Su obra es pacifista (su hijo murió en la Primera Guerra Mundial y su nieto en la Segunda, acontecimientos que también la condujeron a tratar el tema del duelo). Su conciencia social y su ideología de izquierdas la llevaron a visitar la Unión Soviética en 1927. Tuvo que renunciar a la Academia de Berlín (la primera mujer admitida) en 1933 cuando los nazis llegaron al poder.

OBRAS CLAVE: *Marcha de los tejedores,* 1893-97; *Los padres en duelo,* 1924-32; *La muerte,* 1934-35

Kazimir Malévich

1878-1935, RUSO

Nacido en Kiev, Malévich estudió arte en Moscú desde 1903. Mientras vivió en la ciudad, se involucró en la vanguardia rusa. Comenzó pintando campesinos en una mezcla de estilos influidos por el postimpresionismo, el cubismo y el futurismo. Pero, insatisfecho con la representación de cosas y personas, y dispuesto a liberar el arte de «la carga del objeto» (tras diseñar un telón abstracto para la ópera *Victoria sobre el sol*), pintó formas geométricas simples sobre fondos blancos. Estas pinturas «suprematistas» se expusieron por primera vez en 1915 y representaron un paso radical hacia el nuevo arte abstracto «sin relación con la naturaleza».

Malévich pasó gran parte del resto de su vida desarrollando, enseñando y escribiendo sus teorías del suprematismo, aunque la llegada de Stalin al poder en la Unión Soviética en 1924 y la imposición del realismo socialista hicieron que su carrera se paralizara. En sus últimos años, volvió a pintar de manera figurativa. Sus formas abstractas puras eran demasiado revolucionarias para el Estado soviético.

OBRAS CLAVE: *Cuadrado negro,* c. 1915; *Blanco sobre blanco,* 1917-18; *Cabeza de campesino,* 1928-29

Ernst Kirchner

1880-1938, ALEMÁN

Nacido en Aschaffenburgo, Alemania, Kirchner se formó como arquitecto en Dresde de 1901 a 1905. Se sentía cada vez más atraído por la pintura y, con algunos de sus compañeros de Dresde fundó *Die Brücke* (El Puente) un grupo alemán expresionista. Influido por Van Gogh, Munch y Matisse, Kirchner realizó sobre todo composiciones figurativas usando formas irregulares y bloques planos de color intenso. En 1911 se instaló en Berlín y produjo vívidas escenas de la ciudad, luego consideradas puntos álgidos del expresionismo.

Sufrió una crisis nerviosa tras ser reclutado por el ejército en 1915 y se trasladó a Suiza, donde sus cuadros de paisajes y formas naturales se serenaron. Continuó pintando y produciendo grabados magistrales, xilografías y litografías. Sin embargo, cuando los nazis tildaron su trabajo de «degenerado», y en gran medida lo prohibieron, en 1937, sufrió una recaída y se suicidó poco después.

OBRAS CLAVE: *Calle de Berlín*, 1913; *Autorretrato como soldado*, 1915; *Blick auf Davos*, 1924

Fernand Léger

1881-1955, FRANCÉS

Nacido en Normandía, Francia, Léger trabajó desde 1900 como delineante, lo que compaginó con sus estudios de arte en París. Sus primeras obras le deben mucho a la figura de Paul Cézanne, pero desde 1909 están sobre todo influidas por el cubismo, aunque su estilo tubular y radiante colorido diferían de las formas inconexas que emplearon Pablo Picasso y Georges Braque. Después de la Primera Guerra Mundial, Léger se centró en captar «la belleza de la maquinaria», y sus obras adquirieron entonces un estilo mucho más plano y estilizado, con trazos fuertes y grandes contrastes de color.

△ AUTORRETRATO, UMBERTO BOCCIONI, 1904-05

En los años 1920, Léger se diversificó. Pintó murales, diseñó escenografías y experimentó con películas. Durante la Segunda Guerra Mundial enseñó en la Universidad de Yale, Estados Unidos. Tras volver a Francia en 1945, se afilió al Partido Comunista y trabajó en varios grandes encargos decorativos, representando la figura humana en su estilo personal. En 1950 fundó un taller de cerámica, que en 1967 se convirtió en un Museo nacional dedicado a Léger.

OBRAS CLAVE: *Ciudad*, 1919; *Tres mujeres (Le Grand Déjeuner)*, 1921; *El gran desfile*, 1954

△ Umberto Boccioni

1882-1916, ITALIANO

Boccioni nació en Reggio Calabria, Italia, y trabajó como periodista antes de dedicarse a la pintura en torno a 1900. Viajó varios años antes de instalarse en Milán en 1907. Fue allí donde conoció al fundador del movimiento futurista, Filippo Marinetti. Los futuristas querían romper con el arte del pasado y crear uno nuevo que captara las sensaciones y el estado de ánimo de la vida moderna, impulsada por la máquina. Boccioni abrazó estas ideas de todo corazón, creando

pinturas que descomponían los objetos en líneas de fuerza para sugerir movimiento. También usó un sistema fluido de perspectiva y brillantes colores complementarios para representar la vitalidad dinámica de la modernidad.

Boccioni llevó estas ideas aún más allá y creó escultura futurista, con objetos multifacéticos que sugerían velocidad, energía y movimiento. Sin embargo, su trabajo quedó interrumpido por su muerte en un accidente en 1916, mientras servía en la Primera Guerra Mundial.

OBRAS CLAVE: *Los ruidos de la calle invaden la Casa*, 1911; *Formas únicas de continuidad en el espacio*, 1913; *Dinamismo del cuerpo humano*, 1913

Vladimir Tatlin

1885-1953, RUSO

Nacido en Kharkiv, Ucrania, Tatlin pasó un cierto tiempo como marinero, mientras estudiaba arte en Moscú y Penza entre 1902 y 1910. Después de ver los relieves cubistas de Pablo Picasso en 1914, comenzó a hacer sus propias construcciones, usando vidrio, madera y metal para crear esculturas muy distintivas y dinámicas hechas de «materiales reales en un espacio real». Estas obras son los primeros ejemplos del constructivismo, un movimiento que creía que el arte tenía una importante función social.

Tras la Revolución de 1917, los bolcheviques abrazaron las ideas de Tatlin y se convirtió en un líder de la vanguardia rusa; diseñó muebles, ropa y otros artículos para ser producidos en masa. Sin embargo, sus planes más ambiciosos, como una gran torre con múltiples usos, el *Monumento a la III Internacional*, y una máquina voladora llamada *Letatlin*, nunca se llevaron a cabo. Pasó los últimos años de su vida enseñando y diseñando para el teatro.

OBRAS CLAVE: *Relieves*, 1915; *Monumento a la III Internacional* (modelo), 1920; *Letatlin*, 1932

Oskar Kokoschka

1886-1980, AUSTRÍACO

Kokoschka nació en Pöchlarn y creció en Viena, donde estudió en la Escuela de Arte de 1905 a 1909. Influido por el clima intelectual de la capital y, sobre todo, por los escritos de Sigmund Freud, desde 1910, Kokoschka empezó a causar impresión con sus «retratos psicológicos», en los que usó escaso color y poca luz y una pincelada nerviosa para captar la intensidad interior de las personas retratadas. Hacia la misma época, comenzó a hacer ilustraciones para la revista vanguardista de Berlín *Der Sturm*. En 1915 fue herido en la Primera Guerra Mundial, y trasladado a Dresde, donde enseñó desde 1919 hasta 1924.

En los años 1920 pintó brillantes y luminosos paisajes y viajó mucho. En 1935 huyó de los nazis, refugiándose en Gran Bretaña. Finalmente se instaló en Suiza en 1953, donde continuó enseñando y pintando en su personal estilo expresionista.

OBRAS CLAVE: *Los jóvenes soñando*, 1907; *La novia del viento*, 1913-14; *Tríptico de Prometeo*, 1950

▷ Diego Rivera

1886-1957, MEXICANO

Nacido en Guanajuato, México, Rivera estudió arte en Ciudad de México desde 1896 hasta 1902. Viajó a Europa, y en 1911 se estableció en París, el epicentro de la vanguardia artística. Aquí se hizo amigo de artistas, como Pablo Picasso, cuyo estilo cubista influyó en Rivera al principio. Al volver a México en 1921, su trabajo viró hacia la cultura nativa y el arte precolombino maya y azteca. Se involucró en el movimiento revolucionario mexicano y comenzó a realizar los murales públicos por los que es conocido. Con los frescos del Renacimiento vistos en Europa como trasfondo, las escenas monumentales de Rivera de la historia social y política

△ *AUTORRETRATO CON SOMBRERO DE ALA ANCHA*, DIEGO RIVERA, 1907

de México combinan poderosos colores decorativos y formas planas simplificadas, para crear un realismo expresivo destinado a informar e inspirar al gran público. Su fama se extendió más allá de México, y desde 1930 hasta 1934 recibió encargos en Estados Unidos. Se casó con la artista Frida Kahlo en 1928 y pasó los últimos años años pintando cuadros de estudio.

OBRAS CLAVE: *La creación*, 1922-23; *Mural: la industria de Detroit*, 1932-33; *El hombre controlador del universo*, 1934

Marcel Duchamp

1887-1968, FRANCÉS

Nacido en Normandía, Duchamp marchó a París en 1903 para buscar el éxito como pintor. En 1913 causó controversia con *Desnudo bajando una escalera*, una figura semiabstracta compuesta de formas superpuestas. Hacia 1915 abandonó la pintura para producir «ready-mades», seleccionando objetos cotidianos, tales como ruedas de bicicletas o botelleros, y presentarlos como arte. Este proceso cambió el énfasis de

hacer a reflexionar. Duchamp es reconocido como el progenitor del arte conceptual, en que las ideas tienen prioridad sobre el trabajo físico. Después de mudarse a Nueva York, presentó su famoso urinario de porcelana, *Fuente*, y, de 1920 a 1923 trabajó en una compleja y misteriosa estructura en forma de ventana, *El gran vidrio*. Trabajó a ritmo lento, dedicando gran parte del tiempo al ajedrez. Su influencia en el arte conceptual, cinético, surrealista, pop y minimalista lo han convertido en una figura central del arte del siglo XX.

OBRAS CLAVE: *Desnudo bajando una escalera, n.º 2*, 1912; *Fuente*, 1917; *La novia desnudada por sus solteros* o *El gran vidrio*, 1920-23.

Naum Gabo

1890-1977, RUSO

Nacido en Bielorrusia, Gabo estudió Medicina e Ingeniería en Múnich de 1910 a 1914. Conoció la vanguardia artística al visitar a su hermano, el artista Antoine Pevsner, en París. Hizo sus primeras esculturas de influencia cubista en 1915, en Escandinavia donde vivía para evitar la Primera Guerra Mundial. Tras el conflicto, Gabo y Pevsner volvieron a Rusia y escribieron el *Manifiesto Constructivista*, abogando por una escultura solo abstracta.

Desde 1923 Gabo realizó esculturas no figurativas, cinéticas, utilizando materiales transparentes, que parecen ingrávidas. Su interés por los aspectos emocionales y estéticos de los materiales no era compartido por el gobierno comunista, que defendía un arte socialmente útil. Tras un tiempo en Berlín, París e Inglaterra, se trasladó a Estados Unidos y enseñó en la Universidad de Harvard, donde continuó con su visión constructivista del arte.

OBRAS CLAVE: *Cabeza construida n.º 2*, 1916; *Construcción cinética (ola de pie)*, 1919-20; *Construcción lineal en el espacio, n.º 2*, 1949/1972-73

Aleksander Rodchenko

1891-1956, RUSO

Nacido en San Petersburgo, Rodchenko estudió en la escuela de arte de Kazán de 1910 a 1914 y luego en Moscú. Cambió su estilo inicial impresionista por la abstracción.

Fue fundador del constructivismo, movimiento basado en «construcciones lineales» gráficas monocromáticas en colores primarios, y esculturas geométricas suspendidas. Tras la Revolución rusa de 1917, se convirtió en uno de los artistas más comprometidos políticamente de Rusia, defendiendo el constructivismo a través de varios puestos docentes. En 1921 cambió las bellas artes por el diseño industrial, la creación de muebles, tejidos, tipografías y carteles de propaganda.

También se convirtió en un fotógrafo muy reconocible, documentando el funcionamiento de la Rusia de después de la Revolución en las composiciones angulares experimentales típicas del autor. En 1935 volvió a la pintura, posteriormente usando el «goteo» en obras que prefiguraban el arte de Jackson Pollock.

OBRAS CLAVE: *Color rojo puro, color amarillo puro, color azul puro*, 1921; *Libros* (cartel de la Editorial Lengiz), 1924; *La escalera*, 1930

Max Ernst

1891-1976 ALEMÁN-FRANCÉS

Nacido en Brühl, cerca de Colonia, Ernst comenzó a pintar tras dejar los estudios de Psiquiatría. Se hizo amigo de August Macke, del grupo vanguardista *Der Blaue Reiter* (El Jinete Azul), y quedó fascinado por las pinturas de los pacientes psicóticos. Tras la Primera Guerra Mundial, formó el grupo Dadá de Colonia. En 1922 se trasladó a París, alineándose con los surrealistas, bajo André Breton.

Las extrañas pinturas alucinadoras de Ernst se basaban en recuerdos de infancia que creaban escenas oníricas que yuxtaponían de forma irracional diferentes imágenes. Con esta exploración de la mitología personal desarrolló el *collage* y el *frottage* (realizar imágenes frotando varias superficies), e introdujo un elemento de azar en su obra. Trabajó con los surrealistas hasta 1937, y se trasladó a Estados Unidos en 1941. En los últimos años de su vida, su pintura se volvió líricamente más abstracta. Ganó el Premio de la Bienal de Venecia en 1954.

OBRAS CLAVE: *Celebes*, 1921; *Los hombres no sabrán nada de esto*, 1922; *Ángel del hogar*, 1937

Joan Miró

1893-1983, ESPAÑOL

Nacido en Barcelona, Miró estudió comercio y arte en la ciudad desde 1907 hasta 1915, y en 1920 se marchó a París, donde conoció a Pablo Picasso y a los dadaístas. Sus primeros cuadros estaban influidos por el fauvismo, pero en París conoció a André Breton y a los surrealistas, y formó parte de la primera exposición surrealista de la Galerie Pierre en 1925. Siguiendo el principio surrealista de liberar las fuerzas creativas del inconsciente, las pinturas de Miró son entre figurativas y abstractas. Creó un lenguaje personal de signos, símbolos y formas de color flotantes, algunas de las cuales eran representaciones de la naturaleza. Viajó entre París y España hasta el estallido de la guerra civil española en 1936, a la que respondió con sus pinturas del «período salvaje» sus obras más desasosegantes, pesimistas y rabiosas. A partir de 1944 comenzó a producir cerámicas y en años posteriores exploró varias técnicas nuevas, recibiendo importantes encargos de esculturas públicas. En 1956 se estableció en Mallorca y continuó experimentando hasta el fin de su vida.

OBRAS CLAVE: *La masía*, 1921; serie de las *Constelaciones*, 1940-41; *Pájaro lunar*, 1946-49

▽ Alexander Calder

1898-1976, ESTADOUNIDENSE

Calder nació en Lawnton, Pennsylvania, Estados Unidos. Alentado por sus padres, estudió Ingeniería Mecánica en Nueva Jersey desde 1915 hasta 1919. A partir de 1923 se involucró en el arte y estudió pintura en Nueva York. Se marchó a París en 1926, donde comenzó a hacer esculturas de alambre, inicialmente de animales de circo, pero luego de personas y objetos. Estas esculturas lineales fueron descritas como dibujos lineales tridimensionales.

Su visita al estudio de Piet Mondrian en 1930 le condujo a explorar la abstracción y, poco después, produjo los primeros «móviles», por los que se hizo famoso. Hechos de formas de metal de diferentes colores, los móviles estaban suspendidos por alambres o cables; las primeras versiones estaban impulsadas a motor o a mano. A partir de 1934, produjo móviles que se movían con corrientes de aire. Desde los años 1950, dividió su tiempo entre Francia y Estados Unidos y llevó a cabo varios encargos públicos a gran escala. A lo largo de su carrera también produjo «stabile», esculturas sin movimiento y en los años 1960 expuso pinturas con sus otros trabajos.

OBRAS CLAVE: *Cirque Calder*, 1926-31; *Arco de pétalos*, 1941; *Trois Disques*, 1967

△ *AUTORRETRATO*, 1957, ALEXANDER CALDER

DESDE 1945 HASTA HOY

CAPÍTULO 7

Alberto Giacometti

1901-1966, SUIZO

Giacometti fue uno de los escultores más originales del siglo XX. Batalló con las nociones existencialistas de la percepción y el aislamiento tanto en sus pinturas como en las esculturas alargadas que lo hicieron famoso.

Nacido en Borgonovo, en la Suiza italiana, Alberto Giacometti era el mayor de cuatro hijos de una familia con talento artístico. Tanto su padre, Giovanni, que ejerció gran influencia en él, como su padrino, Cuno Amiet, eran destacados artistas suizos, y sus hermanos Diego y Bruno fueron diseñador de muebles y arquitecto, respectivamente.

Primeras influencias

El talento de Alberto se hizo evidente ya en su juventud: terminó su primera escultura y pintura al óleo en el estudio de su padre a los 14 años. En 1919 estudió arte en Génova y el año siguiente viajó por Italia con su padre, se enamoró de las obras de Tintoretto y Giotto y admiró el arte egipcio que vio en el Museo Arqueológico de Florencia.

En 1922 se matriculó en la Académie de la Grande Chaumière de París, donde estudió con Antoine Bourdelle, que había sido ayudante de Auguste Renoir: aquí se interesó, como muchos otros artistas de la época, por el arte «primitivo» de

Oceanía y África, y estuvo influenciado sin duda por la obra del escultor modernista Constantin Brancusi (ver pp. 280-283) y por el cubismo, surgido en París en la década anterior. En 1926, abrió un estudio en la rue Hippolyte-Maindron, que conservaría durante el resto de su vida.

Los surrealistas

Giacometti firmó un contrato con Pierre Loeb, el principal marchante de obras surrealistas de París. Una serie de esculturas planas de yeso le dieron fama muy pronto y empezó a moverse en los círculos de la vanguardia, junto con otros artistas, como Salvador Dalí, René Magritte, Max Ernst, Joan Miró y André Breton, quien fuera el fundador del surrealismo.

△ **MUJER CUCHARA, 1926-27**
Este bronce de tamaño natural muestra las influencias tempranas de Giacometti. A partir del simbolismo de la cultura Dan africana, el cuenco de la cuchara representa el vientre de una mujer.

En 1931 se unió al grupo surrealista, aceptó sus principios y exploró la mente subconsciente, incluyendo el erotismo, los traumas y los sueños, a través de esculturas innovadoras que se asemejaban a modelos arquitectónicos o juguetes. Solía colocar su obra dentro de jaulas de lados abiertos que formaban parte integrante de la escultura tanto como las figuras, para crear un espacio claramente delimitado, que hacía más intensa la fuerza de los elementos de su interior.

En 1930 el hermano de Giacometti, Diego, con quien mantuvo estrechos vínculos, se había unido a él en su estudio de París. Los dos hermanos trabajaron juntos en objetos decorativos domésticos, como lámparas, jarrones, mesas y otros artículos, que vendieron al decorador de interiores vanguardista Jean-Michel Frank o a algunos coleccionistas internacionales. Mientras tanto, obras metafóricas, como *Bola suspendida* y *El palacio a las cuatro de la madrugada* (1933), cimentaron la fama de Giacometti como líder surrealista.

Desarrollo creativo

Su padre murió en 1933, y Giacometti viajó a Suiza para ayudar a su madre a arreglar sus asuntos. Liberado de la influencia de su padre, y tal vez de

SOBRE LA TÉCNICA
Retratos

Giacometti era pintor y escultor, y su familia le sirvió a menudo de modelo. El estilo característico de sus retratos mostraba al modelo de frente, rígido, con ojos grandes, ovales, y mirada fija, con una cara inexpresiva. Sus colores suelen ser apagados o monocromos, la cabeza a menudo en negro, y el resto del cuerpo total o parcialmente sin pintar. El fondo está apenas esbozado, lo que da a los temas una sensación casi sacerdotal, realzada por la falta de un contexto reconocible.

ANNETTE, LA ESPOSA DEL ARTISTA, 1961

◁ **AUTORRETRATO, c. 1923**
Este autorretrato temprano augura los experimentos de Giacometti con el cubismo y el surrealismo, y anticipa su obsesión por representar la cabeza y la mirada humanas.

« Nunca vi las **figuras** como una **masa** compacta, sino como una **construcción transparente**. »

ALBERTO GIACOMETTI, CARTA A PIERRE MATISSE, 1947

▷ **EL ARTISTA TRABAJANDO**

Al pintar un retrato, Giacometti situaba su taburete y el del modelo a una distancia precisa de su caballete, de manera que podía centrarse en los detalles y al mismo tiempo tener una visión general del modelo.

△ *LA JAULA,* 1950

Giacometti usó una hipotética jaula en su obra surrealista, recurso al que regresó más tarde. Las líneas que delimitan la jaula hacen que el espacio forme parte de la escultura al igual que las figuras.

sus sentimientos de rivalidad con él, un afligido Alberto comenzó a replantearse el enfoque de su trabajo, con profundas consecuencias. Se alejó de la estricta abstracción y del estilo surrealista en sí, una transición que marcó su obra en 1934 con *Cabeza-cráneo,* una escultura en yeso de un cráneo en el que el artista sustituyó los contornos de la cabeza humana por planos lisos para producir una

forma casi cristalina. Así inició una búsqueda personal sobre cómo representar la cabeza humana que ocuparía el resto de su vida.

Conflicto bélico y huida

Para los surrealistas, eran inaceptables el movimiento de Giacometti hacia un estilo figurativo y su preferencia por trabajar con modelos en lugar de usar la

imaginación. En 1935 fue expulsado del grupo, aunque su obra se siguió exhibiendo en sus exposiciones mientras viajaba alrededor del mundo de la preguerra. Cuando estalló la Segunda Guerra Mundial, permaneció en París. Trabó amistad con los escritores existencialistas Jean-Paul Sartre y Simone de Beauvoir, y la coleccionista de arte estadounidense Peggy Guggenheim. El avance del

MOMENTOS CLAVE

1928

Es admirado por los surrealistas por *Cabeza mirando,* una escultura que reduce el tema de la cabeza humana a su esencia abstracta.

1930-31

Bola suspendida define toda una nueva tipología de escultura, llamada «objetos móviles y mudos», que sirve de puente entre objeto y escultura.

1948

Crea *Tres hombres caminando I,* una obra típica del existencialismo. Muestra a tres hombres caminando en diferentes direcciones, cerca pero aun así aislados.

1956

Realiza en arcilla quince esculturas de una mujer sola de pie desnuda sobre un mismo armazón. Nueve de ellas fueron fundidas en bronce.

1961

Pinta numerosos retratos de «Caroline», una prostituta cuya azarosa vida le fascina y a quien dibuja una y otra vez de diferente guisa.

1965

Realiza *Élie Lotar III (Sentado),* que muestra a un empobrecido Lotar, exmiembro de la vanguardia parisiense, que posa inmóvil en sesiones de horas.

« El objetivo del arte no es reproducir la realidad, sino **crear una realidad** de la misma **intensidad**. »

ALBERTO GIACOMETTI

ejército alemán le obligó a huir a Suiza, donde vivió hasta el final del conflicto. Su trabajo durante este período dio un extraño giro: en un intento por expresar la pura esencia del ser y representar la distancia entre artista y modelo, redujo sus esculturas al tamaño de agujas. Se dice que cuando regresó a París en 1946, su trabajo podía caber en seis cajas de cerillas.

Personajes existencialistas

De vuelta en su estudio de París, trabajó en las formas filiformes con las que se haría famoso. Sus obras de madurez eran al mismo tiempo frágiles y ásperas, delicadas y duras. Realizó hombres caminando, en grupos de dos o tres, o solos, inclinados hacia delante, quizá bajo la lluvia, o tal vez apresurados, con sus enormes pies anclados en la tierra. Representaba a las mujeres de pie, también en grupos o solas, altas, delgadas, de frente, inmóviles y solemnes, monumentales, pese a su aspecto demacrado.

Al buscar la esencia del ser humano, Giacometti redujo sus esculturas hasta los huesos. Obras como *Tres hombres caminando*, *Hombre caminando bajo la lluvia* y *Mujer de pie* (todas de 1948) evocan una sensación de soledad, aislamiento y ansiedad acorde con la filosofía de los existencialistas. Ellos también hablaban de la necesidad de hallar en Europa un camino para seguir siendo humanos después de las brutalidades de la guerra.

Giacometti mantuvo una estrecha amistad con Jean-Paul Sartre, quien escribió sobre su obra, como en el prólogo del catálogo de su primera exposición en Estados Unidos, en 1948, en la Pierre Matisse Gallery de Nueva York y que catapultó a Giacometti a la fama internacional.

Retratos tardíos

En 1947 la modelo y amante de Giacometti, Annette Arm, se encontró con él en Suiza, y en 1949 la pareja se casó. Junto con su hermano Diego, Annette fue uno de sus modelos favoritos y realizó numerosos retratos de ambos en escultura y pintura, además de amigos y familiares. En una época en que el arte estaba dominado por la abstracción, Giacometti se mantuvo anclado en el arte figurativo

▷ **BUSTO DE DIEGO, 1964**
Diego Giacometti fue una constante en la vida de su hermano: trabajaba en el estudio de al lado, le ayudaba a fundir sus obras en bronce y posaba para él. Giacometti hizo de su hermano numerosos bustos.

y encontró una manera de plasmar su propia manera de ver el mundo. En los años 1950 inició una serie de retratos en los que quiso captar la semejanza exacta del modelo, con lo que cada pintura requería incontables sesiones y constantes retoques. Su trabajo fue exhibido en numerosas exposiciones, entre ellas en la Kunsthalle de Basilea y en la Galerie Maeght de París, y ganó muchos premios. En 1956 expuso en el Pabellón francés de la Bienal de Venecia, y en 1962, en una retrospectiva individual, le fue concedido el Gran Premio de Escultura.

Últimos años

Pese a tener que someterse a una operación de cáncer de estómago, trabajó hasta el fin de su vida infatigablemente, y en sus últimos años preparó una serie de litografías sobre París, que fue publicada después de su muerte con el título de *Paris sans fin*. Murió en 1966 y fue enterrado junto a sus padres en Borgonovo, la ciudad en la que había nacido.

CONTEXTO
Existencialismo

Con sus raíces en los escritos del filósofo danés Søren Kierkegaard, el existencialismo se convirtió en una filosofía que enfatizaba la centralidad de la experiencia y la percepción individuales, y la importancia de la libertad personal y la libre elección. Jean-Paul Sartre, amigo cercano de Giacometti, fue un destacado escritor y filósofo existencialista de París que vio en el trabajo del artista la encarnación de las ideas del movimiento. Sus figuras aisladas y filiformes parecen simbolizar el sentimiento de alienación, soledad y sufrimiento intrínsecos de la condición humana, exacerbada por la preocupación por la era atómica. En su lucha por representar figuras y espacio físico, Giacometti abordó temas de percepción existencialista y de cómo los seres humanos se relacionan entre sí.

JEAN-PAUL SARTRE

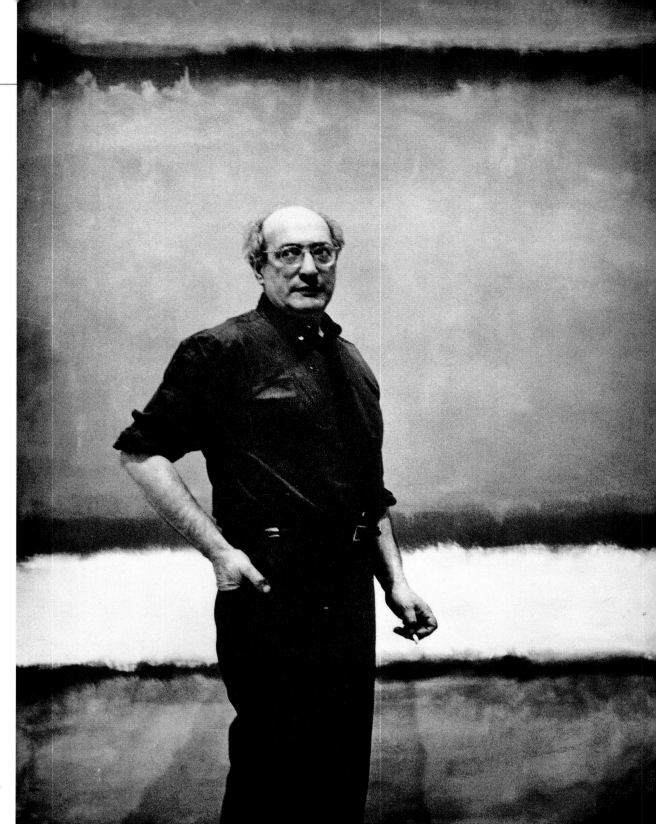

▷ **RETRATO CON *N.º 7***
Rothko se representa aquí de pie frente a su pintura de 1960 *N° 7*, que muestra su estilo distintivo: franjas horizontales de color, pintadas sobre un enorme lienzo. Es probable que Rothko, al igual que otros expresionistas abstractos, no bautizara sus pinturas porque quería evitar darles un significado o interpretación específicos.

Mark Rothko

1903-1970, RUSO/ESTADOUNIDENSE

Prominente artista del Nueva York de posguerra, exploró el expresionismo y el surrealismo antes de definir su distintivo estilo abstracto con rectángulos de bordes difuminados que flotan sobre un suelo saturado de color.

Nacido Marcus Rothkowitz en Dvinsk, Rusia, en 1913, Mark Rothko emigró con 10 años a Estados Unidos con su familia y se estableció en Portland, Oregón. De 1921 a 1923 estudió en la Universidad de Yale, pero la abandonó sin graduarse y se trasladó a Nueva York. Allí estudió arte con el pintor cubista Max Weber y con el vanguardista Arshile Gorky, y conoció al pintor modernista Milton Avery, con quien participó en una exposición colectiva en 1928. En 1929 empezó a enseñar arte a niños en el Center Academy del centro judío de Brooklyn, un trabajo que duró hasta 1959.

En busca del espíritu

Aunque Rothko es conocido como expresionista abstracto, una etiqueta que él rechazaba, sus primeros cuadros fueron figurativos. Los temas iban desde desnudos y retratos a paisajes y escenas de aislamiento urbano, incluyendo una serie sobre el metro de Nueva York.

En sus primeras exposiciones individuales, en 1933, mezcló expresionismo y surrealismo. Hizo uso de imágenes simbólicas y dibujó temas mitológicos para expresar verdades humanas arquetípicas y llenar un vacío espiritual. En la Segunda Guerra Mundial, este impulso se hizo más apremiante, sobre todo después de leer *El origen de la tragedia* de Nietzsche, que analiza la sociedad a través de la tragedia griega.

En 1945 la coleccionista de arte Peggy Guggenheim organizó una exposición individual en la que Rothko exhibió, entre otras obras, *Remolino lento a la orilla del mar*. Al igual que los surrealistas, buceó en su subconsciente en busca de inspiración en este cuadro que muestra dos figuras,

quizá bailando, que representan «el principio y la pasión de los organismos».

Hacia la abstracción

A finales de los años 1940 Rothko abandonó el figurativismo y comenzó a moverse hacia su estilo más distintivo. Las pinturas de transición hacia la abstracción, en que formas de bordes difuminados flotan sobre un lienzo saturado de pintura, se conocen como «multiformes». El artista percibía las obras como expresión de la pasión humana de forma tan efectiva como, o incluso más, que el arte figurativo, que consideraba una fuerza gastada. Por entonces, dejó de poner título o de explicar sus cuadros, ya que quería que los espectadores encontraran su propio significado. Depuró su estilo hasta que llegó a pintar solo dos o tres rectángulos verticales de colores brillantes. El gran tamaño de los

▽ *REMOLINO LENTO A LA ORILLA DEL MAR*, 1944

Pintado un año antes de casarse con su segunda esposa, Mary Alice Beistel, Rothko muestra dos figuras flotantes, que pueden representar el cortejo de una pareja.

lienzos estaba destinado no a alejar al observador sino a meterlo dentro del cuadro, hacerlo intimista. El color, aplicado en capas finas, se hizo inseparable de la estructura. El artista buscaba una expresión de lo sublime, e insistía en que sus pinturas deberían percibirse más como llenas de significado y rebosantes de ideas que como simples juegos de color u objetos decorativos. Esta preocupación influyó en su decisión de retirarse de un encargo para el restaurante Four Seasons del edificio Seagram de Nueva York en 1958.

En los años 1960 el artista produjo una serie de enormes paneles para lo que iba a ser la Capilla Rothko. Eran más oscuros que sus pinturas anteriores, sin la radiante luminosidad de estas, y fusionaban la distinción entre la forma del primer plano y el color del fondo. Como en todas sus obras, quería que el espectador se sumergiera en un estado de profunda meditación. La oscuridad de sus trabajos tardíos se repitió en su última obra, la serie *Negro sobre gris*, un conjunto de cuadros divididos en horizontal que yuxtaponen serenidad y turbulencia, y que evocan paisajes lunares.

La enfermedad y la depresión le afectaron en sus últimos años. En 1969 se divorció y en 1970 se quitó la vida.

△ **LA CAPILLA ROTHKO**

Rothko creó catorce inmensas obras para la capilla aconfesional que lleva su nombre en Houston, Texas. Sus tonos suaves permiten a los espectadores «ir más allá» del lienzo de una manera que no sería posible con colores brillantes.

« Las personas que **lloran** ante mis cuadros tienen la misma **experiencia religiosa** que tuve yo cuando los **pinté**. »

MARK ROTHKO, CITADO EN *CONVERSATIONS WITH ARTISTS*, SELDEN RODMAN, 1957

SOFT SELF PORTRAIT

Salvador Dalí

1904-1989, ESPAÑOL

Dalí es conocido por sus obras meticulosamente pintadas y sus extravagantes imágenes. Fue un gran *showman* y el responsable de popularizar el surrealismo... y promocionar su propia imagen.

△ **TELÉFONO LANGOSTA, 1936**
Dalí hizo este objeto para el coleccionista de arte británico Edward James, que le encargó cuatro teléfonos para su casa.

Salvador Dalí nació en 1904 en Figueres, Cataluña, España. Hijo de un notario, a partir de 1916 asistió a una escuela de dibujo y en 1917 su padre organizó su primera exposición de dibujos en la casa familiar. Pese a este apoyo, padre e hijo tuvieron una relación difícil, debido sobre todo a la tensión entre un entorno familiar de clase media católica y las tendencias bohemias del artista. Dalí estaba muy cerca de su madre y le afectó profundamente su muerte en 1921.

Surrealismo en París

Al año siguiente, Dalí marchó a Madrid para estudiar en la Real Academia de Bellas Artes de San Fernando, donde desarrolló una notable maestría para la pintura al óleo a través de estudios de la obra de Rafael, Vermeer y Velázquez; experimentó con las vanguardias, sobre todo con el cubismo, y trabó amistad con Luis Buñuel y Federico García Lorca. Fue expulsado de la Academia poco antes de completar sus estudios

(supuestamente por alborotar) y poco después viajó a París. Allí conoció a su héroe Picasso y fue introducido en los círculos surrealistas de la ciudad por su colega catalán Joan Miró.

Su obra estaba influida por los principios cubistas y futuristas, y por la lectura de Sigmund Freud (ver recuadro, derecha), y se alineó cada vez más con el surrealismo, al que se unió en 1929.

El movimiento se había iniciado cinco años antes con un manifiesto del poeta André Breton. Los surrealistas buscaban liberar la imaginación del control consciente a fin de poder «resolver las contradicciones entre sueño y realidad».

Algunos de ellos, sobre todo Max Ernst y André Masson, lo intentaban con el automatismo, dejando, por ejemplo, que la mano dibujara de forma aleatoria. Otros, como René Magritte, Yves Tanguy y Salvador Dalí, evocaron en su trabajo estados de alucinación al yuxtaponer objetos estrafalarios en composiciones oníricas.

▽ **LA PERSISTENCIA DE LA MEMORIA, 1931**
La pintura más famosa de Dalí es un trabajo onírico muy acabado. El artista utilizó un pincel de pelo de marta muy fino para pintar los minuciosos detalles.

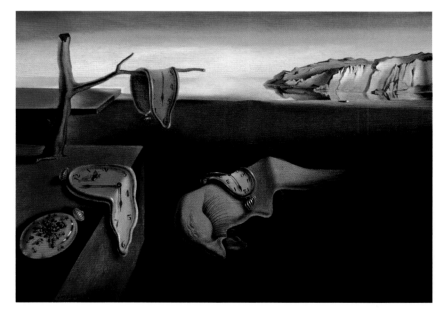

◁ **AUTORRETRATO BLANDO CON TOCINO FRITO, 1941**
En este cuadro, Dalí se burla de sí mismo, con su cara fundiéndose sostenida por muletas (un motivo común en su trabajo). El tocino hace referencia a los desayunos que comía en Nueva York.

« Deme **dos horas** al día de **actividad** y seguiré las otras veintidós en **sueños**. »

SALVADOR DALÍ

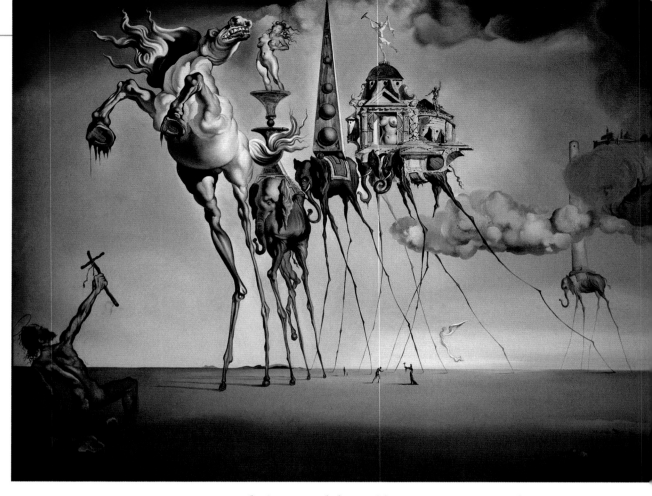

GALA Y DALÍ, RETRATADOS POCO DESPUÉS DE SU BODA EN 1934

Dalí utilizó su meticulosa técnica al óleo para pintar imágenes oníricas hiperreales. Empleando lo que llamó método «paranoico crítico», intentó liberar imágenes del subconsciente, cultivando deliberadamente alucinaciones autoinducidas que fusionaban la fantasía con la realidad. Su obra más rompedora fue *La persistencia de la memoria* (1931), que se convirtió en una de las imágenes más famosas del surrealismo y cuyo contenido simbólico ha sido una y otra vez analizado. Al igual que gran parte de la obra de Dalí de esta época, aquí explora temas como la muerte, la decadencia, la mortalidad y el erotismo, y lo hace utilizando motivos que se repiten en sus pinturas: la criatura dormida del centro del cuadro, por ejemplo, aparecía en dos pinturas de 1929.

Trabajos en colaboración

El grupo surrealista no incluía solo artistas, sino también escritores y cineastas, y fue a través del grupo como conoció al poeta Paul Éluard y su esposa, Gala (ver recuadro, izquierda). Dalí también participó con otros miembros del grupo en proyectos colaborativos, como las películas de Luis Buñuel *Un perro andaluz* (1929) y *La edad de oro* (1930).

Con su distintivo bigote y su excéntrico comportamiento, Dalí era el mejor propagandista de sí mismo. En 1936 dio una famosa conferencia para celebrar la Primera Exposición Surrealista Internacional de Londres. Se presentó vestido de buzo, con un taco de billar en una mano y un par de perros en la otra. La exposición atrajo enormes multitudes, que bloquearon el tráfico de la ciudad el día de la

△ *LA TENTACIÓN DE SAN ANTONIO*, 1946
Este trabajo marca el giro del artista hacia temas religiosos. Combina los símbolos religiosos (el caballo representa la fuerza, la mujer desnuda, la lujuria) con elementos del surrealismo, como las grotescas patas alargadas de los animales y el vacío paisaje desértico.

inauguración, y popularizó su nombre y el de otros artistas del surrealismo, como René Magritte.

A finales de la década de 1930, Dalí comenzó a mostrar sus divergencias con el grupo surrealista. Adoptó un estilo más realista bajo la influencia de los pintores del Renacimiento, cuyas obras admiraba tanto. Sus discusiones con el fundador del movimiento, André Breton, y sus ideas políticas (Dalí apoyó a Franco en la

« La única diferencia entre un loco y yo es que **yo no lo estoy**. »

SALVADOR DALÍ

MOMENTOS CLAVE

1926
Pinta lienzos muy realistas, como *Cesta de pan*, que muestran su dominio de la pincelada.

1929
Pinta *El gran masturbador*, que presenta el perfil que luego aparece en su obra icónica *La persistencia de la memoria*.

1949
Muy afectado por el lanzamiento de las bombas atómicas sobre Hiroshima y Nagasaki, pinta *Leda atómica*.

1951
Pinta *Cristo de san Juan de la Cruz*, reelaboración de la imagen de Cristo en la cruz pero sin clavos, sangre o heridas.

1983
Pinta *Cola de golondrina y violoncelo*, una serie basada en las teorías matemáticas de René Thom.

guerra civil española) motivaron su expulsión del movimiento y su traslado a Estados Unidos en 1940.

Viajes de la mente

La travesía del Atlántico estuvo también marcada por otro cambio: el regreso al catolicismo y la consiguiente inclusión de imágenes religiosas en sus pinturas. En Estados Unidos trabajó en muchas áreas distintas, más allá de la pintura al óleo: diseñó interiores para tiendas de lujo y joyas; produjo coreografías y escribió un libro, *La vida secreta de Salvador Dalí* (1942-44), en el que sorprendió a los lectores con sus confesiones francas, por ejemplo, sobre su misoginia, si bien la veracidad de la mayor parte de las cosas que cuenta en dicho libro es más que dudosa.

A su regreso a España a finales de la década de 1940, Dalí pintó temas religiosos, escenas que exploraban sus recuerdos de infancia e imágenes de Gala. Aunque pintadas con su estilo característico, no impresionaron ni a los críticos ni a los espectadores, y Dalí mantuvo su fama con sus estratagemas publicitarias, escritos y trabajos de diseño.

El mayor proyecto de Dalí en los años 1960 y 1970 lo realizó en su ciudad natal, Figueres, donde, junto con el alcalde, planeó la reconstrucción de un teatro dañado durante la guerra civil. El edificio iba a albergar buena parte de las obras de Dalí, además de su propia colección de obras de otros artistas. La rehabilitación del edificio y la instalación de la colección duró desde 1968 hasta 1974.

Últimos proyectos

Durante la última década de su vida, Dalí estuvo enfermo. Empezó por sufrir temblores en la mano derecha, posiblemente debido al efecto de la combinación de los medicamentos que había estado tomando. Gala murió en 1982, dejando al artista deprimido. El año siguiente completó su última pintura, *Cola de golondrina y violoncelo*. Es una composición abstracta formada sobre todo por líneas curvas y rectas, y la última pintura de una serie basada en la teoría de las catástrofes.

A causa de un incendio en su casa de Púbol, se mudó a una habitación del Teatro-Museo, donde pasó sus últimos años. En 1989 murió de insuficiencia cardíaca, y fue enterrado en la cripta del museo. El edificio sigue siendo un santuario de su creador, que, al tiempo que abrazaba una amplia gama de temas y estilos, nunca perdió totalmente su fe en el surrealismo que contribuyó a popularizar en todo el mundo.

◁ **TEATRO-MUSEO DALÍ**
La arquitectura del Teatro-Museo Dalí de Figueres combina una cúpula geodésica con esculturas en forma de huevo en lo alto de las paredes exteriores. Dalí se instaló en el museo para el resto de su vida, y este se convirtió en su mayor monumento y en un centro de estudio e interpretación de su obra.

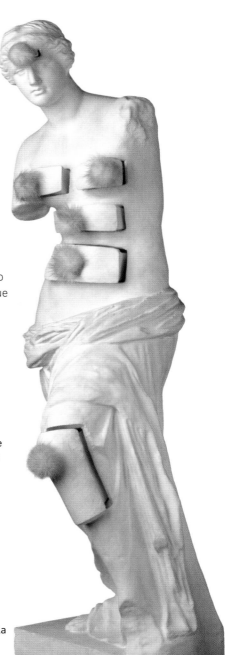

▷ **VENUS DE MILO CON CAJONES, 1936**
Esta estatua de yeso incorpora cajones con pompones como tiradores. La mezcla de formas tradicionales e imaginería extravagante, junto con su contenido sexual, lo convierten en un trabajo memorable y distintivo del surrealismo.

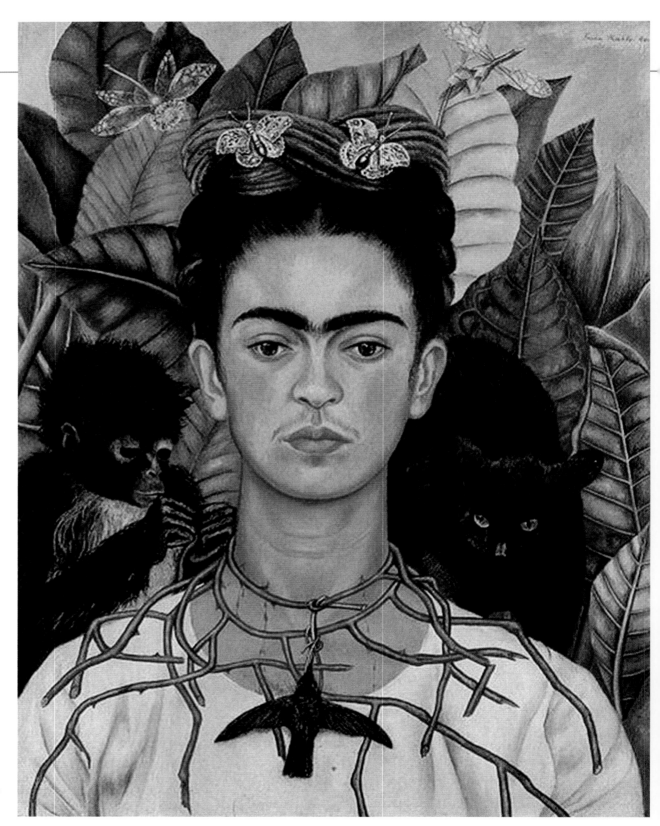

△ *AUTORRETRATO CON COLLAR*
DE ESPINAS Y COLIBRÍ, 1940
El tema favorito de Frida Kahlo era, en realidad, ella misma. En este autorretrato, el collar de espinas y el colibrí sin vida simbolizan su intenso sufrimiento.

Frida Kahlo

1907-1954, MEXICANA

La enigmática pintora mexicana e icono feminista Frida Kahlo es conocida por sus autorretratos vibrantes, sorprendentes, muchas veces angustiosos, considerados a menudo crónicas de su desasosiego físico y emocional.

Hija de padre alemán y madre mexicana, Magdalena Carmen Frida Kahlo y Calderón nació el 6 de julio de 1907 en Coyoacán, un barrio de Ciudad de México. Frida contrajo la polio a los seis años y a consecuencia de ello le quedó una pierna deformada. En la adolescencia, cambió el año de su nacimiento a 1910 como muestra de solidaridad con la Revolución Mexicana (1910-1920) y fue una activista política de izquierdas toda su vida. A los 18 años sufrió graves lesiones en la columna vertebral, la pierna y la pelvis en un accidente de tráfico. No podía tener hijos, sufría discapacidad y dolor crónico, y fue operada varias veces, incluyendo, en 1953, la amputación de parte de la pierna derecha.

En 1929 se casó con el famoso muralista mexicano Diego Rivera, que era comunista y le doblaba en edad. Se refirió a su tormentosa relación con él como el «segundo accidente» de su vida. Ambos sufrieron infidelidades (la más notable por parte de ella fue con el revolucionario ruso León Trotski). Se divorciaron en 1939, aunque se volvieron a casar al año siguiente.

Versiones del yo

Kahlo aprendió a pintar sola en la convalecencia de su accidente de tráfico de 1925. De sus 143 pinturas, 55 son autorretratos, por los que es mundialmente conocida. Sus obras son notables por el cuidadoso planteamiento del tema: con mirada inmutable e inexpresiva, aparece con frecuencia vestida con traje mexicano tradicional, cejijunta, con bigote y pelo

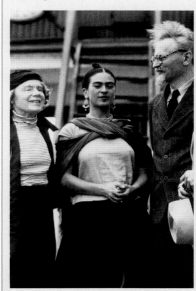

△ **FRIDA Y DIEGO, 1944**
Frida pintó este doble retrato como un regalo para Diego en su aniversario de boda.

oscuro, a veces la cabeza ligeramente girada a un lado y solo una oreja visible. La repetida exploración visual de su identidad fue tanto personal como política, en el contexto del México de después de la Revolución y su turbulenta biografía, y aborda la asunción de su propio cuerpo, su sexualidad y su identidad nacional.

Expresiones de dolor

La obra de Kahlo plasma a menudo su enorme sufrimiento físico y psicológico, como por ejemplo en *La columna rota* (1944) o *El ciervo herido* (1946), cuadro en que se pinta como un híbrido animal humano asaeteado por cazadores. En otras obras aparece como una persona exótica, sensual, resiliente, vulnerable y luchadora.

Su obra, extravagante, apasionada, de una sinceridad desarmante, a veces aterradora y a menudo aparentemente ingenua, fue descrita por el escritor francés y pionero del surrealismo André Breton como «la más pura y la más perniciosa... la mecha de una bomba».

La obra de Kahlo atrae al feminismo por las cuestiones que plantea sobre belleza, género y política sexual, como en *Autorretrato con el pelo corto* (1940), pintado poco después de su divorcio por las infidelidades de su marido. En ella se muestra con el pelo corto y ropa masculina, sosteniendo unas tijeras y con mechones de pelo a sus pies. Influido por el arte popular mexicano, la cultura nativa americana y azteca, la filosofía oriental y el discurso médico, y con una gran interconexión entre hechos y fantasía, el arte de Kahlo ha recibido diversas etiquetas. Breton, por ejemplo, fue el primero en describir su trabajo como surrealista. Kahlo misma rechazó siempre tales categorías: «Nunca he pintado sueños. He pintado mi propia realidad», afirmaba.

Fama póstuma

Frida Kahlo murió en su casa de Coyoacán en 1954, con solo 47 años, y se convirtió en una figura de culto. Ha alcanzado renombre internacional a través de exposiciones, numerosos documentales, películas y libros. En 2016, *Dos desnudos en el bosque* (1939) se vendió por más de ocho millones de dólares, un récord para un artista latinoamericano. Actualmente, su trabajo es reconocido como una importante contribución al arte del siglo XX.

FRIDA DA LA BIENVENIDA A MÉXICO A TROTSKI Y A SU ESPOSA, RUTH

◁ **LA CASA AZUL**
La casa donde Kahlo nació, vivió y murió, en el bohemio distrito de Coyoacán, es conocida como la Casa Azul. Pasó mucho tiempo pintando aquí.

« Me retrato a mí misma porque paso **mucho tiempo sola** y porque soy el **motivo** que **mejor** conozco. »

FRIDA KAHLO, 1938

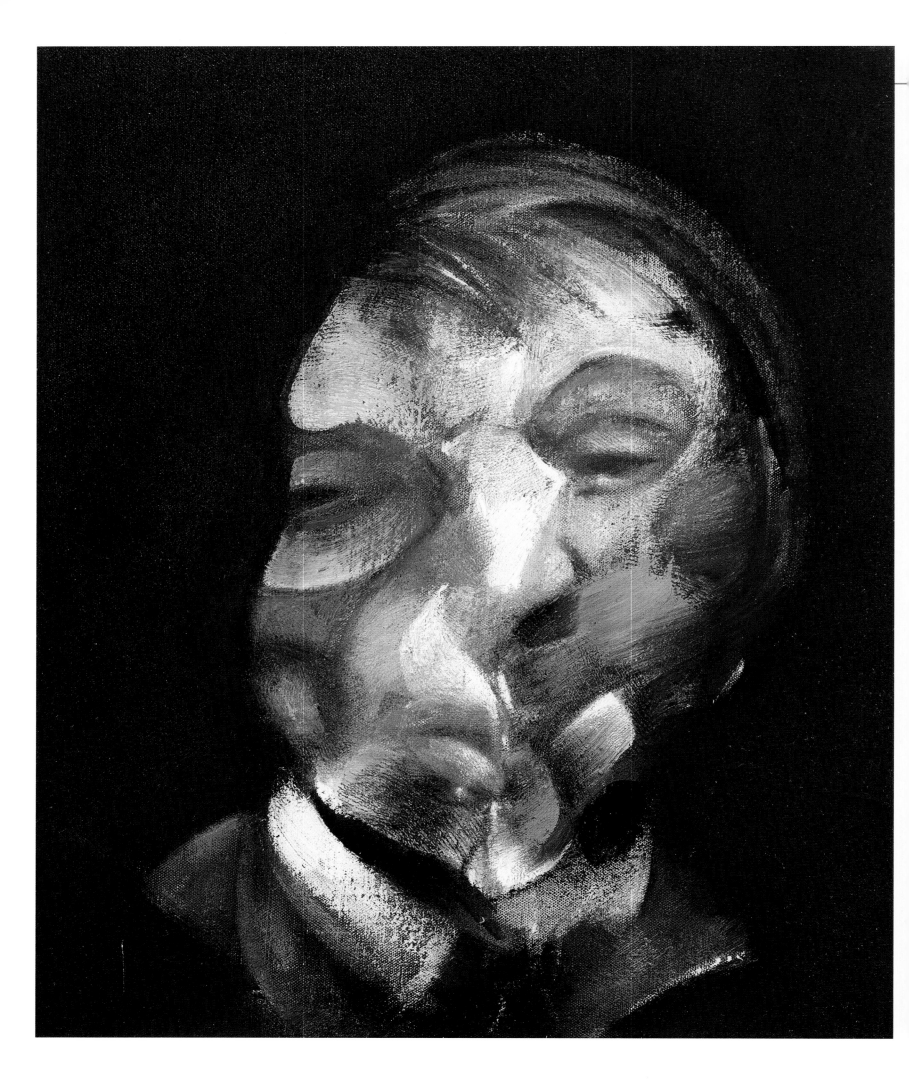

Francis Bacon

1909-1992, BRITÁNICO NACIDO EN IRLANDA

Figura sobresaliente de la pintura británica de posguerra, Bacon desarrolló un lenguaje artístico distintivo que evocaba la desolación de la condición humana a través de formas distorsionadas y atormentadas.

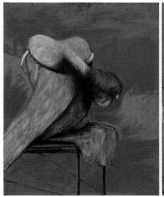

◁ **TRES ESTUDIOS PARA FIGURAS EN LA BASE DE UNA CRUCIFIXIÓN, 1944**
Pese a su fuerte connotación cristiana, las figuras de este tríptico de Bacon están inspiradas en las Furias (deidades de la venganza) que aparecen en la *Orestíada* de Esquilo.

SOBRE LA TÉCNICA
Influencias fotográficas

Bacon basaba muchos de sus cuadros en fotografías y estaba fascinado por las instantáneas secuenciales del pionero Eadweard Muybridge (1830-1904) que mostraban animales y personas en movimiento. Incorporó a sus pinturas lo que había aprendido sobre movimiento y posición, y utilizó las fotografías de Muybridge de luchadores como base para varias obras, incluyendo el polémico *Dos figuras* (1953), que representa la cópula de dos hombres desnudos en una cama, una fusión de violencia y acto sexual que refleja la naturaleza turbulenta de la relación que Bacon mantenía en aquel momento.

Nacido en Dublín, Irlanda, de padres ingleses, Francis Bacon creció en Irlanda e Inglaterra. Tuvo una infancia difícil, ya que sufría de asma crónico y tuvo que ser educado en casa, donde su padre asumía con dificultad su homosexualidad emergente. En 1926, Bacon sénior expulsó a su hijo de casa tras descubrirle probándose ropa de su madre. El joven de 16 años deambuló por Londres, pasó dos meses en Berlín, donde frecuentó la vida nocturna, intelectual y artística, y luego se trasladó a París. Aquí, influido por Picasso y los surrealistas, decidió convertirse en artista.

En 1928 regresó a Londres y comenzó a trabajar como diseñador de muebles y decorador de interiores de estilo modernista, al tiempo que aprendía a pintar por su cuenta. Su primer éxito artístico le llegó en 1933 con *Crucifixión,* una sombría reinterpretación del tema con influencia picassiana, que fue mostrada en una exposición colectiva, publicada en el libro *Art Now* por el crítico de arte Herbert Read y comprada por el coleccionista sir Michael Sadler. Sin embargo, el éxito le fue esquivo y un intento de exposición individual fue un fracaso total; en 1936 sus obras fueron rechazadas por la Exposición Surrealista Internacional de Londres por no ser lo bastante surrealistas. Pintó muy poco en los años siguientes y destruía todo cuanto hacía.

Durante la Segunda Guerra Mundial, fue excluido del servicio activo a causa de su asma y se ofreció voluntario para la defensa civil de Londres, aunque tuvo que renunciar al empeorar. Siguió pintando y en 1945, justo antes del final de la guerra, presentó su revolucionaria pintura *Tres estudios para figuras en la base de una crucifixión* (1944). Con sus figuras deformadas, era una llamada de atención que tocaba la sensibilidad de un público cansado de la guerra y que provocó por igual elogio y rechazo. Bacon siguió con *Pintura 1946,* que fue comprada por la Hanover Gallery de Londres y luego vendida al Museo de Arte Moderno de Nueva York.

Viajes y Londres

En los años siguientes, Bacon repartió su tiempo entre Londres y Montecarlo, donde disfrutó de los juegos de azar y la vida nocturna. Fue aquí donde el artista desarrolló su inusual hábito de pintar en el reverso un lienzo sin imprimación. A finales de 1949 Bacon celebró su primera exposición individual en la Hanover Gallery. La exposición,

FOTOGRAFÍA DE LA COLECCIÓN *LOCOMOCIÓN ANIMAL,* DE MUYBRIDGE

◁ **AUTORRETRATO, 1971**
Este autorretrato de Bacon muestra a la vez múltiples facetas de su cara, pero a diferencia de las estáticas obras cubistas, sus pinceladas dinámicas sugieren el movimiento en las torturadas facciones del artista.

« ... un artista debe **aprender** a alimentarse de sus **pasiones** y **desesperanzas**. »

FRANCIS BACON, EN JOHN GRUEN, *THE ARTIST OBSERVED: 28 INTERVIEWS WITH CONTEMPORARY ARTISTS,* 1991

▷ BOHEMIA LONDINENSE, 1963

Bacon se asoció a un grupo de artistas figurativos de posguerra conocidos como «la Escuela de Londres». El pintor aparece en el centro junto con otros artistas (de izquierda a derecha): Timothy Behrens, Lucian Freud, Frank Auerbach y Michael Andrews.

▽ *CABEZA VI*, 1949

En esta obra, el Papa, sentado y encerrado en una caja de cristal, lleva vestimentas de color púrpura. Las pinceladas del fondo, anchas y contundentes, sugieren cortinajes o colgaduras y contribuyen a crear una abrumadora sensación de angustia y reclusión.

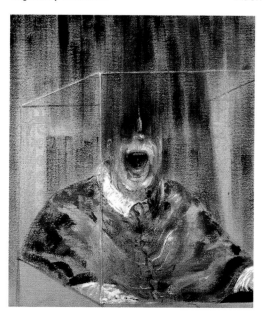

que fue un éxito, incluía una serie de cabezas casi monocromas, retorcidas, con la boca abierta, manchadas y atrapadas en jaulas o cajas geométricas, un rasgo estilístico recurrente en la mayor parte de su obra posterior. *Cabeza VI* se basaba en el retrato del *Papa Inocencio X* de Velázquez de 1650 (ver p. 121), y fue la primera de lo que se convertiría en una serie conocida como «papas gritando», en la que Francis Bacon reelaboró aquella imagen de una manera casi obsesiva.

Además de las obras de los grandes maestros, Bacon utilizó a menudo fotografías para inspirarse, como pudo verse en la exposición de la Hanover Gallery con *Estudio del cuerpo humano* (1949), basada en las fotografías de personas en movimiento realizadas por Eadweard Muybridge (ver recuadro, p. 329).

Obra figurativa

En un momento en que la abstracción era cada vez más popular, las pinturas de Bacon se mantuvieron resueltamente figurativas, mostrando en general una sola figura humana o una cabeza sobre un fondo desnudo. La figura, doliente y retorcida, suele estar delimitada por líneas que aumentan la atmósfera de atrapamiento, aislamiento y tormento.

En la década de 1950, sus temas iban de la Esfinge (después de un viaje a Egipto) a una serie de hombres sombríos en trajes oscuros. También empezó a explorar el desnudo de forma más completa, así como a pintar animales, tanto domésticos como exóticos. Mediada la década, dividió su tiempo entre Londres y Tánger, Marruecos, donde por entonces vivía su amante, Peter Lacy.

En 1957 expuso obras en la Hanover Gallery que mostraban la influencia de la luz fuerte y abrasadora de Marruecos. También se inspiró en Van Gogh, en

particular en una pintura titulada *El pintor del camino a Tarascon* (1988). En una serie de seis *Estudios para un retrato de Van Gogh*, abandonó la paleta oscura y usó colores brillantes rojos, azules, amarillos y verdes, extendidos con pinceladas gruesas, en un estilo claramente influido por la obra del pintor holandés.

Amigos y relaciones

En 1962 se celebró una retrospectiva de Bacon en la Tate Gallery de Londres, para la que completó el tríptico a gran escala *Tres estudios para una crucifixión*, siendo la primera vez que regresaba a este tema desde su *Tres estudios* de 1944. A lo largo de la década, pintó varios trípticos, incluida otra *Crucifixión* (1965).

Tras acabar su turbulenta y a menudo violenta relación con Lacy, Bacon se juntó con un joven obrero delincuente de poca monta llamado George Dyer (ver recuadro, p. 331), en lo que sería otra relación tormentosa. Dryer se

« Pinto **para mí mismo.**
No sé hacer **otra cosa**. »

FRANCIS BACON, EN CONVERSACIÓN CON FRANCIS GIACOBETTI, 1991-92

convirtió en el tema más frecuente de numerosos retratos y estudios de cuerpo entero.

Bacon también pintó retratos de sus amigos, muchos de los cuales eran miembros de la subcultura del Soho, donde vivían. Su método preferido era trabajar a partir de fotografías en lugar del natural; las arrugaba, rasgaba y garabateaba hasta lograr los efectos de distorsión deseados, antes de traducirlas en pinturas al óleo. En ocasiones, Bacon encargaba a su buen amigo John Deakin, un fotógrafo de la revista *Vogue*, que fotografiara aquello que deseaba pintar. Así lo hizo, por ejemplo, para realizar sus retratos de Lucian Freud, Isabel Rawsthorne y Henrietta Moraes.

Simplificación de estilo

La relación de Bacon con Dyer se fue deteriorando a medida que el inseguro joven se alcoholizaba. Dyer terminó por suicidarse en 1971, la víspera de la inauguración de una retrospectiva de Bacon en el Grand Palais de París. Tras la muerte de Dyer y otros amigos, Bacon comenzó a pintar autorretratos, diciendo que «la gente ha muerto a mi alrededor como moscas y no tengo a nadie más a quien pintar». Encontraría otros temas, pero su pasión por los retratos no cesó.

Su obra se simplificó con figuras en interiores estilizados contra fondos planos de color, pero sus pinturas aún transmitían alienación e incomodidad. A mediados de los años 1970, conoció a otro joven de la clase trabajadora londinense, John Edwards, y comenzó con él una relación platónica que duraría el resto de su vida.

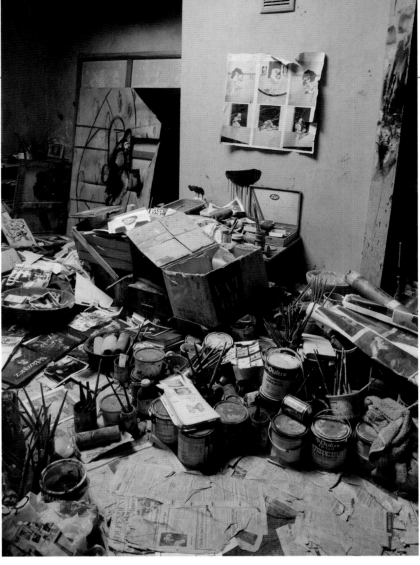

Últimas obras y legado

Siendo ya un artista de fama global, se organizaron retrospectivas y exposiciones en ciudades de todo el mundo, como Tokio, Londres, Moscú o Washington. En su última década pintó con más energía que nunca y comenzó a emplear espráis junto con óleo y pinturas de emulsión para lograr efectos más planos y minimalistas.

Utilizó fondos de color naranja y rosa, o tonos más fríos de luz azul, gris y beige, y continuó recreando la sensación de profundidad y espacio con el esbozo de líneas o cajas geométricas. Pero la calidad violenta y obsesiva de sus trabajos anteriores

dio paso a una mayor moderación y compostura al desprenderse de todo contenido superfluo. Junto a sus musculosos desnudos anónimos y figuras deformadas sobre bases, los retratos y autorretratos seguían siendo su centro de interés. Un ejemplo particularmente sublime fue *Tres estudios para un retrato de John Edwards* (1984), de una inusual tranquilidad y calidez.

Bacon trabajó hasta su muerte en 1992, y nombró a John Edwards heredero único. Su influencia se puede ver en neoexpresionistas como Julian Schnabel y artistas conceptuales como Damien Hirst.

 ESTUDIO DE REECE MEWS
Bacon pasó muchos años trabajando en estudios temporales antes de instalarse en un pequeño espacio en Reece Mews, Londres, en 1961. Estaba tan lleno de pinturas, lienzos y materiales de referencia que a veces le resultaba difícil moverse frente a su obra.

.

SEMBLANZA
George Dyer

George Dyer conoció a Francis Bacon en un pub del Soho en 1963 y se convirtió en su amante, compañero y en su musa más importante, dominando la pintura de Bacon en la década de 1960. Ladrón de poca monta del East End de Londres, Dyer era, a pesar de su aspecto duro, un ser vulnerable y frágil. Sus excesos con la bebida y sus acciones desesperadas por llamar la atención provocaron el fracaso de la relación, y en 1971 se suicidó consumiendo una sobredosis de barbitúricos. El profundo dolor de Bacon se hizo patente en los años siguientes, como en los tres «trípticos negros» de gran formato, entre los que destaca *Tríptico, mayo-junio 1973*, que anatomizaba los detalles de la muerte de Dyer.

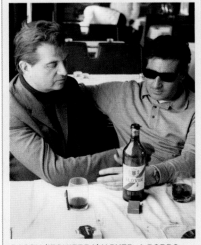

BACON (IZQUIERDA) Y DYER, A BORDO DEL *ORIENT EXPRESS*

MOMENTOS CLAVE

1944
Pinta *Tres estudios para figuras en la base de una crucifixión*, que lo lanza a la fama.

1953
Estudio del retrato del papa Inocencio X de Velázquez forma parte de una serie de más de 40 obras.

1966
Retrato de George Dyer agachado muestra a Dyer, en cuclillas en el borde de un sofá, desnudo, mirando al abismo.

1973
Realiza *Tríptico, mayo-junio 1973*, que evoca las circunstancias de la muerte de Dyer.

1982
Estudio para un autorretrato muestra al artista sentado e introspectivo, con parte de su cara borrada.

1984
Termina *Tres estudios para un retrato de John Edwards* en un estilo nuevo y más tranquilo.

Jackson Pollock

1912-1956, ESTADOUNIDENSE

Con sus técnicas distintivas de vertido y goteo de pintura sobre el lienzo, Jackson Pollock creó un estilo personal reconocible y se convirtió en el primer pintor del expresionismo abstracto de Estados Unidos.

△ **LAS PINTURAS DE POLLOCK**
Pollock sostenía que en sus célebres pinturas de vertido y goteo podía «controlar el flujo de pintura». Su obra estaba lejos de ser casual o accidental.

Paul Jackson Pollock nació en 1912 en un rancho de Cody, localidad de la pradera de Wyoming. Era el menor de cinco hermanos y fue llamado Jackson por el nombre de una localidad de Wyoming amada por su madre, Stella May. Su padre, LeRoy, era un granjero que más tarde trabajó como agrimensor para el gobierno.

Poco después del nacimiento de Pollock, la familia se trasladó a San Diego para dedicarse a cultivar fruta, pero el negocio fracasó. Se mudaron a Arizona y luego a varios lugares del suroeste en una constante búsqueda de trabajo. Esta infancia insegura dejó una profunda huella psicológica en Pollock, que se vio agravada por el alcoholismo de su padre y el posterior abandono de la familia.

Influencias tempranas

Pollock acompañaba a veces a su padre en sus salidas como agrimensor, y en ellas vio las pinturas de arena de los nativos americanos. Realizadas durante los rituales de sanación, estas imágenes se hacían mediante el vertido de arenas de diferentes colores sobre una superficie horizontal. Dejaron una impresión duradera en Pollock, quien más tarde se referiría a ellas al describir los orígenes de su «action painting» («pintura de acción»).

Animados por su madre, Pollock y sus hermanos desarrollaron el gusto por el arte. En 1921, el mayor, Charles, se fue a estudiar al Otis Art Institute de Los Ángeles, desde donde enviaba revistas con las últimas novedades de la vanguardia europea.

Rechazo de las convenciones

Mientras tanto, Pollock entró en la Manual Arts High School de Los Ángeles, donde uno de los profesores le introdujo en la mística oriental y en las nuevas ideas del arte moderno, al tiempo que animaba a sus estudiantes a pintar del natural (algo irregular entonces). Tímido pero obstinado, un Pollock de 18 años trataba de liberarse de las convenciones tanto del arte tradicional como de la autoridad académica, por lo que fue expulsado de la escuela. En 1930 se trasladó a la ciudad de Nueva York, donde se unió a Charles como estudiante de Thomas Hart Benton en la Art Students League, una escuela informal de arte.

El audaz estilo realista de Benton y su interés por temas sociales no tuvieron una influencia decisiva en el arte de Pollock. De hecho, afirmaba que el trabajo de Benton le daba «algo contra lo que rebelarse». Sin embargo, Benton se convirtió en algo así como una piedra de toque en la vida de Pollock en la siguiente década, sobre todo tras la muerte de su padre en 1933.

◁ *LA LOBA*, 1943
Este lienzo es típico de la fascinación de Pollock por temas primigenios. Sus fuertes líneas y colores atrajeron la atención cuando se expuso en Nueva York en 1943 en su primera exposición individual.

▷ «ACTION PAINTING»
Pollock en su estudio de Long Island en 1949. En la técnica de la «pintura de acción», las salpicaduras, goteos y otras marcas en el lienzo reflejan claramente los gestos y las acciones del artista.

« Me preocupan los **ritmos de la naturaleza...** la forma en que se mueve el océano... Trabajo desde dentro hacia fuera, **como la naturaleza.** »

JACKSON POLLOCK

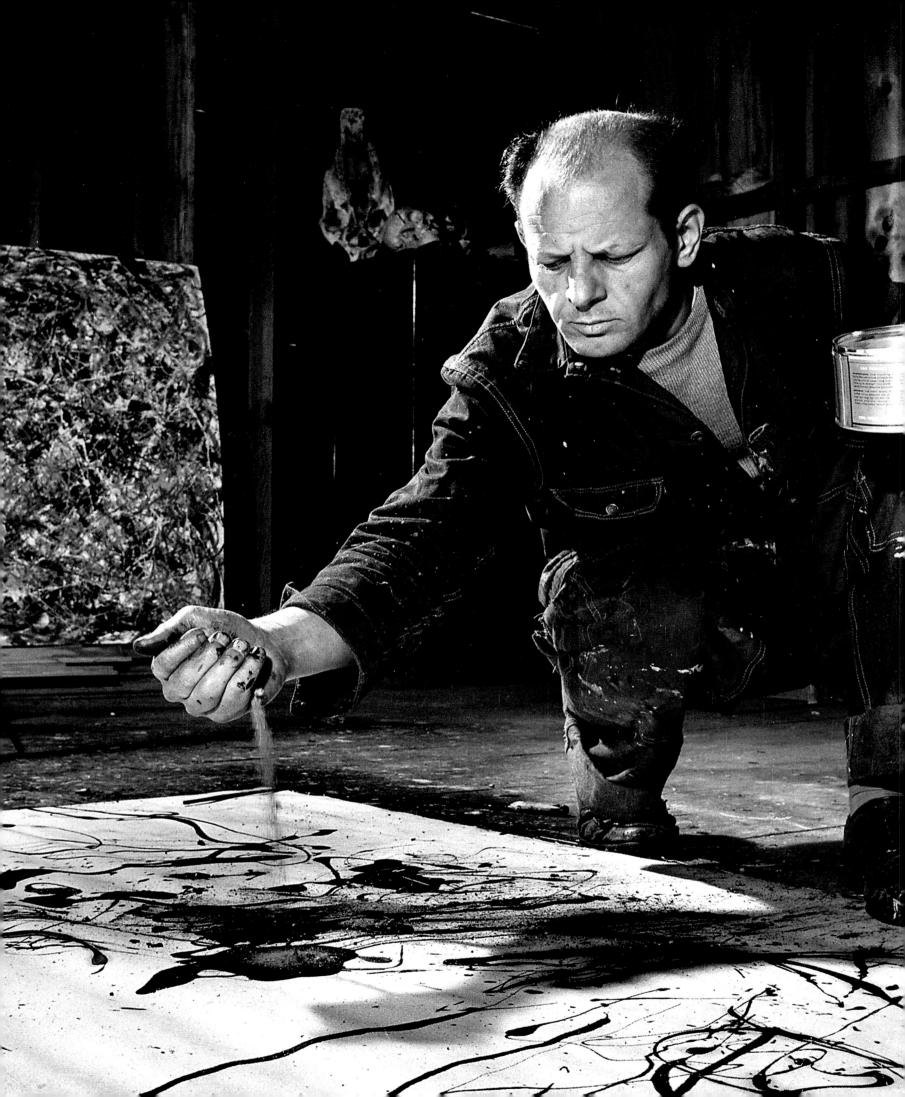

PEGGY GUGGENHEIM

◁ **MASCULINO Y FEMENINO, 1942-43**
De formas curvas femeninas y lineales masculinas, esta pintura muestra la influencia en Pollock del arte cubista, y presagia ya la intrépida manera en que aplicaría la pintura más adelante.

Experimentos con la pintura

En 1936 entró en el taller del muralista mexicano David Alfaro Siqueiros, quien le introdujo en nuevas técnicas, como la pintura de esmalte comercial, y le enseñó a lanzar pintura sobre un lienzo.

De 1938 a 1942, Pollock trabajó para el WPA Federal Art Project (ver recuadro, p. 332), con lo que tuvo ingresos que le dieron tiempo para desarrollar su propio lenguaje pictórico. Por entonces, estaba alcoholizado y buscó ayuda en el terapeuta junguiano Dr. Joseph Henderson, que le instó a comunicarse a través de imágenes. Dibujó animales, tótems y cabezas humanas mutadas en formas abstractas, reflejos del tormento interior que presagiaban el frenético movimiento de su obra futura.

El mundo artístico de Nueva York se transformó cuando la mecenas y conservadora de museos Peggy Guggenheim (ver recuadro, izquierda) abrió su galería, Art of This Century, en 1942. En ella exhibió obras de los pioneros europeos del surrealismo, el cubismo y la abstracción, que fue abrazada por toda una generación de artistas estadounidenses, entre ellos Jackson Pollock, cuyas experiencias personales se reflejaban en la exploración del subconsciente y en los arquetipos evidentes en las obras de los artistas europeos.

En 1943 Guggenheim organizó la primera exposición individual de Pollock en la galería. El catálogo describía sus pinturas, parte figurativas, parte abstractas, como volcánicas, impredecibles e indisciplinadas. Ese mismo año, Pollock realizó un enorme trabajo, *Mural,* para la casa de Guggenheim en Nueva York. La pintura era esencialmente abstracta, pero contenía indicios de figuras humanas y caras (al parecer contempló el lienzo en blanco durante seis meses y luego lo pintó en una sola sesión). Los críticos que habían visto el *Mural* y la exposición comenzaron pronto a referirse a Jackson Pollock como un gran artista.

▷ **CATEDRAL, 1947**
Esta temprana pintura de goteo muestra el enérgico equilibrio entre intención y posibilidad que permitía la técnica.

«Action painting»

En 1945 Pollock se casó con la artista estadounidense Lee Krasner, compró una propiedad en Springs, Long Island, y convirtió un viejo granero en su estudio, donde realizó sus pinturas más célebres entre 1947 y 1950.

Pollock fijaba un lienzo en el suelo y vertía o salpicaba pintura sobre él. Usaba pintura líquida comercial y pintura al óleo convencional, y añadía materiales, como la arena, para crear la textura. En el amplio espacio de su granero, el artista trabajaba alrededor de todo el cuadro, creando rastros y toques de diferentes colores. Descubrió que salpicar la pintura y usar herramientas como palos, palas y cuchillos, le permitía hacer gestos más amplios y continuos que con los pinceles. Trabajaba deprisa y hablaba de estar «dentro» del cuadro, lo que reflejaba la intensidad y la energía que le exigía cada obra.

El crítico Harold Rosenberg acuñó la frase «action painting» (pintura de acción) para describir el método de Pollock, en el que el propio lienzo se convierte en «un escenario en el que actuar». El resultado era no solo un cuadro, sino también un trabajo «sobre» el proceso mismo de pintar.

MOMENTOS CLAVE

1930
Se traslada a Nueva York y estudia con Thomas Hart Benton en la Art Students League.

1943
Mural, la pintura para la casa de Peggy Guggenheim, es su primer trabajo importante de gran formato.

1950
La obra de Pollock se expone en Venecia en su primera exposición individual fuera de Estados Unidos. Pollock nunca salió de su país.

1952
Pinta *Número 5, 1952,* potente ejemplo de su transición a las pinturas «negras», en que utiliza pigmento puramente negro sobre lienzo crudo.

1955
Su arte toma una nueva dirección con *Búsqueda,* una potente composición de vertido de pigmento y coágulos de negro, verde, amarillo y rojo.

Expresionismo abstracto

Algunos de los artistas que expusieron en la galería de Guggenheim, entre otros Pollock, Willem de Kooning y Robert Motherwell, fueron etiquetados como expresionistas abstractos, y no porque sus estilos mostraran similitudes, sino por la energía emocional de sus trabajos. Este grupo, junto con los pintores de campos de color como Mark Rothko (ver pp. 320-321), produjo una obra tan novedosa e influyente que convirtió Nueva York en el centro mundial del arte moderno. Los expresionistas abstractos se hicieron famosos y Pollock fue la cara más visible de la vanguardia estadounidense. Además de este éxito, en otoño de 1949 llevaba dos años abstemio.

Últimos trabajos

Durante unos años siguió pintando con el método que le valió el apodo de «Jack el Salpicador», pero el artista siempre daba nuevos pasos. En 1951 expuso una nueva serie de aspecto muy diferente, sobre todo cuadros pintados en negro sobre lienzos crudos y con algunos elementos figurativos. Pero estas obras no se vendían bien y Pollock pasó a un estilo más colorido, en el que siguió introduciendo elementos figurativos. Estos cuadros finales, como *Luz blanca* y *Búsqueda*, combinan el goteo con pintura muy espesa.

A mediados de la década de 1950, Pollock estaba en decadencia, producía muy poco y había vuelto a la bebida. En agosto de 1956 murió en un accidente de coche, al conducir borracho; también falleció una pasajera, Edith Metzger. Su corta carrera se truncó trágicamente, pero sigue viva su fama como uno de los más grandes pintores de su país y como líder del expresionismo abstracto.

△ *LUZ BLANCA*, 1954
Esta última obra terminada de Pollock muestra fragmentos de una danza blanca a través de un fondo de color. En este cuadro, el artista aplicó la pintura sobre el lienzo directamente del tubo y esculpió la superficie con el propio tubo.

« Tienes que **negar**, **ignorar**, **destruir** muchísimo para **llegar a la verdad**. »

JACKSON POLLOCK

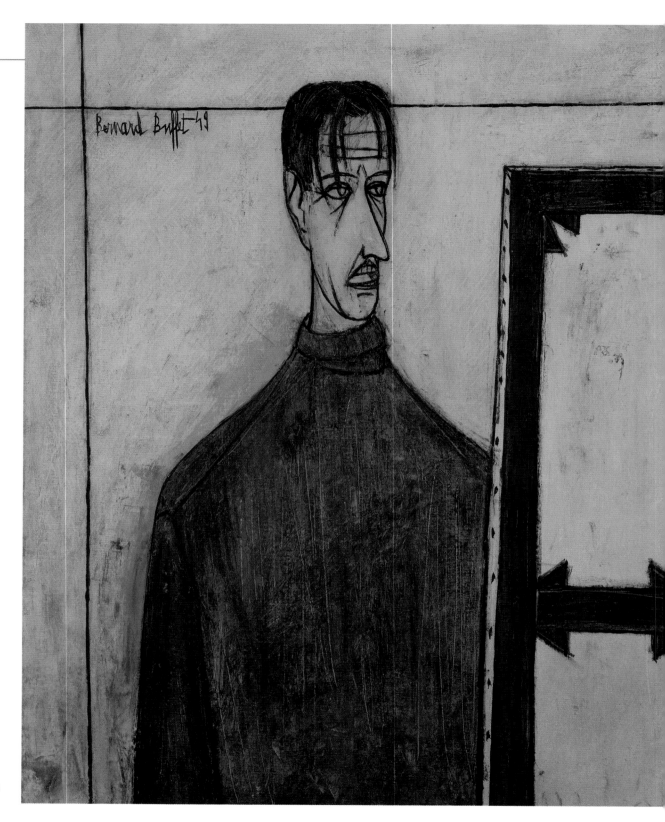

▷ **AUTORRETRATO, 1949**
Buffet pintó numerosos autorretratos, muchos de ellos realizados con líneas negras rectas en un estilo expresionista. Fue un artista sumamente prolífico: al final de su vida presumía de haber pintado una pintura al día desde 1946.

Bernard Buffet

1928-1999, FRANCÉS

Polémicas pero muy populares, las obras idiosincráticas y expresionistas de Buffet, que representan la guerra, la religión, paisajes y desnudos, le convirtieron en uno de los pintores más famosos de Francia.

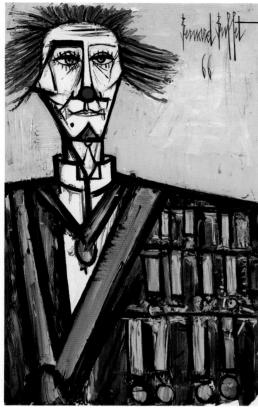

« Exijo ser juzgado solo por mi trabajo para y por el que vivo. »

BERNARD BUFFET, CITADO EN *EL ESTUDIO SECRETO*, JEAN-CLAUDE LAMY, 2004

◁ *PAYASO SOBRE FONDO AMARILLO*, 1966
La serie de payasos de Buffet de brillante colorido fue un éxito comercial, pero la crítica la recibió con burlas.

Con 15 años, se inscribió en la École des Beaux-Arts de París; su primera exposición individual tuvo lugar en esta ciudad en 1947 y, al año siguiente, junto con Bernard Lorjou (ver recuadro, derecha), ganó el prestigioso Prix de la Critique en la Galerie Saint-Placide de París.

Bernard Buffet nació en 1928 en el distrito parisiense de Batignolles, donde también habían nacido artistas como Max Jacob y Pierre Bonnard. De niño tuvo dificultades en la escuela, pero desarrolló un intenso amor por la pintura a través de las visitas al Louvre que hacía con su madre para contemplar el trabajo de los grandes maestros y de clases nocturnas de dibujo. Su educación católica y la relación con su madre (que murió en 1945, cuando todavía era un adolescente) afectarían su trabajo.

La tranquila vida de Buffet se vio interrumpida con el estallido de la Segunda Guerra Mundial y la posterior ocupación de París por los nazis en junio de 1940. Recordaría el resto de su vida todas las privaciones y sufrimientos de los que fue testigo durante estos años difíciles.

Un estilo único

Por entonces, Buffet había dejado de lado sus experimentos con el postimpresionismo y desarrollado un estilo personal que expresaba sus sentimientos interiores. Utilizando tonos tenues de marrón, gris y negro, comenzó a pintar figuras «expresionistas» planas y alargadas, perfiladas en tonos oscuros dentro de una retícula de líneas estructuradas, que parecen encarnar un estado de ánimo de tristeza, desesperanza y soledad. Estas obras condensaban

los sentimientos predominantes en la Francia de la posguerra.

En la siguiente década, sus obras, distintivas y muy accesibles, que recreaban paisajes, naturalezas muertas, retratos y escenas religiosas, como *La pasión de Cristo* (1951), le dieron éxito y fama. Bien parecido, andrógino y bisexual, se convirtió en una estrella de la cultura francesa de mediados de siglo: el artista advenedizo que formaba parte de un grupo de celebridades como la actriz Brigitte Bardot, el diseñador Yves Saint Laurent y el director de cine Roger Vadim. Su serie de pinturas *El horror de la guerra* (1954) y *La cabeza de payaso* (1956) se consideraron el cénit de sus muchos logros artísticos.

Condena crítica

En las décadas de 1960 y 1970, la obra de Buffet fue muy popular entre el público de Francia y en el extranjero, sobre todo en Japón, donde se abrió un Museo Buffet en 1973. Su prolífica obra le enriqueció, pero también le apartó de nuevos avances artísticos y los críticos se quejaron de que sus pinturas se vulgarizaron a través de su reproducción en pósteres. Fue condenado por la élite artística y vapuleado por Pablo Picasso.

Su vida y su obra crearon su imagen pública, convirtiéndola en un producto comercial. Para él los críticos eran unos esnobs y lo importante era el reconocimiento público: por encima de todo necesitaba pintar. Cuando el Parkinson se lo impidió, se suicidó. Tenía 71 años.

◁ **UNA PALETA MÁS BRILLANTE**
En 1958, a raíz de su matrimonio con la modelo Annabel Schwob, que se convirtió en su musa, Buffet añadió color a su monótona paleta anterior, y su obra adquirió brillo y audacia.

CONTEXTO
El hombre como testigo

Buffet se unió al grupo *L'Homme-témoin* (el hombre testigo) formado por los artistas Bernard Lorjou y Paul Rebeyrolle, según los cuales el arte debía mostrar las condiciones sociales de forma realista, en contra de la imperante abstracción. Para la generación de la posguerra, eso significaba captar los sentimientos de aislamiento espiritual y de alienación existencial sentida por aquellos que habían experimentado la muerte y las privaciones del conflicto mundial, definido en términos filosóficos en la obra de Jean-Paul Sartre.

BERNARD LORJOU CON UNO DE SUS CARTELES POLÍTICOS

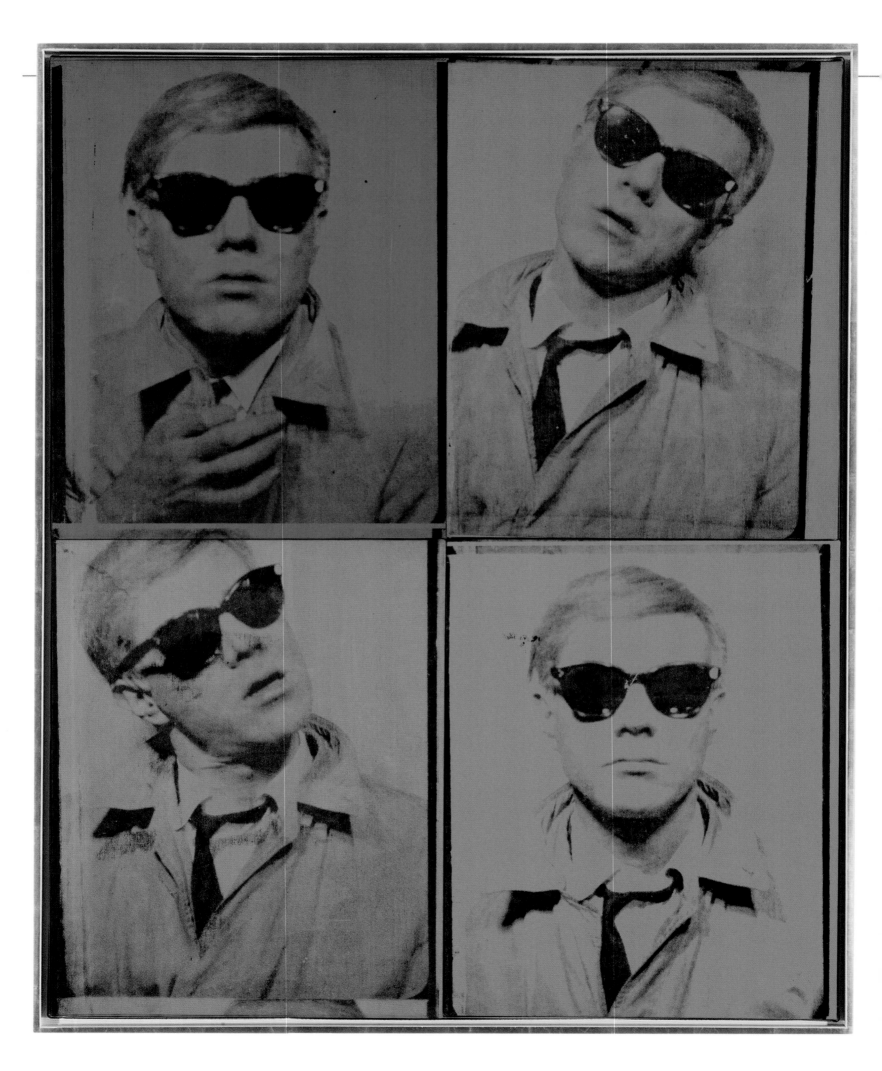

Andy Warhol

1928-1987, ESTADOUNIDENSE

De ilustrador comercial a artista pop, de hombre de mundo a empresario, Warhol innovó la cultura visual de una manera tan profunda que todavía hoy se deja sentir.

◁ **SOPA CAMPBELL**
Warhol pintó objetos conocidos por todo el mundo. Diseñó latas de sopa Campbell en varias etapas de su carrera.

Andy Warhol, hijo de inmigrantes eslovacos establecidos en Pittsburgh, Estados Unidos, nació con el nombre de Andrej Warhola en 1928. En su infancia, pasó meses convaleciente de una enfermedad, durante los que dibujó de manera obsesiva, estudió a fondo revistas llenas de imágenes de glamurosas estrellas de Hollywood y alimentó una temprana obsesión por la celebridad. La posesión más preciada de su infancia era una foto firmada por la niña actriz Shirley Temple.

En 1945 consiguió una beca del Carnegie Institute of Technology de Pittsburgh. Allí desarrolló su estilo de ilustración de «línea emborronada», influido por el dibujante Ben Shahn. Destacó como estudiante y, tras graduarse en Bellas Artes en 1949, se trasladó a Nueva York y trabajó como ilustrador comercial.

Ilustrador comercial

Pocos días después de haber llegado a la ciudad, recibió un encargo de la revista *Glamour* para hacer ilustraciones de zapatos, tema que se convertiría en su especialidad. Una errata tipográfica lo convirtió en «Andy Warhol» y él decidió adoptar aquella alteración para siempre. Durante la década de 1950, le siguieron llegando encargos para ilustraciones, incluyendo revistas

◁ *ZAPATO DE DICIEMBRE*, 1955
Para su técnica de la línea emborronada, Warhol aplicaba tinta sobre un diseño en una hoja de papel no absorbente que luego presionaba sobre papel absorbente para obtener una imagen de líneas quebradas.

como *Harpers Bazaar* y *Vogue*. Su galardonada carrera como ilustrador gráfico le dio seguridad económica y le permitió comprar una casa en la ciudad, donde vivía con su madre. También le ayudó a desarrollar una gran visión comercial, que tan importante sería en su obra posterior.

Nacimiento del arte pop

En 1958 el cómodo estilo de vida de Warhol corría peligro: su carrera estaba en declive porque el estilo de sus ilustraciones había pasado de moda y disminuían los encargos. En este momento de crisis topó con el trabajo de dos jóvenes pintores, Robert Rauschenberg y Jasper Johns. Su obra era un importante punto de partida para desviarse de los expresionistas abstractos que habían dominado la escena americana durante una década; en lugar de pintar una experiencia cargada de emociones, casi trascendental, Johns y Rauschenberg usaban artículos mundanos cotidianos, como papel prensa, banderas e incluso los neumáticos viejos, en sus obras de arte. Warhol quedó impresionado por su trabajo y quiso emular su éxito.

Comenzó a hacer sus propias pinturas inspirándose en el mundo de las revistas y periódicos que tan bien conocía. Para su pintura de 1961 *Advertisement*, hizo un *collage* de

◁ **AUTORRETRATO, 1963-64**
Un montaje de retratos serigrafiados, en este el propio artista, se convirtió en la marca de Warhol en la década de 1960. Solía combinar colores primarios y secundarios, o, como en este caso, usar tonos de un solo color.

« Ganar **dinero** es arte y el **trabajo** es arte, y un buen **negocio** es el **mejor arte**. »
ANDY WARHOL

SOBRE LA TÉCNICA
Copiar y pegar

Warhol seleccionaba imágenes de la cultura popular y las reproducía en serie usando la fotoserigrafía, a menudo subcontratando a otras empresas para llevar a cabo el trabajo. Al apropiarse de imágenes creadas por otros, desafió la idea de que las obras de arte deben ser completamente originales, y al emplear a otros para hacer su obra usando medios mecánicos, puso las bases del arte multimedia, digital y conceptual. Tras descubrir la fotoserigrafía, el contenido de su producción quedó inextricablemente ligado al proceso con el que creaba sus obras de arte.

LA FOTOSERIGRAFÍA ES UN PROCESO FUNDAMENTAL EN LA OBRA DE WARHOL

▷ *MARILYN, LADO DERECHO*, 1964
Las imágenes de Marilyn Monroe de Warhol, «producidas en serie», se basaron en fotografías de la estrella tras su muerte por sobredosis en 1962. La repetición hacía referencia a la omnipresencia de la actriz en los medios de la época.

imágenes publicitarias de cosméticos, culturismo y cola, aumentadas a gran escala y pintadas en blanco y negro en un estilo audaz, sencillo y desapasionadamente objetivo que caracterizaría el nuevo «arte pop».

Repetir el éxito

El primer éxito de Warhol como pintor llegó con lo que ahora se considera una de sus obras más importantes, *Latas de sopa Campbell*. Creada en 1962 y tomando como tema «algo que todo el mundo reconoce», en esta obra siguió usando una imaginería gráfica sencilla, pero supuso una transición en su método: mientras que antes sus pinturas tenían una expresividad emborronada, ahora buscaba la claridad de la reproducción mecánica para eliminar la huella de la mano del artista (aunque cada lata estaba pintada a mano). Warhol también captó el poder de la repetición para separar una imagen de su significado original. Poco después de *Latas de sopa Campbell*, adoptó la fotoserigrafía, una técnica desarrollada para uso comercial, que se convertiría en su marca de identidad. Llenó las obras de bienes de consumo, como botellas de Coca-Cola y pastillas de jabón Brillo, así como imágenes de celebridades, entre ellas Elvis Presley y James Dean. Junto con Roy Lichtenstein, Claes Oldenburgh y otros artistas pop, realizó trabajos sacados de los medios de comunicación. Warhol tomó la cultura popular y la elevó a arte mayor.

También exploró la cara más oscura del consumismo de Estados Unidos en varias series basadas en fotografías de accidentes de coche, suicidios y una silla eléctrica vacía. Una imagen que sintetiza la delgada línea entre el glamur de la fama y sus a veces trágicas consecuencias fue la de Marilyn Monroe, que murió de sobredosis en 1962, imagen a la que Warhol regresó una y otra vez.

The Factory

En 1964 la demanda de sus pinturas creció rápidamente y se trasladó a un estudio de mayor tamaño, y, con la ayuda de asistentes, empezó a producir en serie sus trabajos de serigrafía.

Bautizado como «The Factory» («La Fábrica»), su estudio atrajo a visitantes semifijos y a parásitos, desde clientes ricos que querían comprar hasta artistas vagabundos, actores,

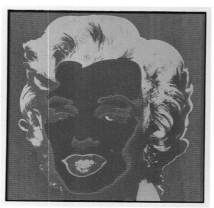
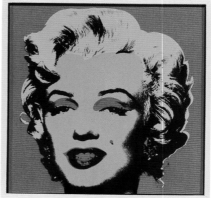
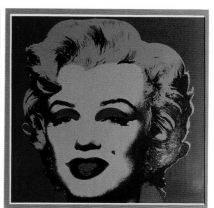
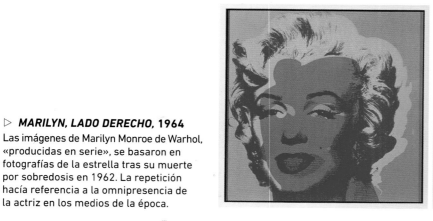

« Si quiere **saberlo todo** sobre Andy Warhol, basta con mirar la **superficie** de mis pinturas y películas, y a mí, y **ahí estoy yo**. No hay nada detrás. »

ANDY WARHOL

traficantes de drogas y *drag queens* del submundo bohemio de Nueva York. El propio Warhol cultivaba una personalidad enigmática, distante e impasible, satisfecho de dirigir desde la barrera este nuevo círculo social.

Diversificación y negocio

A medida que avanzaba la década de 1960, Warhol se sintió atraído por el cine y realizó varias películas experimentales y voyeristas utilizando como actores aficionados sus «Warhol Superstars», por ejemplo la heredera Edie Sedgwick. Películas como *Sleep* y *Empire* (1963 y 1964) y su serie de *Screen Tests* (1963-66) de los visitantes de The Factory se convirtieron en filmes de culto entre los realizadores independientes, mientras que *Chelsea Girls* (1966) alcanzó cierto éxito.

Warhol diversificó aún más sus intereses y se involucró en algunos «happenings» artísticos del Nueva York del momento, y a finales de los años 1960, lanzó su propia revista cultural pop, *Interview*. Incluso se convirtió en el «mánager» temporal de la banda protopunk Velvet Underground y diseñó la cubierta del álbum del mismo nombre.

El período hedonista de The Factory llegó a un abrupto final en 1968, cuando Warhol recibió un tiro de Valerie Solanas, una amiga descontenta y a la que más tarde diagnosticaron esquizofrenia. El artista sobrevivió al atentado, pero su estudio ya no era tan abierto, se orientó más hacia el negocio y en 1974 se trasladó a un nuevo local conocido como «The Office».

Durante gran parte de la década de 1970, Warhol conjugó la fascinación por la fama y el dinero con la creencia de que el arte era, sobre todo, un negocio: se convirtió en retratista de la sociedad y produjo serigrafías de retratos de cualquier persona que

pagara. Desde la estrella del rock Mick Jagger hasta la actriz Liza Minnelli, inmortalizó a decenas de personas en lo que se convirtió en su estilo personal consistente en una escueta silueta Polaroid contra un fondo de color vivo.

Últimas obras y legado

Warhol siguió haciendo autorretratos, plasmando su cambiante personaje público, que, en la década de 1980, se convirtió en una mercancía en sí mismo, con una fama que en muchos casos superaba la de sus modelos. Aparecía en la televisión y en público, anunciando personalmente productos o modas. En sus últimos años, empezó a considerar su propio legado artístico y realizó trabajos más experimentales; en sus pinturas *Oxidación* y en la serie *Shadows* empleó una estética más abstracta, no muy diferente de la de los expresionistas abstractos a quienes había criticado.

En 1983 comenzó a colaborar con Jean-Michel Basquiat en una serie de pinturas de colores brillantes. Una de sus obras finales jugó con elementos de la *La última cena* de Leonardo da Vinci, haciendo alusión a un aspecto religioso de su vida privada que tan celosamente había guardado hasta entonces.

Andy Warhol murió en febrero de 1987 por las complicaciones tras una cirugía de vesícula; su muerte fue noticia en todo el mundo y a su funeral asistieron muchos de sus amigos famosos y sus admiradores. Será recordado por convertir imágenes cotidianas en auténticos iconos populares de la época y por cambiar la forma de ver la relación entre medios de comunicación, cultura y arte.

△ **PELÍCULAS EN THE FACTORY**
Warhol está en el centro de esta imagen de la filmación de *Chelsea Girls* (1966), para la que The Factory era una de las tres localizaciones. Los «actores» se interpretaban esencialmente a sí mismos. La película fue acusada de obscenidad y ridiculizada por la crítica de la época.

▽ *LA ÚLTIMA CENA*, 1985
Warhol realizó casi 100 variaciones de esta obra basada en una vieja fotografía de un grabado del mural de Leonardo. En algunas de ellas superpuso imágenes publicitarias sobre la figura de Cristo.

▷ **AMARILLO, 1999**
Anish Kapoor aparece ante su enorme
creación, de color amarillo radiante.
Aunque la pared en la que se ha pintado
la obra parece plana a primera vista,
de hecho es cóncava: un vacío.

Anish Kapoor

NACIDO EN 1954, INDOBRITÁNICO

Con el uso de diversos materiales, Kapoor crea esculturas elementales e
íntimas, gigantescas instalaciones que exploran sus diversos intereses,
entre los que se cuentan la mitología, la metafísica y la mística.

« Hago **cosas físicas** que son siempre sobre **algún otro lugar**. »

ANISH KAPOOR, CITADO EN DAVID ANFAM, *ANISH KAPOOR*, 2009

Anish Kapoor nació en Bombay (Mumbai) en 1954. Entre 1970 y 1973, tras completar el internado, visitó Israel y fue allí donde comenzó a pintar. En 1973 se fue a Inglaterra y estudió en el Hornsey College of Art y la Chelsea School of Art de Londres, donde se orientó hacia la escultura.

A Kapoor le interesaban artistas como Donald Judd y Sol LeWitt, que producían esculturas minimalistas en apariencia sencillas y que no se referían a nada ni representaban nada, solo a sí mismas. Recibió la influencia, sobre todo, del artista rumano Paul Neagu, cuyos «objetos táctiles» se centraban en la forma, la textura y sus asociaciones. El propio Kapoor exploraría más adelante el potencial de la escultura para transmitir una experiencia esotérica, desde el deseo corporal hasta la energía mística.

Color y exuberancia

Al final de sus estudios de posgrado en la Chelsea School of Art, Kapoor ya exponía sus trabajos. Tras viajar a la India en 1979, hizo la primera serie de obras por las que sería conocido:

1000 nombres (1979-85) consistía en grupos de formas arquitectónicas geométricas cubiertas de pigmentos de colores vibrantes. Estas esculturas alegres y exuberantes son un homenaje al color como un objeto en sí mismo, pero irradian al mismo tiempo un sentido simbólico que sugiere rituales y misticismo, así como lo desconocido.

Espacios vacíos

Durante la década de 1980, siguió exponiendo a nivel internacional y se le asoció al grupo artístico New British Sculpture, del que formaban parte artistas como Tony Cragg, Richard Deacon y Alison Wilding. Sus esculturas, que constituían una reacción al minimalismo de la década anterior, estaban realizadas con una amplia gama de materiales y técnicas de fabricación.

Kapoor empezó a trabajar con fibra de vidrio, pizarra y piedra en nuevas piezas centradas en «vacíos». Espacios huecos como en *En el centro de las cosas* (1987) sugieren vaciedad y olvido.

Escultura y arquitectura

Su fama fue en aumento (representó a Gran Bretaña en la Bienal de Venecia de 1990 y ganó el prestigioso Turner Prize en 1991) y comenzó a recibir encargos para instalaciones públicas. Sus esculturas espejo de acero inoxidable, como *Puerta de las nubes* (2004), invitan a la contemplación tranquila e interactúan con las estructuras del entorno. Esta interrelación entre escultura y arquitectura que tanto fascina a Kapoor fue llevada al extremo con las gigantescas estructuras de PVC *Marsias* (2002) y *Leviatán* (2011), que llenaban por completo los enormes espacios interiores para las que fueron diseñadas.

Su estructura pública más famosa es la pieza central del Parque Olímpico de Londres, *Orbit* (2012), de 115 metros de altura. En 2016, le fue concedido en exclusiva el uso artístico de Vantablack, la sustancia más negra conocida. Sus esculturas, impactantes y seductoras, han convertido a Anish Kapoor en el artista vivo más importante del mundo.

△ *ORBIT*, 2012
Esta gran estructura asimétrica de Kapoor para los Juegos Olímpicos de 2012 está ubicada en el Parque Olímpico de Londres. Es la mayor obra pública de Gran Bretaña.

SOBRE LA TÉCNICA
Mundo material

Kapoor ha utilizado una amplia gama de materiales, incluyendo piedra, metal, pintura, pigmento, resina, cera, madera, fieltro y hormigón. Para algunos artistas del grupo New British Sculpture, el material en sí mismo tiene un especial interés. Sin embargo, para Kapoor, los materiales que utiliza son casi siempre un vehículo para explorar las teorías metafísicas que le preocupan. Afirma que el arte es «un montón de cosas que no están presentes».

EN *SVAYAMBH*, 2007, KAPOOR EMPLEÓ PINTURA A LA CERA Y AL ÓLEO

◁ *PUERTA DE LAS NUBES*, 2004
Esta monumental estructura de acero inoxidable, instalada en el Millennium Park de Chicago, Estados Unidos, recibe su nombre del hecho de que el 80 por ciento de su superficie refleja el cielo.

▷ *YO Y MR. DOB*, **2009**

En esta litografía, Murakami muestra su propia cara junto a la de su icónico Mr. DOB. El personaje ha evolucionado con los años, pasando de una apariencia enojada y dientes afilados, a convertirse en un personaje afable, como aquí.

Takashi Murakami

NACIDO EN 1962, JAPONÉS

La complicada relación entre Japón y Occidente ha sido clave en la obra de Murakami, que ha tratado de desentrañar la mezcla de influencia global y tradición autóctona que conforma la cultura japonesa actual.

Takashi Murakami nació en Tokio en 1962. De joven se sintió cautivado por el legado del bombardeo nuclear de su tierra natal en 1945 y por el papel de Estados Unidos en Japón tras la Segunda Guerra Mundial.

Su interés por el arte le llevó inicialmente a las típicas formas japonesas, sobre todo las películas de anime de pioneros como Yoshinori Kanada y Hayao Miyazaki. Deseaba seguir sus pasos, lo que le condujo a matricularse en la Universidad de Bellas Artes de Tokio, donde obtuvo un doctorado en nihonga, un estilo de pintura basado en las técnicas tradicionales japonesas y que a lo largo de los años ha evolucionado y abrazado los más diversos temas. Durante este período, siguió interesado en la animación.

Arte global

Durante sus once años de estudio, decidió convertirse en artista profesional. Unió su formación en animación, su modo de trabajar en colaboración y sus habilidades en la pintura tradicional japonesa para crear un enfoque original del arte pop, que apareció en 1993 en lo que se convertiría en su personaje característico, Mr. DOB. Esta caprichosa creación de dibujos animados se inspiró en el manga y a menudo aparece en combinación con fondos ejecutados en estilo nihonga. Con una cabeza circular y las letras D y B en las orejas, Mr. DOB es una especie de autorretrato que aparecerá de distinta guisa en su obra.

Estudios en Estados Unidos

Una beca permitió a Murakami estudiar durante un año en el Museo de Arte Moderno de Nueva York, donde entró en contacto con el trabajo revolucionario de artistas conceptuales como Anselm Kiefer y Jeff Koons, y desarrollar su propio estilo llamativo, enfocado hacia el mercado y típicamente japonés. Pronto llamó la atención del mundo artístico y fue incluido en un nuevo grupo de artistas internacionales, entre ellos Maurizio Cattelan, que exploraban aspectos de su identidad nacional en un nuevo escenario global.

El interés de Murakami en su identidad japonesa se centró en el otaku, la subcultura alternativa anime y manga, que logró poner de moda, cuestionando los valores establecidos sobre la función del arte. A su regreso a Japón en 1996 y siguiendo el ejemplo de Warhol (ver recuadro, derecha), creó la Hiropon Factory para producir en serie trabajos inspirados en otakus.

Teoría «superflat»

Murakami siguió produciendo pinturas y estatuas de gama alta y artículos de lujo, a menudo en colaboración con

◁ **FLOWER MATANGO, 2001-06**
El «monstruo floral» de Murakami se inspiró en una criatura que aparece en una película japonesa. Formaba parte de una exposición de su trabajo en el castillo de Versalles, Francia, en 2010.

marcas comerciales internacionales para su clientela de élite (en 2003 trabajó para Louis Vuitton en una gama de bolsos). También realizó artículos a precios accesibles destinados al gran público, como accesorios, prendas de vestir y juguetes, todos ellos con personajes de la marca Murakami, desde flores sonrientes hasta setas.

En 2000 acuñó el término «superflat», que describe no solo la estética decorativa tradicional japonesa de su trabajo, sino también la igualdad cultural (la homologación entre exclusividad y accesibilidad, lo alto y lo bajo, lo tradicionalmente japonés y lo occidental), que, según él, define la sociedad japonesa contemporánea. Sus innovadoras ideas y su estrategia en relación con el mercado masivo del arte le han convertido en un artista de fama mundial.

△ **727-272 THE EMERGENCE OF GOD AT THE REVERSAL OF FATE, 2006-09**
Mr. DOB aparece en esta obra formada por 16 paneles y que incluye elementos tradicionales de la pintura japonesa.

CONTEXTO
Murakami y Warhol

Murakami comparte con Andy Warhol (ver pp. 338-341) muchas similitudes. Ambos han sido astutos empresarios, celebridades mundiales del arte con ansias de provocación y expertos colaboradores, que han trabajado en todo tipo de formatos con otros artistas, así como con firmas comerciales. Pero mientras que Warhol elevó a la fama imágenes cotidianas, el estudio Kaikai Kiki de Murakami se niega a hacer una distinción entre lo elitista y lo popular y da a toda su producción el mismo nivel de importancia, en línea con su filosofía «superflat».

AYUDANTES QUE TRABAJAN EN EL ESTUDIO DE MURAKAMI

« Los japoneses **aceptan** que **arte** y **comercio** se **entremezclen**. »

TAKASHI MURAKAMI, EN UNA ENTREVISTA CON MAGDALENE PEREZ, 2007

Directorio

Willem de Kooning

1904-1997, NEERLANDÉS-ESTADOUNIDENSE

Nacido en Rotterdam, De Kooning entró como aprendiz en una empresa de arte comercial y estudió en la Academia de Arte de Rotterdam de 1916 a 1924. En 1926 emigró a Estados Unidos como polizón y se instaló en Nueva York. Después de trabajar para el Federal Arts Project en los años 1930 se convirtió en pintor a tiempo completo. De Kooning se hizo amigo de otro artista emigrante, Arshile Gorky, y bajo su influencia, en los años 1940, produjo pinturas abstractas rítmicas y biomórficas. Su estilo le puso en contacto con Pollock, y ambos se convirtieron en dos de las principales figuras del expresionismo abstracto.

En 1950 De Kooning comenzó las pinturas que le hicieron famoso: la serie *Mujeres,* que combinaba líneas impetuosas con colores estridentes para sugerir la forma femenina en una violenta «aventura de pintar». Siguió explorando la abstracción el resto de su vida y en los años 1970 hizo también esculturas de bronce semifigurativas.

OBRAS CLAVE: *Ángeles rosas*, 1945; *Mujer I*, 1950-52; *Rider (Sin título VII)*, 1985

▷ Louise Bourgeois

1911-2010, FRANCO-ESTADOUNIDENSE

Nacida en París, Bourgeois asistió a varias academias de arte de París y estudió brevemente con Fernand Léger. En 1938 se casó con un historiador del arte estadounidense y se establecieron en Nueva York. Hizo pinturas abstractas, pero desde los años 1940 se centró en la escultura.

Dejó la abstracción y sus esculturas se volvieron más figurativas, sobre todo humanas y a veces sexuales. Hacia los años 1960, introdujo sus esculturas en entornos construidos surrealistas como instalaciones tipo jaula. Sus temas eran muy personales y algunos tienen conexiones con su infancia traumática y la relación que tuvo su padre con su institutriz. Continuó trabajando de muy mayor y fue internacionalmente apreciada tanto por pensadoras feministas como por el mundo del arte.

OBRAS CLAVE: *Fillette*, 1968; *La destrucción del padre*, 1974; *Mamá*, 1999

△ LOUISE BOURGEOIS SENTADA EN SU ESCULTURA *MUJER CASA* (1981), EN EL MoMA, NUEVA YORK 1983

Sidney Nolan

1917-1992, AUSTRALIANO

Nacido en Melbourne, Nolan se dedicó a pintar desde 1938. Sus primeras obras, de influencia modernista, deben mucho al surrealismo. Tras la Segunda Guerra Mundial, empezó a pintar figuras y paisajes en su particular estilo, en el que aplica la pintura con una esponja o un dedo. Sus pinturas no son deliberadamente sofisticadas y capturan la luz brillante y el gran espacio abierto del *Outback* australiano. Su serie sobre las leyendas del héroe popular Ned Kelly obtuvo reconocimiento internacional. Después de 1950, sus viajes a Gran Bretaña, Europa y Estados Unidos le dieron nuevos temas, pero siempre volvió a la iconografía australiana con la que se hizo famoso.

OBRAS CLAVE: *Ned Kelly*, 1946; *Paradise Gardens*, 1968-70; *Snake*, 1970-72

▷ Joseph Beuys

1921-1986, ALEMÁN

Nacido en Krefeld, Beuys sirvió en la Segunda Guerra Mundial, estudió en la Academia de Arte de Düsseldorf y fue profesor de escultura en 1961. En los años 1960, desarrolló su concepto alternativo de arte, creando «esculturas sociales» que ofrecen un tipo de «terapia moral, social y psicológica». Interesado en el lenguaje, los mitos y la relación del hombre con el medio ambiente, hizo esculturas con varios materiales para reflejar la complejidad de la vida. Famoso por sus *performances*, pasó una semana en una habitación con un coyote salvaje. En los años 1960 se unió al grupo de artistas Fluxus para luchar contra la tradición y se convirtió en una figura de culto, conocido en todo el mundo por sus charlas.

OBRAS CLAVE: *Cómo explicar cuadros a una liebre muerta*, 1965; *El paquete*, 1969; *Me gusta América y a América le gusto yo*, 1974

Lucian Freud

1922-2011, BRITÁNICO

Lucian Freud era el nieto de Sigmund Freud. Nacido en Berlín, se trasladó a Inglaterra en 1933 y estudió arte en Londres y Suffolk. Sus primeros cuadros, de personas y plantas, eran muy detallistas y de colores desvaídos con los que logra un efecto casi surrealista. Desde los años 1950, su paleta se hizo terrosa y sus pinceladas más visibles, creando una superficie sensual que daba a los temas una sensación casi tangible. Sus modelos eran personas con las que tenía una relación personal directa y dada la extenuante minuciosidad con la que pintaba, las sesiones podían durar meses. Los resultados fueron retratos intensamente psicológicos que llevaron al artista Peter Blake a proclamar, en 1993, que Freud era «sin duda el mejor pintor británico vivo».

OBRAS CLAVE: *Chica con gatito*, 1947; *Reflexión (autorretrato)*, 1985; *Benefits supervisor sleeping*, 1995

△ JOSEPH BEUYS MUESTRA SU TRABAJO *FETTRAUM* DURANTE UN EVENTO EN DARMSTADT, ALEMANIA, EN 1967

Roy Lichtenstein

1923-1997, ESTADOUNIDENSE

Nacido en Nueva York, Lichtenstein estudió en la Art Students League y tras la Segunda Guerra Mundial, en la Ohio State University. Trabajó como maestro y artista comercial y pintó en un estilo expresionista abstracto hasta los años 1960, cuando empezó con las obras por las que iba a ser famoso.

Seleccionaba imágenes de cómics y anuncios que ampliaba y copiaba con precisión sobre lienzos, usando colores primarios sin mezclar, gruesos contornos negros, e incluso pintó a mano los puntos Benday usados en el proceso original de impresión. Pronto se convirtió en uno de los principales defensores del arte pop, movimiento que exaltaba el consumismo cotidiano y la imaginería de los medios de comunicación rechazando los principios del expresionismo abstracto. Siguió pintando el resto de su vida con su particular estilo que en sus últimos años incluyó la escultura.

OBRAS CLAVE: *Chica ahogándose*, 1963; *¡Whaam!*, 1963; *Pinceladas*, 1967

Robert Rauschenberg

1925-2008, ESTADOUNIDENSE

Rauschenberg nació en Port Arthur, Texas. Inició estudios de Farmacia y sirvió en la Marina en la Segunda Guerra Mundial. Estudió en varias instituciones, entre ellas el experimental Black Mountain College, antes de trasladarse a Nueva York. En los años 1950, junto con Jasper Johns, desafió el predominio del expresionismo abstracto mediante la incorporación de objetos encontrados a sus coloridas pinturas abstractas de carácter gestual y creó «combines», que desdibujaban la línea entre arte y vida cotidiana. La experimentación continuó en los años 1960, cuando produjo serigrafías y otras impresiones de tipo *collage* que yuxtaponían diversas referencias histórico-artísticas con la imaginería *mass media*.

Fue uno de los primeros exponentes del arte de la *performance* y exploró el vínculo entre el arte y las nuevas tecnologías. En los años 1970 y 1980, produjo esculturas a partir de seda, cajas de cartón y metal, que reflejaban su fascinación por la multiplicidad y las interconexiones de la vida moderna, un tema que trató en toda su obra.

OBRAS CLAVE: *Impresión de neumático de automóvil*, 1953; *Monograma*, 1955-59, *Retroactiva II*, 1963

Donald Judd

1928-1994, ESTADOUNIDENSE

Nacido en Missouri, Judd estudió Filosofía e Historia del Arte. Asistió a clases nocturnas en la Art Students League de Nueva York, antes de trabajar como crítico de arte entre 1959 y 1965. Empezó pintando en estilo expresionista abstracto, pero pronto se pasó a la escultura, creando objetos geométricos (por lo general cajas), al principio de madera, pero luego de materiales de producción industrial, como metal o metacrilato de color. Colocaba estos «objetos específicos» en montajes, formando secuencias matemáticas, por ejemplo, creaba pilas espaciadas montadas en una pared. Difuminaba así el límite entre la escultura y el espacio circundante. Socavó las tradiciones de la composición y la idea de que una obra de arte representa una «realidad» fuera de sí misma. Estos conceptos fueron clave para el arte minimalista, del que Judd fue el mayor exponente.

En la década de 1970, hacía obras para los espacios en que eran exhibidas. Así, en 1973, se mudó a Texas, donde diseñó espacios para sus propias instalaciones, mientras seguía escribiendo sobre teoría del minimalismo.

OBRAS CLAVE: *Sin título (pila)*, 1967; *Sin título (progresión)*, 1973; *Sin título (pila)*, 1980

▷ Jasper Johns

NACIDO EN 1930, ESTADOUNIDENSE

Nacido en Augusta, Georgia, Johns se trasladó a Nueva York en 1949. Allí, junto a Robert Rauschenberg, desarrolló un estilo alejado del expresionismo abstracto, dominante en la época.

Johns comenzó a pintar símbolos banales, cotidianos como banderas, dianas, números y letras, con una espesa y «trabajada» pincelada que subrayaba el carácter pictórico de la imagen. Como reclamaba ver los objetos corrientes desde una nueva perspectiva», sus obras subrayan la ambigüedad de los signos y la relación entre objetos artísticos y cotidianos. En 1958 empezó a realizar esculturas con artículos prosaicos, como latas de cerveza y en los años 1960 comenzó a incorporar objetos encontrados a sus trabajos, siguiendo el ejemplo de Marcel Duchamp. Su uso de objetos corrientes influyó en el arte pop y el minimalismo. Pero, a partir de los años 1970, sus obras se hicieron autobiográficas, adoptando un estilo muy singular.

OBRAS CLAVE: *Bandera*, 1954-55; *Latas de cerveza*, 1960; *Mapa*, 1961

Gerhard Richter

NACIDO EN 1932, ALEMÁN

Richter nació en Dresde y creció en el campo alemán. Empezó siendo aprendiz de artista comercial antes de estudiar en la Academia de Dresde en 1951. En 1961 se mudó a Düsseldorf, donde se hizo famoso por sus pinturas monocromas basadas en fotografías tomadas de periódicos o álbumes familiares. Pronto comenzó a difuminar intencionadamente estas imágenes y a analizar las funciones de la fotografía, enfatizando la naturaleza particular de la pintura.

En los años 1970 amplió sus investigaciones y pintó paisajes urbanos de su juventud devastados

△ JASPER JOHNS EN SU ESTUDIO DE NUEVA YORK, 1977

por la guerra y vistas que evocaban el arte romántico alemán. Además de buscar el realismo fotográfico, también realizó pinturas abstractas como tablas geométricas de colores en los años 1960 y lienzos empapados de múltiples capas de color desde mediados de los años 1980. Estas obras eran creadas arrastrando y raspando pintura con una espátula de goma. Gracias a su pintura y su escultura en vidrio, Richter es reconocido como uno de los mayores artistas vivos.

OBRAS CLAVE: *1024 Colores*, 1973; *Betty*, 1988; *Pintura abstracta (809-1)*, 1994

David Hockney

NACIDO EN 1937, BRITÁNICO

Nacido en Bradford, Hockney estudió en el Royal College of Art de Londres, donde pronto fue conocido por su gran versatilidad y estilo personal. Durante los años 1960 estuvo vinculado al arte pop, pero luego exploró otras formas de representar su entorno como la fotografía, el dibujo y la pintura.

Hockney se enamoró de California, estableciéndose allí en 1978. Pintó múltiples cuadros de piscinas en los que afrontaba el reto de representar la luz y el agua. En la década de 1970

realizó sutiles y simplificados retratos fotorrealistas de su círculo social bohemio, antes de experimentar, en la década de 1980, con el *collage* fotográfico. Luego, en los siguientes años, volvió su atención a las escenas de influencia cubista con múltiples perspectivas y colores vibrantes, pintando paisajes del Gran Cañón y, a principios del siglo xxi, el campo de su Yorkshire natal. Muy famoso y mundialmente conocido, Hockney es uno de los artistas británicos más exitosos del siglo xx.

OBRAS CLAVE: *El gran chapuzón*, 1967; *El señor y la señora Clark y Percy*, 1970-71; *Autopista de Pearblossom*, 1986

Judy Chicago

NACIDA EN 1939, ESTADOUNIDENSE

Pintora, artista de instalaciones, feminista y pedagoga, Judy Chicago se llamaba Judith Cohen cuando nació en Chicago, en 1939. Sustituyó su apellido (del padre) por el nombre de la ciudad de nacimiento como repudio al patriarcado. Se graduó en la Universidad de Los Ángeles, California, y en 1964 obtuvo el máster en pintura y escultura. En 1969 organizó el primer curso de arte feminista de la nación, Fresno, y en 1971 cofundó el Programa de Arte Feminista en el California Institute of Arts.

Se hizo famosa con su instalación *The Dinner Party* (1974-79) que es considerado como uno de los grandes iconos del arte feminista. Esta obra, una recreación de *La última cena* (c. 1495) de Leonardo, consiste en una gran mesa triangular con cubiertos para 39 figuras femeninas clave de la historia y la mitología. En 1978 Chicago fundó la organización sin ánimo de lucro Through the Flower para dar a conocer la capacidad del arte para promover los logros de las mujeres. Ha pasado la mayor parte de su vida en California.

OBRAS CLAVE: *El Proyecto Nacimiento*, 1980-85; *El Proyecto Holocausto: de la oscuridad a la luz*, 1987-93

Anselm Kiefer

NACIDO EN 1945, ALEMÁN

Kiefer nació en Donaueschingen durante los últimos meses de la Segunda Guerra Mundial, un conflicto que influiría mucho en la obra del artista. Asistió a la escuela de arte de Friburgo y Karlsruhe, donde recibió las enseñanzas de Joseph Beuys, quien le introdujo en el arte conceptual. Kiefer exploró estas nuevas ideas en una serie de «acciones» realizadas entre 1968 y 1969. En estas y otras obras estudió la identidad alemana, con referencias al folklore y la historia, incluyendo las atrocidades del nazismo.

En la década de 1980 renovó su interés por la pintura y el crecimiento del neoexpresionismo. En esta época realizó pinturas densas y elementales con materia orgánica, influidas por su interés por la alquimia, las runas, la poesía y la cosmología. En 1993 se trasladó a un enorme estudio en el sur de Francia. Se convirtió en el primer artista vivo desde Georges Braque en tener una instalación permanente en el Louvre y en la actualidad sigue siendo uno de los artistas más importantes.

OBRAS CLAVE: *Ocupaciones*, 1969; *Varus*, 1976; *Bohemia Lies by the Sea*, 1996

Marina Abramović

NACIDA EN 1946, SERBIA

Abramović estudió en la Academia de Bellas Artes de Belgrado de 1965 a 1970 y más tarde en Zagreb, Croacia. A partir de principios de 1970, fue un importante exponente del arte de la *performance*; forma artística en la que el artista representa acciones planificadas o espontáneas para crear obras de arte presentadas ante un público o documentadas.

En muchas de las *performances* de Abramović la artista llega a extremos físicos y mentales, y explora la relación entre artista y público. Sus principales obras han supuesto cortarse, flagelarse o quemarse, bordeando los límites del dolor, y explorando rituales religiosos y ritos de purificación, además de probar los límites de la aceptación del público en el arte. En 2010 su interés en la participación de los espectadores culminó en *La artista está presente*, una obra en la que se sentaba en silencio con cientos o cada uno de los asistentes durante un total de 736 horas.

OBRAS CLAVE: *Serie Ritmo*, 1973-74; *Barroco balcánico*, 1997; *La artista está presente*, 2010

▽ Mona Hatoum

NACIDA EN 1952, PALESTINA

Nacida en el Líbano en una familia palestina, Hatoum estudió arte en Beirut. Durante una visita al Reino Unido en 1975, estalló la guerra del Líbano y se vio obligada a instalarse en Londres. Tras estudiar en la Slade School of Fine Art entre 1979 y 1981, comenzó a explorar a través de su arte la relación entre política, género e identidad. Sus primeros trabajos incluyeron *videoperformances* donde ponía de relieve la gran vulnerabilidad y resistencia del cuerpo, mientras hacía referencia a la teoría feminista y a la política de Palestina. Al final de los años 1980, empezó a realizar instalaciones de inspiración surrealista, en las que usaba artículos cotidianos para crear esculturas en las que yuxtaponía elementos domésticos y misteriosos. Su uso de rejas en las estructuras de las esculturas en los años 1990 alude al poder y el control. Al combinar lo familiar con la hostilidad, lo personal con la política, crea potentes obras que son reflejo de un mundo en conflicto.

OBRAS CLAVE: *Medidas de distancia*, 1988; *Light Sentence*, 1992; *Cuerpo extraño*, 1994

Damien Hirst

NACIDO EN 1965, BRITÁNICO

Nacido en Bristol, Hirst estudió en el Goldsmiths College de Londres entre 1986 y 1989, donde tomó contacto con el arte conceptual. Emprendedor precoz, organizaba exposiciones en almacenes cuando era estudiante y conoció al coleccionista de arte Charles Saatchi, que financió sus obras de arte conceptual, como un tiburón suspendido dentro de un tanque de formaldehído y otras esculturas con animales muertos. Unían su fascinación por la muerte y una estética sensacionalista que también se encontraba en los Young British Artists (YBA), que dominaron el arte británico en los años 1990. Fue el mayor exponente de los YBA; sus pinturas abstractas del «spin and spot art» producidas en serie fueron muy populares entre los coleccionistas.

En 2008, Sotheby's obtuvo 111 millones de libras, en una sola sesión dedicada a Hirst; un cráneo con diamantes incrustados, una de sus obras de 2007, es la más cara jamás vendida de un artista vivo.

OBRAS CLAVE: *Imposibilidad física de la muerte en la mente de alguien vivo*, 1991; *Madre e hijo divididos*, 1993; *Por el amor de Dios*, 2007

△ MONA HATOUM, FOTOGRAFIADA EN BERLÍN EN 2008

Índice de obras

Índice general

Agradecimientos

Cobalt id agradece a Margaret McCormack la realización del índice. Los editores agradecen a los siguientes fotógrafos y agencias su permiso para reproducir sus fotografías:

(Clave: a: arriba; b: abajo; c: centro; i: izquierda; d: derecha; s: superior)

1 Bridgeman Images: Musée Marmottan Monet, París, Francia / Bridgeman Images (c). **2 Getty Images:** Fine Art / Contributor (c). **3 Alamy Images:** SPUTNIK / Alamy Stock Photo (c). **5 Getty Images:** Hulton Archive / Staff (c). **12 Getty Images:** Mondadori Portfolio / Contributor (sd). **13 Getty Images:** Alinari Archives / Contributor (bi). Thekla Clark / Contributor (bd). **14 Alamy Images:** Heritage Image Partnership Ltd / Alamy Stock Photo (si). **14 Getty Images:** O. Louis Mazzatenta (sd). **15 Getty Images:** Mondadori Portfolio / Contributor (i). **15 Alamy Images:** David Collingwood / Alamy Stock Photo (td). **16 Getty Images:** DEA / M. CARRIERI / Contributor (c). DEA / G. DAGLI ORTI / Contributor (cd). **17 Getty Images:** Universal History Archive / Contributor (c). **18 Alamy Images:** World History Archive / Alamy Stock Photo (bi). **18-19 Getty Images:** Universal History Archive / Contributor (bc). **19 Alamy Images:** Skyfish / Alamy Stock Photo (sd). ART Collection / Alamy Stock Photo (bd). **20 Getty Images:** DEA / G. DAGLI ORTI (c). **21 Alamy Images:** Robert Alexander / Contributor (bi). **21 Bridgeman Images:** Museo Nazionale del Bargello, Florencia, Italia / Bridgeman Images (sd). **21 Getty Images:** DEA / G. NIMATALLAH / Contributor (bd). **22 Alamy Images:** Artokoloro Quint Lox Limited / Alamy Stock Photo (bi). **22 Getty Images:** Mondadori Portfolio / Contributor (c). DEA / G. NIMATALLAH / Contributor (bd). **23 Bridgeman Images:** Ghigo Roli / Bridgeman Images (si). **23 Getty Images:** Mondadori Portfolio / Contributor (bd). **24 Alamy Images:** Granger Historical Picture Archive / Alamy Stock Photo (bi). World History Archive / Alamy Stock Photo (cd). **25 Getty Images:** Mondadori Portfolio / Contributor (c). **26 Getty Images:** Heritage Images / Contributor (c). **27 Getty Images:** Universal History Archive / Contributor (c). De Agostini Picture Library / Contributor (bd). **28 Alamy Images:** Brian Atkinson / Alamy Stock Photo (bi). **28 Getty Images:** UniversalImagesGroup / Contributor (s). **29 Getty Images:** De Agostini Picture Library / Contributor (bd). DEA / G. CIGOLINI / Contributor (c). **30 Alamy Images:** Bailey-Cooper Photography / Alamy Stock Photo (ci). **30 Getty Images:** Leemage (ca). **30 Bridgeman Images:** Louvre (Cabinet de dessins), París, Francia (c). **31 Bridgeman Images:** Musée Conde, Chantilly, Francia (c). **32 Bridgeman Images:** National Gallery, Londres, Reino Unido (bi). **32 Getty Images:** DEA / G. NIMATALLAH (sd). **33 Alamy Images:** Art Reserve / Alamy Stock Photo (sd). **34 Alamy Images:** B Christopher / Alamy Stock Photo (c). **34 Getty Images:** Thekla Clark / Contributor (bc). **35 Getty Images:** Thekla Clark / Contributor (c). **36 Getty Images:** Leemage / Contributor (bi). **36 Alamy Images:** PAINTING / Alamy Stock Photo (sd). **37 Getty Images:** UniversalImagesGroup / Contributor (bd). **38 Alamy Images:** World History Archive / Alamy Stock Photo (ci). **38 Getty Images:** PETIT Philippe / Contributor (cd). **39 Getty Images:** Leemage / Contributor (c). **40 Bridgeman Images:** Ashmolean Museum, University of Oxford, UK (ci). **40 Getty Images:** Heritage Images / Contributor (c). **41 Getty Images:** Planet News Archive / Contributor (sc). Joe Cornish/Arcaid Images (bi). Heritage Images / Contributor (bd). **42 Bridgeman Images:** Baptistery, Florencia, Italia / Bridgeman Images (c). **43 Bridgeman Images:** Museum of Fine Arts, Boston, Massachusetts, EE.UU. / Donación del Sr. y la Sra. Henry Lee Higginson / Bridgeman Images (si). **46 Alamy Images:** Jakub Krechowicz / Alamy Stock Photo (c). **47 Alamy Images:** PAINTING / Alamy Stock Photo (c). **47 Getty Images:** DEA / G. DAGLI ORTI / Contributor (cd). **48 Getty Images:** GraphicaArtis / Contributor (si). **48-49 Getty Images:** Alinari Archives / Contributor (sc). **49 Getty Images:** DEA / A. DAGLI ORTI / Contributor (sc). **50 Getty Images:** Print Collector / Contributor (sc). **50 Getty Images:** DEA / A. DAGLI ORTI / Contributor (bc). **51 Alamy Images:** IanDagnall Computing / Alamy Stock Photo (si). Photo 12 / Alamy Stock Photo (sr). **52 Bridgeman Images:** Colección privada / Foto © Christie's Images (sd). **53 Bridgeman Images:** Colección privada / Foto © Christie's Images (c). **53 Alamy Images:** Lou-Foto / Alamy Stock Photo (bi). Beijing Eastphoto stockimages Co.,Ltd / Alamy Stock Photo (bd). **54 Alamy Images:** Artepics / Alamy Stock Photo (c). **55 Alamy Images:** Granger Historical Picture Archive / Alamy Stock Photo (s). **55 Alamy Images:** INTERFOTO / Alamy Stock Photo (cd). **56 Alamy Images:** imageBROKER / Alamy Stock Photo (ci). classicpaintings / Alamy Stock Photo (c). **57 Alamy Images:** classicpaintings / Alamy Stock Photo (bd). The Print Collector / Alamy Stock Photo (cd). **58 Alamy Images:** INTERFOTO / Alamy Stock Photo (bi). PRISMA ARCHIVO / Alamy Stock Photo (bd). **59 Alamy Images:** Photo Researchers, Inc / Alamy Stock Photo (sc). World History Archive / Alamy Stock Photo (bi). Riccardo Sala / Alamy Stock Photo (bd). **60 Getty Images:** Mondadori Portfolio (sd). **60 Alamy Images:** FineArt / Alamy Stock Photo (bi). **61 Alamy Images:** FineArt / Alamy Stock Photo (c). **62 Alamy Images:** Christine Webb Portfolio / Alamy Stock Photo (ci). hkp (bc). alxpin (bd). **63 Alamy Images:** age fotostock / Alamy Stock Photo (c). **63 Getty Images:** DEA / G. NIMATALLAH / Contributor (cd). **64 Getty Images:** Heritage Images / Contributor (cl). Mondadori Portfolio (bd). **65 Bridgeman Images:** Museo Petriano, Roma, Italia / Alinari (ci). **65 Getty Images:** Gonzalo Azumendi (sd). **66 Alamy Images:** classicpaintings / Alamy Stock Photo (c). **67 Alamy Images:** classicpaintings / Alamy Stock Photo (sd). **67 Getty Images:** DEA / G. NIMATALLAH (bd). **68 Getty Images:** DEA / F. FERRUZZI / Contributor (si). **68 Alamy Images:** INTERFOTO / Alamy Stock Photo (bd). **69 Getty Images:** Heritage Images / Contributor (c). **69 Alamy Images:** Heritage Image Partnership Ltd / Alamy Stock Photo (bd). **70 Alamy Images:** classicpaintings / Alamy Stock Photo (ci). **70 Getty Images:** Fine Art / Contributor (cd). **71 Alamy Images:** classicpaintings / Alamy Stock Photo (sd). **72 Getty Images:** Fine Art / Contributor (c). **73 Getty Images:** Marka / Contributor (bi). DEA / G. CIGOLINI / Contributor (cd). **74 Getty Images:** Leemage / Contributor (sd). Leemage / Contributor (bi). **75 Alamy Images:** Jozef Sedmak / Alamy Stock Photo (cd). **75 Getty Images:** Fine Art / Contributor (bc). **76 Getty Images:** DEA PICTURE LIBRARY / Contributor (cd). **76 Bridgeman Images:** Ashmolean Museum, Universidad de Oxford, Reino Unido (cd). **77 Getty Images:** Leemage / Contributor (c). **78 Alamy Images:** classicpaintings / Alamy Stock Photo (si). The Archives / Alamy Stock Photo (sc). **78 Getty Images:** Photo 12 / Contributor (bd). **79 Getty Images:** UniversalImagesGroup / Contributor (sc). Fine Art / Contributor (bd). **80 Scala:** bpk, Bildagentur für Kunst und Geschichte, Berlín (ca). Photo Scala, Florencia (bd). **81 Getty Images:** Heritage Images / Contributor (c). **82 Alamy Images:** Artepics / Alamy Stock Photo (si). **83 Getty Images:** Ullstein Bild / Contributor (cd). Heritage Images / Contributor (bd). **84 Alamy Images:** Artokoloro Quint Lox Limited / Alamy Stock Photo (si). **84 Getty Images:** Fratelli Alinari IDEA S.p.A. / Contributor (bi). **84 Bridgeman Images:** Brooklyn Museum of Art, Nueva York, EE.UU. / Donación de A. Augustus Healy (bd). **85 Alamy Images:** FineArt / Alamy Stock Photo (c). **86 Alamy Images:** World History Archive / Alamy Stock Photo (ci). Heritage Image Partnership Ltd / Alamy Stock Photo (bd). **87 Alamy Images:** Masterpics / Alamy Stock Photo (s). JTB MEDIA CREATION, Inc. / Alamy Stock Photo (bd). **88 Getty Images:** Leemage / Contributor (bd). **89 Alamy Images:** Granger Historical Picture Archive / Alamy Stock Photo (bd). **92 Getty Images:** Heritage Images / Contributor (sd). **92 Alamy Images:** ACTIVE MUSEUM / Alamy Stock Photo (bd). **93 Scala:** Photo Scala, Florencia - cortesía del Ministerio de Bienes y Actos Culturales (sd). **94 Getty Images:** Alinari Archives / Contributor (si). Print Collector / Contributor (bd). **95 Alamy Images:** Ian Dagnall / Alamy Stock Photo (bi). **95 Shutterstock:** Gianni Dagli Orti/REX (cd). **96 Alamy Images:** Mary Evans Picture Library / Alamy Stock Photo (bc). **96 Getty Images:** DEA / A. DAGLI ORTI / Contributor (sd). **96 Alamy Images:** PRISMA ARCHIVO / Alamy Stock Photo (bd). **97 Getty Images:** Fine Art / Contributor (c). **98 Getty Images:** Imagno / Contributor (si). Fine Art / Contributor (bi). **98 Alamy Images:** Ian Dagnall / Alamy Stock Photo (cd). **99 Bridgeman Images:** Onze Lieve Vrouwkerk, Catedral de Amberes, Belgia / Bridgeman Images (sc). **100 Getty Images:** Heritage Images / Contributor (ci). **100 Alamy Images:** Mike Booth / Alamy Stock Photo (bd). **101 Alamy Images:** FineArt / Alamy Stock Photo (bi). **101 Getty Images:** Mark Renders / Stringer (sd). **102 Alamy Images:** Archivart / Alamy Stock Photo (bi). Heritage Image Partnership Ltd / Alamy Stock Photo (bd). **103 Alamy Images:** World History Archive / Alamy Stock Photo (c). **104 Alamy Images:** vkstudio / Alamy Stock Photo (c). **105 Alamy Images:** Art Collection 2 / Alamy Stock Photo (bc). **105 Bridgeman Images:** Museo di Roma, Roma, Italia / Bridgeman Images (cd). **106 Alamy Images:** Ken Welsh / Alamy Stock Photo (ci). Granger Historical Picture Archive / Alamy Stock Photo (bd). **107 Alamy Images:** Archivart / Alamy Stock Photo (si). **107 Getty Images:** JNS / Contributor (bi). **108 Alamy Images:** Galleria Borghese, Roma, Italia / Bridgeman Images (c). **109 Bridgeman Images:** Museo Nazionale del Bargello, Florencia, Italia / Bridgeman Images (bc). **109 Getty Images:** Alinari Archives / Contributor (bd). **110 Bridgeman Images:** Galleria Borghese, Roma, Italia / Bridgeman Images (bi). **110 Getty Images:** De Agostini / Contributor (sd). **111 Getty Images:** DEA / G. DAGLI ORTI / Contributor (si). **111 Scala:** Photo Scala, Florence/bpk, Bildagentur für Kunst, Kultur und Geschichte, Berlín (ci). **112 Alamy Images:** LatitudeStock / Alamy Stock Photo (ci). LatitudeStock / Alamy Stock Photo (sd). **112 Getty Images:** DEA PICTURE LIBRARY / Contributor (bd). **113 Getty Images:** Mondadori Portfolio (cd). PHAS / Contributor (bd). **114 Alamy Images:** Peter Horree / Alamy Stock Photo (c). **115 Getty Images:** Leemage / Contributor (c). **115 Alamy Images:** Heritage Image Partnership Ltd / Alamy Stock Photo (cd). **116 British Museum:** © The Trustees of the British Museum. (bi). **116 Alamy Images:** classicpaintings / Alamy Stock Photo (sd). **117 Alamy Images:** FineArt / Alamy Stock Photo (c). **117 Alamy Images:** Granger Historical Picture Archive / Alamy Stock Photo (c). **117 Alamy Images:** Riccardo Sala / Alamy Stock Photo (bd). **118 Getty Images:** Mondadori Portfolio (c). **119 Alamy Images:** FineArt / Alamy Stock Photo (c). Prisma by Dukas Presseagentur GmbH / Alamy Stock Photo (ci). Fabrizio Troiani / Alamy Stock Photo (bd). **120 Alamy Images:** Tomás Abad / Alamy Stock Photo (ci). **120 Alamy Images:** World History Archive / Alamy Stock Photo (c). **121 Alamy Images:** Archivart / Alamy Stock Photo (si). FineArt / Alamy Stock Photo (sd). **122 Alamy Images:** Heritage Image Partnership Ltd / Alamy Stock Photo (sc). Granger Historical Picture Archive / Alamy Stock Photo (bd). Japanese castles / Alamy Stock Photo (cd). **123 Wiki Commons:** http://www.emuseum.jp (c). **124 Alamy Images:** Iconotec / Alamy Stock Photo (si). Peter Horree / Alamy Stock Photo (bc). **124 Getty Images:** DEA PICTURE LIBRARY (cd). **125 Getty Images:** Rembrandt Harmensz. van Rijn (c). **126 Getty Images:** Heritage Images / Contributor (sd). **126 Alamy Images:** Heritage Image Partnership Ltd / Alamy Stock Photo (bc). **126-127 Alamy Images:** Ian Dagnall / Alamy Stock Photo (sc). **127 Alamy Images:** PAINTING / Alamy Stock Photo (bd). **128 Alamy Images:** Francesco Gavazzeni / Alamy Stock Photo (bi). **128 Alamy Images:** FineArt / Alamy Stock Photo (td). **128-129 Alamy Images:** Peter Horree / Alamy Stock Photo (b). **129 Alamy Images:** Scenics & Science / Alamy Stock Photo (bd). **130 Getty Images:** Fine Art / Contributor (c). **131 Bridgeman Images:** Mauritshuis, La Haya, Países Bajos / Bridgeman Images (cb). **131 Alamy Images:** Peter Horree / Alamy Stock Photo (c). **132 Alamy Images:** The Print Collector / Alamy Stock Photo (ci). World History Archive / Alamy Stock Photo (sd). **133 Alamy Images:** FineArt / Alamy Stock Photo (sd). **134 Getty Images:** Indianapolis Museum of Art / Contributor (sc). **135 Bridgeman Images:** National Museums of Scotland / Bridgeman Images (sc). **135 akg-images:** akg-images / Erich Lessing (bi). **135 Bridgeman Images:** Indianapolis Museum of Art, USA / Thomas W. Ayton Fund / Bridgeman Images (bd). **136 Alamy Images:** ART Collection / Alamy Stock Photo (ci). **137 Bridgeman Images:** Musée des Beaux-Arts, Arlés, Francia / Peter Willi / Bridgeman Images (sd). **138 Bridgeman Images:** Louvre, París, Francia / Bridgeman Images (c). **139 Alamy Images:** Heritage Image Partnership Ltd / Alamy Stock Photo (cs). **142 Alamy Images:** ART Collection / Alamy Stock Photo (sd). **143 Alamy Images:** Art Collection 2 / Alamy Stock Photo (sd). **144 Getty Images:** DEA / G. FINI / Contributor (c). **145 akg-images:** Les Arts Décoratifs, París / Jean Tholance (tc). **145 Bridgeman Images:** Musée de la Ville de Paris, Musée Carnavalet, Paris, Francia (bd). **146 Alamy Images:** PRISMA ARCHIVO / Alamy Stock Photo (s). Ionut David / Alamy Stock Photo (bd). **147 Getty Images:** DEA / J. E. BULLOZ / Contributor (bd). **148 Bridgeman Images:** Colección privada / Bridgeman Images (c). **149 akg-images:** akg-images / MPortfolio / Electa (c). **149 Getty Images:** DEA. A. DAGLI ORTI / Contributor (bd). **150 Alamy Images:** Granger Historical Picture Archive / Alamy Stock Photo (bi). **151 akg-images:** akg-images / Bildarchiv Monheim (si). **151 Alamy Images:** Giovanni Tagini / Alamy Stock Photo (bd). **152 Bridgeman Images:** Anglesey Abbey, Cambridgeshire, UK / National Trust Photographic Library/Christopher Hurst (c). **153 British Museum:** © The Trustees of the British Museum (c). **153 Alamy Images:** Artokoloro Quint Lox Limited / Alamy Stock Photo (bd). **154 Alamy Images:** INTERFOTO / Alamy Stock Photo (bi). **155 Getty Images:** Heritage Images / Contributor (sl). Science & Society Picture Library / Contributor (bc). **155 Alamy Images:** Artokoloro Quint Lox Limited / Alamy Stock Photo (bd). **156 Getty Images:** Hulton Archive / Handout (c). **157 Alamy Images:** Artokoloro Quint Lox Limited / Alamy Stock Photo (c). Lebrecht Music and Arts Photo Library / Alamy Stock Photo (bd). **158 Alamy Images:** World History Archive / Alamy Stock Photo (sc). still light / Alamy Stock Photo (bd). **158-159 Getty Images:** Universal History Archive / Contributor (bc). **159 Bridgeman Images:** © Library and Museum of Freemasonry, Londres, Reino Unido / Reproduced by permission of the Grand Lodge of England (cd). **159 Getty Images:** Print Collector / Contributor (bd). **160 Getty Images:** Print Collector / Contributor (ci). **161 Bridgeman Images:** Pictures from History (cd). **161 Alamy Images:** North Wind Picture Archives / Alamy Stock Photo (bd). **162 Getty Images:** Heritage Images / Contributor (c). **163 Getty Images:** DEA PICTURE LIBRARY / Contributor (bcl). Heritage Images / Contributor (bcd). De Agostini Picture Library / Contributor (cd). **164 Alamy Images:** ACTIVE MUSEUM / Alamy Stock Photo (c). **165 Getty Images:** Leemage / Contributor (si). **165 Alamy Images:** Andrew Jankunas / Alamy Stock Photo (bd). **166 Alamy Images:** Zoonar GmbH / Alamy Stock Photo (bi). FineArt / Alamy Stock Photo (bd). **167 Alamy Images:** Lebrecht Music and Arts Photo Library / Alamy Stock Photo (cs). ART Collection / Alamy Stock Photo (bd). **168 Bridgeman Images:** Musée Fragonard, Grasse, Francia (c). **169 Alamy Images:** Ros Drinkwater / Alamy Stock Photo (c). JOHN KELLERMAN / Alamy Stock Photo (cd). **170 Alamy Images:** FineArt / Alamy Stock Photo (sc). **170 Getty Images:** Leemage / Contributor (bi). **171 Alamy Images:** Peter Barritt / Alamy Stock Photo (bd). **172 Alamy Images:** Niday Picture Library / Alamy Stock Photo (sd). **173 Alamy Images:** Granger Historical Picture Archive / Alamy Stock Photo (si). **173 Bridgeman Images:** Colección privada / Archives Charmet (cd). **174 Getty Images:** Heritage Images / Contributor (c). **175 Getty Images:** Heritage Images / Contributor (c). Visions of America / Contributor (sd). **175 Alamy Images:** Norman Barrett / Alamy Stock Photo (bd). **176 Getty Images:** PHAS / Contributor (sd). **176 Alamy Images:** Classic Image / Alamy Stock Photo (c). **177 Getty Images:** Heritage Images / Contributor (cd). Marco Cristofori (bi). **178 Alamy Images:** Niday Picture Library / Alamy Stock Photo (b). **179 akg-images:** Album / Oronoz (c). **179 Getty Images:** DEA / G. DAGLI ORTI / Contributor (bd). **180 Bridgeman Images:** Ecole Nationale Superieure des Beaux-Arts, París, Francia (c). **180 Alamy Images:** Tom Hanley / Alamy Stock Photo (c). **181 Alamy Images:** Peter Horree / Alamy Stock Photo (c). **182 Alamy Images:** World History Archive / Alamy Stock Photo (si). World History Archive / Alamy Stock Photo (b). **183 Bridgeman Images:** Bibliothèque Paul-Marmottan, Ville de Boulogne-Billancourt, Académie des Beaux-Arts, Francia (c). **183 Getty Images:** Leemage / Contributor (bc). **184 Getty Images:** Leemage / Contributor (bi). **184 Bridgeman Images:** Colección privada / © Partridge Fine Arts, Londres, Reino Unido (c). **184 Getty Images:** James L. Stanfield / Contributor (bd). **185 Scala:** The National Gallery, Londres (c). **186 Getty Images:** Fratelli Alinari IDEA S.p.A. / Contributor (c). Waring Abbott / Contributor (ci). **187 Alamy Images:** Classic Image / Alamy Stock Photo (bd). **187 Getty Images:** DEA PICTURE LIBRARY / Contributor (bd). **188 Alamy Images:** vkstudio / Alamy Stock Photo (bi). **188 Alamy Images:** V&A Images / Alamy Stock Photo (sd). **189 Alamy Images:** LOOK Die Bildagentur der Fotografen GmbH / Alamy Stock Photo (sc). **189 Getty Images:** Marco Secchi / Stringer (bd). **190 Alamy Images:** Granger Historical Picture Archive / Alamy Stock Photo (c). **191 Getty Images:** Heritage Images / Contributor (sd). **192 Alamy Images:** The Artchives / Alamy Stock Photo (sd). **193 Alamy Images:** ART Collection / Alamy Stock Photo (c). **196 Alamy Images:** Photo 12 / Alamy Stock Photo (c). **197 Getty Images:** Heritage Images / Contributor (c). **197 Getty Images:** Print Collector / Contributor (cd). **198 Bridgeman Images:** Musée Marmottan Monet, París, Francia (ci). **198 Getty Images:** DEA / G. DAGLI ORTI (cd). **199 Bridgeman Images:** Colección privada / Foto © Christie's Images (si). **199 Getty Images:** Susanna Price (cd). **200 Alamy Images:** INTERFOTO / Alamy Stock Photo (c). **201 Getty Images:** Fine Art / Contributor (ca). DEA PICTURE LIBRARY (sd). Fine Art / Contributor (c). **202 Alamy Images:** Ian G Dagnall / Alamy Stock Photo (c). **203 Getty Images:** Print Collector / Contributor (c). **203 Bridgeman Images:** Museum of London, Reino Unido / Bridgeman Images (bd). **203 Getty Images:** Bob Thomas/Popperfoto / Contributor (bd). **204 Alamy Images:** Hemis / Alamy Stock Photo (ci). GL Archive / Alamy Stock Photo (cd). **205 akg-images:** akg-images / Purkiss Archive (bi). **205 Alamy Images:** World History Archive / Alamy Stock Photo (c). **206 Alamy Images:** Granger Historical Picture Archive / Alamy Stock Photo (c). **207 Bridgeman Images:** Sterling and Francine Clark Art Institute, Williamstown, Massachusetts, EE.UU. (sd). **207 Bridgeman Images:** Victoria & Albert Museum, Londres, Reino Unido (c). **207 Alamy Images:** classicpaintings / Alamy Stock Photo (bd). **208 Alamy Images:** V&A Images / Alamy Stock Photo (bi). V&A Images / Alamy Stock Photo (bi). **209 Rex Features:** Eileen Tweedy/REX/Shutterstock (cd). **209 Getty Images:** John Constable (bd). **210 Bridgeman Images:** Giraudon, studio (1912-53) / París, Francia (c). **210 Alamy Images:** MARKA / Alamy Stock Photo (bd). **211 Alamy Images:** Granger Historical Picture Archive / Alamy Stock Photo (si). **212 Alamy Images:** Heritage Image Partnership Ltd / Alamy Stock Photo (si). **212 Getty Images:** Heritage Images / Contributor (bc). **213 Getty Images:** DEA / BULLOZ / Contributor (sd). **214 Getty Images:** Heritage Image Partnership Ltd / Alamy Stock Photo (cd). **215 Alamy Images:** World History Archive / Alamy Stock Photo (cd). **216 Getty Images:** Heritage Images / Contributor (sd). **216-217 Getty Images:** Leemage / Contributor (s). **217 Alamy Images:** Mary Evans Picture Library / Alamy Stock Photo (bc).

217 Bridgeman Images: Musée Fabre, Montpellier, Francia (bd). **218 Alamy Images:** Archivart / Alamy Stock Photo (c). **219 Bridgeman Images:** Martyn O'Kelly Photography (ca). **219 akg-images:** akg-images / Album / Joseph Martin (sd). **219 Getty Images:** UniversalImagesGroup / Contributor (bd). **220 Bridgeman Images:** Colección privada / Foto © Christie's Images / Bridgeman Images (c). **221 Bridgeman Images:** Fine Art / Contributor (td). **221 Alamy Images:** Artokoloro Quint Lox Limited / Alamy Stock Photo (bd). **222 Getty Images:** Leemage / Contributor (si). **222 Alamy Images:** PRISMA ARCHIVO / Alamy Stock Photo (ci). **223 Alamy Images:** Archivart / Alamy Stock Photo (sd). **223 Bridgeman Images:** National Army Museum, Londres / Bridgeman Images (c). **224 akg-images:** Erich Lessing (si). **225 Alamy Images:** FineArt / Alamy Stock Photo (ci). **225 Scala:** Christie's Images, Londres (c). **226 Getty Images:** Leemage / Contributor (c). **227 Getty Images:** Mondadori Portfolio / Contributor (c). Science & Society Picture Library / Contributor (cd). Science & Society Picture Library / Contributor (bd). **228 Alamy Images:** FineArt / Alamy Stock Photo (ci). Masterpics / Alamy Stock Photo (cb). **229 Getty Images:** Universal History Archive / Contributor (si). **229 Scala:** Museum of Fine Arts, Boston. Reservados todos los derechos (bd). **230 Getty Images:** Imagno / Contributor (c). **231 Alamy Images:** Art Reserve / Alamy Stock Photo (c). Granger Historical Picture Archive / Alamy Stock Photo (cr). **232 Getty Images:** Apic / Contributor (bd). **232 Alamy Images:** Peter Barritt / Alamy Stock Photo (bc). **233 Getty Images:** Leemage / Contributor (si). Alain BENAINOUS / Contributor (bd). **234 Alamy Images:** NICK FIELDING / Alamy Stock Photo (ci). Azoor Photo / Alamy Stock Photo (c). Collection PJ / Alamy Stock Photo (cd). **235 Getty Images:** adoc-photos / Contributor (c). **236 Alamy Images:** IanDagnall Computing / Alamy Stock Photo (si). **236 Getty Images:** Christophel Fine Art / Contributor (bd). **237 Getty Images:** Gjon Mili / Contributor (bc). **237 Alamy Images:** Granger Historical Picture Archive / Alamy Stock Photo (bd). **238 Alamy Images:** World History Archive / Alamy Stock Photo (c). **239 Bridgeman Images:** Musée Marmottan Monet, París, Francia / Bridgeman Images (sd). **239 Alamy Images:** Digital Image Library / Alamy Stock Photo (bd). **240 Alamy Images:** Peter Barritt / Alamy Stock Photo (cia). **240 Bridgeman Images:** Colección privada / Archives Charmet (bi). **240-241 Getty Images:** Heritage Images / Contributor (s). **241 Dorling Kindersley:** Susanna Price / Musée Marmottan / Bridgeman Art Library (cda). **241 Alamy Images:** The Print Collector / Alamy Stock Photo (bi). **242 Alamy Images:** Heritage Image Partnership Ltd / Alamy Stock Photo (sd). **243 Getty Images:** Leemage (bi). **243 Alamy Images:** FORGET Patrick / SAGAPHOTO.COM / Alamy Stock Photo (bi). FineArt / Alamy Stock Photo (bd). **244 Getty Images:** Sovfoto / Contributor (bi). **244 Getty Images:** Ullstein Bild / Contributor (cd). **245 Alamy Images:** SPUTNIK / Alamy Stock Photo (c). **246 Getty Images:** Imagno / Contributor (c). **247 Bridgeman Images:** Colección privada (c). **247 Alamy Images:** Hemis / Alamy Stock Photo (c). **248 Getty Images:** National Galleries of Scotland / Contributor (bi). adoc-photos / Contributor (c). **249 Alamy Images:** The Artchives / Alamy Stock Photo (sc). **249 Getty Images:** Peter Macdiarmid / Staff (bd). **250 Alamy Images:** World History Archive / Alamy Stock Photo (sd). **251 Getty Images:** Heritage Images / Contributor (bi). **251 Alamy Images:** GL Archive / Alamy Stock Photo (c). **251 Alamy Images:** V&A Images / Alamy Stock Photo (bd). **252 Alamy Images:** © Peter Barritt / Alamy Stock Photo (sd). World History Archive / Alamy Stock Photo (bi). PAINTING / Alamy Stock Photo (sc). **253 Alamy Images:** Antiquarian Images / Alamy Stock Photo (c). Hemis / Alamy Stock Photo (sd). **254 Bridgeman Images:** Musée des Beaux-Arts, Ruan, Francia / Bridgeman Images (sd). **255 Alamy Images:** World History Archive / Alamy Stock Photo (bd). **256 Bridgeman Images:** Sterling and Francine Clark Art Institute, Williamstown, Massachusetts, EE.UU. / Bridgeman Images (bd). **257 Alamy Images:** Granger Historical Picture Archive / Alamy Stock Photo (sd). **260 Alamy Images:** Imagno / Contributor (c). **261 Getty Images:** DEA / E. LESSING / Contributor (bc). Leemage / Contributor (sd). **261 Alamy Images:** Romas_ph / Alamy Stock Photo (bd). **262 Alamy Images:** Heritage Image Partnership Ltd / Alamy Stock Photo (c). **263 Alamy Images:** Heritage Image Partnership Ltd / Alamy Stock Photo (c). Art Directors & TRIP / Alamy Stock Photo (sd). **264 Getty Images:** Apic / Contributor (bd). **264 Alamy Images:** Artepics / Alamy Stock Photo (cs). **265 Photo by Bjørn Christian Tørrissen, bjornfree.com** (si). **265 Getty Images:** Apic / Contributor (bd). **266 Alamy Images:** INTERFOTO / Alamy Stock Photo (c). **267 Bridgeman Images:** Buhrle Collection, Zúrich, Suiza / Bridgeman Images (bc). **267 Alamy Images:** INTERFOTO / Alamy Stock Photo (sd). **267 Bridgeman Images:** Bibliotheque des Arts Decoratifs, París, Francia / Archives Charmet / Bridgeman Images (bd). **268 Getty Images:** DEA / V. PIROZZI / Contributor (si). **268 Alamy Images:** Heritage Image Partnership Ltd / Alamy Stock Photo (cb). **268 Bridgeman Images:** Colección privada / Joerg Hejkal / Bridgeman Images (sd). **269 Alamy Images:** Heritage Image Partnership Ltd / Alamy Stock Photo (bi). **269 Getty Images:** Imagno / Contributor (bd). **270 Alamy Images:** Heritage Image Partnership Ltd / Alamy Stock Photo (ic). **270 Getty Images:** DEA / M. CARRIERI / Contributor (bc). **271 Getty Images:** Heritage Images / Contributor (c). **271 Alamy Images:** Bildarchiv Monheim GmbH / Alamy Stock Photo (bd). **272 Bridgeman Images:** Colección privada / Archives Charmet / Bridgeman Images / © Herederos de H. Matisse/ DACS **2017** (sc). **272 Alamy Images:** Granger Historical Picture Archive / Alamy Stock Photo (cd). **273 SMK:** Photograph © Statens Museum für Kunst / © Herederos de H. Matisse/ DACS **2017** (c). **274 NGA:** National Gallery of Art / NGA Images / © Herederos de H. Matisse/ DACS **2017** (si). **274-275 The State Hermitage Museum:** Photograph © The State Hermitage Museum /foto de Vladimir Terebenin / © Herederos de H. Matisse/ DACS **2017** (sc). **275 Bridgeman Images:** National Galleries of Scotland, Edimburgo / © Herederos de H. Matisse/DACS **2017** (bc). **275 akg-images:** akg / Archivio Cameraphoto Epoche (sd). Peter Horree / Alamy Stock Photo (bd). **277 Alamy Images:** Peter Horree / Alamy Stock Photo (c). **278 Alamy Images:** World History Archive / Alamy Stock Photo (si). **278 Getty Images:** De Agostini Picture Library / Contributor (td). DEA PICTURE LIBRARY / Contributor (cb). **279 Alamy Images:** Peter Horree / Alamy Stock Photo (bi). **279 Getty Images:** JACQUES DEMARTHON/AFP/Getty Images (cd). **280 Alamy Images:** Keystone Pictures USA / Alamy Stock Photo (c). **281 Bridgeman Images:** Hirshhorn Museum & Sculpture Garden, Washington D.C., EE.UU. / Foto © Boltin Picture Library / © Herederos de Brancusi - Reservados todos los derechos. ADAGP, París y DACS, Londres 2017 (ca). **281 Bridgeman Images:** Hamburger Kunsthalle, Hamburgo, Alemania / © Herederos de Brancusi - Reservados todos los derechos. ADAGP, París y DACS, Londres 2017 (bd). **282 Bridgeman Images:** Musée National d'Art Moderne, Centre Pompidou, París, Francia / Foto © AISA / © Herederos de Brancusi - Reservados todos los derechos. ADAGP, París y DACS, Londres **2017** (si). **282 Alamy Images:** Granger Historical Picture Archive / Alamy Stock Photo / © Herederos de Brancusi - Reservados todos los derechos. ADAGP, París y DACS, Londres 2017 (bc). **283 Bridgeman Images:** Musée National d'Art Moderne, Centre Pompidou, París, Francia / © Herederos de Brancusi - Reservados todos los derechos. ADAGP, París y DACS, Londres 2017 (bi). **283 Alamy Images:** Richard Manning / Alamy Stock Photo / © Herederos de Brancusi - Reservados todos los derechos. ADAGP, París y DACS, Londres 2017 (bd). **284 Bridgeman Images:** Colección privada (c). **285 Alamy Images:** INTERFOTO / Alamy Stock Photo (sd). **285 Getty Images:** DEA / E. LESSING / Contributor (sd). **286 Bridgeman Images:** Philadelphia Museum of Art, Pennsylvania, PA, EE.UU. / The Louise and Walter Arensberg Collection, 1950 (sd). **286 Getty Images:** Culture Club / Contributor (bi). **287 Alamy Images:** Granger Historical Picture Archive / Alamy Stock Photo (sc). **287 Alamy Images:** The Artchives / Alamy Stock Photo (sd). **287 Alamy Images:** Mary Evans Picture Library / Alamy Stock Photo (bd). **288 Bridgeman Images:** Colección privada / Foto © Boltin Picture Library / © Herederos de Picasso/DACS, Londres 2017 (sd). **288 Bridgeman Images:** Museu Picasso, Barcelona, España / Index / © Herederos de Picasso/DACS, Londres 2017 (bi). **288 Getty Images:** Rob Stothard / Stringer / © Herederos de Picasso/DACS, Londres 2017 (bd). **289 Bridgeman Images:** Philadelphia Museum of Art, Pennsylvania, PA, USA / A.E. Gallatin Collection, 1950 / © Herederos de Picasso/DACS, Londres 2017 (c). **290 Bridgeman Images:** Cleveland Museum of Art, OH, EE.UU. / © Herederos de Picasso/DACS, Londres 2017 (sc). **290 Alamy Images:** Josse Christophel / Alamy Stock Photo / © Herederos de Picasso/DACS, Londres 2017 (bi). **290 Alamy Images:** Peter Horree / Alamy Stock Photo (sc). **291 Alamy Images:** Peter van Evert / Alamy Stock Photo / © Herederos de Picasso/DACS, Londres 2017 (bc). **291 Getty Images:** Paul Popper/Popperfoto / Contributor / © Herederos de Picasso/DACS, Londres 2017 (bc). **292 Bridgeman Images:** Musée Picasso, París, Francia / © Herederos de Picasso/DACS, Londres 2017 (c). **292-293 Alamy Images:** The Print Collector / Alamy Stock Photo / © Herederos de Picasso/DACS, Londres 2017 (s). **294 Whitney Museum:** © Whitney Museum of American Art (c). **295 Getty Images:** Fred W. McDarrah / Contributor (bi). **295 Scala Archives:** The Art Institute of Chicago / Art Resource, NY/ Scala, Florencia (sd). **295 Alamy Images:** ACTIVE MUSEUM / Alamy Stock Photo (bd). **296 Bridgeman Images:** Museu de Arte Contemporanea da Universidade de Sao Paulo, Sao Paulo, Brasil / Bridgeman Images (c). **297 Alamy Images:** Artokoloro Quint Lox Limited / Alamy Stock Photo (si). **297 Getty Images:** Barney Burstein / Contributor (cb). **297 Alamy Images:** Peter Horree / Alamy Stock Photo (cd). **298 Alamy Images:** Peter Horree / Alamy Stock Photo / Chagall ® / © ADAGP, París y DACS, Londres 2017 (sd). **299 Dorling Kindersley:** Stephen Oliver (si). **299 Alamy Images:** Artepics / Alamy Stock Photo / Chagall ® / © ADAGP, París y DACS, Londres 2017 (sd). **299 Getty Images:** Imagno / Contributor (bi). **299 Bridgeman Images:** Foto © Limot (bd).

300 Getty Images: Bettmann / Contributor (sd). **301 Alamy Images:** National Geographic Creative / Alamy Stock Photo (sc). **301 Getty Images:** Bettmann / Contributor / © Georgia O'Keeffe Museum / DACS 2017 (cd). **301 Bridgeman Images:** San Diego Museum of Art, EE.UU. / © Georgia O'Keeffe Museum / DACS 2017 (bd). **302 Bridgeman Images:** Colección privada / Foto © Christie's Images / Bridgeman Images / © ADAGP, París y DACS, Londres 2017 (c). **303 Bridgeman Images:** De Agostini Picture Library / G. Dagli Orti / Bridgeman Images / © ADAGP, París y DACS, Londres 2017 (c). **303 Bridgeman Images:** Belgian Photographer (20th century) / Colección privada / Foto © PVDE / Bridgeman Images (bi). **303 Alamy Images:** Simon Belcher / Alamy Stock Photo (sd). **304 Getty Images:** Lipnitzki / Contributor (c). **304 Alamy Images:** Artepics / Alamy Stock Photo / © ADAGP, París y DACS, Londres 2017 (c). **305 Bridgeman Images:** Colección privada / Foto © Christie's Images / Bridgeman Images / © ADAGP, París y DACS, Londres 2017 (bi). **305 Alamy Images:** redbrickstock.com / Alamy Stock Photo (sd). **306 Getty Images:** Oli Scarff / Staff / © The Henry Moore Foundation. Reservados todos los derechos, DACS / www.henry-moore.org **2017** (sc). **306 Getty Images:** Tony Evans/Timelapse Library Ltd. / Contributor / © The Henry Moore Foundation. Reservados todos los derechos, DACS / www.henry-moore.org 2017 (bd). **307 Getty Images:** Ullstein Bild / Contributor / © The Henry Moore Foundation. All Rights Reserved, DACS / www.henry-moore.org 2017 (bd). **308 Alamy Images:** Park Dale / Alamy Stock Photo / © The Henry Moore Foundation. All Rights Reserved, DACS / www.henry-moore.crg 2017 (cb). **308 Alamy Images:** Lynette Gram / Alamy Stock Photo (bi). **309 Alamy Images:** Chris Pancewicz / Alamy Stock Photo (c). **309 Alamy Images:** Maximilian Weinzierl / Alamy Stock Photo / © The Henry Moore Foundation. Reservados todos los derechos, DACS / www.henry-moore.org 2017 (bd). **310 Alamy Images:** Josse Christophel / Alamy Stock Photo (bc). **311 Getty Images:** Mondadori Portfolio (sc). **312 Alamy Images:** Artepics / Alamy Stock Photo / © Banco de México Diego Rivera Frida Kahlo Museums Trust, Mexico, D.F. / DACS 2017 (sc). **313 Alamy Images:** Granger Historical Picture Archive / Alamy Stock Photo / © 2017 Calder Foundation, Nueva York/DACS Londres 2017 (bd). **316 Alamy Images:** Bruce yuanyue Bi / Alamy Stock Photo / © The Estate of Alberto Giacometti (Fondation Giacometti, París y ADAGP, París), licenciado en Reino Unido por ACS y DACS, Londres 2017 (c). **317 Bridgeman Images:** Collection Fondation Alberto & Annette Giacometti / © The Estate of Alberto Giacometti (Fondation Giacometti, París y ADAGP, París), licenciado en Reino Unido por ACS y DACS, Londres 2016 (ci). **317 Alamy Images:** Peter Horree / Alamy Stock Photo / © The Estate of Alberto Giacometti (Fondation Giacometti, París y ADAGP, París), licenciado en Reino Unido por ACS y DACS, Londres 2017 (bd). **318 Alamy Images:** Paul Almasy / Contributor / © The Estate of Alberto Giacometti (Fondation Giacometti, París y ADAGP, París), licenciado en Reino Unido por ACS y DACS, Londres 2017 (td). **318 Bridgeman Images:** Collection Fondation Alberto & Annette Giacometti / © The Estate of Alberto Giacometti (Fondation Giacometti, París y ADAGP, París), licenciado en Reino Unido por ACS y DACS, Londres 2016 (ci). **319 Bridgeman Images:** Collection Fondation Alberto & Annette Giacometti / © The Estate of Alberto Giacometti (Fondation Giacometti, París y ADAGP, París), licenciado en Reino Unido por ACS y DACS, Londres 2016 (cdb). **319 Alamy Images:** Everett Collection Historical / Alamy Stock Photo (bd). **320 Getty Images:** Apic / Contributor / © 1998 Kate Rothko Prizel & Christopher Rothko ARS, NY y DACS, Londres (sd). **321 Getty Images:** Artepics / Alamy Stock Photo / © 1998 Kate Rothko Prizel & Christopher Rothko ARS, NY y DACS, Londres (cb). **321 Alamy Images:** Arcaid Images / Alamy Stock Photo / © 1998 Kate Rothko Prizel & Christopher Rothko ARS, NY y DACS, Londres (sd). **321 Bridgeman Images:** Colección privada / James Goodman Gallery, Nueva York, EE.UU. / Bridgeman Images / © 1998 Kate Rothko Prizel & Christopher Rothko ARS, NY y DACS, Londres (bd). **322 Alamy Images:** Peter van Evert / Alamy Stock Photo / © Salvador Dalí, Fundació Gala-Salvador Dalí, DACS 2017 (c). **323 Alamy Images:** REUTERS / Alamy Stock Photo / © Salvador Dalí, Fundació Gala-Salvador Dalí, DACS 2017 (sd). Peter Horree / Alamy Stock Photo / © Salvador Dalí, Fundació Gala-Salvador Dalí, DACS 2017 (cb). GL Archive / Alamy Stock Photo (bd). **324 Alamy Images:** Josse Christophel / Alamy Stock Photo / © Salvador Dalí, Fundació Gala-Salvador Dalí, DACS 2017 (sc). Photo 12 / Alamy Stock Photo / © Salvador Dalí, Fundació Gala-Salvador Dalí, DACS 2017 (bd). **325 Alamy Images:** Luca Quadrio / Alamy Stock Photo (bi). **325 Bridgeman Images:** The Art Institute of Chicago, IL, EE.UU. / © Salvador Dalí, Fundació Gala-Salvador Dalí, DACS 2017 (bd). **326 Alamy Images:** The Artchives / Alamy Stock Photo / © Banco de México Diego Rivera Frida Kahlo Museums Trust, México, D.F. / DACS 2017 (si). **327 akg-images:** akg-images / © Banco de México Diego Rivera Frida Kahlo Museums Trust, México, D.F. / DACS 2017 (si). **327 Alamy Images:** Heritage Image Partnership Ltd / Alamy Stock Photo (bc). **327 Alamy Images:** Diana Bier Frida Kahlo / Alamy Stock Photo (bc). **328 Bridgeman Images:** Colección privada / Bridgeman Images / © The Estate of Francis Bacon. Reservados todos los derechos. DACS 2017 (c). **329 Tate Images:** © The Estate of Francis Bacon. Reservados todos los derechos. DACS 2017 (si). **329 Alamy Images:** Heritage Image Partnership Ltd / Alamy Stock Photo (bd). **330 Alamy Images:** Archivart / Alamy Stock Photo / © The Estate of Francis Bacon. Reservados todos los derechos. DACS 2017 (bi). **330 Getty Images:** The John Deakin Archive / Contributor (sd). **331 akg-images:** akg-images / ANA / © The Estate of Francis Bacon. Reservados todos los derechos. DACS 2017 (sc). **331 Getty Images:** The John Deakin Archive / Contributor (bd). **332 Getty Images:** Susan Wood / Contributor (sd). **332 Alamy Images:** M.Flynn / Alamy Stock Photo / © The Pollock-Krasner Foundation ARS, NY y DACS, Londres 2017 (c). **332 Getty Images:** Blank Archives / Contributor (bd). **333 Getty Images:** Martha Holmes / Contributor (c). **334 Bridgeman Images:** Philadelphia Museum of Art, Pennsylvania, PA, EE.UU. / © The Pollock-Krasner Foundation ARS, NY y DACS, Londres 2017 (sc). Dallas Museum of Art, Texas, EE.UU. / © The Pollock-Krasner Foundation ARS, NY y DACS, Londres 2017 (bd). **334 Alamy Images:** Everett Collection Historical / Alamy Stock Photo (c). **335 Bridgeman Images:** Museum of Modern Art, Nueva York, EE.UU. / © Leemage / Bridgeman Images / © The Pollock-Krasner Foundation ARS, NY y DACS, Londres 2017 (cd). **336 Bridgeman Images:** Colección privada / Foto © Christie's Images / Bridgeman Images / © ADAGP, París y DACS, Londres 2017 (sd). **337 Bridgeman Images:** Colección privada / Foto © Christie's Images / Bridgeman Images / © ADAGP, París y DACS, Londres 2017 (si). **337 Getty Images:** Paul Almasy / Contributor (cb). Keystone-Francia / Contributor / © ADAGP, París y DACS, Londres 2017 (cd). **338 Bridgeman Images:** Colección privada / Foto © Christie's Images / © 2017 The Andy Warhol Foundation for the Visual Arts, Inc. / Artists Rights Society (ARS), Nueva York y DACS, Londres (c). **339 Alamy Images:** Ian Dagnall / Alamy Stock Photo (c). **339 Bridgeman Images:** Colección privada / Foto © Christie's Images / © 2017 The Andy Warhol Foundation for the Visual Arts, Inc. / Artists Rights Society (ARS), Nueva York DACS, Londres (c). **339 Getty Images:** Popperfoto / Contributor (bd). **340 Alamy Images:** Cultura Creative (RF) / Alamy Stock Photo (c). **340 Bridgeman Images:** Colección privada / © 2017 The Andy Warhol Foundation for the Visual Arts, Inc. / Artists Rights Society (ARS), Nueva York y DACS, Londres (bd). **341 Getty Images:** Herve GLOAGUEN / Contributor (sd). **341 Alamy Images:** Heritage Image Partnership Ltd / Alamy Stock Photo / © 2017 The Andy Warhol Foundation for the Visual Arts, Inc. / Artists Rights Society (ARS), Nueva York y DACS, Londres (br). **342 Getty Images:** Peter Macdiarmid / Staff / © Anish Kapoor. Reservados todos los derechos, DACS 2017 (sd). **343 Alamy Images:** Kevin Foy / Alamy Stock Photo / © Anish Kapoor. Reservados todos los derechos, DACS 2017 (bi). **343 Alamy Images:** Iain Masterton / Alamy Stock Photo / © Anish Kapoor. Reservados todos los derechos, DACS 2017 (sd). **343 Artimage:** © Anish Kapoor. Reservados todos los derechos, DACS 2017. Foto: Dave Morgan (bd). **344 Bridgeman Images:** Colección privada / Foto © Christie's Images / Bridgeman Images / © 2009 Takashi Murakami/Kaikai Kiki Co., Ltd. Reservados todos los derechos. (sd). **345 Getty Images:** FANTHOMME Hubert / Contributor / © 2006-2009 Takashi Murakami/Kaikai Kiki Co., Ltd. Reservados todos los derechos. (sd). **345 Getty Images:** Patrick Aventurier / Contributor / © 2001-2006 Takashi Murakami/Kaikai Kiki Co., Ltd. Reservados todos los derechos. (cb). **345 Getty Images:** Steve Pyke / Contributor © Takashi Murakami/Kaikai Kiki Co., Ltd. Reservados todos los derechos. (bd). **346 Getty Images:** Ted Thai / Contributor / © The Easton Foundation/VAGA, Nueva York/DACS, Londres 2017 (cb). **347 Alamy Images:** dpa picture alliance / Alamy Stock Photo / © DACS 2017 (bi). **348 Alamy Images:** Allan Tannenbaum / Contributor / © Jasper Johns / VAGA, Nueva York / DACS, Londres 2017 (bc). **349 Getty Images:** Stephane Grangier - Corbis / Contributor (bc). **Guardas Alamy Stock Photo:** Natallia Khlapushyna.

Resto de las imágenes: © Dorling Kindersley.
Para más información ver: **www.dkimages.com**